哲學研究叢書・學術思想叢刊

欲辨生涯態，其如宇宙寬

——以陽明心學為理解視域再探石濤繪畫思想

林惠英　著

推薦序

　　本書主題之內核——繪畫與思想之間的關係問題,曾以詩與哲學之關係為話題,在1970～1980年代為歐美思想界熱議。西人認為詩是藝術最高形態,論詩,實以詩代表著全體藝術。當時,詩表現思想不弱於哲學,在西方乃一個大論點。有些先銳學者關注及莊子,驚訝於中國古代已有如此通透於詩之哲學性的思想家。而吾華大學中,文科研究生們風靡解構主義,言輒德里達。竟然罔顧自身傳統。本人當時曾寫短文抒發了點感慨。在吾華,藝術揭示世界之真,從來無須質疑。西方思想何以經歷曲折,當立專題研究。就繪畫而言,西人崇尚透視法。所論美,常常與比例相關。我以為美者,彼以為怪誕、甚或幼稚。直至十九世紀——二十世紀初,新畫風興,西人才恍然大悟中華早已達此境界。哲學潮流似更遲些。雖然現象學很早興起,解構主義卻遲後半個世紀方興,發揮其餘緒。

　　吾華思想之所以「先進」【其實無所謂「先進」、「落後」,特點不同而已】,可從最能透顯文明特徵的語言文字觀察。華語單音節詞佔優勢,而音節有限,加上聲調作別,仍然數量不多[1]。每個音節不得不承載眾多意義。對話時確定對方每個音節之意義,難度相當高[2]。然而實

1　現代華語聲母21個;韻母情況較複雜,若把加韻頭、韻尾也計算在內,也就35個。二者相乘,得735個音節,其中很多未用,實際用到的計416個。聲調有4,以416乘4,為1664個,也有不少未用。

2　判斷某個音節之意義,須看context,即鄰近音節。與哪個或哪幾個鄰近音節組合,要選擇;組合音節之意義,往往也要選擇。到底哪種正確,須若干次試錯。且每個組合之正確,須以一串音節(構成句子)為context。確定每個音節意義與確定整串音節(全句)意義有個解釋循環。對話場景和話題是更大的context。

際對話通常都很順利。現今手機上語音轉換文字準確率很高，所用軟件當採取邏輯運算。而真人對話時對每個音節意義的判定，則為直覺。如此看來，說華語，就在訓練說話者的直覺能力。追根溯源，創造華語的先祖，種種心智能力中優勢使用的，當為直覺能力。中華文明特徵，似為直覺的。【intuitive，對比之，西方文明特徵則為 discursive。】

進一步的證據在文字及書寫。

音節承載意義繁多，以拼音符號表義之路不可行。故而華文重要功能是藉以區別同一音節之不同意義。西方文字是音符；華文祇能是圖符（pictograph）。華文圖形不同於古埃及象形文字（hieroglyph）。俗言華文為象形文字，蓋俗傳六書以象形為首。實則許慎以指事居首更確切。指事實則象意。六書所謂象形，如馬、魚等，所象之形實則為形之意。象形亦象意也，象形之意耳。稱華文為象形文字，不如稱為象意文字更恰當。比較一下古埃及象形文字之馬、魚，與古華文之馬、魚，立即可見。吾華繪畫有寫意畫，即六書象形之意。

吾華文字之妙，思想之深，由一可見。許慎《說文解字》以一為首。解曰：「惟初太始，道立於一。造分天地，化成萬物。」段玉裁註：「一之形，於六書為指事。」以一象道，所象，思想也。指事即象事，象意也。一之義深遠。一，元也。貫通一切，總領萬物。一生二，相當於太極生兩儀。太極元氣；太極生兩儀，即元氣生天地。二生三，當為天地生人；天地合人為三；人則領袖萬物。這樣的思想推衍屬於哲學。

文字之書寫，自始就是藝術。不僅表現思想，而且刻劃時用力、運氣，均融匯進意念。使用毛筆後，書寫作為藝術，有了更多可能性。柔軟的毛，寫出蒼勁有力的筆劃，更須凝神聚氣、意念集諸筆端、實現靈明。製筆之毛剛柔長短，選配墨、紙，令表現力幾乎增至無限。西方古代思想同樣有一與多（萬物）；存在是一（整體義）等等概念。但吾華文字以意象表現思想──用毛筆寫出一橫劃，意指

一，其意義則為道。自造字始，吾華就顯示著藝術與哲學之一體性，凸顯中華文明之直覺特徵。

天垂象，先祖觀象起意，造為文字。大至天文地理，小至鳥獸蹄迒之跡，皆天象也。望文生義：看到文字就能想見其意義。望文必須能見義。然而文字經秦篆隸變之後，意義隱晦，望文難以見義。書寫直接表現所領悟的天道之功能減弱。書法藝術沉降為表現心境、顯露品性之物。心境雖由悟道凝鑄，終究不等同於天道。書寫顯示大道之責任，遂轉由繪畫承擔。書作或能展現大道，當屬佈局隱然有畫意者。

書畫同道。初始，文字及其書寫直接表達天道。此意貫通至繪畫，書法，亦畫法。書畫皆源於一。一，道之意象。書寫一，即藝術之始，既是書法，也涵繪畫。繪畫亦表達天道。書畫異途，繪畫有其獨擅。語曰：「書不盡言，言不盡意」；又曰：「聖人立象以盡意，設卦以盡情偽，繫辭焉以盡其言，變而通之以盡利，鼓之舞之以盡神。」卦、翼表達思想深矣、盡矣。繪畫表達思想深到何種程度？

林惠英這本書闡釋陽明心學與石濤繪畫內在關聯，讀之可瞭解繪畫表達思想能達到何等深度。惠英賢弟優遊於中外典籍，好心學、通內典，深悟陽明神髓；亦遊於書畫，論畫自是當行裏手。為人聰穎溫婉；文則典雅，卻時有巍峨雄峻，豈談石濤、陽明難免乎？閱其文，從各個維度論述繪畫對大道領悟之表達，令我感到，藝術不弱於哲學，甚或優於哲學。掩卷思之，嗚呼，天地鉅變、人間禍亂，其情有難於言表者，畫作反能暢達無礙地揮灑至盡。情、思雙備，畫、論兼絕，其天賜神品乎？

本書為作者博士論文，欠序已久。臨近出版，因其選題之意，略以陋見——中華文明語言文字起源有以成吾華繪畫獨擅世界之因，聊充序焉。淺薄之言，盼勿累文章之妙。

謝遐齡草於辛丑大雪己丑

自序

　　十年讀書樂。從2002年到2011年，我在上海復旦大學哲學學院求學，前後跨越十個年頭。從國文系進入哲學系，前五年經歷了中、西哲學視域融合過程的「失語期」，一直等到對西方哲學稍感「親切」，思想在心的，頓時豐富起來。現象學的還原、解構、建構似乎經歷了一番，不是方法學上的，而是真真實實的學思探險——走入陌生他方，路徑一度迷茫、徬徨……每每思及引薦我到復旦大學讀書的楊儒賓老師，曾經戲謔地說我是自討苦吃，不禁莞爾。

　　與此同時，中國傳統書畫流通、展示蓬勃發展，書畫鑑賞的雅集、活動吸納海內外的書畫同道齊聚一堂；藝術生活的滋養，是我完成這篇博士論文幸運的資糧。本書內文雖未附上任何石濤畫作，只著力於其繪畫思想的探討；並且認為不需任何圖像成就的輔助說明，石濤的繪畫理論足以卓然成一家之言。然而，王陽明的書法作品以及石濤的諸多畫作，都潤化著我論文書寫中的「筆思」，二人傳世真跡至今仍燦爛出於紙上的「精神」，更是興發我深入探求二人思想的莫大動力。

　　2009年底開始「下筆」進行論文的寫作。到2010年底前完成初稿，整個過程流暢而愉悅，超乎自己原先的想像。執筆在稿紙上書寫，有不少繁瑣重複的抄錄謄寫，但也在慢速的文獻抄錄中，古人如晤面交談、殷切授與，「尚友古人」之趣油然而生。

　　回想當初，讀書時興味盎然，論文寫作時精神飽滿，惟有論文出版一事卻屢屢被我輕輕略過。十年不出書的心咒，直到2021年才因好友林素英教授的點撥而轉念放下。十年後，自己宛如已成「讀者」，

潤稿時，多一分「客觀」的意思；然而，當年的書寫情態依舊歷歷在心，彷彿凝結著一條思之路，瞬間即可通達昔日世界。感恩這個重新省視論文的機緣，旅居倫敦四年後，回到自己的母語家鄉，一年半後，我才比較自信地重拾母語的書寫；十年間，時空、語言的轉換，終於有了自我沉澱的時刻。

一向自足於好學的「讀書人」，未曾從事專職的研究工作，然師長對我學術研究的關心持續鼓舞著我。張亨老師贈我數本書籍，是我研究開展之初重要的根基。林麗真老師說要當我博士論文的第一個閱稿者，激勵之情，永誌不忘！謝遐齡老師、吳震老師鼓勵我考慮專職的學術研究工作，違背期許，愧然於心……博士論文的匿名審稿者，在研究成果項目給予滿分的肯定，助我長養「志氣」，繼續前行不輟。一本初心，我至今仍在中國繪畫思想理論的研究上樂之不倦，讀書之樂與師長的鼓勵、期許是寂寞的學思之路上最大的幸福。

平日居家，屢屢旬日未出家門，幸得海外諸友惠賜我研究資料，讓我免於宅居的孤陋。美國的張洪先生、張子寧先生，日本的山添先生、谷川先生，上海則有陳時龍、劉舫、楊順傑。我何其榮幸有你們的鼎力相助！

祝平一先生是家庭的多年好友，常勞煩他幫我找資料，論文摘要也請他幫我譯成英文，雖然出書時英文摘要不在其中，還是要特別感謝他一直以來的盛情。

博士論文由程怡華幫我打字，在此一併致謝。

林惠英　2021於臺北

目次

緒論

　　半世紀前，高居翰先生的〈繪畫理論中的儒家要素〉一文已直率地指出，當時美國的中國藝術研究，對儒家思想在繪畫理論與創作的影響，出奇地缺乏關注。他認為這樣的現象，一方面來自於儒家給人教化的、無趣的、理智的刻板印象；另一方面則歸咎於，西方學者乃透過日本著名的藝術史學派，著重禪宗對中國文化的多元滲透，因而亦傾心於禪宗對繪畫的影響。[1]高居翰先生所反省的研究狀況，其成因雖未完全克服，但確已在美國的中國藝術史研究敞開了儒家理論的視野。周汝式先生的石濤畫語錄研究認為晚明「仿」的繪畫實踐，因禪宗和心學而避免落入模擬形似，使「仿」獲得了深刻性，成為一種創作方式。[2]何惠鑑先生認為董其昌汲取陸王心學以心為主宰的思想，克服了模仿與創新、師造化與師心的二元對立。並且，當繪畫以這種本體的超越姿態被掌握時，創作過程本身比作品的完成更重要。此時，藝術是一種自我實現的方式，筆墨亦成為最直接有效的自我表達要素。[3]高居翰先生的《氣勢撼人》一書，致力於掌握繪畫風格的轉變，以此作為連繫思想文化史的環節，來探索繪畫在文化思想史上

1　James F. Cahill, "Confucian Elements in The Theory of Painting" in The Confucian Persuasion, Edited by Arthur F. Wright, (Stanford, California: Stanford University Press, 1960), P.115.

2　Ju-Hsi Chou, "In Quest of The Primordial Line: The Genesis and Content of Tao-Chi's Hua-Yü-Lu", (Princeton University, Fine Arts, Ph.D., 1970), P.176.

3　Wai-Kam Ho, "Tung Ch'i-Ch'ang's New Orthodoxy and The Southern School Theory" in Artists and Tradition: Uses of the Past in Chinese Culture, Murck Christian ed., (Princeton, N.J.: Princeton University Press, 1976), PP.121-123.

的意義。[4]他再次指出元代以後視山水畫為表現性藝術的觀點，與陸王心學的心物理論一致。並認可何惠鑑、吳訥孫、周汝式等人對董其昌畫論受陽明心學影響的研究成果。[5]「陽明心學的影響」在之後的明末清初社會、文化史研究中屢屢被提出，而且傾向視之為一種廣被接納的「共識」。[6]如白謙慎先生所言：「人們通常在很大程度上把晚明文化生活的多樣性歸功於王陽明提倡的主觀個人主義的心學。也有學者認為，王氏理論的流行本身不過也是晚明多元文化的結果而非原因，它是那個時代在哲學形式上的一種表現。」[7]白謙慎先生提及的把陽明心學當作時代表徵而非根源的，是韓莊先生。喬迅先生在《石濤——清初中國的繪畫與現代性》中呼應韓莊先生的看法，並進一步消解了所謂「陽明心學的影響」。[8]

4　程步奎〈明末清初的繪畫與中國思想文化：評高居翰的《氣勢撼人》〉，《當代》，1987，1.1，第九期，頁134-135。

5　高居翰（James Cahill）著，李佩樺等譯《氣勢撼人——十七世紀中國繪畫中的自然與風格》，（臺北：石頭出版股份有限公司，1994），頁63、96。

6　「陽明心學的影響」，廣及文學、講學、出版，其研究成果不勝枚舉，甚至連佛教的復興也與心學有關，廖肇亨《中邊・詩禪・夢戲——明末清初佛教文化論述的呈現與開展》，（臺北：允晨文化公司，2008），頁374：「在陽明學的先導之下，晚明的知識分子對佛學的接受與興趣皆大幅提高。」而陽明心學對明代講學活動的影響，見樊樹志先生為陳時龍《明代中晚期講學運動（1522-1626）》（上海：復旦大學出版社，2005）序文。又如王正華引述商偉（Shang Wei）和Sakai Tadao的見解，認為晚明文化以生活為重，或因陽明學派重視日常經驗勝於抽象學說。見氏著〈生活、知識與文化商品：晚明福建版「日用類書」與其書畫門〉，收入蒲慕州主編《生活與文化》，（北京：中國大百科全書出版社，2005），頁408。

7　白謙慎《傅山的世界——十七世紀中國書法的嬗變》，（臺北：石頭出版股份有限公司，2005），頁46。

8　喬迅（Jonathan Hay）《石濤——清初中國的繪畫與現代性》，（臺北：石頭出版股份有限公司，2008），頁373。

而白謙慎與喬迅皆引述韓莊（John Hay）"Subject, Nature, and Representation in Early Seventeenth-Century China" in Proceedings of the Tung Ch'i-Ch'ang International Symposium, Wai-ching Ho ed., (Kansas City, Mo.: Nelson-Atkins Museum of Art, 1992), PP.4-12。

　　回顧陽明心學與中國藝術史研究的連繫，從被提出到被視為「共識」或被「消解」，其實對心學理論的探索尚屬浮光掠影。本論文試圖豁醒陽明心學對理解石濤繪畫思想的重要性，感覺自己像走入一個已被厭棄的荒墟。陽明心學與繪畫研究的連繫是一個無謂的偽問題嗎？以思想去理解繪畫是否是一種無謂的追問？是否過於無趣，過於沉重？海德格爾不是早已說過：

> 人們談論著不朽的藝術作品和作為一種永恆價值的藝術。但此類談論用的是那種語言，它並不認真對待一切本質性的東西，因為它擔心「認真對待」最終意味著：思想。在今天，又有何種畏懼更大于這種對思想的畏懼呢？[9]

　　誠然，我也曾經滿足於繪畫作品的賞心悅目，對「美學不美」的警語深有同感。但是，中國繪畫果真在圖像分析和風格探索之後，就只有更多的史實故事有待拼湊嗎？當石濤在追問繪畫的本質是什麼，並且以繪畫實踐深探中國歷史文化的根源，難道我還能迴避他儷人的光芒嗎？我又應當以什麼方式去「認真對待」石濤？石濤的繪畫思想不是已經在眾多的前輩研究中被展開了嗎？陽明心學的理解視域是否有激發性？是否可打開一個新的思考向度和新的探詢方向？[10]

　　其實，整篇論文是我自己對以上諸多質疑的自我解答。而首先必須說明論文理解視域的合理性：

一　繪畫與思想的可能關係

二　何以是陽明心學

三　是「理解」視域，而非「影響」

9　引自馬丁・海德格爾著，孫周興譯《林中路》，（上海：譯文出版社，2004），頁68。

10　借用D.C.霍伊之言。見D.C.霍伊著，陳玉蓉譯《批評的循環》，（臺北：南方出版社，1988），頁83。

一　繪畫與思想的可能關係

　　怎麼理解中國繪畫與思想的關係，可以是對中國繪畫與思想特質如何把握的逼近方式。加達默爾認為：詩歌與哲學的對抗和親近始終伴隨著西方思想的發展，正是借助於維持這種張力，西方哲學才有別于東方智慧。[11]「他說過，自己與眾不同的學術生涯的開端，就是致力于論證藝術同樣享有對真理的權力這個難題。」[12]海德格爾在《林中路》探討藝術的真理問題，說「一切藝術本質上都是詩（Dichtung）。」[13]他又羅列了真理發生的幾種源始方式：藝術、建國、犧牲（宗教）和思想等。[14]詩人、藝術家和思想家成為存在的選民與看護者。[15]那麼同樣作為存在真理發生的藝術與思想又是什麼關係呢？「海德格爾更進一步講，我們與藝術作品的遭遇，是一次衝撞，『由於這種衝撞，某一真理成了事件，而這真理在哲學概念的真理中是無法揚棄和完成的。這才是真正的藝術作品中發生的真理的顯現。』」[16]海德格爾既不贊同思想對藝術的優越性，也不認為思想可以揚棄和完成藝術的真理，那麼二者的爭執與衝突是因為現實上的分庭抗禮，還是理論上的互不相容？加達默爾認為，無論是柏拉圖將詩人逐出理想國，還是二十世紀哲學家通過對詩歌語言的大膽考察，所實現的哲學復興，詩與哲學之爭始終都不是一個理論問題，而是現實生

11　見彭新偉《伽德默爾對詩與哲學關係的闡釋》，復旦大學哲學系，碩士論文，2004，頁1。

12　彭新偉《伽德默爾對詩與哲學關係的闡釋》，頁1。

13　馬丁‧海德格爾著，孫周興譯《林中路》，頁59。

14　馬丁‧海德格爾著，孫周興譯《林中路》，頁49，譯者注。

15　張汝倫老師《現代西方哲學十五講》，（北京：北京大學出版社，2003），第十一講海德格爾，頁303，討論後期海德格爾思想：「人傾聽存在的呼喚，而不是傾聽自己良知的呼喚，他是存在的看護者，而不是它的意義的籌劃者。……詩人、藝術家和思想家之所以成為存在的選民，恰恰不是因為他們的創造，而是因為他們的無我。」

16　彭新偉《伽德默爾對詩與哲學關係的闡釋》，頁35。

活的結果。[17]羅森的《詩與哲學之爭》也作出了一致的看法,他說:

> 詩人和哲人以他們通常的身分為什麼是美好生活爭辯,但他們
> 爭論的不是永恆的問題,而是可以使永恆得以接近的人造物。
> 詩與哲學一樣,如果兩者分離,就有用部分代替全體的危險,
> 或者說有用影像代替原本的危險。柏拉圖的對話暗示,爭紛沒
> 有、也不可能解決。相反,如果用黑格爾的概念,爭紛消失在
> 創造的話語中,結果詩不像詩、哲學不像哲學,而是哲學的
> 詩。[18]

所以詩與哲學之間沒有紛爭,詩與哲學的衝突在於企圖確認或描
述「根本的統一」,然而二者是根本統一的,爭執是派生的結果。故
紛爭是似是而非的,但必須保留紛爭。羅森在英文版序言中說:

> 哲學與詩的爭紛,是技術或方法論層面的:當技藝在哲學中試
> 圖佔主導地位,或者哲學將自身轉化為詩的時候,這個衝突就
> 產生。所以,這個爭紛是似是而非的,而不僅是派生性的,因
> 為沒有真正的爭紛已經是明顯的事實。爭紛本身就是詩的勝
> 利。[19]

可以了解羅森是反對詩不像詩、哲學不像哲學的,只有二者企圖
主導或佔有轉化對方時,「真正」的衝突才發生。因而他說詩與哲學
不存在本質的紛爭,然而又言需要保留二者的爭執,正是為了維持二
者之間的張力,分庭抗禮,使詩成其為詩,哲學成其為哲學。哲學不

17 彭新偉《伽德默爾對詩與哲學關係的闡釋》,頁1。
18 引自羅森著,張輝譯《詩與哲學之爭》,(北京:華夏出版社,2004),頁33-34。
19 羅森著,張輝譯《詩與哲學之爭》,頁9。

當向詩投降，「尤其在現代世界中，我們不得不看到，有許多『技藝』或者『詩』，總是試圖打著『哲學』的旗號，宣稱自己的勝利」[20]時；如此，西方哲學才能如加達默爾說的，可以有別於東方智慧。

本論文將石濤（1642-1707）的繪畫思想與陽明（1472-1528）心學放在一起，二者究竟存在著什麼關係？石濤除了用《畫語錄》，也用詩包括題畫詩跋來表達他的繪畫思想；同樣地，陽明是心學家，他也寫詩來表達他的思想。晚明雖被錢謙益的座師徐世溥（1608-1657）指為「無詩」，[21]但畢竟文人都能詩能文，傳統的中國是「詩的國度」，一點也不錯。當我用思想來指稱石濤的繪畫與陽明心學時，並未彰顯二者所涵的「詩」，這樣的看似矛盾，其實已模糊地引向了一種前見，即認為二者並無清楚的界限，二者並未彰顯出如西方那般顯題化的詩與哲學之爭；二者分界的模糊或許就是加達默爾說的東方智慧的類型特色吧！既然如此，探求中國意義語境下的「藝與道」、「文與道」當有助於了解石濤的繪畫思想與陽明心學的可能關係，並且有助於釐清前面所提到的「前見」，究竟是「生產性」的前見，或阻礙理解並導致誤解的前見？[22]

　　王微〈敘畫〉：
　　辱顏光祿書：以圖畫非止藝行，成當與《易》象同體。[23]

20 張輝〈譯後記──精神界的永久戰爭〉，羅森著，張輝譯《詩與哲學之爭》，頁218。

21 白謙慎《傅山的世界──十七世紀中國書法的嬗變》，頁44，徐世溥：「而萬曆五十年無詩」。又見黃宗羲「今人多言詩而無詩」，參張亨老師《思文之際論集──儒道思想的現代詮釋》，（臺北：允晨文化公司，1997），頁391。而徐渭早已言「有詩人而無詩」，見王振復主編，楊慶杰、張傳友著《中國美學範疇史》，（太原：山西教育出版社，2006），第三卷，頁227。

22 漢斯-格奧爾格‧加達默爾著，洪漢鼎譯《詮釋學I真理與方法──哲學詮釋學的基本特徵》，（臺北：時報文化出版公司，1993），頁388。加達默爾指出生產性的前見和阻礙理解並導致誤解的前見，這種區分必須在理解過程本身中產生，因此詮釋學必須追問這種區分是怎樣發生的。

23 俞崑編著《中國畫論類編》，（臺北：華正書局，1977），頁585。

《宣和畫譜》，卷第一，〈道釋敍論〉：

志于道，據于德，依于仁，游于藝。

藝也者雖志道之士所不能忘，然特游之而已。畫亦藝也，進乎妙，則不知藝之為道，道之為藝。[24]

《宣和畫譜》，卷第一，閻立本小傳：

初唐太宗與侍臣泛舟春苑池，見异鳥容與波上，喜見顏色。詔坐者賦詩，召立本寫焉。閤外傳呼畫師閻立本。時立本已為主爵郎中，俯伏池左，研吮丹粉，顧視坐者愧與汗下，歸誠其子曰：「吾少讀書，文辭不減儕輩，今獨以畫見名，遂與廁役等，若曹慎毋習。」[25]

　　藝術若能肇乎神妙，就可不止於藝而進乎道。此際，藝即道、道即藝；藝術可以是「天理之發見」。[26]但是，閻立本的故事，又是一個藝術家在現實處境上「與廁役等」的鮮明描述。閻立本在唐太宗與侍臣優游賦詩時，「俯伏池左，研吮丹粉」，其羞愧狼狽情狀可以想見，因而告誡子弟不要習畫。畫家的現實處境與「藝之為道，道之為藝」形成強烈的落差。其中已現出端倪，即「詩與哲學之爭」的中國版本，當不是理論上的互相衝突，而是現實生活的結果。進而我們可以說，中國藝術雖被視為小技，只是志道之士所以優游怡情者，但藝術在中國一向就「享有對真理的權力」，不像西方歷經黑格爾、尼采、海德格爾等人的努力，到加達默爾時仍然視之為一個「難題」。[27]只要

24　盧輔聖主編《中國書畫全書》，（上海：上海書畫出版社，1993），第二冊，頁63。

25　盧輔聖主編《中國書畫全書》，第二冊，頁65。又，閻立本故事早已見於張彥遠《歷代名畫記》，故事內容大略相同。參巫佩蓉《龔賢雄偉山水的理論與實踐》，臺灣大學藝術史研究所，碩士論文，1994，頁18。

26　此處用王陽明的語言表達。見王守仁撰，吳光、錢明、董平、姚延福編校《王陽明全集》，（上海：上海古籍出版社，1997），卷三，語錄三，頁118。

27　參王德峰老師〈從康德的『想像力難題』看近代美學的根本困境〉，《雲南大學學

稍稍回顧唐宋以來耳熟能詳的「文者貫道之器也」、「文所以載道」以及朱子（1130-1200）的「文從道出」、[28]鄭梁（1637-1713）的「文即為道」，[29]則中國藝術的地位，雖在現實上有起伏落差，但是它作為「天理之發見」，是未曾被根本撼動的。[30]

現在，回到石濤和陽明如何對待「藝與道」的關係。陽明說：

> 《詩》、《書》、六藝皆是天理之發見，文字都包在其中，考之
> 《詩》、《書》、六藝，皆所以學存此天理也。不特發見于事為
> 者方為文耳。餘力學文，亦只博學於文中事。[31]

陽明斬釘截鐵，毫不猶疑地肯定了文藝是「天理之發見」。與他

報》，第二卷，第三期，2003，頁80-82：「特別是黑格爾，他明確提出了『美是理念的感性顯現』這一定義⋯⋯在近代美學的困境中，黑格爾居於特殊的地位。他既在唯心主義的路線上完成了美的實體化，又通過把實體理解為主體而賦予藝術以作為真理的一種獨立形態的地位。⋯⋯要真正去把握到藝術不是現成的理性真理之表現、而是真理之源始發生這一洞見，卻只有通過突破理性形而上學才是可能的。」另外羅森著，張輝譯《詩與哲學之爭》，頁207，羅森引用尼采「藝術，只有藝術。藝術表現生活的最大可能，是生活的最好領路人，也是最強大的刺激。」

28 參潘立勇〈陽明心學在美學上的意義與影響〉，《文藝研究》，1995，頁68。

29 張亨老師《思文之際論集——儒道思想的現代詮釋》，（臺北：允晨文化公司，1997），頁370-371。鄭梁是黃宗羲弟子，他說：「不知文即為道，而謂道在文章之外者，非鄙陋之儒，欲自掩其短，則浮華之士，未能一窺其奧也。善讀先生之文者寧如是乎！」而羅汝芳亦言「文貫乎道而出于天⋯⋯則文之為道，章章明甚矣。⋯⋯而一於道者乎！」見〈擬山東試錄前序〉，《羅汝芳集》，（南京：鳳凰出版社，2007），貳，文集類，頁479。

30 誠然如黃宗羲所言：「文以載道，猶為二之。」但他也說：「由是而斂於身心之際，不塞其自然流行之體，則發之為文章，皆載道也。」參張亨老師《思文之際論集——儒道思想的現代詮釋》，頁351、397。則在文本性情的前提下，文以載道又近於黃氏所主張的文不離道、文與道合。而文與道的關係，已見於劉勰《文心雕龍·原道篇》：「故知道沿聖以垂文，聖因文以明道⋯⋯道之文也。」見劉勰著，王更生注譯《文心雕龍讀本上篇》，（臺北：文史哲出版社，1985），頁4。

31 《王陽明全集》，卷三，語錄三，頁118。

立基的中國傳統文藝觀相合，也是他的思想打破形上、形下的二元對立，所可指向的合理斷語。那麼，他當初又為何從李夢陽文友的聚會中拂袖而去呢？王龍溪（1498-1583）說：

> 弘正間，京師倡為詞章之學，李、何擅其宗，先師更相倡和。既而棄去，社中人相與惜之。先師笑曰：「使學如韓、柳，不過為文人，辭如李、杜，不過為詩人，果有志於心性之學，以顏、閔為期，非第一等德業乎？」就論立言，亦須一一從圓明竅中流出，蓋天蓋地，始是大丈夫所為，傍人門戶，比量揣擬，皆小技也。[32]

王陽明說他退出詩社，是有志於心性之學的第一等德業。「不過為文人」、「不過為詩人」，言下似有貶意。但王龍溪則指向當時李夢陽倡導下的擬古惡風，認為此種創作方式傍人門戶，非由圓明竅中流出，非大丈夫所為。他指出的是陽明棄去詞章之學的現實因素。黃宗羲（1610-1695）也曾就陽明的選擇提出另一層解釋，他說：

> 余嘗謂文非學者所務，學者固未有不能文者。……蓋不以文為學，而後其文始至焉。當何李為詞章之學，姚江與之更唱迭和，既而棄去。何李而下，嘆惜其不成。即知之者亦謂其不欲以文人自命耳。豈知姚江之深於為文者乎！使其逐何李而學，充其所至，不過如何李之文而止。今姚江之文果何如？豈何李之所敢望耶？[33]

張亨老師將黃宗羲的用意解釋得淋漓盡致，「實際上陽明自己說『吾

32 廖肇亨《中邊‧詩禪‧夢戲——明末清初佛教文化論述的呈現與開展》，頁182。
33 張亨老師《思文之際論集——儒道思想的現代詮釋》，頁370。

焉能以有限精神為無用之虛文也』，本有不以文人自命之意，黃宗羲
卻深入一層去解釋，似乎陽明之棄去詞章之學，而學聖人之道；只是
不囿於詞章的藩籬，而不是棄文不顧；不但不是棄文不顧，而是深於
為文之道。這顯然是故意為之解。不過，這是有意義的解說，使陽明
不自外於文，學道正所以學文。文就不只是工具而已。」[34]黃宗羲所
發揮的是陽明的文藝觀，是從陽明的文藝理論出發為陽明辯解，可謂
於陽明的文藝理論深有所契。王龍溪的說法，則是對陽明離開詩社所
處情境的指實。故陽明說的「使學如韓、柳，不過為文人，辭如李、
杜，不過為詩人」，亦可視為陽明對個人現實所作決斷的說明。陽明
重視就個人的分限才力去成就，雖柴夫屠者亦可是聖賢事業，[35]陽明
稱之為「異業而同道」。[36]當王純甫（1476-1532）問他：「剛柔淳漓之
異質矣，而盡之我教，其可一乎？」陽明曰：

> 不一，所以一之也。天之於物也，巨微修短之殊位，而生成
> 之，一也。惟技也亦然，弓冶不相為能，而其足於用，亦一
> 也。匠斲也，陶垣也，圬墁也，其足以成室，亦一也。是故立
> 法而考之，技也。各詣其巧矣，而同足於用。因人而施之，教
> 也。各成其材矣，而同歸於善。仲尼之答仁孝也，孟氏之論貨
> 色也，可以觀教矣。[37]

34 引自張亨老師《思文之際論集——儒道思想的現代詮釋》，頁370。
35 蕭繼忠教屠者正是一個具體的例子。「蕭先生自麻邑避雨屠者門。問曰：『蕭先生
乎？近來所講何學？』曰：『不過平常日用事。』曰：『所講某等亦可為否？』曰：
『何不可。即如爾業屠，戢稱如制即是聖賢事。』適其子侍，指曰：『此子亦可
（何）為乎？』曰：『此子立，而我與爾坐，即父子禮。何為不可為？』又曰：『吾
妻亦可為乎？』先生曰：『今某在此，君內不待教而自傳茶，此即賓客禮也。禮在
即道在，不學而合，稟於性，命於天。今教爾每事只要問此心安否，心不安處便不
做，便是聖賢學問。』屠者恍然有頃，曰：『謹受教。』後悉改向所為。」引自鄧
洪波《中國書院史》，（臺北：臺灣大學出版中心，2005），頁425。
36 〈節庵方公墓表〉，《王陽明全集》，卷二十五，外集七，頁941。
37 〈別王純甫序〉，《王陽明全集》，卷七，文錄四，頁232。

陽明說「不一，所以一之也」，人之異才殊位，不相為能；因材施教，使各詣其巧、同足於用，則各成其材、同歸於善。雖然陽明在自己生命的決斷上，「以顏、閔為期」，求「聖人無死地」之境，[38]似乎顯露出不取文藝的貶抑姿態，但他個人亦未因此而棄文絕藝；在理論上，他也顯露出「不一」、「不相為能」，可「同歸於善」的寬容氣象。對他而言，技藝與心學沒有理論上的衝突，但個人的現實處境則不免有內在條件或外在環境的矛盾與選擇。藝與學不相為能，則技藝成其為技藝，心學成其為心學，雖同歸而殊途。對文藝與思想可以同歸而殊途，黃宗羲亦有所說：

> 則承學統者，未有不善於文；彼文之行遠者，未有不本於學明矣。降而失傳，言理學者，懼辭工而勝理，則必直致近譬；言文章者，以修辭為務，則寧失諸理。而曰理學興而文藝絕。嗚呼！亦冤矣。[39]

黃宗羲認為立本於「學」，則理學與文藝皆可文理並茂。二者雖一主於「理」，一主於「辭」，但本根實則花葉茂，花葉茂則必其根本實，文藝與理學有共同的根源——黃宗羲此處因著重作者寫作而言是「學」。所以，言理學者懼辭工，言文章者失諸理，皆是「人病」，所謂「理學興而文藝絕」，認為理學壓抑了文藝的發展，更是莫須有的罪名。但是否認這樣的指控，是否只是思想家的片面之辭呢？相信畫家石濤對繪畫根源的追問，可以更有效地說明藝術與思想同歸殊途，

38 引自呂妙芬〈儒釋交融的聖人觀：從晚明儒家聖人與菩薩形象相似處及對生死議題的關注談起〉，《中央研究院近代史研究所集刊》，32期，1999，頁188：「中卿曰：『古云聖人無死地，然則如此干等皆不可語聖也？』周汝登回答：『無死地者，無礙處耳。』——」周汝登釋無死地是無礙，然「聖人無死地」可以是陽明所說的「顏子三十二而卒，至今未亡也。」引自《王陽明全集》，卷二十一，外集三，頁805。

39 張亨老師《思文之際論集——儒道思想的現代詮釋》，頁369。

建立在共同的根源上。先看石濤認為繪畫與道有何關係：

> 畫有至理原非膚，……不使此理了然於心，了然於腕，終是結
> 塞不暢，雕蟲小技，欲角勝藝苑，真堪噴飯。[40]

石濤說要避免繪畫落入雕蟲小技，要「畫有至理」，至理非只是一般所謂的窮盡物態之理，亦是開顯事物之理，石濤說：

> 是竹是蘭皆是道，亂塗大葉君莫笑。[41]
> 夫道之於畫無時間斷者也，一畫生道，道外無畫，畫外無道，
> 畫全則道全。[42]

畫蘭畫竹都不止是描模形似，而是道的顯現。「一畫」是道的顯現，道始終在畫的顯現中。所以，沒有道為根源就沒有畫，沒有畫就沒有道的顯現；一畫整體展開就是道的整體展開。石濤以繪畫的根源就是道，使繪畫不落入雕蟲小技的「至理」就是這個作為根源的『道』，畫根源於道才是畫家角勝藝苑的立足點。

石濤生前即委託晚年至交李驎為其作傳，李驎（1634-1707）的〈大滌子傳〉說：

> 韓昌黎送張道士詩曰：臣有膽與氣，不忍死茅茨，又不媚笑
> 語，不能伴兒嬉。乃著道士服，眾人莫臣知。此非大滌子之謂

40 引自喬迅（Jonathan Hay）《石濤——清初中國的繪畫與現代性》，（臺北：石頭出版股份有限公司，2008），頁261-262。

41 引自汪繹辰輯《大滌子題畫詩跋》，黃賓虹、鄧實編《美術叢書》，（臺北：藝文印書館），十五冊，三集，第十輯，頁52。

42 喬迅《石濤——清初中國的繪畫與現代性》，頁365，圖185。

耶？生今之世而膽與氣無所用，不得已，寄跡於僧，以畫名而老焉。[43]

石濤「欲向皇家問賞心，好從寶繪通知遇」，[44]似乎只將繪畫視為晉陞之階，如其祖師木陳道忞、旅庵本月成為皇帝親近的國師，他並非想謀求宮廷畫師的職位。[45]他上京未得志，失意南返後，乃從畫僧轉為喬迅所言「個人藝術企業家」。[46]他給八大山人的信中，明白表示「莫書和尚，濟有冠有髮之人，向上一齊滌」，[47]已是李驎所言的成為一名道士。李驎引韓昌黎〈送張道士〉詩，暗指石濤亦如張道士，「詣闕三上書，臣非黃冠師，臣有膽與氣，不忍死茅茨，又不媚笑語，不能伴兒嬉，乃著道士服，眾人莫臣知，臣有平賊策，狂童不難治。」[48]李驎因自己的儒者身分，[49]故將石濤欲求世用，亦有濟世志之心跡表

43 李驎〈大滌子傳〉，《虹峰文集》，卷十六，四庫禁毀書叢刊，（北京：北京出版社，2000），131集，頁513。

44 見石濤〈宣州司馬鄭瑚山見訪枝下時方奉旨圖江南之勝〉，引自李萬才《石濤》，（長春：吉林美術出版社，1996），頁28。

45 喬迅《石濤——清初中國的繪畫與現代性》，頁128。

46 採用喬迅《石濤——清初中國的繪畫與現代性》的詞彙。他在書中頁29說：「在某個層次上，石濤對『與眾不同』的訴求更接近十七世紀末歐洲的個人藝術企業家，而非他所宣稱呼應的中國早期文人與畫家時，傳統典範的詮釋力就已臻極限。因此，十六到十七世紀間的中國和歐洲一樣（各自發展而非互相影響），野心勃勃的個人主義的『我』首次佔領了圖繪場域、圖繪形式與圖繪風格，將其權威及敏銳的神經灌注其中。」喬迅列舉了石濤在揚州大滌堂時期的商業書信，揭明其售畫對象、作坊型式與可能的資金調度……在此面向凸顯石濤的職業畫家身分。但其言石濤為野心勃勃的個人主義者則仍待商榷。

47 喬迅《石濤——清初中國的繪畫與現代性》，頁443。

48 韓愈〈送張道士〉，《全唐詩》，（上海：上海古籍出版社，2006），上，第五函，第十冊，頁854。

49 李驎〈大滌子夢游記〉，《虹峰文集》，四庫禁毀書叢刊，集131，頁599-600：「山中草堂無乃道人舊居，而大滌子或亦道人山中舊侶耶！雖然，予亦嘗有夢矣。夢入一小園，園有堂，堂設石榻，臥一儒衣冠人其上，一童子侍其側，指語予曰：此先生前身也。則予固儒者也……以隱君子自居，竊志淵明之志矣，而仙非吾所學也。」

露出來，嘆其乃不得已而以畫名老焉；雖脫不了以己心臆度石濤之
嫌，但亦不排除石濤面對儒者時也如此互暢胸懷。並且正反映出，石
濤由隱姓埋名的明朝皇族寄跡為僧，又脫僧服戴黃冠成為專業畫師，
晚年又回歸明室皇族身分，歷經無情命運幾番狂驟雨般的洗劫與淘
空，屢屢將石濤逼上生命抉擇的踟躕與徘徊。多重身分間的抉擇與認
同，是石濤的矛盾複雜，也是石濤之為石濤的豐富精采。以石濤身處
的時代，將之描述成只關注繪畫，是「為藝術而藝術」，乃低估了石
濤與我們所處時代的差異與距離。[50]石濤或許未必真有李驎所指的濟
世雄心，但他對「以畫名而老焉」究竟是如何看待的呢？他在去世前
一年，1706年所作的《梅花圖》上，有十首五言律詩為畫跋：

> 不會真忘俗，纔逢笑髮華。
> 何嘗栽大地，空被列仙家。
> 惆悵莊周夢，參橫漢使槎。
> 可惜無妙理，對此未為賒。（第六首）
> 自古如私好，從今不及新。
> 斂神風自沁，焚筆醉何茵。
> 草木難為匹，疏狂忽的親。
> 一生無欸段，何以達花津。（第七首）
> 欲辨生涯態，其如宇宙寬。
> 準擬今歲好，不賴去年安。
> 可託成知己，無因絕俗干。
> 重嗟筋力老，猶似故山看。（第八首）
> 收拾太平業，何當此境通。

50 喬迅《石濤──清初中國的繪畫與現代性》，頁371。喬迅說：「石濤的終極關懷並
非在於佛教或道教，而是他的藝術……這是過分低估了石濤世界與我們的距離，當
時藝術並未享有如二十世紀現代主義所贏得的空前自主。」

　　　枯根隨意活，墮水照人空。

　　　只許吟間見，難憑紙上工。

　　　遠看與近想，不是六朝風。（第九首）

　　　倚杖清成癖，休全石硯荒。

　　　看深無所說，就淺有餘狂。

　　　夕照纔烘色，香疎已覺忙。

　　　莫隨前輩老，且抱一春王。（第十首）[51]

　　石濤為自己在裁成大地與學仙養生皆未臻其妙，因而惆悵自憐，但他對繪畫則表現出充分的信心。他認為若一味地私好古人則創新無由，面對「古代巨人」們的成就，也只好斂神焚筆。但自己則不然，他說自己有「創作」的狂癖，縱然筋力已老，絕不令「石硯荒」。石濤自言在「創作」的疏狂中，忽爾與草木感通相親，使自己的生命融入寬闊的宇宙。在繪畫的世界裡，他當下安頓了自己，他說這就是「收拾太平業」；生命的勞頓顛沛得到撫平，即便生命已似落日夕照，但繪畫創新之境則如春意蒸然。

　　石濤既有憾於濟世與養生的落空，則我們不能說石濤只關注藝術，但也不能就說繪畫是他不得已的選擇。從他十餘歲在武昌拜陳一道為師習畫開始，雖身在僧團，卻一直活躍於當時的畫壇。他晚年在揚州成為「個人藝術企業家」，用他自己的現實抉擇，體現了「道外無畫，畫外無道」的理論意義，是中國藝術史上少見的理論與現實的圓滿聯奏，充分展現了他立身於畫的信心。

　　以上的探討，是為了釐清繪畫與思想的可能關係。中國的繪畫一直是「天理之發見」，並與思想同樣根源於道，二者同歸而殊途，不像西方的近代美學困境，必須爭取「對真理的權力」。但就如西方一

51　喬迅《石濤——清初中國的繪畫與現代性》，頁418，圖213。

樣，現實的張力與矛盾一直存在於繪畫與思想之間；並且，現實的印象大大地影響和誤導了人們的「前見」。所以歷代都有畫家或思想家就「文與道」、「藝與道」提出辯正；他們的辯正雖非石破天驚之論，但對現實的人們而言，因為遺忘與茫然，所以把他們說的都當成是新的；或者在被提醒之餘，恍然不屑地說──原來你要說的是這個，這些古人不都說明白了嗎？

應該不用說，但又仍然得說的是：中國繪畫與思想的關係，就是二者皆根源於道，但繪畫是繪畫、思想是思想，不存在誰統攝誰的問題，二者同歸而殊途。[52]這是本論文將石濤的繪畫思想放在陽明心學的視域中加以理解，所必須先闡明的第一個立基。

二　何以是陽明心學

石濤幼年即薙髮為僧，晚年又學仙求道，為何偏偏選擇陽明心學為理解視域？此根本性的問題，除了從文本展開去驗證外，必須先掌握陽明心學與石濤繪畫思想相契的幾個特質。尤其是明末清初的「三教」交融現象，使「三教」[53]的分界日形模糊，更凸顯了這不是單純的「判教」問題。

52 劉梁劍《天‧人‧際：對王船山的形而上學闡明》，（上海：人民出版社，2007），頁174：「船山極力彰顯『一致百慮』和『百慮一致』的差異：『潛室倒述《易》語，錯謬之甚也。《易》云〔同歸殊途，一致百慮〕，是〔一以貫之〕。若云〔殊途同歸，百慮一致〕，則是〔貫之以一〕也。釋氏〔萬法歸一〕之說，正從此出。』」我贊同王夫之的區分，王夫之認為這個區分是儒佛之區分，我認為此區分對分別陽明學與朱學也有意義。

53 言「三教」意指陽明學具有宗教性質。參陳立勝《王陽明「萬物一體」論──從「身-體」的立場看》，（臺北：臺灣大學出版中心，2005），頁195：「陽明學界通常會把陽明及其後學這種對講習活動的全身投入的精神比擬為宗教的傳道熱忱⋯⋯陽明學派的講習活動兼有宗教使徒的傳教與（周期性的、間歇性的）教會隱修兩方面內涵。」

　　明末清初的「三教」交融現象無奇不有，對「三教」關係的論說也是妙譬迭出、各有新意。我們不當以刻板的印象去看待何為儒、何為釋、何為道。先舉幾個例子，看明末清初的「三教」如何自然交融互動：

> （陽明）令看《六祖壇經》，會其本來無物，不思善，不思惡，見本來面目，為直超上乘，以為合乎良知之至極。（黃綰《明道編》卷一）[54]
>
> 王陽明超漢宋諸儒，直接孔顏心學。一生示人，唯有「致良知」三字。良知者，性德靈明之體。（《靈峰宗論》卷四〈陳子法名真郎法號自昭說〉）[55]

　　蕅益智旭（1599-1655）顯然對儒家思想頗有涉獵，故正確指出陽明直接孔顏心學。而陽明要弟子會通《六祖壇經》，以悟良知本體之無善無惡。因為他認為：

> 「覺悟」之說雖有同於釋氏，然釋氏之說亦自有同於吾儒，而不害其為異者，惟在於幾微毫忽之間而已。亦何必諱於其同而遂不敢以言，狃於其異而遂不以察之乎？[56]
>
> 聖人盡性至命，何物不具？何待兼取？二氏之用，皆我之用。即吾盡性至命中完養此身，謂之仙；即吾盡性至命中不染世累，謂之佛。但後世儒者不見聖學之全，故與二氏成二見耳。譬之廳堂，三間共為一廳，儒者不知皆我所用，見佛氏則割左

54 引自潘桂明《中國居士佛教史》，（北京：中國社會科學出版社，2000），下冊，頁760。

55 潘桂明《中國居士佛教史》，頁764，乃蕅益智旭對陽明心學之高度讚揚。

56 〈答徐成之〉，《王陽明全集》，卷二十一，外集三，頁808。

邊一間與之，見老氏則割右邊一間與之，而己則自處中間，皆
舉一而廢百也。聖人與天地民物同體，儒、佛、老、莊皆吾之
用，是之謂大道。二氏自私其身，是之謂小道。[57]

陽明認為取佛老之同於儒者，不害其為異。聖人能盡性至命，與天地
民物同體，則儒、佛、老、莊皆為其用，故得聖學之全乃能盡性至
命、完養此身、不染世累。儒釋道皆為聖人之用。陽明的「三教觀」
使後學更自由無礙地吸納佛道以全聖學之用。如陶望齡（1562-
1609）即言：「今之學佛者，皆因『良知』二字誘之也。」[58]因此，陽
明後學帶動了居士佛教運動的高潮，[59]對明末佛教的振興，有其不可
埋滅的功勞。[60]故李卓吾、管志道、楊起元、陶望齡、段時訓、焦
竑、瞿元立、嚴澂、袁中郎、蔡惟立、金正希、趙貞吉，都名列《居
士傳》。[61]陽明後學中求養生者亦不乏其人，羅汝芳（1515-1588）〈二
小子傳〉記載二子與其師胡中洲蛻化登天之事，鉅細靡遺，目證口述
其為實，[62]並自言「余父子三人雖皆事道，而趨向殊不相類」。羅汝芳
亦曾發動佛教僧人募緣以重修麻姑山道觀，[63]他如此自然地整合三教
資源以共襄盛舉，正是善用時勢，也可由此見「三教」互相資用之現
實情狀。
　　另一個由「三教」交融而來的有趣現象，是「偽裝」。明末清初

57 《王陽明全集》，卷三十二，補錄，頁1180。
58 〈辛丑入都寄君奭弟書〉，《歇庵集》，卷十六，引自潘桂明《中國居士佛教史》，頁770。
59 參潘桂明《中國居士佛教史》，頁759。
60 聖嚴法師《明末佛教研究》，（臺北：法鼓文化公司，2000），頁281。
61 聖嚴法師《明末佛教研究》，頁281-283。
62 羅汝芳撰，方祖猷、梁一群、李慶龍等編校整理《羅汝芳集》，（南京：鳳凰出版社，2007），貳，文集類，頁614-619。
63 見程玉瑛《晚明被遺忘的思想家——羅汝芳（近溪）詩文事蹟編年》，（臺北：廣文書局，1995），頁144。

「逃禪」之風極盛，如李贄（1529-1602）在《三教歸儒》中說，若是要「真實講道學」，就不得不「剃頭做和尚」。他又在《初潭集序》中說：「卓吾夫子落髮也有故，故雖落髮為僧，而實儒也。」[64]方以智（1611-1671）亦是「託身於異門別派的儒門孤子。」他的〈靈前告哀文〉：「忽言至此，更有一痛，家有數千年正決之學，而復不能侃侃木舌。且行異類，託之冥權，是又將誰告乎？」[65]「且行異類」、「冥權」都是「偽裝」；隱藏真的，讓別人看作另一個，但真的並未消失。莊子在明亡之後的遺民圈中，忽然搖身一變成為儒門的重要人物，覺浪道盛（1592-1659）的莊子「托孤」說居於相當關鍵的地位。[66]

覺浪道盛說：「天下之能會同三教，稱尊佛老者，莫過於孔子矣！故曰：為萬世師者，獨孔子一人。」除了尊孔，他對陽明亦衷心嚮往。他說：「自陽明近溪諸公過去，此脈遂衰。山野不惜心力，必欲扶起堯舜孔顏之心，傳於天下後世，抱斯志已久，因無講求斯道者，常覺伊人可懷。」[67]明末高僧兼通儒道之學的非常普遍，但如道盛為江南的佛教高僧，卻認為「三教」要會通於儒，孔子是集大成者。除了透露他個人的義理思想傾向外，或許透過明末清初逃禪的「偽裝」現象，可以把他的莊子「托孤」說，視為其自身處境的隱喻。將道盛視為佛門中的儒學孤子，在明末清初的佛門中是可以被接受的，也肯定不會是孤立的現象。

「三教」相資為用，走向「集大成」的方向，以滿足人們倫常日用、養生長壽與超凡無累的需求，這是理論上的理想。「三教」交融

64 潘桂明《中國居士佛教史》，頁745。

65 引自楊儒賓老師〈儒門別傳——明末清初《莊》《易》同流的思想史意義〉，收入鍾彩鈞、楊晉龍主編《明清文學與思想中之主體意識與社會（學術思想篇）》，（臺北：中央研究院文哲研究所，2004），頁272。

66 參楊儒賓老師〈儒門別傳——明末清初《莊》《易》同流的思想史意義〉，收入鍾彩鈞、楊晉龍主編《明清文學與思想中之主體意識與社會（學術思想篇）》，頁246。

67 參楊儒賓老師〈儒門別傳——明末清初《莊》《易》同流的思想史意義〉，收入鍾彩鈞、楊晉龍主編《明清文學與思想中之主體意識與社會（學術思想篇）》，參頁248-254。

的過程，真的可以做到陽明說的，取用所同者「而不害其為異」嗎？
黃宗羲〈林三教傳〉中批評程智（1602-1651）說：

> 近日程雲章倡教吳郭之間，以一篇言佛，二三篇言道，參兩篇
> 言儒。朱方旦則好言禍福，皆修飾兆恩之餘術而抹殺兆恩，自
> 出頭地。余患惑其說者不知所由起，為作林三教傳……本二氏
> 之學，恐人之議其邪也而合之於儒。卒之驢非驢，馬非馬，龜
> 茲王所謂贏也，哀哉！[68]

黃宗羲批評程智實二氏之學而飾之為儒，並詆之為「驢非驢，馬非
馬」。黃宗羲的憂患，是對儒學世俗化、民間宗教湧現，所造成風俗龐
雜、莫衷一是的憂患。然而，程智的「三教」思想是頗有見地的，他
著道士服，卻比喻自己如寄藏在佛仙中的儒門種子，要待良農而發：

> 惟有保藏此種，以俟後世而已。然既曰藏，則藏之須盡其道，
> 豈猶藏於既凋之幹耶？藏粟無餅，何妨寄種於麥，同麥播種，
> 同麥抽苗敷葉，後有良農，一見而植之中田以遂其生長，未可
> 知也。此今日以玄服而稱孔孟之苦心也。孟子曰以身殉道。豈
> 惟玄服，若玄服不足以藏，吾將僧服以藏之。

又：

> 「然則三教不可判耶」？曰：「執一以判三，終不若立三以同
> 一……夫執一判三，則必以所執者為主。既以所執為主，其以
> 彼二為別耶，固未嘗見二。其以彼二為同耶，則猶是見一。是

68 引自黃宗羲〈林三教傳〉，《南雷文案》，（臺北：商務印書館，1970），卷九。

雖名同而實未同，雖言論有同，而實心行不同。天下之事，混同必亂。《易》曰：君子以族類辨物，蓋惟能類，乃能合耳……「然則三教之道究為異乎？」曰：「可一，可三。謂之可者，非人之所能可也。」[69]

程智批判「三教同根，教異道同」之說。因為晚明之論「三教同源」者，儒者以之歸儒，佛者以之歸佛，道者以之歸道，都是「執一以判三」。只知執守自己學說的立場，則不能真正深入其他二教異於我者之精義。故雖知其異，然未能通透，如同「未嘗見二」。同樣地，若一味執己為尊，則雖見彼二教與我有同處，仍不免以自己的學說去籠罩他教的學說，是讓他教披上我教的外衣而混同之，「則猶是見一」。所以論「三教同源」者既蔽於己見，則雖言三教同根，其實乃強二教以同於己，乃是混同，非真有見於道而同之，故多名實不符、言行不一者。名義上，「三教同根，教異道同」乃是要站在共同的根源上尊重差異，但現實的結果卻仍是本位立場的執著。故程智說不如「立三以同一」，即先肯定三教之分立，若欲同其一，則「非人之所能可」。故「三教」之異同，站在人的立場，只能說是「可一，可三」。對於尊重差異且不執定一尊，程智之說和焦竑的「三教」觀有相同的旨趣。焦竑（1541-1620）：

始也讀首《楞嚴》，而意儒遜於佛。既讀《阿含》，而意佛等於儒。最後讀《華嚴》而悟，乃知無儒無佛，無小無大，能大能小，能佛能儒。

又：

69 程智〈東華語錄〉，《程氏叢書》，（日本：內閣文庫），頁45及頁33-34。

學者誠有志於道，竊以為儒、釋之短長可置勿論，而第反諸我之心性。苟得其性，謂之梵學可也，謂之孔孟之學可也。即謂非梵學、非孔孟學，而自為一家之學亦可也。[70]

「三教」融合之風早在魏晉即已開始，唐代官方舉行三教講論活動，宋代以後出現「三教堂」、「三教圖」、「三教像」，宋元間已多三教調和的論著。明太祖是三教合一的支持者，嘗徵召「通儒僧」出仕，故明初僧人多精貫儒釋者。[71]明末清初融通「三教」者更加普遍，而可貴的是「三教」藩籬漸開，出現了思想的活躍與重新詮釋的可能性，與此相伴而生的，是寬闊的視野與胸襟。由陽明的不諱其同、不害其異，到焦竑、程智的「無大無小」、「可一可三」，可以明顯地看出對執定一尊的逐漸消解，陽明說「聖人盡性至命……與天地民物同體，儒、佛、老、莊皆吾之用」，則是良知立，三教皆為我所用，此即焦竑所點出的「第反諸我之心性」則可「自為一家之學」。反諸己，「決不隨人口吻，決不尋人腳跟」，乃是晚明清初與新說迭出伴生的學風精神。[72]故石濤強調「我法」即是「第反諸我之心性」以用法。「我法」因而不是又執定一己之法而獨尊，而是連「我法」都要「第反諸我之心性」以用之。

明末清初儒者託身仙佛，或「托孤」或「藏種」的「偽裝」姿態，使莊子變換成儒者，使釋氏諸經成為孔孟最佳的義疏，[73]這些現

70 焦竑《澹園集》，卷十七，頁12下及卷十二，頁3下。引自李焯然《明史散論》，（臺北：允晨文化公司，1991），頁138-139。

71 參考李焯然《明史散論》，頁109-112。

72 鄒元標〈東友人〉，《鄒子願學集》，卷二，頁4a。引自呂妙芬《陽明學士人社群──歷史、思想與實踐》，（臺北：中央研究院近代史研究所，2003），頁355。

73 焦竑〈答耿師〉，《澹園集》，卷十二，頁3上：「釋氏諸經所發明，皆其理也。苟能發明此理為吾性命之指南，則釋氏諸經即孔孟之義疏也，而又何病焉？」引自李焯然《明史散論》，頁133。

象是不是「有害其為異」，造成黃宗羲所說的「驢非驢、馬非馬」？
或許，護教心切者會急於想辨惑導正，但何嘗不能看成是「第反諸我
之心性」所成的「一家之學」？不管對這些現象有何評價，不能忽視
的是，如同陽明心學者的居士佛教風潮，在這些明末清初「三教」交
融會通的現象中，心學學者都是其中的佼佼者；心學者的活力充分地
展現在明末清初的文化板塊上。研究石濤的繪畫思想，不能受限於石
濤的僧人或道士身分去思考。「偽裝」的現象，或「托孤」或「藏
種」，都切合石濤實際的生命處境。石濤的生命不就是從「托孤」開
始的嗎？在此，無意「執一以判三」為石濤究竟是佛？是道？是儒？
先行武斷地提供「判教」的答案，同時也不存在以陽明心學為視域去
理解，就否定他繪畫思想中的禪理與玄義。探討明末清初的「三教」
交融現象，是為了正視「三教」思想融合的問題。在明末清初，三教
分際仍在，並且因為「三教」融合所帶來的混同三教問題，使得「判
教」的意識與需要彰顯。故李贄必須明言「雖落髮為僧，而實儒
也」，而羅汝芳臨終時語諸孫曰：「我歸後，遊方僧道一切謝卻。我本
不在此立腳，」[74]同時伴隨「三教」紛亂現象而生的，是「反諸本
心」意義的高漲。思想的混亂與繽紛交織，在「三教」混同的新迷宮
中，古人沒有辦法提供現成的指標，而送出的新說又讓人無所適從。
此時，只有「心」是當下的準則。

　　「成一家之學」與「判教」意識及「反諸本心」為自家準則，皆
伴隨明末清初的「三教」交融現象而生。正視「三教」交融問題，就
同時涵括了對這三個面向的關注。以陽明心學為視域，必須謹慎考慮
這三個面向，才能掌握恰當的尺度以逼近石濤的繪畫思想，雖然，以
陽明心學為視域來理解石濤的繪畫思想，並不是說石濤的繪畫思想就
是陽明心學的思想。但是，為何是陽明心學？更多的仍是「判教」問

74 程玉瑛《晚明被遺忘的思想家——羅汝芳（近溪）詩文事蹟編年》，頁177。

題。當然，必須重申的是，明末清初的「三教」總是相參會通的，沒有「純粹的」儒、釋、道。程智所說的「執一以判三」，放在明末清初的脈絡，其實是一個無法簡化看待的問題。「三教同源」說的「執一以判三」，通常使用的策略，就是「辨識」出他教中與我相同的東西，程智很有見地的說，這種「辨識」仍是「見一」，我們只能「辨識」出自己本身已有的東西，我們「辨識」出來的其實是自己。程智說這是人的限制，要「辨識」出「三教」的同一「非人之所能可」。程智的見地讓我聯想起詮釋學的「前見」觀點，但程智把層次拉到天人之際去談，故而成了人無法越出自己的視域之外，人沒有辦法站在自己的外面看自己，因而「三教」同一的問題非人力可及。現在，我們把問題拉回到詮釋的「前見」來談，則問題就不會如程智所說的完全無法著手。我們只要能意識到「前見」對我們的限制，並在一定意義上不斷檢驗、釐清誤導與規定的「前見」，則「判教」問題仍然是人力可及的。以上對明末清初「三教」交融現象的討論，就是為了廓清可能誤導的「前見」。不先正視「三教」交融的現象，我們很容易對儒、釋、道存有一些刻板的成見，例如一見到「有」「無」就歸為道家，一見到「識」就以佛家的唯識來解。

就石濤繪畫思想內容來看，與陽明心學相契合的，主要表現在三方面：

（一）是本天亦本心

（二）一以貫之是先一後貫，非先貫後一

（三）（道）外無（器），（器）外無（道）的表述方式

（一）是本天亦本心

牟宗三先生批評程伊川的「聖人本天，釋氏本心」，他認為：

「聖人本天」固是，然豈不「本心」乎？是則明示其對于天或

天理之體悟不同于其老兄，即只體會為「只存有而不活動」者。……伊川此言顯有偏差。亦示其思理之本質有異也。釋氏本心，聖人本天亦本心（本天即本心，非二本也），亦各本其所本而已。聖人所本之心是道德的創造之心，是與理為一、與性為一之本心。釋氏所本之心是阿賴耶之識心，即提升而為「如來藏自性清淨心」，亦並無道德的、實體性的天理以實之。伊川並無孟子之「本心」義，故只好以「本天」、「本心」來別儒佛之異。至朱子即視「以心為性」者為禪，此則真成只「本天」而不敢「本心」矣。是故伊川朱子只繼承明道義之一半也。[75]

牟宗三先生以為儒「本天亦本心」。而儒之「本心」與釋之「本心」，二者所本之「心」不同，此胡寅（1098-1156）已辨之：

> 聖學以心為本，佛氏亦然。而不同也。聖人教人正其心，心所同然者，謂理也，義也。窮理而精義，則心之體用全矣。佛氏教人，以心為法，起滅天地，而夢幻人世，擎拳植拂，瞬目揚眉，以為作用。于理不窮，于義不精，幾于具體，而實則無用，乃心之害也。[76]

胡寅作《崇正辨》闢佛，直指儒所本者乃理義之心，佛氏則是起滅天地，夢幻人世之心，即萬法唯心造之心。黃宗羲則辨明陽明心學承孔孟而「本心」，「點出心之所以為心，不在明覺而在天理」，是金鏡復收，使儒釋疆界渺若山河：

75 牟宗三《心體與性體（一）》，（臺北：正中書局，1989），頁77-79。

76 胡寅《崇正辨》卷一，頁49a。引自荒木見悟著，杜勤、舒志田等譯《佛教與儒教》，（鄭州：中州古籍出版社，2005），頁184。

而或者以釋氏本心之說，頗近心學，不知儒釋界限只一理字。
釋氏於天地萬物之理，一切置之度外，更不復講，而止守此明
覺；世儒則不恃此明覺，而求理於天地萬物之間。所為絕異，
然其歸理於天地萬物，歸明覺於吾心，則一也。向外尋理，終
是無源之水，無根之木，總使合得，本體上已費轉手，故沿門
乞火與合眼見闇，相去不遠。先生點出心之所以為心，不在明
覺而在天理，金鏡已墜而復收，遂使儒釋疆界渺若山河，此有
目者所共睹也。試以孔、孟之言證之。致良知於事物，事物皆
得其理，非所謂人能弘道乎？若在事物，則是道能弘人矣。告
子之外義，豈滅義而不顧乎？亦於事物之間求其義而合之，正
如世儒之所謂窮理也，孟子胡以不許之，而四端必歸之心哉！
嗟乎，糠粃眯目，四方易位，而後先生可疑也。[77]

黃宗羲極力為陽明近禪辯解，且以陽明心學「本心」乃承孔、孟
之「人能弘道」，故立本於心，心即理，則天理不假外求。陽明彰明聖
人之學為心學，在黃宗羲看來，反而是真正能與佛氏劃出疆界者。[78]
在他看來，程朱的格物窮理於外，以心只是明覺而不恃之，乃如牟宗
三先生所言，程朱不敢「本心」。而且程朱以心只是明覺而窮理於物，
亦與佛氏於天地萬物之理闇眼不見，止守此心之明覺者相去不遠。

黃宗羲認為陽明「本心」之心學乃孔孟之真血脈，然則「本天」

77 黃宗羲〈文成王陽明先生守仁傳〉，《王陽明全集》，卷四十，誥命・祭文・傳記，
　 頁1545。

78 明末四僧之一的雲棲袾宏亦認為陽明之良知非佛說之真知：「新建（陽明）創良知
　 之說，非是其識見學力造于深到所，而強力標幟，以張大其門庭者。然好同儒釋者
　 謂（良知）即是佛說真知，則未可。為何，良知二字本出自輿氏（孟子）。今以
　 （宗、因、喻）三支格之。良知為宗，不應知為因，孩提之童無不知愛親敬長為
　 喻，即知良者美也。自然知之，而非造作者。而所知之愛敬涉妄已久。豈真常寂照
　 之謂乎。真與良，固當有辨。（《竹窗隨筆》初筆。22b-23a〈良知〉）」見荒木見悟
　 著，杜勤、舒志田等譯《佛教與儒教》，頁281-282。

之說是否亦適用於陽明心學？儒者「本天」之說又當如何理解？心學
是否「本天亦本心」？先看朱子（1130-1200）怎麼解釋「本天」：

> 天以陰陽五行化生萬物，氣以成形，理亦賦焉。（它）猶命令
> 也。于是人物之生，因得各其所賦之理，以為健順五常之德。
> 所謂性也。……人物各循其性之自然，則其日用事物之間，莫
> 不各當行之路。是則所謂道也。……性道雖同，而氣稟或異。
> 故不能無過不及之差。聖人因人物之所當行者而品節之，以為
> 法于天下。則謂之教。若禮樂刑政之屬是也。蓋人之所以為
> 人，道之所以為道，聖人之所以為教，原其所自，無一不本于
> 天而備于我。[79]

朱子認為天生萬物，即各賦其理，各命其性，故人物各有當循之道；
人之所以為人，道之所以為道，聖人之所以為教，皆根源於天，由天
命決定；而此天命之性、道、教則備於我。朱子對「本天」的理解，
荒木見悟先生名之為「天命賦予說」，[80]他引象山說：「此理本天所以
與我，而非由外鑠。明得此理，即是主宰。」承認象山「本天」之說
與儒家思潮一脈相承。[81]陽明亦言性源於天：

> 性是心之體，天是性之原，盡心即是盡性。[82]
> 天之所以命於我者，心也，性也，吾但存之而不敢失，養之而
> 不敢害，如父母全而生之，子全而歸之者也。[83]

79 荒木見悟著，杜勤、舒志田等譯《佛教與儒教》，頁177。
80 荒木見悟著，杜勤、舒志田等譯《佛教與儒教》，頁182。
81 荒木見悟著，杜勤、舒志田等譯《佛教與儒教》，頁196。
82 《王陽明全集》，卷一，語錄一，頁5。而卷二，語錄二，頁43，語相似：「夫心之
　　體，性也；性之原，天也。」
83 《王陽明全集》，卷二，語錄二，頁43-44。

天敘天秩，聖人何心焉，蓋無一而非命也。[84]

陽明亦承中庸「天命之謂性」，推心、性之源於天，亦是「本天」。而陽明心學學者對「本天」之說亦有所闡發，王龍溪（1498-1583）說：

> 良知者，本心之靈，至虛而寂，周乎倫物之感應。……其動以天，人力不得而與。[85]
> 良知即天，良知即帝。顧天明命者，顧此也；順帝之則者，順此也。[86]
> 天之所以與我，人之所以異於禽獸，惟此一念靈明不容自昧，古今聖凡之所同也。[87]
> 故曰：「天性，人也；人心，機也。立天之道，所以定人也。」[88]

王龍溪亦以為人之所以為人，在良知、在本心之靈，乃「天明命者」。而本心之靈，感應倫物周遍，其動以天，非人力可至，故曰「立天之道，所以定人也」。人之所以為人由天道決定，羅汝芳更言其詳：

> 天授是德與人，人受是德于天，勃然其機於身心意知之間，而無所不妙，藹然其體於家國天下之外，而靡所不聯。以是生德之妙而上以聯之，則為老吾老以及人之老，而所以老老者，將

84 《王陽明全集》，卷七，文錄四，頁243。

85 王畿撰，吳震編校《王畿集》，（南京：鳳凰出版社，2007），附錄二，龍溪會語，頁741。

86 《王畿集》，附錄二，龍溪會語，頁769。

87 《王畿集》，附錄二，龍溪會語，頁747。

88 〈拙齋記〉，《王畿集》，卷十七，頁499。

無疆無盡也。以是生德之妙而旁以聯之，則為長吾長以及人之長，而所以長長者，將無疆無盡也。以是生德之妙而下以聯之，則為幼吾幼以及人之幼，而所以幼幼者，將無疆無盡也。會萬彙之眾而欣喜歡愛，以熙熙乎春臺，張八荒之景而順適乎康，以優優乎壽域，斯則我之所以為生，與天之所以生乎我者，既恆久而不已，我之所以生乎人，與人之所以同生乎我者，且通達而無殊。是則會合天人，渾融物我，德之盛也，壽之極也，而廣生大生之至也。[89]

是故慈也者，吾身之所自出。因所自出而孝生，亦因所同出而弟生，是所謂與生而俱生者也。夫語天下國家，萬萬其人也。人則萬，而人必生於其身，則一也。身之生一，則孝、弟、慈一，孝、弟、慈一，則與生俱生亦一也。[90]

羅汝芳認為人受天德而生，孝、弟、慈乃「與生俱生者」。人一出生即處於會合天人、渾融物我、聯屬人倫的整體關係網絡中。故此「天之所以生乎我者」，亦是人之所以為人者，已在天命所賦的整體關係網絡中決定。羅汝芳如此演繹「本天」的意涵，與劉宗周（1578-1645）所言相合：

人生七尺墮地後，便為五大倫關切之身。而所性之理，與之一齊俱到。分寄五行，天然定位。[91]

仁者以天地萬物為一體。乃人以天地萬物為一體，非仁者以天地萬物為一體也。若人與天地萬物本是二體，必借仁者以合

89 〈壽湯承塘序〉，《羅汝芳集》，貳，文集類，頁509。
90 〈送許敬菴督學陝西序〉，《羅汝芳集》，貳，文集類，頁493。
91 吳光主編《劉宗周全集》，（杭州：浙江古籍出版社，2007），第二冊，語類一，人譜，頁7。

之，蚤已成隔膜見矣。人合天地萬物以為人，猶之心合耳、目、口、鼻、四肢以為心。今人以七尺言人，而遺其天地萬物皆備之人者，不知人者也；以一膜言心，而遺其耳、目、口、鼻、四肢皆備之心者，不知心者也。學者於此信得及、見得破，我與天地萬物本無間隔，即欲容其自私自利之見以自絕於天而不可得。[92]

　　人一出生即是五大倫關切之身，即是天地之心，即是與天地萬物為一體者，一切乃「天然定位」，人無法自絕於天。人之所以為人，乃是已在天地萬物一體之中，而為其心，如羅汝芳言：「故一念而含裹宇宙，群生互相融攝。夫是之謂仁，而人道於是乎成焉。」[93]仁是人之所以為人的完成。

　　故儒家「本天」之意義，在明人之所以為人，已在天地萬物為一體的有機整體之中。如此理解「人」，與 D.C. 霍伊闡釋的海德格爾如何理解我們自己，有可互參之處：

　　　　我們必須原則上不再認為我們自己是純理性的存有、獨立的自我，或者是站在世界之對立面或世界之外的獨立的意志。我們發現我們自己已經在我們這個世界之內了。我們是什麼，這一點與其說我們作為個體去作出決定的一個功能，倒不如說是這個世界的一個功能。[94]

92　〈答履思五（王中）〉，《劉宗周全集》，第三冊，文編三，書，頁312。

93　程玉瑛《晚明被遺忘的思想家——羅汝芳（近溪）詩文事蹟編年》，頁220，引楊起元《石經大學附論序》：「羅子曰：……欲與諸弟子究人道之大全，立人極於萬世也……人者仁也，故必仁而後人……故一念而含裹宇宙，群生互相融攝。夫是之謂仁，而人道於是乎成焉。」

94　D.C.霍伊著，陳玉蓉譯《批評的循環》，頁25。

　　由此可知「本天」說乃儒家一脈相承者，程朱「本天」，陸王亦「本天」。然而，果如黃宗羲所言，陽明「本心」之心學乃孔孟之真血脈，則牟宗三先生所言「聖人本天亦本心（本天即本心，非二本也）」，又是如何得以可能？陽明說天命心、性於人，如父母全而生之，人心乃得天之全者：

> 天之所以命於我者，心也，性也，……如父母全而生之，子全而歸之者也。[95]
> 人心是天淵。心之本體無所不該，原是一個天。只為私欲障礙，則天之本體失了。……於此便見一節之知，即全體之知；全體之知，即一節之知：總是一個本體。[96]

　　「心即道，道即天，知心則知道、知天。」[97]陽明將「心之本體」與「天之本體」並舉，並說「總是一個本體」，乃在明指人心得天命之全，無所不該，原是一個天，故心、道、天為一。而且「道本無為只在人」，[98]故又曰：

> 人者，天地萬物之心也；心者，天地萬物之主也。心即天，言心則天地萬物皆舉之矣，而又親切簡易。[99]

可知陽明認為「本天」又須「本心」，方可體現天道，心即天。王龍溪亦言：

95 《王陽明全集》，卷二，語錄二，頁43-44。
96 《王陽明全集》，卷三，語錄三，頁95。
97 《王陽明全集》，卷一，語錄一，頁21。
98 〈別方叔賢四首〉，《王陽明全集》，卷二十，外集二，頁722。
99 〈答季明德丙戌〉，《王陽明全集》，卷六，文錄三，頁214。

> 天地生物之心，以其全付之於人。[100]
> 天地之道不能自成，須聖人財成輔相，以成其能，所謂贊天地
> 之化育也。[101]

天地不能自成，人得天心之全，乃能參天地化育，裁成輔相天地之
道。故羅汝芳亦曰：

> 人得其全而為人，物得其徧而為物，……此則天地間人、物一
> 個大限。[102]
> 或從天而體之於己，或從己而贊之於天。[103]

人得天之全。從天，則以己體現天道；從己，則以己參贊於天道，
則陽明之「本天」、「本心」乃可在本之天而全於人中為一，彭際清
（1740-1796）曰：

> 程子曰，聖人本天，釋氏本心。知歸子（際清）曰：「后天而
> 奉天時，是之謂本天。先天而天弗違，又將安本邪？乾知大
> 始，亦本而已心。」[104]

　　由以上的探討，可以肯定陽明心學乃「本天亦本心」。而且，就
心根源於天，人得天心之全，可言「本天」即「本心」；就天非人不
盡，天人為一，亦可言「本天」即「本心」。故知陽明心學之「本天

100 《王畿集》，附錄二，龍溪會語，頁763。
101 《王畿集》，附錄一，大象義述，頁656。
102 〈近溪子續集〉，卷坤（二），《羅汝芳集》，壹，語錄彙集類，頁251。
103 〈近溪子續集〉，卷坤（一），《羅汝芳集》，壹，語錄彙集類，頁248。
104 引自荒木見悟著，杜勤、舒志田等譯《佛教與儒教》，頁184，注1。

亦本心」乃肯定在天命的宇宙整體秩序中，人得天道之全，得以裁成輔相萬物，參天地之化育。人之所以為人是天命決定，但陽明心學之言「本天」，非宿命論；「本天」所以定人，在明人之所以獨靈於萬物，乃能盡心、知性、知天，而與天為一。而佛者則多否定天命說，荒木見悟先生認為佛者否定天命說的傾向，到了明代尤其盛行，[105]而其所本之心乃「諸法所生，惟心所現，一切之因果，世界微塵，因心成體」[106]之心，故石濤之「所以古今書畫，本之天而全之人也」[107]以及「夫畫者，從於心者也」，[108]與佛家之否定天命說不同，亦與道家「蔽於天而不知人」之傾向有距離。甚至我們可以說，將石濤的「本之天而全之人」視為陽明心學「本天亦本心」的另一個貼切的總綱，亦不為過。故判之與陽明心學相契。

（二）一以貫之是先一後貫，非先貫後一

劉宗周（1578-1645）認為「吾道一以貫之」是「孔門第一傳宗語」。[109]然而「一貫」一詞又常見於會通儒佛者，陸象山（1139-1192）因之辨儒佛之異：

> 我說一貫，彼亦說一貫，只是不然。天秩、天敘、天命、天討，皆是實理。彼豈有此？[110]

105 荒木見悟著，杜勤、舒志田等譯《佛教與儒教》，頁183，注1。

106 《首楞嚴經》，卷一，見荒木見悟著，杜勤、舒志田等譯《佛教與儒教》，頁178。

107 楊成寅編著《石濤》，（北京：中國人民大學出版社，2003），附錄二，石濤《畫語錄‧兼字章》，頁272。本論文採《畫語錄》，而非《畫譜》，對二者版本的辨證，可參朱良志《石濤研究》，（北京：北京大學出版社，2005），頁667-704。

108 石濤《畫語錄‧一畫章》，引自楊成寅編著《石濤》，頁264。

109 吳光主編《劉宗周全集》，（杭州：浙江古籍出版社，2007），第二冊，語類五，孔孟合璧　五子連珠，頁159：「子曰：『參乎！吾道一以貫之。』……（此孔門第一傳宗語。一者，仁也，仁之所以為仁也。一貫則仁也。即心而言，曰『忠恕』。）」

110 《象山全集》，（臺北：中華書局，1987），卷三十五，頁24a。

而管志道（1536-1608）則以之融合儒佛，並作為儒門之「判教」：

> 語聖學之正宗，則吾道一以貫之是已。語聖脩之階級，則十五
> 志學以至七十不踰矩是已。蓋有見性之一貫，有盡性之一貫。
> 見性之一貫，即禪家所謂頓悟也，分證佛也。盡性之一貫，即
> 禪家所謂圓悟也，究竟佛也。……曾子雖悟一貫之宗，頓焉已
> 耳。子思子《中庸》、《大學》二書，圓宗也。孟子似有一間之
> 未達焉。然而善言一貫者，莫如孟子。其言曰：「所惡執一
> 者，為其賊道也。」又曰：「天之生物也，使之一本，而夷子
> （墨家學者）二本，故也。」今之以孔斥佛，以佛卑孔者，非
> 執一之論乎。今之陽尊孔子，陰艷禪宗；自為一道，而教人又
> 一道者，非二本之學乎。不執一不二本，則一以貫之矣。……
> 則孟子誠徹二本之障矣。而尚有執一之意在，……至周元公
> （敦頤）而後洞明真一，掃二本與執一之弊而一貫之。……竊
> 疑程伯子（灝）藏身於禪宗，而發竅於聖學。苟非一以貫之，
> 則二本之障猶存也。……至令師近溪先生，而後盡去執一之
> 障。即形色為天性，即性情為天命，即孩提之不學不慮為聖人
> 之不思不勉，即高皇帝之訓民六條為堯孔相傳之聖學，真與孟
> 子之性善養氣同功也。然愚猶不敢滿許其能徹二本之障。……
> 亦猶程伯子之藏身於禪宗而發竅於聖學也。[111]

管志道亦言「吾道一以貫之」是聖學的正宗，並且分一貫之道為「見
性之一貫」、「盡性之一貫」，言二者即佛之頓教、圓宗。他認為孟子
提出「惡執一」、「使一本」，乃善言一貫者。故管志道以「不執一不
二本」作為儒門「判教」之依準。認為曾子是頓教，子思是圓宗；周

111 管志道《惕若齋集》，卷二，頁18上-20下，引自程玉瑛《晚明被遺忘的思想家——
羅汝芳（近溪）詩文事蹟編年》，頁187-188。

敦頤真能掃二本與執一之弊，孟子則能徹二本之障，而尚有執一之病；又言大程子與羅汝芳皆是「藏身於禪宗而發竅於聖學」者，能盡去執一之弊，而疑其二本之障未盡。管志道之批「二本」乃指陽儒陰釋者，而其言「執一」則兼指以孔斥佛、以佛卑孔者，及割裂天人、身心、道器、聖凡、理欲而偏執一方者。管志道認為由見性以盡性，「不執一不二本」，方能一以貫之。

可知，「吾道一以貫之」雖為「聖學之正宗」、「孔門第一傳宗語」，但亦交雜著三教融合趨勢所造成的「判教」紛亂，故須確切掌握一貫之「一」所本者為何。而陸象山直指「實理」本之於天，乃儒佛之根本差異，則已見於上文「本天亦本心」的探討。於此，欲如管志道依「一以貫之」作為儒門「判教」，別朱子學和陽明學之差異；但管志道偏重於所證成者分頓教、圓宗，而本文則欲以「一以貫之」工夫進入之不同，作為進一步肯定石濤所引「吾道一以貫之」乃契合陽明心學者。以下即闡明朱子之一貫與陽明之一貫的工夫差異：

> 問致知涵養先後。曰：「須先致知而後涵養」。問：「伊川言：『未有致知而不在敬』如何？」曰：「此是大綱說。要窮理，須是著意。不著意，如何會得分曉」。（《朱子語類》，卷九，頁一五二）[112]
>
> 貫，如散錢；一，是索子。曾子盡曉得許多散錢，只是無這索子，夫子便把這索子與他。今人錢也不識是甚麼錢，有幾個孔。良久，曰：「公沒一文錢，只有一條索子」。又曰：「不愁不理會得『一』，只愁不理會得『貫』。理會『貫』不得便言『一』時，天資高者流為佛老，低者只成一團鶻突物事在這裡」。（《朱子語類》，卷二七，頁六七三-六七四）[113]

112 引自呂妙芬《胡居仁與陳獻章》，（臺北：文津出版社，1996），頁120。
113 引自呂妙芬《胡居仁與陳獻章》，頁129。

陽明則是：

> 一貫是夫子見曾子未得用功之要，故告之。學者果能忠恕上用
> 功。豈不是一貫？一如樹之根本，貫如樹之枝葉，未種根何枝
> 葉之可得？體用一源，體未立，用安從生？謂曾子於其用處蓋
> 已隨事精察而力行之，但未知其體之一，此恐未盡。[114]
> 凡鄙人所謂致良知之說，與今之所謂體認天理之說，本無大相
> 遠，但微有直截迂曲之差耳。譬之種植，致良知者，是培其根
> 本之生意而達之枝葉者也；體認天理者，是茂其枝葉之生意而
> 求以復之根本者也。然培其根本之生意，固自有以達之枝葉
> 矣；欲茂其枝葉之生意，亦安能捨根本而別有生意可以茂之枝
> 葉之間者乎？[115]

朱子和陽明其實都未截然劃分「一」與「貫」的工夫，[116]但二人對「一」與「貫」之孰先孰後同樣關注，且其工夫進入不同，正反映其理論型態的差異。朱子認為必須先格物窮理，理會得「貫」，而後自然能理會得「一」；如其錢與索之譬，乃是先曉得許多散錢，則索不難求。而陽明則力主先立體，知其體一，則隨事體察天理的工夫才能盡得；如其根本與枝葉之喻，乃是先培固根本，而枝葉自然暢茂。陽明對「先一後貫」與「先貫後一」的差異，已有充分的辨別。故以之

114　《王陽明全集》，卷一，語錄一，頁32。

115　〈與毛古庵憲副丁亥〉，《王陽明全集》，卷六，文錄三，頁219。

116　參呂妙芬《胡居仁與陳獻章》，頁120，所引朱子言：「涵養中自有窮理工夫，窮
　　　其所養之理；窮理中自有涵養工夫，養其所窮之理，兩項都不相離。才見成兩處，
　　　便不得。」而陽明曰：「故以端莊靜一為養心，而以學問思辯為窮理者，析心與理
　　　而為二矣。若吾之說，則端莊靜一亦可以窮理，而學問思辯亦所以養心，非謂養
　　　心之時無有所謂理，而窮理之時無有所謂心也。」（〈書諸陽伯卷甲申〉，《王陽明全
　　　集》，卷八，文錄五，頁277。）亦與朱子同。

說明自己「致良知」與湛甘泉「體認天理」，在工夫進入上的不同。他明指「致良知」之說是先培根本，「體認天理」之說是先茂枝葉；如其根本與枝葉之喻，「致良知」是「先一後貫」，「體認天理」是「先貫後一」。當然此處之「先後」，除了時間之先後外，更根本的意義乃指「優先性」。呂妙芬先生在比較朱子、陽明思想型態時，即充分掌握二者工夫在先格物窮理與先立體的差異，並以之判胡居仁（1434-1484）「一本而萬殊，萬殊而一本。學者須從萬殊上，一一窮究，然後會於一本，若不於萬殊上體察，而欲直探一本，未有不入異端者」，[117]仍沿襲朱子的修養工夫路線。他引用安田二郎說法，以比較朱子、陽明的理論型態，稱朱子是「自下而上」的理論型態，而陽明是「自上而下」的理論型態，[118]充分體現二人工夫之特色。

朱子於「先識仁」、「先察識端倪之發」等先立「本心」之說，皆疑而不許，乃因朱子理解之「心」為理、氣所共同規定者，易為氣質所蔽，故宜其工夫如牟宗三先生所言，「故在朱子系統中，涵養只是消極的工夫，積極工夫乃在察識，全部事業、勁力全在格物窮理處展開。」[119]而其「先貫後一」的工夫主張，乃關乎其整體理論型態，而凸顯其思想之特色。

陽明主「心即理」，故直截立本於心，由一而貫。就如管志道之評羅汝芳，乃能真正貫通形上之道與形下之器，而「盡去執一之障」者。故陽明之「一以貫之」，雖以一為體，以貫為用，然又言「即體而言用在體，即用而言體在用，」[120]如其所言乃「徹上徹下，只是一貫，更有甚上一截，下一截？」[121]故就工夫言雖是「先一後貫」，然

117 引自呂妙芬《胡居仁與陳獻章》，頁141。

118 參呂妙芬《胡居仁與陳獻章》，頁128-129。

119 參牟宗三《從陸象山到劉蕺山》，（臺北：臺灣學生書局，1990），頁129。

120 《王陽明全集》，卷一，語錄一，頁31。

121 《王陽明全集》，卷一，語錄一，頁18。

就其思想型態言，又可說是「即一即貫」、「即貫即一」。而陽明直立「本心」的一貫之道，又展現「良知在我」、[122]「舵柄在手」、[123]「聖無有餘，我無不足」[124]的自信勃發。此又陽明言一貫之道，取種植為喻之生意盎然，所大異於朱子之取譬於錢索者。

石濤亦言「吾道一以貫之」，[125]主張「一畫明，則障不在目而畫可從心」，[126]又言「先受而後識」，[127]「一有不明，則萬物障」，[128]並自信其「我之為我，自有我在」。[129]則石濤之「一以貫之」首重立本，又展現為令聞者感發興起的飽滿自信，並且石濤之「一畫」乃「本體」，故判之與陽明心學相契。

（三）（道）外無（器），（器）外無（道）的表述方式

（道）外無（器），（器）外無（道）應當被把握為一個整體意義的表達。從道說器，道即器；從器說道，器即道。乃由道、器互說，真正打通形上、形下者。此已見於大程的「器亦道，道亦器」以及「心是理，理是心」，[130]而陸象山則常言「道外無事，事外無道」。[131]楊儒賓老師辯明，朱子認為儒家心性論以超越的性理世界作為現實世界的依據；超越性理的有無，乃儒家與異端的大分野。朱子批象山所

122 〈寄鄒謙之 四丙戌〉，《王陽明全集》，卷六，文錄三，頁206。

123 《王陽明全集》，卷三十四，年譜二，頁1279。

124 〈答季明德丙戌〉，《王陽明全集》，卷六，文錄三，此乃陽明引述季本之言而稱許之。

125 《畫語錄・一畫章》，引自楊成寅編著《石濤》，頁264。

126 《畫語錄・了法章》，引自楊成寅編著《石濤》，頁264-265。

127 《畫語錄・尊受章》，引自楊成寅編著《石濤》，頁266。

128 《畫語錄・山川章》，引自楊成寅編著《石濤》，頁268。

129 《畫語錄・變化章》，引自楊成寅編著《石濤》，頁265。

130 引自朱伯崑《易學哲學史》，（北京：北京大學出版社，1988），中冊，頁529-530。而《二程集》亦有：「道之外無物，物之外無道」，引自張亨老師《思文之際論集──儒道思想的現代詮釋》，頁212。

131 《象山全集》，卷三十四，頁1a：「道外無事，事外無道，先生常言之。」「道外無事，事外無道」，又見卷三十五，19b、31a。

學是禪，亦似告子。並以象山、禪宗、告子，皆誤認「作用是性」，皆是將人的身心機能所表現視同人的本質，只能在知覺本能中過活，缺乏超越性理的規範。[132]先看朱子如何批判「昧於形而上下之別」：

> 蓋衣食作息視聽舉履皆物也。其所以如此之義理準則，乃道也。若曰所謂道者，不外乎物，而人在天地之間，不能違物而獨立，是以無適而不有義理之準則，不可頃刻去之而不由，則是中庸之旨也。若便指物以為道而曰人不能頃刻而離此，百姓特日用而不知耳，則是不惟昧於形而上下之別，而墜于釋氏作用是性之失。（《中庸或問》9a-b）[133]

可見「指物以為道」，以「器亦道」之語言表達，在朱子看來是昧於形上形下之別，而落入佛家「作用是性」之失的。道是物之所以如此的義理準則。就人而言，人本天命而生於天地萬物之中，不能違物獨立，則須即物以窮其所以然之理，在此意義上可說道不外乎物，但不能就說物即是道。就朱子而言，道是物之所以如此者，則「道外無物」之說當是合法的，但「物外無道」之說則非朱子可容許者。如上文所引，只有在人不能違物獨立的實然生存狀態下，方可言「所謂道者，不外乎物」，但此是就人的現實世界而言的。對朱子言，形上之道是作為形下之器的超越依據的，他堅持超越性理世界作為現實世界的規範，「物外無道」之說，乃是混淆了形上形下的區別，是異端中的異端。

因而，象山的「道外無事，事外無道」，可以視為是對朱子超越性理世界的摧毀。象山打通形上形下界，貫通天人、理氣、心物為

132 參楊儒賓老師《儒家身體觀》，（臺北：中央研究院中國文哲研究所籌備處，1996），頁299-303。

133 引自荒木見悟著，杜勤、舒志田等譯《佛教與儒教》，頁188-189。

一，之後陽明心學繼承了他的學問趨向。陽明說：

> 以事言謂之史，以道言謂之經。事即道，道即事。[134]
>
> 萬象森然時，亦沖漠無朕；沖漠無朕，即萬象森然。[135]
>
> 即體而言用在體，即用而言體在用。[136]
>
> 夫物理不外吾心，外吾心而求物理，無物理矣；遺物理而求吾心，吾心又何物邪？[137]
>
> 若見得自性明白時，氣即是性，性即是氣。[138]
>
> 天地鬼神萬物離卻我的靈明，便沒有天地鬼神萬物了。我的靈明離卻天地鬼神萬物，亦沒有我的靈明。[139]
>
> 氣亦性也，性亦氣也，但須認得頭腦是當。[140]
>
> 是則先天不違，大人即天也；後天奉天，天即大人也，大人與天，其可以二視之哉？[141]
>
> 不是尊德性之外，別有道問學之功；道問學之外，別有尊德性之事也。……存心便是致知，致知便是存心，亦非有二事。[142]

陽明承襲象山將形上與形下、本體與工夫打成一片，並感通天人、心物、理氣為一。在語言表達方式上，大致可分兩類，一類是（道）即（器），（器）即（道）的方式；另一類則是離（道）無（器），離（器）無（道）的方式，只是在語言使用上變化較大。如上引「外吾

134 《王陽明全集》，卷一，語錄一，頁10。

135 《王陽明全集》，卷一，語錄一，頁24。

136 《王陽明全集》，卷一，語錄一，頁31。

137 《王陽明全集》，卷二，語錄二，頁42。

138 《王陽明全集》，卷二，語錄二，頁60。

139 《王陽明全集》，卷三，語錄三，頁124。

140 《王陽明全集》，卷三，語錄三，頁101。

141 《王陽明全集》，卷二十二，外集四，頁844。

142 《王陽明全集》，卷三十二，補錄，頁1168-1169。

心而求物理，無物理矣；遺物理而求吾心，吾心又何物邪？」及「離
卻我的靈明，便沒有天地鬼神萬物了。……離卻天地鬼神萬物，亦沒
有我的靈明」。陽明後學中如王龍溪、羅汝芳，有如象山，將打通形
上形下之思想表達為（道）外無（器），（器）外無（道）：

> 知外無物，物外無知。[143]
>
> 則情之外無事，事之外無情。[144]
>
> 正謂本體之外無工夫，工夫之外無本體。[145]
>
> 心之外無宇宙，宇宙之外無心。[146]

石濤言「道外無畫，畫外無道，畫全則道全。」[147]其打通形上形
下的語言表達方式，同於陽明心學。

以上由本天亦本心、一以貫之、（道）外無（器），（器）外無
（道）的表述方式，判定石濤的繪畫思想與陽明心學相契。此三個面
向應視為一種思想型態在本體宇宙論、工夫論及語言表達方式所展現
的本質特色。三者雖獨立分述，但應視為貫通一體；雖各成焦點，但
又互相補充支援。朱子釋「本天」，言所以然之道「無一不本于天而
備于我」，則其工夫的圓滿至境，亦有同於陽明心學者，故又需由
朱、王工夫進入的差異與語言表達方式上，確立其思想型態的分野。
石濤何以在其繪畫思想上表達出契合陽明心學的思想特色？在明末清
初眩目的「三教」交融現象下，是「托孤」？是「藏種」？是「藏
身」？如今仍是謎團待解。而「三教」判教類型的紛雜，或是「藏身

143 《王畿集》，附錄二，龍溪會語，頁700。又卷一，三山麗澤錄，頁10。

144 《羅汝芳集》，壹，語錄彙集類，頁356。

145 《羅汝芳集》，壹，語錄彙集類，頁425。

146 《羅汝芳集》，貳，文集類，頁495。

147 喬迅《石濤──清初中國的繪畫與現代性》，頁365，圖185。

於禪宗，發竅於儒學」仍有二本之障，或是「執一以判三」仍有執一之弊，或是不拘「三教」之藩籬，立定腳跟，自成一家……皆是在判定石濤繪畫思想與陽明心學相契之時，仍須小心面對、謹慎拿捏的必要視野。關於「何以是陽明心學」，直接從文本理論特色切入，應該是解開謎團較為可信的一種方式，亦為本論文理解視域合理性的第二個立基。

三 是「理解」視域，而非「影響」

前面在討論「繪畫與思想的可能關係」時，已提到繪畫與思想在中國皆源出於道，兩者不相為能，使繪畫成其為繪畫，思想成其為思想，不贊同思想對繪畫的優越性，故亦不認可用「陽明心學的影響」來說明石濤繪畫思想的形成。高居翰先生引述羅樾的看法，批判把藝術當作歷史社會與學術思潮影響下的被決定者的研究模式：

> 藝術史家接受一般的觀念，將藝術放在歷史和學術思潮的背景上，如同一張畫掛在牆上，被整個背景說明，並認為畫作在連繫背景時才得到最好的理解。這樣的藝術史家規避了身為藝術史家的真正責任……藝術史家必須視藝術與其他人類文化為一有機、運動的關係整體。在其中，藝術也是一股積極、活躍的力量，而非只是受外在影響的被動接受者……一般的系統解說，認為風格發展是以某種方式，因歷史發展、學術思潮或社會價值的改變而產生的主張，是可疑的。在這種解釋模式中，藝術被當作歷史的裝飾品，從其他領域的事件中，完完全全成為被決定的角色。藝術也宛如一種花，在其種子中恰恰就缺乏潛在的特質，它的形狀和顏色都來自於它生長的土壤，因此將其存在降格為檢視土壤結構的有效指標。藝術當不止於

此。……嘗試理解藝術乃一充滿複雜性的獨特實體，廣泛掌握
藝術的進展，並提出個別畫家對此發展的貢獻，發現藝術議題
在其時代的意義。至此，藝術史家才得到他的適當位子，以他
的貢獻去增加我們對其研究時代的文化與社會的了解。[148]

　　高居翰先生在此力爭藝術的獨特地位，認為藝術亦是一積極主動
參與人類文化的建構力量。不恰當的研究方法，無視於藝術之為藝術
的活力，因而無法真正深入藝術發展與藝術議題呈現的時代意義，也
無法從藝術史的研究增進其時代社會、文化的理解。他提出「風格作
為思想觀念」，即意圖掌握繪畫風格變化的思想、文化意義。可知，
他力爭繪畫的獨特性並非基於「審美區分」[149]，以繪畫不從屬於它的
世界，而把繪畫作品視為「純粹的」藝術作品。恰是相反地，他極力
主張藝術史研究與思想、文化史連繫，以共同呈現時代的文化面貌。
不是「審美區分」，繪畫無法脫離它存在於其中並由之獲得意義的
「生活世界」，[150]這也是本論文在思考繪畫思想的獨特性，因而不採
取「心學影響」的解釋模式時，必須辨明的立場。
　　羅樾與高居翰先生所反省有關藝術史研究方法的偏差，其實反映

148 James F. Cahill, "Style as Idea in Ming-Ch'ing Painting" in The Mozartian Historian Joseph R. Levenson, Edited by Maurice Meisner and Rhoads Murphey, (Berkeley: University of California Press,1976), PP.150-151.

149 加達默爾稱席勒所主張的審美意識活動為「審美區分」，他認為席勒的審美意識活動「由於撇開了一部作品作為其原始生命關係而生根於其中的一切東西，撇開了一部作品存在於其中並在其中獲得其意義的一切宗教的或世俗的影響，這部作品將作為『純粹的藝術作品』而顯然可見。」他批判審美意識的抽象，主張「審美無區分」。見加達默爾著，洪漢鼎譯《詮釋學I真理與方法——哲學詮釋學的基本特徵》，(臺北：時報文化出版公司，1993)，頁127-128。

150 張汝倫老師《現代西方哲學十五講》，第十五講胡塞爾，頁269：「當下的生命體驗的意義來自一個普遍的境域，這個境域就是生活世界。它是一切經驗歷史基礎，先于科學給我們描述的自然世界，或科學世界。生活世界是前科學的世界，它是我們原始的感性世界和我們的文化——歷史世界的複合體。」

的正是「美學」[151]在西方長久以來被認為附屬於哲學、次於哲學的深刻問題。Kenneth Inada 在〈東方的美學理論〉中，即希望借由東方「美學」的思考，反省西方把「美學」貶抑為哲學次要領域的錯誤，他主張「美學」作為哲學的合法性，而且是最根本的部分。[152]中國的繪畫思想究竟該納入哪個學門？可以說仍處於歸屬未明，寄人籬下的階段。本論文正視繪畫思想的獨特性，其中「正名」的問題很自然地逼近。中國不像西方有顯題化的「詩與哲學之爭」，就理論上說，反映的正是中國文化精神的特點，可對治學術過度分化下的本位主義之爭，應該說極有意義。然而，仍該正視的是，我們需深入自己的文化傳統，在理論上為「美學」成為一個獨特領域，奠定符合中國藝術精神的基礎。西方的「美學」雖然面臨崩解的危機，[153]但它已建立了作為獨特學門所具備的概念、語彙。而就中國的繪畫思想研究言，如何掘發中國文化脈絡中，繪畫「創作」與賞鑑活動之語彙概念的意義與特點，乃是要「正名」的當務之急。

以心學為「理解」視域，而非「影響」，另一個很根本的原因，是「影響」一詞在陽明心學的用法與詞義：

> 又有一種人，茫茫蕩蕩懸空去思索，全不肯著實躬行，也只是個揣摸影響，所以必說一個行，方纔知得真。[154]
>
> 然世之講學者有二：有講之以身心者；有講之以口耳者。講之

151 黑格爾在《美學》中提出以「藝術哲學」來取代「美學」之名。參加達默爾著，洪漢鼎譯《詮釋學I真理與方法——哲學詮釋學的基本特徵》，頁91-92。及王德峰老師《藝術哲學》，（上海：復旦大學出版社，2007），頁16。

152 Kenneth K. Inada, "A Theory of Oriental Aesthetics: A Prolegomenon" in Philosophy East and West, Volume 47, Number 2, April 1997, PP.117-131, University of Hawaii Press.

153 參王德峰老師〈從康德的「想像力難題」看近代美學的根本困境〉，頁75。

154 《王陽明全集》，卷一，語錄一，頁4。

以口耳，揣摸測度，求之影響者也。[155]

而世之學者，不知求六經之實於吾心，而徒考索於影響之間，牽制於文義之末，硜硜然以為是六經矣。[156]

道聽塗傳影響前，可憐絕學遂多年。[157]

然欲致其良知，亦豈影響恍惚而懸空無實之謂乎？是必實有其事矣。[158]

「影響」一詞，如影隨形，如響隨聲。有比喻感應迅速之義；或者以影、響乃依附於形、聲，非實際存在者，因之有不真實、無根據之義；進而則由影、響之可揣摩形、聲，故衍申而有訊息之義。[159]陽明說懸空思索、講以口耳、牽於文義之末、道聽塗說、不著實躬行、不求其實於吾心，凡此種種揣摸測度、懸空無實，皆屬「求之影響」。知「影響」在陽明乃指揣摸形似、恍惚不實者，陽明又說：

155 《王陽明全集》，卷二，語錄二，頁75。

156 《王陽明全集》，卷七，文錄四，頁255。

157 〈次樂子仁韻送別四首〉，《王陽明全集》，卷二十，外集二，頁744。

158 〈大學問〉，《王陽明全集》，卷二十六，續編一，頁972。

159 參《大辭典》，（臺北：三民書局，1985），上冊，頁1539。羅汝芳使用「影響」一詞兼有此三義：如曰：齋戒以神明其德，則學之終亦必戒也。況其功效捷於影響。（《羅汝芳集》，壹，語錄彙集類，頁64。）
竊謂聖人一線道脈，最是無多，而其關係天地造化、人物生靈、呼吸盛衰，大捷於桴鼓而影響也。（同上，頁227。）
此二條，乃感應迅速之義。
今世間事，多少未見影響，只憑人傳言，便往往向前去做，及去做時，亦往往得個成就。（同上，頁282。）
此條，乃訊息、消息。
虛靈固無別物，而人見則有淺深。若淺泛而觀，……已於此心虛靈似無不解，卻原來只是個影響之見，去真知之體，何啻天淵？（同上，頁203。）
溺於知解意見者，誤以影響為透悟。（同上，頁425。）
以上二條為不真實、無根據之義。相較於羅汝芳，陽明使用「影響」一詞多偏向不真實、無根據之義。

> 但後儒之所謂著察者，亦是狃於聞見之狹，蔽於沿習之非，而
> 依擬仿象於影響形跡之間，尚非聖門之所謂著察者也。[160]
> 人心天理渾然，聖賢筆之書，如寫真傳神，不過示人以形狀大
> 略，使之因此而討求其真耳；其精神意氣言笑動止，固有所不
> 能傳也。後世著述，是又將聖人所畫，摹仿謄寫，而妄自分析
> 加增，以逞其技，其失真愈遠矣。[161]

則是聖賢之書，只如示人以形狀大略的寫真小像，經典本身已屬「影
響」。而後儒又「依擬仿象於影響形跡之間」，如同對原本的寫真小像
一再摹仿謄寫，各逞其技、妄加分析的結果，勢必失真愈遠。這裡問
題的重心不在於言可盡意否？而重於經典對人的意義，在使人反求其
真於己心。對陽明言，反求己心比依傍聖人更切中要義，[162]乃針對當
時考索經典、牽制於文義、障蔽於聞見之習而發。

　　陽明使用「影響」一詞，多取不真實、無根據之義，「影響」乃
傾向於負面義。因此，如果我們把晚明清初的文化現象，表述為陽明
心學的「影響」，恐怕陽明也會認為這是一個負面的表述，而且屬於
揣摸測度、懸空思索、恍惚失真吧！其實，不止陽明認為「影響」是
空泛無實的說法，西方的學者也有人批評「影響」的說法不合邏輯，
主張以更恰當的詞彙表達得更確切，如模仿、複製、再展開等。[163]

　　陽明心學對石濤的繪畫思想不是「影響」而是「理解」視域，除
了表明對繪畫思想獨特性的重視之外，對「影響」一詞的空泛、揣度
與難以落實也無法認可。本論文認為以陽明心學作為石濤繪畫思想的

160 《王陽明全集》，卷二，語錄二，頁69。

161 《王陽明全集》，卷一，語錄一，頁11-12。

162 《王陽明全集》，卷一，語錄一，頁5，陽明說：「子夏篤信聖人，曾子反求諸己。
　　篤信固亦是，然不如反求之切。」

163 Craig Clunas, "Shitao" in Art Bulletin, Vol. 84, issue 4, 2002, P.689，引述Michael
　　Baxandall "Excursus against Influence" 的看法。

「理解」視域，可以讓石濤極具創意的繪畫觀點解釋得更透徹、完整，並且彰顯出它的意義。使用「理解」，在表明二者非「認知」意識下所謂的互相符合。而且，「理解」也考慮真實和妥當性，必須排除導致誤解的「前見」。同時，「理解」又在彰明「認知」的客觀性的界限與單薄，因為「認識往往化約為對於事實的斷定，而理解所指的則是『更多』。雖然這種『更多』與前者的斷定這一明確的認識比較起來似乎是含糊的，然而它卻包含了經驗的非常真實的面向。沒有了解這些面向，對於事實的斷定往往會失去力量，因為這些面向包括了整體的意義，包括了帶有無數暗示的總體觀，包括了聯想以及滯留在背景裡但又確定著本文的重點及其內容是否被恰當掌握的內涵。」[164]
加達默爾以哲學詮釋學立場說明，古老的修辭學詮釋學的個別與整體的循環此一基本原則，「這裡產生了一種突出過程。讓我們看一下突出這個概念包含著什麼。突出總是一種相互關係。凡是被突出出來的東西，必定是從某物中突出出來，而這物自身反過來又被它所突出的東西所突出。因此，一切突出都使得原本是突出某物的東西得以可見。我們前面已把這稱之為前見的作用。……這些前見構成了某個現在的視域，因為它表現了那種我們不能超出其去觀看的東西。但是，現在我們需要避免這樣一種錯誤，好像那規定和限定現在視域的乃是一套固定不變的意見和評價，而過去的他在好像是在一個固定不斷的根基上被突出出來的。其實，只要我們不斷地檢驗我們的所有前見，那麼，現在視域就是在不斷形成的過程中被把握的。」[165]他說理解個別所依賴的整體不是先於個別被給予，不是固定不變的。不管這整體是以一種獨斷論的教規方式，還是時代精神這一先在概念的方式被給出的。理解總是處於從整體到部分和從部分到整體的循環的自我運動

164 D.C.霍伊著，陳玉蓉譯《批評的循環》，頁82。

165 加達默爾著，洪漢鼎譯《詮釋學I真理與方法──哲學詮釋學的基本特徵》，頁399-400。

中。[166]以陽明心學作為「突出」或說「烘托」[167]石濤繪畫思想的視域，意謂著石濤的繪畫思想在陽明心學的烘托中彰顯出來，而陽明心學也在石濤繪畫思想的彰顯中被突出。二者皆非有一封閉、完整的意義整體可被客觀地「認知」，而是在一不斷地檢驗前見的「理解」中被妥當地把握。「繪畫與思想的可能關係」與「何以是陽明心學」所展開的，都非止於「認知」的事實斷定，而是在檢驗前見的「理解」中進行。將陽明心學作為一「理解」過程中的歷史視域，或許可視為「自由地遠離自身」，為的是超越個人而理解。[168]加達默爾說：「理解一種傳統無疑需要一種視域。但這並不是說，我們是靠著把自身置入一種歷史處境中而獲得這種視域的。情況正相反，我們為了能這樣把自身置入一種處境裡，我們總是必須已經具有一種視域。……這樣一種自身置入，既不是一個個性移入另一個個性中，也不是使另一個人受制於我們自己的標準，而總是意味著向一個更高的普遍性的提升，這種普遍性不僅克服了我們自己的個別性，而且也克服了那個他人的個別性。……獲得一個視域，這總是意味著，我們學會了超出近在咫尺的東西去觀看，但這不是為了避而不見這種東西，而是為了在一個更大的整體中按照一個更正確的尺度去更好地觀看這種東西。」[169]在陽明心學的烘托下，以更正確的尺度，在超越研究者個人的有限理解中去觀看石濤的繪畫思想，不是將陽明心學移花接木般套入石濤繪畫思想，也不是使石濤的繪畫思想受制於陽明心學思想，而是意味著克

166 加達默爾著，洪漢鼎譯《詮釋學 I 真理與方法——哲學詮釋學的基本特徵》，頁263。

167 加達默爾著，洪漢鼎譯《詮釋學 I 真理與方法——哲學詮釋學的基本特徵》，頁399，譯注：「Abhebung 詞義是指一種襯托關係，……即中國語言裡的烘托的意思。為了行文方便，我們譯為『突出』。」

168 參加達默爾著，洪漢鼎譯《詮釋學 I 真理與方法——哲學詮釋學的基本特徵》，頁346。

169 加達默爾著，洪漢鼎譯《詮釋學 I 真理與方法——哲學詮釋學的基本特徵》，頁398-399。

服個別性，向更高的普遍性提升。而這個普遍性的提升建立在，有效地使石濤的繪畫思想與一更廣大的心學的思想傳統相聯繫。D.C. 霍伊說：「對於與傳統的這聯繫所增長的自我意識會增加研究結果的激發價值。」[170]

因而可以說，不是單方向的「影響」關係，也不是全然被動地受背景「烘托」。將陽明心學作為石濤繪畫思想的「理解」視域，必須掌握陽明心學作為「烘托」者的恰當尺度，不能移花接木，也不能因而制約了石濤的繪畫思想。應當說，在二者的相互關係中，二者都更加突出，也更激發了各自的意義與價值。繪畫思想的獨特性不因此聯繫被削弱，而是在心學的烘托下進一步確立。這是本論文理解視域合理性的第三個立基。

以上由「繪畫與思想的可能關係」、「何以是陽明心學」及「是『理解』視域，而非『影響』」檢驗本論文理解視域的合理性，乃意在於確立規定性的「前見」，並排除可能導致誤解的「前見」。而實際上這個檢驗「前見」的工作，貫徹於整篇論文的文獻揀擇與梳理中。繪畫與心學的文獻梳理，展現為整體與部分的互相補充、互相凸顯、互相說明的循環，二者的思想都在此過程中，因任一方的進一步掌握而更加清晰。因此，論文探詢方向的合理性，最終要由整篇論文的展開來驗證。

170 D.C.霍伊著，陳玉蓉譯《批評的循環》，頁85。

第一章
古今字畫，本之天而全之人

　　石濤認為字畫本之天而全之人，乃從「宇宙」角度論述字畫的本源。「世界」與「宇宙」兩個詞雖然有互訓的情形，但「世界」更多地指向與人相關的世俗時空，又兼有「宇宙」之義，[1]而「宇宙」則多指天地自然時空。陸王心學既「本天」又「本心」，其言「心」之本源多關聯著「宇宙」談。「宇宙便是吾心，吾心即是宇宙」是陸象山的名言，王陽明則說「蓋良知之在人心，互萬古，塞宇宙，而無不同」，[2]羅汝芳也說「盡宇宙之理以為理，盡宇宙之事以為事曰心。心之外無宇宙，宇宙之外無心。」[3]而陽明歷舉「羲皇世界」、「堯舜世界」、「三代世界」、「春秋、戰國世界」、「人消物盡世界」，言「人一日間，古今世界都經過一番」。[4]王龍溪批鄉愿「全體精神盡向世界陪奉」，[5]又說「以世界論之，是千百年習染」。[6]而耿定向（1524-1596）在與胡杞泉信中，談及羅汝芳以「世界心重，性命心未切」告誡他。[7]

1　《楞嚴經・四》：「佛告阿難言：世為遷流，界為方位。……東南西北，東南、西南、東北、西北、上下為界，過去、未來、現在為世。」與佛教相關者多言「世界」，當與佛教「一念三千」、「心生萬法」的思想有關。參諸橋轍次《大漢和辭典》，（臺北：藍燈文化公司），卷一，頁268-269。

2　《王陽明全集》，卷二，語錄二，頁74。

3　〈送王少軸行取北上序〉，《羅汝芳集》，貳，文集類，頁495。

4　《王陽明全集》，卷三，語錄三，頁115-116。

5　〈與陽和張子問答〉，《王畿集》，卷五，頁127。

6　〈天柱山房會語〉，《王畿集》，卷五，頁117。

7　引自陳時龍《明代中晚期講學運動（1522-1626）》，（上海：復旦大學出版社，2005），頁147。陳時龍提出：「耿定向認為，世界心重，雖或有礙于性命之體貼，但是當此世為世界耽心者無幾之時，正宜有世界心。……羅近溪亦還是認為……『世界心重』隱含著對道德原則的破壞。」

則「世界」在陽明心學，指向人的歷史世界，可加以評價，並已有貶意。陽明言心本源於天，屢言天然自有之中、天然自有之則、天然之理、天然之序、天命、天理、天機、天成、天運、天啟……，[8]其本體──宇宙論路向，因此需在天人、有無之間把握，而有別於西方主體主義的唯心論。然陽明之「本心」即「本天」，明言心之所以為心在天理，乃天然自有之則，使其「本心」說不墮入自由的罪惡。就此而言，陽明心學與康德哲學有相似之處。康德的審美判斷力批判，透過自然美、依存美的探討，超越趣味判斷而提出天才概念，乃確立了藝術的自主領域。而天才是自然的一個寵兒，自然通過天才賦與藝術以法規，故康德又透過天才概念把藝術帶向對自然美的回歸，美的藝術必須被看作自然。加達默爾指出，藝術哲學不在康德的視域之內。康德在方法論意義上使自然美優先於藝術美，以自然美確立了目的論的中心地位，是把目的論合理化，使之成為判斷力的原則。如此一來，判斷力成了溝通自然概念與自由概念的橋樑，這才是康德的主要意圖。[9]康德說：因此自然的歷史是由善開始的，因為它是上帝的作品，自由的歷史是由惡開始的，因為它是人的作品。[10]然而借由「目的論」，預設上帝存在，為人類實踐的自由領域，先天地規定了「世界中最高的善」的終極目的，則又為人的服從道德律提供先天的必然性。[11]康德假定上帝為道德的世界原因，上帝雖淪為一個預設，但是

8　《王陽明全集》，頁85、251、125、166、968、18、786、805、30、1068。陽明當然未明言「天」即「上帝」，但他也屢言「賴天之靈」，見頁206。又，頁211：今日之歸，謂天為無意乎？謂天為無意乎？

9　參加達默爾著，洪漢鼎譯《詮釋學I真理與方法──哲學詮釋學的基本特徵》，頁65-87。與Joel C. Weinsheimer, Gadamer's Hermeneutics: A Reading of Truth and Method, (New Haven and London: Yale University Press, 1985), PP.81-86。

10　引自皮羅〈海德格爾和關於有限性的思想〉，收入海德格爾等著，孫周興等譯《海德格爾與有限性思想》，（北京：華夏出版社，2002），頁91。

11　康德著，鄧曉芒譯，楊祖陶校《判斷力批判》，（北京：人民出版社，2004），頁304-308。

他意圖論證人類理性的自我立法以至高的善為目的，亦在避免服從理性的自由領域墮入罪惡。

　　當然，康德以原因、目的，就人類的道德實踐，邏輯地推論上帝必須存在，與陽明心學有明確的差異。陽明言大人之學在「復其天地萬物一體之本然」，且此一體之仁是「根於天命之性」，[12] 則陽明以天地萬物一體為「本然」，根於「天命」，實是源出於「天」之「一本」，其詩曰：

> 人物各有稟，理同氣乃殊。曰殊非有二，一本分澄淤。志氣塞天地，萬物皆吾軀。[13]

陽明又說：

> 大人之能以天地萬物為一體也，非意之也，其心之仁本若是，其與天地萬物而為一也。豈惟大人，雖小人之心亦莫不然，彼顧自小之耳。……立其天地萬物一體之體。[14]

陽明言「一本」，或分述為「天之本體」、「心之本體」、[15]「一氣」、[16]「一理」，[17] 皆以「天地萬物一體」作為其「本體」的規定，是「本

12　〈大學問〉，《王陽明全集》，卷二十六，續編一，頁968。

13　〈澹然子序有詩〉，《王陽明全集》，卷二十九，續編四，頁1040。

14　〈大學問〉，《王陽明全集》，卷二十六，續編一，頁968。

15　《王陽明全集》，卷三，語錄三，頁95-96：「人心是天淵，心之本體無所不該，原是一個天。只為私欲障礙，則天之本體失了。……總是一個本體。」

16　《王陽明全集》，卷三，語錄三，頁124：「你只在感應之幾上看，豈但禽獸草木，雖天地也與我同體的，鬼神也與我同體的。……天地鬼神萬物離卻我的靈明，便沒有天地鬼神萬物了。我的靈明離卻天地鬼神萬物，亦沒有我的靈明。如此，便是一氣流通的，如何與他間隔得？」又，頁107：「蓋天地萬物與人原是一體，……只為同此一氣，故能相通耳。」

17　《王陽明全集》，卷一，語錄一，頁33：「一者天理，主一是一心在天理上。若只知

然」狀態，大人、小人之心皆同。此為偏重「本體」的規定而言，故非「『同一本體』可以蘊含『同為一體』」的邏輯說明，[18]亦非只是主體的道德境界。[19]既然從其「本體」規定言，「天地萬物與人原是一體」，[20]因而可以說，陽明認為人之所以為人，乃在天地萬物的宇宙整體關係中，對此，劉宗周很貼切地道出陽明之意：

> 仁者以天地萬物為一體。乃人以天地萬物為一體，非仁者以天地萬物為一體也。若人與天地萬物本是二體，必借仁者以合之，蚤已成隔膜見矣。人合天地萬物以為人，猶之心合耳、目、口、鼻、四肢以為心。今人以七尺言人，而遺其天地萬物皆備之人者，不知人者也；以一膜言心，而遺其耳、目、口、鼻、四肢皆備之心者，不知心者也。學者於此信得及、見得破，我與天地萬物本無間隔，即欲容其自私自利之見以自絕於天而不可得。不須推致，不煩比擬，自然親親而仁民，仁民而愛物，義、禮、智、信一齊俱到，此所以為性學也。[21]

主一，不知一即是理。」又，卷二，語錄二：「心之本體即是天理，天理只是一個。」

18 參林月惠〈一本與一體：儒家一體觀的意涵及其現代意義〉，《原道》，2002，第七輯。注釋5：「『同一本體』意謂著：人與萬物皆源出於同一個『本體』，著重此『本體』的探究。而『同為一體』強調的是：人與天地、萬物是『一體』的關係，偏重此『一體』之關係的探討。當然從邏輯上來看，『同一本體』可以蘊含『同為一體』；而『同為一體』之所以可能，即在於『同一本體』。但儒家一體觀的討論，是以『同為一體』之意為主。」

19 參楊國榮《楊國榮講王陽明》，（北京：北京大學出版社，2005），頁47-48。引〈大學問〉，言：「王陽明以內外兩忘、物我無間打通了存在與境界，並將存在的體認與境界的提升統一起來」，又頁47：「從這一前提反觀王陽明的心外無物論，便不難理解，這既是本體論，又是境界說。……可以看到，在王陽明那裡，存在與境界，本體論與境界說呈現為交融互滲的關係。」

20 《王陽明全集》，卷三，語錄三，頁107。

21 〈答履思五（壬申）〉，《劉宗周全集》，第三冊，文編上，頁312。

「以天地萬物為一體」乃人之為人的規定，並非只是仁者的道德境界，故言「人合天地萬物以為人」。人非孤立存在於天地宇宙的對立面，以七尺言人，因而遺天地萬物於人之外，是不知人之所以為人者，正在於人能感通天地萬物為一體、無間隔。不知人即自絕於天，因人之所以為人乃本於「天命之性」。

陽明「本心」的道德實踐，首先從「本天」的高度，確立了「人合天地萬物以為人」。則人受天命以生，首先已在天人、人我、物我、物與物的宇宙總體關係之中。如此，「本心」之說才可避免「人之為道而遠人」、以人為本位的主體主義之失。陽明後學對天人之際、有無之間的闡發，以及明末清初繪畫與文學作品中的「補天意識」，與地方儒者「事天」與「尊天」的宗教關懷，[22]皆或遠或近地與這樣的理論意圖有關。

以「天地萬物一體」規定「心體」，是承擔還是逍遙？是不容已之情還是喪心病狂？當詰難其法病或人病？陽明之時已爭擾難休。陽明屢言良知之學貴口傳心受，[23]即恐學者執著，將其因病用藥之立

22 吳震老師〈「事天」與「尊天」——明末清初地方儒者的宗教關懷〉，《清華學報》，2009年，新三十九卷，第一期。頁143：「然而大凡注重道德實踐的儒家學者，出於遷善改過的要求，大多將道德與上帝關聯起來思考，認為道德實踐的結果，最終將通過上帝的見證而獲得世俗幸福，因此對於上古時代宗教文化資源的關注程度及同情態度往往超過前代，尤其自晚明以降，這一思想風氣非常明顯。」

又，頁158：「然而通過本文的考察，卻發現明清之際的思想轉向亦表現為：由『道德』轉入『宗教』或由『宗教』涉入『儒學』。」

23 《王陽明全集》，卷二十六，續編一，頁973：「德洪曰：大學問者，師門之教典也。學者初及門，必先以此意授，使人聞言之下，既得此心之知，無出於民彝物則之中……門人有請錄成書者。曰：『此須諸君口口相傳，若筆之於書，使人作一文字看過，無益矣。』」

又〈與德洪〉，卷二十七，續編二，頁1015：「大學或問數條，非不願共學之士盡聞斯義，顧恐藉寇兵而賣盜糧，是以未欲輕出。且願諸公與海內同志口相授受，俟其有風機之動，然後刻之未晚也。」

又〈別諸生〉，卷二十，外集二，頁791：「綿綿聖學已千年，兩字良知是口傳。」

說，牽泥文義，逆轉為因藥發病。[24]陽明言「心」，多關聯著「宇宙」談，亦有超越一切人為造作與執著牽泥之向度。

學界對十六世紀陽明心學的研究，以「近代」、「近世」、「現代化」等來自西方的問題意識，在明顯地意識、或意圖呈現中西歷史進程與社會文化的差異下，提出陽明心學所蘊涵的主體覺醒、個人主義、欲望的肯定、自由精神……等立足於比較研究的豐碩成果。[25]然而此問題意識既來自西方概念，則不論研究是立足於西方、中國或者說是世界，其追問方向實已籠罩在西方的視野之下，故而出現了一些矛盾，即用以指稱近代性特徵的重要語彙，一加檢別，即與西方詞義相去甚遠，而其差異又關聯著各自的思想、社會、文化整體。[26]喬迅

24 〈與劉元道_{榮未}〉，《王陽明全集》，卷五，文錄二，頁191：「夫良醫之治病，隨其疾之虛實、強弱、寒熱、內外，而斟酌加減。調理補泄之要，在去病而已。初無一定之方，不問證候之如何，而必使人人服之也。君子養心之學，亦何以異於是！……大抵治病雖無一定之方，而以去病為主則是一定之法。若但知隨病用藥，而不知因藥發病，其失一而已矣。」

25 參吳震老師〈十六世紀中國儒學思想的近代意涵：以日本學者島田虔次、溝口雄三的相關討論為中心〉，《臺灣東亞文明研究學刊》，第一卷，第二期，2004年12月，頁199-228。

及WM. theodore de Bary, "Individualism and Humanitarianism in Late Ming Thought" in Self and Society in Ming Thought, (New York and London: Columbia University Press, 1970),PP.145-247。

26 如上引吳震老師文，頁223，辯證溝口雄三將李贄的「穿衣吃飯即是人倫物理」，作為典型人性論意義上的「慾望肯定論」之誤。引耿定向「夫入孝出弟，就是穿衣吃飯的。這個穿衣吃飯的，原自無聲無臭，亦自不生不滅，極其玄妙者。」言其內涵與李贄無異。皆在強調倫理之「理」，與「穿衣吃飯」之類的日常生活具有一體相即之特性，進而在實踐論上強調必須於日常生活中著實用功，去實現「人倫物理」。而溝口雄三如此理解李贄的穿衣吃飯，亦見於注25狄百瑞之文，PP.201-203。又如注25狄百瑞文，PP.149-151。言王陽明認為人在互惠交際的道德關係網絡中發現自身、顯明自身，並在其中享受內在自我的自由。……其主體自由不在試圖擺脫社會義務或限制，或意識到個人與社會的衝突，而是與良知的天然之理及天命有關，所以和現代的個人主義不同。P.213，認為李贄是為學術自由而死，這是西方現代的概念，不是李贄自己的表達方式。

又如Ray Huang, 1587 A Year of no Significance: The Ming Dynasty in Decline, (New

先生的《石濤——清初中國的繪畫與現代性》，可以說是以「現代
性」為問題意識，融社會、思想、歷史、繪畫研究於一的集大成之
作。他在〈前言〉中說：

> 書中的主角在二十世紀被認為是最徹底的「個人主義者」，也
> 是中國十七世紀晚期「個性派」畫家當中最複雜的一位。即使
> 「個人主義者」一詞不存在于清初，但「奇士」這個當時給予
> 這些畫家的稱呼則隱含了相同而類似的觀點：首先，他們與常
> 人不同；其次，與此無法分割的另一觀點是，他們的藝術在一
> 定程度上是其個人的體現。……石濤這個例子中的主體性可被
> 界定為自主性（autonomy）、自我意識（self-consciousness）與
> 懷疑（doubt）的綜合。[27]
> 石濤對「與眾不同」的訴求更接近十七世紀末歐洲的個人藝術
> 企業家，而非他所宣稱呼應的中國早期文人與畫家時，傳統典
> 範的詮釋力就已臻極限。因此，十六到十七世紀間的中國和歐
> 洲一樣（各自獨立發展而非互相影響），野心勃勃的個人主義
> 的「我」首次佔領了圖繪場域、圖繪形式與圖繪風格，將其權
> 威及敏銳的神經灌注其中。[28]

喬迅先生以「現代性」作為分析架構，「個人主義」的「主體性」乃
其論述的核心。他凸顯石濤的專業自主性、自我意識、對傳統論述的
懷疑，並認為文人主體性與文人文化進入商品市場，存在著既衝突、
捍衛又依附、協調的微妙關係。他的研究因而豐富地展現了石濤主體
性與社會意識互動的複雜面向。他認為古老的假設以「自我」由相關

Haven and London: Yale University Press, 1981), P.211：自由對李贄言不是天賦人權，
　而是個人開悟的恩典。

27　喬迅（Jonathan Hay）《石濤——清初中國的繪畫與現代性》，前言，頁2、6。

28　喬迅《石濤——清初中國的繪畫與現代性》，頁29。

的宇宙整體所界定的說法，已被「奇士」捨棄。取而代之的，是以心靈自主為定義的個體概念之出現，及認同個體為形上權威，以「身」為本的宇宙觀。[29]柯律格（Craig Clunas）已指出喬迅書中，對作為中心主題的「主體」、「主體性」的解釋仍有待討論。[30]到底如何理解「我」，乃柯律格提出的問題核心。

如果，對石濤「我」的追問，仍然立基於「個人主義」，則其「本之天而全之人」的字畫起源說將無從探究，而「本天」對石濤繪畫理論的重要性也將被隨意消解。[31]但是，石濤的「我」是否如陽明的「人」，在天地萬物一體的「本體」規定中，明其立身宇宙的天職？「本天」之說與「我之為我，自有我在」又如何可能相容？石濤由「宇宙」角度談字畫的起源，對他繪畫思想的整體有何意義？

石濤《畫語錄》中占最長篇幅的〈資任章〉，向來被視為謎團，或甚至認為是石濤的「敗筆」。[32]朱良志先生已指出〈資任章〉作為收攝《畫語錄》全篇的總結，「資任」概念和《畫語錄》整個思想具有密切關係，對「資任」概念的解讀是把握石濤繪畫理論體系的關鍵環節。[33]他在語義闡釋的基礎上，認為〈資任章〉主要談的是「任」的問題，分別是：受任、取任、勝任、保任和自任。而幾組意義之間互相關聯，構成一種獨特的意義系統。[34]本章試圖把握石濤「古今字

29 喬迅《石濤──清初中國的繪畫與現代性》，頁381、373。

30 Craig Clunas, "Shitao", P.689。

31 喬迅《石濤──清初中國的繪畫與現代性》，頁29，喬迅先生即將石濤的「天然受之也，我于古何師而不化之有」，解釋為是以「回歸源頭」來掩護反傳統行為的熟悉作法。

32 參楊成寅編著《石濤》，（北京：中國人民大學出版社，2003），頁47。
朱良志《石濤研究》，（北京：北京大學出版社，2005），頁75：「石濤的『資任』概念素稱難解。……自清以來，這一概念引起不少研究者的興趣，但這一謎團至今並未真正解開；有的研究者甚至認為這是石濤的『敗筆』，屬於文人技癢之類的遊戲，不必太當真。」

33 朱良志《石濤研究》，頁75-76。

34 朱良志《石濤研究》，頁76-89。

畫，本之天而全之人」的思想，理解天、人如何在一體相通的基礎
上，在交際相應中，又體現自身，保存分際。藉由「造化」、「天
授」、「自然」、「尊受」、「受與識」、「全之人」等概念的討論，了解石
濤如何由宇宙論的角度談字畫的起源，並建立解釋〈資任章〉的理論
基礎。由此，在強調石濤的「自有我在」時，更同時關照到他「歸于
自然」、「了法障」、「化一而成絪縕」的理論意涵，以求跳開「個人主
義」或「主體」視野，對更全面理解石濤繪畫理論的局限。

第一節　本之天：天授

石濤的「本天」思想，可以因其使用的造物、造化（者）、天
授、天生、天功、天成、自然、天然，而大致歸為：從根源、造化說
天，從天授之定分說天，從本然狀態說天。本節即以造化、天授、自
然分述之。

一　造化

石濤認為書法、繪畫「本之天而全之人」，專就繪畫「創作」
言，其理亦同：

> 夫畫：天下變通之大法也。山川形勢之精英也，古今造物之陶
> 冶也，陰陽氣度之流行也，借筆墨以寫天地萬物而陶泳乎我
> 也。[35]

天下、山川、古今、陰陽皆在說明「本之天」，陶泳乎我則說明「全
之人」，石濤認為「創作」中有「天」的參與作用。「古今造物之陶

35 《畫語錄・變化章》，引自楊成寅編著《石濤》，頁265。

冶」則知石濤認為造物之創生乃持續綿延，與西方上帝的創造說有別。他又說：

> 若冷丘壑不由人處，只在臨池間，定有先天造化，時辰八字，
> 相貌清奇古怪，非人思索得來者。[36]

在臨池「創作」中，有得自先天造化，因時而定者，非人力可致。此「不由人處」，正是冷淡丘壑所以能清奇古怪、變幻不一的造化奧妙。畫家可以在圖繪的過程中，細細玩味此造化玄機所透露的神妙之理：

> 張公洞中無人矣，張公洞中春風起。
> 春風知從何處生，吹□千人萬人耳。
> 遂使玄機泄造化，奧妙略被人所齒。
> 眾中談說向模糊，吾因繪之味神理。[37]
> 奇情四出不可當。山川物理紛投降。
> 或者抑，或者揚，造化任所之，吾亦烏能量。[38]

絹素揮毫，石濤體會到筆墨的或抑或揚，當行當止，皆順任造化，而非「創作」主體可主觀度量或私意主導。故此造化參與的「創作」，因而可以呈現山川奇異之物理與情態，避免勞心刻畫、自拘筆墨的障蔽：

> 若夫面牆塵蔽而物障，有不生憎於造物者乎？[39]

36 引自汪繹辰輯《大滌子題畫詩跋》，見黃賓虹、鄧實編《美術叢書》，（臺北：藝文
　　印書館），十五冊，三集，第十輯，頁30。
37 引自汪世清編著《石濤詩錄》，（石家庄：河北教育出版社，2006），頁38。
38 引自汪世清編著《石濤詩錄》，頁38。
39 引自楊成寅編著《石濤》，頁269。

　　石濤說的「面牆」，是否如王龍溪所批評的：「若如禪學坐蒲面壁，習為枯靜，外於倫物之感應。」[40]或者即朱良志先生所言：「明代吳門畫派和清初『四王』大力提倡心靈頤養，他們將頤養作為構思的前提，甚至提倡面壁靜思的頤養方法」[41]難以確考。但是可以了解，「塵蔽而物障」以至於惹造物者憎惡，才是石濤強調的重點。為何被凡俗外物障蔽，會使造物者不悅呢？王龍溪對造化的解釋可以提供更深刻的說明：

> 良知是造化之精靈，吾人當以造化為學。造者，自無而顯於有；化者，自有而歸於無。不造，則化之源息；不化，則造之機滯。吾之精靈，生天生地生萬物，而天地萬物復歸於無。無時不造，無時不化，未嘗有一息之停。自元會運世以至於食息微眇，莫不皆然。知此則造化在吾手，而吾致知之功，自不容已矣。[42]
>
> 造者自無而顯於有，化者自有而藏於無。有無之間，靈機默運。故曰「顯諸仁，藏諸用」，造化之全功也。[43]

王龍溪說「造」是由無顯有，「化」是化有歸無。不創生，則歸無之流歇止；不歸無，則創造生機凝滯。造化是無時不造，無時不化，由創生而歸無，自歸無又創生，無一刻停息。故以造化靈機默運於有無之間，此方為「造化之全功」。

　　石濤《畫語錄・尊受章》說：「如天之造生，地之造成」，強調「造」的繪畫本質。同時，他也重視「化」的重要性：

40　〈竹堂會語〉，《王畿集》，卷五，頁111。
41　朱良志《石濤研究》，頁85。
42　〈東遊會語〉，《王畿集》，卷四，頁85。又見於附錄二，龍溪會語，頁719。
43　〈建初山房會籍申約〉，《王畿集》，卷二，頁50。

凡事有經必有權，有法必有化。一知其經，即變其權；一知其法，即功於化。……我於古何師而不化之有？[44]

自一以分萬，自萬以治一。化一而成氤氳，天下之能事畢矣。[45]

故至人不能不達，不能不明，達則變，明則化。[46]

古之人寄興於筆墨，假道于山川，不化而應化，無為而有為。……山之變幻也以化。[47]

有法必有化，一知其法即以化為功。以繪畫之法表現山川物態，是創生的由無顯有。化有歸無，即是不役於法，不縛於法。如此，即使是師古人之成法，亦可化之而為我所用。故順應造化默運於有無之間的「全功」，乃能「不化而應化，無為而有為」，「造化終然得理昌」。[48]

可知石濤說的「塵蔽而物障」即是「不化」。既然「不化」將使得創造生機凝滯，因而障蔽造化之本然，自不能全造化之功，故造物者因此憎惡不悅。

石濤認為繪畫「創作」有造化參與，有「不由人處」，需順任造化。同時代的畫家龔賢（1619-1689）、戴本孝（1621-1693）亦有類似的見解：

古人所以傳者，天地秘藏之理，泄而為文章，以文章浩瀚之氣，發而為書畫。古人之書畫與造化同根，陰陽同候，非若今人泥粉本為先天，奉師說為上智也。[49]

44 《畫語錄・變化章》，引自楊成寅編著《石濤》，頁265。

45 《畫語錄・氤氳章》，引自楊成寅編著《石濤》，頁267。

46 《畫語錄・脫俗章》，引自楊成寅編著《石濤》，頁272。

47 《畫語錄・資任章》，引自楊成寅編著《石濤》，頁273。

48 汪世清編著《石濤詩錄》，頁27。

49 周二學《一角編・龔野遺山水真跡跋》，引自劉墨《龔賢》，（石家庄：河北教育出版社，2003），頁62-63。

理者造化之原，能通造化之原，是人而天，談何容易也夫！[50]

龔賢說書畫是在與「造化之原」、「陰陽之氣」相感通、呼應的「同
一」中發生。畫家「創作」時能通達此「造化之原」，即是「人而
天」，若「泥粉本為先天」、「奉師說為上智」，則是執泥、遮障，有違
造化之理。戴本孝亦以「創作」經驗說明人「與造化相表裡」：

> 六法師古人，古人師造化。造化在乎手，筆墨無不有……蓋天
> 地運會與人心神智相漸，通變於無窮，君子於此觀道矣。余畫
> 初下筆絕不敢先有成見，一任其所至以為起止。屈子遠遊所謂
> 一氣孔神，無為之先。寧不足與造化相表裡耶？[51]
> 落筆我亦難自定，人豈能與天爭勝。……
> 羞稱能事謂作家，一傍門牆應自哂。
> 過眼流光雖見聞，思將萬有歸無文。
> 大化何嘗有蹤跡，且掃筆墨還氤氳。[52]

戴本孝說「道」顯現於天地古今與人心神智的交際潤化中。畫家觀此
天、人交際之道，落筆時一任造化以為起止，絕不敢先有成見。即在
「創作」中，畫家非一意逞能與天爭勝，而是順任造化氣機，相漸相
摩，與造化相輔相成。既然是順任造化以為起止，則有造必有化，既
已創生即化有歸無，故又掃筆墨成法，還歸大化無文、無跡的和合渾
融本然。石濤之「化一而成氤氳」亦當由此理解。

50　《龔野遺畫冊》題跋，美國紐約大都會博物館收藏，引自蕭平、劉宇甲著《龔
　　賢》，（長春：吉林美術出版社，1996），頁255。

51　戴本孝《象外意中圖卷》題跋，引自薛永年《橫看成嶺側成峯》，（臺北：東大圖書
　　公司，1996），頁130。

52　戴本孝〈雲山四時長卷寄喻正庵〉，《餘生詩稿》，清康熙守硯庵本，卷十。

　　王龍溪解釋造化時，說「吾人當以造化為學」，「知此則造化在吾手」。戴本孝也說「古人師造化，造化在乎手」，[53]怎麼理解「造化在乎手」呢？王龍溪說：「聖人說造化，只從人身取證」，[54]羅汝芳說：「我既心天之心，而神靈漸次洞徹；天將身吾之身，而變化倏忽融通。」[55]則戴本孝的「造化在乎手」，首先應當理解為「我心天之心」、「天身吾之身」的天、人交相應與、相輔相成。「大化何嘗有蹤跡」，「只從人身取證」，人是大化顯現的所在；「造化在乎手」，即是在天、人交際相與中，造化以畫家之手為手，使筆墨變通無窮，體現造化之理。

　　「造化在乎手」，戴本孝也表述為「別向毫端窺造化」，[56]「造化滿筆」，[57]「老筆忽然與天通」。[58]龔賢亦言「造化一輪擎在手」，[59]「與生天生地同一手」。[60]程正揆（1604-1676）則言「造化既落吾手」。[61]惲壽平（1633-1690）言「走造化于毫端」。[62]因為造「化」由有歸無，化筆墨蹤跡還氤氳，故戴本孝在強調「造」化的由無顯有時，即以闢混沌、開鴻濛喻之，言「筆抉鴻濛破」，[63]「鴻濛落吾手」，[64]「畫師破鴻濛」，[65]而石濤言畫師「作闢混沌手」，[66]「出筆混

53 戴本孝父親戴重，師事羅汝芳、焦竑弟子鄭朝聘。見古雨蘋《戴本孝生平與繪畫研究》，國立中央大學藝術學研究所，碩士論文，2009，頁136。

54 《王畿集》，附錄二，龍溪會語，頁764。

55 《羅汝芳集》，壹，語錄彙集類，頁320。

56 〈題溪山心影畫卷贈艾谿〉，《餘生詩稿》，清康熙守硯庵本，卷八。

57 〈雨賞畫卷歌〉，《餘生詩稿》，清康熙守硯庵本，卷六。

58 〈黃山圖歌〉，《餘生詩稿》，清康熙守硯庵本，卷六。

59 龔賢〈課徒稿三〉，引自《龔賢研究》，朵雲63集，（上海：上海書畫出版社，2005），頁312。

60 龔賢〈課徒稿三〉，引自《龔賢研究》，朵雲63集，頁305。

61 程正揆〈題江山臥遊圖〉，《青溪遺稿》，卷二十四，題跋，四庫全書存目叢書，（臺南：莊嚴文化出版社，1997），集197，頁562。

62 惲壽平畫跋，引自楊臣彬《惲壽平》，（長春：吉林美術出版社，1996），頁226。

63 〈長干一枝閣酬苦瓜和上〉，《餘生詩稿》，清康熙守硯庵本，卷七。

64 〈雨賞畫卷歌〉，《餘生詩稿》，清康熙守硯庵本，卷六。

65 〈題四時畫長卷四首〉，《餘生詩稿》，清康熙守硯庵本，卷八。

沌開」，[67]「開鴻濛」，[68]「醒鴻濛」，[69]亦是彰顯創生之意。「作闢混沌
手」，首先當理解為造化以畫家之手為手，此時畫家的手是造化發生
的所在，顯露的是畫家之手，隱藏無蹤的是造化之手。因此「闢混沌
手」又可被把握為畫家的創造力，而石濤認為人的創造力乃本於天的
賦與，石濤說這是「天授」。

二　天授

　　石濤言畫家「作闢混沌手」是「造」化的自無顯有，「化一而成
氤氳」是造「化」的自有歸無。石濤說造化，亦是有造有化，「靈元
造物」之氣機運行不息，貫通天地。[70]「造化在乎手」，就造化言，是
造化以畫家之手為手；就畫家言，是「天授」人以造化的知能；就繪
畫「創作」言，則是畫家與造化互為表裡，相需相成，「本之造化而
全之人」。而造化與畫家得自「天授」的造化知能，雖在繪畫「創
作」中互為表裡，相與為一；然而在此「同一」中，二者又表現出
「分際」。石濤《畫語錄・兼字章》，即借由「天授」之觀點，說明天
對人的命定、授與，以及在天的授與中，天、人的互相呼應與分際：

　　　　一畫者，字畫先有之根本也；字畫者，一畫後天之經權也。能
　　　　知經權而忘一畫之本者，是由（猶）子孫而失其宗支也。能知
　　　　古今不泯，而忘其功之不在人者，亦由百物而失其天之授也。

66　《畫語錄・氤氳章》，引自楊成寅編著《石濤》，頁267。
67　引自汪繹辰輯《大滌子題畫詩跋》，《美術叢書》，十五冊，三集，第十輯，頁5。
　　「混沌開」亦見《王陽明全集》，卷二十，外集二，頁772。
68　汪世清編著《石濤詩錄》，頁46。亦見《王陽明全集》，卷十九，外集一，頁671。
69　汪世清編著《石濤詩錄》，頁87。
70　汪世清編著《石濤詩錄》，頁49。石濤〈癸丑懷雪次家喝兄韻〉：氣運通霄壤，靈元
　　造物機。

天能授人以法，不能授人以功。天能授人以畫，不能授人以
變。人或（有）棄法以伐功，人或離畫以務變。是天之不在於
人，雖有字畫，亦不傳焉。天之授人也，因其可授而授之，亦
有大知而大授，小知而小授也。所以古今字畫，本之天而全之
人也。自天之有所授而人之大知小知者，皆莫不有字畫之法存
焉，而又得偏廣者也。我故有兼字之論也。[71]

漢代天人感應說的「天授」觀念，多與王命、命祿、世運聯繫。[72]
「天授」一詞明其得之於天，非人力、非智力可致。王陽明言「良知
即是天植靈根」，[73]「良知是造化的精靈」，[74]乃「天之所以命於我
者」。[75]王龍溪、羅汝芳則直接稱「天之所以命我」為「天授」：

吾儒之學原與物同體，非止為自了漢。此念本天授，不以世界
窮達有加損，人類同異有揀擇。[76]
天地之大德曰生，而生生之謂易也。……天授是德與人，人受
是德於天，勃然其機於身心意知之間，而無所不妙，藹然其體
於家國天下之外，而靡所不聯。[77]

王龍溪、羅汝芳說「天授」人天地生生之德、與物同體之念，是就

71 石濤《畫語錄‧兼字章》，引自中村茂夫《石濤——人と藝術》，（東京：東京美術，
　　1985），頁195-196。楊成寅編著《石濤》頁272作：天能授人以畫，不能受人以變。
72 諸橋轍次《大漢和辭典》，卷三，頁489。引《史記‧淮陰侯傳》：陛下所謂天授，
　　非人力也。《淮南子‧齊俗訓》：其遭桀紂之世，天授也。《論衡‧命祿》：陛下所謂
　　天授，非智力所得。《班彪‧王命論》：謂之天授，非人力也。
73 《王陽明全集》，卷三，語錄三，頁101。
74 《王陽明全集》，卷三，語錄三，頁104。
75 《王陽明全集》，卷二，語錄二，頁44。
76 〈與陶念齋〉，《王畿集》，卷九，頁224。
77 〈壽湯承塘序〉，《羅汝芳集》，貳，文集類，頁509。

心、性本體得之「天授」言。管志道：「而乾乾進修，陰持道脈，洗心密而防範嚴者，天或授以斯文之寄。」[78]則言教化道脈得之「天授」。晚明集書畫「創作」、鑑藏、繪畫理論於一身的大師董其昌（1555-1636）則認為：「畫家六法。一氣韻生動。氣韻不可學，此生而知之，自有天授。」[79]氣韻不可學，得自「天授」，則又在說明人的氣稟才性，本之「天授」而有差異。

　　石濤說「一畫」是字畫先有的根本，忘「一畫」之本，即是「失其天之授」。乃是以「一畫」為書畫的「本體」，並言「一畫」乃「天授」。他認為天能授人以法、畫，但不能授人功、變。此處之「法」、「畫」皆指「本體」，即石濤說的「一畫之法」、[80]「一畫」。「一畫之法」乃石濤強調「一畫」亦法也，如王龍溪說：「良知亦法也」。[81]書畫的「本體」可得於「天授」，但書畫之成則為「天功」，[82]筆墨之變亦惟「天成」。[83]

　　「天功」，或指天的功績，或同「天工」，指天職、天能。羅汝芳說：「天，體物而不違仁，體事而無不在。……彼手勞腳攘，欲以己力而貪天工者，淪胥苦海，曷惟其已耶？」[84]天工非人力可強求，貪求天工是淪落苦海的無謂追逐。錢德洪（1496-1574）的〈天成篇〉，即闡明「天作之，天成之，不參以人」的「天能」，並將「天作之，人復之」亦歸於「天成」：

78　管志道〈惕見二龍辨義〉，《惕若齋集》，引自程玉瑛《晚明被遺忘的思想家——羅汝芳（近溪）詩文事蹟編年》，頁228。

79　董其昌著，屠友祥校注《畫禪室隨筆》，（南京：江蘇教育出版社，2005），頁109。

80　《畫語錄・一畫章》，引自楊成寅編著《石濤》，頁264。

81　〈歐陽南野文選序〉，《王畿集》，卷十三，頁348。

82　石濤《山水花卉冊》第五開對題：「悠悠白日照深磎，野花碧草隨天功。」引自汪世清編著《石濤詩錄》，頁36。

83　石濤〈白沙翠竹江村圖為筆新作〉，溉岩：「就手天成寶，崆峒未必工。」引自汪世清編著《石濤詩錄》，頁6。

84　〈勗白鷺書院諸生〉，《羅汝芳集》，貳，文集類，頁718。

吾心為天地萬物之靈者，非吾能靈之也。吾一人之視，其色若
是矣，凡天下之有目者，同是明也；……一人之思慮，其變化
若是矣，凡天下之有心知者，同是神明也。匪徒天下為然也，
凡前乎千百世已上，其耳目同，其口同，其心知同，無弗同
也；後乎千百世已下，其耳目同，其口同，其心知同，亦無弗
同也。然則明非吾之目也，天視之也；聰非吾之耳也，天聽之
也；嗜非吾之口也，天嘗之也；變化非吾之心知也，天神明之
也。故目以天視，則盡乎明矣；耳以天聽，則竭乎聰乎；口以
天嘗，則不爽乎嗜矣；思慮以天動，則通乎神明矣。天作之，
天成之，不參以人，是之謂天能，是之謂天地萬物之靈。
吾心為天地萬物之靈，惟聖人為能全之，非聖人能全之也，夫
人之所同也，……然則非學聖人也，能自率吾天也。
吾心之靈與聖人同，聖人能全之，學者求全焉。然則何以為功
耶？有要焉，不可以支求也。……靈也者，心之本體也，……
皆自率是靈以通百物，勿使間於欲焉已矣。……是天作之，人
復之，是之謂天成，是之謂致知之學。[85]

〈天成篇〉全文甚長，完整地說明了「本天」、「全之人」的義理。關
於「全之人」的部分留待第二節再詳談。錢德洪說人心之靈非人能靈
之，而是「天作之、天成之，不參以人」的「天能」。人心之靈能辨
識萬物的聲、色、味、變化，而天下古今無不同，乃因「目不引於
色，率天視也」，「耳不蔽於聲，率天聽也」，「口不爽於味，率天嘗
也」，「心知不亂於思慮，通神明也」。雖然不引於色、不蔽於聲、不
爽於味、不亂於思慮，其中亦有工夫在，工夫所至亦有「人功」；但
由「本天」的思路言，「本體」既是「天授」，則其功之致乃「本體」
的實現，亦在「天授」中，推其源皆「天能」、「天功」。故錢德洪認

85 錢德洪〈天成篇〉，見《王陽明全集》，卷三十六，年譜附錄一，頁1338-1339。

為，「天作之，人復之」的致知之學亦由「天成」。石濤認為「天授」人以「一畫」之「本體」，並且認為「一畫」之功與變為「天功」、「天成」，其思想與錢德洪契合。而「天成」的概念，從文學的「音韻天成」，「文章本天成」，[86]到明末清初畫家，如程邃（1607-1692）言「神理天成」、[87]龔賢言「面面皆天成」、[88]梅清（1623-1697）言「人巧本天成」。[89]已經是一個用以讚譽畫藝的套語，而其中實隱含了非人力可及的「天授」思想。

　　故由石濤的「天授」觀，可知他認為人是受天支配的；「授」與「不授」，皆由天主宰。畫家在「作闢混沌手」時，雖是與造化同一手，但是其成功、其變化皆在天。而恰恰就在這個看似人無法主宰與主導的天、人關係中，才產生了足以傳世的書畫作品。石濤說人一旦忘記「功不在人」，一旦離棄「天授」的「一畫」，只在後天的字畫筆墨中求變化、誇人功，則「雖有字畫，亦不傳焉」。因此，對石濤而言，書畫「創作」中天對人的支配，是書畫能否傳世的關鍵。

　　石濤借由天、人的主宰與受支配關係，說明了天、人的分際；也說明了人得自「天授」的「一畫」本體，即人得自造化的造化知能，與造化有離有合，既同一又保持分際。並且，誠如錢德洪所論，人心之靈可以「自率吾天」；吾目之明乃「天視之」，吾耳之聰乃「天聽之」，吾口之嗜乃「天嘗之」，吾心知之變化乃「天神明之」，則天、

86 〈文選・沈約・宋書謝靈運傳論〉：「至於高言妙句，音韻天成，皆暗與理合，匪由思至。」〈陸游・文章詩〉：「文章本天成，妙手偶得之。」引自《大辭典》上冊，頁1004。

87 程邃畫跋：「涇陽手筆至大，引萬峰，開千里，神理天成」，引自蔡星儀〈程邃繪畫藝術管窺〉，收入安徽省文學藝術研究所編《論黃山諸畫派文集》，（上海：上海人民美術出版社，1987），頁272。

88 龔賢〈題孫山人逸畫〉：「面面皆天成，神功焉可托。」引自蕭平、劉宇甲著《龔賢》，頁271。

89 梅清〈月餅詩二首〉：「誰憐人巧本天成，……誰能畫出山河影，只尺從君萬里游。」《瞿山詩略》卷二十九，四庫全書存目叢書，集222，頁715。

人之分際，非由其知能的差異凸顯。比之康德，「雖然賦予人心一種全新的造物主的能力，卻堅持主張 intuitus originarius（原本的直觀）和 intuitus derivativus（派生的直觀）的區別，」[90]又自不同。

石濤說天因人之「大知」、「小知」，而所授亦有大小。《莊子・齊物論》有「大知閑閑，小知閒閒」之言，乃偏於知識偏、廣說，但是，人的知識偏、廣不是「天授」之有大、小的關鍵因素。石濤此處仍然在說明「天授」人以「一畫」的天、人應與關係。石濤很清楚地意識到「失其天之授」、「天之不在于人」，即人對天的遺忘或拒絕，是可能發生的。天雖然是主宰者、支配者，但天、人的關係是「本之天而全之人」，即互相需要、互相呼應的。因此，天對人的支配就不是像暴君一樣的任意宰制，天對人的支配亦是在天、人相應中發生。石濤的「大知」、「小知」，說的不是後天的知識偏、廣，而是指得自「天授」的「本體」狀態，其意與陽明的「大知」、「小知」相近：

> 乃良知之發見流行，光明圓瑩，更無罣礙遮隔處，此所以謂之大知；才有執著意必，其知便小矣。[91]

石濤認為「一畫」的「本體」無遮蔽障礙，即為「大知」；若執著「一畫」而生法障即為「小知」。天即相應人的「大知」、「小知」，而有「大授」、「小授」。

石濤也從「天生」的觀點，談「天授」於人在氣稟才力上的差異。石濤說：

> 古之人有有筆有墨者，亦有有筆無墨者，亦有有墨無筆者。非山川之限于一偏，而人之賦受不齊也。[92]

90 引自皮羅〈海德格爾和關於有限性的思想〉，收入《海德格爾與有限性思想》，頁85。
91 《王陽明全集》，卷二，語錄二，頁86。
92 《畫語錄・筆墨章》，引自楊成寅編著《石濤》，頁266。

從韓拙〈山水純全集〉說吳道子山水有筆無墨，項容山水有墨無筆，
荊浩兼有二家之長，有筆亦有墨。到董其昌〈畫旨〉，陳繼儒〈妮古
錄〉皆有討論。[93]石濤認為吳道子、項容、荊浩或擅於用筆，或擅於
用墨，或二者兼善，並非受制於所繪山川各有所偏，而是因為三人的
天賦不同。石濤又說：

> 書與畫天生，自有一人職掌一人之事。[94]
> 天生技術誰繼掌？當年李杜風人上。
> 王楊盧駱三唐開，郊寒島瘦標新賞。[95]

石濤說「一代一夫執掌」，[96]而所以能獨領一代風騷，乃因「天生技
術」。即石濤認為，不世出的天才亦由「天授」。就此意義言，石濤才
說：「天之授人也，因其可授而授之」，「我之為我，自有我在。……
天然授之也。」[97]因此，石濤的「天授」概念，包括在普遍意義上，
言字畫之「本體」，即「一畫」來自「天授」。又明人才性之差異，乃
因「天授」之有大、小，以及可授與不可授。並進而提出執掌一代的
藝術大師，乃「天然授之」，本自「天生」。而能「標新賞」，引領一
代風潮者，其藝術是出乎自然，又歸於自然的。程正揆言畫之能品、
妙品可以人力致，「神與逸則純乎天矣」，[98]亦是此意。而《明史·文

93 參俞崑編著《中國畫論類編》，頁671、721、753。
94 引自汪繹辰輯《大滌子題畫詩跋》，《美術叢書》，十五冊，三集，第十輯，頁28。
95 汪世清編著《石濤詩錄》，頁39。
96 引自汪繹辰輯《大滌子題畫詩跋》，《美術叢書》，十五冊，三集，第十輯，頁16。
97 《畫語錄·變化章》，引自楊成寅編著《石濤》，頁265。
98 程正揆《青溪遺稿》，卷二十二，題跋，四庫全書存目叢書，集197，頁545：「其所
　以落紙便俗者，固是胎骨中來，亦由師傳無正法眼，……畫品曰神、曰逸、曰妙、
　曰能，能者當家之名，妙亦有之，可以人力致，神與逸則純乎天矣。」

苑》即稱董其昌「天才俊逸……非人力所及也」。[99]

三　自然

　　了解石濤「天能授人以法，不能授人以功；天能授人以畫，不能
授人以變」、「天之授人也，因其可授而授之，亦有大知而大授，小知
而小授也」的「天授」觀，或者可以試圖解釋，何以石濤說「天地縛
人於法」，人要「脫天地牢籠之手」：

> 規矩者，方圓之極則也；天地者，規矩之運行也。世知有規
> 矩，而不知夫乾旋坤轉之義，此天地之縛人於法，人之役法於
> 蒙，雖攘先天後天之法，終不得其理之所存。所以有是法不能
> 了者，反為法障之也。古今法障不了，由一畫之理不明。一畫
> 明，則障不在目而畫可從心。畫從心而障自遠矣。[100]
> 寫畫凡未落筆先以神會。至落筆時，勿促迫，勿怠緩，勿陡
> 削，勿散神，勿太舒，務先精思天蒙。……隨筆一落，隨意一
> 發，自成天蒙。處處通情，處處醒透，處處脫塵而生活，自脫
> 天地牢籠之手，歸于自然矣。[101]

石濤的《畫語錄・了法章》首要的是了「一畫之法」，所以，於全章
之末總結說：「法障不參，而乾旋坤轉之義得矣，畫道彰矣，一畫了
矣。」石濤認為明了「一畫」之理，則可以去法障。而此處的「法
障」亦包括先天「一畫之法」的障礙，故石濤說有法障「雖攘先天後

99　引自吳訥遜〈董其昌與明末清初之山水畫〉，收入《董其昌研究文集》，（上海：上
　　海書畫出版社，1998），頁666。

100　《畫語錄・了法章》，引自楊成寅編著《石濤》，頁264-265。

101　石濤《雲山圖》畫跋，北京故宮博物院藏。此由喬迅《石濤──清初中國的繪畫與
　　現代性》，頁364，圖184錄出。

天之法，終不得其理之所存」，即先天後天的法一有障礙，就不能彰
顯理。並且石濤的主要關懷乃在去「一畫之法」的法障，因為去「一
畫之法」的法障，乃是去後天法障的關鍵。

　　參照陽明心學者有關規矩與方圓關係的討論，以及規矩與方圓的
譬喻所指涉者，可以有助於了解石濤說的方圓、規矩、天地的意涵與
關係：

> 綿綿聖學已千年，兩字良知是口傳。
>
> 欲識渾淪無斧鑿，須從規矩出方圓。
>
> 不離日用常行內，直造先天未畫前。[102]
>
> 良知只是個是非之心，……是非兩字，是個大規矩，巧處則存
> 乎其人。[103]
>
> 先師則謂事物之理，皆不外於一念之良知，規矩在我，而天下
> 之方圓不可勝用。[104]
>
> 方圓者，象也。有尚是象者，至圓出乎規，至方出乎矩也。規
> 矩，方圓之至也。君子本一中而建極，而規矩出焉。[105]

良知是個大規矩，規矩在我，則天下之方圓皆由此出。然而規矩作為
方圓的極至，是方圓的先天準則；規矩離不開後天的方方圓圓，同時
也和先天的根源相通，而其根源在天。天渾淪不可識，須借由規矩出
方圓來顯現。

　　所以，石濤的「規矩」與「方圓」或許可以理解為，是對「一
畫」的先天本體，與後天「字畫」的譬喻，即《畫語錄・兼字章》所

102　王陽明〈別諸生〉，《王陽明全集》，卷二十，外集二，頁791。

103　《王陽明全集》，卷三，語錄三，頁111。

104　〈答吳悟齋〉，《王畿集》，卷十，頁254。

105　〈讀易圖說〉，《劉宗周全集》，第二冊，語類四，頁142。

說的：「一畫者，字畫先有之根本也；字畫者，一畫後天之經權也。」世人知道作為方圓先天準則的規矩依然不夠，仍須明了規矩的運行變化在於「天地」。

那麼該如何去除「一畫之法」的法障呢？為什麼會有「一畫之法」的障礙呢？石濤認為「一畫」本體的障礙來自「天地之縛人於法，人之役法於蒙」。天地縛人於法，是因為「天授」人「一畫之法」，而不授人以功與變。即「一畫之法」的變化操之在天，乃「天功」。故在此意義上，天地以「一畫之法」顯現人，但又有所保留，在授與及保留的緊張之中，表現出對人的支配與束縛。「人之役法於蒙」，石濤的「蒙」有不同的意涵，此處則專就其「天蒙」來了解。

朱良志先生認為石濤繼承《周易》蒙卦，以蒙卦在表達生命原初的狀態，而將「蒙」又稱為「天蒙」。朱先生認為石濤的「天蒙」就是山川的本然之理，他說回到「天蒙」就是回歸鴻濛的天地元氣，「天蒙」之「蒙」是「混蒙原初之蒙」。但他認為「人之役法於蒙」的「蒙」是塵染不純之「蒙」，非「天蒙」之「蒙」。[106]本文則認為「人之役法於蒙」的「蒙」仍指「本體」：

> 蒙之時，混沌未分，只是一團純氣，無知識技能擾次其中。……吾人欲覓聖功，會須復還蒙體，……從混沌立根，不為七竅之所鑿。充養純氣，待其自化。[107]

王龍溪說「蒙體」無知識技能的擾雜，混沌未分，只是一團純氣，指的是先天的「本體」，與石濤的「天蒙」意思相近。石濤的「人之役法於蒙」，即是對此先天「本體」的執著。人執著「一畫之法」，即表現為被法的控制、不自由。故「此天地之縛人於法，人之役法於

106 參朱良志《石濤研究》，頁58-63。

107 〈東遊會語〉，《王畿集》，卷四，頁87。

蒙」，亦表達天、人的呼應之道；即天地以「一畫之法」支配人、束
縛人，表現為人對「天授」「一畫之法」的執著。並且，人只要對先
天的「本體」一有執著，則一切先天後天的法都會產生法障，而不能
彰顯其中所存的理。石濤認為要了古今法障，明「一畫之理」是關
鍵。並且他說：「一畫明，則障不在目而畫可從心。畫從心而障自遠
矣。」則已將規矩、方圓所譬喻的先天「一畫」與後天的「畫」點
出。什麼是明「一畫之理」呢？石濤說：

> 夫畫者，形天地萬物者也。舍筆墨其何以形之哉！墨受于天，
> 濃淡枯潤隨之；筆操於人，勾皴烘染隨之。古之人未嘗不以法
> 為也。無法則於世無限焉。是一畫者，非無限而限之也，非有
> 法而限之也，法無障，障無法。法自畫生，障自畫退。法障不
> 參，而乾旋坤轉之義得矣，畫道彰矣，一畫了矣。[108]

要解開天地用「一畫之法」對人的支配與束縛，在人即顯現為明白
「一畫之法」的理。石濤說可以使天地萬物彰顯的繪畫作品乃由筆墨
表達，而「墨受于天」、「筆操於人」，筆墨又是天、人的同歌共舞。
所以明「一畫之理」，就必須了解繪畫是天、人互相呼應所完成。石
濤因而說「一畫之理」必須在有、無之間把握。先看陽明、龍溪之說
有、無：

> 道不可言也，強為之言而益晦；道無可見也，妄為之見而益
> 遠。夫有而未嘗有，是真有也；無而未嘗無，是真無也；見而
> 未嘗見，是真見也。[109]

108　《畫語錄・了法章》，引自楊成寅編著《石濤》，頁265。
109　〈見齋說乙亥〉，《王陽明全集》，卷七，文錄四，頁262。

《易》者無他，吾心寂感、有無相生之機之象也。……有無之
間不可以致詰，……濂溪周子始復追尋其緒，發為「無極而太
極」之說，……蓋漢之儒者泥於有象，……是為有得於太極似
矣，而不知太極為無中之有，不可以有名也。隋、唐以來，
老、佛之徒起，……一切歸之於無，是為有得於無極似矣，而
不知無極為有中之無，非可以無名也。[110]

石濤以有、無的辯證來撥遮對「一畫」的執著。他認為「無法則於世
無限焉」，如果沒有法就沒有規定性、沒有約束，則世界亦難成其為
世界，所以他肯定古人有法的實際。但是「一畫」之理卻不能只從
「有」來把握。石濤說「一畫」可以說是「無」，但不能一言「無」，
即落入「無限」的限制；「一畫」可以說是「有」，但不能一言
「有」，即落入「有法」的限制。可以推石濤之意，如陽明、龍溪所
說，「有而未嘗有，是真有；無而未嘗無，是真無」、「有無相生……
有無之間不可以致詰」。簡言之，有是無中之有，無是有中之無；名
之為有或名之為無，皆落執著。「一畫」是無而未嘗無，有而未嘗
有；是無中之有，也是有中之無；是「無限」與「有法」的相生。也
可以說「一畫」得「造化之全」，乃是自無而顯有，自有而藏無，在
「有無之間，靈機默運」。

　　石濤認為在天、人呼應與有、無之間了解「一畫之理」，才可以
去除「一畫之法」的法障，人才能從「天地之縛人於法，人之役法於
蒙」中解脫出來。石濤強調「一畫」中的天與無，自有其深意，或許
亦與陽明言「心無體」，以破除對「本心」的執著者同。[111]

110 王畿〈心極書院碑記〉，見《王陽明全集》，卷三十六，年譜附錄一，頁1335-1336。
111 這是王塘南對王陽明「心無體」之說的意見。王塘南《傳習續錄》言：「『心無
　　體，以人情事物之感應為體。』此語未善。……為此語者，蓋欲破執心之失。」
　　引自吳震老師《陽明後學研究》，（上海：上海人民出版社，2003），頁154。

　　所以，天地用法來束縛人，就是人對「本體」的執著。《畫語錄·尊受章》說：「得其畫而不化，自縛也。」想由「天地縛人於法」中解脫，在於人要從「役法於蒙」的「本體」執著中覺醒。而「一畫」或者表現為執有而生法障，或者表現為溺無而法不生，皆當剝落。只有「一畫」無法障，一切先天、後天的法障才能化解。因此才能「自成天蒙」，才能「脫天地牢籠之手」。

　　可知，「脫天地牢籠之手」，不是人執著「本體」與天鬥爭，從與天的決裂中獲取。而反倒是要對「天」回歸，即石濤說的「歸于自然」，也是戴本孝說的「委運觀大化，一氣還自然」。[112] 石濤的「歸于自然」有什麼意涵呢？先從他如何使用「自然」、「天然」這兩個詞說起：

（一）

　　倪高士畫如浪沙谿石，隨轉隨注，出乎自然。[113]

　　腕受化則渾合自然。[114]

　　我之為我，自有我在。……天然授之也。[115]

　　蕭疏片葉掃殘箋，來去風生體自然。[116]

　　丘壑自然之理，筆墨遇景逢緣。[117]

　　從來學道都非住，住處天然未可成。[118]

　　一嘯凝脂低粉面，天然玉質逞風流。[119]

112 戴本孝〈二月授經于白洋河勉應□平遠公之招書懷〉，《餘生詩稿》，清康熙守硯庵本，卷七。

113 引自汪繹辰輯《大滌子題畫詩跋》，《美術叢書》，十五冊，三集，第十輯，頁32。

114 《畫語錄·運腕章》，引自楊成寅編著《石濤》，頁267。

115 《畫語錄·變化章》，引自楊成寅編著《石濤》，頁265。

116 〈題墨蘭梅竹冊四首〉，引自汪世清編著《石濤詩錄》，頁164。

117 〈題畫山水八首〉，引自汪世清編著《石濤詩錄》，頁118。

118 〈題巢湖圖〉，引自汪世清編著《石濤詩錄》，頁126。

119 〈題墨筆石竹水仙〉，引自汪世清編著《石濤詩錄》，頁98。

（二）

極得意時揮灑去，自然丘壑不須多。[120]

左右均齊，凸凹突兀，斷截橫斜，如水之就深，如火之炎上，自然而不容毫髮強也。[121]

分疆三疊兩段，似乎山水之失，然有不失之者，如自然分疆者。[122]

（三）

置身臺閣將無忝，生性山林近自然。[123]

（一）類的「自然」、「天然」，著重不假人為、自然天成之意。（二）則指不造作勉強，不執著意必。（三）是指稱與文化相對的自然整體。石濤的「歸于自然」，是對不假人為的自然理序的回歸，反映在人的，即是順任自然，不執著造作。「出乎自然」、「渾合自然」、「歸于自然」，表示繪畫「創作」以「自然」為旨歸，「歸于」、「出乎」其實要表達的是「渾合自然」。但是石濤以「歸于」點出，天、人的相資相生，同時也存在牢籠與抗拒的緊張；「出乎自然」是天授與的，但也是經過一個歷程所獲取的。石濤主張繪畫要「出乎自然」，這裡的「自然」不能理解為如自然科學所指稱的，外在於我們而存在的自然世界。「自然」不是人的認知對象：

是灑落生於天理之常存，天理常存生於戒慎恐懼之無間。……夫惟不知灑落為吾心之體，敬畏為灑落之功，……皆敬畏之謂也，皆出乎其心體之自然也。出乎心體，非有所為而為之者，

120 〈晚風魚艇〉，引自汪世清編著《石濤詩錄》，頁165。

121 《畫語錄・一畫章》，引自楊成寅編著《石濤》，頁264。

122 《畫語錄・境界章》，引自楊成寅編著《石濤》，頁269。

123 〈題忍庵畫像〉，引自汪世清編著《石濤詩錄》，頁72。

自然之謂也。[124]

良知者，……不學不慮，天則自然。[125]

自然是主宰之無滯，曷嘗以此為先哉？……夫學當以自然為
宗，驚惕自然之用，……無有起作，正是自然之用。[126]

夫人之體，本自清靜，……果行育德，所以防未萌而保自然
也。……夫君子之學貴於自然，無所澄而自不汨也，無所導而
自不窒也。[127]

直心以動，出於自然，終日思慮而未嘗有所思慮也。觀之造
化，……出於自然，未嘗有所思慮也。[128]

道本自然，聖人立教，皆助道法耳，良知亦法也。果能自悟，
不滯於法。[129]

則自然卻是工夫之最先處，而工夫卻是自然之以後處。[130]

「自然」是「道」、「造化」、「心體」的本然狀態，無思無慮、無有造
作、無有執著，是主宰的無滯礙，是天理、天則的有序運行。所以聖
人立教要「保自然」，為學工夫要以「自然」為宗旨。「自然」為工夫
的起點，又是工夫的終點；「自然」發用為警惕，而警惕無間又在保
任「自然」之常存。故可以說是「出乎自然」，又「歸于自然」。龍溪
說：「『小心翼翼，昭事上帝』，乃真自然；『不識不知，順帝之則』乃
真驚惕。」[131]乃以發用為驚惕的，方為「真自然」，本於天則自然
的，才是「真驚惕」。陽明與龍溪所發揮的正是即本體即工夫、即體

124　〈答舒國用榮未〉，《王陽明全集》，卷五，文錄二，頁190-191。
125　〈白鹿洞續講義〉，《王畿集》，卷二，頁46。
126　《王畿集》，附錄二，龍溪會語，頁785。
127　〈心泉說〉，《王畿集》，卷十七，頁503-504。
128　《王畿集》，附錄一，大象述義，頁663。
129　〈歐陽南野文選序〉，《王畿集》，卷十三，頁348。
130　《羅汝芳集》，壹，語錄彙集類，頁50。
131　《王畿集》，附錄二，龍溪會語，頁785。

即用的心學思想特質。[132]反觀石濤的「脫天地牢籠之手，歸于自然」
及其「出乎自然」，我們也看到同樣類似的，以「自然」為始，亦以
「自然」為終的歷程。「脫天地牢籠」的工夫，本「出乎自然」，「出
乎自然」即發為「脫天地牢籠」的工夫。可以推知，亦石濤「自然」
觀的其中應有之義。

　　石濤的「自然」，首要的，不是人以心智能力所把握的認識客
體，亦非無關人文的自然世界整體。「自然」表達了天、人相資相
生，和諧呼應的本然狀態，也表達了由「天地縛人於法」到「脫天地
牢籠」的歸復歷程。「自然」對人而言，是「天授」也是獲取；對
「自然」的獲取，表現為人對本體法執的剝落。故石濤「渾合自然」
的繪畫主張所彰顯的，不是高揚主體與天決裂，而是向「天」的整體
理序回歸。並且只有如此，才能窮盡乾旋坤轉的變化，成「天功」。

　　康德同樣認為「美的藝術必須被看作自然。自然通過天才賦予藝
術以法規。……自然概念乃是毫無爭議的標準尺度。」[133]康德在《判
斷力批判》重新將自然領域納入「目的論」，[134]使人類理性避免因無
終極目的的價值追求，如一般生物，任自然法則的支配而浮沉。可以

132 劉梁劍《天·人·際：對王船山的形而上學闡明》，（上海：上海人民出版社，
　　2007），頁71：「同樣，王陽明那裡也有成性論與復性論的糾纏：『致良知』固然突
　　出了過程性，但另一方面，良知的先天性卻意味著具有終極意義的良知是通過天
　　賦而一次完成，『致良知』由此蛻變為向現成本性的復歸。」筆者以為，陽明的
　　「致良知」確實展現為「天授」本性的歸復，但陽明強調「心無體」，「無善無惡
　　心之體」，「無形體可指，無方所可定，夫豈自為一物，可從何處得來者乎？」（卷
　　四，文錄一，頁155，〈與王純甫 癸酉〉），「良知……窮劫不能盡」（卷六，文錄三，
　　頁204，〈寄鄒謙之 丙戌〉）。陽明從未以本質主義的方式，給予先天本性任何固定不
　　變的性質定義，故亦未必陷入「成性論」與「復性論」的糾纏。
133 加達默爾著，洪漢鼎譯《詮釋學I真理與方法──哲學詮釋學的基本特徵》，頁86。
134 加達默爾著，洪漢鼎譯《詮釋學I真理與方法──哲學詮釋學的基本特徵》，頁85-
　　86：「趣味批判，即美學，就是一種對目的論的準備。雖然《純粹理性批判》曾經
　　摧毀了目的論對自然知識的根本要求，但把這種目的論加以合法化以使之成為判斷
　　力的原則，則是康德的哲學意圖。……自然美確立了目的論的中心地位。只有自然
　　美，而不是藝術，才能有益於目的概念在判斷自然中的合法地位。」

知道康德的「自然」沒有涉入價值判斷，而是可認識的自然世界整體。所以當康德確立了自然美的優越性，並說美的藝術必須被看作自然時，其「自然」已經被確立為人認識、掌控、馴化的對象，為藝術「創作」提供法規、標準尺度。因此，康德的「自然」是藝術家取法的對象。石濤的「自然」則是人不執著造作，去除先天後天的法障，以回歸自然而然的本然狀態；是有、無之間難以致詰的玄機默運，又體現為天、人交際呼應的自然天成。故石濤主張繪畫要以「自然」為依歸，表達的是真正落實在藝術「創作」的終極價值，而非主張自然界山水優越於繪畫「創作」，亦非認為有一客觀的「自然」整體，可以奉為繪畫「創作」的取法對象。

第二節　全之人：尊受

　　「授受」一詞，明有所授亦有所受的傳承、交接。如陽明：「其教之大端，則堯、舜、禹之相授受，所謂『道心惟微，惟精惟一，允執厥中』。」[135]石濤的天、人相應思想，乃將之分述為「天授」與「人受」，並有見於「失其天之授」與「天之不在於人」的可能性，故又提出，人當「尊受」來自「天授」的天命。歷來的石濤研究多將「受」解為佛教「色、受、想、行、識」五蘊中的受，但是在佛教的悟境中談「尊受」，畢竟比較唐突，亦有其矛盾處。[136]朱良志先生論

135　《王陽明全集》，卷二，語錄二，頁54。
136　如楊成寅編著《石濤》，頁71：「識然後受，非受也：此句可能有漏字的情況。石濤是『尊受』的，但並不排斥『識』。他不會斷言『有了識以後的就不是真正的受』，否則，他就不會說『古今至明之士，借其識而發其所受，知其受而發其所識』了。也許是詞不達意，石濤原是要說『有了理性認識之後再去感受，那感受就不是停留於感覺階段的低級感受了』。」朱良志《石濤研究》，頁52-54試圖解釋這個矛盾：「因為受與識的內涵在石濤的畫學體系中有程度和層次之別，而石濤又在不同的範圍中使用這一對概念，致使二者關係呈現出複雜的面貌。……這裡有若干理論層次：首先在識與受二者之間，受是第一性的，識是第二性的。他認為

石濤的「尊受」說，雖然主要仍採用佛學的進路，但已經點出《畫語錄・尊受章》的「天授」思想中，涵有「授與受」的問題，並在《畫語錄・兼字章》的基礎上發揮「受與天人關係」。[137]本節則希望透過「尊受」的義理闡明，掌握「受」與「識」二者的關係，聯繫「本之天而全之人」的整體架構，以求對石濤的「尊受」說有較一致而明瞭的理解。

一 尊受

石濤認為人有受於天，必須尊而守之，強而用之。參《畫語錄・兼字章》所言「天能授人以法」、「天能授人以畫」，在前文已辨明「法」、「畫」指的是「一畫之法」、「一畫」，即石濤視「一畫」的本體亦法也。天所授為「一畫」，則人受之於天者即一畫，石濤說：

如果以識為主去受，就不是真正的受了。受在這裡是感覺的，……而識是知識，是理性，……其次，作為感覺的受又離不開識。受和識二者可以互相作用，……復次，如前文所說，石濤認為最高的受是一畫之受，最高的識是一畫之識，如能控制一畫之權，就能實現識與受的合一。一畫之識作為一種真識，……無所思慮，於念不念，是一種陶然忘物忘我的境界。在這一境界中，以一畫之識去受，以一畫之受去識，識與受在無法的境界中契合無間，即受即識。……宇宙的奧秘就在當下直接的感受中，這是一畫之識，也是一畫之受。」可以理解，在由「直接感受的超越，達到感性直覺的境界」時，「受」與「識」的矛盾可以被揚棄，但是石濤在《畫語錄・尊受章》說的是「尊受之」、「受畫者必尊而守之」，「得其受而不尊，自棄也；得其畫而不化，自縛也」，「夫一畫含萬物於中，……如天之造生，地之造成，此其所以受也。」則是在說人「受畫」，而不在解釋感性直覺的自性受與真識。即在說明人受「一畫」，而非闡明「一畫的」感受與直覺。

137 參朱良志《石濤研究》，頁54-55。而郭曉川〈試析「石濤畫語錄」產生的理論背景〉，收入《石濤研究》，（上海：上海書畫出版社，2002），頁126-128已指出「受」是人的天性，即心性；「識」是人的判斷和認知能力。亦有研究者譯「受」為天賦，「識」為知識，可以參考Joseph R. Levenson, "The Amateur Ideal in Ming and Early Ch'ing Society: Evidence from Painting" in Chinese Thought and Institutions, (Chicago : University of Chicago Press, 1967), P.333。

> 夫一畫含萬物於中。畫受墨，墨受筆，筆受腕，腕受心。如天
> 之造生，地之造成，此其所以受也。然貴乎人能尊，得其受而
> 不尊，自棄也。得其畫而不化，自縛也。夫受畫者，必尊而守
> 之，強而用之，無間於外，無息於內。《易》曰：「天行健，君
> 子以自強不息。」此乃所以尊受之也。[138]

人為「受畫者」，所受之「一畫」乃如天地造化的知能，可以包含一
切萬物。但是人得此「一畫」之本體於天，並非一次性授與般的一了
百了，而是必須時刻保任，如天之運行不息。人尊承「一畫」，一方
面不能「失其天之授」以自棄，一方面又不能執著「一畫」以自縛。

　　對「天命」尊而受之的思想普見於儒家，人尊受天命的獨特性也
一再地被強調與重視。陽明手錄《朱子晚年定論》，取吳草廬之說附
於後，以明己之心學與朱子「無相謬戾」：

> 天之所以生人，人之所以為人，以此德性也。……夫所貴乎聖
> 人之學，以能全天之所以與我者爾。天之與我，德性是
> 也，……自今以往，一日之內子而亥，一月之內朔而晦，一歲
> 之內春而冬，常見吾德性之昭昭，如天之運轉，如日月之往
> 來，不使有須臾之間斷，則於尊之之道殆庶幾乎？[139]

吳澄（1249-1333）自述己學由鑽研文義的「道問學」，轉向「尊德
性」。他說為學貴於「能全天之所以與我者」，要尊此「天與我者」，
受而全之；要如天之運轉，如日月之往來，使之無須臾的間斷。陽明
與龍溪亦言之：

138 楊成寅編著《石濤》，頁266作：「夫受，畫者必尊而守之」，但上文石濤已言「得
　　其受……得其畫」，故筆者認同中村茂夫《石濤──人と藝術》，頁157的斷句，作
　　「夫受畫者，必尊而守之」。
139 《王陽明全集》，卷三，語錄三，頁141-142。

夫牟麥之茂盛，皆上帝之明賜也。牟麥漸熟，則行將受上帝之明賜矣。上帝有是明賜，爾苟惰農自安，是不克靈承而泯上帝之賜矣。[140]

人受天地之中以生，均有恒性，初未嘗以某為儒、某為老、某為佛，而分授之也。[141]

近溪所論尤為真懇剴切：

不知人之有生，原是稟受天命而生，……遂至肆無忌憚，而不知尊奉畏敬……朗擴胸襟，以領納天錫元和，而只拘泥舊聞，人私其身，己私其學，執一念以為天真，任猜求以還性地。[142]

天地之大德曰生，而生生之謂易也……故易也者，聖神之所以永長其生，而為言壽之所自來者也。天之壽夫人，與人之自壽以無忝夫天，凡以是久大之德而自相授受焉者也。天授是德與人，人受是德于天，勃然其機於身心意知之間，而無所不妙，藹然其體於家國天下之外，而靡所不聯。[143]

夫壽者，受也。人所受乎天，莫大於仁，而仁在吾人，則固根於其心而生生不息者也。……吾人之生之所受者則固如是，其廣博恒永之分之定焉已也。其廣博恒永之分之定於天，而受於吾人也。有受者焉，有弗克受者焉，……是仁雖本乎心，而實受諸所天，壽雖受諸天，而實可自得於吾人，以其德之生生而不息焉以為之也。[144]

140 《王陽明全集》，卷二十六，續編一，頁981。

141 〈三教堂記〉，《王畿集》，卷十七，頁486。

142 《羅汝芳集》，壹，語錄彙集類，頁227。

143 〈壽湯承塘序〉，《羅汝芳集》，貳，文集類，頁509。

144 〈壽王守靜序〉，《羅汝芳集》，貳，文集類，頁510。

吾人受天地之中以生焉者也。夫莫大於天地，而尤莫大於其命之中也。乃生則全而受之，何其重且隆耶？人能重所受而全之，則德備於身。[145]

斯道之流行也，寥廓於宇宙，活躍於形生。其用無方，其幾莫息。然神而明之，以參贊乎其間者，非人則無望焉。故曰：人者天地之心也。……蓋有見夫身之至尊，責之至重，不敢自棄以達於天地而已。[146]

天、人間的授受，乃「天授是德與人，人受是德于天」。近溪一再強調人稟受天命的至尊，人參天地造化的至重。對天命的尊奉敬畏，落實為「人能重所受而全之」；使天授之仁、之中、之道、之德流行不息，則「雖受諸天，而實可自得於吾人」。而人尊「所受乎天」者，本是人之定分，但有能尊奉天命的，亦有不能尊奉天命的。不能尊奉天命的，或表現為肆無忌憚，不加尊奉畏敬的自棄，或表現為自私執著的拘泥，皆非「重所受」之道。

　　石濤以《畫語錄・了法章》解開「得其畫而不化，自縛也」的法障，以《畫語錄・尊受章》說明「得其受而不尊，自棄也」的對治之道。石濤引《易・乾卦・大象》說人要自強不息，如天之運行不息。石濤此處的「尊受」之道有兩個要點，一個是「強而用之」，一個是「尊而守之」，使無間息於內外。聯繫人「受於天」之「本體」與天運、天度的關係，並言君子之強在法天，王龍溪有很好的發揮：

　　人心如天樞之運，一日一週天。……故曰「天行健，君子以自強不息」。不緊不慢，密符天度，以無心而成化，聖學之的也。[147]

145　〈隆壽堂說〉，《羅汝芳集》，貳，文集類，頁588。
146　〈與楊復所太史〉，《羅汝芳集》，貳，文集類，頁673。
147　《王畿集》，附錄二，龍溪會語，頁757。

乾，天德也。天地靈氣，結而為心。無欲者，心之本體，即所
謂乾也。天德之運，晝夜周天，終古不息。日月之代明，四時
之錯行，不害不悖，以其健也。聖德之運，通乎晝夜，終身不
息。……同乎天也。賢人以下，不能以無欲，非強以矯之，則
不能勝。故曰：自勝者強。……人以天定，君子之強，以法天
也。[148]

吾人之學須時時從此緝熙保任，方是端本澄源之學，勃然沛
然，自不容已。若只從意識見解領會，轉眼還迷，非一得永得
也。[149]

龍溪說君子之強在法天。君子的「法天」，並非認為有一外在的天為
向外師法的對象，而是人受於天的「本體」即如天樞之運，健行不
息。人一方面要密符天度，不害不悖，無心成化，以同乎天；一方面
則須端本澄源，克勝私欲及意識見解的障蔽「本體」，強以矯之，以
復勃然沛然、生生不已的本源，此龍溪說：「自勝者強」。所以石濤言
「尊受」之道，一方面順任「本體」密符天運，健行不息的本然，無
心以成化。另一方面則因「本體」之受，非「一得永得」，故保任之
功在強而用之，在去除遮蔽。對「本體」的障蔽，石濤亦主張「強而
矯之」，故石濤在論及泥粉本與唯古人、師說為尚時，即力矯其弊，
而言「古不闢則今不立」、[150]「燒畫譜」。[151]但是，對於石濤此類激越
的訴求，皆不能片面地理解。石濤並非反智主義者，石濤並未反對知

148 《王畿集》，附錄一，大象述義，頁652。

149 《王畿集》，附錄二，龍溪會語，頁769。

150 石濤《畫法背原・第一章》，摺扇，上海博物館藏。引自喬迅《石濤——清初中國
 的繪畫與現代性》，頁365。朱良志先生作《畫法》背原章第一，他認為「原章」
 是相對於「定章」而言，主張《畫法》乃《畫語錄》原來的初稿，是《畫語錄》
 的原名。參氏著《石濤研究》，頁670-671。

151 石濤〈梅花詩四首〉：「好向人間燒畫譜，一齊收拾付江煙」。引自汪世清編著《石
 濤詩錄》，頁93。

識與學習。石濤的「尊受」說要彰顯的是，「本體」的造化知能本自
勃然沛然，無間無息。任何的知識見解皆要有助於「本體」的發用，
而非障蔽「本體」。而且，只要「本體」不受障蔽，則對知識見解的
創發亦自然不息。因此石濤在《畫語錄・尊受章》即闡明了「受」與
「識」的關係。

二　受與識

　　晚明印刷、出版蓬勃發展，王正華先生指出：「據日本學者大木
康的統計，嘉靖中後期的晚明時期，百年間的出版品數量，約為其前
（宋代至嘉靖朝前）六百年的二倍。」[152]反映在繪畫知識、技巧的傳
授與傳播的，則有「日用類書」中的「畫譜門」、畫譜、圖繪式畫
譜、「小中見大」的仿作、課徒稿、以及繪畫理論著作與繪畫題跋。
[153]而普遍地反映在這些出版品或者作品中的，是日趨主流的「仿古」
畫風。周汝式先生認為，石濤反對正統派畫家以「仿古」為「創作」
手段，因為不管是追求神似或追求形似地模仿古代大師的風格，必然
會束縛畫家的表現性。[154]文以誠先生則認為石濤對模擬形似的不屑，
主要來自畫譜大量刊行，使原本在文人圈中傳授的繪畫技藝，由私人
相授受轉變成公開的傳播後，伴隨而來的風格圖式制式化的危機。[155]

152 引自王正華〈生活、知識與文化商品：晚明福建版「日用類書」與其書畫門〉，收
　　入蒲慕州主編《生活與文化》，頁404。

153 參王正華〈生活、知識與文化商品：晚明福建版「日用類書」與其書畫門〉，收入
　　蒲慕州主編《生活與文化》，頁435-445。
　　及喬迅《石濤──清初中國的繪畫與現代性》，頁279、310-312。

154 Ju-Hsi Chou, "In Quest of The Primordial Line: The Genesis and Content of Tao-Chi's
　　Hua-Yü-Lu", PP.175-176.

155 Richard Vinograd, "Private Art and Public Knowledge in Later Chinese Painting" in
　　Images of Memory: On Remembering and Representation, Suzanne Küchler and Walter
　　Melion ed., (Washington, D.C.: Smithsonian Institution Press, 1991), P.200.

喬迅先生又提出石濤反對「仿古」的原因，在於石濤重視繪畫「創作」中的「個性參與」，而非「傳統內化」；在於即興「創作」，而非明顯克制。[156]同時，喬迅先生也指出，石濤1691年由北京南返前所作，《為王封溁作山水冊》上的題跋，「這既是過去十年以來的理論創立巔峰，又是朝著新方向前進的突破。……用堅定態度破除偶像迷思，追尋傳統的再創與古代真理的復返。……與古今畫家進行更開放對話的方式從此就明確了，他毋須視他們為潛在對手，而是未來的盟友。就如文以誠所指出，這部畫冊事實上呈現石濤取法王鑑及王原祁的若干構圖觀念。」[157]

由此題跋可知，石濤面對「仿古」風潮中所投射前輩大師們的龐大身影，對「創作」可能性的障蔽，他從標舉「我法」的革新宣言，到翻然一悟，進而提出更高層次、熔鑄對立為一爐的綜合。討論石濤的「受」與「識」，這一段被公認為他畫論轉捩點的題跋，是一個重要的起點：

> 吾昔時見「我用我法」四字，心甚喜之。蓋為近世畫家專一演襲古人，論之者亦且曰：「某筆肖某法，某筆不肖。」可唾矣。此公能自用法，不已超過尋常輩耶？及今翻悟之卻又不然。夫茫茫大蓋之中，只有一法，得此一法，則無往非法，而必拘拘然名之為「我法」。情生則力舉，力舉則發而為制度文章，其實不過本來之一悟，遂能變化無窮，規模不一。吾今寫此二十四幅，並不求合古人，亦並不定用我法，皆是動乎意、生乎情、舉乎力、發乎文章，以成變化規模。噫嘻！後之論者指而為吾法也可，指而為古人之法也可，即指而天下人之法也

156 參喬迅《石濤——清初中國的繪畫與現代性》，頁340-341。
157 喬迅《石濤——清初中國的繪畫與現代性》，頁341-343。

亦無不可。[158]

可以與此互參的，尚有另兩則石濤畫跋。其中為慎庵先生作《搜盡奇峰打草稿圖》，亦作於1691年，畫上題跋說：

> 今之遊於筆墨者，總是名山大川未覽，……道眼未明，縱橫習氣，安可辯焉？自之曰：「此某家筆墨，此某家法派。」猶盲人之示盲人，醜婦之評醜婦爾！賞鑑云乎哉！不立一法是吾宗也；不捨一法是吾旨也。[159]

另一則是1686年為吳承夏所繪，今畫作已佚失的題跋：

> 清湘道人于此中，不敢立一法，而又何能舍一法？即此一法，開通萬法。[160]

石濤對前輩大師的影響的焦慮，有極深刻與強烈的反應。他標舉「我法」，唾棄一意演襲古人者，如「盲人之示盲人，醜婦之評醜婦」，乃意在強而矯之。然有關石濤的影響焦慮須另闢章節深入討論，本節則集中討論「受」與「識」的意涵和關係。並由之理解，石濤是如何從影響的焦慮中獲得超脫。

　　石濤從「我用我法」中翻然一悟，宇宙中只有「一法」。得此一法，即可「開通萬法」；即可包納「我法」、「古人之法」、「天下人之法」為一；雖不定用我法，並不求合古人，然無往而非法。於茫茫大

158 引自喬迅《石濤——清初中國的繪畫與現代性》，頁341-343。

159 引自張子寧〈清石濤《古木垂陰圖》軸——兼略析其畫論演進之所以〉，《藝術學》，第二期，1988，頁145。

160 引自喬迅《石濤——清初中國的繪畫與現代性》，頁338。

蓋中「得」此「一法」，乃明其得諸「天授」，即《畫語錄‧兼字章》所言「天能授人以法」的「一畫之法」。[161]「一法」之「得」非由外得之，而是「悟」其本來具足者，故石濤言「不敢立一法，而又何能舍一法？即此一法開通萬法」。「一畫之法」只是「自」我立之，即透過我來立，而非言「一畫之法」乃我之獨創發明。[162]

　　石濤所悟得的「一法」，即是「一畫之法」，即是「一畫」。「一畫」之悟，使他從「我法」與「古法」的對抗、衝突焦慮中超脫，從縱橫習氣的形式化危機中得到拯救，從前輩大師的遮障中重獲自由。石濤《畫語錄‧尊受章》說明「受」與「識」的關係須由此理解：

> 受與識，先受而後識也。識然後受，非受也。古今至明之士，借其識而發其所受，知其受而發其所識。不過一事之能，其小受小識也。未能識一畫之權，擴而大之也。[163]

石濤對「一畫」本體的瞿然一悟，使他確立了「本體」對知識傳統的優先性，並因此超越了傳統對個人、前驅對後繼者的影響焦慮。他的「解悟」來自於多年累積的繪畫實踐的「體悟」，使他辯證地掌握了「受」與「識」的關係。以下，並列石濤與陽明心學者對「本體」與知識傳統的探討，逐句地展開「受」與「識」的內涵與關係。

161 參張子寧〈清石濤《古木垂陰圖》軸——兼略析其畫論演進之所以〉，頁147：「石濤於北遊京師時拈出所欲追尋范范大蓋中之『一法』即是『一畫』，也就是『古木垂陰圖』上所謂之『至理』。」

162 《畫語錄‧一畫章》：「太古無法，太樸不散，太樸一散而法立矣。法於何立，立於一畫。一畫者，眾有之本，萬象之根；見用於神，藏用於人；而世人不知，所以一畫之法，乃自我立。」石濤有時亦簡稱「本體」之「一畫」為「畫」，或直稱之為「法」，同樣的用法，亦見《畫語錄‧兼字章》：「天能授人以法……天能授人以畫。」

163 引自楊成寅編著《石濤》，頁266。

石濤：「先受而後識也。」

陽明：「孔子云：『吾有知乎哉？無知也。』良知之外，別無知
　　　矣。故『致良知』是學問大頭腦，是聖人教人第一義。
　　　今云專求之見聞之末，則是失卻頭腦，而已落在第二義
　　　矣」。[164]

龍溪：「夫人之體，本自清靜，……此混沌初開第一義，聖功
　　　之所由生。」[165]

　　　「孔門明明說破，以多學而識為非，以聞見擇識為知之
　　　次。所謂一，所謂知之上，何所指也？孟子願學孔子，
　　　提出良知示人。」[166]

石濤的「先」、「後」可以釋為「先天」、「後天」，亦可釋為就優先性
言的「第一義」、「第二義」。石濤的「識」，乃後天的聞見知識。石
濤如陽明、龍溪，皆強調「本體」的先天性、優先性，以「識」為第
二義。

石濤：「識然後受，非受也。」

陽明：「人心自有知識以來，已為習俗所染。」[167]

九川（1494-1562）：「亦為宋儒從知解上入，認識神為性體，
　　　　　　　　　　故聞見日益，障道日深耳。」[168]

龍溪：「知本渾然，識則分別之影。……識顯則知隱。」[169]

164 《王陽明全集》，卷二，語錄二，頁71。

165 〈心泉說〉，《王畿集》，卷十七，頁503。

166 《王畿集》，附錄二，龍溪會語，頁760。

167 《王陽明全集》，卷三十五，年譜三，頁1307。

168 《王陽明全集》，卷三十二，補錄，頁1179。

169 〈意識解〉，《王畿集》，卷八，頁192。

如果將人的認識知能把握為人的「本體」，從知解進入去把握受之於天的「本體」，則「本體」將被遮蔽而不顯現。從此意義上說，石濤認為，由知解進入所把握的認識知能，不是「一畫」本體。

> 石濤：「借其識而發其所受。」
> 陽明：「凡看經書，要在致吾之良知，取其有益於學而已。則千經萬典，顛倒縱橫，皆為我之所用。」[170]
> 近溪：「蓋心之應感，若非知識，則天則無從而顯且現也。」[171]

千經萬典都是顯發「本體」之用者。沒有知識，「本體」的自然理序亦無從彰顯而現身。故石濤說要借由知識使「一畫」本體顯現、發用。

> 石濤：「知其受而發其所識。」
> 陽明：「良知不由見聞而有，而見聞莫非良知之用，故良知不滯於見聞，而亦不離於見聞。」[172]
> 龍溪：「良知亦法也。果能自悟，不滯於法，知即良知之知，識即良知之識，聞見即良知之聞見，原未嘗有內外之可分也。」[173]
> 近溪：「若良知作主，則古今事變，裁制自由，韓信將兵，多多益善也。」[174]

確立了「本體」之知對知識見聞的主宰地位，解悟「本體」之知不因見聞而有，然可因見聞而顯，故「本體」可自由地裁制知識見聞，發

170 〈答季明德两戌〉，《王陽明全集》，卷六，文錄三，頁214。
171 《羅汝芳集》，壹，語錄彙集類，頁187。
172 〈答歐陽崇一〉，《王陽明全集》，卷二，語錄二，頁71。
173 〈歐陽南野文選序〉，《王畿集》，卷十三，頁348。
174 《羅汝芳集》，壹，語錄彙集類，頁368。

顯為知識見聞，則所顯發之聞見知識將為「本體」所用，而非障蔽
「本體」。故石濤說至明之士能「先受而後識」，則「借其識而發其所
受，知其受而發其所識」，「一畫」顯發而為古今萬法，「即此一法，
開通萬法」。則古今萬法皆「一法」之發用，皆為「一畫」之法，故
不立一法，不捨一法，指之為我法、古人之法、天下人之法皆可。而
「一法」與「萬法」沒有內外可分，非主體與客體的認知關係，乃是
「體」與「用」的關係。

> 石濤：「不過一事之能，其小受小識也。」
> 陽明：「但後儒之所謂著察者，亦是狃於聞見之狹，蔽於沿習
> 　　　之非，而依擬仿象於影響形跡之間。」[175]
> 　　　「乃良知之發見流行，光明圓瑩，更無罣礙遮隔處，此
> 　　　所以謂之大知；才有執著意必，其知便小矣。」[176]
> 近溪：「學者於此體未透，卻逐事逐物，以求古今成法，殊不
> 　　　知揖讓征誅，堯、舜、湯、武之前，誰曾幹過？……若
> 　　　執成法以為知，則中藏不虛，所應卻與天則違悖，謂之
> 　　　遮迷亦宜。」[177]

陽明、近溪認為模擬仿象古人形跡，執著古今成法，束縛於狹隘的聞
見知識，則「本體」被遮迷，其知便小。石濤《畫語錄・兼字章》
說：「天之授人也，……小知而小授也。」「本體」被遮迷，所受於天
者小，即「小受」也。石濤《畫語錄・變化章》說：「識拘于似則不
廣」，亦認為在形跡、成法上依擬仿象，則其識不廣，即「小識」
也。小受小識既對「本體」有所遮迷，則「一畫」不能「開通萬

175　《王陽明全集》，卷二，語錄二，頁69。
176　〈答聶文蔚 二〉，《王陽明全集》，卷二，語錄二，頁86。
177　《羅汝芳集》，壹，語錄彙集類，頁368。

法」，宜其表現為「一事之能」。

> 石濤：「未能識一畫之權，擴而大之也。」
> 陽明：「喻及『日用講求功夫，只是各依自家良知所及，自去
> 　　　其障，擴充以盡其本體，不可遷就氣習以趨時好。』幸
> 　　　甚幸甚！」[178]

「本體」一受遮障，則小受小識，表現為「一事之能」。日用功夫在
於去其遮障，擴充以盡其「本體」，才能使「本體」變化無窮，規模
不一。石濤說「小受小識」，乃因不能去其遮障，不能擴充以盡其
「本體」之變化。

由以上的梳理，可以掌握石濤的「受」與「識」，是指先天的
「一畫」本體與後天的知識見聞。石濤認為必先確立「受」對「識」
的優先性，則「受」與「識」乃可相資為用，無有內外之別。借
「識」以發「受」，而「識」皆「受」之用，「一畫」之本體，乃可以
變化無窮。由「一畫」作主，則古今成法不能遮障，「一知其法，即
功於化。」故石濤於《畫語錄・變化章》又論「識」之「化」：

> 石濤：「凡事有經必有權，有法必有化。一知其經，即變其
> 　　　權；一知其法，即功於化。」[179]
> 陽明：「善即吾之性，無形體可指，無方所可定，夫豈自為一
> 　　　物，可從何處得來者乎？」[180]
> 　　　「一悟本體，即見功夫，物我內外，一齊盡透。」[181]

178 〈與楊仕鳴（辛巳）〉，《王陽明全集》，卷五，文錄二，頁185。

179 楊成寅編著《石濤》，頁265。

180 〈與王純甫（癸酉）〉，《王陽明全集》，卷四，文錄一，頁155。

181 《王陽明全集》，卷三十五，年譜三，頁1306。

「天地之道，一常久不已而已。日月之所以能晝而夜，
夜而復晝，而照臨不窮者，一天道之常久而不已
也。……聖人之所以能成而化，化而復成，而妙用不窮
者，一天道之常久不已也。……〈恆〉之為卦，……若
天下之至變也。……則有一定而不可易之理，是乃天下
之至恆也。……則雖酬酢萬變，妙用無方，而其所立，
必有卓然而不可易之體，是乃體常盡變。」¹⁸²

「本體」是「體常」而「盡變」。「常」為天道之常久不已，有一定而
不可易之理；「變」是「本體」之妙用無方，流行不已，變化無窮。
故「本體」乃有「常」有「變」，非如一物之有形體可指，有方所可
定。陽明說一悟本體，即渾融物我，無分內外，體用一源，即「不易
之體」而神妙萬變。此聖人之所以能「成而化」，「化而復成」，妙用
不窮。石濤亦言「法」不可以執其「經」而無「權」，要知其經而變
其權，才可有「法」有「化」，既「成而化」，又「化而復成」，使
「本體」不滯於成法，而「功于化」。故知石濤對「一畫」本體的翻
然一悟，使他從「我法」、「古法」的執著遮障中解脫出來，「識一畫
之權，擴而大之」，則「一畫」本體可以「成而化」、「化而復成」，妙
用無窮，可謂「一知其法」即「功于化」。

石濤：「古者識之具也。化者識其具而弗為也。具古以化，未
見夫人也。當憾其泥古不化者，是識拘之也。識拘于似
則不廣，故君子惟借古以開今也。」¹⁸³
陽明：「先王制禮，皆因人情而為之節文，是以行之萬世而皆
準。其或反之吾心而有所未安者，非其傳記之訛闕，則

182　《王陽明全集》，卷二十六，續編一，頁978-979。
183　楊成寅編著《石濤》，頁265。

必古今風氣習俗之異宜者矣。此雖先王未之有，亦可以義起，三王之所以不相襲禮也。若徒拘泥於古，不得於心，而冥行焉，是乃非禮之禮，行不著而習不察者矣。」[184]

石濤說知識成法都具備於古代傳統，要以「一畫」本體作主，掌握「一畫」對「識」的優先性，則可化古之成法為「一畫」所用，裁制自由，以應古今事變，因此，「不以一畫以定千古不得」。[185]如果泥滯於古法，依擬仿效古法而求其似，則「一畫」將被遮障，不能權其變以廣其用，不能去其執而功于化。故能用古法而反歸「一畫」以裁制之、以化其執，才能化古以用之，才能因古今之異宜而開古之未有者，此石濤說要「借古開今」，要「開蒙全古」。

> 石濤：「思其蒙而審其養，自能開蒙而全古，自能盡變而無法。」[186]
> 近溪：「習氣沾染不上時，值意念不起，俄頃之間，自有悟處。此時雖欲忘而無可忘，雖欲守而莫可守，……渾成一片，莫可分別。而從前所見所聞，俱是現前，此理無所不通，無所不妙也。」[187]

對「本體」有所開悟，則不忘不助之間，見聞知解與本體渾成一片，莫可分別，一切知識見聞皆現前而為本體之用。故石濤說「天蒙」本體一開悟，則古代傳統皆得以活化而保全，皆得以在古法的基礎上開

184 〈寄鄒謙之再成〉，《王陽明全集》，卷六，文錄三，頁202。
185 《高眺摩天圖軸》題跋，引自朱良志《石濤研究》，頁17。
186 引自楊成寅《石濤畫學》，（西安：陝西師範大學出版社，2004），頁173。
187 〈癸酉日記〉，《羅汝芳集》，貳，文集類，頁739。

創今法，是為「開蒙全古」、「借古開今」。

　　簡而言之，石濤對「受」與「識」的討論有幾個要點：（一）「受」乃受之於天的「一畫之法」。「識」乃聞見知識。（二）先天的「受」優先於後天的「識」。（三）確立「受」之優先性，則「受」可化「識」之執，可以全「識」之用。可以「借其識而發其所受，知其受而發其所識」，可以「開蒙全古」、「借古開今」。李流芳（1575-1629）亦關注：「則古人之所不能盡有者，又將待其人以有之。」[188] 程正揆則言：「深于古而不泥于古」、[189]「其中不易古法，亦有發古人所未發」、[190]「各出手眼，不相蹈襲，俱是古法而不用古法」。[191]皆可見石濤之前的畫家已經在思考「古法」與「今法」的關係。對「古法」的影響，即使是倡導臆造性臨摹，視「仿古」為「創作」手段的董其昌門人程正揆，亦深感焦慮。而石濤正是在仿古的風潮下，針對泥古不化、模擬形似，深刻地提出「受」與「識」的觀點。欲超越前驅大師的巨人身影，須回歸「一畫」本體，渾化古法、我法為一，在活化、保全傳統的基礎上力求創新，發古人所未發。石濤因而可說：「除卻荊關無筆意，繪成我法一家言」、[192]「是法非法，即成我法」、[193]「任不在古，則任其無荒；任不在今，則任其無障」、[194]「常摹畫譜臨」、[195]「我于古何師而不化之有？」[196]

188　引自朱劍心選注《晚明小品選注》，（臺北：臺灣商務印書館，1999），頁118。

189　引自楊新《程正揆》，（上海：人民美術出版社，1982），頁30。

190　引自楊新《程正揆》，頁30。

191　《青溪遺稿》，卷二十二，題跋，四庫全書存目叢書，集197，頁545。

192　〈簡寄許勁庵〉，引自汪世清編著《石濤詩錄》，頁24，汪先生考證此題詩作於1695年。

193　引自喬迅《石濤──清初中國的繪畫與現代性》，頁338。喬迅先生認為《為禹老道兄作山水冊》，作於1680年代後期。

194　《畫語錄・資任章》，引自楊成寅編著《石濤》，頁274。

195　石濤《梅花圖》題跋，1706年作，北京故宮博物館藏。圖版見喬迅《石濤──清初中國的繪畫與現代性》，頁418。

三　全之人

由「受」與「識」的討論，可知秉自「天授」的「一畫」本體，亦是有造有化，既成而化，既化復成，與「造化」之有造有化者同。石濤說古今字畫，「本之天而全之人」，言人乃「受畫者」、「畫受定而環一轉」，提出「尊受」，因人可參天地之造化：

> 石濤：「古今環轉，定歸於畫；畫受定而環一轉，此畫矣。」[197]
> 　　　「以一畫測之，即可參天地之化育也。」[198]
> 近溪：「二夫子乃指此個人身為仁，……是此身纔立，而天下之道即現；此身纔動，而天下之道即運。」[199]
> 　　　「蓋父母生我，原是個人，既是個人，便參三才、靈萬物，是他本等。」[200]

人受「一畫」，此乃人之定分、「本等」。「一畫」可參天地之化育，因「一畫」之受定，則古今環轉、千變萬化，皆以「一畫」為始、以「一畫」為終。近溪說仁之「本體」既立，則天下之道即現，天下之道即運。

石濤「全之人」的思想，在確立「人」之異於萬物者，與其「尊受」思想相呼應。以下即由三方面掌握石濤「全之人」的思想：（一）「全」與「一」的理解、（二）　人受天之「全」、（三）　全之人。

196　《畫語錄‧變化章》，引自楊成寅編著《石濤》，頁265。

197　石濤《畫法背原‧第一章》，引自喬迅《石濤──清初中國的繪畫與現代性》，頁365。

198　《畫語錄‧山川章》，引自楊成寅編著《石濤》，頁268。

199　《羅汝芳集》，壹，語錄彙集類，頁65-66。

200　《羅汝芳集》，壹，語錄彙集類，頁113-114。

（一）「全」與「一」的理解

儒家的義理思想強調「全」與「一」，把宇宙視為一個有機的整體，萬物皆在道的統一理序中生生不息。陽明心學者屢言「全人」、「全心」、「全身」、「全體」、「一本」、「一體」、「一氣」、「一理」、「一仁」、「一心」、「一德」⋯⋯。推其源，則「全」與「一」的思考，在孟子後學思想中，已抉發精義。楊儒賓老師指出，《管子》的〈內業〉、〈心術〉篇提出精氣為萬物存在之本源，建構了萬物一體背後的理論基礎。[201]在工夫證成的角度上，他又說：

> 學者如能將構成人本質的精氣充分展現於身軀，此時即是身軀的完成，管子稱之為「形全」或「全形」。精氣如果能完全充塞於意識，意識與精氣成為同體而流的心氣狀態，此時即稱為「心全」。心全於內，形全於外時，學者可以感到「萬物備有」的冥契境界。[202]

人若能擴充並全幅展現身心的精氣，則可與宇宙精氣同體而流，感通天地萬物，體證「萬物皆備」的一體境界。「全」因而也指涉人與天地萬物為一的本然狀態，楊儒賓老師稱之為「人性的宇宙性」，[203]亦即杜維明先生說的「人和宇宙中所有存有的原始統一。」[204]

石濤對「全」與「一」的理解，亦有對宇宙原始統一性、整合性的體悟，先看石濤《畫語錄》中關於「一」的思想：

201 參楊儒賓老師《儒家身體觀》，（臺北：中央研究院中國文哲研究所籌備處，1996），頁54-66。

202 引自楊儒賓老師《儒家身體觀》，頁6。

203 引自楊儒賓老師《儒家身體觀》，頁56。

204 杜維明《杜維明文集》，（武漢：武漢出版社，2002），第肆卷，頁146。

先要貫通一氣。〈境界章〉

一理才具，眾理付之。〈皴法章〉

字與畫者，其具兩端，其功一體。〈兼字章〉

以一治萬，以萬治一。〈資任章〉

自一以分萬，自萬以治一。化一而成氤氳，天下之能事畢矣。
〈氤氳章〉

思其一則心有所著而快，所以畫則精微之，入不可測矣。〈遠
塵章〉

是故古人知其微危，必獲於一。一有不明則萬物障，一無不明
則萬物齊。〈山川章〉

我故曰：「吾道一以貫之。」〈一畫章〉

由氣說，宇宙乃「貫通一氣」；由理說，宇宙乃渾然「一理」。所有的
萬殊同出一個本源，而萬殊的實現又展露了此一本源。即便相對而立
的兩端，亦相資相應為一個整體的發用，畫家要渾化於此與物同體、
萬物皆備的原始統一，在整體的統一性中，萬物無有障礙，無間無
外，皆得以顯現。只有如此，畫家的所思所慮皆在此感通天地物我的
整體性中，心因為能顯現萬物而暢快，繪畫也能入於神妙不測，致其
精微。所以石濤引孔子之言說：「吾道一以貫之」，「一」即是此原始
統一的「本體」，以「一」貫通、發用為萬殊，才能從本源上疏通障
蔽，才能在「人心惟危，道心惟微」的天、人交際中，不執不泥，回
歸本源。石濤因而強調要「思其一」，「必獲於一」，而其「一」絕非
只是專心一致之意。於此，陽明所言甚詳：

一如樹之根本，貫如樹之枝葉，未種根何枝葉之可得？體用一
源，體未立，用安從生？[205]

205 《王陽明全集》，卷一，語錄一，頁32。

> 一者天理，主一是一心在天理上。若只知主一，不知一即是
> 理，有事時便是逐物，無事時便是著空。[206]
> 好色則一心在好色上，好貨則一心在好貨上，可以為主一乎？
> 是所謂逐物，非主一也。[207]

「一」為體，要先立體，則凡所思慮皆本體之思，才是「主一」的工
夫。如果本體未明，只求專一心志，或一心在好色、好貨，乃成逐
物。石濤的「思其一」，在於使心不蔽於物而不勞，[208]故當理解如陽
明的「主一」工夫。

至於由一而萬，歸萬於一，陽明心學者亦多有發揮：

> 千變萬化，至不可窮竭，而莫非發於吾之一心。[209]
> 茫茫何處尋吾一，萬化流行宣著一。[210]
> 孔子曰「吾道一以貫之」，直是此體渾融無外，徹天徹地，貫
> 古貫今。今我不能外乎萬物，萬物不能外乎我，如一水以兼眾
> 泡，眾泡不離一水。……是為孔子出類拔萃家法。[211]

「一」之發用，千變萬化，不可窮竭，如石濤的「一以分萬」；而萬
化流行又在開顯「一」之體，即石濤的「萬以治一」。故本體發用，
又復歸本體，由一而萬，自萬歸一。則「一」之本體渾融無外，徹天
地，貫古今，萬物皆備於我，我亦不外乎萬物；乃天地、物我、古今

206　《王陽明全集》，卷一，語錄一，頁33。

207　《王陽明全集》，卷一，語錄一，頁11。

208　《畫語錄・遠塵章》說：「我則物隨物蔽，塵隨塵交，則心不勞。」引自楊成寅編
　　　著《石濤》，頁271。石濤之意在「物各付物」，不逐於物，則心不勞。

209　〈書諸陽伯卷₦₦〉，《王陽明全集》，卷八，文錄五，頁277。

210　《王心齋全集》，（臺北：廣文書局，1987），卷四，雜著，頁15a。

211　《羅汝芳集》，壹，語錄彙集類，頁359。

皆貫通為一，此亦石濤所謂「吾道一以貫之」。

　　陽明亦描述本體貫通天地、物我，萬物感觸神應的妙與樂：

> 蓋其心學純明，而有以全其萬物一體之仁，故其精神流貫，志氣通達，而無有乎人己之分，物我之間。……蓋其元氣充周，血脈條暢，是以癢痾呼吸，感觸神應，有不言而喻之妙。[212]
>
> 良知是造化的精靈。這些精靈，生天生地，成鬼成帝，皆從此出。真是與物無對。人若復得他完完全全，無少虧欠，自不覺手舞足蹈，不知天地間更有何樂可代。[213]

在萬物為一的原始統一中，精神流貫，志氣通達，故人己、物我感觸神應，妙不可言。此際，與物無對，天地萬物皆可在本體中顯現。人能全此「萬物一體」的本然，就是「宇宙在我」，[214]就是「造化的精靈」，可以生天生地，成鬼成帝，自不覺手舞足蹈，何樂如之！羅汝芳說：「思想在心，亦有時渾渾噩噩，內外俱忘，物我無跡，此則其精微時也。」[215]石濤言「思其一則心有所著而快，所以畫則精微之，入不可測矣。」亦當在與天地萬物「冥契」為一的悟境下意會，[216]就

212　《王陽明全集》，卷二，語錄二，頁55。

213　《王陽明全集》，卷三，語錄三，頁104。

214　《王心齋全集》，卷二，語錄，頁14a。

215　《羅汝芳集》，壹，語錄彙集類，頁64。

216　冥契一詞可見張載《易說‧繫辭下》：「正惟儀刑文王，當冥契天德而萬邦信說」，引自朱伯崑《易經哲學史》，（北京：北京大學出版社，1988），中冊，頁327。羅汝芳亦言冥契，見《羅汝芳集》，壹，語錄彙集類，頁349：「誠使虛中洞啟，靈竅牖通，……則吾氣之所自出與氣之所自出，固將一眸而可以盡收，一念而可以全攝，冥融融了，無隔礙矣。」又見參，詩集類，頁772，〈登高望洞庭湖〉：「達觀務冥契，匪直為躬逢」。另外可參考W.T.Stace著，楊儒賓譯《冥契主義與哲學》，（臺北：正中書局，1998），頁7-13。

如他的詩所說：「草木難為匹，疏狂忽的親」，[217]「吾寫此紙時，心入春江水，江花隨我開，江水隨我起。」[218]

石濤言「全」則曰：

> 一畫生道，道外無畫，畫外無道，畫全則道全。雖千能萬變，未有不始於畫、終於畫者也。古今環轉，定歸於畫。[219]

石濤說自「一畫」而千能萬變，由千能萬變又復歸「一畫」。畫「全」則道「全」，道「全」則畫「全」；畫是道的顯現，離開畫，就沒有道的顯現，離開道，也沒有畫；古今的流轉變化，都不離此「一畫」的整全理序，亦即皆復歸此整全的統一之中。石濤因而說：「我非為太樸散而立法，一非立法以全太樸也」，[220]「開蒙而全古」。把太樸散而立法之看似對立的太樸與立法皆視為一個整全秩序中相資為用的循環，而非片面地以其一方取代另一方。故石濤說立法不是對太樸的取代，但是立法亦非只在於保全太樸。闢太樸以立法，法又復歸太樸，才體現道的「古今環轉」。而「天蒙」之本體與「古法」之知識，亦是體用一源，即體而言用在體，即用而言體在用，故「開蒙而全古」，以本體貫通古法，古法亦在此整全的統一之中。「全」與「一」的整全統一，因而展現為開闔、循環的運動。

（二）人受天之「全」

前文在「天授」的部分已經闡明，人得自於天的造化知能，與天

217 《梅花圖》題畫詩，1706，北京故宮博物院藏。圖版見喬迅《石濤——清初中國的繪畫與現代性》，頁418。

218 〈題春江圖〉，引自汪繹辰輯《大滌子題畫詩跋》，《美術叢書》，十五冊，三集，第十輯，頁5。

219 石濤《畫法背原・第一章》，引自喬迅《石濤——清初中國的繪畫與現代性》，頁365。

220 石濤《畫法背原・第一章》，引自喬迅《石濤——清初中國的繪畫與現代性》，頁365。

的造化知能，二者不存在知能上的差異。天、人的分際是主宰與受支
配的關係。人與萬物為一體的「定分」，乃人之所以為人者，即因
「天地生物之心，以其全付之於人」，王龍溪說：

> 天地生物之心，以其全付之於人，而知也者，人心之覺而為靈
> 者也。從古以來，生天生地、生人生物皆此一靈而已。[221]

羅汝芳也說：

> 方信孩提之知能，與造化之知能，欲擬一個也非一個，欲擬兩
> 樣也非兩樣。統天統地而為心，盡人盡物以成性，大似混沌而
> 卻實伶俐，大似細碎而卻實渾全。[222]

天以其全付之於人，人受於天者全，故孩提的知能與造化的知能，是
同一靈覺，同一生物之心。就天、人的分際說，孩提的知能與造化的
知能，「欲擬一個也非一個」；就人受於天者全而言，則「欲擬兩樣也
非兩樣」。二者既同一，又保持分際。

人受於天者全，陽明說「良知原是完完全全」，[223]並且以「父母
全而生之」為喻：

> 天之所以命於我者，心也，性也，吾但存之而不敢失，養之而
> 不敢害，如父母全而生之、子全而歸之者也。[224]

221 《王畿集》，附錄二，龍溪會語，頁763。

222 《羅汝芳集》，壹，語錄彙集類，頁277。

223 《王陽明全集》，卷三，語錄三，頁105。

224 《王陽明全集》，卷二，語錄二，頁44。

王艮（1483-1540）則直言「父母生我，形氣俱全」：

> 父母生我，形氣俱全，形屬乎地，氣本乎天，中涵太極，號人
> 之天。此人之天即天之天，此天不昧，萬理森然，動則俱動，
> 靜則同焉。天人感應，因體同然；天人一理，無大小焉。一有
> 所昧，自暴棄焉。惟念此天，無時不見……外全形氣，內保其
> 天。……啟手啟足，曾子之全。[225]

羅汝芳言「乃生則全而受之」，[226]並言「父母全而生之」：

> 天地我位，萬物我育，人之分也，非由外鑠我也，父母全而生
> 之者也。[227]
> 學為人也。蓋父母之生我，人也。人則參三才、靈萬物，其定
> 分也，全生之則當全歸之。……必如孔子大學，方為全人，而
> 無忝所生。[228]

陽明以「本心」即「本天」。其「父母全而生之」的譬喻，已隱含天
如父母，以其全付之於人，人得天之全。王艮則直言「天人感應，因
體同然；天人一理，無大小焉」，要明天人一理，無大無小，人之天
即天之天，才是人的自尊之道，否則即是自暴自棄，如石濤之言「得
其受而不尊，自棄也。」父母生我，即是形氣俱全，即是萬理森然，
即是參三才、靈萬物，此乃「全人」的定分。要無忝所生，就要如曾
子，父母全而生之，我全而歸之。

225 〈孝箴〉，《王心齋全集》，卷四，雜著，頁1a-1b。
226 〈隆壽堂說〉，《羅汝芳集》，貳，文集類，頁588。
227 〈壽親說〉，《羅汝芳集》，貳，文集類，頁589。
228 〈孝經宗旨〉，《羅汝芳集》，壹，語錄彙集類，頁431。又見壹，語錄彙集類，頁
　　113-114，文字略有出入。

　　石濤作於1700年的庚辰《除夜詩》手稿，感六十花甲將至，懷父母之恩，回顧生平，以寄無忝所生。此作品有詩四首，以下為第三首：

> 攪得醉夫天上回，黑風吹墮九層臺。
> 耳邊雷電穿梭過，眼底驚濤涌不開。
> 全始全終渾譬立，半聾半啞坐包胎。
> 擎杯大笑呼椒酒，好夢緣從惡夢來。[229]

石濤裝聾作啞、明哲保身，穿越雷電夾擊、渡過濤天巨浪，期勉自己「全始全終」，保全父母生我之全以歸之。這不止是身體髮膚受之父母，不敢毀傷，如曾子啟手啟足之全。而且也是「如癡如醉非時荐，似馬似牛刻畫全」，「強將破硯陪孤冷」[230]，以繪畫安身的「尊受」之道。石濤對繪畫如癡如醉、似馬似牛的投入，不在乎自己是否合乎時尚風潮，就是孤冷不得賞識，他早已決心在筆墨中全其天命。石濤認為人受於天之「一畫」，乃「放之無外，收之無內」，備萬物之全：

> 墨能栽培山川之形，筆能傾覆山川之勢，未可以一丘一壑而限量之也。古今人物無不細悉，必使墨海抱負，筆山駕馭，然後廣其用。所以八極之表，九土之變，五岳之尊，四海之廣，放之無外，收之無內。[231]

筆墨的表達可以包納宇宙，八極、九土、五岳、四海、古今人物，無不悉備。而筆墨的天地之所以能「廣其用」，以至於無內無外，則本於「一畫」：

229　引自汪世清編著《石濤詩錄》，頁78。
230　《除夜詩》第二首、第四首，引自汪世清編著《石濤詩錄》，頁78、79。
231　《畫語錄‧兼字章》，引自楊成寅編著《石濤》，頁272。

> 使余空谷足音以全筆墨計者，不以一畫以定千古不得。[232]
>
> 夫一畫含萬物於中。畫受墨，墨受筆，筆受腕，腕受心。如天之造生，地之造成，此其所以受也。[233]
>
> 一畫之法立而萬物著矣。我故曰：「吾道一以貫之」。[234]

石濤認為筆墨之所以能表達天地萬物的一切形勢、變化、情態，就在於他提出的「一畫」。他說「一畫」就其為「不易」、為「經」言，可說是永恆的定法，自己提出「一畫」作為一切筆墨的本源，可謂「空谷足音」，時人久已未聞。

石濤說「一畫含萬物於中⋯⋯此其所以受也」，「一畫」是備具萬物的創生本源，如天地般生成不息，故「一畫之法立」而萬物皆得以顯現。人受「一畫」於天，乃天以其全付之於人，是謂人受天之「全」。

（三）全之人

石濤的「全之人」要強調的是天對人的需要。因為天授人以「一畫之法」，人或者「尊受」之，或者「棄法」、「離畫」，以至於失其天之授。人不能「尊受」一畫，則斯道危矣：

> 石濤：「一畫者見於天人，人有畫而不畫則天心違矣，斯道危矣。」[235]
>
> 心齋：「我命雖在天，造命卻由我。」[236]

232 石濤1703年為程萬人作《高睨摩天圖軸》題跋，引自朱良志《石濤研究》，頁16、17。

233 《畫語錄・尊受章》，引自楊成寅編著《石濤》，頁266。

234 《畫語錄・一畫章》，引自楊成寅編著《石濤》，頁264。

235 石濤《畫法背原・第一章》，引自喬迅《石濤——清初中國的繪畫與現代性》，頁365。

236 《王心齋全集》，卷五，頁15b。

近溪：「故天地能生人以氣質，而不能使氣質之必歸天命；能
　　　同人以天命，而不能保天命之純全萬善。」[237]

一畫顯現於「天人」。此處「天人」之意，非佛家語所指天界之人，
而近於《莊子・天下》說的：「不離於宗，謂之天人」，但比較貼切的
解釋則是「天人之際」，[238]因為石濤此處強調的乃是天人之際的授受、
呼應。石濤認為「一畫」雖來自天命的授與，然而人可能違背天心，
以至於雖受「一畫」而不畫，如此則畫道危矣。石濤之意如心齋、近
溪之言，皆強調天命在天，然「保天命」、「造命」卻操之在人，即
「天命」的實現在乎人。石濤因而說「一畫」在乎人如何把握：

此一畫收盡鴻濛之外，即億萬萬筆墨，未有不始於此，而終於
此，惟聽人之握取之耳。[239]

億萬萬筆墨皆始於「一畫」，終於「一畫」，而「一畫」在乎人使之顯
現，因為人能以「一畫」「闢蒙」：

石濤：「闢混沌者，舍一畫而誰耶？」[240]
　　　「闢蒙於下，人居玄微於一畫之上。」[241]

237 《羅汝芳集》，壹，語錄彙集類，頁88。
238 陽明心學者屢以「天人」指天人之際，如陽明：「易是問諸天人，有疑自信不及，
　　故以易問天；謂人心尚有所涉，惟天不容偽耳。」（《王陽明全集》，卷三，語錄
　　三，頁102）。
　　如近溪：「畏命以心一天人。」（《羅汝芳集》，壹，語錄彙集類，頁285）。
　　如念臺：「孩提之童，其在天人之門乎？」（引自程玉瑛《晚明被遺忘的思想家——
　　羅汝芳（近溪）詩文事蹟編年》，頁193）。
239 《畫語錄・一畫章》，引自中村茂夫《石濤——人と藝術》，頁139。
240 《畫語錄・氤氳章》，引自楊成寅編著《石濤》，頁267。
241 石濤《畫法背原・第一章》，引自喬迅《石濤——清初中國的繪畫與現代性》，頁365。

近溪：「如天地沒人為主，卻像人睡著了時，身子完全現在，
　　　卻一些無用。」[242]
　　　「天地間之物，萬萬其生也，而萬萬之生，亦莫非天地
　　　之心之靈妙所由顯也。」[243]

「一畫」闢混沌於下，同時又居玄微之上，即「一畫」有開有闔，即
造即化，在於有無之間。天地萬物皆需「一畫」使之顯現，是謂「一
畫」之闢混沌。如近溪之譬喻，天地沒有人開闢混沌，就像睡著了一
樣，雖然天地萬物完全現在，卻無法發顯其作用。石濤的「全之
人」，因此對人的參天地造化、裁成萬物，表達獨出萬物的尊貴：

石濤：「以一畫測之，即可參天地之化育也。測山川之形勢，
　　　度地土之廣遠，審峰嶂之疏密，識雲烟之蒙昧。正踞千
　　　里，邪睨萬重，統歸於天之權、地之衡也。天有是權，
　　　能變山川之精靈；地有是衡，能運山川之氣脈；我有是
　　　一畫，能貫山川之形神。」[244]
陽明：「我的靈明，便是天地鬼神的主宰。天沒有我的靈明，
　　　誰去仰他高？地沒有我的靈明，誰去俯他深？鬼神沒有
　　　我的靈明，誰去辯他吉凶災祥？天地鬼神萬物離卻我的
　　　靈明，便沒有天地鬼神萬物了。我的靈明離卻天地鬼神
　　　萬物，亦沒有我的靈明。」[245]
緒山：「吾人與萬物混處於天地之中，為天地萬物之宰者，非
　　　吾身乎？其能以宰乎天地萬物者，非吾心乎？心何以能

242 《羅汝芳集》，壹，語錄彙集類，頁179。
243 《羅汝芳集》，壹，語錄彙集類，頁199。
244 《畫語錄・山川章》，引自楊成寅編著《石濤》，頁268。
245 《王陽明全集》，卷三，語錄三，頁124。

宰天地萬物也？天地萬物有聲矣，而為之辨其聲者誰
歟……天地萬物有變化矣，而神明其變化者誰歟？是天
地萬物之聲非聲也，由吾心聽，斯有聲也；……天地萬
物之變化非變化也，由吾心神明之，斯有變化也；然則
天地萬物也，非吾心則弗靈矣。吾心之靈毀，則聲、
色、味、變化不得而見矣。聲、色、味、變化不可見，
則天地萬物亦幾乎息矣……吾心為天地萬物之靈者，非
吾能靈之也……天作之，天成之，不參以人，是之謂天
能……吾心為天地萬物之靈，惟聖人為能全之，非聖人
能全之也，夫人之所同也。」[246]

龍溪：「天地之道不能自成，須聖人財成輔相，以成其能，所
謂贊天地之化育也。」[247]

近溪：「如山水雖得天性生機，然只成得個山水；禽獸雖得天
性生機，然只成得個禽獸；草木雖得天性生機，然只成
得個草木。惟幸天命流行之中，忽然生出汝我這個人
來……生性雖亦同乎山水、禽獸、草木，而能鋪張顯
設，平成乎山川，調用乎禽獸，裁制乎草木……此則是
因天命之生性，而率以最貴之人身；以有覺之人心，而
弘夫無為之道體。使普天普地，俱變做條條理理之世
界，而不成混混沌沌之乾坤矣。」[248]

陽明說人的靈明可以仰山之高、俯地之深、辯鬼神的吉凶災祥，天地
鬼神離開人的靈明，就無法彰顯。緒山說天地萬物的聲、色、味、變
化，需要人的辨識並神明其變化，沒有人心之靈，天地萬物的聲、

246 錢德洪〈天成篇〉，見《王陽明全集》，卷三十六，年譜附錄一，頁1338-1339。
247 《王畿集》，附錄一，大象義疏，頁656。
248 《羅汝芳集》，壹，語錄彙集類，頁178。

色、味、變化，就不能展現。因此可以說沒有人心之靈，則天地萬物亦不成其為天地萬物。緒山並且說，人心之靈乃天作之、天成之的天能，即本於天者，既本之於天，又須由聖人全此天能。而且此心靈明的天能，雖惟聖人能全之，卻又是人心之所同，人皆可學而全之。龍溪則說天地之道不能自成，需聖人裁成輔相、參贊天地，才能全天地化育之能。近溪亦認為人之獨出萬物，而為至尊至貴者，在於人心的靈覺。人可以鋪張顯設、調用裁制、治理順成，使山水、禽獸、草木非止於天機流行的混沌世界，而俱成為在整全理序中彰顯的條理世界。

　　石濤強調人受「一畫」，因此可以闢開混沌，參贊天地的化育。他說「一畫」可以測度山川土地的形勢廣遠，審別峰嶂的高險疏密，賞識雲烟的縹緲蒼茫。人正居宇宙的中心，睥睨寰宇，而統貫天地的權衡變化。如果沒有「一畫」的測度、審別、賞識、統貫，則山川土地、峰嶂雲烟、天地權衡皆無以彰顯。沒有「一畫」以參天地化育，以全天地之道，則天地混沌不明，無以變山川之精靈，無以運山川之氣脈，無以貫山川之形神，則山川亦不成其為山川矣。故石濤又說，天地萬物皆陶泳於我，由我顯現：

　　　石濤：「夫畫：天下變通之大法也，山川形勢之精英也，古今
　　　　　　造物之陶冶也，陰陽氣度之流行也，借筆墨以寫天地萬
　　　　　　物而陶泳乎我也。」[249]
　　　近溪：「殊不知古先聖人之言造化，皆是強名，原無實物，言
　　　　　　下似若有三，就裏了難取一。神可以該精、氣，而精、
　　　　　　氣實可化神，氣亦可以該精、神，而精、神亦原附氣，
　　　　　　……惟是邃古至聖，特立宇宙之中，超拔乾坤之表，洞
　　　　　　徹空澄，即海岳之弘鉅而迥無隔礙；靈明朗曜，即木石

249 《畫語錄・變化章》，引自楊成寅編著《石濤》，頁265。

之頑樸而畢露新奇。故能會古今民物之英華，而宣昭以
張隻眼；統古今民物之竅妙，而顯發以宰一心。是以目
惟不觀，觀則無所不透；心惟不運，運則靡所不通。固
不俟合知能以一之，而實難岐天人而二之也已。」[250]

近溪說古人言造化，原無實物。強名之，則就變化以言神，就凝結以
言精，就流行以言氣。人的造化知能與天地造化同，亦該精、氣、神
以言之。遠古聖人能體現天地造化，超拔乎天地，獨出於宇宙。其身
心靈明洞徹、清澄朗照，雖海岳的弘深鉅大，亦能感通為一，毫無隔
礙；雖草木的冥頑質樸，也能靈光照耀，畢露新奇；能會聚古今民物
的精華而朗現之，統合古今民物的奧妙而顯發之。因此可以說，天地
造化的精、氣、神，舉凡古今民物的精華奧妙，山海草木的弘大新
奇，皆統會於人的身心，由「本之天而全之人」的造化知能使之顯
現。石濤談繪畫「創作」，亦不離造化的精、氣、神加以闡明。他說
的天下變通大法，是就造化的神妙變化言；山川形勢的精英、古今造
物的陶冶，是就造化的凝結精華言；陰陽氣度的流行，是就造化的流
行不息言。石濤亦認為天地造化的精、氣、神皆會聚於人，而人亦受
之陶冶涵泳於其中，再借筆墨的描繪使之展現。石濤〈題墨筆人物〉
有詩言：

今古蒙蒙目未開，人心易忽不成材。
滿腔星斗教誰數？一石乾坤我意回。[251]

石濤說人若輕忽人之所以為人的天命，自棄「闢蒙」的天職，則心目
開顯天地萬物的「天能」無以發用，宇宙即如萬古長夜，天地混沌不

250 《羅汝芳集》，壹，語錄彙集類，頁276。

251 引自汪世清編著《石濤詩錄》，頁98。

開。「滿腔星斗教誰數？一石乾坤我意回」，滿空星斗、天地洪荒，有
待人的度量、潤化，只有人的參贊化育，才能彰顯天地萬物，才能開
闢宇宙洪荒。石濤要強調的即是造化之功「全之人」。程正揆亦有似
石濤「本之天而全之人」的思想：

> 然造化有人工，……人天各有長處，相適政以相成，能通乎其
> 間者，可與言繪事矣。[252]
> 蓋意志之得于天者全，手口之出乎人者異。[253]
> 乾坤付我留生面，肯作等閒無事人？[254]
> 造化既落吾手，自應為天地開生面，何必向剩水殘山覓活計
> 哉！[255]

　　程正揆說人心意志得之於天者全，手口感官則因人而異。故就造
化知能言，程正揆也認為，天地將造化知能全交付於人，人應當為天
地「開生面」，而非因循粉本，在了無新意的剩水殘山中覓活計。他
說天地造化有人工參與，人與天相應相成，共成造化之功，故能感通
天、人為一者，才能理解繪畫的要義。戴本孝也說：「不覺鴻濛落吾
手」、[256]「畫師破鴻濛」、[257]「不材全其天」，[258]畫師的天職即「破鴻
濛」，以「全其天」。錢謙益（1582-1664）則言：「天挺老筆開生
面」。[259]他們皆是石濤「本之天而全之人」思想的先驅。

252　〈書臥遊卷後〉，《青溪遺稿》，卷二十四，題跋，四庫全書存目叢書，集197，頁565。
253　〈曹小宛詩序〉，《青溪遺稿》，卷十七，序，四庫全書存目叢書，集197，頁508。
254　〈題畫十五首〉，《青溪遺稿》，卷十四，七言絕句，四庫全書存目叢書，集197，頁481。
255　《題江山臥遊圖》，引自楊新《程正揆》，頁26。
256　〈雨賞畫卷歌〉，《餘生詩稿》，清康熙守硯庵本，卷六。
257　〈題四時畫長卷四首〉，《餘生詩稿》，清康熙守硯庵本，卷八。
258　〈二月授經于白洋河勉應□平遠公之招書懷〉，《餘生詩稿》，清康熙守硯庵本，卷七。
259　錢謙益〈半塘客艇舊雨蓬穴窓走筆以發穆倩一笑〉，見程邃《蕭然吟》，四庫全書
　　　禁毀書叢刊，（北京；北京出版社，1998），集116，頁423。

石濤強調「人有畫而不畫，則天心違矣，斯道危矣。」提出「尊受」，標舉人獨出萬物的尊貴地位。他說人受「一畫」於天，「畫全則道全」，乃得造化知能之全者；「一畫含萬物於中」，即備具萬物為一體。而在此整全理序中，所有對立的兩端亦相資相生，循環反復，互為終始；而體用相即，開闔顯隱，無內無外，同出一源。故先天的「受」與後天的「識」、經與權、古法與今法、有與無、造與化……皆在整全理序中統一。人得天之全，天道不能自成，亦須「一畫」闢蒙，以顯發天地萬物，以全造化之功，以參天地之化育。故石濤「全之人」的思想，亦在強調「天非人不盡」、[260]「萬物藉之以完生」。[261]

第三節　天不在人

明末清初的文化研究，瀰漫著「現代性」視角下的許多標誌：城市文化、流動性、社會階層浮動、價值體系崩解、個體自覺、情欲解放、自主精神、商品消費、奇士或新人的出現、市場策略、權威來源的改變……。在思想理論上，陽明心學屢屢被視為乃推動啟蒙思想，喚醒個體自覺、解放情欲的領路者。董說（1620-1686）《西遊補》，作為吳承恩（1504-1582？）《西遊記》的續書，依附於《西遊記》原典的大架構，而又有相對自足的封閉體系，成書於明末清初，與吳承恩寫作《西遊記》的年代，相去不滿一世紀。[262]由孫悟空自號「齊天」到放肆天宮的「鬧天」，以至於遭誣陷為偷天賊，欲請女媧「補天」，並發現「補天者」的缺席，《西遊補》在「補天」之外，同時提

260 劉宗周〈論羅近溪先生語錄二則示秦履思〉：「天非人不盡，故君子盡人以盡天，而天其本也。」引自程玉瑛《晚明被遺忘的思想家——羅汝芳（近溪）詩文事蹟編年》，頁193。

261 《羅汝芳集》，壹，語錄彙集類，頁157。

262 參高桂惠〈西遊補：情欲之夢的空間與細節的意涵〉，收入余安邦主編《情、欲與文化》，（臺北：中央研究院民族學研究所，2003），頁311-312。

出「求放心」的另一個任務。[263]《西遊補》的天之遺失，不像原始神話中女媧所面對的，是一場戰爭後的殘局。而是一群「無天無地」的鑿空兒所為，悟空對此亦無可如何。晚明面對異族威脅，「救亡壓倒了啟蒙」，「戲曲美學關於情的觀念，在當時的哲學氛圍中，不斷地增加了理學的成分，到了清初，即形成了一種由情向理的反復。」[264]董說《西遊補》中孫悟空「補天」、「求放心」兩個任務，即本節要討論的「補天」意識、「尋家」意識，但是「補天」與「求放心」的任務是否當理解為「由情向理的反復」，「救亡壓倒了啟蒙」，則因文本不同，宜其有不同意涵。本節藉由陽明心學者與石濤「補天」、「尋家」意識的探討，希望能在天人關係中，在「本天」即「本心」的視野下，理解「補天」與「尋家」更本源的意涵，而非局限於一特定歷史情境下的理解。因為「補天」為重要神話原型，「求放心」也是孟子以來心性修養的核心，雖然「歷史是與理論理性完全不同的真理源泉」，[265]其意涵因為時代、解釋者而變化；但是，辨識它們的本源意義，仍為必須掌握的理解樞紐。

一　失其天授與補天意識

「天」的內涵，或是帶有人格、意志、作為主宰的天，或是作為理則的自然的天，或是如張載、陽明的「以心釋天」，[266]皆普遍地並

263 高桂惠〈西遊補：情欲之夢的空間與細節的意涵〉，收入余安邦主編《情、欲與文化》，頁312-316。

264 高桂惠〈西遊補：情欲之夢的空間與細節的意涵〉，收入余安邦主編《情、欲與文化》，頁313-322。

265 引自加達默爾著，洪漢鼎譯《詮釋學I真理與方法——哲學詮釋學的基本特徵》，頁37。

266 此借用吳震老師的說法，見〈「事天」與「尊天」——明末清初地方儒者的宗教關懷〉，頁130，注20：「嚴密地說，程朱是以理釋天，陽明則是以心釋天」。而張載說：「天無心，心都在人之心。一人私見固不足盡，至於眾人之心同一則卻是理

存於陽明心學學者對「天」的理解中，而石濤所理解的「天」亦不外
如是，同時他也認為「天」所蘊涵的整全性或統一理序，需要人使之
顯現：

> 四月五月天不晝，風師雨師天不宥。
> 家家問水不觀天，卻笑天人兩不究。
> 雨深水濕路不通，農不望耕市不貿。
> 人民畏雨不畏天，只怪司天錯時候。[267]
> 天愛生民民不戴，人倚世欲天不載。
> 天人至此豈無干，寫入空山看百代。[268]
> 巍巍玉闕具民瞻，至道無聲萬象先。
> 暫借星辰與日月，時時來往面朝天。[269]

石濤直言洪水為患，是人「問水不觀天」、「畏雨不畏天」、放縱欲
望、對天不知感恩，所造成「天不宥」、「天不載」的天地失序。人既
不畏天、不觀天、恣欲妄為，即可能漠視天命、無顧天然的理序，因
而自蔽於「天人兩不究」的狂傲。石濤面對天地失序下的災難，質問
「天人至此豈無干」？天災不止是天災，天災不能只怪掌管天文的官
沒有算對節令；天災是人對天的遺忘所造成。石濤說「至道無聲萬象
先」，天道無形無聲，假借日月星辰所在的蒼蒼者天，供人瞻仰。人
對天或遺忘或瞻仰，都在天、人相應中體現。

義，總之則卻是天。故曰天曰帝者，皆民之情然也。」（《張載集》，《經學理窟·
詩書》，256頁），引自謝遐齡老師〈直感判斷力：理解儒學的心之能力〉，見《復
旦學報》，2007年，第五期，頁33。張載、陽明皆以心的普遍性歸之為天，即吳震
老師說的「以心釋天」。

267 石濤〈記雨歌草〉作於1705年，引自汪世清編著《石濤詩錄》，頁31。

268 石濤〈題淮揚潔秋圖〉，引自汪世清編著《石濤詩錄》，頁44-45。

269 石濤〈題金陵懷古山水冊二十首·九思朝天宮〉，引自汪世清編著《石濤詩錄》，
頁162。

　　陽明「以心釋天」。石濤則以「一畫釋天」，天無聲無臭不可見，因「一畫」而見：

> 一畫者，眾有之本，萬象之根；見用於神，藏用於人，而世人
> 不知。所以一畫之法，乃自我立。立一畫之法者，蓋以無法生
> 有法，以有法貫眾法也。[270]
> 所以畫者，畫者從於心。一畫者見於天人，人有畫而不畫，則
> 天心違矣，斯道危矣。夫道之於畫，無時間斷者也。一畫生
> 道，道外無畫，畫外無道。畫全則道全，雖千能萬變，未有不
> 始於畫終於畫者也。[271]

「一畫」得自「天授」，乃得天之全者；備具萬物，「用無不神而法無
不貫也，理無不入而態無不盡也」。[272]因而，「一畫」如天地般造生萬
物，為「眾有之本，萬象之根」，「以無法生有法，以有法貫眾法」。
「一畫」既得天之整全性、統一性，即可彰顯天道，畫即道，道即
畫，則畫全即道全，「一畫」全則天道全。此石濤之以「一畫釋天」。
　　石濤屢屢言及人之「不畏天」、「不觀天」、「天之不在於人」、「失
其天之授」、「有畫而不畫」，而憂慮人自棄其「闢混沌」、「著萬物」
的天命，故石濤提出「本之天而全之人」。所謂天需要「補」，非止是
天之不全，亦是人之不全，即人失其天授，不能全而歸之。天需要
人，人對天的遺忘，或執著人功，或僭越天道，皆是對天地造化生機
的破壞，表現為天地的失序、崩解。而「補天」意識亦普遍地存在於
陽明心學者的救世承擔中，陽明憂人之「喪其天」，[273]以「補天手」、
「回天手」自任：

270　《畫語錄・一畫章》，引自楊成寅編著《石濤》，頁264。
271　石濤《畫法背原・第一章》，引自喬迅《石濤——清初中國的繪畫與現代性》，頁365。
272　《畫語錄・一畫章》，引自楊成寅編著《石濤》，頁264。
273　〈謹齋說乙亥〉，《王陽明全集》，卷七，文錄四，頁263。

女媧煉石補天漏，璇璣晝夜無停走。

自從墮卻玉衡星，至今七政迷前後。

渾儀晝夜徒揣摩，敬授人時亦何有？

玉衡墮卻此湖中，眼前誰是補天手！[274]

保鳌珍重回天手，會看春風萬木新。

一自多岐分路塵，堂堂正道遂生榛。

聊將膚淺窺前聖，敢教心傳啟後人。

淮海帝圖須節制，雲雷大造看經綸。[275]

北斗七星中的玉衡星墮失後，天文、地理、人道、四時的七政都迷亂無序。只靠測量天文的渾天儀來揣摩天體運行，拘泥於人事的敬授天時，是不夠的。最重要的是要「補天」，還復天的整全理序。陽明說要以心傳心，啟發後人做「回天手」，以掃除對天道的障蔽，以經綸天地，參與造化，使天地回復生機。因此，「補天」意識即蘊涵著「天的遺忘」的對治。即「補天」意識所凸顯的以人為「補天手」、「回天手」，最終是要「補天」，即回歸天則理序，歸於自然。而王艮的「補天」之夢則帶著濃烈的悟道自信感：[276]

一夕夢天墜，萬人奔號，先生獨奮臂托天起。又見日月列宿失次，手自整布如故。萬人歡舞拜謝。醒則汗溢如雨，頓覺心體洞徹，而萬物一體、宇宙在我之念益切。[277]

274 〈遊落星寺〉，《王陽明全集》，卷二十，外集二，頁779。

275 〈病中大司馬喬公有詩見懷次韻奉答二首〉，《王陽明全集》，卷二十，外集二，頁738。

276 參陳立勝《王陽明「萬物一體」論──從「身-體」的立場看》，頁191，言陽明與心齋皆以「補天手」自任，表現「悟道的自信感」。

277 《王心齋全集》，卷之一，年譜，頁3a。

狄百瑞先生說，對於一個重視神秘體驗，以及廣泛地相信夢境與幻相
的時代來說，王艮的悟道，以「夢」來傳達，並不足為奇。[278]王艮的
「補天」之夢，表現為對天序崩壞的重新布整與補救，他並因此頓覺
心體洞徹，真切感悟萬物一體、宇宙在我的天命。王艮的「補天」意
識，在向天之整全理序回歸的意涵中，較之陽明，更多地展現出悟道
者力足「補天」的自信感。那麼，石濤的「補天」意識，在繪畫理論
上代表著什麼？又是如何與他的「天授」、「造化」思想、「歸于自
然」的主張相聯繫？石濤說：

> 肥遯窟穴渺冥中，彪炳即同虎豹是。君不見彌綸石隙盡文章，
> 女媧煉石窮奢侈。雜以林巒佐羽翼，文質彬彬亦君子。洞乎洞
> 乎作畫圖，潛雖伏矣爛紅紫。此可目之為山水。[279]

參以程正揆、梅清之說：

> 凌雲欲上天不高，鍊石五色自秋毫。[280]
> 許我弄筆兼塗鴉，毫端秋色亦無數。墨光濃淡隨參差，但使能
> 藏千日酒，幅中誰道無義娲？[281]

278 WM.Theodore de Bary, "Individualism and Humanitarianism in Late Ming Thought" in
Self and Society in Ming Thought, P.158。而李驎〈大滌子傳〉，《虬峯文集》，卷十
六，頁513記載石濤「又為予言，平日多奇夢。嘗夢過一橋，遇洗菜女子，引入一
大院觀畫，其奇變不可紀。又夢登雨花臺，手掬六日吞之。而書畫每因之變，若
神授然。」則石濤之悟，亦依託夢境而來。

279 〈遊張公洞圖卷〉題跋，引自汪世清編著《石濤詩錄》，頁38。

280 程正揆〈題畫十五首〉，《青溪遺稿》，卷十四，七言絕句，四庫全書存目叢書，集
197，頁481。

281 梅清〈水部田綸霞先生屬寫長安移居圖并作短歌〉，《瞿山詩略》，卷二十一，四庫
全書存目叢書，集222，頁670。

由程正揆的「鍊石五色自秋毫」，梅清的「幅中誰道無羲媧」，知畫家頗有以繪事如女媧之鍊石補天，而自居為「補天手」。石濤言「彌綸石隙盡文章，女媧鍊石窮奢侈」，亦以繪畫乃文與質、林巒與文章的交織映襯，是天與補天手的共同「創作」。然而，畫家之為「補天手」，如女媧補天後五色雲霞對天際的彩繪，其筆墨也展現出山水景致的丰神氣韻。除此之外，「補天」又意味著面對怎樣的殘局或困境呢？

> 資其任非措，則可以神交古人、翩翩立世，非獨以一面山川賄鬻筆墨。吾于此際，請事無由，絕想亘古，晦養操運，不齊天壤，及有得志，邈不知曉。使余空谷足音以全筆墨計者，不以一畫以定千古不得，不以高睨摩空以撥塵斜反，使余狂以世好自矯，恐誕印證。[282]

參以王陽明、戴本孝之說：

> 無端禮樂紛紛議，誰與青天掃宿塵？[283]
> 古人真蹟不易見，塵眼尤難辨真贋。真山原是古人師，古人嘗對真山面。我游名山四十年，蓬頭繭腳凌蒼煙。山川氣骨坐黯澹，誰能洗拂還青天？……慨嘆尚友向千載，何必古人皆同時？[284]

石濤的「高睨摩空」以「撥塵斜反」，即陽明的「與青天掃宿塵」，戴本孝的「洗拂還青天」。天為宿塵遮蔽，在石濤乃指「以一面山川賄鬻筆墨」，即戴本孝所言，因執泥於古代大師的山水，而不再開顯

282 石濤〈高睨摩天圖軸〉題跋，引自朱良志《石濤研究》，頁16-17。
283 王陽明〈碧霞池夜坐〉，《王陽明全集》，卷二十，外集二，頁786。
284 戴本孝〈贈龔半畝〉，《餘生詩稿》，清康熙守硯庵本，卷九。

「真山面」的臨古惡習。石濤和戴本孝皆重視「神交古人」、「尚友千
載」，但是神交古人，就如列文森所說，乃在通達古代大師所體現的
自發創造，[285]故不能為古法所役使，複製古人的「一面山川」以出賣
筆墨、貪圖錢財。石濤所面對的乃臨古惡習下，使「山川氣骨坐黯
澹」的千山一面，亦即不能為山川「開生面」的困境：

> 筆之於皴也，開生面也。山之為形萬狀，則其開面非一端。世
> 人知其皴，失卻生面，縱使皴也，于山乎何有？……如山川自具
> 之皴，則有峰名各異，體奇面生，具狀不等，故皴法自別。[286]
> 有時為客開生面，丰神毛骨俱凜然。[287]
> 倪黃生面是君開，三十年間殆剪裁。[288]
> 畫蘭寫竹隨風致，自有清香入座來。
> 若是定然歸舊譜，當前生面不須開。[289]

石濤強調畫家要能「開生面」，不管是山水畫、肖像畫、寫畫蘭竹，
不管是臨摹古人或是「搜盡奇峰打草稿」，[290]都要打破「定然歸舊
譜」的模擬仿效，「從窠臼中死絕心眼」。[291]而「開生面」一詞見於杜
甫「凌煙功臣少顏色，將軍筆下開生面」，[292]除石濤外，亦屢見於石

285 Joseph R. Levenson, "The Amateur Ideal in Ming and Early Ch'ing Society: Evidence from Painting" in Chinese Thought and Institutions, (Chicago: University of Chicago Press, 1967), PP.329-330.

286 《畫語錄‧皴法章》，引自楊成寅編著《石濤》，頁268。

287 石濤〈題洪陔華畫像〉，引自汪世清編著《石濤詩錄》，頁31。

288 石濤〈題龔賢《滿船載酒圖》二首，二瞻韻〉，引自汪世清編著《石濤詩錄》，頁128。

289 石濤〈題畫〉，引自汪世清編著《石濤詩錄》，頁149。

290 《畫語錄‧山川章》，引自楊成寅編著《石濤》，頁268。

291 石濤《萬點惡墨》題跋，引自喬迅《石濤——清初中國的繪畫與現代性》頁337。而王翬亦有「掀翻籮籠，掃空窠臼」之說，見〈答李克齋〉，《王翬集》，頁206。

292 杜甫〈丹青引贈曹將軍霸〉，引自中村茂夫《石濤——人と藝術》，頁177。

濤時人，如：

> 錢謙益（1582-1664）：
> 天挺老筆開生面，有意無意留鴻濛。[293]
> 程正揆：
> 予曰造化既落吾手，自應為天地開生面，何必向剩水殘山覓活計哉！[294]
> 查士標（1615-1698）：
> 畫家生面故人開，一片荒堤妙剪裁。[295]
> 戴移孝（1630-1706）：
> 乃知才人畸士無不能，隃糜落處開生面。[296]
> 惲南田（1633-1690）：
> 婁東王奉常闡發前規，倡導來學，虞山王子接跡而起，洞貫秘途，使一峰老人重開生面，真墨林之勝事也。[297]

「天挺老筆」、「造化落吾手」、與天為徒的「畸士」、[298]「洞貫秘途」，可知「開生面」都與「天」相關聯。天之造化乃有「造」有「化」，然畫家在「作闢混沌手」時，既有所「造」而不能「化」，即為成法役使，即為「舊譜」籠絡。晚明「尚奇」的風潮屢被探討，[299]

293 錢謙益〈半塘客艇舊雨蓬窗走筆以發穆倩一笑〉，見程邃《蕭然吟》，四庫禁毀書叢刊，集116，頁422-423。

294 程正揆〈題江山臥遊圖〉，《青溪遺稿》，卷二十四，題跋，四庫全書存目叢書，集197，頁562。

295 龔賢《滿船載酒圖軸》上查士標題詩，引自汪世清編著《石濤詩錄》，頁129。

296 戴移孝〈畫松歌〉，引自梅清《天延閣贈言集》，四庫全書存目叢書，集222，頁517。

297 引自楊臣彬《惲壽平》，（長春：吉林美術出版社，1996），頁216。

298 《莊子・大宗師》：「畸人者，畸於人而侔於天。」引自黃錦鋐老師註譯《新譯莊子讀本》，（臺北：三民書局，1981），頁110。

299 如喬迅《石濤——清初中國的繪畫與現代性》，頁239、282、378、379，引述何惠鑑與Dawn Delbanco的研究說，「奇」成為「雅」的基本成分，「奇」和「正」不再

石濤要「搜盡奇峰」，即是在畫壇執泥舊譜、步趨形似、「向剩水殘山覓活計」的困境中，必須血戰古人殺出一條活路。[300]「尚奇」絕不止於表象的好奇獵新，「尚奇」的風潮反映的亦是畫家為天地山川「開生面」的迫切感。但是石濤「開生面」的使命，並未排除在臨仿古人中為古人開生面，也就是說，「開生面」不止是視覺形象、筆墨皴染上的革新，「奇」有更本質的含義：

> 俗人眼淺見皮膚，焉測其中之所有？……何人不道九華奇，奇中之奇人未知。我欲窮搜盡拈出，祕藏恐是天所私。……曾見王維畫輞川，安得渠來拂纖縞？[301]
> 奇者只是發透本題而已。如發古塚古器之未經聞見者，奇奇怪怪，駭人耳目，奇矣。不知此器原是此塚原有的。他人掘之二三尺、六七尺便歇了手，今日才發透把出與人看耳。非別處另

是相反詞而是同義字。「異」和「奇」是晚明時期的兩個對等概念，「異」的定義為「自由抒發個性」。他也認為柯律格提出的，晚明品味塑造者被類型化定位現象，暗示了「奇士」為傳統士人畫家之繼承者，在繪畫知識傳播的公開化市場中，為捍衛其獨特地位而奮鬥。

而白謙慎《傅山的世界——十七世紀中國書法的嬗變》，頁48-127，認為晚明李贄的追隨者及友人，如湯顯祖說：「予謂文章之妙，不在步趨形似之間。自然靈氣，恍惚而來，不思而至，怪怪奇奇，莫可名狀。」又：「天下文章所以有生氣者，全在奇士。士奇則心靈，心靈則能飛動。」又如袁宏道：「文章新奇，無定格式，只要發人所不能發，句法、字法、調法，一一從自己胸中流出，此真新奇也。」皆受李贄「童心」說影響，相信「奇」是人的內在價值的體現。如同Katharine Burnett所指出，十七世紀的評論家以「奇」為原創力的代稱，被稱為「奇」的作品正是此時期審美理想的佳作。除此之外，晚明文人對奇器奇事的癖好，也與當時的通俗文化對「奇」的追逐相呼應。因此「奇」一旦成為表現的形式，就具有社會性，「奇」的標準是相對的、流動的，必須在與他人的互動關係中界定。「奇」在晚明文化中具有多重的意義和功能，可以涵括不同的文化現象。

300 董其昌以臨仿古人為「創作」方式，自言：「余少喜繪業，皆從元四大家結緣。後入長安，與南北宋五代以前諸家血戰，正如禪僧作宣律師耳。」引自董其昌著，屠友祥校注《畫禪室隨筆》，頁192。

301 〈登雲峯望始盡九華之勝因復作歌〉，《王陽明全集》，卷二十二，外集二，頁770。

尋奇也。[302]

石公奇士非畫士，惟奇始能得畫理，理中有法人不知，茫茫元
氣一圈子。一圈化作千萬億，煙雲形狀生奇詭，公自拍手叫快
絕，洗盡人間俗山水。……出乎古法由乎己。古法尚且不能
拘，沾沾豈望時人喜。……倘有痕跡之可尋，猶拾古人之渣
滓。奇氣獨往以獨來，奇筆大落復大起。人間絹素空紛紛，只
畫宋明歸府紙。知公之畫世為誰？公但搖首笑不止。[303]

陽明說俗人只能看到九華山視覺形象上的「奇」，而真正的
「奇」乃「奇中之奇」，則非俗人所知。要搜盡九華奇峰，窮其天所
私藏之祕，則必如王維般的畫家方可，套句晚明清初的說法，即必得
「奇士」，才能發人之所未發，使九華山「開生面」，畢露新奇。王鐸
（1592-1652）亦認為「奇」是「發透本題」，即把物之為物的本質揭
露出來，因為「未經聞見」，所以「奇奇怪怪，駭人耳目」。他也認為
「奇」有賴「奇士」發掘，而非好奇慕外，去別處尋奇搜異，非只是
奇器奇物上的獵奇鬥新。天之祕藏如古塚古器，有待「奇士」發掘。
張霆說石濤是「奇士」而非「畫士」，此說與龔賢將「逸品」歸於「畫
士」，尊「畫士」幾乎如成就最高之「畫聖」者不同，[304]然同於李驎
〈大滌子傳〉之稱石濤為「奇士」，強調「奇士」能自出己意，使書
畫詩文「創自我」，而非動輒規橅前人、剽竊古人。[305]張霆說「奇」

302 王鐸文，引自白謙慎《傅山的世界——十七世紀中國書法的嬗變》，頁101。

303 張霆為石濤畫作題詩，引自喬迅《石濤——清初中國的繪畫與現代性》，頁341、
506。

304 龔賢〈題周亮工集「名人畫冊」〉，引自蕭平、劉宇甲著《龔賢》，頁251：「神品在
能品之上，而逸品又在神品之上，逸品殆不可言語形容矣。……逸品幾畫
聖，無位可居，反不得不謂之畫士。」

305 李驎〈大滌子傳〉云：「嗟乎！古之所謂詩若文者，創自我也。今之所謂詩若文
者，剽竊而已。其於書畫亦然。不能自出己意，動輒規橅前之能者，此庸錄人所

才能得畫理，得理之法，是生化不已的元氣，可以變化奇詭，獨往獨來，大落大起，有造有化，不拘不泥。可以「洗盡人間俗山水」。

　　石濤憂心於人對天的遺忘，憂心於天的造化生機，因人執泥前人畫法、為法所役而蒙塵。天、人授受相與，天主宰人也需要人，天既蒙塵，亦需人撥塵斜反以還青天，以回歸天則自然的整全理序。石濤面對臨古風潮下的步趨形似，不能自出新意，他提出「見於天人」的「一畫」以救「天人兩不究」的困境，以為天地萬物「開生面」作為畫家的使命。因此，畫家其實始終處在一種張力之中，即受天之命作「闢混沌手」，與「洗拂還青天」作「補天手」的看似矛盾的角色緊張之中，石濤說：

> 悠然天地初，交際掃前後。⋯⋯
> 我豈關荊輩，扛鼎力深厚。
> 筆墨亦偶然，閫奧未云扣。⋯⋯
> 鬼斧鬪蠶叢，神工任補救。⋯⋯
> 君真老成人，能洗時俗竇。[306]

就天、人的「交際」來說，天、人交相應與、相互需要，可以說天、人無前無後；雖然就天、人的「分際」來說，天是主宰，人受天支配。石濤認為要「洗時俗竇」，一方面要如蜀王蠶叢以蠶桑發明，鬼斧般闢開了混沌世界，一方面又要補救天之神工。亦即在作「闢混沌手」時，又同時是「補天手」；即一有所「造」，即「化一而成氤氳」；即「一知其法，即功于化」。「奇士」畫家「開生面」的使命，

為耳。而奇士必不然也，然奇士世不一見也，予素奇大滌子。」《虬峯文集》，卷十六，四庫禁毀書叢刊，集131，頁511。

306 石濤〈和韻贈王叔夏〉，引自汪世清編著《石濤詩錄》，頁7-8。汪世清先生引汪士鋐（1632-1706）〈洗泉歌贈王叔夏〉：「王郎王郎爾之筆墨真倪迂，何不寫就洗泉圖，更為此山開生面。」知王時乃師倪瓚畫風的畫家，石濤此詩作於1700年。

也在於能作「補天手」，去法障，除物蔽，使造化生機流行無礙。反之亦然，畫家作為「補天手」，也在於能作「闢混沌手」、「開生面」、彰顯造化的創造力。故人作為「闢混沌手」和「補天手」，恰因人受天之全，體現造化之有「造」有「化」，歸於自然。

　　「天」是主宰，人「失其天授」，「天之不在於人」，即是「天之遺忘」。當然，「天之遺忘」的對治，與作「補天手」的命運，亦本於天命之性，理當了然於心，自然而然，卻因世人「枉求深」，[307]忽易求難、忽近求遠而不能無惑：

　　　　受之於遠，得之最近；識之於近，役之於遠。[308]
　　　　看深無所說，就淺有餘狂。[309]

人受於天，天、人似相去甚遠，何以石濤言「得之最近」？陽明心學者對此有精闢的說明：

　　王艮：「都道蒼蒼者是天，豈知天祇在身邊。果能會得如斯
　　　　　　語，無處無時不是天。」[310]
　　近溪：「夫天人之相與也，其為跡甚遠，而幾固相通；其為理
　　　　　　甚幽，而應則脣顯。」[311]
　　　　　「蓋天與人原渾然同體，其命之流行即己性生生處，己
　　　　　　性生生即天命流行處。」[312]

307 引自汪繹辰輯《大滌子題畫詩跋》，《美術叢書》，十五冊，三集，第十輯，頁50：
　　「訛傳俗子枉求深」。
308 《畫語錄・運腕章》，引自楊成寅編著《石濤》，頁266。
309 汪鋆錄〈清湘老人題記〉，收入吳辟疆校刊《畫苑祕笈》，（臺北：漢華出版社，
　　1971），頁8a。
310 王艮〈咏天下江山一覽贈友〉，《王心齋全集》，卷四，雜著，頁14b。
311 〈樂安黃寄傲墓誌銘〉，《羅汝芳集》，貳，文集類，頁651。
312 引自程玉瑛《晚明被遺忘的思想家──羅汝芳（近溪）詩文事蹟編年》，頁101。

「赤子天性，恍然具在目前，而非意想遙度。」[313]

「曾不思量天命率性、道本是個中庸，中庸解作平常，
固平常之人所共由也；且須臾不可離，須臾不離固尋常
時刻所長在也。……所以終身在於道體功夫之中。」[314]

天祗在人身邊，人無時無處不是天，人終身在天道的本體工夫之中。
天、人之跡似甚遠，但相與相通，蓋天、人原渾然同體，天命即己
性。故受之於天，可如石濤言乃「受之於遠」，然「赤子天性，具在
目前」，只是中庸平常，即石濤之「得之最近」。石濤認為繪畫的古今
成法、筆墨技術等聞見知識，在於人的傳承授受，可謂「識之於近」，
但是古今成法、筆墨技術對人卻可能產生一種不無神秘的控制和支配
力量，[315]人一旦「泥古不化」，即是「役之於遠」。石濤說他在繪畫理
論上，雖未如繪譜畫訓重視用筆用墨，強調實際的筆法、布置，但是
他闡明天人問題，亦非「駕諸空言」。[316]因為，天「授人以畫」，人無
時無處不在此天道之中，本是淺近平常，不言可喻。他正是要從近在
目前的「淺近」處，喚醒人對天道、天授的遺忘，作「補天手」，亦
是畫家的天命。[317]

313　《羅汝芳集》壹，語錄彙集類，頁415。

314　引自程玉瑛《晚明被遺忘的思想家──羅汝芳（近溪）詩文事蹟編年》，頁102-103。

315　此借用海德格爾的說法，見馬丁・海德格爾著，孫周興譯《林中路》，頁51，譯者
注2.：「『集置』（Ge-stell）是後期海德格爾思想的一個基本詞語，在日常德語中有
Gestell（框架）一詞。海德格爾把技術的本質思考為『集置』，意指技術通過各種
『擺置』（stellen）活動，如表象（vorstellen）、製造（herstellen）、訂造（bestellen）、
偽造（verstellen）等，對人類產生一種不無神秘的控制和支配力量。」

316　《畫語錄・運腕章》說：「或曰：『繪譜畫訓，章章發明；用筆用墨，處處精細。自
古以來，從未有山海之形勢，駕諸空言，托之同好。想大滌子性分太高，世外立
法，不屑從淺近處下手耶？』異哉斯言也！受之於遠，得之最近；識之於近，役之
於遠。一畫者，字畫下手之淺近功夫也」。引自楊成寅編著《石濤》，頁266-267。

317　有關「補天」的含義亦有難解者，如石濤〈古祈澤寺梅花〉：「似鐵逄花樵眼亂，
如藤墜地補天知」，引自汪世清編著《石濤詩錄》，頁74。

二　依傍門戶與尋家意識

　　梅清（1623-1697）〈送石公暫還白下兼致喝師〉：「何地堪投足，東西南北人。風萍原不繫，海鶴故難馴。」[318]作為石濤的至友，梅清說石濤是「東西南北人」，點出石濤生命處境如隨風飄移的浮萍，又道明石濤性情如海鶴般自由而難馴服。「東西南北之人」一詞早見於心齋與近溪：

> 予也東西南北之人也。今瑤湖先生轉官北上，予亦歸省東行。[319]
> 樂安曾生貞志，將之東西南北以尚友焉。近溪子為書「取益四方」於卷，……夫盡四方而莫非吾人，則盡四方而莫非吾仁也。盡四方而莫非吾仁，則將盡四方之人而莫非所以益吾之益者也。……嘗聞之象山之言曰：東海聖人出焉，此心同也；南海聖人出焉，此心同也；西海、北海聖人出焉，此心同也。故知宇宙內事，皆職分內事；宇宙中理，皆性分中理。是則能達觀吾人以顯夫吾仁者也，能概觀吾仁以統夫吾人者也。夫顯則無容於秘矣，統則無容於殊矣。無秘無殊，則取之必獲，感之即通，將盡四方而一人焉耳已。……余亦思賦遠遊而為東西南

又如八大山人《題傳綮寫生冊》：「從來瓜瓞咏綿綿，果熟香飄道自然。不似東家黃葉落，謾將心印補西天。」引自胡光華《八大山人》，（長春：吉林美術出版社，1996），頁324。

而天人之間的張力，龔賢以「天之罪人」表達，在〈與周雪客〉中說：「天之妒才甚矣！吟詩者有罪，信不誣也。……天以有限造化，被前人奪盡。是以惜而愈惜，我輩即從今日不識一字，不吟一句，已不可挽回天之盛怒矣。頃在枕上，勘破蒼公之處分如此，因寓書於足下，各勉力作得一句兩句好詩，亦不枉為天之罪人也。」引自蕭平、劉宇甲著《龔賢》，頁388。

318 梅清《天延閣後集》，卷六，四庫全書存目叢書，集222，頁429。又見汪世清編著《石濤詩錄》，頁190。

319 《王心齋全集》，卷四，雜著，頁3b-4a。

北之人矣。[320]

心齋說自己是「東西南北之人」，近溪則闡發「東西南北之人」。由「萬物一體」的本體規定看，盡四方之人事而莫非吾人，皆歸吾仁，「取益四方」乃職分內事、性分中理。人以顯諸仁，仁以統夫人，名「東西南北之人」即由顯處表露「萬物一體之仁」之秘；以一體之仁來統一我，則四方之人皆感通無礙，盡四方之人而為一人。故「取益四方」的「東西南北之人」，將盡四方之人以益我之仁，擴充仁體，無內無外。近溪因而說自己也想成為「東西南北之人」，以盡其仁。

　　「東西南北之人」對近溪而言，除了「將之東西南北」以「取益四方」者的含義外；更重要的是，「東西南北之人」乃以「萬物為一體」，以宇宙為關懷，能彰顯一體之仁，擴而大之者。龍溪說：

> 纔離家出遊，精神意思便覺不同。……男子以天地四方為志，非堆堆在家可了此生。「吾非斯人之徒與誰與」，原是孔門家法。吾人不論出處潛見，取友求益，原是己分內事。……至於閉關獨善，養成神龍虛譽，與世界若不相涉，似非同善之初心。[321]

「東西南北之人」離家出遊，以天地四方為志，取友求益，乃本於一體之仁，與四方之人同歸於善的初心，「原是己分內事」。

　　新安的書畫家詹景鳳（1532-1602）有一方印，即作「東西南北之人」，[322]而程正揆則似乎不認同「東西南北之人」，他說：「東西南北人，勿至青溪下」。[323]

320　〈書取益四方卷〉，《羅汝芳集》，貳，文集類，頁694-695。

321　〈天柱山房會語〉，《王畿集》，卷五，頁120。

322　見上海博物館編《中國書畫家印鑑款識》，（北京：文物出版社，1989），頁1320。

323　〈題畫贈余佺廬〉，《青溪遺稿》，卷二十三，題跋，四庫全書存目叢書，集197，頁559。

梅清出於宣城梅家，[324]先祖梅守德（1510-1577）追隨王畿、錢德洪、鄒守益等人，與戚袞、貢安國、沈寵共同籌創水西六邑大會。羅汝芳任寧國知府期間，對講學活動的提倡不遺餘力，當時主講會事的即為沈寵和梅守德。[325]梅清與石濤的共同友人施閏章（1618-1683），祖父施鴻猷受業於陳九龍，陳九龍是羅汝芳弟子。施閏章於康熙6年至17年（1667-1678）致仕居鄉期間，曾修葺同仁會館，並定期歲舉二會講學。[326]施閏章自稱「夫鄒、羅諸公之論道詳矣，守而弗失，循而日進。」[327]而石濤於康熙5年至19年（1666-1680）居宣城，雖然梅守德的宗族後裔對於陽明講學活動並不特別熱衷，[328]但是幾位祖籍安徽的書畫家，[329]他們口中的「東西南北人」，反映的是生命的漂泊、四處為家，亦是一體之仁的包納宇宙四方，更是求學問道的始終在路上。離家出遊是為了「尋家」，各人所尋的家或有不同，「誠如彭國翔先生所指出，本來儒家的聖人之道追求是要落實在家庭生活之中的，以王龍溪為代表的陽明後學諸如李贄、鄧豁渠、何心隱與道友、同志團契的向往，不能不說具有宗教性質，後者甚至放棄家庭試圖通過道友的凝聚來實現其社會理想，所謂『欲聚友以成孔氏家云』。」[330]或

324 宣城梅氏族譜，可參曾偉綾《梅清（1623-1697）的生平與藝術》，國立中央大學藝術學研究所，碩士論文，2008，頁229。

325 參呂妙芬《陽明學士人社群——歷史、思想與實踐》，（臺北：中央研究院近代史研究所，2003），頁209-217。

326 參呂妙芬《陽明學士人社群——歷史、思想與實踐》，頁221-222。

327 引自陳居淵老師《清代詩歌與王學》，（臺北：文津出版社，1994），頁29。

328 呂妙芬〈詩人施閏章：一個理學家的後裔〉，頁6。此文為「涓滴成流——日常經驗與凝聚記憶」研討會論文。

329 楊新《程正揆》，頁1：「程家的遠祖原是安徽人，在元代末年因避兵亂遷居到了孝感。」並引《青溪遺稿》卷二十二，〈題宋石門畫新安山水卷〉云：「予祖籍徽人也」。

330 引自陳立勝《王陽明「萬物一體」論——從「身-體」的立場看》，（臺北：國立臺灣大學出版中心，2005），頁195。

者如梅清理解的，石濤乃以「雙錫是天親」。[331]也有一種「家」是指
自性本體而言，如耿天臺（1524-1597），他認為良知本體：

> 是集道凝德之舍，而吾人生身立命之都。達此而後，知善知惡
> 為真知，為善去惡為真修。[332]

耿天臺稱人生身立命、集道凝德的良知本體為「家」，「達此而後」，
知善知惡才是真知，為善去惡才是真修。近溪亦有「到家」之說：

> 實踐云者，謂行到底裡，畢其能事，如天聰天明之盡，耳目方
> 纔到家，動容周旋中禮，四體方纔到家。[333]

則以盡本體之可能性，至於根心生色，耳目四體皆從容中道為「到
家」。關於「尋家」與「到家」，「篤嗜王守仁，所宗者周汝登」[334]的
陶望齡（1562-1609），曾與董其昌有一段頗具意味的對話，董其昌記
之曰：

> 陶周望以甲辰冬請告歸，余遇之金閶舟中，詢其近時所得，
> 曰：亦尋家耳。余曰：兄學道有年，家豈待尋？第如今日次
> 吳，豈不知家在越，所謂到家罷問程，則未耳。[335]

331 梅清《天延閣後集》，卷六，四庫全書存目叢書，集222，頁429。

332 引自吳震老師〈無善無惡──從陽明學到陽明後學〉，收入劉東主編《中國學術》，
第十三輯，（北京：商務印書館，2001），頁199。

333 《羅汝芳集》，壹，語錄彙集類，頁50-51。

334 汪世清〈董其昌的交游〉，收入Wai-Kam Ho ed., The Century of Tung Ch'i-Ch'ang
1555-1636 Volume II, (Kansas City and Seattle: The Nelson-Atkins Museum of Art and
University of Washington Press, 1992), P.468。

335 董其昌著，屠友祥校注《畫禪室隨筆》，卷四禪悅，頁237。

陶望齡認為自己還在「尋家」，董其昌則認為他是自謙之辭，並說他學道有年，早已知家業所在，「家豈待尋」？只是仍在路上，尚未「到家」。陽明則批孔、孟後的學術，「病狂喪心」，乃「莫自知其家業之所歸」：

> 世之學者，如入百戲之場，謹謔跳踉，騁奇鬥巧，獻笑爭妍者，四面而競出，前瞻後盼，應接不遑，而耳目眩瞀，精神恍惑，日夜邀遊淹息其間，如病狂喪心之人，莫自知其家業之所歸。[336]

後世學術逞知識之多、聞見之博、辭章之富、記誦之廣，紛紛籍籍，競奇鬥巧。世之學者如入百戲之場，眩於耳目，精神恍惑，應接不暇。終身從事無用之虛文，日夜馳心外求，淹沒於名利場，而忘其家舍，宜其不復「尋家」，更遑論「到家」。羅汝芳言「識仁」，以知者引之「歸舍」為喻，其取譬與石濤相近：

> 近溪：「或曰：識仁矣其功何居？余曰：巨室之子，幼而播蕩於外，長而有知，思其祖父、廬舍，潸然出涕。知者引之歸舍曰：『此爾祖也，爾父也。爾廬舍也。』彼既識祖、父、廬舍矣，其無所解於心者，天性也，而由人乎哉？」[337]
>
> 石濤：「一畫者，字畫先有之根本也；字畫者，一畫後天之經權也。能知經權而忘一畫之本者，是由子孫而失其宗支

336 〈答顧東橋書〉，《王陽明全集》，卷二，語錄二，頁56。

337 鄒元標〈識仁編序〉，引自程玉瑛《晚明被遺忘的思想家──羅汝芳（近溪）詩文事蹟編年》，頁224。據程玉瑛按語，羅汝芳著作中，並無《識仁篇》。《識仁篇》或已遺失。

也。」³³⁸

石濤說「一畫」是「字畫」先天的根本；「字畫」是「一畫」本體的發用，是後天經驗的權衡變化。如果只知道在後天的筆墨技巧、經營位置上競奇爭勝，而遺忘與萬物感通為一，能創生萬物的「一畫」本體，則造化生機為後天技法障蔽，就如子孫流蕩在外，早已不知其宗族家業何在。陽明說後世學術使人心播蕩，學者已如「病狂喪心」之人，莫知家業所歸，近溪因而說，「識仁」之功在於復歸其「舍」。就如人幼年離家，長而思其父祖、廬舍，雖已忘其宗族廬舍，然「知者引之歸舍」，則即能識知；此乃本之天性直覺，不須在心上剖解分析。人能識其本體即「歸舍」，即復歸安身立命的家舍。

「東西南北人」的「尋家」之路，或者復歸本體，名為「歸舍」；或者「依傍門戶」，依附模擬，只得其彷彿依似，龍溪批「依傍門戶」者曰：

> 就論立言，亦須一一從圓明竅中流出，蓋天蓋地，始是大丈夫所為，傍人門戶，比量揣擬，皆小技也。³³⁹
> 學原為了自己性命，默默自修自證，纔有立門戶、護門戶之見，便是格套起念，便非為己之實學。³⁴⁰
> 夫良知之學，先師所自悟，而其煎銷習心習氣、積累保任工夫，又如此其密。吾黨今日未免傍人門戶，從言說知解承接過來。³⁴¹
> 凡見解上揣摩，知識上湊泊，皆是從門而入，非實悟也。凡氣

338 《畫語錄・兼字章》，引自楊成寅編著《石濤》，頁272。

339 〈浙中王門學案二〉，黃宗羲編著《明儒學案》，卷12，引自廖肇亨《中邊・詩禪・夢戲——明末清初佛教文化論述的呈現與開展》，頁182。

340 此龍溪釋象山之言：「後世言學者，須要立個門戶，此理所在，安有門戶可立？又要各護門戶，此猶鄙陋。」見〈撫州擬峴臺會語〉，《王畿集》，卷一，頁17。

341 〈滁陽會語〉，《王畿集》，卷二，頁34。

魄上承當，格套上模擬，皆是泥像而求，非真修也。實悟者，
識自本心……真修者，體自本性。[342]

從言而入，非自己證悟，須打破自己無盡寶藏，方能獨往獨
來、左右逢源，不傍人門戶，不落知解。[343]

識自本心、體自本性、真修實悟者，蓋天蓋地，獨來獨往，乃是為自
己性命的實學。凡是在見解上揣摩，知識上湊泊，氣魄上承擔，格套
上仿效，皆是比量依擬、傍人門戶的小技。龍溪說一有立門戶、護門
戶之見，即泥格套，即落知解，即是泥像而求，即是從門而入，非反
諸本體的自證自悟。近溪也說：

自古以來，人皆曉得去做聖人，而不曉得聖人即是自己，故凡
說著聖人，便去尋作聖一個門路，殊不知門路一尋，即是去聖
萬里。[344]

尋門戶，即是從門而入，即落知解格套，石濤有方印為「不從門
入」，[345]他並且說：

此道從門入者，不是家珍。[346]
衰殘法道沿門走，畫虎不成終類狗。[347]

342 〈留都會紀〉，《王畿集》，卷四，頁89。

343 〈三山麗澤錄〉，《王畿集》，卷一，頁13。

344 《羅汝芳集》，壹，語錄彙集類，頁228。

345 引自喬迅《石濤——清初中國的繪畫與現代性》，頁338。喬迅於頁506，注44說石
濤此印最早見於1680年《為吳粲兮作山水冊》。

346 引自喬迅《石濤——清初中國的繪畫與現代性》，頁272。見於石濤1694為黃律所作
冊頁。

347 石濤〈答友人以詩見懷〉，約作於1682年前後，引自汪世清編著《石濤詩錄》，頁
33。

石濤說「從門入」者「畫虎不成終類狗」，導致了法道的敗壞，並直
率地指明「從門入者，不是家珍」，他批評「從門入」者乃不知反求
自身，乃「不知有我者」：

> 或有謂余曰：「某家搏我也，某家約我也。我將于何門戶？于
> 何階級？于何比擬？于何效驗？于何點染？于何鞹皴？于何形
> 勢？能使我即古而古即我？」如是者知有古而不知有我者也。[348]

高居翰先生認為宋元鼎革之際，亦標誌著中國繪畫發展歷史的終結，
他因而稱宋以後為「後歷史時期」。他認為「後歷史時期」的繪畫活
力仍維持了四百年左右，畫家以其藝術史意識，從古代大師的風格中
汲取資源，或者標榜「古風」，或者將古代大師的風格極端化。亦即
「後歷史時期」的畫家以複雜老練的風格操作為「創作」的策略，一
再回溯與過去歷史的關係，但並未因此犧牲第一次全新創造的興奮
感。他說董其昌提出的創造性臨摹——仿，乃是逼近了「後歷史時
期」的核心問題。但是風格操作策略的成功，只能維持短暫的時間，
因此在明末清初的畫壇，表現為相對短暫，而非前後延續的畫派，如
吳派、浙派、以董其昌為先導的正統派，與其他許多的區域性畫派傳
承。這些畫派雖然可由區域性與時代特質而確立其區別，但並非前後
相繼的連續性發展。[349]石濤深刻地體認到「仿」的可能格套化，可能
陷泥於門派點染、皴法、構圖章法、布局取勢的習氣，認為以古為
是、泥古不化，障蔽了自我本體自證自悟的創造力。石濤清楚地點出
「門戶」的習氣：

348　《畫語錄・變化章》，引自楊成寅編著《石濤》，頁265。

349　James Cahill, "Some Thoughts on the History and Post-History of Chinese Painting" in
　　The Archives of Asian Art, 55, 2005, PP.17-33.

> 今天下畫師，三吳有三吳習氣，兩浙有兩浙習氣，江楚、兩廣
> 中間，南都、秦淮、徽宣、淮海一帶，事久則各成習氣，古人
> 真面目，實是不曾見。[350]

「門戶」的習氣，來自於對古人風格操作策略的一再重複，就如高居翰先生說的，風格的操作策略只能成功一次，只能影響一時，很快地即失去效驗。當它不再帶來第一次全新創造的興奮感時，即成「門戶」習氣，石濤又說：

> 今人不明乎此，動則曰：「某家皴點，可以立腳。非似某家山
> 水，不能傳久。某家清淡，可以立品。非某家工巧，只足娛
> 人。」是我為某家役，非某家為我用也，縱逼似某家，亦食某
> 家殘羹耳。于我何有哉！[351]

一入某家某派，即落入「門戶」習氣，為其風格、筆法所牢籠，就如撿食別人不吃的殘羹，敗壞乏味，不再新奇。所以積習愈深，則創造活力愈弱，最終只落得「衰殘法道沿門走，畫虎不成終類狗」。石濤因而說「恐入一家言」，[352]就如戴本孝也警惕自己「一傍門牆應自哂」。[353]

石濤的「尋家」意識，有其生命處境的險惡與辛酸，他說：「錯怪本根呼不憫，只緣見過忽輕談。……家國不知何處是？僧投寺裡活神仙。」[354]或許他曾經如梅清所說的，認定「金陵栖定處，雙錫是天

350 引自汪繹辰輯《大滌子題畫詩跋》，《美術叢書》，十五冊，三集，第十輯，頁85。
351 《畫語錄‧變化章》，引自楊成寅編著《石濤》，頁265。
352 石濤《九龍潭》題跋，引自汪世清編著《石濤詩錄》，頁33。
353 戴本孝〈雲山四時長卷寄喻正庵〉，《餘生詩稿》，清康熙守硯庵本，卷十。
354 石濤庚辰〈除夜詩〉，引自汪世清編著《石濤詩錄》，頁78。

親」。石濤身為明宗室遺孤，亡其國亦無其家，托身禪寺卻快活似神仙，人們很容易地認為他是遺忘本根，失其宗支。然而，三教的追求亦可有其安身立命的「家」，就如儒者「欲聚友以成孔氏家」，石濤這樣的生命追求，放在晚明以來，離家出遊，以尋求身心性命安頓處的風潮來看，並非偶然，亦非悖情忘義。狄百瑞曾就何心隱喜以同志、道友的群體稱為「家」，超越了家族血親的狹隘，不僅是將《大學》的要義創造性地調整，以適應十六世紀的中國社會需要，同時也預示了一個在現代化挑戰下，中國知識分子的典型反應。亦即使家族系統能達到新功能，同時保存家族系統的核心價值，而不是放棄家族體系，採取一個更理性、客觀的組織。[355]但是石濤在禪寺的「家」卻也面臨了宗門之爭，[356]石濤說自己的處境是「群魔圍繞」，[357]感慨「吾門道大若何支，千佛出世空氣力……幾回親見光明頂，忽自化為螢光噴」，[358]「為僧少見意中人」。[359]他終於還俗為道士，「猿虎中間讀道經」，[360]「身隨落葉逐東西，大滌為廬謝塵網」。[361]但是「八大無家還是家，清湘四海空霜鬢」，[362]即使以大滌堂為廬，石濤心境上，仍是「東西南北人」，飄泊無依之感，伴隨著他到生命的盡頭。

　　李贄對任何採取學派、老師與追隨者、或者為了政治所組織的群

355 WM. Theodore de Bary, "Individualism and Humanitarianism in Late Ming Thought" in Self and Society in Ming Thought, P.185.

356 參張子寧〈石濤的《白描十六尊者》卷與《黃山圖》冊〉，《臺北國立歷史博物館館刊》，第三卷，第一期，季刊，1993年1月，頁80-81。

357 石濤跋萬曆年間人所作之《羅漢圖》，引自張子寧〈石濤的《白描十六尊者》卷與《黃山圖》冊〉，頁61。

358 石濤1695年為許松齡作《蘭竹圖卷》，引自汪世清編著《石濤詩錄》，頁24。

359 石濤1691〈雪中賦贈張汝作先生〉，引自汪世清編著《石濤詩錄》，頁22。

360 石濤〈題設色山水〉，引自汪世清編著《石濤詩錄》，頁153。

361 石濤《山水花卉冊》第一開對題詩〈薄暮同蕭子訪李簡子〉，引自汪世清編著《石濤詩錄》，頁35。

362 石濤〈題八大山人大滌草堂圖〉，引自汪世清編著《石濤詩錄》，頁29。

體形式，都非常反感。因此他對陽明學派所發展出來的講學活動也表示厭惡，儘管他仍敬重陽明學派的一些人，例如羅汝芳。[363]李贄對學派、師門、黨派與「東西南北之人」的講學活動的厭棄，或者在王龍溪告誡講學同志「吾黨今日未免傍人門戶，從言說知解承接過來」時，已見端倪。也可以對程正撰之所以說：「東西南北人，勿至青溪下」，提供一個側面的理解。李贄的厭惡「傍人門戶」與龍溪、近溪同，但龍溪至八十高齡，仍轍環天下，致力講學，而近溪也以講學為仕。念其初心，皆在以講學，喚醒人反歸自己本心良知，而非為了立門戶、護門戶。因此，「聚友以成孔氏家」，首要的在喚醒人「尋家」意識，反歸良知本體，使「自知其家業之所歸」。只是「門戶」一立，「倚傍門戶」的習氣即生，而「東西南北之人」取益四方、胸懷宇宙的一體之仁，亦可能錯以師門、學派之「家」為「家」，而遺忘了本體的「家」。

梅清稱石濤為「東西南北人」，反襯出石濤飄泊生涯中對「家」的渴望。石濤作為明靖江王的遺孤，他的命運就如近溪所說的「巨室之子，幼而播蕩於外，長而有知，思其祖父、廬舍，潸然出涕。」石濤對「子孫而失其宗支」有其無以宣說的痛楚，直到遷入揚州大滌堂，以「贊之十世孫阿長」的新印，公開了他作為明靖江王後裔的身世之謎，[364]他才逐漸面對「錯怪本根呼不憫」的矛盾糾結。石濤對僧團的宗門之爭的離棄，也反映在他「不從門入」的繪畫主張上，使石濤的「尋家」之路，真實地向自身敞開，向本體回歸。

應該說，離家出遊、「依傍門戶」，都是「尋家」的必經歷程。只是有人終於識得「自家無盡藏」，有人「沿門持缽效貧兒」；[365]有人

363 WM. Theodore de Bary, "Individualism and Humanitarianism in Late Ming Thought" in Self and Society in Ming Thought, P.204。

364 參喬迅《石濤──清初中國的繪畫與現代性》，頁172。

365 王陽明〈詠良知四首示諸生〉，《王陽明全集》，卷二十，外集二，頁790。

「歸舍」、「到家」，有人因「依傍門戶」而失其宗支、忘其根本。就如加達默爾說的，要獲取我們自身，必須出走到完全不同的他者中，而此出走同時又是返回自身，因為我們的同一性不是被現成給予的，而是一項任務，當我們在他者中辨識出自己時，即有一種「返家」和融合的喜悅，他稱之為認出自身的喜悅。[366]羅汝芳則說：「放身天地總還家」。[367]

366　Joel C. Weinsheimer, Gadamer's Hermeneutics: A Reading of Truth and Method, P.115.

367　〈胡廬山過訪次謝〉，《羅汝芳集》，參，詩集類，頁790。

第二章
天人物我之際

　　石濤說：「夫一畫含萬物於中」，又言「一畫」本「天授」，故言「本之天而全之人」。石濤也說：「吾道一以貫之」、「思其一」、「必獲於一」、「自一以分萬，自萬以治一。化一而成氤氳，天下之能事畢矣。」、「一畫之法立而萬物著矣」。由「一畫」含萬物，可以闢混沌，可以著萬物，可知石濤的「一畫」以「萬物一體」為其規定，而此「一畫」乃人受於天之全者，故又將萬物一體的整全理序歸本於天。石濤從「本體」的規定上將宇宙把握為一個自然理序的整體。就如陳立勝先生引用舍勒的見解說：「從比較宗教學的立場看，『萬物一體』觀可以說見於不同文明的生命智慧之中。實際上前現代的世界觀的一個基本特徵就是一種『機體學世界觀』，或者說是一種有機體的思維範式（paradigm），『視萬物為一體』即是對此思維範式最簡括的表述。舍勒在其鴻文《歷史的心性形態中的宇宙同一感》中認為只有在世界觀的意向之中，將世界給定為整體，給定為被『一個』生命所穿透的總有機體，萬物一體感實質上才可能存在。」[1]石濤的《畫語錄・資任章》在天與人、天與物、人與物、物與物的關係中，分梳繪畫的整體宇宙觀。其中有一個重複出現在天人、天物、物我、物物關係的解釋模式：任天（相際）、資任（交際）、自任（分際）。在

1　引自陳立勝《王陽明「萬物一體」論──從「身-體」的立場看》，頁210。陳立勝先生以其「體知」與「體驗」的立場，較傾向於將「萬物一體」視為境界，即源發於「身體的體驗原型」，「是在一體惻隱之心的無限推廣之中證成的」，故不贊同舍勒認為世界的整體是被給定的見解。筆者在第一章已闡述陽明心學者以「萬物一體」為「本體」之規定而非止是境界，故認為陽明的「萬物一體」與舍勒所言「將世界給定為整體」，有相合之處。

天——人——物的等級中，亦表現出「交互主體性」[2]：天是人、物的支配者，但是天道亦須在人、物中顯現；天與人、物的感通為一體，是相互需要，又保持各自的分際。同樣地，人可以為物「辨」之，乃受之天命而獨出於萬物，石濤因而要人「尊受」。人因此「天授」，故可「代」天，即在此意義上表現出對物的主宰。但是，人之「辨」物，亦在物我感通為一，在物我互相需要，又保持分際中彰顯。就如馬丁‧布伯的「我——你」關係所開顯的雙方互動關係，是一種主體間的相互交流、對話，天人物我皆可在互為主體中消融主客的對立，達到天人為一、物我兩忘。[3]本章即要透過石濤對繪畫整體宇宙觀的理解，彰顯《畫語錄‧資任章》的非凡意義，並由此探求其「脫胎」、「身入」的精蘊。

第一節　生命等級中的交互主體性：任天、資任、自任

第一章探討石濤「本之天而全之人」的思想，其天人關係乃「天授人受」，天支配人又需要人，天、人之間存在著天之授與不授，人或失其天授的互動張力。也就是說，石濤亦認為天人為一，在天、人相應相與中，又保持天、人的分際。羅汝芳對天人之際的解釋，有助於我們建立理解石濤天人關係的基本架構：

天人之為際也，斯亦難乎其言也哉！故以言其分，分則遠矣；

2　此借用胡塞爾的交互主體性，但未忠於其抹殺「他人」的「我——他我」關係的交互主體性意涵。本文中的「交互主體性」（Intersubjectivity）在表達天人物我的互見互用，並以之彰顯生存語境下的天人物我相互依存、交際互動。有別於「認識論」客體成為主體思惟中經驗對象的「主體中心主義」。

3　參考陳立勝先生引述馬丁‧布伯建立在我——你基礎上的萬物一體感，陳立勝《王陽明「萬物一體」論——從「身-體」的立場看》，頁214-216。

以言其自，自則微矣；以言其幾，幾則神矣。神以妙應，夫孰
不歆？微以通幽，夫孰不昧？遠以泥見，夫孰不惑？惑者其論
支，昧者其詞僻，歆者其說長。甚哉，天人之際也！夫豈不人
人所欲言，又豈不人人所共難言之也歟哉？[4]

簡明地將近溪所闡明的「天人之際」，梳理如下：

分：遠──泥見──惑──論支（形質有分）[5]
自：微──通幽──昧──詞僻（相入靡間）[6]
幾：神──妙應──歆──說長（感應相捷）[7]

近溪之善言「天人之際」，被認為「當特稱一宗」，[8]他從天、人的形
質有「分」，說天、人相去似遠，乃人拘泥於所見而生惑，一惑於
天、人形質之分，則其論天人關係就支離，難以掌握天與人的統一、
整體性。他又從天、人之所「自」言，天、人同出一源，相入無間；
只是此根源幽微，人或昧於其未顯，故其論天人亦幽隱不明。而就
天、人相應之「幾」言，則天、人感通迅捷，神妙難喻，人樂言其作
用，故所論即冗長。近溪又說：

語云：「自道遺金，須從道索。」以微之泥於僻，遠之涉於支

4　〈甘雨如幾冊序〉，《羅汝芳集》，貳，文集類，頁516。又見頁376。
5　《羅汝芳集》，壹，語錄彙集類，頁124：「形質雖有天人之分，本體實無彼此之異。」
6　《羅汝芳集》，壹，語錄彙集類，頁311：「天之至德、人之至道，不相入而靡間也
　　耶？……皆是極其形容，以歸於無聲無臭之至。」
7　《羅汝芳集》，壹，語錄彙集類，頁322：「夫既與天為徒，則感應相捷影響。」
8　如鄧潛谷曰：「我師談道，每當天人合一，與心跡渾融處，真是令人豁然有省而躍
　　然難已。在我明昭代，當特稱一宗，而大事因緣，關係世道民生，非云小可也。」
　　見《羅汝芳集》，壹，語錄彙集類，頁308。又如：「先生於天人之際，每敷陳心
　　性，縷縷而不已，且鑿鑿而可聽。」同上，頁277。

也。茲姑舍是以言夫天人之際焉，是忘乎其所遺，而擬獲金於所索也。故微而舍焉則跡矣，遠而舍焉則狎矣。狎斯近詆，跡斯類瀆。瀆且詆，又惡樂乎長言也為哉！[9]

近溪認為在天人之際的理解上，人因遺忘天、人同出一源，囿於天、人形質之分，故以天、人相去似遠而不相干，乃輕狎、欺騙，無所不至；以天、人相入之理幽微而不探本源，則執泥形跡，侮慢本源。所以捨棄天人之「分」、天人所「自」的正確理解，也無法探求天人之「幾」。

可知，近溪由「分」、「自」、「幾」三方面談「天人之際」。「分」乃就形質之有別說，「自」乃就同出一源、相入無間說，「幾」則就相應相與、感通神妙說。而且，「分」、「自」、「幾」是探求天人關係的必要面向，無一可以捨棄。石濤的「本天」思想，亦以天、人同出一源、天人為一，似近溪之「自」；其言「天授人受」，似近溪之「幾」；而其言天有授有不授，人有尊受天授有失其天授，天與人保持各自的分際，彼此間存在著互動的張力，則似近溪之「分」。劉梁劍先生在《天・人・際：對王船山的形而上學闡明》中提出分際、相際、交際，亦可視為近溪「分」、「自」、「幾」的另一種表述方式，而且更簡要明瞭地傳達了「天人之際」的奧妙，「分際與相際、差異與同一。只在交際、變易中得以守持。」[10]

石濤的任天、資任、自任，也可理解為「自」（相際）、「幾」（交際）、「分」（分際）的「天人之際」，而且可類推於「天物之際」、「物我之際」、「物物之際」。以下先探求陽明心學者如何使用「任天之便」、「自任」二詞，以及石濤「資任」一詞的可能意涵。先看「任天之便」：

9 〈甘雨如幾冊序〉，《羅汝芳集》，貳，文集類，頁516。又見頁376。
10 參劉梁劍《天・人・際：對王船山的形而上學闡明》，頁1-8。

感物則欲動情勝，將或不免，而未發時，則任天之便更多也。[11]
軻氏惜之，故曰：吾此形色，豈容輕視也哉！即所以為天性
也。惟是生知安行，造位天德，如聖人者，於此形色，方能實
踐。……若稍稍勉而未能安，守而未能化，則耳必未盡天聽，
目必未盡天明，四體動容，未必盡能任天之便，不惟有愧於
天，實是有忝於人也。[12]

此正見天命無所不在，故本性中庸，無分君子小人，但君子知
畏天命之嚴，而小人則氣量褊淺，便欲任天之便，而過於自
恣，不覺流於無忌憚爾。[13]

所云不知識而順天則者，非全不用知識，正是不著人力，而任
天之便，以知之識之云爾。蓋心之應感，若非知識，則天則無
從而顯且現也。[14]

近溪說：「天人物我，渾成一個，……亦了無間別。」[15]「今盈宇宙中
只是個天」，[16]「夫萬物本乎天，人本乎祖」，[17]近溪的「任天之便」
乃是直探本源，與天為一，不著人力，順天則，畏天命，盡天聽，盡
天明，位天德，以見天命無所不在。「須知天地、日月、四時、鬼神
以及萬民、萬物、萬事、萬行，都總生化於一個德中，」[18]「任天之
便」就是向「天」之本源的回歸，就是向統一、整全理序的回歸。石
濤亦「本天」，其「任天」可理解為近溪的「任天之便」，乃確立
「天」對萬物的支配，萬物回歸統一的天則理序，萬物一體，乃是天

11 《羅汝芳集》，壹，語錄彙集類，頁13。
12 《羅汝芳集》，壹，語錄彙集類，頁51。
13 《羅汝芳集》，壹，語錄彙集類，頁107。
14 《羅汝芳集》，壹，語錄彙集類，頁187。
15 《羅汝芳集》，壹，語錄彙集類，頁240。
16 《羅汝芳集》，壹，語錄彙集類，頁175-176。
17 〈樂安前團張氏譜序〉，《羅汝芳集》，貳，文集類，頁468。
18 《羅汝芳集》，壹，語錄彙集類，頁319。

命。石濤以「任天」彰顯天地萬物「相際」為一，同出一源。

而陽明、龍溪、近溪之言「自任」，如：

> 己之性分有所蔽悖，是不得為人矣。……故居今之世，非有豪傑獨立之士的見性分之不容已，毅然以聖賢之道自任者，莫之從而求師也。[19]
>
> 君子之學，為己之學也。為己故必克己，克己則無己。無己者，無我也。世之學者執其自私自利之心，而自任以為為己；瀞焉入於隳墮斷滅之中，而自任以為無我者，吾見亦多矣。[20]
>
> 楚侗子曰：「伊尹以先覺自任，所覺何事？撻市之恥、納溝之痛，此尹覺處，非若後世學者承籍影響、依稀知見，以為覺也。人之痿痺不覺者故不任，虛浮不任者故不覺。伊尹一耕夫爾，……此其覺之所由先，而自任之所以重也。」[21]
>
> 如欲平治天下，「捨我其誰」，非過於自任，分定故也。[22]
>
> 故曰文王之所以為文，而孔子以斯文自任，則文之為道，章章明甚矣。[23]

人或「以聖賢之道自任」、「以先覺自任」、「以斯文自任」、以平治天下自任；或者執自私自利之心而自任以為為己，墮虛寂斷滅而自任以為無我。可知人之「自任」在乎人之決斷。或者有覺於天命之定分，而以天下之道自任，此自任之重者，然並非過於自任；或者於人之天命麻痺不仁，失其天授，故「不任」；或者蔽於所見，悖逆性分，以局隘淺陋自任。石濤說天授人以一畫，「然貴乎人能尊，得其受而不

19 〈答儲柴墟 二壬申〉，《王陽明全集》，卷二十一，外集三，頁814。

20 〈書王嘉秀請益卷甲戌〉，《王陽明全集》，卷八，文錄五，頁272。

21 〈答楚侗耿子問〉，《王畿集》，卷四，頁102。

22 〈書同心冊卷〉，《王畿集》，卷五，頁122-123。

23 〈擬山東試錄前序〉，《羅汝芳集》，貳，文集類，頁479。

尊，自棄也；得其畫而不化，自縛也。」故言「一畫收盡鴻濛之外，惟聽人之握取。」「人有畫而不畫則天心違矣」，「人或棄法以伐功，人或離畫以務變。是天之不在於人，雖有字畫，亦不傳焉。」亦以人雖受天命，然人之「自任」則在乎人的決斷。故人以「一畫」自任，或者「作闢混沌手，傳諸古今」，或者小受小識，雖有字畫而「不傳」，或者有畫不畫而「不任」。因此，「自任」彰顯了天、人的「分際」與天、人間的張力。

「資任」一詞或許是石濤自創，但是近溪對「天人相資」、「質任自然」的討論，可以有助於我們了解：

> 故善觀人者，不於其形而於其性；善觀性者，不於其命而於其天。形則有盡，性則生生而無已；性猶有所，天則浩浩而無窮。夫是以天人有相資之理，形神有互用之機。聖人所以引道脈於可憑……固當超脫乎塵情，而默會夫心元也已……孔子曰：人能弘道，非道弘人。蓋言天命流行，於穆深遠，必籍吾身以樹立而表章之，而道之用乃弘且大焉。又曰：人無所不至，惟天不容偽。夫所謂偽者，豈盡虛誑而欺世之云哉！要以狥形骸，而以人力勝焉爾。如是而欲其久且弗替也，得乎哉？故天之大也，大於人；人之久也，久於道。彼以形軀而力致焉，見亦左矣……而所願於諸君者，則惟天人之所以相資，形神之所以互發，有以潛通其隱默之微，而彰顯其久大之用。[24]
> 奈緣民可使由之，不可使知之。蓋「由之」是化育流布，其機順，而屬之天；「知之」是反觀內照，其機逆，而本之學……中間有志豪傑，多不務根本，只貪圖枝葉……全藉人力主張，稍求質任自然，詆為猖狂失據……殊不思德性雖賦諸天，擴充

24　〈南城壕塘王氏譜序〉，《羅汝芳集》，貳，文集類，頁460-461。

全資乎己。[25]

近溪說善觀性者在於觀天之浩浩無窮，因為天、人有相資之理，天、人相互資取、互為憑藉。天之大，在於人能弘揚光大天道；人之久，在於人「引道脈於可憑」。人資取天之道脈，才能使有盡有限的生命，超脫塵情，恆久不已；天須憑藉吾人，樹立表章天道，顯道用之宏大。天、人互相資取，則人能潛通天道隱默之源，彰顯天道久大之用。因此，善觀人者、善觀性者，在於能明天、人相資之理。既順天機流布化育，「質任自然」，又弘揚天道，「擴充全資乎己」。石濤的「本之天而全之人」在明天、人的互為憑藉，相互資取，石濤說：「如不資之，則局隘淺陋，有不任其任之所為」、「是任也，是有其資也」，[26]則重在人須資取於天以受天之任，然而人受天之任，即在彰顯天道。故「資任」說亦在明天、人相資之理，即在明天、人之「交際」。石濤說：「悠然天地初，交際掃前後」，[27]天、人之交際乃互相資取，無前無後。石濤又將「資其任」與天人之際一起思考：

> 資其任非措，則可以神交古人、翩翩立世，非獨以一面山川賄鬻筆墨。吾于此際，請事無由，絕想亘古，晦養操運，不啻天壤，及有得志，邈不知曉，使余空谷足音以全筆墨計者，不以一畫以定千古不得。[28]

25 《羅汝芳集》，壹，語錄彙集類，頁310。
26 《畫語錄・資任章》，引自楊成寅編著《石濤》，頁273、274。
27 〈和韻贈王叔夏〉，引自汪世清編著《石濤詩錄》，頁7。
　　而「交際」一詞亦屢見陽明心學者，如龍溪用以指人際往來，「原議士夫相與交際」，見《王畿集》，卷五，頁106。近溪則言「是神也者，渾融乎陰陽之內，交際乎身心之間。」見《羅汝芳集》，壹，語錄彙集類，頁288。
28 石濤為程畩人作《高眺摩天圖軸》題跋，引自朱良志《石濤研究》，頁16-17。

石濤說「資其任」不息，此際「悠然天地初」；人尊受天授之「一畫」，乃天在於人，則造化在乎手，可以神交古人，體現貫通古今的筆墨創造力。故「資其任」，天、人「交際」，才可以避免「獨以一面山川賄鬻筆墨」的局隘淺陋，使字畫傳之久遠。

石濤以「天」為萬物的本源，是萬物的主宰。「人」有「一畫」，「一畫」含萬物、形萬物、著萬化，乃可以參天地之化育，而獨尊於萬物。「物」則無「一畫」，然「山川萬物之薦靈于人」，乃使人之筆墨「一一盡其靈而足其神」。[29]故知石濤以為天人萬物有其宇宙分位的等級差異，而不同於「婆羅門與佛教為代表的印度宗教堅持的萬物一體觀，……沒有在形而上學的等級和存在上將人置於動物和植物之上：既不像柏拉圖和亞理士多德那樣以人為自然之塔的輝煌頂端，也不像猶太人那樣將人視為自然之『主』和酷似上帝的『君王』。」[30]

石濤以天人物我有其宇宙分位上的等級差異，但是石濤亦以為天與人、天與物、物與我、物與物，皆相際為一，交際往來，又保持分際。以下即以任天、資任、自任為理解模式，簡要地將天人之際、天物之際、物我之際、物物之際梳理如下：

△天人之際

任天——	人受天之任。	〈資任章〉
（受天之任）		
資任——	人能受天之任而任。	〈資任章〉
	不任于山，不任于水，不任于	
	筆墨，不任于古今，不任于聖	
	人。是任也，是有其資也。	〈資任章〉
自任——	吾人之任山水也……是以古今	

29 《畫語錄・筆墨章》，引自楊成寅編著《石濤》，頁266。

30 陳立勝先生對舍勒《歷史的心性形態中的宇宙同一感》的節要，引自氏著《王陽明「萬物一體」論——從「身-體」的立場看》，頁211。

不亂，筆墨常存。因其淡洽斯
任而已矣……誠蒙養生活之〈資任章〉
理，以一治萬，以萬治一。

△天物之際

　　　任天──　　　天之任于山。　　　　　　　　〈資任章〉
　　　（受天之任）

　　　　　　　　　山受任以任天。　　　　　　　　〈資任章〉

　　　資任──　　　山受天之任而任。　　　　　　　〈資任章〉

　　　自任──　　　山自任而任，非任天。　　　　　〈資任章〉
　　　（素行其任）

△物我之際

　　　任天──　　　人之任山水。　　　　　　　　　〈資任章〉
　　　（受天之任）

　　　　　　　　　山川萬物之薦靈于人。　　　　　　〈筆墨章〉

　　　資任──　　　山川脫胎於予也，予脫胎於山〈山川章〉
　　　　　　　　　川也。

　　　自任──　　　仁者不遷于仁而樂山。　　　　　〈資任章〉
　　　（素行其任）

　　　　　　　　　山自任而任，非任人。　　　　　　〈資任章〉

△物物之際

　　　任天──　　　山即海，海即山。　　　　　　　〈海濤章〉
　　　（受天之任）

　　　資任──　　　山之任水，水之任山。　　　　　〈資任章〉

　　　　　　　　　山之自居於海，海之自居於〈海濤章〉
　　　　　　　　　山。

　　　自任──　　　山自任而任。　　　　　　　　　〈資任章〉
　　　（素行其任）

　　　　　　　　　水素行其任。　　　　　　　　　　〈資任章〉

　　石濤《畫語錄・資任章》的重心乃在討論「資任」，即天人、天物、物我、物物的相資相成。稱之為「交互主體性」，意在凸顯非主客對立的認識關係。天地萬物不是外在於「人」，而是萬物一體，天人物我相互感通，相屬共有，人首先已在天地萬物之中。因為天人物我「同在」，因而「外在於自身存在」所以可能，「同在作為人類行為的一種主體活動而具有外在於自身存在的性質……外在於自身的存在乃是完全與某物同在的積極可能性。」[31]石濤的特殊之處在於把天人、天物、物我、物物的關係皆把握為「同在」，是主體與主體的「對話」。並且，彼此的「相際」與「分際」皆在「交際」中體現，即「任天」與「自任」皆在「資任」中得以持守。因此，首先是天人物我「本天」、「任天」、一體「相際」，故而天人物我「資任」、「交際」、相資相成，並在此「資任」中又體現彼此的「自任」、「分際」。石濤的「資任」說，可謂善於言「通」。

　　而石濤的物我之際則更巧妙地表達了「交互主體性」，見於他的「脫胎」、「身入」概念。

第二節　心物之際：脫胎與身入

　　戴本孝說：「人心物性天相通」。[32]「因為這裡包含了人之性與物之性的源始統一：物之性不是與人相隔絕的外在之物……這裡的『一』正是人與物的源始統一，完全不同於『概統人物而一之也』之『一』。後者的『一』乃是將物之性、人之性當作對象之物以『觀之』，從而在主客兩分的前提之下從客體中抽取出作為普遍的『共相』──這正是西方近代以降佔主流的形上學及程朱理學所熟悉的本

31 引自加達默爾著，洪漢鼎譯《詮釋學I真理與方法──哲學詮釋學的基本特徵》，頁181。
32 戴本孝〈雙義牯歌〉，《餘生詩稿》，清康熙守硯庵本，卷八。

質主義的思維方式。」³³「笛卡爾的心物二元論所造成的理論困
難⋯⋯心如何認識外物。關於心物問題，從船山的際之視域出發，大
概可以給出這樣的解決：其一，天人之際、心物的統一是最源始的經
驗，不是從獨立的心與物出發重建兩者之間的關聯；其二，心物的相
通又可以從氣上說，⋯⋯其三，人有心，能自覺其性，故人之性不同
於物之性，故人可開啟天地；在天人之際的整體結構中，人具有存在
論上的優先性。」³⁴陽明心學和石濤的「脫胎」、「身入」概念，在
「心物之際」的思考與王船山是一致的。掌握他們的「心物之際」，
可以如方聞先生所說的：「因為西方藝術常被分析為象徵肉體性的表
達，它還沒有一門關聯『表現性』與『再現性』之間的一致理論。從
這點來說，中國藝術史對『狀物形，表吾意』的研究為世界視覺文化
研究提供了重要的實據和理論上的資料，這正是傳統西方藝術史學和
藝術批評長期所缺如的。」³⁵

　　首先看陽明心學對心物關係的探討。必須說明的是，「心物之
際」，也可表述為「物我之際」或者是「身物之際」，因為「在中國古
代傳統思想中，似乎從來沒有身心二元論的問題，因為身合形與心而
言之。荻生徂徠已經指出，在古代，『身』並不與『心』對。『⋯⋯如
果把心排除在外，身就不成其為自身了。』」³⁶

　　陽明談「心物之際」的問題意識，乃是針對朱子理學的「格物」
說，陽明認為格物窮理是求理於外，他力主「天地萬物為一」是「本
體」的規定，「心物之際」首要的是心、物相際為一，故批評朱子將
「分際」視為心、物最本源的關係：

33 引自劉梁劍《天・人・際：對王船山的形而上學闡明》，頁49。

34 引自劉梁劍《天・人・際：對王船山的形而上學闡明》，頁85-86。

35 方聞〈宋元繪畫典範的解構：「形似再現」終結後中國繪畫的再生〉摘要，收入王
　耀庭主編《開創典範──北宋的藝術與文化研討會論文集》，（臺北：國立故宮博物
　院，2008），頁22。

36 引自劉梁劍《天・人・際：對王船山的形而上學闡明》，頁85。

陽明：天下無性外之理，無性外之物。學之不明，皆由世之儒
　　　者認理為外，認物為外，而不知義外之說，孟子蓋嘗闢
　　　之。[37]

龍溪：後儒格物之說，未有是意，先有是物。[38]

陽明、龍溪之批「認物為外」、「未有是意，先有是物」，乃意在強調
心、物更本源的關係為心、物「相際」，心物為一；不能因此認為他
是極端的唯心論者，把心視為超越肉體的獨立存在，以心可以不依賴
物而獨存。陽明乃強調心、物之相際為本源的關係：

陽明：蓋天地萬物與人原是一體，其發竅之最精處，是人心一
　　　點靈明。風、雨、露、雷、日、月、星、辰、禽、獸、
　　　草、木、山、川、土、石，與人原只一體。故五穀禽獸
　　　之類，皆可以養人；藥石之類，皆可以療疾：只為同此
　　　一氣，故能相通耳。[39]
　　　故其精神流貫，志氣通達，而無有乎人己之分，物我之
　　　間。[40]
　　　莫謂天機非嗜欲，須知萬物是吾身。[41]
　　　人物各有稟，理同氣乃殊。曰殊非有二，一本分澄淤。
　　　志氣塞天地，萬物皆吾軀。[42]

龍溪：良知是性之靈，原是以萬物為一體。[43]

37　〈答羅整庵少宰書〉，《王陽明全集》，卷二，語錄二，頁77。

38　〈格物問答原旨 答敬所王子〉，《王畿集》，卷六，頁142。

39　《王陽明全集》，卷三，語錄三，頁107。

40　〈答顧東橋書〉，《王陽明全集》，卷二，語錄二，頁55。

41　〈碧霞池夜坐〉，《王陽明全集》，卷二十，外集二，頁786。

42　〈澹然子序 有詩〉，《王陽明全集》，卷二十九，續編四，頁1040。

43　〈留都會紀〉，《王畿集》，卷四，頁89。

知之與物，無復先後可分。[44]

近溪：推之而天地萬物，極廣且繁，亦皆軀殼類也，潛通默
運，安知我體之非物，而物體之非我耶？[45]

君之心神微渺，如何一髮便能通得？……推之風雲互
入，霄壤相聞，而即外窺中，可見頭不間足，心不間
身，我不間物，天不間人，……莫非此個靈體。[46]

天地萬物與人「原」是一體，同此「一本」、「一氣」、「一理」，故能
相通。因而我不間物，心、物潛通默運，無前後可分，「安知我體之
非物，而物體之非我耶？」陽明則直接將心、物之相際相通，表述為
「萬物皆吾軀」、「萬物是吾身」。而「天理發生」就在心、物之「交
際」：

陽明：這性之生理，發在目便會視，發在耳便會聽，發在口便
會言，發在四肢便會動，都只是那天理發生，以其主宰
一身，故謂之心。[47]

目無體，以萬物之色為體；耳無體，以萬物之聲為體；
鼻無體，以萬物之臭為體；口無體，以萬物之味為體；
心無體，以天地萬物感應之是非為體。[48]

天沒有我的靈明，誰去仰他高？地沒有我的靈明，誰去
俯他深？鬼神沒有我的靈明，誰去辯他吉凶災祥？天地
鬼神萬物離卻我的靈明，便沒有天地鬼神萬物了。我的

44 〈致知議辯〉，《王畿集》，卷六，頁133。
45 《羅汝芳集》，壹，語錄彙集類，頁111。
46 《羅汝芳集》，壹，語錄彙集類，頁412。
47 《王陽明全集》，卷一，語錄一，頁36。
48 《王陽明全集》，卷三，語錄三，頁108。

靈明離卻天地鬼神萬物，亦沒有我的靈明。如此，便是一氣流通的，如何與他間隔得！[49]

你未看此花時，此花與汝心同歸於寂。你來看此花時，則此花顏色一時明白起來。便知此花不在你的心外。[50]

龍溪：物是天下國家之實事，由良知感應而始有。「致知在格物」，猶云欲致良知，在天下國家實事上致之云爾。知外無物，物外無知。[51]

夫一體之謂仁，萬物皆備於我，非意之也。吾之目遇色，自能辨青黃，是萬物之色備於目也；……吾心之良知……是萬物之變備於吾之良知也。……吾之良知自與萬物相為流通，而無所凝滯。[52]

近溪：反而求之，則我身之目，誠善萬物之色，我身之耳，誠善萬物之音，我身之口，誠善萬物之味，至於我身之心，誠善萬物之性情也哉！故我身以萬物而為體，萬物以我身而為用。其初也，身不自身，而備物乃所以身其身；其既也，物不徒物，而反身乃所以物其物。是惟不立，而身立則物無不立；是惟不達，而身達則物無不達。蓋其為體也誠一，則其為用也自周。……物我相通之幾，既體之信而無疑，則生化圓融之妙，自達之順而靡滯矣。……然反身莫強於體物，而體物尤貴於達天。[53]

天人合而造化為徒，物我通而形神互用。[54]

見物便見心，無物心不見。[55]

49　《王陽明全集》，卷三，語錄三，頁124。
50　《王陽明全集》，卷三，語錄三，頁108。
51　《王畿集》，附錄二，龍溪會語，頁700。
52　〈宛陵會語〉，《王畿集》，卷二，頁44。
53　《羅汝芳集》，壹，語錄彙集類，頁200。
54　《羅汝芳集》，壹，語錄彙集類，頁96。
55　〈勗三孫懷智〉，《羅汝芳集》，貳，文集類，頁720。

「目無體，以萬物之色為體」，心發在目便會視，乃是心、物「交際」，乃是「天理發生」。就「天理發生」言，心與物相資相成，無先無後，缺一不可。天地鬼神萬物離開心的靈明，就不能成其所是，就沒有天地鬼神萬物；我心的靈明離開天地鬼神萬物，也無法彰顯，也就沒有我心的靈明。心與物的「交際」，龍溪說是心、物相為流通，「知外無物，物外無知」。物要成其為物，心要成其為心，都在於心、物的「交際」中發生，就此而言，心與物皆非獨立存在。陽明說心與山中花未遇時，同歸於寂，但就在心、物「交際」時，「此花顏色一時明白起來」，心感花而動，花亦得以彰顯。近溪則直言「物我通而形神互用」，他把物、我「交際」把握為「形神互用」。他說「我身以萬物而為體，萬物以我身而為用」；人要「備物乃所以身其身」，即人要備萬物，以萬物為體，才成其「身」；而物要「反身乃所以物其物」，即物要反人身，由人身發用，才成其「物」。身、物「交際」，則身立而物無不立，身達而物無不達。則又把「物我相通之幾」，把握為體用關係，物要歸於人身來彰顯、發用，故近溪說在物的彰顯、發用中，即可見心的存在，他說「見物便見心」。亦如陽明之言「心無體，以天地萬物感應之是非為體」，心備萬物以成其心，故「無物心不見」。心與物要得以「見」，得以「心其心」、「物其物」，實是「互見」、「互用」，是即物見心，即心見物，此乃陽明心學即體即用、體用不二之義理所涵。然而心與物之「交際」，亦體現「分際」。天有賴於心去仰他高，地有賴於心去俯他深，鬼神有賴於心去辯他吉凶。天地萬物一體，而人心乃發竅最精處，人可「代」天以視、以聽、以味、以臭、以感應是非，即人「代」天以「辨物」；「物」因人之「辨」得以彰顯，「物」因人而發用。就此而言，我與物體現存在論上的差異，「我」因而「代」天，作為「物」的主宰者：

錢德洪：吾人與萬物混處於天地之中，為天地萬物之宰者，非

吾身乎？其能以宰乎天地萬物者，非吾心乎？心何以能
宰天地萬物也？天地萬物有聲矣，而為之辨其聲者誰
歟？……是天地萬物之聲非聲也，由吾心聽，斯有聲
也；……然則天地萬物也，非吾心則弗靈矣。吾心之靈
毀，則聲、色、味、變化不得而見矣。聲、色、味、變
化不可見，則天地萬物亦幾乎息矣。故曰：「人者，天地
之心，萬物之靈也，所以主宰乎天地萬物者也。」吾心
為天地萬物之靈者，非吾能靈之也。……然則明非吾之
目也，天視之也；聰非吾之耳也，天聽之也；嗜非吾之
口也，天嘗之也；變化非吾之心知也，天神明之
也。……吾心為天地萬物之靈，……聖人之聽聲與吾耳
同矣，而耳能不蔽於聲者，率天聽也；……故曰：
「……能自率吾天也。」[56]

龍溪：皋陶競業萬機，以代天工。[57]

近溪：人之所以獨貴者，……生性雖亦同乎山水、禽獸、草
木，而能鋪張顯設，平成乎山川，調用乎禽獸，裁制乎
草木。……以有覺之人心，而弘夫無為之道體。使普天
普地，俱變做條條理理之世界，而不成混混沌沌之乾坤
矣。[58]

子心既自知開明，……所謂：天視自己視，天聽自己
聽，己身代天工，己口代天言也。……頃刻之間，……
天地萬物，果然一日而皆歸。[59]

蓋伏義當年亦儘將造化著力窺覷，……忽然靈光爆破，

56 錢德洪〈天成篇〉，《王陽明全集》，卷三十六，年譜附錄一，頁1338-1339。
57 〈撫州擬峴臺會語〉，《王畿集》，頁25。
58 《羅汝芳集》，壹，語錄彙集類，頁178。
59 《羅汝芳集》，壹，語錄彙集類，頁156。

粉粹虛空，天也無天，地也無地，人也無人，物也無
物，渾作個圓團團、光爍爍的東西，……乾畫，叫他做
太極也，此便是性命的根源。……及到孔子……而曰
「天命之謂性」也。居常想象，吾夫子此言出口之
時，……而又安知天不為我而我之不為天，命不為性而
性之不為命也耶？自此以後，口則悉代天言，而其言自
時；身則悉代天工，而其動自時；天視自我之視，天聽
自我之聽，而其視其聽，亦自然而無不時也已。[60]

殊不知天人只是一個，如不一個，便不是道也。……聖
人但能知得天視即民視，天聽即民聽，而率循不失，便
可以口代天言，身代天工，非別有伎倆也。[61]

陽明「本心」即「本天」的立場，把「心」的普遍性歸之於「天」。
就天、人「分際」言，「天」是主宰、支配者，人是天命的接受者，
「自其道之示人無隱者而言，則道謂之教；自其功夫之修習無違者而
言，則道謂之學。教也，學也，皆道也，非人之所能為也。」[62]道示人
無隱，知人為接收者，且因「無隱」，故人得「天」之全，乃可「代」
天。在「天理發生」中，「天也無天，地也無地，人也無人，物也無
物」，「天視自己視，天聽自己聽，己身代天工，己口代天言」，「又安
知天不為我而我之不為天，命不為性而性之不為命也耶？」人為物
辨，乃在天人為一，人代天工，人代天言，物我兩忘，即心見物，即
物見心的「無我」之境中發生。然而，也因人「代」天，故「天理發
生」即如同人在視、人在聽、人在言、人在神明變化。就此而言，人
為天地之心，為萬物之靈，為天地萬物之主宰。沒有「心」的靈明，

60 《羅汝芳集》，壹，語錄彙集類，頁80-81。
61 《羅汝芳集》，壹，語錄彙集類，頁332。
62 〈答季明德丙戌〉，《王陽明全集》，卷六，文錄三，頁214。

則「物」的聲、色、味、變化不可見，而天地萬物幾乎息矣。故人與萬物混處於天地之中，乃因「有覺之人心」可以弘大「無為之道體」，故「天理發生」表現為人心對萬物的開顯，使混混沌沌的乾坤，都變做條條理理的世界，陽明乃言，「此心在物則為理」。[63]

因此，就心與物的「分際」言，「心」為「物」的主宰，陽明心學者對「物」的理解亦體現了心、物的此種關係。陽明「意之涉著處謂之物」，[64]龍溪「物者，意之用，感之倪也」，[65]「良知之感應，謂之物，是從良知凝聚出來」，[66]「物是倫物感應之實事」，[67]皆當由此理解。

陽明心學者的心與物，乃在天人物我的整體關係中把握，沒有超越而獨存的「心」，也沒有純粹獨立存在的「物」。如果首先區分「心」與「物」，因而在主體主義的視野下強調「體驗」，或者在認識論意識下重視「物之物性」，皆不能完整把握陽明心學的「心物之際」，也非其精義所在。繪畫的「狀物形，表吾意」，是心學「心物之際」的視覺體現，石濤以「脫胎」、「身入」的概念，表達了繪畫「創作」中，心與物的「交互主體性」。

一　脫胎

對石濤的「心物之際」，首先須了解山川萬物所以薦靈於人，天

63　《王陽明全集》，卷三，語錄三，頁121。

64　《王陽明全集》，卷三，語錄三，頁91。

65　《王畿集》，附錄二，龍溪會語，頁730。

66　〈驃騎將軍南京中軍都督府都督僉事前奉勑提督漕運鎮守淮安地方總兵官鹿園萬公行狀〉，《王畿集》，卷二十，頁603。類似的說法，如〈答羅念庵〉，卷十，頁235：「良知之體本虛，而萬物皆備，物是良知凝聚融結出來的。」又，〈新安斗山書院會語〉，卷七，頁163：「物者因感而有，意之所用為物……知之感應為物。」

67　〈格物問答原旨答敬所王子〉，《王畿集》，卷六，頁142。又，〈三山麗澤錄〉，卷一，頁10：「物是天下國家之實事，由良知感應而始有。」

「借」人之筆墨以寫天地萬物，人「代」山川言，皆描繪出「人」的
特殊地位：

> 夫畫：天下變通之大法也，山川形勢之精英也，古今造物之陶
> 冶也，陰陽氣度之流行也，借筆墨以寫天地萬物而陶泳乎我
> 也。[68]
> 故山川萬物之薦靈于人，因人操此蒙養生活之權。苟非其然，
> 焉能使筆墨之下⋯⋯一一盡其靈而足其神？[69]
> 山川使予代山川而言也。⋯⋯山川與予神遇而跡化也，所以終
> 歸之于大滌也。[70]

石濤說天地造物的變通大法、形勢精英、古今陶冶、氣度流行，都
「借」人的筆墨傳達，皆由我凝聚涵泳，使之顯現。因為「人」握取
著「筆墨以寫天地萬物」的特殊職分與權責，因此「山川萬物薦靈于
人」，「山川使予代山川而言」，故筆墨可以盡山川之靈，足山川之
神，使「山川與予神遇而跡化」；心、物「交際」，形神互用，而歸於
我的主宰。也就是說，在山川與我的「交際」中，始終保持著物、我
的「分際」，而人作為天地造化的傳達者、代言者，體現出「人」對
「物」的主宰。石濤因此而說：「夫畫者，從於心者也。」[71]自宗炳
「聖人含道暎物」始，中國的繪畫理論綿延不斷地彰顯了「人」作為
傳達者、代言者的特殊職分，是人「讓」物在「道」中顯現：

68 《畫語錄・變化章》，引自楊成寅編著《石濤》，頁265。
69 《畫語錄・筆墨章》，引自楊成寅編著《石濤》，頁266。
70 《畫語錄・山川章》，引自楊成寅編著《石濤》，頁268。
71 《畫語錄・一畫章》，引自楊成寅編著《石濤》，頁264。又《畫語錄・了法章》：「一
　畫明，則障不在目而畫可從心。畫從心而障自遠矣。」頁264-265。

合造化之功，假吳生之筆。[72]

畫家六法。一氣韻生動。氣韻不可學，此生而知之，自有天授。然亦有學得處，讀萬卷書，行萬里路，胸中脫去塵濁，自然丘壑內營，立成鄄鄂，隨手寫出，皆為山水傳神矣。[73]

四山之意，山不能言，而人能言之。[74]

走造化于毫端。[75]

山水不能言，畫家以筆墨為山水傳神。造化以畫家之手為手，展現在畫家筆端；造化之功，乃借畫家之筆實現。近溪說：「我既心天之心，……天將身吾之身……所謂飛躍由心，而形神俱妙，」[76]我以天之心為心，天以我之身為身，將天、人「交際」的「交互主體性」鮮明地呈現。石濤的「脫胎」概念，則是對物、我「交際」的生動表達：

此予五十年前未脫胎于山川也，亦非糟粕其山川而使山川自私也。山川使予代山川而言也，山川脫胎於予也。予脫胎于山川也，搜盡奇峰打草稿也。山川與予神遇而跡化也，所以終歸之于大滌也。[77]

72　張彥遠《歷代名畫記》，卷二，頁22，評吳道子畫藝，引自方聞著，李維琨譯《心印──中國書畫風格與結構分析研究》，（西安：陝西人民美術出版社，2006），頁265。

73　董其昌著，屠友祥校注《畫禪室隨筆》，頁109。

74　惲壽平《南田畫跋》（嘯園刻本），引自承名世〈惲壽平書畫藝術概論〉，《惲壽平書畫集》，（北京：文物出版社，1987），頁15。

75　惲壽平畫跋，引自楊臣彬《惲壽平》，（長春：吉林美術出版社，1996），頁226。

76　《羅汝芳集》，壹，語錄彙集類，頁320。而顧憲成（1550-1612）讚美周敦頤的《太極圖說》言：「周子此數語，模寫絪縕情狀，宛然如畫。真造物神傳手也。」則見畫家與思想家，皆「真造物神傳手」。以上顧憲成之言，引自荒木見悟著，杜勤、舒志田等譯《佛教與儒教》，頁180。

77　《畫語錄・山川章》，引自楊成寅編著《石濤》，頁268。

蓋以運夫墨，非墨運也；操夫筆，非筆操也；脫夫胎，非胎脫
也。[78]

「脫胎」見於魏伯陽《周易參同契》：「作丹之時，脫胎入口。功成
後，脫胎出殼。」[79]魏氏把象數易用於丹道修煉，「脫胎」即「脫胎換
骨」，指經過修煉，脫去凡胎俗骨，換成聖胎仙骨。後指舊有之物徹
底變化，而成新物。[80]陽明心學者多兼通佛道，如龍溪屢言「脫胎換
骨」、[81]「脫胎神化」、[82]「脫化」、[83]「脫胎」，[84]近溪亦言「脫胎初生
之際」，[85]都不離蛻化為新之義。石濤說自己五十年前未脫胎于山川，
如今則是「山川脫胎於予也。予脫胎于山川也」。言下似認為「予脫
胎于山川」比之「山川脫胎於予」更難，方以智有相同的見解：

> 萬物皆備于我，萬我皆備于物。轉山河大地歸自己則易，轉自
> 己歸山河大地則難。[86]

78 《畫語錄・絪縕章》，引自楊成寅編著《石濤》，頁267。

79 引自中村茂夫《石濤──人と藝術》，頁170。

80 參《大辭典》，中冊，頁3873。

81 《王畿集》，附錄二，龍溪會語：「歐蘇不用《史》、《漢》一字，脫胎換骨，乃是真
《史》、《漢》。」

82 《王畿集》，頁34、203、694。

83 〈留都會紀〉，《王畿集》，頁89。

84 《王畿集》，附錄二，龍溪會語，頁754：「山人問大丹之要。予曰：『此事全是無中
生有，……虛白成形而蜕蝂化去，心死神活，所謂脫胎也。此是無中生有之玄機，
先天心法也。』」又見頁151，文字有出入。

85 《羅汝芳集》，壹，語錄彙集類，頁434：「故聖人於其脫胎初生之際，人教不得，
物強不得時節，……須不失赤子時。」

86 方以智〈示王若先居士〉，引自楊儒賓老師〈儒門別傳──明末清初《莊》《易》同
流的思想史意義〉，收入鍾彩鈞、楊晉龍主編《明清文學與思想中之主體意識與社
會學術思想篇》，頁262。

方以智言「舍物無心，舍心無物」，[87]他的心、物「交際」與龍溪的「知外無物，物外無知」，近溪的「我不能外乎萬物，萬物不能外乎我」[88]同。方以智之「轉山河大地歸自己」，乃「萬物皆備于我」，即石濤的「山川脫胎於予」，是比較容易的；而「轉自己歸山河大地」，乃「萬我皆備于物」，即石濤的「予脫胎于山川」，則是困難的。「山川脫胎於予」，以我為主，我代山川而言，山川在我之中蛻變。「予脫胎于山川」，以物為主，搜盡奇峰打草稿，我在山川之中蛻變。我與山川在「交際」中互為賓主，互相轉化，近溪說這是「我可以為物，物可以為我」，[89]而陶望齡亦認為近溪正是「以己為天地萬物，以天地萬物為己」。[90]

石濤的「山川脫胎於予」，「予代山川而言」，又可以理解為近溪的「聚天地民物之精神而歸之一身」、「散一己之精神而通之天地民物」。[91]就此而言，人是萬物的主宰，故石濤強調「運夫墨，非墨運也；操夫筆，非筆操也，脫夫胎，非胎脫也。」即使在「予脫胎于山川」時，我隱沒變無，而以山川為主；此際，山川如同自己在開顯自己，而我從「無我」中脫胎換骨，我仍是山川的主宰。我之外在於自身存在，體現為「無我」之境，乃是為了完全與某物同在，我對物仍然體現存在論上的優先性，就如近溪所言：

> 故以吾而等諸天地萬物也，則謂天地萬物之心，而悉統乎吾之

87 方以智〈示王若先居士〉，引自楊儒賓老師〈儒門別傳——明末清初《莊》《易》同流的思想史意義〉，收入鍾彩鈞、楊晉龍主編《明清文學與思想中之主體意識與社會學術思想篇》，頁261。

88 《羅汝芳集》，壹，語錄彙集類，頁359。

89 《羅汝芳集》，壹，語錄彙集類，頁339。

90 陶望齡〈明德先生詩集敘〉，《羅汝芳集》，附錄，頁985。

91 引自龔鵬程《晚明思潮》，（臺北：佛光人文社會學院編譯出版中心，2001），頁52-53：「唯獨而自，則聚天地民物之精神而歸之一身矣，已安得而不復耶？唯中而知，則散一己之精神而通之天地民物矣，復安得而不禮乎？」

理，無不可也；以天地萬物而等諸吾也，則謂吾心之中，而悉
統乎天地萬物之理，亦無不可也。何也？天地物我，形有不
一，而心之所以神、所以靈，無不一也。夫即吾心之神靈，而
天地萬物焉，可以統而一之，則即吾心之神靈，而天地萬物
焉，自足以貫而通之也。……否則不以我體乎物，而為物所
體；不以我用乎物，而為物所用，將何以尊崇德性，柄運經
綸，而立本知化也哉？[92]

近溪的「以吾而等諸天地萬物」，乃方以智的「轉自己歸山河大地」，
即石濤的「予脫胎于山川」；近溪的「以天地萬物而等諸吾」，乃方以
智的「轉山河大地歸自己」，即石濤的「山川脫胎於予」。近溪認為天
地物我「相際」為一，可以即吾心之神靈，一以貫之。故我體乎物，
而非為物所體；我用乎物，而非為物所用；物、我「分際」，我乃物
之主宰，如此才能立本知化。然而，我對物的主宰，即如石濤所言
「夫畫者，從於心者也」，或如戴本孝所言「法法從心義無盡」，[93]卻
不當理解如西方的唯心主義，認為繪畫是主體意識在感性形式領域的
自由表象。也不能將「天理發生」，只歸為心對物的「賦義」，認為
「天理」只為體驗的主體所佔有。在「天理發生」中，我與物皆在
「道」中脫胎換骨，畢露新奇。繪畫的「心物之際」，不止於「以我
觀之」，不止於「以物觀之」，而是「以道觀之」。故石濤說「道外無
畫，畫外無道，畫全則道全。」我對物的主宰，必須放到天人物我的
整體關係中把握，對此，近溪的說法可供參照：

如至靈至虛，天地原有此心，則心其心以為吾心，又使人人物
物，皆心吾心，以同全天地之心也；如生生化化，天地原有此

92 《羅汝芳集》，壹，語錄彙集類，頁341。
93 戴本孝〈雲山四時長卷寄喻正庵〉，《餘生詩稿》，清康熙守硯庵本，卷十。

性，則性其性以為吾性，又使人人物物，皆性吾性，以同全天
地之性也；如剛大充塞，天地原有此氣，則氣其氣以為吾氣，
又使人人物物，皆氣吾氣，以同全天地之氣也。則是合天地人
物，而完成一體，通始終本末，而貫徹一機。[94]

使人人物物皆心吾心、皆性吾性、皆氣吾氣，又必須同全天地之心、
同全天地之性、同全天地之氣。即我心對物的主宰，貫通於天地之心
對我的主宰。我是天道的傳達者、代言者，我對物的主宰，即是
「讓」物在道中顯現。不管是「山川脫胎於予」的「有我」之境，或
是「予脫胎于山川」的「無我」之境；山川與我皆在道中蛻變。

　　在石濤的「脫胎」概念中，山川與我的「交際」，落實為繪畫
「創作」，則有山川與皴法的關係：

> 如山川自具之皴，則有峰名各異，體奇面生，具狀不等，故皴
> 法自別。有卷雲皴，劈斧皴，披麻皴……皆是皴也。必因峰之
> 體異，峰之面生，峰與皴合，皴自峰生。峰不能變皴之體用，
> 皴卻能資峰之形勢。不得其峰何以變？不得其皴何以現？峰之
> 變與不變，在於皴之現與不現。[95]

石濤說山川因體狀奇特、面貌新異，乃自然具備了自己的皴法，種種
不同的皴法都由山峰的不同變化而產生。「皴自峰生」、「不得其峰何
以變」，可以歸為「予脫胎于山川」。石濤接著又說山峰不能改變皴法
的體用，皴法卻有助於山峰形勢的描繪。山峰的變與不變，在於皴法
的現與不現。「不得其皴何以現？峰之變與不變，在於皴之現與不
現」，可以歸為「山川脫胎於予」。而在山峰與皴法的「交際」中，即

94　《羅汝芳集》，壹，語錄彙集類，頁355。
95　《畫語錄・皴法章》，引自楊成寅編著《石濤》，頁268-269。

已表明了「峰與皴合」的「相際」，並持守著「峰不變皴之體用，皴卻能資峰之形勢」的「分際」。

　　石濤說「不得其峰何以變」，在《畫語錄・皴法章》，他仍然重申「予脫胎于山川也，搜盡奇峰打草稿也」的難能可貴：

　　　　筆之於皴也，開生面也。山之為形萬狀，則其開面非一端。世人知其皴，失卻生面，縱使皴也于山乎何有？[96]

搜盡奇峰的千形萬狀，才能盡得「山川自具之皴」；因應山峰奇異體貌而自然生成的皴法，才能與山峰妙合，開顯山峰的新面貌。因此皴法必須「脫胎」於山峰，隨著山峰的新面而蛻變，如果只知泥守已定的皴法，不再搜求天下奇峰的新異面貌，這樣的皴法對山峰的開顯就失去意義。

　　「搜盡奇峰打草稿」，使皴法能「脫胎」於山峰的變幻無窮，是畫家求新求變的必要本領。然而，「搜盡奇峰打草稿」，已是皴法山峰「交際」互生，而非畫家對山峰的客觀模擬再現。故石濤說在運墨操筆之時，「又何待有峰皴之見？」[97]「予脫胎于山川」之際，乃是忘峰忘皴，無內無外，泯除物我對待。而「打草稿」之法已見於黃公望（1269-1354）之說：

　　　　皮袋中置描筆在內，或於好景處，見樹有怪異，便當模寫記之，分外有發生之意。登樓望空闊處氣韻，看雲采，即是山頭景物。李成郭熙皆用此法。郭熙畫石如雲，古人云：「天開圖畫」者是也。[98]

96　《畫語錄・皴法章》，引自楊成寅編著《石濤》，頁268。
97　《畫語錄・皴法章》，引自楊成寅編著《石濤》，頁269。
98　黃公望〈寫山水訣〉，引自俞崑編著《中國畫論類編》，頁697。

畫家每遇好景，則作「天開圖畫」之想，即見古代大師皴法之所生。黃公望因而肯定以描筆模記奇樹奇景的方法，「分外有發生之意」。但是黃公望所說的「打草稿」，既遇景，又融合古代畫作之想，他所見之「景」，實非客觀之景，因此也與郭熙「身即山川而取之」不同，郭熙之法，似更傾向於模擬再現：

> 學畫花者以一株花置深坑中，臨其上而瞰之，則花之四面得矣。學畫竹者，取一枝竹，因月夜照其影於素壁之上，則竹之真形出矣。學畫山水者何以異此？蓋身即山川而取之，則山水之意度見矣。[99]

郭熙（1023-約1085）更重視對實物實景的模寫再現，雖然說繪畫對實物的「再現」，嚴格地看，都不能排除畫家的取捨與布置，即「狀物形」亦不能完全排除「寫吾意」的因素。但是，中國繪畫在宋、元之際，確實由「狀物形」向「寫吾意」的比重上傾斜。

石濤的「搜盡奇峰打草稿」，強調的是「予脫胎于山川也」，乃是畫家在山川之中蛻變，而不是強調畫家對山川實景的模擬再現。畫家在山川之中蛻變，是明末清初的旅遊風尚中，對畫家畫風改變的一個有意識的發現：

> 漸公畫入武夷而一變，歸黃山而益奇，昔人以天地雲物為師，況山水能移情，于繪事有神合哉。常聞讀萬卷書，行萬里路，乃足稱畫師，今觀漸公黃山諸作，豈不洵然。[100]

99 郭熙、郭思撰〈林泉高致〉，引自俞崑編著《中國畫論類編》，頁634。
100 查士標跋弘仁《黃山圖冊》，引自陳傳席《弘仁》，（長春：吉林美術出版社，1996），頁94-95。

查士標（1615-1698）說弘仁的畫風，在弘仁因抗清入武夷山時一
變，回到黃山時畫風更加奇特，乃歸因於山水能改變人的性情，並相
應地展現在繪畫「創作」上。讀萬卷書，行萬里路的重要，即在於畫
家從其中脫胎換骨，成為真正的畫師。戴本孝也尚遊歷，他說「不從
筆墨見荊關，一杖先遊五岳還」[101]，他對自己登覽五岳後的蛻變，表
達得極明瞭：

> 學山至于山，山面即吾面。昔從嵩華歸，鴻濛破孤硯。[102]
> 老于筆墨關情性，愛為巖龕露肺肝。五岳歸來形已換，踏翻碧
> 落向雲殘。[103]
> 空慚衰拙益其痴，雲山移我枯槁性。[104]

「五岳歸來形已換」、「山面即吾面」、「雲山移我枯槁性」，明言我已
經在五岳之中「脫胎」。在山川之中脫胎換骨的畫師，因此能以孤硯
破鴻濛，為嵩山、華山開生面。但是，戴本孝和石濤一樣，認為物、
我「交際」的「以物觀之」、「以我觀之」，終歸於「以道觀之」，他
說：「希惟道眼觀，豈曰吾能事」。[105]

　　石濤的「脫胎」概念，表達的是山川脫胎於我，我脫胎於山川的
「交互主體性」，在物、我的「交際」中，互為賓主，彼此轉化，物
我皆得以脫胎換骨。因此，石濤也以「對談」，形容繪畫「創作」時
心與物的「交際」。他說：「老夫能使筆頭憨，寫竹猶如對客談。」[106]

101 戴本孝〈題畫〉，《餘生詩稿》，卷三，引自上海圖書館所藏四卷本。
102 戴本孝〈戲作陰崖釣叟圖輒題其上〉，引自上海圖書館所藏四卷本，卷四。
103 戴本孝〈畫中雜感〉，《餘生詩稿》，清康熙守硯庵本，卷八。
104 戴本孝〈雲山四時長卷寄喻正庵〉，清康熙守硯庵本，卷十。
105 戴本孝〈題四時畫長卷四首〉，清康熙守硯庵本，卷八。
106 石濤跋〈墨竹卷〉，引自汪繹辰輯《大滌子題畫詩跋》，《美術叢書》，十五冊，三集，
　　第十輯，頁49。

程正揆則說：「欣賞此朝夕，無人識主賓」，[107]戴本孝也說：「而天地山川洞穴磊落幽奇，可以肺腑相示」。[108]

　　石濤的「搜盡奇峰打草稿」，戴本孝的「五岳盈囊足畫稿」，[109]可以如柯律格說的，是明末清初，旅遊文化和空間消費盛行的現象。旅遊作為文化菁英特殊的身分標誌，這些描繪個人遊蹤，傳達個人遊歷經驗的畫作，如同十七世紀早期即大量湧現的自傳與自述生平的文學作品，對文人身分的自我認同，產生鞏固的作用。[110]也可以說是石濤對泥守畫譜，「得之一山，始終圖之；得之一峰，始終不變」[111]的求變之道。他如同戴本孝說的「何必夢寐說營丘，且來覿面臨洪谷」，[112]在繪譜畫訓的既定皴法與張本中去學習李成、荊浩，只是癡人說夢。石濤和戴本孝都主張畫家自己面對山川，在與山川的「交際」、「對談」中「脫胎」，唯有畫家自己蛻變，才能使山川畢露新奇，為山川開生面。而且，在繪畫「創作」中，我與山川的「交際」和互相的蛻變，都在「道」中發生。這就是石濤說的：「夫道之於畫，無時間斷者也」。[113]

107 程正揆〈題畫二首〉，《青溪遺稿》，卷六，五言律，四庫全書存目叢書，集197，頁419。

108 戴本孝1688年山水軸畫跋，引自許宏泉《戴本孝》，（石家庄：河北教育出版社，2002），頁104。

109 戴本孝〈甲子歲暈于旬日中，風日雲月、雨露霜霾、雷霞雪電、寒煙陰晴各極其變，何能無感也！靜坐守硯庵，兒輩率大小諸孫羅侍左右，不覺吟拗體十首，不復次第〉，《餘生詩稿》，清康熙守硯庵本，卷七。

110 Craig Clunas, Pictures and Visuality in Early Modern China, (Princeton: Princeton University Press, 1997), P.83.

111 《畫語錄・運腕章》，引自楊成寅編著《石濤》，頁267。

112 戴本孝〈正菴先生治具，約同艾黻安節暨兒屏星，遊錦屏山龍洞，復令鐵三老代為主人，感為之歌〉，《不盡詩稿》，清康熙守硯庵本，卷二十一：「安得此山入我腹？古人取真山，四時入卷軸，何必夢寐說營丘，且來覿面臨洪谷。」求「此山入我腹」，意思與石濤的「山川脫胎於予」相近。

113 石濤《畫法背原・第一章》，引自喬迅《石濤──清初中國的繪畫與現代性》，頁365。

　　如果說石濤認為我脫胎於山川的「無我」之境，比之山川脫胎於我的「有我」之境更難能可貴；但是石濤終究沒有落入「無我」、「有我」的對立。在我脫胎於山川的理解中，石濤要說明的是，繪畫「創作」不能首先理解為一種主觀性的行為，我在與山川的遭遇中，乃「天理發生」的參與者，亦在其中脫胎換骨。石濤說：「丘壑自然之理，筆墨遇景逢緣。以意藏鋒轉折，收來解趣無邊。」[114]丘壑的自然之理，在筆墨與山水景色的遇合中發生，並終須由我的筆法來使山水景色的趣味顯現。即我脫胎於山川，實則又在山川脫胎於我中展現，因此「脫胎」展現為一個循環。並且，「山川脫胎於予」、「予脫胎于山川」雖有難易之別，但皆非對現成之物的揭示，故戴本孝說「安得此山入我腹」？[115]梅清說「贏得山靈任我呼，萬壑都從腕中落」，[116]表明「山川脫胎於予」亦是獲取、生成，而非現成、再現。雖然，萬物我備、物我為一，是人的本體規定，但這是就物、我「相際」說。就物、我「交際」的「天理發生」言，則是物、我神遇而跡化，是物、我皆「脫胎」的生成、變化，是物、我「對談」的互為賓主。而也在此物、我「交際」的相應相與中，物、我的「分際」，即我「代」物而言，「讓」物在道說中顯現，乃得以持守。程正揆對「物我之際」亦有深刻的理解，他說：「山水非文章不顯，文章非山水不奇。雖互相映發，實各出機軸，不可假貸。此山水文章之遇合，蓋亦有神交焉。一滯于陳跡，奚啻萬里唯臥遊者。」[117]山水與文章的遇合、神交，乃互相映發，又各出機軸、不可取代；山水因文章而顯現

114 石濤〈山谿石橋〉跋，1703年《為劉石頭作山水冊》，引自喬迅《石濤──清初中國的繪畫與現代性》，頁292。

115 戴本孝〈正菴先生治具，約同艾谿安節暨兒屏星，遊錦屏山龍洞，復令鐵三老代為主人，感為之歌〉，《不盡詩稿》，清康熙守硯庵本，卷二十一。

116 梅清〈登文殊院懷栗亭于鼎綺園東巖天士雲逸諸子〉，《瞿山詩略》，卷二十九，四庫全書存目叢書，集222，頁720。

117 程正揆《青溪遺稿》，卷二十七，譙著，四庫全書存目叢書，集197，頁579。

自身，文章因山水而臻於奇境。完整地道出物我「相際」、「交際」與「分際」的關係。

二 身入

「身入」概念屢見於程正揆、戴本孝和梅清等人的繪畫「創作」與「鑑賞」理論中，是對忘我、迷狂情態下，主體出位存在的生動表述。先看有關繪畫「創作」的部分：

> 程正揆：淡山如客樹如禪，意到無聲各杳然。落筆不知誰是畫，和身都入水晶天。[118]
>
> 和身蘸入烟霞裡，為謝群公贈短筇。[119]
>
> 臥遊時，既獲名勝，復賞奇文。誦讀之，想像之，反覆摩擬，身入巖壑，松風泉響，悉合耳根。[120]
>
> 梅清： 便可攜身入圖畫，許我弄筆兼塗鴉。毫端秋色亦無數，墨光濃淡隨參差。但使能藏千日酒，幅中誰道無羲媧？[121]
>
> 去年六月天苦熱，揮毫掃出千峰雪。置身忽入黃海中，空堂四壁寒光冽。何人策蹇踏層冰？迺是老瞿結想凌空行。一時同學數十輩，都來畫裏避炎蒸。[122]

118 程正揆〈題畫四首〉，《青溪遺稿》，卷十五，七言絕句，四庫全書存目叢書，集197，頁493。

119 程正揆〈題畫十二首〉，《青溪遺稿》，卷十五，七言絕句，四庫全書存目叢書，集197，頁494。

120 程正揆《青溪遺稿》，卷二十七，襍著，四庫全書存目叢書，集197，頁579-580。

121 梅清〈水部田綸霞先生屬寫長安移居圖并作短歌〉，《天延閣後集》，卷六，己未庚申，四庫全書存目叢書，集222，頁427。亦見頁670。

122 梅清〈贈畫歌為宋伊平太史賦〉，《天延閣後集》，卷十三，戊辰，四庫全書存目叢書，集222，頁482。

> 白彥良：梅子才名走天下，大江南北誰其亞？縱橫健筆意凌
> 雲，金壺墨汁驚初瀉。千巇萬壑羅心胸，開縑削出青
> 芙蓉。手挩稽唇若方嘯，飛身入畫神為從。[123]

程正揆說畫家進行「創作」時，反覆摩擬、想像，身入巖壑，松風泉
響悅耳縈繞。「落筆不知誰是畫」，自己融合在水墨中，浸染到烟霞
裡，忘己忘物，不知誰是畫、誰是我。梅清則說要「攫身入圖畫」，
奪身投入畫中，在尺幅中操筆塗鴉，以毫端墨光體現秋天的景色。他
更舉例說明了「創作」的「身入」境況，在一個酷熱的六月天，他揮
毫掃出千峰雪，他因而頓時身入黃山雲海之中，感屋舍皆空，四面寒
光冷冽。是誰踏上層冰拄杖緩行？原來是我老瞿在峰雪層冰中凌空凝
思。梅清的友人白彥良捕捉他的「創作」神態，也說他「飛身入畫神
為從」。「飛身入畫」，則畫為主體，我與畫融合一體，頓時質疑「何
人策蹇踏層冰」？梅清的描述與程正揆的「落筆不知誰是畫」有相似
之處，只是他幡然一覺「迺是老瞿結想凌空行」，則「飛身入畫神為
從」，比之程正揆，又從忘我忘物的感通為一中逆覺反照，知一切畫
境都是我在凌空結想，都在我的精神之光中顯現。

　　而「身入」概念，也出現在「鑑賞」理論中：

> 董其昌：營丘作山水，……凝坐觀之，雲烟忽生。澄江萬里，
> 神變萬狀。予嘗見一雙幅，每對之，不知身在千岩萬
> 壑中。[124]
> 程正揆：此身若入圖畫去，直待秋風一日涼。[125]

123 白彥良〈贈梅淵公〉，《天延閣贈言集》，卷一，四庫全書存目叢書，集222，頁493。
124 董其昌〈畫訣〉，《畫禪室隨筆》，卷二，引自屠友祥校注《畫禪室隨筆》，頁165。
125 程正揆〈鄉居題畫四首〉，《青溪遺稿》，卷十五，七言絕句，四庫全書存目叢書，
　　集197，頁493。

　　　　身入維摩畫入禪，筆先意到有真傳。千年餘後長豐
　　　　草，一派清溪勝輞川。[126]

　　　　晚雲浮潤上殘書，蕙帳烟關畫裡居。[127]

戴本孝：嘗愛谿堂雲欲起，一時林岫有香光。畫存此意筆難
　　　　盡，身入畫中窺杳茫。[128]

梅清：　畫裡看山興欲飛，山還作響報絃徽。[129]

　　　　熟視旋驚放鶴圖，恍如置我秋空立。[130]

陳維崧（1626-1682）：昨蒙攜畫脫相贈，令我看久忘飢疲。……
　　　　不爾攫身入畫裡。[131]

　　董其昌欣賞李成的山水畫，凝坐觀之，不知身在千岩萬壑中，見雲烟
忽生，澄江萬里，神變萬狀；已是身入畫中，置身於雲烟江水的生成
變化之中。程正揆則言自己身入王維畫中得其真傳，在王維輞川圖千
餘年後，可望以一脈清溪勝之。他並且說自己在「鑑賞」畫時，是身
入圖畫，在「畫裡居」。戴本孝述說自己見谿堂雲起，頗有王蒙林岫
畫意，但欲以繪筆存此畫意亦難盡之。「身入畫中窺杳茫」，是戴本孝
畫成後，身入畫中，對畫難以盡意的興嘆。梅清「畫裡看山興欲

126　程正揆〈題畫四首〉，《青溪遺稿》，卷十五，七言絕句，四庫全書存目叢書，集
　　　197，頁495。

127　程正揆〈題畫冊八首〉，《青溪遺稿》，卷十五，七言絕句，四庫全書存目叢書，集
　　　197，頁505。

128　戴本孝〈畫中雜感〉，《餘生詩稿》，清康熙守硯庵本，卷八。

129　梅清〈蔡玉及為沈北溟作東山谷口二圖戲為題贈〉，《天延閣刪後詩》，卷八，越
　　　游，四庫全書存目叢書，集222，頁296。

130　梅清〈題石公放雀圖歌〉，《天延閣後集》，卷三，丙辰，四庫全書存目叢書，集
　　　222，頁398。

131　陳維崧〈寄瞿山先生畫松歌〉，《天延閣贈言集》，卷三，四庫全書存目叢書，集
　　　222，頁514。饒宇樸題龔賢《谿山疏樹》：「十年夢讀看山句，展卷悠然悟別峰，
　　　涼色乍綠蕭寺古，不知身入畫圖中。」亦描述「鑑賞」畫作的「身入」狀態。見
　　　臺北故宮博物院藏《周亮功集名家山水冊》，第七開。

飛」，如他觀賞石濤的放鶴圖一樣，都是身入畫裡去看山、看鶴，他的友人陳維崧就用梅清自己的話「搜身入畫裡」，來「鑒賞」梅清的畫松圖。

「鑑賞」畫作的「身入」狀態，以畫為主體，是畫在向我訴說。「鑑賞者」或者感興勃發，或者興嘆不及，或者因圖而驚，或者因圖而忘飢疲，皆是對畫之道說的回應。因此，「鑑賞」畫作的本質，不是人主觀地感受畫作，而是畫作在道說。畫作召喚人進入它的道說，置身畫作的道說才是「鑑賞」畫作的本質。海德格爾說：

> 意願乃是實存著的自我超越的冷靜的決心，這種自我超越委身于那種被設置入作品中的存在者之敞開性。這樣，那種「置身于其中」也被帶入法則之中。作品之保存作為知道，乃是冷靜地置身于在作品中發生著的真理的陰森驚人的東西中。這種知道作為意願……它沒有剝奪作品的自立性，並沒有把作品強行拉入純然體驗的領域，並不把作品貶低為一個體驗的激發者的角色。作品之保存並不是把人孤立于其私人體驗，而是把人推入與在作品中發生著的真理的歸屬關係之中。[132]

海德格爾以「作品之保存」取代「鑑賞」，並且以「置身于在作品中發生著的真理的陰森驚人的東西中」、「把人推入與在作品中發生著的真理的歸屬關係之中」，作為作品保存的本質。如此，人與作品中發生著的真理相屬相有，沒有剝奪作品的自立性，也不是把人孤立於私人的體驗之中。因而，作品之保存作為知道，是置身於作品真理之中的自我超越，並非人主觀的體驗而持有真理。

那麼，明末清初畫家們的「身入」概念，又是如何體現在繪畫

132 馬丁·海德格爾〈藝術作品的本源〉，見氏著，孫周興譯《林中路》，頁55。

「創作」中呢？張哲嘉先生對明代方志地圖的研究，為我們提供了很
好的解說：

> 相對於西洋地圖傳統、習慣在地圖下緣畫著一兩位眺望者，置
> 身境外觀看這塊土地的一草一木。中國方志地圖的視界較像是
> 一個官僚坐在中心向邊陲遠眺、四望無際的感覺。只是這繪者
> 不但眼睛要看到全境，而且同時還要把自己畫入圖內。繪者的
> 視覺感，彷彿是從官署面朝向外、拿起特別的照相機，要把全
> 境拍攝入鏡。從這樣的觀點看，所拍攝出來的矩形照片中，近
> 在咫尺的官署、以及較近的首府總城看起來比較大，才是天經
> 地義。[133]

「身入」概念體現在中國方志地圖的，是繪圖者置身圖中的視覺感。
通過中西觀看方式的差異，凸顯出「身入」概念在明代方志地圖中的
特殊表達方式。雖然，方志地圖只是作為指示功能的工具，但是其繪
者置身圖中的視覺感，反而簡單明瞭地為「身入」概念提供了視覺觀
看方式的解說。

　　「身入」概念所表明的，繪畫「創作」本質非畫家的主觀體驗，
似乎有悖常理。例如梅清不就點明一切畫境乃是「老瞿結想凌空行」
嗎？畫家作為天命的代理者、接受者，因而在「創作」中，造化以畫
家之手為手，天隱退、變無，使繪畫「創作」彰顯為人的創造、是人
在「讓」事物顯現。然「身入」概念則明示人在「創作」中的忘我存
在，乃是置身於天理的發生之中，並且在此「創作」經驗中被改變。
程正揆說「落筆不知誰是畫，和身都入水晶天」，真理之光的靈明閃
耀，亦照徹畫家全身心。因此可知，畫家「身入」畫中，乃是天理發

133 張哲嘉〈明代方志的地圖〉，收入黃克武主編《畫中有話──近代中國的視覺表述
　　與文化構圖》，（臺北：中央研究院近代史研究所，2003），頁202。

生的接收者、代言者，而非畫家主觀地持有天理，亦非畫家的意圖主宰天理的發生。

龍溪記述陽明初究心於佛老之學，於其見性抱一之旨，已得精髓：

> 自謂嘗於靜中，內照形軀如水晶宮，忘己忘物，忘天忘地，與空虛同體，光耀神奇，恍惚變幻，似欲言而忘其所以言，乃真境象也。[134]

程正揆的「落筆不知誰是畫，和身都入水晶天」，和陽明的內照形軀如水晶宮，與虛空同體，都是忘己忘物，忘天忘地的真境象。「水晶宮」、「水晶天」都是對光耀神奇、恍惚變幻的形容。「見性抱一」可說是三教的共法，龍溪所述不只是三教悟道共有之境，也是天理發生之境。蘇軾（1036-1101）稱述文同（1018-1079）畫竹說：

> 與可畫竹時，見竹不見人，豈獨不見人，嗒然遺其身，其身與竹化，無窮出清新，莊周世無有，誰知此凝神。[135]

蘇軾認為文同畫竹之境乃莊周凝神之境，就如莊周夢蝶，「栩栩然胡蝶也，自喻適志與！不知周也。俄然覺，則蘧蘧然周也。不知周之夢為胡蝶與，胡蝶之夢為周與？」[136]文同畫竹之際，忘我遺身，其身與竹為一，如莊周栩栩然胡蝶也，不知周也。明末清初的畫家將此凝神之境，描述為「身入」，故文同畫竹，見竹不見人，乃因置身於竹子的開顯中，此時畫家是天理的代言者、傳達者，如石濤之言「造化任

134 王畿〈滁陽會語〉，《王畿集》，卷二，頁33。

135 蘇軾〈書晁補之所藏與可畫竹三首〉之一，引自巫佩蓉《冀賢雄偉山水的理論與實踐》，國立臺灣大學藝術史研究所，碩士論文，1994，頁49。

136 《莊子·齊物論》，引自黃錦鋐老師注譯《新譯莊子讀本》，（臺北：三民書局，1981），頁67。

所之，吾亦烏能量」，造化以畫家之手為手，畫家唯順任造化的主
宰。黃庭堅（1045-1105）將自己「創作」之際，作為「造物神傳
手」，[137]譬喻為受操縱的木偶，據袁中道（1570-1626）的記載：

> 黃魯直曰：「老夫之書本無法也。……譬如木人舞中節拍，人
> 稱其工，舞罷又蕭然矣。」[138]

「創作」之際，如木偶隨操縱者節拍而舞，舞罷又歸於寂。畫家是造
化操縱的木偶，傳達造化之功。

　　石濤描述「創作」之際，名之為「心入」，然其形容，亦多指涉
「身入」概念者：

> 吾寫此紙時，心入春江水，江花隨我開，江水隨我起。把卷望
> 江樓，高呼曰子美，一笑水雲低，開圖幻神髓。[139]
> 吳中山水清且遠，老我平生素遊衍。偶然拈筆寫秋巒，恍似游
> 蹤出東絹。金君有癖與我同，每每神遊翰墨中。[140]
> 寫畫凡未落筆，先以神會。至落筆時，……山川步武，林木位
> 置，不是先生樹後布地，入於林出於地也。[141]
> 黃河落天走江海，萬里瀉入胸懷間。中有岳靈踞霄漢，白雲滾

137 顧憲成語，引自荒木見悟著，杜勤、舒志田等譯《佛教與儒教》，頁180。
138 袁中道〈中郎先生全集序〉，引自朱劍心選注《晚明小品選注》，（臺北：臺灣商務
　　印書館，1999），頁44。袁中道引文出於黃山谷〈書家弟幼安作草後〉，《山谷題
　　跋》，收入盧輔聖主編《中國書畫全書》，（上海：上海書畫出版社，1993），第一
　　冊，頁692。
139 石濤〈題春江圖〉，引自汪繹辰輯《大滌子題畫詩跋》，《美術叢書》，十五冊，三
　　集，第十輯，頁5。
140 汪鋆錄〈清湘老人題記〉，收入吳辟疆校刊《畫苑秘笈》，（臺北：漢華出版社，
　　1971）頁10a-10b。
141 石濤《雲山圖》題跋，圖版見喬迅《石濤——清初中國的繪畫與現代性》，頁364。

滾迷松關。當門巨壑爭泉下，絕頂丹砂誰人者？我時住筆還自
看，猶勝飛空駕天馬。[142]

石濤畫春江圖，「心入」春江水，乃置身江花、江水的開顯之中，如
同把卷獨立江樓的杜甫，俯視江上水雲浮動，天開圖畫般地變幻神
妙。此時，石濤是置身畫中，向我們傳達他獨立江樓之所見。石濤的
「身入」概念也鮮明地表現在「偶然拈筆寫秋巒，恍似游蹤出東
絹」。他在畫秋天的山巒時，「身入」其中，在忘我恍惚之際，又見自
身遊蹤出現於畫絹之東。故石濤言及山川、林木的位置布局，乃以
「入於林出於地」表達，是身入林中，身出於地。雖然《雲山圖》所
繪是無人之境，畫家入於林出於地，其遊蹤仍在翰墨中。而石濤也如
梅清，在創作時不知誰是畫、誰是我，自問「絕頂丹砂誰人者」？因
為「身入」畫中，石濤乃可以說「我時住筆還自看，猶勝飛空駕天
馬」，「創作」中他不時停筆，如同駕著天馬，從高空俯看畫中的自
己。而石濤的「身入」概念也反映在移動的視點上：

且山水之大，廣土千里，結雲萬重，羅峰列嶂，以一管窺之，
即飛仙恐不能周旋也。……測山川之形勢，度地土之廣遠，審
峰嶂之疏密，識雲煙之蒙昧。正踞千里，邪睨萬重，統歸於天
之權、地之衡也。[143]

如果說西洋地圖在地圖下緣畫著一兩位眺望者，反映的是繪者置身畫
外的視點，建立在主體思惟將客體呈現的認識論關係下，力求客觀、
準確。那麼，明代的方志地圖，因繪者把自己畫入圖內，則觀看視點

142 石濤《為劉小山作山水冊》題跋，引自喬迅《石濤——清初中國的繪畫與現代性》，
　　頁356。

143 《畫語錄・山川章》，引自楊成寅編著《石濤》，頁266。

亦必隨著身入圖中的繪者視點而改變。對於十七世紀中西繪畫在透視方法上的差異，西方為焦點透視，中國為散點透視；西方的視點是固定的，中國的視點則是移動的。我們如果稍稍設想，認識論的外在關係是確定、不變的焦點透視，而「身入」概念的主客為一，是移動、變化的散點透視，則物、我關係確實在畫家的觀看方式中傳達出來。

石濤在《畫語錄‧山川章》，自然地將畫家攝千里於尺幅的觀看視點：仙瞰[144]、正踞、邪睨，理所當然地自由轉換，契合其「身入」概念的移動視點。程正揆曾討論移動視點，他說：

> 譚友夏曰：善遊嶽者善望，善望者當逐處移步而望之。此語固佳，予謂望不如想，乃是用內觀法，殆為腹不謂目者也。[145]

程正揆雖然認為「逐處移步」的觀看方式不如「內觀」，「望」不如「想」，但他亦認可「逐處移步」為「善望」。他提出的「內觀」之「想」勝於「望」，本文將於下章討論，且「內觀」之「想」是另一個層面的問題，並不因此即可取代「逐處移步」之「望」。

理解石濤「創作」之際的「身入」概念，乃可深一層掌握他所說的「令觀者生入山之想乃是」，[146]並借以比較出明末清初「身入」概念和郭熙「如真在此山中」的差異：

144 仙瞰一詞採自喬迅《石濤——清初中國的繪畫與現代性》，頁297：「石濤畫論第八章應用的仙瞰法（transcendent's-eye view），甚至有可能是參考歐洲表現手法中的鳥瞰法。」然而，認為石濤是學習歐洲鳥瞰法之說則有待商榷。程步奎〈明末清初的繪畫與中國思想文化：評高居翰的《氣勢撼人》〉，頁147說：「由李嵩『西湖圖』、張宏『止園圖』，到乾隆年間的『揚州名勝圖』，我們可以發現，中國繪畫傳統中，另有一支別於文人寫意手法繪寫園林勝景的畫風，鳥瞰技法則屬常用之表現形式。」

145 程正揆《青溪遺稿》，卷二十七，襍著，四庫全書存目叢書，集197，頁579。

146 石濤《為劉小山作山水冊》題跋，引自喬迅《石濤——清初中國的繪畫與現代性》，頁297。

> 郭熙：山近看如此，遠數里看又如此，遠十數里看又如此，每
> 　　　遠每異，所謂山形步步移也。山正面如此，側面又如
> 　　　此，背面又如此，每看每異，所謂山形面面看也。如此
> 　　　是一山而兼數十百山之形狀，可得不悉乎？……看此畫
> 　　　令人生此意，如真在此山中，此畫之景外意也。見青烟
> 　　　白道而思行，見平川落照而思望，見幽人山客而思居，
> 　　　見巖扃泉石而思遊。看此畫令人起此心，如將真即其
> 　　　處，此畫之意外妙也。[147]

郭熙「山形步步移」、「山形面面看」，其觀看方式也是移動視點的散點透視。可見，即使在被稱為「再現」的北宋畫作，仍與西方以畫外之眼的焦點透視「再現」的畫作，在繪者觀看的方式上保持差異。但是，我們依然可以讀出郭熙對山的形貌、意態的重視，他傾向視畫作為激發觀者體驗的對象，他強調見畫而思行、思望、思居、思遊，看此畫而生此意、生此心，如將真至其處、如真在此山中。比之龔賢，則差異立見：

> 龔賢：余此卷皆從心中肇述雲物，丘壑屋宇舟船梯磴磽徑，要
> 　　　不背理，使后之玩者可登可涉，可止可安。雖曰幻境，然
> 　　　自有道觀之，同一實境也。引人著勝地，豈獨酒哉！[148]
> 　　　畫屋要以設身處其地，令人見之皆可入也。[149]

龔賢說從心中創生的畫中景物，要引人入勝。雖是創造的幻境，但與實境同，使觀者可登可涉、可止可安，即邀觀者「身入」畫中。石濤

147 郭熙、郭思撰〈林泉高致·山水訓〉，引自俞崑編著《中國畫論類編》，頁635。
148 龔賢〈戊辰秋杪書跋〉，引自蕭平、劉宇甲著《龔賢》，頁247。
149 龔賢〈畫訣〉，引自《龔賢研究》，朵雲63集，（上海：上海書畫出版社，2005），頁
　　295。

的「令觀者生入山之想」，即欲邀觀者「身入」畫中，石濤在「鑑賞」理論所表達的「身入」概念可資印證：

> 頃刻烟雲能復占，滿空紅樹漫燒天。
> 請君大醉烏毫底，臥看霜林落葉旋。[150]
> 老木高風著意狂，青山和雨入微茫。
> 畫圖喚起扁舟夢，一夜江聲撼客床。[151]
> 我愛溪頭吳處士，興酣潑墨思無窮。
> 滿堂忽染陰濃色，四座皆聞荷葉風。[152]

石濤《秋林人醉》題跋解釋了石濤繪製此圖的緣由：

> 常年閉戶卻尋常，出郭郊原忽恁狂。
> 細路不逢多揖客，野田息背選詩郎。謂倪永清處士
> 也非契闊因同調，如此歡娛一解裳。
> 大笑寶城今日我，滿天紅葉醉文章。
> 昨年與蘇易門（蘇闢）、蕭徵乂（蕭差）過寶城看一帶紅葉，大醉而歸，戲作此詩，未寫此圖。今年余奉訪松皋先生，觀往時為公所畫竹西卷子，公云：「吾頗思老翁以萬點硃砂、胭脂，亂塗大抹秋林人醉一紙。翁以為然否？」余云：「三日後報命。」歸來發大癡顛，戲為之并題。[153]

150 石濤《秋林人醉圖》題跋，引自汪世清編著《石濤詩錄》，頁165。

151 石濤〈畫扇贈江岱瞻二首〉，引自汪世清編著《石濤詩錄》，頁144。

152 石濤〈題墨荷〉，引自汪世清編著《石濤詩錄》，頁101。

153 石濤《秋林人醉圖》題跋，引自喬迅《石濤——清初中國的繪畫與現代性》，頁68-69。幾段題跋的關係可參考頁67圖29。頁69「幽郭郊原忽恁狂」當為「出郭」，參汪世清編著《石濤詩錄》，頁83。然《石濤詩錄》亦有誤，「如此歡娛一解囊」，當作「解裳」。

喬迅先生認為《秋林人醉》題跋中石濤所稱的松皋先生，比較可能是程彥。[154]石濤為程彥作的《竹西之圖》上，石濤鈐有「大本堂若極」一印。[155]據喬迅先生研究，「大本堂」建於明洪武元年，作為太子與諸王公侯子弟的學堂，石濤在生命的最後一年，1707，多次提到自己的堂號「大本堂」，並刻了四方新印：兩枚「大本堂」、「大本堂極」、「大本堂若極」，揭示了他明朝宗室遺孤的身世。[156]巧合的是，松皋先生請石濤用硃砂、胭脂繪製《秋林人醉》，亦充滿了象徵明朝朱紅的顏色暗示。而石濤到「寶城」看紅葉，隋煬帝陵墓即在附近，朱元璋在南京城外鍾山的陵寢內圍也被稱為「寶城」。[157]因此石濤聞松皋之請，歸來即發大癡顛，自嘲「吾今有三癡，人癡，語癡，畫癡」、「老來情性慣尋癡」，[158]並鈐印「癡絕」，則他邀松皋先生，「請君大醉烏毫底，臥看霜林落葉旋」，即邀他「身入」畫中，共同大醉於烏

154 參喬迅《石濤──清初中國的繪畫與現代性》，頁72、458。程彥是武進人，1696年任安徽桐城舍人之職，其名見於卓爾堪（生卒年不詳）《近青堂詩》、查慎行（1650-1727）《敬業堂詩集》。其詩被收入《揚州歷代詩詞》，（北京：人民大學出版社，1998）。馮廷櫆（1649-1700）《馮舍人遺詩集》有〈送程松皋還里〉。錢田間（1611-1693）《京華春集》記述門人程松皋邀眾互唱和。趙執信（1662-1744）《談龍錄》有〈題程松皋舍人詩卷〉。程彥與石濤的交往仍有待研究。

155 石濤曾作一卷竹西圖上題「竹西之圖」，即喬迅《石濤──清初中國的繪畫與現代性》，頁10圖3《竹西之圖》卷。詳細的題跋、鈐印可見於中國嘉德2009秋季拍賣會《中國古代書畫》，拍品1586號《竹西之圖》。從題跋中雖無從確定即贈與程彥之竹西卷，但除此卷外，石濤傳世畫作未見別卷竹西圖。然據喬迅對石濤用印的研究，「大本堂若極」一印出現在石濤生命最後一年，1707，則《秋林人醉》又晚於《竹西之圖》，也只可能作於1707。又據喬迅書頁66，認為《秋林人醉》約作於1699至1703年間，與Richard M. Barnhart, Peach Blossom Spring,（New York: Metropolitan Museum of Art,1983），P.93，認為約作於1702年相近。筆者認為，程彥作為中書舍人，於1705年中進士，亦可能因參與曹寅1705年在揚州天寧寺主持的御製《全唐詩》刊刻而至揚州，因此《竹西之圖》與《秋林人醉》即可能作於1705年之後。然而，唯有對程彥的生平事蹟進一步研究，才可能提供解答。

156 參喬迅《石濤──清初中國的繪畫與現代性》，頁180。

157 參喬迅《石濤──清初中國的繪畫與現代性》，頁68。

158 《秋林人醉》石濤共題了三次，此引自第二段題跋。

鴉鴉的筆墨凝重氛圍中，臥看紅葉旋落，乃近似於對明朝隕落的弔念儀式。石濤因松皋之請，觸動身世之感，乃發大癡顛，人畫俱痴。「身入」畫中尋求救贖儀式的，何止於松皋先生！

　　以石濤邀請觀者「身入」畫中的思想，因此也可以更好地理解他說的「畫圖喚起扁舟夢，一夜江聲撼客床」，及「滿堂忽染陰濃色，四座皆聞荷葉風」，乃是觀者置身畫中，與畫交融為一。對於石濤來說，「身入」概念是自明的，他即使不用「身入」一詞，亦將「身入」的要義表達無遺。

　　「身入」概念就審美之境與物為一的源始經驗說，是中、西共有之境。陳立勝先生參照現象學對此境的描述說：「審美體驗所達成的一體，是在『自失性』（absorption）體驗之中完成的。在這種體驗之中，我完全被吸引於（absorbed）我的周遭世界之中，『自失』（absorption）一詞的拉丁詞根是『sorbere』，意思是『吞沒』（suck in）、『吞下』（swallow），我們深深浸於周遭的風景之中，就彷彿我們被『吞沒』、被『攝入』於這個風景的大身體中一樣。譬如，我走進一片森林之中，周圍的景色深深吸引了我，鳥鳴的婉轉，花姿的燦爛，溪水的歡唱，彩蝶的翩躚，我原來凌亂的思緒消失了，我完全融進了這片美景之中。在這大自然的交響樂式的篇章中，我漸漸隱退成一個『零』，同時『我』又成了『一切』，『我』跟著彩蝶一同舞翩躚，『我』與小鳥一同在林中翻飛、鳴叫，『我』和小溪一起流淌……『我』和周遭世界的界限完全消失了，『我』完全『綻離』自身而與周遭萬物融成一體。用梅洛‧龐蒂的術語說，我與世界呈現出一種『血肉之交叉』（flesh-and-blood chiasm）。『我』由此而體驗到一種徹底放鬆的喜悅感。」[159]

159 引自陳立勝《王陽明「萬物一體」論──從「身-體」的立場看》，頁206。同時，陳立勝先生在頁208-209，比較王陽明的一體觀與審美的一體之境的差異，認為審美體驗是暫時的、時過境遷，是自足的、私己的。則與筆者有別。本文認為中國

　　然而，「身入」概念也非止於審美之境，道德實踐領域亦見「身入」概念。龍溪就以「道無窮盡、無方體，顏子合下發心在道，思欲跳身而入。」[160]表達顏子欲「身入」道中、與道為一的求道迫切感。而近溪談到「冥契」之境，則言「乃知古至人，泠泠馭天風。游意入無始，置身上鴻濛。」[161]

　　的藝術源出於道，是天理的發生。中國「藝者道也」的理解，與海德格爾〈藝術作品的本源〉，認為藝術是真理的源始發生，並無不同。本文也因此不同意將審美經驗只視為主觀、一時的體驗。加達默爾亦駁斥體驗說美學的瞬間性，見洪漢鼎譯《詮釋學I真理與方法──哲學詮釋學的基本特徵》，頁141-144。

160 王畿〈書累語簡端錄〉，《王畿集》，卷三，頁74。

161 羅汝芳〈登高望洞庭湖〉，《羅汝芳集》，叁，詩集類，頁772。而「身入」一詞，早已見於唐文宗宰相舒元輿（791-835）詩：「烟嵐草木，如帶香氣。熟視詳玩，自覺骨戛青玉，身入鏡中。」乃舒元輿為唐人畫《桃源圖》所作之記。引自李贄《焚書》，（臺北：河洛圖書出版社，1974），卷五，頁218。

第三章
「創作」的身心情態

　　石濤說「古今字畫本之天而全之人」，「我」作為創作者，是石濤繪畫思想的重要一環。本章希望透過「創作」本質的釐清、「創作」身心情態的理解，進一步能恰當地解釋石濤「我之為我，自有我在」、「終歸之于大滌」等近乎個人主義般的宣言，有其重要意義，亦有其界限。

　　石濤「造化任所之」、「歸于自然」、「化一而成絪縕」、「道外無畫，畫外無道，畫全則道全」、「夫道之於畫，無時間斷者也」，認為繪畫就是道的源始發生，就此而言，繪畫就是道、造化與自然的顯現。這樣的理解與陽明「《詩》、《書》、六藝皆是天理之發見，文字都包在其中」者同，也同於海德格爾說的「藝術就是真理的生成和發生」。[1]在「資任」、「脫胎」、「身入」等概念中，石濤也表明了繪畫「創作」中的天人、物我交融的「無我」、「有我」之境，創作者與山川都在「畫」的天理發見中生成、蛻變。「天能授人以畫」，創作者是天理發見的代言者、傳達者，誠如陽明說的文字是天理之發見，亦如龍溪說的「文者道之顯」、[2]「道之可見謂之文」。[3]也如海德格爾說的：「惟語言才使存在者作為存在者進入敞開領域之中。在沒有語言的地方，比如，在石頭、植物和動物的存在中，便沒有存在者的任何敞開性，因

1　馬丁・海德格爾〈藝術作品的本源〉，見氏著，孫周興譯《林中路》，頁59。

2　王畿〈復陽堂會語〉，《王畿集》，卷一，頁8：「文者道之顯，言語威儀、典詞藝術，一切可循之業，皆所謂文也。」

3　王畿〈書累語簡端錄〉，《王畿集》，卷三，頁74。而陽明亦言「理之發見，可見者謂之文」，見《王陽明全書》，卷一，語錄一，頁6。

而也沒有不存在者和虛空的任何敞開性。」[4]石濤說人為「受畫者」，創作者「身入」畫中，是以「畫」為主，創作者與畫為一，置身於天理之發見中，「創作」因而是畫家對天理的接收和代言。就如海德格爾所說，「是在與無蔽狀態之關聯範圍內的一種接受和獲取」、[5]「所有創作（Schaffen）便是一種汲取（猶如從井泉中汲水）。毫無疑問，現代主觀主義直接曲解了創造（das Schöpferische），把創造看作是驕橫跋扈的主體的天才活動。」[6]

「創作」因而不止於是主體的主觀創造活動，創造者「身入」畫中，如海德格爾所言，乃「讓真理之到達發生」，[7]「這個『讓』不是什麼消極狀態，而是在 θέσις（置立）意義上的最高的能動」，[8]「作品作為這種擺置和集置而現身，因為作品建立自身和製造自身」。[9]因此，「創作」是「讓」作品作為擺置和集置而現身，「讓」真理在形態中顯現出來。

海德格爾有一段話可作為石濤「古今字畫本之天而全之人」的闡釋，他說：

> 在把藝術規定為「真理之自行設置入作品」時，指明了一種「根本的模稜兩可」。根據這種規定，真理一會兒是「主體」，一會兒又是「客體」。這兩種描述都是「不恰當的」。如果真理是「主體」，那麼「真理之設置入作品」這個規定就意味著：「真理之自行設置入作品」（參見第59頁，第21頁）。這樣，藝術就是從本有（Ereignis）方面得到思考的。然而，存在乃是

4 馬丁・海德格爾〈藝術作品的本源〉，見氏著，孫周興譯《林中路》，頁61。
5 馬丁・海德格爾〈藝術作品的本源〉，見氏著，孫周興譯《林中路》，頁50。
6 馬丁・海德格爾〈藝術作品的本源〉，見氏著，孫周興譯《林中路》，頁64。
7 馬丁・海德格爾〈藝術作品的本源〉，見氏著，孫周興譯《林中路》，頁70。
8 馬丁・海德格爾〈藝術作品的本源〉，見氏著，孫周興譯《林中路》，頁72。
9 馬丁・海德格爾〈藝術作品的本源〉，見氏著，孫周興譯《林中路》，頁51。

對人的允諾或訴求（Zusprunch），沒有人便無存在。因此，藝術同時也就被規定為真理之設置入作品，此刻的真理便是「客體」，而藝術就是人的創作和保存。[10]

從「藝術就是真理的生成和發生」來說，是「真理之自行設置入作品」，這是就天道本源而言；從藝術真理顯現在語言中來說，則是沒有人就沒有藝術真理，因此「藝術就是人的創作和保存」。但是，必須注意的是，只偏執一方都是「不恰當」的，藝術就在此模稜兩可中保持張力與活力。

對石濤而言，「創作」的本質亦須在天、人相資相任中理解，「創作」不是個人主體的主觀創造活動，然亦不離個人主體的「創作」活動。石濤說「闢混沌者，舍一畫而誰耶？」[11]「人或棄法以伐功，人或離畫以務變。是天之不在於人，雖有字畫，亦不傳焉。」[12]繪畫是握取一畫的「人」的「創作」，然而此「創作」絕非只憑主體伐功、務變的主觀創造，而是要「讓」天理到達並顯現於「畫」中。所以沒有天理、天道的顯現，是天不在於人，雖有字畫的生產，亦無法傳世。故主體的主觀創造不是繪畫「創作」的決定性本源，亦非絕對因素。「創作」乃是「本之天而全之人」。

本章對「創作」的理解，將集中於創作者身心情態的描述，亦即偏向「創作」的「有我之境」的揭示。然而此處的「有我之境」，乃如陳來先生所言，是指「天地之塞吾其體，天地之帥吾其性」的大「吾」之境。[13]陽明亦有此大「吾」之境，他說「志氣塞天地，萬物

10 馬丁・海德格爾〈藝術作品的本源〉，見氏著，孫周興譯《林中路》，頁74-75。將海德格爾的Ereignis譯為「本有」，與Ereignis之隱蔽自身，似有所牴牾。有見於Ereignis乃藝術真理所由之開顯的本源，故下文論述代之以「天道本源」。

11 《畫語錄・氤氳章》，引自楊成寅編著《石濤》，頁267。

12 《畫語錄・兼字章》，引自楊成寅編著《石濤》，頁272。

13 陳來《有無之境——王陽明哲學的精神》，（臺北：佛光文化事業有限公司，2000），頁352-353。

皆吾軀」，[14]而石濤也說「山川與予神遇而跡化也，所以終歸之于大滌
也」。[15]

　　所以，對「創作」身心情態的理解，宜與主觀主義的主體體驗保
持界限，而由另一角度切入。近溪就說「人性不能不現乎情，人情不
能不成乎境，情以境圉，性以情遷。」[16]人之生必現乎情、成乎境，
已處在情境的情緒、領會之中。萬物一體之情是人的本體規定，人首
先已在宇宙天地中，與萬物為一；人對情境的領會是在天地萬物的整
體關係中展開，人因此無可逃避地在變化不定的情境中展開自身、領
會自身並領會天地萬物的整全理序。就如海德格爾說的「一切內省之
所以能發現『體驗』擺在那裡，倒只是因為此已經在現身中展開了。
『純粹情緒』把此開展得更源始些；然而，比起任何不感知來，它也
相應地把這個此封鎖得更頑固些。」[17]人在情境中的情緒與感應，比
「體驗」更源始。本章的「身心情態」實際上是對此源始經驗的描
寫，石濤所描述的「創作」身心情態，因而對「創作」的基本環節有
鉤劃、建構的意義。

第一節　精神駕馭於山川林木之外

　　「身入」概念雖然也傳達「創作」的身心情態，但是「身入」概
念是以「畫」為主，而創作者「身入」其中，忘己忘畫。「身入」與
「精神駕馭於畫外」指向創作者兩類身心情態，可以梅清對「身入」
概念的描述說明之：

14　王陽明〈澹然子序#詩〉，《王陽明全集》，卷二十九，續編四，頁1040。

15　《畫語錄・山川章》，引自楊成寅編著《石濤》，頁268。

16　《羅汝芳集》，壹，語錄彙集類，頁63。

17　海德格爾著，陳嘉映、王慶節合譯，熊偉校，陳嘉映修訂《存在與時間》，（北京：
　　三聯書店，2004），頁159。

去年六月天苦熱，揮毫掃出千峰雪。置身忽入黃海中，空堂四壁寒光冽。何人策蹇踏層冰？迺是老瞿結想凌空行。一時同學數十輩，都來畫裡避炎蒸。[18]

梅清在「身入」畫中時，忘己忘畫，乃問「何人策蹇踏層冰」？一問之間，「我」之念隨即照面，幡然悟此「迺是老瞿結想凌空行」。在梅清的描述中，「身入」的無我之境，與「精神駕馭於畫外」的有我之境都涵括其中。本節的重點雖在「精神駕馭於畫外」的有我之境，然為了清楚勾勒「精神駕馭於畫外」之境，仍須由其與「身入」之境的差異說起，而二者的差異，可以「兩層心」的概念加以解釋，楊儒賓老師說：

> 《管子》內心之學牽涉到的領域相當廣，但筆者認為此學說的一項主要特色，乃是它將心分為兩層，……既然有兩層心的分別，而且底層的心是在「意感」、言語之前，因此，管子論及的治氣養心之術，其實質的內涵也就是在意感——言語之心與前意感——前言語之心這兩層的心靈間如何調停返復的過程。[19]

兩種心的分別已見於《莊子・德充符》所言的「心」與「常心」，唐君毅先生認為莊子是國史上首位畫分兩種心靈的思想家。楊儒賓老師則認為由於《管子》將「兩層心」顯題化，因而在思想體系中所佔的位置更為重要。他解釋管子的「兩層心」，又說：「心有雙重的意義，一是經驗意義的心，一是超越意義的『彼心之心』。……『全心』的

18 梅清〈贈畫歌為宋伊平太史賦〉，《天延閣後集》，卷十三，戊辰，四庫全書存目叢書，集222，頁482。

19 引自楊儒賓老師《儒家身體觀》，頁219-220。

意義，據管子說，乃是『彼心之心』逐漸擴充滲透，滲透到經驗意義
的心也完全化為精氣之流行，兩層心復合為一，此時即叫『全心』。
由於『彼心之心』是精氣在流行，因此當它徹底朗現學者之心時，全
心也成了精氣流行的感通體。」並且精氣流通乃神感神應，「內不見
思慮，外不見物象，其感通悟知完全超出『人力』之外」，乃聖人體
證之境，常人的心靈都是不全的。[20]

　　鑑於《管子》之〈內業〉、〈心術下〉兩篇與孟子思想契合極深，
孟子「盡心」理論所涉及的生理面隱闇向度「養氣」、「踐形」，成為
《管子》的理論焦點，乃「從體驗契證形上學」補足了孟子的理論空
隙，故楊儒賓老師主張《管子》此兩篇屬孟子一系。[21]

　　陽明心學言心，則重「感應」為心之本然，並分別論心之兩種
知，一由感應、不思不慮而來，一由逆覺、思慮而來。近溪於此論之
甚詳：

> 此兩個炯然，各有不同，其不待反觀者，乃本體自生，所謂知
> 也；其待反觀者，乃工夫所生，所謂覺也。今須以兩個炯然，
> 合成一個，便是以先知覺後知，而知乃常知矣，是以先覺覺後
> 覺，而覺乃常覺矣。[22]
> 汝輩只曉得說知，而不曉得知有兩樣。故童子日用捧茶，是一
> 個知，此則不慮而知，其知屬之天也；覺得是知能捧茶，又是
> 一個知，此則以慮而知，而是知屬之人也。天之知只是順而出
> 之，所謂順，則成人成物也；人之知卻是返而求之，所謂逆，
> 則成聖成神也。故曰：「以先知覺後知，以先覺覺後覺。」人
> 能以覺悟之竅而妙合不慮之良，使渾然為一而純然無間，方是

20 參楊儒賓老師《儒家身體觀》，頁220-233。
21 參楊儒賓老師《儒家身體觀》，頁54-61。
22 《羅汝芳集》，壹，語錄彙集類，頁365。

睿以通微，又曰：「神明不測」也。[23]

蓋「由之」是化育流布，其機順，而屬之天；「知之」是反觀內照，其機逆，而本之學。[24]

近溪對「兩個炯然」的指稱，因解釋、強調的重點故有不同，然而仍可明顯讀出他認為「兩個炯然」即「兩層心」的差異。可將其差異簡單整理如下：

△天之知——本體自生——順而出之（順）——不思不慮——不待反觀——本之天——成人成物

△人之知（覺）——工夫所生——返而求之（逆）——思慮——反觀內照——本之學——成聖成神

近溪以本體、工夫將「心」區分，已見於陽明弟子陸原靜（生卒年不詳）：

夫子昨以良知為照心。竊謂：良知，心之本體也；照心，人所用功，乃戒慎恐懼之心也，猶思也。[25]

陸原靜已將人的工夫所生之心稱為照心與思。而龍溪則區分本體、工夫為順、逆，為感應、思為：

良知本順，致之則逆。目之視、耳之聽，生機自然，是之謂順；視而思明、聽而思聰，天則森然，是之謂逆。[26]

23 《羅汝芳集》，壹，語錄彙集類，頁45。

24 《羅汝芳集》，壹，語錄彙集類，頁310。

25 見王陽明〈答陸原靜書〉，《王陽明全集》，卷二，語錄二，頁65。

26 王畿〈圖書先後天跋語〉，《王畿集》，卷十五，頁420。

良知者，本心之靈，至虛而寂，周乎倫物之感應。……其動以天，人力不得而與……今日致知之學，未嘗遺典要、廢思為，但出之有本，作用不同。不膠於跡，天則自見，是真典要；不起於意，天機自動，是真思為。[27]

龍溪思想傾向「從本源上悟入……一悟本體即是功夫」，[28]故在區分良知本體為順、為感應、出於天成，致知工夫是逆、是思為時，特別強調「思」明、「思」聰的思為工夫，要出之本體，不起於人為造作之意。而近溪的弟子楊起元（1547-1599）則遂以超於聞見經歷之先的「感應觀」及出於聞見經歷之後的「思慮觀」區分「兩層心」：

蓋以思慮觀則出於聞見經歷之後，以感應觀則超於聞見經歷之先。以思慮觀則千萬人各異心，以感應觀則千萬人共一心。……以思慮觀則滯其心於方寸，謂方寸為靈臺，為神明之舍；以感應觀則廓其心於天地萬物，由吾身以至於天地萬物，共成其靈臺而靈無盡也，共成其神明之舍而神明不測也。……以思慮觀則識之甚易……以感應觀則識之甚難。[29]

楊起元意在「證學」，必先識仁、辨真心以立大本，故將「感應觀」、「思慮觀」析分太過，正犯了近溪所謂「打開」之弊。近溪說：「總是敷衍物之本末、事之終始，又總是貫串本末原止一物，終始原止一事，渾淪聯合，了無縫罅。……要之，其立言者，只是要打合，而誤聽泛觀者，只是要打開。卻不知，打合則十分簡易，蓋其理其機原出

27 《王畿集》，附錄二，龍溪會語，頁741。

28 此陽明於天泉證道對龍溪之評，見《王陽明全集》，卷三，語錄三，頁117。

29 楊起元〈心如穀種〉，《太史楊復所先生證學編》，四庫全書存目叢書，（濟南：齊魯書社，1996），子90，頁411。

天然也；打開則十分艱難，蓋其理其機原出臆想也。」[30]楊起元在敷衍「感應觀」為「天君」，「思慮觀」出人為，明析其本末，乃將本末、始終「打開」剖分為二。以「思慮觀」滯泥於心的方寸之間，「感應觀」則能廓其心於天地萬物，乃不知本末、始終為一事一物，中間了無縫隙。本之天仍須全之人，楊起元不能將本末、始終渾淪聯合，則是只能「打開」，不知「打合」，亦失了心學即工夫即本體，即本體即工夫的真義。而龍溪與近溪皆強調「合本體工夫」，[31]出之本體而屬之人的工夫，如「反觀內照」、「內觀」，亦有其廣大高明、萬物我備之境：

> 遵嚴論釋氏學曰：「蕭梁以來，逖祖承宗，其說浸盛，學為士而溺於禪，遂多有之。心通性達，廓然外遺乎有物之累，而洞然內觀於未形之本，則孔門之廣大高明，其旨亦何以異？……」龍溪曰：「若是則吾儒與禪學無復可辯矣。……吾儒與禪不同，其本只在毫釐。……佛氏普度眾生，盡未來際，未嘗不以經世為念，但其心設法，一切視為幻相，看得世界全無交涉處，視吾儒親民一體、肫肫之心終有不同。此在密體而默識之，非器數言詮之所能辯也。」[32]

龍溪認為遵嚴從內觀於未形之本，以遺外物之累的工夫來說，則孔門廣大高明之境，與禪無別，此乃儒釋之共法。然儒釋究竟之差異乃在「體」上，儒感通萬物為一，一體之仁不容自已，異於佛氏之視一切

30 《羅汝芳集》，壹，語錄彙集類，頁217。

31 《王陽明全集》，卷三，語錄三，頁92，陽明說：「功夫不離本體；本體原無內外。只為後來做功夫的分了內外，失其本體了。如今正要講明功夫不要有內外，乃是本體功夫。」本體不是內、功夫不是外，「本體功夫」乃無內無外。而龍溪承陽明此意，屢言「合本體工夫」，見《王畿集》，頁59、67、134。近溪亦言：「聖人之學，工夫與本體，原合一而相成也」，見《羅汝芳集》，頁80。

32 《王畿集》，附錄二，龍溪會語，頁699。

為幻相，世界全無交涉。近溪亦言廣大清朗之境，曰：

> 情境之現，有自外之物感而生者，有自內之思想而生者。思想
> 在心，有時清清朗朗，而無遠弗屆，無物不備，此則其廣大時
> 也；思想在心，亦有時渾渾噩噩，內外俱忘，物我無跡，此則
> 其精微時也。[33]

內心的想像情境，也可能觸發「兩層心」，一者如邃巖所說，乃心之
「內觀」所生廣大清朗、無遠弗屆、無物不備之境。一者則為心之
「感應」所生渾融精微、內外俱忘、物我無跡之境。稍稍回顧梅清
「身入」畫中的忘己忘畫，乃是以「感應」之心，超乎思慮之先，感
通物我為一的精微之境。「感應」之心，本之於天，乃「前意感——
前言語」之心。而梅清幡然一悟「遉是老瞿結想凌空行」，則是「人
之覺」，以「思慮」之心，反觀內照，在「內觀」中成其廣大高明、
萬物我備之境，乃「意感——言語」之心。因此，本節所要討論的
「精神駕馭於畫外」，乃屬於「有我」的「思慮」之心，「內觀」的廣
大高明、萬物具備之境。掌握了「身入」概念與「精神駕馭於畫外」
乃「兩層心」的「無我」之境與「有我」之境後，可以更好地理解石
濤所說的「精神駕馭於山川林木之外」：

> 寫畫凡未落筆，先以神會。至落筆時，勿促迫，勿怠緩，勿陡
> 削，勿散神，勿太舒，務先精思天蒙。
> 山川步武，林木位置，不是先生樹，後布地，入於林，出於
> 地也。
> 以我襟含氣度，不在山川林木之內，其精神駕馭於山川林木
> 之外。

33 《羅汝芳集》，壹，語錄彙集類，頁64。

隨筆一落，隨意一發，自成天蒙。處處醒透，處處脫塵而生活。自脫於天地牢籠之手，歸于自然矣。[34]

　　「身入」概念與「精神駕馭於畫外」兩類創作者的身心情態，都囊括在石濤此一畫跋之中。「入於林，出於地也」，是「感應」的「身入」情態；「以我襟含氣度，不在山川林木之內，其精神駕馭於山川林木之外」是「內觀」、「精思」的「精神駕馭於畫外」情態。二者無一定的先後，而可交疊互出，故石濤言「未落筆，先以神會」，又言「務先精思天蒙」，再及「入於林，出於地」，既而悟乃「我」襟含氣度之精神駕馭於山川林木之外，乃是「兩層心」隨轉隨悟，渾淪聯合，了無縫隙。

　　「精神駕馭於畫外」為「有我」之境。石濤很清楚地點出，「有我」的「創作」，是「讓」天理到達、顯現，「我」乃代言者，故他說「創作」乃「自成天蒙」，「歸于自然」。「創作」要回歸於造化之自然，既有「造」即有「化」，「一知其法，即功于化」，[35]「化一而成氤氳」，[36]回歸天道自然，不執著「我」之定法，人自能解脫被成法所役使的牢籠。在石濤的「創作」觀中，他始終清楚，畫家「作闢混沌手」，乃「造化」以畫家之手為手，「創作」本質對石濤而言，一貫地是「本之天而全之人」，唯有天、人相資，「創作」才能「處處醒透，處處脫塵而生活」。陽明說「脫俗去陳言」，[37]近溪說「性機生活，道妙圓通」，[38]「而天地之間，又何往而非此道以生活也哉？」[39]石濤說「創作」要除去窠臼、陳跡，要透顯山川林木之性，使生生不已的活

34 石濤1702年作《雲山圖》題跋，圖版見喬迅《石濤——清初中國的繪畫與現代性》，頁364。

35 《畫語錄・變化章》，引自楊成寅編著《石濤》，頁265。

36 《畫語錄・氤氳章》，引自楊成寅編著《石濤》，頁267。

37 王陽明〈贈陳宗魯〉，《王陽明全集》，卷二十九，續編四，頁1072。

38 《羅汝芳集》，壹，語錄彙集類，頁55。

39 《羅汝芳集》，壹，語錄彙集類，頁316。

潑天機在畫中顯現，即「讓」道在畫中顯現。故石濤說「夫道之於畫，無時間斷者也。一畫生道，道外無畫，畫外無道，畫全則道全。」[40]在繪畫的語言中，「道」生成和發生。離開道，就沒有繪畫的語言，離開繪畫語言，道的生成也無由顯現；繪畫語言能全幅展現，就在於能使道的生成和發生全體朗現。

掌握石濤「精神駕馭於畫外」，屬於「意感──言語」之心的「精思」、「內觀」，是創作者「合本體工夫」所生的廣大高明之境。以下即試圖建立與「精神駕馭於畫外」相關的一些「創作」身心情態的環節。

一　內觀

見上文，龍溪及遵巖以「內觀」為儒釋工夫論的共法，已成共識。而楊維楨（1296-1370）則以儒駁斥佛道之「內觀」，見於其〈內觀齋記〉：

> 浮屠氏嘗有內觀之偈矣，其所謂內觀者，役心以觀心。有說者遂謂，以聰聽者聾，收以氣聽，則嘿而有雷霆；以明視者瞽，反以神視，則瞑而有嵩華。皆畔吾心學者也……儒先生所謂內觀，蓋聖人示人以自檢之幾也，故其教法施諸弟子者，往往發是幾，是之返照，返照而後有以自悟其所學，謂之內觀之教。……皆發以內觀而使悟其所自得者何如也。至于顏子曾子則得于內觀者大矣。……學子呂恂以內觀名齋而請記于予，故予示之于聖人之道教，安之以顏曾之學，叨戒之以浮屠氏之說云。[41]

40 石濤《畫法背原・第一章》，圖版見喬迅《石濤──清初中國的繪畫與現代性》，頁365。

41 楊維楨〈內觀齋記〉，《東維子文集》，卷十四，四部叢刊本，集部，1494-1499冊，頁98。

楊維楨亦以「內觀」為返照、自悟的工夫，名之曰「內觀之教」。但
他駁斥佛氏的「內觀」是「役心以觀心」，認為佛氏修習「內觀」
者，主張不聽之以耳而聽之以氣，不視之以目而反以神視，雖抑耳
目，而有嵩華、有雷霆，仍是執著光景，乃大悖於儒家心學。其實楊
維楨所批評的「有說者」，倒非常像《莊子・人間世》:「若一志，無
聽之以耳而聽之以心，無聽之以心而聽之以氣」[42]的「心齋」說，且
「內觀」一詞實已見於《列子・仲尼》:

> 務外游，不知務內觀。外游者，求備於物；內觀者，取足於
> 身。取足於身，游之至也；求備於物，游之不至也。[43]

「內觀」者取足於身，萬物我備，是為游之至。則「內觀」一詞當源
出道家，[44]而為「三教」共法。

「內觀」一詞在明中晚期已自然地出現在不同的語言脈絡中，如
王鏊（1450-1524）:

> 欲知性之善乎，盍反而內觀乎？寂然不動之中，而有至虛至靈
> 者存焉。湛兮其非有也，窅兮其非無也；不墮於中邊，不雜於
> 聲臭。當是時也，善且未形，而惡有所謂惡者哉？惡有所謂善
> 惡混者哉？[45]

從陽明的〈太傅王文恪公傳〉所引述的王鏊思想，乃是偏向「性即

42 引自黃錦鋐老師註譯《新譯莊子讀本》，（臺北：三民書局，1981），頁83。
43 引自莊萬壽導讀《列子》，（臺北：金楓出版社，1988），頁130。
44 參莊萬壽導讀《列子》，頁8-9，莊萬壽先生說:「總之，《列子》書是經過了漫長的
　年代編集而成，最後是東晉初的張湛所編的，雖然雜進了一些魏晉思想的痕跡，但
　大半都是先秦的舊文。退一步言，至遲多也是西漢黃老鼎盛之際的資料。」
45 引自王陽明〈太傅王文恪公傳{丁亥}〉，《王陽明全集》，卷二十五，外集七，頁946。

理」的程朱理學，他說「內觀」未發之中，其本體非有非無，然又至
虛至靈；無內無外，又不雜外染。[46]此時，善惡未形，更無所謂善惡
相混。王鏊「內觀」未發之中，陽明、龍溪、汝芳則有「反觀而內
照」、「反身觀」、「炯然內照，觀所謂未發之中以自得」、「獨觀吾
心」、「反之胸中」、「反觀胸中」、「反觀一己身中」諸說，[47]與石濤的
「精思天蒙」意相近，皆指對混沌未發本體的覺照工夫。[48]

　　明末清初書畫家亦有多人言及書畫「創作」的「內觀」：

> 詹景鳳（1532-1602）：坡公紙書寒食詩二首，……蓋以之內觀
> 　　　　　　　　　　　其心，心無其心，外觀其筆，筆無其
> 　　　　　　　　　　　筆，即坡亦不知其手之所以至。[49]
> 程正揆（1604-1676）：譚友夏曰：「善遊嶽者善望，善望者，
> 　　　　　　　　　　　當逐處移步而望之。」此語固佳，予謂
> 　　　　　　　　　　　望不如想，乃是用內觀法，殆為腹，不
> 　　　　　　　　　　　為目者也。[50]

46 「中邊」的解釋參考廖肇亨《中邊・詩禪・夢戲——明末清初佛教文化論述的呈現
　與開展》，（臺北：允晨文化，2008），頁165：「『如人食蜜，中邊皆甜』一語原出
　《佛說四十二章經》，東坡所謂『中邊』其實大約是指外在形貌的枯澹與內在情思
　的豐美，藉分別中邊之難，以見讀書識人之不易。」

47 「反觀而內照」、「反身觀」，見《王陽明全集》，頁1033、790。「炯然內照，觀所謂
　未發之中以自得」、「獨觀吾心」，見《王畿集》，頁819、602。「反之胸中」、「反觀
　胸中」、「反觀一己身中」，見《羅汝芳集》，頁188、223、156。

48 雖然王畿強調不起意，故對「即工夫說本體」特別謹慎，因而提出「明」、「照」的
　區別，其〈原壽篇贈存齋徐公〉曰：「心之良知，……譬之明鏡之鑒物，……意與
　識，即所謂照也。真心無動，而意有往來；真知無變，而識有生滅。以照為明，奚
　啻千里！」見《王畿集》，頁386-387。

49 詹景鳳《詹東圖玄覽編》，引自盧輔聖主編《中國書畫全書》，（上海：上海書畫出
　版社，1993），第四冊，頁8。

50 程正揆《青溪遺稿》，卷二十七，襍著，四庫全書存目叢書，集197，頁579。

俞綏：畫圖於道非小藝，前身畫師推摩詰，內觀法界精微通，

磅礴妙理於茲出。吾友梅子古靜者，一掃萬象開鴻濛。[51]

程正揆所謂的「內觀法」，是望不如想、為腹不為目，近於道家內景圖之以腹部為生息之壤。重「心」之「想」甚於「目」之「望」，此則為「內觀」的基本特徵。俞綏稱梅清為王維再來人，說他能「內觀」真如本性，又能「身入」畫中，與畫境感通為一而臻精微，故能在繪畫萬象的開顯中，使天道妙理湧泉而出。詹景鳳則揣想逆求東坡寫作《寒食詩帖》的情景，既「內觀其心」、「外觀其筆」，又「心無其心」、「筆無其筆」。意在道出東坡「創作」時，「內觀」的有我之境與無心無筆、忘己忘物的無我之境。

　　「內觀」一詞在「三教」的不同語境脈絡中使用，可見在明中後期，已被消融為「三教」的共法，並被畫家取用為「內觀法」，可以此捕捉畫家「創作」的身心情態。與「內觀」相涉的身心情態，則須再由幾方面細說：

（一）飛空（凌空）

梅清的「結想凌空行」、「凌空結想神飛揚」[52]在石濤則表述為：

黃河落天走江海，萬里瀉入胸懷間。

中有岳靈踞霄漢，白雲滾滾迷松關。

當門巨壑爭泉下，絕頂丹砂誰人者？

我時住筆還自看，猶勝飛空駕天馬。[53]

51 俞綏〈淵公諾為綏作父書樓圖久未踐走筆促之〉，引自梅清《天延閣贈言集》，卷一，四庫全書存目叢書，集222，頁497。

52 梅清〈橫川閣上歌〉，《瞿山詩略》，卷二十九，四庫全書存目叢書，集222，頁717：「昔年拂紙畫梅庄，凌空結想神飛揚」。

此乃石濤1703年《為劉小山作山水冊》中的〈激流〉題跋，全圖只畫激流，但石濤於跋語中卻大談岳靈、霄漢、白雲、松關，巨壑、絕頂丹砂，可見石濤還俗後成為道士的養生關懷。《道藏氣功要集》中收有〈太上老君內觀經〉、〈太上老君大存思圖注訣〉等，[54]對道教養生氣功在「內觀」、「存思」時內視五臟、五嶽、五帝、五色等的觀想，可以更進一步解釋石濤此處跋語的意涵，然非本文所能及。[55]此處的重點在「我時住筆還自看，猶勝飛空駕天馬」。石濤說在「創作」中，不時停筆反觀自身，比駕著天馬飛空而翔的天地更廣闊。就如他在《畫語錄・山川章》所說：「且山水之大，廣土千里，結雲萬重，羅峰列嶂，以一管窺之，即飛仙恐不能周旋也。……我有是一畫，能貫山川之形神。」[56]「內觀」時，廣大高明，無遠弗屆、無物不備，比之駕天馬或飛仙，更能凌駕山川萬物。石濤〈題松風泉石圖〉也說：

> 低昂奮袖差自喜，卻步四顧勞回翔。
> 素毫方落齊變色，十里長松森開張。[57]

「卻步四顧勞回翔」，「創作」中停筆四顧「勞回翔」，仍是「飛空」的情態。何以如此？參看心學者的冥思之境，有相會通之似：

53 引自喬迅《石濤──清初中國的繪畫與現代性》，頁356。

54 〈太上老君內觀經〉及〈太上老君大存思圖注訣〉，分別見於洪丕謨編《道教氣功要集》，（上海：上海書店，1995），上冊，頁1139-1141及下冊，頁1349-1357。

55 關於石濤與道教的關係，喬迅先生的研究已指出，道教內丹派的「觀」及「內心聖山景致」等對理解石濤畫作與繪畫思想的重要性，參氏著《石濤──清初中國的繪畫與現代性》，頁346-371。而朱良志《扁舟一葉──理學與中國畫學研究》，（合肥：安徽教育出版社，2007），頁193-194，則指出元代中後期，楊維楨於其〈內觀齋記〉中所言的「內觀之教」，在文人畫家群體中有相當大的影響。

56 引自楊成寅編著《石濤》，頁268。

57 引自汪世清編著《石濤詩錄》，頁46。

陳白沙（1428-1500）：身居萬物中，心在萬物上。[58]

近溪：孟子曰：「萬物皆備於我，反身而誠，樂莫大焉。」蓋
反求此身，本有真體，非意見、方所，得而限量。潛於
天地萬物之中，而超於天地萬物之外，渾然共成一個，
千古萬古更無能間隔之者，卻非皆備於我而何哉？程子
謂：認得是我，何所不至。[59]

惟是邃古至聖，特立宇宙之中，超拔乾坤之表，洞徹空
澄，即海岳之弘鉅而迥無隔礙；靈明朗曜，即木石之頑
樸而畢露新奇。[60]

夫神也者，妙萬物而為言者也，亦超萬物而為言者也。
……是神也者，渾融乎陰陽之內，交際乎身心之間，而
充溢瀰漫乎宇宙乾坤之外，所謂無在而無不在者也。[61]

　　白沙說「身居萬物中，心在萬物上」，近溪亦一再說明，反觀內
照本有真體的萬物我備之境，是「潛於天地萬物之中，而超於天地萬
物之外」，是「特立宇宙之中，超拔乾坤之表」，因為我之「神」，是
渾融於陰陽、身心之間，而充溢瀰漫於宇宙乾坤之外。反觀內照時，
知覺到我之心神超拔於宇宙萬物之上、之外、之表，即如石濤所言，
「其精神駕馭於山川林木之外」。而由此「內觀」而來的精神駕馭於
宇宙萬物之外，又以「飛空」的情態加以描述，梅清、石濤如此，陽
明心學者亦如此：

　　近溪：我既心天之心，而神靈漸次洞徹；天將身吾之身，而變

58　引自朱良志《扁舟一葉——理學與中國畫學研究》，頁206。

59　《羅汝芳集》，壹，語錄彙集類，頁84。

60　《羅汝芳集》，壹，語錄彙集類，頁276。

61　《羅汝芳集》，壹，語錄彙集類，頁288。

化悠忽融通。……所謂飛躍由心，而心神俱妙。[62]

悠然於萬有之中，而超於何有之外，……誠使虛中洞啟，靈竅牖通，若久藏蔀屋，忽馭崇臺，天何蒼蒼，地何茫茫！則吾氣之所自出與氣之所自出，固將一眸而可以盡收，一念而可以全攝，冥契融了，無隔礙矣。……則太阿出匣，毫忽奚容，寶鑑懸空，幽微畢燭。[63]

達觀務冥契，匪直為躬逢。……萬派忽襟几，浩蕩收奇蹤。君山微彈丸，岳樓低蟻封。乃知古至人，泠泠馭天風。游意入無始，置身上鴻濛。六合信所如，為樂將誰同。[64]

　　近溪說「飛躍由心」。「冥契」之際，一眸盡收，一念全攝，超然於無何有之鄉，天何蒼蒼，地何茫茫；冥思之際的廣大宇宙，全皆收攝於一眸一念中。此時如太阿寶劍出匣，爽利不容遲疑；如明鏡懸空，幽微畢照。他又說「達觀務冥契」，「冥契」故能達觀宇宙天地，馭天風而行，上下四方無遠弗屆。則「冥契」時，如明鏡懸空，如馭天風而行，即是「飛躍由心」。當然「飛」也用以描狀「感應」的迅捷，如龍溪之言「無翼而飛，無足而至，不由積累而成者也。」[65]但是「飛空」的情態，則是「內觀」冥思之際，精神駕馭宇宙萬物之上的「大吾」之境。而精神「飛空」駕馭於六合之外，也與陽明所說的「以魂載魄」者合，[66]以魂為乘，即可無形體之拘礙，神魂可凌空駕馭，超然萬有之上。

62 《羅汝芳集》，壹，語錄彙集類，頁320。
63 《羅汝芳集》，壹，語錄彙集類，頁349。
64 羅近溪〈登高望洞庭湖〉，《羅汝芳集》，叁，詩集類，頁772。
65 王畿〈撫州擬峴臺會語〉，《王畿集》，卷一，頁27。
66 王畿〈報恩臥佛寺德性住持序〉，《王畿集》，卷十四，頁408：「師曰：『登山即是學。人之一身，魂與魄而已。神，魂也；體，魄也。學道之人，能以魂載魄……不知學之人，……是謂以魄載魂。魂載魄，則神逸而體舒；魄載魂，則體墜而神滯。』」

（二）高著眼睛底處看

　　「內觀」時精神駕馭於山川林木之外，「飛空」的視角，乃是山川林木一眸而盡收，是居高臨下的俯視，石濤說：

> 蘇黃文李筆顛死，名士風流見一時。
> 高著眼睛底處看，素心原有者班詩。[67]
> 底定仍開黃海天，瞳矓日上見青蓮。
> 筆端漫識蒼茫影，搖落山河眼半懸。[68]

　　此處所謂的「俯視」視角，不是指繪畫作品中的透視方式，而是指創作者「內觀」時所感知的身心情態，是創作者知覺到自己居高臨下，超然萬物之上，俯視天地萬物。石濤追溯北宋以蘇軾為首的文人書畫新風潮，即黃庭堅、文同、李公麟等，以書畫抒發情志，重「意」甚於「法」，不以追求形似為尚，[69]其書畫皆表現文人業餘「創作」的審美意趣。此時期的文人畫作品，就如米友仁（1086-1165）說的：「子雲以字為心畫，非窮理者，其語不能至是。畫之為說，亦心畫也。」[70]以畫為「心畫」，則更強調「有我」之境「心」的情態。石濤即以此思路看待北宋的蘇、黃、文、李，故詩跋的下半部說他以蘇軾的詩句作畫，「高著眼睛底處看」，「內觀」不雜塵染的「素心」，才發現蘇、黃、文、李的「名士風流」不在筆法上，而是詩畫如其

67　石濤〈題畫贈彥懷居士二首〉，引自汪世清編著《石濤詩錄》，頁122。

68　石濤〈寫黃山蓮峰〉，引自汪世清編著《石濤詩錄》，頁164。

69　胡賽蘭〈明末畫家變形觀念的興起（下）〉，見《雄獅美術》，1977年，81期。頁82，綜述中國畫在北宋以前或者更早，是「極力求似而不能似」；而繪畫技巧到了北宋，求似的工具學已經足夠，由北宋終南宋，「寫形神似」的立場未變；到了元代趙孟頫，「真」與「似」已非畫家的第一目標，又轉變為「能似而不求似」；到了文徵明又開啟了「求不似」之風，影響了晚明的「變形觀念」畫風。

70　米友仁〈元暉題跋〉，引自俞崑編著《中國畫論類編》，頁685。

「心」，有這樣的「心」才有這樣的詩與畫。石濤的另一首題詩，則說在描畫黃山時，「眼半懸」，看著自己的筆端隨意捕捉山峰的蒼茫影像，弔念故國山河的凋零。「眼半懸」也是冥思之際，「高著眼睛底處看」的「俯視」。龍溪〈若讚先生像讚也〉曰：

> 即其見若將洞照千古，而不逾於咫尺；充其量若將俯視萬物，而不異於尋常。[71]

龍溪自述畢生工夫所至，能洞照千古、俯視萬物，然又不逾於咫尺，不異於尋常。洞照千古、俯視萬物，皆是反觀內照己心的高明廣大之境，然龍溪說高明廣大之境與平常日用無異，亦陽明「不離日用常行內，直造先天未畫前」[72]之意。「俯視」萬物，乃龍溪「內觀」己心，超然萬物之上的觀看視角。

（三）雙目空

「內觀」工夫的反身內照，乃耳目聰明無所用之境，先看近溪對此境的說法：

> 論下學立心，固當淡。……若曰必耳目不用，然後天德可達，天德能達，方是至道。可知蓋道之至處，是聲臭俱無，聲臭俱無，須淡、簡、溫以入之也。淡者，水之清白而無味者也；簡者，紙之潔淨而無痕者也；溫者，燖絲未抽而融液無緒者也。此等境界，耳目聰明，何所用之？耳目不用，精凝于神，神知

71 《王畿集》，卷十五，頁444。而周汝登〈王畿傳〉，則有：「龍溪嘗自讚其像曰：『……洞照千古而不逾咫尺，俯視萬物而不異尋常。……』」見《王畿集》，附錄四，傳銘祭文，頁837。

72 王陽明〈別諸生〉，《王陽明全集》，卷二十，外集二，頁791。

自明，則無遠近，風自微顯，而一以貫之矣。[73]

至道無聲無臭，則「合本體工夫」的「內觀」亦是「耳目不用」以入之。近溪說此等境界「耳目不用，精凝于神」，凝神之際，耳目感官之用皆收攝為心之用，耳目聰明不紛馳於外，故神知自明。顯微靡間，無遠無近，皆由我心一以貫之。此即如龍溪說的「并合精神，收視反觀」。[74]然而，「內觀法」雖如程正揆所說「殆為腹，不為目者也」，但卻是「嘿而有雷霆……瞑而有嵩華」，即「內觀」雖「耳目不用」，然自有其內在視覺、內在聽覺。近溪在分別心的兩個炯然，即「兩層心」時，已舉例說明了「內觀」時的內在視覺：

> 祖弟汝貞問：「白沙先生云：『須從靜中養出端倪』，又云：『此心虛朗炯然』，在中炯然者，可即是端倪否？」
> 祖曰：「是也。」……
> 祖曰：「此個功夫，亦是現在。且從粗淺處指與汝看。」
> 祖乃遍呼在坐曰：「汝等此時去家已遠，試反觀其門戶、堂室、人物、器用，各炯然在心否？」
> 眾曰：「炯然在心。」[75]

「內觀」時，萬物我備，炯然在心，乃「心之視」，陽明說「這視聽言動皆是汝心：汝心之視，發竅於目。」[76]雖耳目不用，眾竅俱翕，然「心之視」仍炯然現在。

73 羅汝芳〈近溪子四書答問集〉，《羅汝芳集》，壹，語錄彙集類，頁311。而《王陽明全集》，頁106，言良知收斂凝一時，耳目無所睹聞，亦可參看。與繪畫「創作」身心情態有關的「耳目不用」，則已見於唐符載〈觀張員外畫松石序〉：「而物在靈府，不在耳目」，見俞崑編著《中國畫論類編》，頁20。

74 王畿〈答楚侗耿子問〉，《王畿集》，卷四，頁100。

75 〈近溪羅先生庭訓記言行遺錄〉，《羅汝芳集》，壹，語錄彙集類，頁409。

76 《王陽明全集》，卷一，語錄一，頁36。

　　所以，石濤說「我時住筆還自看」、「高著眼睛底處看」、「眼半懸」等「內觀」時的「看」，都當理解為「耳目不用」時的「心之視」，非發竅於目之「看」。並且，石濤也談到了「創作」時，「內觀」之視的「耳目不用」：

　　　　擲筆大笑雙目空，遮天狂壑晴嵐中。
　　　　蒼松交幹勢已逼，一伸一曲當前翀。
　　　　非煙非墨雜逕走，吾取吾法夫何窮。……
　　　　以心合心萬類齊，以意釋意意應剖。
　　　　千峰萬峰如一筆，縱橫以意堪成律。[77]
　　　　名山許游未許畫，畫必似之山必怪。
　　　　變幻神奇懵懂間，不似似之當下拜。
　　　　心與峰，眼乍飛，筆游理門使無礙。
　　　　昔日曾踏最高巔，至今未了無聲債。[78]
　　　　春秋何事說懸琴，白髮看來易素心。……
　　　　無聲無地還能聽，支雨支風不待吟。[79]

「創作」的身心情態，或「身入」畫中，或「內觀」凝神，亦變化不定，無軌轍可循。石濤「心與峰，眼乍飛」，說的是以心反觀昔日所游名山，其視乃「心之視」而非眼之視，不追求形似，故曰「眼乍飛」。而他說「擲筆大笑雙目空」，則是指在「心之視」已凝結成筆墨畫境時，即畫作完成之際，他依舊是「雙目空」，神思凝結在畫境之上。而「創作」時，除了「心之視」，也有「心之聽」。高掛無弦琴，「無聲無地還能聽」，寫畫梅竹圖，奏起了風之歌、雨之曲，都是內

77 石濤〈題狂壑晴嵐圖〉，引自汪世清編著《石濤詩錄》，頁39。
78 石濤〈題青綠山水〉，引自汪世清編著《石濤詩錄》，頁41。
79 石濤〈題梅竹〉，引自汪繹辰輯《大滌子題畫詩跋》，《美術叢書》，十五冊，三集，第十輯，頁50。

在聽覺，因「內觀」的心而生。

　　就如唐符載說的：「物在靈府，不在耳目」，石濤強調「內觀」為「心之視」，而非純粹的「感官之視」，他因而有「天眼」、[80]「透關手眼」[81]之說。「心之視」的「雙目空」，以及《畫語錄・了法章》：「障不在目而畫可從心」，其實是在確定「心之視」對純粹「感官之視」的主導性，「內觀」的「心之視」並非排斥「感官之視」。因此也不能說石濤的「創作」理論是「非視覺傳統」，就如栗山茂久的身體研究所說的：

> 有些學者將視覺至上視為是西方獨有的特色。的確，歐洲的認識論之論述長久以來都結合了「看」與「知」、視覺與認知、觀察與經驗，……「noos」、「idea」、「eidos」等希臘詞語均將思考視為一種觀看的方式。不過，若單純將中、西方醫學二分為視覺傳統與非視覺傳統，則過於粗糙。中國的哲學家亦探討「道」的「玄、微」，以及智慧的「明」，和天地原理的「觀」。《難經》以及扁鵲的傳說均證明了在中國醫學中，視覺也占有極高的地位。[82]

並且，「內觀」的「心之視」，也可以在古希臘文明中找到相應的說法，「心之視」就是「視覺敏銳的內心之眼」：

> 古希臘文明的著名特色之一，就是其語言中許多與認知有關的

80　石濤〈蓮泊居士圖〉：「畤人天眼裡，圖畫出非常」。引自汪繹辰輯《大滌子題畫詩跋》，《美術叢書》，十五冊，三集，第十輯，頁7。

81　石濤〈盧山觀瀑圖〉題跋：「人云，郭河陽畫，……余生平所見十餘幅，多人中皆道好，獨余無言，未見有透關手眼。」引自喬迅《石濤——清初中國的繪畫與現代性》，頁262。

82　栗山茂久著，陳信宏譯《身體的語言——從中西文化看身體之謎》，（臺北：究竟出版社，2008），頁166-167。

詞彙都來自於視覺經驗。舉例而言，斯內爾（Bruno Snell）在
解釋荷馬史詩中「noos」一詞的概念時，指出其動詞形式
「noein」，意為「在心中對某物的形象具有清晰的想像。
『noos』一詞的重要性即是在此。我們的內心才是清晰影像的
接收者，或者說是接收清晰影像的器官……因此，『noos』就
是視覺敏銳的內心之眼」。[83]

二　思

「精神駕馭於畫外」的「創作」身心情態，除了「內觀」外，石
濤亦重「思」。而「思」亦伴隨著影像，如亞理斯多德說的「離開了
感覺我們既不能學習也不可能理解任何事物，甚至在我們沉思時，我
們也一定是在沉思著某種影像。」[84]雖說「思」與「內觀」皆涉影
像，然而，「思」亦在筆墨格法、布景取勢等實際的製作上著力，重
「思」是中國畫學的傳統，先看北宋韓拙〈山水純全集〉所說：

> 凡未操筆間，當先凝神著思，預想目前，所以意在筆先，用意
> 於內然後用格法以揮之，可謂得之於心應之於手也。……凡用
> 筆先求氣韻，次採體要，然後精思。若形勢未備，便用巧密精
> 思，必失其氣韻也。〈論用筆墨格法氣韻之病〉[85]
> 昔有人云：畫有六要。一曰氣。……二曰韻。……三曰思。思
> 者頓挫取要，凝想物宜。四曰景。……五曰筆。……六曰墨。
> 〈論觀畫別識〉[86]

83 栗山茂久著，陳信宏譯《身體的語言──從中西文化看身體之謎》，頁129。

84 亞理斯多德《論靈魂》，引自羅森著，張輝譯《詩與哲學之爭》，頁129。

85 韓拙〈山水純全集〉，引自俞崑編著《中國畫論類編》，頁671。

86 韓拙〈山水純全集〉，引自俞崑編著《中國畫論類編》，頁675。畫有六要之說已見
荊浩〈筆法記〉，文字略有出入，見俞崑書，頁606。

噫！源深者流長，表端者影正，則學乎藝，妙盡乎精思，蓋有
本者亦若是而已。[87]

在下筆之前先凝神著思，預想氣韻、體要、格法，得全畫之布局形
勢，而後下筆，此為「意在筆先」之思，是對畫作整體的「預想之
思」。另有一種思，為「頓挫取要，凝想物宜」之思，即在體勢、物
象上斟酌的取捨、調停適中，稱之為「精思」，是更細微而深入地思考
畫面的呈現。韓拙所討論的「創作」之思，不管是「預想之思」或是
「精思」，都比「內觀」更重視如何把「心之視」的內在影像訴諸畫
面，亦即如何在繪畫語言中使事物顯現。然而「思」雖為「人之
知」、為覺、學的工夫，但是如《管子》所言「思之！思之！又重思
之！思之而不通，鬼神將通之。非鬼神之力也，精氣之極也。」[88]徹
悟之境的感應神通，由「人之知」而「天之知」，即工夫證本體，即
陸原靜之以「照心」證「良知」。故「思之」而神感神應，萬物畢
照，是為「無思之思」、[89]「何思何慮」。[90]此時的「思」非有能、所
對待，非有思惟主體、思惟客體的「思慮」，而是在「思」的光亮
中，萬物畢照，事物即顯現自身於此光亮之中。「無思之思」、「何思
何慮」皆在明「思」乃天理之發生，人之思慮皆天理，而非以私意去
安排思索得來，人之「思」只是「讓」天理發生。加達默爾對「精神
之光」的闡釋有助於理解「思」的展現：

87 韓拙〈山水純全集〉，引自俞崑編著《中國畫論類編》，頁678。

88 引自楊儒賓老師《儒家身體觀》，頁228-229。

89 王畿〈艮止精一之旨〉，《王畿集》，頁184：「心之官以思為職，所謂天職也。……
不出位之思，謂之無思之思，如北辰之居其所，攝持萬化而未嘗動也；如日月之貞
明，萬物畢照而常止也。思不根於心，則為憧憧，物交而引，便是廢天職也。」

90 王陽明〈答歐陽崇一〉，《王陽明全集》，卷二，語錄二，頁72：「師云：『《繫》言何
思何慮，是言所思所慮只是天理，更無別思慮耳，非謂無思無慮也。心之本體即是
天理，有何可思慮得？學者用功，雖千思萬慮，只是要復他本體，不是以私意去安
排思索出來。』又可參頁16。

實際上光的一般存在方式就是這樣在自身中把自己反映出來。光並不是它所照耀東西的亮度，相反，它使它物成為可見從而自己也就成為可見，而且它也唯有通過使它物成為可見的途徑才使自己成為可見。古代思想曾經強調過光的這種反射性（Reflexionsverfassung），與此相應，在近代哲學中起著決定作用的反思概念本來就屬於光學領域。光使看（Sehen）和可見之物（Sichtbares）結合起來，因此，沒有光就既沒有看也沒有可見之物，其根據就在於構成光存在的反射性。……正是光才使可見物獲得既「美」又「善」的形態。然而美卻並非限制在可見物的範圍。……不僅使可見之物、而且也使理智認識的領域得以表現的光並不是太陽之光，而是精神之光，即奴斯（Nous）之光。柏拉圖的深刻類比已經暗示過這一點，亞理斯多德從這種類比出發提出了奴斯的理論，而追隨亞理斯多德的中世紀基督教思想則發展了創造之理智（intellectus agens）的理論。從自身出發展現出被思考物之多樣性的精神同時也在被思考物裡展現了自身的存在。……如果我們把美的存有論結構描述為一種使事物在其尺度和範圍中得以出現的顯露（Vorschein），那麼，它也相應地適用於理智認識領域。使一切事物都能自身闡明、自身可理解地出現的光正是詞語之光。正是在光的形上學基礎上建立了美之物的顯露和可理解之物的明顯之間的緊密聯繫。……奧古斯丁注意到，光是在物的區分和發光天體的創造之前就被創造了。他特別強調，天地之開初的創造是在沒有上帝語詞的情況下發生的。〔正是隨著光的創造，上帝才第一次說話。〕奧古斯丁把這種吩咐光和創造光的說話解釋為精神之光的生成……正是通過光，第一次被造出的天地之混沌的無形狀才可能取得多種多樣的形式。……美和一切有意義的事物一樣都是「明顯的」（einleuchtend）。……也許有一種澄明（illumin-

atio）、頓悟（Erleuchtung）的神秘——虔信的聲音對明顯起著
影響……不管怎樣，光的隱喻被用於這些領域則決非偶然。[91]

精神從自身出發展現出被思考物的多樣性，同時也在被思考物裡展現
了自身的存在。古希臘柏拉圖——新柏拉圖主義光的形而上學，亞理
斯多德的奴斯理論，中世紀基督教的創造之理智所提出的語詞之光、
奴斯之光、精神之光，涵括美、善與理智認識的領域。正是光使可見
物獲得既「美」又「善」的形態，並且使一切事物顯明自身，闡明自
身，現身為可理解之物。正是通過光，天地的混沌才得以開闢，天地
才被創造，更遑論在神秘的領域，光的隱喻更是一再地出現。

　　光不是它所照耀東西的亮度，而是光通過使它物成為可見，才使
自己成為可見。如何「讓」事物顯現在精神之光、語詞之光中，正是
「思」的工夫。石濤說「精神駕馭於山川林木之外」，正是「創作」
之「思」使山川林木在繪畫語言中顯現自身，並且通過山川林木的開
顯，使精神之光成為可見，石濤因而說「創作」是「作闢混沌手」，
是「混沌裡放出光明」。

（一）混沌裡放出光明

　　先看李驎〈大滌子傳〉，其中石濤自述使他「創作」不竭的「奇
夢」：

> 平日多奇夢，嘗夢過一橋，遇洗菜女子，引入一大院觀畫，其
> 奇變不可紀。又夢登雨花臺，手掬六日吞之，而書畫每因之
> 變，若神授然。[92]

91 加達默爾著，洪漢鼎譯《詮釋學I真理與方法——哲學詮釋學的基本特徵》，頁611-
　614。

92 李驎〈大滌子傳〉，《虬峯文集》，卷十六，四庫禁毀書叢刊，集131，頁513。

石濤說夢入一大院觀畫，畫作奇幻萬變難以描狀，因而其「創作」就如得自天助神授般為之一變。觀奇畫而受啟發，乃引起畫風、畫法的改變，很容易理解和接受。但是石濤的另一個奇夢，說他登雨花臺，手取「六日」吞之，書畫因之而變，則是一個待解的奇夢。其關鍵在於「六日」的隱喻為何？陽明心學者多以「日」、「太陽」喻心之本體：

> 陽明：聖人之知，如青天之日；賢人如浮雲天日；愚人如陰霾
> 　　　天日；雖有昏明不同，其能辨黑白則一。……但要認得
> 　　　良知明白。比如日光，亦不可指著方所；一隙通明，皆
> 　　　是日光所在，雖雲霧四塞，太虛中色象可辨，亦是日光
> 　　　不滅處。[93]
> 龍溪：太陽元只在人軀。邵子云：心在人軀號太陽。[94]
> 　　　時時從良知上照察，有如太陽一出，魑魅魍魎自無所遁
> 　　　其形。[95]
> 近溪：初須直信本心，從中通悟，而陽光內透，天命其在我
> 　　　矣。[96]
> 　　　太陽有赫，吾明德也。古之人光被四表。[97]

邵雍已喻心為「太陽」，陽明、龍溪、近溪皆承其說。但是陽明強調以心為「太陽」，須了解此比喻的重點在「光」，亦即使「色象可辨」的日光，只要在色象顯現處，皆是日光所在處，而非有方所可指。因此，太陽之光以喻心，在於光能辨物，能使事物顯現出來，而光亦在事物的顯現中成為可見。以「太陽」喻心，並不指向太陽的實體，也

93　《王陽明全集》，卷三，語錄三，頁111。
94　王畿〈和南渠年兄出遊見示之作五首〉，《王畿集》，卷十八，頁536。
95　王畿〈金波晤語〉，《王畿集》，卷三，頁65。
96　《羅汝芳集》，壹，語錄彙集類，頁157。
97　《羅汝芳集》，壹，語錄彙集類，頁163。

不指向太陽所照耀的亮度本身、留戀景光，[98]而是指向「光」使事物成為可見，成為可理解的事物；由「光」來說，即是「辨物」，由事物來說，則是事物在「光」之中顯現自身、敞開自身。所以，陽明心學者又以「光明」描狀心之本體，意在不受遮蔽，即內即外，一體通透：

> 陽明：初下手用功，如何腔子裏便得光明？……汝只要在良知上用功。良知存久，黑窣窣自能光明矣。[99]
>
> 龍溪：若忘得能所二見，目無前識。即內即外，即念即虛，當體平鋪，一點沉滯化為光明普照，方為大超脫耳。[100]
> 古人之學全在緝熙，始能底於光明。[101]
>
> 近溪：乾陽之光明，知之所始也。[102]
> 具有此個光明至寶，通畫徹夜，照地燭天。[103]
> 其光明本體，豈是待汝的確志氣去為出來耶？又豈容汝的確志氣去為得來耶？[104]

「大吾」之境的「光明」，如龍溪所說並非「識陰區宇」的「以內合

98 近溪說：「若今不以天明為明，只沉滯襟膈，留戀景光，幽陰既久歿，不為鬼者亦無幾矣。」又：「今君不能以天理之自然者為復，而獨於心識之炯然處求之，則天以人勝，真以妄奪。」分別見《羅汝芳集》，壹，語錄彙集類，頁268、223。近溪因而提出「打破光景」的訴求，同上，頁268，他說：「君纔敘美先人、安慰小子。自我觀之，儘是明覺不爽，何必以炯炯在心為也？」近溪「打破光景」之說，可參考古清美〈羅近溪「打破光景」義之疏釋及其與佛教思想之交涉〉，收入聖嚴法師等編著《佛教的思想與文化：印順導師八秩晉六壽慶論文集》，（臺北：漢光出版社，1991），頁217-236。

99 《王陽明全集》，卷三，語錄三，頁99。

100 王畿〈書見羅卷兼贈思默〉，《王畿集》，卷十六，頁475。

101 王畿〈南譙別言〉，《王畿集》，附錄二，龍溪會語，頁686。

102 《羅汝芳集》，壹，語錄彙集類，頁156。

103 《羅汝芳集》，壹，語錄彙集類，頁171。

104 《羅汝芳集》，壹，語錄彙集類，頁194。

外」，[105]不是從人的主觀意識出發去照亮外物，而是「忘得能所二見」，沒有思惟主體與思惟客體的對立，沒有內、外的分別，一體通透。近溪屢稱此「光明」為「天明」、[106]「天光」，[107]戒其弟子勿從「心識之炯然處求之」、勿留戀景光、勿以人勝天、勿以妄奪真。[108]

以「日之光明」喻心，乃因心的「天光」、「天明」本之於天，無能所二見，無內外之別。此心之「光明」為「知之所始」，乃因心可辨物，在心的分辨中，事物得以顯現，就此而言，心為「創造之光」。

石濤掬「六日」而吞之，書畫為之一變，乃得「六日」之「天光」、「天明」，則心的「光明」有加，心的辨物之知益妙，山川景物得以在其繪畫語言中「開生面」。「六日」即「心之光明」，即是使事物得以敞開而顯現的「精神之光」、「語詞之光」、「創造之光」。也可因此更好地理解石濤所說：

> 闢混沌者，舍一畫而誰耶？……在於墨海中立定精神，筆鋒下決出生活，尺幅上換去毛骨，混沌裡放出光明。縱使筆不筆，墨不墨，畫不畫，自有我在。[109]

石濤說以「一畫」本體開闢混沌，在於墨海中顯露精神，筆鋒下開出生面，尺幅上脫胎換骨，混沌裡放出光明。他所強調的是在繪畫語言中開顯萬物，是一種「創造」，「一畫」本體是開闢混沌的「精神之光」、「語詞之光」、「創造之光」。縱使筆墨無法、畫不成畫，「光明」

105 王畿〈書見羅卷兼贈思默〉，《王畿集》，卷十六，頁475，龍溪說：「以內合外，攝念歸虛，居常一點沉滯，猶是識陰區宇。」

106 《羅汝芳集》，壹，語錄彙集類，頁268：「能以天明為明，則言動條暢，意氣舒展。」

107 《羅汝芳集》，壹，語錄彙集類，頁177：「明明德於天下，則以己昭昭，使人昭昭。生民耳目，俱舉睹天光。」

108 《羅汝芳集》，壹，語錄彙集類，頁223。

109 《畫語錄・氤氳章》，引自楊成寅編著《石濤》，頁267。

使混沌不明的事物顯現，「我」的「創造之光」亦由此可見。

（二）凝思

石濤的「創作」貴「思」，石濤所重之「思」並非人主觀的思索，而是合本體工夫的「思」：

> 夫畫貴乎思，思其一則心有所著而快，所以畫則精微之，入不可測矣。[110]
>
> 未曾受墨，先思其蒙。[111]
>
> 寫畫凡未落筆先以神會……務先精思天蒙。[112]

石濤說要「思其一」、「思其蒙」、「精思天蒙」，一、蒙、天蒙在石濤皆指「本體」，那麼，該怎麼理解「思其本體」呢？

> 陽明：「思曰睿，睿作聖。」「心之官則思，思則得之，」思其可少乎？沉空守寂與安排思索，正是自私用智，其為喪失良知，一也。良知是天理之昭明靈覺處，故良知即是天理。思是良知之發用。若是良知發用之思，則所思莫非天理矣。[113]
>
> 龍溪：心之官以思為職，所謂天職也。……不出位之思，謂之無思之思，如北辰之居其所，攝持萬化而未嘗動也；如日月之貞明，萬物畢照而常止也。思不根於心，則為憧憧，物交而引，便是廢天職。[114]

110 《畫語錄·遠塵章》，引自楊成寅編著《石濤》，頁272。
111 石濤1703年畫跋，引自喬迅《石濤——清初中國的繪畫與現代性》，頁364。
112 石濤《雲山圖》題跋，圖版見喬迅《石濤——清初中國的繪畫與現代性》，頁364。
113 《王陽明全集》，卷二，語錄二，頁72。
114 王畿〈艮止精一之旨〉，《王畿集》，卷八，頁184。

> 近溪：子所謂思，乃用心之思，非心田之思也。夫心之官則思，
> 　　　君子九思，乃出於何思之真體也。以真體而思，則便是
> 　　　聖人不思而得矣。子其憧憧往來，何以通微而入聖哉？[115]

「思其本體」不是自私用智的安排思索，也不是一般意義的「用心之思」，而是「心田之思」、「根於心之思」、「良知發用之思」，所思皆天理，故不為物引、不為物蔽，可以畢照萬物。石濤之貴「思」，所貴者出於本體之思，他也說：「非人思索得來者」。[116]「思」是心的天職，石濤貴「思」，亦屢言「畫從心」：

> 夫畫者，從於心者也。[117]
> 一畫明，則障不在目而畫可從心。畫從心而障自遠矣。[118]
> 畫者從於心。一畫者見於天人，人有畫而不畫，則天心違矣，斯道危矣。[119]

繪畫的語言「從於心」，是「心」的自然發用。在繪畫語言中體現「心之視」，就不會因眼睛只攝取外形而受障蔽。人有繪畫語言而不發顯以成心之用，就違背「畫者從於心」的天道、天心。因此，人的繪畫語言非人思索得來者，乃根源於心，以體現「本體之思」的天道。鄭元勳（1598-1644）在《園冶・題詞》中讚美計成（1582-？）的園冶藝術，說他「從心不從法」，[120]藝術語言不從技巧定法中來，

115 《羅汝芳集》，壹，語錄彙集類，頁327。
116 引自汪繹辰輯《大滌子題畫詩跋》，《美術叢書》，十五冊，三集，第十輯，頁30。
117 《畫語錄・一畫章》，引自楊成寅編著《石濤》，頁264。
118 《畫語錄・了法章》，引自楊成寅編著《石濤》，頁265。
119 石濤《畫法背原・第一章》。圖版見喬迅《石濤——清初中國的繪畫與現代性》，頁365。
120 計成著，趙農注釋《園冶圖說》，（濟南：山東畫報出版社，2005），頁19。

而根源於心，石濤的貴「思」，即要「讓」不受障蔽的「本體之思」顯現在繪畫語言中，使繪畫語言真正能開顯事物，體現天道。石濤「畫從心」的思想，亦見於同時的畫家：

> 髡殘（1612-1673）：畫不成畫，書不成書，獨其言從胸中流出，樵者偶一展對，可當無舌人解語也。[121]
>
> 龔賢：余此卷皆從心中肇述雲物，⋯⋯雖曰幻境，然自有道觀之，同一實境也。[122]
>
> 戴本孝：山川四時氣相引，法法從心義無盡，羞稱能事謂作家，一傍門牆應自哂。[123]

繪畫語言從胸中流出，畫境皆由心中創造，繪畫技巧與法度亦須根源於心，才能表達無盡的意涵。「畫從心」，雖說是心所生的幻境，但就其使事物顯現在天道、意義中而言，則是「實境」。「畫從心」，因此戴本孝有「寫心」一印，[124]而陽明心學者亦多以「心印」、「心畫」稱書法。[125]石濤的「創作」貴「思」，所重者乃「心田之思」、「根於心

121 髡殘《為樵居士作物外田園書畫冊》題跋，引自薛鋒、薛翔著《髡殘》，（長春：吉林美術出版社，1996），頁98。

122 龔賢〈戊辰秋杪畫跋〉，引自蕭平、劉宇甲著《龔賢》，頁247。

123 戴本孝〈雲山四時長卷寄喻正庵〉，《餘生詩稿》，清康熙守硯庵本，卷十。

124 參許宏泉《戴本孝》，（石家庄：河北教育出版社，2002），頁100。

125 如王畿〈自訟問答〉：「先師墨寶，⋯⋯因念至人心畫，原從太虛中來。」又〈與朱金庭〉：「詩為心聲，字為心畫。心體超脫，詩與字即入神品」。見《王畿集》，卷十五，頁429及卷十一，頁288。而《王陽明全集》，卷三十二，補錄，頁1184，陽明書法〈書明道延平語〉的李詡跋曰：「靖江朱近齋來訪，⋯⋯謂曰：『先師手書⋯⋯心印心畫，合併在目。』」心畫一詞，語出揚雄《揚子法言》：「書，心畫也！」不過揚雄此處的「書」是指文章，而非書法。到了北宋元豐時，如郭若虛、朱長文則已將「心畫」視為書法。何炎泉先生認為是在「書如其人」的理論影響下，「心畫」逐漸轉變成書法的同義詞。參氏著〈押為心印──北宋文人尺牘中的花押〉，收入王耀庭主編《開創典範：北宋的藝術與文化研討會論文集》，（臺北：國立故宮博物院，2008），頁626-628。

之思」，即合本體工夫的「思」。「畫從心」即是繪畫語言要出於「本體之思」，出於「本體之思」的繪畫語言才可入於精微而不可測，故石濤說：「夫畫貴乎思，思其一則心有所著而快，所以畫則精微之，入不可測矣。」

　　石濤貴「思」，屢屢自述「創作」中的住思、潛思、凝思……，如：

> 興酣潑墨思無窮。[126]
> 飜思住草木。[127]
> 思之走筆鷹捉兔。[128]
> 摩詰詩中畫也，靜坐凝思不覺嫩。[129]
> 竟日抽思難盡寫。[130]
> 別有尋思不在魚。[131]
> 潛思無那感流風。[132]
> 也須眼底住思。[133]

或者，「思」也以「想」表達：

126 石濤〈題墨荷〉引自汪繹辰輯《大滌子題畫詩跋》，《美術叢書》，十五冊，三集，第十輯，頁60。
127 引自汪繹辰輯《大滌子題畫詩跋》，《美術叢書》，十五冊，三集，第十輯，頁20。
128 石濤〈墨梅冊〉，引自汪繹辰輯《大滌子題畫詩跋》，《美術叢書》，十五冊，三集，第十輯，頁37。石濤的「思之走筆」，董其昌、惲南田稱之為「筆思」，見屠友祥校注《畫禪室隨筆》，頁183、220、199。及楊臣彬《惲壽平》，頁199。而戴本孝《餘生詩稿》，清康熙守硯庵本，卷十，則言：「毫端裊清思」。
129 汪鋆錄〈清湘老人題記〉，收入吳辟疆校刊《畫苑秘笈》，頁6b。
130 石濤〈廣陵梅花吟八首〉，引自汪世清編著《石濤詩錄》，頁92。
131 石濤〈水色無際圖〉，引自汪世清編著《石濤詩錄》，頁130。
132 石濤〈題畫五首〉，引自汪世清編著《石濤詩錄》，頁156。
133 石濤〈題畫山水八首〉，引自汪世清編著《石濤詩錄》，頁118。

程正揆：予亦言畫曰，一日想，一日筆，一日看。[134]

梅清：凌空結想神飛揚。[135]

廼是老瞿結想凌空行。[136]

石濤：開襟便作巒嶼想，落筆一搜華岳林。[137]

石濤「創作」之貴「思」，翻思、凝思、尋思、潛思、住思、竟日抽思、思無窮……可以說情態萬狀，凡此類凝思結想的情態，皆如近溪所說：「到得心思即竭，神明自來，那時許大乾坤，俱作水晶宮闕，……我即是天，天即是我，而天人之間，別覓之了不可得。」[138]「至此則首尾貫徹，意象渾融，覺悟之功，與良知之體，如金光、火色，煅煉一團，異而非異，同而非同。」[139]思之，思之，鬼神通之，神明自來，則天人兩忘，意象渾融，本體工夫煅煉一團。此時「思」為「本體之思」，人竭盡心思，使天之神明降臨，則宇宙天地靈光閃耀如水晶宮闕，本體、工夫貫通為一；根源於「本體之思」的繪畫語言，也與天道、天心為一，以開顯天地萬物。石濤說：「務先精思天蒙，……隨筆一落，隨意一發，自成天蒙。」「本體之思」與繪畫語言貫徹為一，「思」即顯現為「筆頭靈氣」。

（三）筆頭靈氣

石濤說：「思之走筆鷹捉兔」，形容「思」的迅捷凌厲，貫注為創作者的行筆情態。「創作」之思的靈光爆破、開闢混沌、形諸筆端，

134 程正揆〈題畫贈樊廣文〉，《青溪遺稿》，卷二十二，題跋，四庫全書存目叢書，集197，頁550。

135 梅清〈橫川閣上歌〉，《瞿山詩略》，卷二十九，四庫全書存目叢書，集222，頁717。

136 梅清〈贈畫歌為宋伊平太史賦〉，《天延閣後集》，卷十三，戊辰，四庫全書存目叢書，集222，頁482。

137 石濤〈題畫仙霞嶺及古松〉，引自汪世清編著《石濤詩錄》，頁21。

138 《羅汝芳集》，壹，語錄彙集類，頁260。

139 《羅汝芳集》，壹，語錄彙集類，頁120。

石濤說是「思之走筆」，即體現為「靈氣」充溢，形諸筆端的「創作」情態：

> 古人立一法非空閒者，公閒時拈一個虛靈，隻字莫作真識想，如鏡中取影。山水真趣，須是入野看山時，見他或真或幻，皆是我筆頭靈氣。下手時，他人尋起止不可得，此真大家也，不必論古今矣。[140]

「想」要虛靈，如鏡中取影，一過即化。入野看山時，因為心存「創作」之「想」，故山水變幻不定，似真似幻，隨應隨化，不為「目」所障。「想」即貫注為筆頭的靈氣，神妙靈奇，無端緒可尋，如此方為真大家，古今皆然。何以思能走筆，「創作」之「想」能貫注為筆頭靈氣？心之「思」何以能與「靈氣」相貫通？「靈氣」能貫注筆端又代表哪一種「身體觀」？先由「靈氣」說起。

據楊儒賓老師對《管子・內業》等篇中「靈氣」的解釋，乃氣之靈者，落於心靈之中（在心）。當靈氣在心時，心即是氣，氣即感即靈。[141]靈氣在心，就《管子・內業》：「精也者，氣之精者也。氣，道乃生，生乃思，思乃知，知乃止矣！」則是道、氣、精、神、心等概念在根源上是同質的，[142]與朱子在理、氣二分的思想架構下說心只是氣之靈者不同，而與陽明心學相契：

> 陽明：蓋天地萬物與人原是一體，其發竅之最精處，是人心一點靈明。……只為同此一氣，故能相通耳。[143]

140 引自汪繹辰輯《大滌子題畫詩跋》，《美術叢書》，十五冊，三集，第十輯，頁31。

141 參楊儒賓老師《儒家身體觀》，頁221。

142 參楊儒賓老師《儒家身體觀》，頁217-218。參同書頁13，以「氣」為物質因，筆者以為「氣」不當從已見形體的質料概念把握，故「同質的」說法待考。

143 《王陽明全集》，卷三，語錄三，頁107。

龍溪：而心則靈氣之聚，寄藏而發生者也。[144]

知是貫徹天地萬物之靈氣。[145]

夫天地靈氣，結而為心……天地靈氣，非獨聖人有之，人皆有之。……心之靈氣即木之萌蘖，水之源泉。[146]

吾人原與天地萬物同體，靈氣無處不貫。[147]

良知是人身靈氣。[148]

陽明說天地萬物一氣相通，而人心是此氣之發竅最精處。龍溪則直言天地靈氣凝結為心，心為靈氣聚藏、發生處，心之靈氣貫徹天地萬物，如水之源、木之芽，是人之為人的根源與發顯，人人皆有之。心之靈氣無處不貫，則如近溪之言「可見頭不間足，心不間身，我不間物，天不間人，滿腔一片精靈，精靈百般神妙，」[149]一氣相通，心不間身，心之靈氣亦貫徹於筆頭靈氣。並且，不只心、氣是體用相即的，陽明心學「氣即是性，性即是氣」、[150]「器道不可離」、[151]「道器合一」、[152]「理氣未嘗離」、[153]「本末只是一物，始終只是一事」、[154]「枝葉與根本豈是兩段」[155]的理論，更將精、氣、神、道都打成一片：

144 王畿〈天柱山房會語〉，《王畿集》，卷五，頁117。

145 王畿〈三山麗澤錄〉，《王畿集》，卷一，頁12。

146 王畿〈南雍諸友雞鳴憑虛閣會語〉，《王畿集》，頁112。又附錄一，〈大象義述〉，頁652：「乾，天德也。天地靈氣，結而為心。」又見卷十四，〈原壽篇贈存齋徐公〉，頁386。

147 王畿〈潁賓書院會紀〉，《王畿集》，卷五，頁115。

148 王畿〈東遊會語〉，《王畿集》，卷四，頁84。

149 《羅汝芳集》，壹，語錄彙集類，頁412。

150 《王陽明全集》，卷二，語錄二，頁61：「若見得自性明白時，氣即是性，性即是氣，原無性氣之分也。」類似的說法亦見，卷三，語錄三，頁101。

151 《王陽明全集》，卷十九，外集一，頁678。

152 王畿〈書累語簡端錄〉，《王畿集》，卷三，頁73。

153 王畿〈致知議辯〉，《王畿集》，卷六，頁141。

154 《羅汝芳集》，壹，語錄彙集類，頁248。

155 《羅汝芳集》，壹，語錄彙集類，頁207。

> 陽明：夫良知一也，以其妙用而言謂之神，以其流行而言謂之
> 　　　氣，以其凝聚而言謂之精，安可以形象方所求哉？[156]
> 近溪：殊不知古先聖人之言造化，皆是強名，原無實物，言下
> 　　　似若有三，就裏了難取一。神可以該精、氣，而精、氣
> 　　　實可化神；氣亦可以該精、神，而精、神亦原附氣，渾
> 　　　淪圓妙，一粒而九有盡含。[157]

陽明認為精、氣、神指涉良知不同的方面，良知本體只是一，非分而為三。近溪亦言造化皆是強名，精、氣、神皆無實物可指，而是三者為一渾淪圓妙的整體。一說神，即該精、氣，一說氣，即該精、神。精、氣、神皆造化的不同面向，彼此互相涵攝，互相轉化。

石濤亦言「天地渾鎔一氣」、[158]「天地氤氳秀結」，[159]《畫語錄》有〈氤氳章〉表達對天地渾淪一氣與陰陽和合本然狀態的重視。心為靈氣寄藏、發生處，心之靈氣不間於身，我不間於物，可以貫注為筆頭靈氣。心之思、創作之想皆為靈氣充溢，形諸筆端，心之思、筆之運皆以靈氣貫通而為一。因此石濤也說：

> 作書作畫，無論老手後學，先以氣勝，得之者，精神燦爛出之
> 紙上。意嬾則淺薄無神，不能書畫。……求之不易，則舉筆時
> 亦不易也，故有真精神出現於世。[160]

石濤說書畫「創作」，無論前輩後學，都貴於「以氣勝」，使精神燦爛

156 《王陽明全集》，卷二，語錄二，頁63。又頁19：「問仙家元氣、元神、元精。先生曰：『只是一件：流行為氣，凝聚為精，妙用為神。』」
157 《羅汝芳集》，壹，語錄彙集類，頁276。
158 引自汪繹辰輯《大滌子題畫詩跋》，《美術叢書》，十五冊，三集，第十輯，頁19。
159 引自汪繹辰輯《大滌子題畫詩跋》，《美術叢書》，十五冊，三集，第十輯，頁16。
160 引自汪繹辰輯《大滌子題畫詩跋》，《美術叢書》，十五冊，三集，第十輯，頁34。

出於紙上。如果畫意慵嫻，不能凝思結想，則書畫淺薄無神，即不能
勝任書畫的「創作」。就因「創作」的凝思結想，要能到得思之，思
之，鬼神通之的靈光爆破、靈氣充溢，實求之不易，故筆頭靈氣亦得
之不易。然唯其不易，故才能有真精神出現於世。石濤由書畫「創
作」以「氣」勝，自然轉化為「精神」燦爛出於紙上，則是心之思、
筆之運的靈氣，亦貫注於書畫作品上，由靈氣轉化為精神，而成為賞
鑑作品的關鍵。石濤又說：

> 余常論寫羅漢、佛、道之像，忽爾天上，忽爾龍宮，忽爾西
> 方，忽爾東土，總是我超凡成聖之心性，出現於紙墨間。下筆
> 時，使其各具一種非常之福報、非常之喜捨，⋯⋯此清湘苦瓜
> 和尚寫像之心印也。[161]
> 倪高士畫如浪沙谿石，隨轉隨注，出乎自然，而一段空靈清潤
> 之氣，冷冷逼人。[162]
> 此搨之變態，放目賞識不厭，覺古人之精靈，忽從筆端現出，
> 真乃天技耳。[163]

　　石濤強調寫畫佛、道之像，總是自己超凡成聖的「心性」，出現
於紙墨間，所以是寫像的「心印」。而他賞鑑倪雲林的畫作，則說一
段空靈清潤之「氣」冷冷逼人。觀書法搨本，則覺古人之「精靈」從
筆端現出。不管是「心性」、「心印」、「氣」或者「精靈」出現於紙
上，都不外乎「心之思」——「筆頭靈氣」——「精神燦爛出之紙
上」的一體貫通，而言神、言氣、言精，亦可互相轉換，只是強調的

161 石濤畫跋，見於上海博物館藏，萬曆年間人所作之《羅漢圖》卷拖尾。引自張子
　　寧〈石濤的《白描十六尊者》卷與《黃山圖》冊〉，《臺北國立歷史博物館館刊》，
　　第三卷，第一期，1993年1月，頁61。
162 引自汪繹辰輯《大滌子題畫詩跋》，《美術叢書》，十五冊，三集，第十輯，頁32。
163 汪鋆錄〈清湘老人題記〉，收入吳辟疆校刊《畫苑秘笈》，頁6a。

面向不同。但是，在觀「氣」與「精神」之間，陽明卻有一番饒富趣味的比較：

> 「望氣」之說，雖是鑿鑿，終屬英雄欺人。如所云「強弱徵兆，精神先見」，則理實有之。[164]

陽明認為「望氣」之說，言之鑿鑿，終究是英雄欺人，故弄玄虛。不如由「精神」以見兵力的強弱徵兆，更有理據。陽明在理論上雖主張精、氣、神為一，但在實際的賞鑑判斷上，則較傾向觀「精神」，而觀「精神」亦成為文藝鑑賞的重要概念：

> 陽明：況乎詩文，其精神心術之所寓。[165]
>
> 程正揆：一筆一墨得其道者，神呵而人羨之技也乎哉！凡事有真精神，自有真不朽，不關道與器爾。[166]
> 文字到傳神處，……心與眼會，方覺山水文章真精神面目一齊托出。[167]
>
> 王煒：精神托于人心，……精神必待運而見。凡世業之道德、文章、事功、技藝，無不賴精神以傳。[168]

「精神」寓於詩文、書畫等技藝，凡有「真精神」，方有真不朽。陽

164 〈武經七書評〉，《王陽明全集》，卷三十二，補錄，頁1191。
165 〈羅履素詩集序王戌〉，《王陽明全集》，卷二十二，外集四，頁837。
166 程正揆〈書傳司農公墨蹟後〉，《青溪遺稿》，卷二十三，四庫全書存目叢書，集197，頁559。
167 程正揆《青溪遺稿》，卷二十六，襍著，四庫全書存目叢書，集197，頁579。
168 王煒〈寄半水師畫卷〉，引自陳傳席《弘仁》，（長春：吉林美術出版社，1996），頁317。

明心學除了談「心之靈氣」，也說「心之精神」，[169]而且在文藝鑑賞上重「精神」，此可由龍溪言「蓋吾儒致知以神為主，養生家以氣為主」[170]看出。而石濤則是觀「氣」與觀「精神」並重，下面的例子尤其清楚：

> 趙氏畫馬此八駿，生氣流溢鮫綃間。……
> 我今日是相牛夫，空倚精神來按圖。[171]

觀趙孟頫、趙雍、趙麟三代畫的神駿圖，「生氣」流溢於畫絹上，而石濤說自己只能從絹布上的「精神」來鑑賞這八匹神駿。

由「創作」時「心之思」──「筆頭靈氣」──「精神燦爛出之紙上」的一體貫通理論，不難理解，何以書畫的鑑賞上，會出現「書如其人」、「畫如其人」的看法。理之所至，石濤即以「人」來形容畫作的靈氣充溢：

> 萬點惡墨，惱殺米顛；幾絲柔痕，笑倒北苑！……從窠臼中死絕心眼，自是仙子臨風，膚骨逼現靈氣。[172]

萬點惡墨、幾絲柔痕，大膽地顛覆傳統的窠臼，石濤乃喻畫作如仙子臨風，絕塵脫俗，而膚骨自是靈氣逼人。

那麼，「創作」時「心之思」貫注於「筆頭靈氣」，使「精神燦爛

169 近溪曰：「心之精神之謂聖，此《禮經》夫子之訓，而一言以盡天下之道者也，是故心以為之根，聖以為之果，而精之與神，則係達乎心根，而敷榮乎聖果，而為全株寶樹者也。」見《羅汝芳集》，壹，語錄彙集類，頁73。

170 王畿〈三山麗澤錄〉，《王畿集》，卷一，頁12。但近溪亦言「上乘之文，得氣之先」，見《羅汝芳集》，壹，語錄彙集類，頁408。

171 石濤〈題子昂神駿圖二首〉，引自汪世清編著《石濤詩錄》，頁32。

172 石濤《萬點惡墨》跋，引自喬迅《石濤──清初中國的繪畫與現代性》，頁337。

出之紙上」，又代表哪一種「身體觀」？栗山茂久說古希臘人認為體內氣息、內在力量、或謂靈魂，與有機的身體緊密相關，亦即靈魂影響身體，控制身體。他說：

> 當然，到了十七世紀，這種看法便逐漸為人所質疑。物理醫學派論者開始以純粹的機械觀點來分析身體的運作，而認為思想純粹是反射──淡化靈魂對身體的影響──的笛卡兒式概念則促成了新的反射概念，也就是一種不受靈魂控制的身體動作。但對於器官、內在氣息的控制力，以及氣流式靈魂的信念，卻消退得頗為緩慢。一六八六年時，鄧肯（Daniel Duncan）仍然表示：「靈魂是個技藝精湛的管風琴家，它在演奏之前便先創造自己的樂器。就無生命的管風琴而言，管風琴手與他所促成流動的空氣是不同的兩者，而就有生命的管風琴（器官）來說，管風琴手與造成發聲的空氣則是同一者。我的意思是說，靈魂與空氣或氣息是極端相似的。」[173]

石濤的「思之走筆」、「筆頭靈氣」與董其昌、惲壽平的「筆思」相似，[174]皆可謂「靈魂之筆」，而「靈氣」影響並駕馭著筆之運，也同於古希臘受靈魂影響、控制的身體觀。

第二節　情生則力舉

明末清初「重情」，陽明心學者，尤其是泰州學派，常常被認為是思想上的先導。可以理解的是，陽明心學「氣即是性，性即是氣」、

173 栗山茂久著，陳信宏譯《身體的語言──從中西文化看身體之謎》，頁278-284。

174 「筆思」，見董其昌著，屠友祥校注《畫禪室隨筆》頁183、199、220。及楊臣彬《惲壽平》，（長春：吉林美術出版社，1996），頁199。

「道器合一」、「本末只是一物」的理論，帶著更強的人間性，更能正視人的實存已在「情」之中，就如羅汝芳之言：「人性不能不現乎情，人情不能不成乎境，情以境圍，性以情遷。即如喜怒哀樂，各各情狀不同，然卻總是此心。故曰：『一致而百慮，殊途而同歸』也。事之接於己者，時時不斷，而情之在於己者，時時不同。」[175]則是近溪認為喜怒哀樂皆是心的情狀，人時時接於世事，也時刻在情之中。他因而又說：「但其初，亦由於渾然同體處，識得親切，則情之外無事，事之外無情，」[176]聖人因深契萬物一體之情，感通萬物，故能情順萬事萬物而不受私情之蔽。故聖人之曰「無情」，而始終在萬物一體之情中，因此，近溪才說「情之外無事，事之外無情」，事物亦在此一體之情中與我照面。對照陽明之言「心外無物」，以及龍溪之言「知外無物，物外無知」，則近溪所言「情之外無事，事之外無情」，亦有將「情」本體化的傾向，故近溪的弟子湯顯祖（1550-1616）說：「某與吾師終日共講學，而人不解也。師講性，某講情。」[177]

　　「重情」而導向「情」的本體化，也反映在文藝「創作」思想上，湯顯祖說：「世總為情，情生詩歌，而行于神。天下之聲音笑貌，大小生死，無不出乎是。」[178]而劉小楓《拯救與逍遙》則提出：「曹雪芹的『偉大』，首先在於他第一次把『情根』、『情性』提高到形上學的水平」。[179]「情」的本體化傾向，實際上或者擴大了「情」的內涵，如馮夢龍（1574-1646）：

175 《羅汝芳集》，壹，語錄彙集類，頁63。

176 《羅汝芳集》，壹，語錄彙集類，頁356。

177 陳繼儒〈批點牡丹亭題詞〉，引自鄭培凱《湯顯祖與晚明文化》，（臺北：允晨文化公司，1995），頁225。

178 湯顯祖〈耳伯麻姑游詩序〉，引自王振復主編，楊慶杰、張傳友著《中國美學範疇史》，（太原：山西教育出版社，2006），第三卷，頁226。

179 引自高桂惠〈《西遊補》：情欲之夢的空間與細節的意涵〉，收入余安邦主編《情、欲與文化》，頁319。

天地若無情，不生一切物。一切物無情，不能環相生。生生而
不滅，由情不滅故。四大皆幻設，惟情不虛假。……我欲立情
教，教誨諸眾生。子有情于父，臣有情于君。推之種種相，俱
作如是觀。萬物如散錢，一情為線索。散錢就索穿，天涯成眷
屬。……倒卻情種子，天地亦混沌。無奈我情多，無奈人情
少。願得有情人，一齊來演法。[180]

萬物生于情，死于情。人，于千萬物中處一焉。特以能言，能
衣冠揖讓，遂為之長。……微獨禽魚，即草木無知，而分天地
之情以生，亦往往泄露其象。何則？生在而情在焉。故人而無
情，雖曰生人，吾直謂之死矣。[181]

馮夢龍將「情」本體化的表述方式，明顯地看到朱熹的影子。如朱子
說「貫，如散錢；一，是索子。」[182]乃是以「理」貫通萬物，萬物亦
分有「理」而生；馮夢龍則以「情」貫通萬物，萬物分有天地之
「情」而生。「情」作為萬物生化的本源，萬物生於情亦死於情，「生
在而情在」，人之生始終在「情」之中，無情則謂之死矣。馮夢龍欲
立「情教」，言「六經皆以情教也」，[183]其「情」已非理、欲二分下之
情欲，而亦包納人倫教化、仁民愛物的道德情感，即已將「理」化入
「情」中，將陽明心學建立在一體之仁的道德情感推到極致。因此，
「情」的內涵對馮夢龍言是涵攝了人倫事理，故而他可以說，沒有

180 馮夢龍《情史》敘二，引自高洪鈞編著《馮夢龍集箋注》，（天津：天津古籍出版
社，2006），頁134-135。

181 馮夢龍《情史類略·情通類》，引自高洪鈞編著《馮夢龍集箋注》，頁142。

182 《朱子語類》，卷二十七，引自呂妙芬《胡居仁與陳獻章》，頁129。

183 馮夢龍《情史》敘一，引自高洪鈞編著《馮夢龍集箋注》，頁133。馮夢龍曾兩次到
麻城，與李贄弟子友人楊定見、邱長孺等人密切接觸，他編撰《皇明大儒王陽明先
生出身靖難錄》，並在《三教偶拈序》說：「使天下之學儒者，知學問必如文成，方
為有用。」參左東嶺《王學與中晚明士人心態》，（北京：人民文學出版社，2000），
頁659-660。

「情」的萌芽，天地萬物不能生生不已，天地亦混沌不開。

相對於馮夢龍將「情」的內涵擴大，「情」的本體化，亦可轉向對「情」的進一步規定與釐清，並走向嚴格的道德主義，如劉宗周。據李明輝先生的研究，蕺山將「喜怒哀樂」提到「形而上者」的層次，稱之為「四德」、「四氣」或「心之情」，並與「喜怒哀懼愛惡欲」的「七情」區別開來，而唐君毅先生即謂之為「純情」、「天情」。[184]「喜怒哀樂」為「形上之情」，「因感而動」，是「寂感」之「感」，是性體（即太極）之自感；「七情」是喜怒哀樂之所變，是為物所感，亦即為物所牽引，是被動的「感觸」。[185]

不管是馮夢龍將「情」的內涵擴大，或劉宗周以「喜怒哀樂」為「形上之情」，都使「情」的地位達到了前所未有的高度。馮夢龍以宇宙論的方式，將「情」推為宇宙生化的本源；劉宗周則藉由「天情」、「純情」的釐清，使「情」提昇為本體自身的活動。不管是說人生於情，「生在而情在」，或者說「情」是人的本體規定，都完全表達出人之生已在「情」之中。具體實存的生命，始終在「情」的「寂感」與「感觸」之中，發之於天的「純情」與發之於人的「七情」是生命的動力與活力，生生不滅的宇宙生命完全展現在「情」之中，沒有「情」，只能是宇宙洪荒的混沌世界。

與明末清初情論思惟新高度相伴而生的，是小說戲曲中大膽的情欲描寫。但是由「情多」而「情盡」，由「導欲」而「增悲」，由「迷」而「悟」，諸多的研究者皆指出其中寓託著空破情根的超脫意識。[186]

184 參李明輝《四端與七情——關於道德情感的比較哲學探討》，（臺北：國立臺灣大學出版中心，2005），頁147-179。陽明已言：「樂是心之本體」，《王陽明全集》，卷五，文錄二，頁194。王畿承之，見《王畿集》，卷三，頁67。

185 參李明輝《四端與七情——關於道德情感的比較哲學探討》，頁203-211。

186 參鄭培凱《湯顯祖與晚明文化》，頁19。高桂惠〈《西遊補》：情欲之夢的空間與細節的意涵〉，頁322-332。廖肇亨〈晚明情愛觀與佛教交涉芻議——從《金瓶梅》談起〉，收入氏著《中邊・詩禪・夢戲——明末清初佛教文化論述的呈現與開展》，頁

人之生已在「情」之中，不必然走向情欲的解放，而是對「情」的思惟獲取更高的視野，使得以「情」檢視「情」成為可能，可以避開「情」、「理」相格的對立，正視人在「情」之中的現身，不只是私情私欲，也是「天情」、「純情」，袁宏道（1568-1610）即言「理在情內」。[187]

　　明末清初重「真情」，既是善，亦是美。不同於知／意／情、真／善／美分立的康德哲學，也因此比之康德的「情感」有更渾全的意涵，不能只從個體的主觀感情理解。謝遐齡老師指出中國哲學重視「感情」與「情感」的區分，心、性、良知就其知覺能力意義上說，實有感情與情感兩義。[188]則是從本體的「情感能力」上說明「情」非只是主觀感情，因此，可以「情感能力」檢視、判斷「感情」之真偽、正邪、美醜，亦即上文所說的，使「情」檢視「情」成為可能。

　　畫家談繪畫「創作」的「情」，仍偏向創作主體的「感情」。如程正揆：「恣情于筆墨」、[189]弘仁（1610-1664）：「漫將尺幅見予情」、[190]髡殘（1612-1674）：「只知了我一時情，不管此紙何終始」、[191]惲南田（1633-1690）：「作畫在攝情，不可使鑒畫者不生情」。[192]惲南田又說「毫毫絲絲皆清淚」、[193]鄭板橋（1693-1765）題石濤、石谿、八大等

366-390。

187 袁宏道〈德山塵談〉：「孔子所言挈矩，正是因，正是自然。後儒將矩字看作怤字，便不因，不自然。夫民之所好好之，民之所惡惡之，是以民之情為矩，安得不平？今人只從理上挈去，必至內欺己心，外拂人情，如何得平？夫非禮之害也，不知理在情內，而欲拂情以為理，故去治彌遠。」引自王振復主編，楊慶杰、張傳友著《中國美學範疇史》，第三卷，頁222。

188 謝遐齡老師〈直感判斷力：理解儒學的心之能力〉，《復旦學報》，2007年，第五期，頁26-38。

189 程正揆《青溪遺稿》，卷二十七，襍著，四庫全書存目叢書，集197，頁578。

190 弘仁〈偈外詩〉，引自陳傳席《弘仁》，頁263。

191 髡殘《在山畫山圖》題跋，引自薛鋒、薛翔著《髡殘》，頁97。

192 惲壽平畫跋，引自楊臣彬《惲壽平》，頁182。

193 引自許宏泉《戴本孝》，頁115。

人畫作則言:「橫塗豎抹千千幅,墨點無多淚點多」,[194]則是強調繪畫作品筆墨的「感情」表現。石濤亦言「恣情筆墨」、「寫得其中意,幽情在筆端」、「率爾關情閒點筆」、[195]「歸向吾廬情不已,筆含春雨寫桃花」、[196]「敗葉疏枝貴寫生,高高下下若惟情」、[197]「運情摹景」,[198]都在說明繪畫的「抒情」本色。但是石濤有兩則畫跋談到「情」值得進一步深究:

> 吾昔時見「我用我法」四字,心甚喜之。蓋為近世畫家專一演襲古人,論之者亦且曰:「某筆肖某法,某筆不肖。」可唾矣。此公能自用法,不已超過尋常輩耶?及今飜悟之卻又不然。夫茫茫大蓋之中,只有一法,得此一法,則無往非法,而必拘拘然名之為「我法」。情生則力舉,力舉則發而為制度文章,其實不過本來之一悟,遂能變化無窮,規模不一。吾今寫此二十四幅,並不求合古人,亦並不定用我法,皆是動乎意、生乎情、舉乎力、發乎文章,以成變化規模。噫嘻!後之論者指而為吾法也可,指而為古人之法也可,即指而天下人之法也亦無不可。[199]

「情生則力舉」,石濤認為「情」是創造力的本源,制度文章的創發都由「情」生,並因「情」而變化無窮、規模不一。石濤對「一畫之

194 鄭板橋《題屈翁山詩札石濤、石谿、八大山人山水小幅並白丁墨蘭共一卷》,引自劉墨《八大山人》,(石家庄:河北教育出版社,2003),頁246。

195 引自汪鋆錄〈清湘老人題記〉,收入吳辟疆校刊《畫苑秘笈》,頁9a、6a、9b。

196 石濤〈題設色桃花〉,引自汪世清編著《石濤詩錄》,頁157。

197 石濤〈題畫竹〉,引自汪世清編著《石濤詩錄》,頁166。

198 石濤《畫語錄・一畫章》,引自楊成寅編著《石濤》,頁264。

199 石濤《為王封濚作山水冊》題跋,引自喬迅《石濤——清初中國的繪畫與現代性》,頁341-342。

法」的翻然一悟，使他徹悟只要掌握「一畫」本體，則古法、我法、天下人之法皆可貫通，無往而非法，無一法而非「一畫之法」。此能貫通萬法的「一法」，是「創作」的根本，石濤進一步描述為「情生則力舉，力舉則發而為制度文章」，又說是「動乎意、生乎情、舉乎力、發乎文章」。則石濤「一法」的徹悟，就是「創作」生於「情」，「情」是創作力的本源，故「一畫之法」、「一法」，即是「情」。石濤此說實可表述為「情之外無法，法之外無情」，再看另一則畫跋：

> 老友以此索寫奇山奇水，余何敢異乎古人以形作畫！以畫寫形，理在畫中；以形寫畫，情在形外。至於情在形外，則旡乎非情也，無乎非情也，無乎非法也。[200]

石濤說「無乎非情也，無乎非法也」，亦強調「情」即「法」，有情即有法。石濤並且區分兩種作畫的典型，一種是「以畫寫形，理在畫中」，一種是「以形寫畫，情在形外」。前一典型重形、重理，後一典型重畫、重情；前一典型傾向再現，以宋畫為典範；後一典型傾向表現，以抒情寫意的「文人畫」[201]為典範。萬青力先生說「『寫意』是相對『寫形』而言的。無論是工筆、率筆，都有重寫形或重寫意，或以形寫意（或寫神）、以意寫形等差別。相對於西方寫實主義繪畫傳統而言，中國繪畫傳統本質上則是『寫意主義』而不是寫實主義。」[202]

200 引自汪繹辰輯《大滌子題畫詩跋》，《美術叢書》，十五冊，三集，第十輯，頁33。
201 此處的「文人畫」採用一個比較寬泛的界定，包括謝伯軻（Jerome Silbergeld）所說的「職業化文人」作品，參考喬迅《石濤──清初中國的繪畫與現代性》，頁205。「文人畫」如何界定，一直糾結著以身分或以畫風、業餘或職業、戾家或行家的難以截然二分，並隨著時代變遷所帶來的文人士大夫階層的社會身分與職業的浮動而更形複雜，關於「文人畫」概念的界定，本文採用萬青力先生的意見，以「『文人畫』是歷史上文人這一特定社會階層的成員所作的繪畫」，關於「文人畫」概念的研究，參考氏著《萬青力美術文集》，（北京：人民美術出版社，2004），頁14-32。
202 萬青力《萬青力美術文集》，頁31。

萬青力先生之區分「寫意」與「寫形」，其意與石濤同。石濤本人顯然傾向於「以形寫畫，情在形外」的「寫意」典型，雖然他說這樣的傾向並未反對古人「以形作畫」、「以畫寫形，理在畫中」的「寫形」典型。高友工先生區分「抒情美典」、「構象美典」說：

> 抒情美典的核心是創作者的內在經驗，美典的原則是要回答創作者的目的和達到此一目的的手段。就前者來看，抒情即是「自省」（self-reflection）、也是「內觀」（introspection）。就後者來看，抒情則必須借助「象意」（symbolization）和「質化」（abstraction）。總的說來，它是一個內向的美典（introversive，centripetal），要求體現個人自我此時此地的心境。敘述美典（或者逕稱為構象美典）雖然以作品為對象；但仍然可以就美典要回答的問題來看，創作者的目的是「外構」（projection）而成為一種「外現」（display）在欣賞者面前呈現，它的手段是「代表」（representation）和「模倣」（mimesis），故是一個外向的美典（extroversive，centrifugal），以求呈現一個可以為人共知共感的外在世界。[203]

「抒情美典」是內向的美典，借助「象意」、「質化」以抒情，重「自省」、「內觀」；「構象美典」是外向的美典，以「代表」、「模倣」為手段，重「外構」、「外現」。「抒情美典」在體現創作者的內在經驗，「構象美典」在呈現人所共知共感的外在世界。諾曼・布萊松區分中西的繪畫：中國繪畫是創作者如參與者，以其「敘述者觀點」在「瞥視」的邏輯下，展現觀看過程的持續性瞬間，並在筆墨蹤跡上留存了畫家的身體勞動。因為畫家運筆用墨的持續性變化，完全顯現在畫面

203 高友工〈試論中國藝術精神（上）〉，《九州學刊》，1988年1月，二卷二期，頁4。

上，故畫家的身體勞動亦注入畫面，表現為謝赫六法中所說的「氣韻生動」。西方繪畫則「否定敘述者觀點」，以「凝視」的邏輯，將創作者的身體勞動從畫面上移除，只剩下焦點透視的視覺，並模仿上帝全知的智能，捕捉永恆不變的在場瞬間。因此掩蓋畫家在畫面上表現身體的勞動，排斥敘述者觀點所產生的歷時性變化，轉而追求共時性的超越理念的再現。[204]高友工先生的「抒情美典」、「構象美典」，諾曼・布萊松的「敘述者觀點」與「否定敘述者觀點」，其實都與石濤區分「寫意」、「寫形」有相合之處。雖然，就如文以誠所說的，模擬「再現」的繪畫亦有相當的「表現」色彩，[205]「寫意」與「寫形」難以截然劃分，但二者各有重心。他們對中西藝術的比較性研究，可以加深我們對「寫意」與「寫形」繪畫的理解。文以誠將諾曼・布萊松的中西繪畫比較，限定在中世紀到現代之前的歐洲繪畫與十三世紀中葉到十九世紀的中國繪畫，[206]而宋畫的「再現」繪畫不在比較範圍內，則更能聚焦並凸顯中西繪畫的特點。創作者的「情」、「敘述者觀點」在中國的「寫意」畫傳統中，表現為畫面上的「氣韻生動」，創作者傾向於「內觀」、「瞥視」，而非向外模仿、凝視。創作者的身體勞動，在畫面上表現為持續、變化的「歷時性」，呈現出「身體的時間」，[207]而成為一種律動，石濤如此說：

> 非煙非墨雜遝走，吾取吾法夫何窮。
> 骨氣清爽去復來，何必拘拘論好丑。

204 Norman Bryson, Vision and Painting──The Logic of the Gaze, (New Haven: Yale University Press, 1983), PP. 87-96.

205 Richard Vinograd, "Private Art and Public Knowledge in Later Chinese Painting" in Suzanne Küchler and Walter Melion ed., Images of Memory: On Remembering and Representation, (Washington, D.C.: Smithsonian Institution Press ,1991), PP. 178-180.

206 同上文，PP. 178-183。

207 Norman Bryson, Vision and Painting──The Logic of the Gaze, P. 94.

> 不道古人法在肘，古人之法在无偶。
>
> 以心合心萬類齊，以意釋意意應剖。
>
> 千峰萬峰如一筆，縱橫以意堪成律。……
>
> 天生技術誰繼掌？當年李杜風人上。
>
> 王楊盧駱三唐開，郊寒島瘦標新賞。[208]

石濤說「畫必似之山必怪……不似似之當下拜」，[209]可知他重視「不似似之」，而此言「非煙非墨雜逕走」、「何必拘拘論好丑」，則不拘拘於形似之意甚明。石濤重視「以心合心」、「以意釋意」，則萬物為一，心意相通。能以萬物一體之心、意，感通萬物為一，即是古人之法，即是我法，則「千峰萬峰如一筆，縱橫以意堪成律」。千峰萬峰隨著創作者「意」的起伏奔放，體現在舞動成律的「創作」之筆下，石濤說是「筆歌墨舞真三昧」，[210]並且將筆墨的律動與詩歌的韻律聯想在一起。

而石濤重「情」、「意」，並不因此而與「理」相斥，或否定「理」，他說：

> 奇情四出不可當。山川物理紛投降。或者抑，或者揚，造化任所之，吾亦烏能量？[211]
>
> 名山許游未許畫，畫必似之山必怪。

208 石濤〈題狂壑晴嵐圖〉，引自汪世清編著《石濤詩錄》，頁39。

209 引自汪繹辰輯《大滌子題畫詩跋》，《美術叢書》，十五冊，三集，第十輯，頁18，又頁19：「明暗高低遠近，不似之似似之」。

210 石濤〈題八大山人大滌草堂圖〉，引自汪世清編著《石濤詩錄》，頁28。龔賢《雲山圖》長跋：「晚年酷愛兩貴州，筆聲墨態能歌舞」，亦以筆墨的歌舞律動來讚美楊文驄、馬士英。龔賢畫跋引自吳定一〈龔賢中晚年畫風的轉變〉，收入《龔賢研究》，朵雲63集，（上海：上海書畫出版社，2005），頁96。

211 石濤〈七夕詩〉，引自汪世清編著《石濤詩錄》，頁38。

變幻神奇懵懂間，不似似之當下拜。

心與峰，眼乍飛，筆游理鬥使無礙。[212]

石濤重「情」亦求「理」，「我坐松齋，求理最勝」，[213]《畫語錄》亦言「不可無理」、[214]「審一畫之來去，達眾理之範圍……因受一畫之理而應諸萬方」、[215]「畫之理，筆之法，不過天地之質與飾也」、[216]「理無不入而態無不盡也」。[217]上引石濤重「情」的畫跋《為王封溁作山水冊》，作於1691年，《雲山圖》畫跋：「隨意一發，自成天蒙，處處通情」，作於1702年，與《畫語錄》皆為石濤「飜然一悟」，提出「一法」後的作品，[218]因此不存在石濤由情回歸理，或由理轉向情的改變，石濤一貫地重「情」，認為「情理無礙」，並且他說：「奇情四出不可當。山川物理紛投降」，則畫家之筆任「奇情」以或抑或揚，有時雖若悖於山川物理，不能得其形似，然而「山川物理紛投降」、「筆游理鬥使無礙」，終究能以「情」御「理」，得山川之理而曲盡山川之意態，得「不似似之」，乃為「寫意」畫之精髓，此則又是融理入情，理在情之中。

　　石濤的「創作」重「情」，既言「造化任所之，吾亦烏能量」，則「創作」之「情」的神妙已與造化本體為一，超乎主觀感情的思量。石濤重「情」的「創作」思想，主張「情生則力舉」，「情」是創造力

212 石濤〈題青綠山水〉，引自汪世清編著《石濤詩錄》，頁41。

213 引自汪繹辰輯《大滌子題畫詩跋》，《美術叢書》，十五冊，三集，第十輯，頁11。

214 《畫語錄・氤氳章》，引自楊成寅編著《石濤》，頁267。

215 《畫語錄・皴法章》，引自楊成寅編著《石濤》，頁269。

216 《畫語錄・山川章》，引自楊成寅編著《石濤》，頁268。

217 《畫語錄・一畫章》，引自楊成寅編著《石濤》，頁264。

218 石濤1686年為吳承夏作畫，其畫跋著錄於胡積堂《筆嘯軒書畫錄》：「不敢立一法，而又何能舍一法？即此一法，開通萬法。筆之所到，墨更隨之：宜雨宜雲，非烟非霧，豈可以一丘一壑淺之乎視之也。」引自喬迅《石濤——清初中國的繪畫與現代性》，頁338。

的本源，並認為情理無礙、理在情之中，主張情之外無法，法之外無情，「情」即是「法」。則「情」對石濤而言，乃是繪畫「創作」之本體，在個人主觀感情的體驗之先，萬物一體的感通之情已經先行規定了人的感情體驗的可能性。就如劉宗周所主張的，「情」作為「形上之情」、「天情」、「純情」，是本體自身的活動，乃發之於天。因此，石濤重「情」的「寫意」繪畫，不止於「有我」之境的主觀感情抒發，而亦追求「無我」之境的自然天成。「無我」之境不蔽於情、不著於情的「無情」，乃是感通萬物之情以為情，順萬物之情以為情：

> 詩情畫法兩無心，松竹蕭疏意自深。
> 興到圖成秋思遠，人間又道似雲林。[219]
> 昔人作畫善用誤墨，誤者無心，所謂天然也。生煙囓葉，似菊非菊，以為誤不可，以為不誤又不可，請著一解。[220]

「無心」不是「無意識創造」夢遊般的非理性，[221]而是「寂感」的「天情」，「真識相觸，如鏡寫影，初何容心」。[222]石濤說「詩情畫法兩無心」，他並不執著於任何詩情與畫法，只是「興到圖成」，自然地寫出松竹蕭疏的畫意，自己雖說是「無心」而成畫，但觀者必定循其畫意，將之歸為仿雲林的畫作。故他戲謔地說：「一花一草無心得，多事勞心鑒賞人」。[223]石濤說「無心」就是「天然」，作畫乃在「無

219 石濤〈題仿倪山水〉，引自汪世清編著《石濤詩錄》，頁134。
220 引自汪繹辰輯《大滌子題畫詩跋》，《美術叢書》，十五冊，三集，第十輯，頁69-70。
221 參加達默爾著，洪漢鼎譯《詮釋學I真理與方法──哲學詮釋學的基本特徵》，頁91-93，138-141。
222 引自汪繹辰輯《大滌子題畫詩跋》，《美術叢書》，十五冊，三集，第十輯，頁30。
223 石濤〈題水墨花卉冊四首之四・剪秋羅〉，引自汪世清編著《石濤詩錄》，頁139。

心」又非無心之間，是「無心書畫有心做」、[224]「欲求山水源，豈在有無中」、[225]「窮源無盡意，到此得空心」、[226]「自成天蒙……處處通情，處處醒透，處處脫塵而生活，自脫天地牢籠之手，歸于自然矣。」[227]石濤在繪畫「創作」上重「情」，而其「情」乃在天人、有無之間。與近溪言：「吾人情性俱是天命」，[228]以「情」亦歸天命之意相合，亦深契程邃（1607-1692）對「寫意」畫的解釋：「何處是有意，何處是無意，正于有處見無，于無處見有，始得謂之寫意」。[229]

　　以下即從興、狂、癡與影響的焦慮，再細探石濤與「創作」相涉之「情」：

一　興

　　蔣年豐先生致力於從「興」的進路，探討儒家經學的解釋學基礎，他說：「所謂從『興』的進路來探討，是認為『興』意味著人的精神奮發興起的現象；這種現象可在很多種場合中發生，而在此我們關注的是在解讀儒家經典的語言文字時所出現的這種精神現象。在這個研究中，我們或多或少是在架構一個『興的精神現象學』。……原始語言所指的語言，依海德格之意不是或不只是個工具，而必然是詩化的語詞（poetic words）。這種詩化的語詞是一切藝術的根本性質，當人們面臨這種語言時，人們乃感受到從深不可測之存在根源而起的

224　石濤〈題狂壑晴嵐圖〉，引自汪世清編著《石濤詩錄》，頁39。

225　石濤〈贈新安友人〉，引自汪世清編著《石濤詩錄》，頁2。

226　石濤〈白龍潭〉，引自汪世清編著《石濤詩錄》，頁48。

227　石濤《雲山圖》題跋，引自喬迅《石濤——清初中國的繪畫與現代性》，頁364。

228　《羅汝芳集》，壹，語錄彙集類，頁108。而黃宗羲則說：「體則性情皆體，用則性情皆用。」引自張亨老師《思文之際論集——儒道思想的現代詮釋》，頁381。

229　程邃《為查梅壑畫秋山圖》題跋，引自李志綱〈程邃研究〉，《朵雲》，中國繪畫研究，總第四十六期，（上海：上海書畫出版社，1997），頁73。而惲壽平亦言：「蓋得其意者全乎天矣」，見楊臣彬《惲壽平》，頁210。

興發。」[230]呂妙芬舉證陽明學派講學活動中的「歌詩」，即如陽明所言，在「發其志意」，如近溪所言「以興眾志」、「固有勃然以興而莫可自已者矣」。[231]而張亨老師則提出：「所謂『感發志意』的志意雖然是指道德的定向，但在『興』的活動中，情跟志是合而為一的，這裡面既不只是偏枯的志，也不僅是能感的情，而是情志交融不分的狀態。……無論激發或感發都不同於『刺激』，『刺激』只是對感官的直接作用，而它們都已超出感性範圍，不為感性所羈絆。『激發』是美感經驗的開始，『感發』可謂是『興』的開始。『興』固然是『起』，這『起』不只開端而已，它蘊含著一個『過程』，所以才構成一種經驗。……主、客體的對立也於此消失。這種結合是美感經驗，也是『興』的活動所顯現。……『興』是美感經驗與道德意識的混合，並非單純的美感經驗。」[232]

「興」的活動是情志交融不分，是美感經驗與道德意識的混合，也反映在石濤重「情」、重「寫意」的「創作」中。石濤說：

> 古之人寄興于筆墨，假道于山川，不化而應化，無為而有為。……山之得體也以位，山之薦靈也以神，山之變幻也以化，山之蒙養也以仁，山之縱橫也以動，山之潛伏也以靜，山之拱揖也以禮，山之紆徐也以和，山之環聚也以謹，山之虛靈也以智，山之純秀也以文，山之蹲跳也以武，山之峻厲也以險，山之逼漢也以高，山之渾厚也以洪，山之淺近也以小。……是以仁者不遷于仁而樂山也……夫水：汪洋廣澤也以德，卑下循禮也以

230 蔣年豐〈從「興」的精神現象論《春秋》經傳的解釋學基礎〉，收入楊儒賓、黃俊傑編《中國古代思維方式探索》，（臺北：正中書局，1996），頁86-87。

231 呂妙芬《陽明學士人社群——歷史、思想與實踐》，（臺北：中央研究院近代史研究所，2003），頁89-92。

232 張亨老師《思文之際論集——儒道思想的現代詮釋》，頁90-94。

義，潮汐不息也以道，決行激躍也以勇，瀠洄平一也以法，盈遠通達也以察，沁泓鮮潔也以善，折旋朝東也以志。……是故知者，知其畔岸，逝于川上，聽于源泉而樂水也。[233]

古人將山川形諸筆墨，來寄託生命情志的感發，「興」如果只是感性意識的奮發興起，那麼石濤在此大書特書山水的諸種「德性」，就難以理解。仁、智、禮、謹、和、文、武、動、靜、神、化、高、險、洪、小、位，乃仁者樂山，因山的蒙養、虛靈、拱揖、環聚、紆徐、純秀、蹲跳、縱橫、潛伏、薦靈、變幻、逼漢、峻厲、渾厚、淺近、得體等性狀而感發。道、德、義、勇、法、察、善、志，乃智者樂水，因水的不息、廣澤、卑下、決行、平一、通達、鮮潔、朝東等性狀而感發。人之所以見山水的性狀而如此興發，乃皆本之於天，即天如此任山水，而人「已受山川之質」。就此而言，古人寄託山水筆墨所興發的情志，實乃「天授」。而且，石濤並列了山水的感性特質與德性，可以說，石濤之「興」亦是美感經驗與道德意識的混合。因此，石濤乃言：「興來何處容塵氛」，[234]《畫語錄》有〈遠塵章〉、〈脫俗章〉，創作者的心性修為亦反映在「興」的情態中。

當然，石濤的「興」很多只是泛指「創作」活動的奮發興起的情態，並且由「催興」、「興到」，「興發」、「興酣」到「遣興」、「興盡」，「興」亦展現為一個過程，不止是開端的興起，而「創作」即展現為「興」的情態：

客亦酣歌興獨催。[235]

233 《畫語錄·資任章》，引自楊成寅編著《石濤》，頁273。

234 石濤〈題松風泉石圖〉，引自汪世清編著《石濤詩錄》，頁46。

235 石濤〈乙亥冬日喜燕思仲賓天容諸君見訪于真州讀書學道處作梅花圖題以博笑〉，引自汪世清編著《石濤詩錄》，頁77。

發興如稚動。[236]

狂瀾興發中堂開，焚香洒墨真幽哉。[237]

興到臨池逢人贈。[238]

興到寫花如戲影。[239]

興來寫菊似塗鴉。[240]

歸兮興發圖千頃，住筆狂呼字字連。[241]

遣興明朝還趨步。[242]

遣興不須愁落日。[243]

興酣落筆許誰顛。[244]

興酣潑墨思無窮。[245]

興盡疊書床，餘閑春酒香。[246]

「興」的情態有激昂亢奮者，亦有幽怨低迴者：

遂興幽感，是蓋非達者所為。緣去夏苦甚，故耳勉作著色畫一冊，並不為柴米衣履計也。[247]

236 石濤〈和韻贈王叔夏〉，引自汪世清編著《石濤詩錄》，頁8。又頁34〈過天地吾盧呈叔翁先生〉：「朝來興發長至前」。

237 石濤〈岑山松風堂〉，引自汪世清編著《石濤詩錄》，頁25。

238 石濤〈觀撫龍松作〉，引自汪世清編著《石濤詩錄》，頁14。

239 石濤〈題八大山人水仙圖二首〉，引自汪世清編著《石濤詩錄》，頁128。

240 石濤〈題倒垂崖菊〉，引自汪世清編著《石濤詩錄》，頁158。

241 石濤〈游小東廬聽泉二首其二〉，引自汪世清編著《石濤詩錄》，頁84。

242 石濤〈題墨梅五首其二〉，引自汪世清編著《石濤詩錄》，頁46。

243 石濤〈蜀岡梅花〉，引自汪世清編著《石濤詩錄》，頁93。

244 石濤〈秋日客雲間留別友人〉，引自汪世清編著《石濤詩錄》，頁16。

245 石濤〈題墨荷〉，引自汪世清編著《石濤詩錄》，頁101。

246 石濤〈訪觀湖道士〉，引自汪世清編著《石濤詩錄》，頁60。

247 汪鋆錄〈清湘老人題記〉，收入吳辟疆校刊《畫苑秘笈》，頁2b。

登眺興從幽處得……探梅聯句圖。[248]

石濤談「創作」中「興」的作用，一言以蔽之，曰：「興到圖成」，[249]
並以「臨池興」[250]指畫作，而此類「興到圖成」的作品，率多為即興
之作，「興到寫花如戲影」、「興來寫菊似塗鴉」，「興會所至，猝爾臨
之，工拙所不計也。」[251]可見其大概。上引石濤〈題松風泉石圖〉：
「興來何處容塵氛，目中已此無江海。呼童滌青硯，焚香開中堂。墨
汁十斗莫教惜，安坐但聽聲清蒼。低昂奮袖差自喜，卻步四顧勞回
翔。素毫方落齊變色，十里長松森開張……忽然擲筆起長嘯，拜紙新
題一寄君。」[252]〈游小東廬聽泉二首〉：「歸兮興發圖千頃，住筆狂呼
字字連」，[253]〈題墨荷〉：「我愛溪頭吳處士，興酣潑墨思無窮。滿堂
忽染陰濃色，四座皆聞荷葉風。老友坐床杯自舉，兒童舞地各爭
雄。」[254]都是石濤即興創作的自我記錄。

二　狂

　　「狂」之為「創作」情態，可以從兩方面理解，一方面是狂者的
情態，一方面是物我兩忘的「迷狂」情態。狂者的形象因時遷異，先
看《論語》中之「狂」：

248 汪鋆錄〈清湘老人題記〉，收入吳辟疆校刊《畫苑秘笈》，頁11b。

249 石濤〈題仿倪山水〉：「興到圖成秋思遠」，又《晚風漁艇》圖題款：「香林道兄佳
紙在案，興到圖此。」引自汪世清編著《石濤詩錄》，頁134、165。

250 石濤〈題畫贈彥懷居士二首其一〉：「冰輪索我臨池興」，引自汪世清編著《石濤詩
錄》，頁122。

251 石濤《百花圖設色長卷》題跋，引自汪繹辰輯《大滌子題畫詩跋》，《美術叢書》，
十五冊，三集，第十輯，頁70。

252 石濤〈題松風泉石圖〉，引自汪世清編著《石濤詩錄》，頁46。

253 石濤〈游小東廬聽泉二首其二〉，引自汪世清編著《石濤詩錄》，頁84。

254 石濤〈題墨荷〉，引自汪世清編著《石濤詩錄》，頁101。

> 吾黨之小子狂簡，斐然成章，不知所以裁之。[255]
>
> 不得中行而與之，必也狂狷乎！狂者進取；狷者有所不為也。[256]
>
> 好剛不好學，其蔽也狂。[257]
>
> 狂而不直……吾不知之矣！[258]
>
> 古之狂也肆，今之狂也蕩。[259]

「狂者進取」，斐然成章不知裁度，秉性剛直，又流於肆意、放蕩，這是孔子對狂者的印象。同時，他也注意到時風日下，狂者由不拘小節演變成肆無忌憚，並以其不好學、剛強任氣為病。熊十力先生標舉《儒行篇》以上追晚周儒風。他說宋太宗以「宋承五季衰亂，天下無生人之氣」，乃提倡《儒行篇》，然北宋諸儒未有表章《儒行》者，伊川甚且斥之「全無義理」，宜乎理學末流，志行畏葸，卑污淺薄，陷於鄉愿而不自知。而陽明以雄才偉行，獨領一代風潮，然末流忽略學問，不免為狂禪或氣矜之雄。章太炎以「《儒行》十五儒，大抵堅苦卓絕，奮厲慷慨之士」力言儒者專於守柔之弊。熊十力先生雖不同意章太炎只以高隱、任俠二種窺《儒行》，但其標舉《儒行》亦言「儒兼任俠。其平居所以養其勇武者固如是」。[260]可見熊十力先生認為學風與儒風交相影響，而陽明以其雄才偉行，開創一代取狂士、尚灑脫無累的學風。陽明以「鳳凰翔于千仞氣象」說狂者，以曾點為狂者的典型：

> 我在南都已前，尚有些子鄉愿的意思在。我今信得這良知真是

255 《論語・公冶長》，引自朱熹集註，蔣伯潛廣解《語譯廣解四書讀本——論語》，（臺北：啟明書局），頁66。

256 《論語・子路》引自朱熹集註，蔣伯潛廣解《語譯廣解四書讀本——論語》，頁202。

257 《論語・陽貨》引自朱熹集註，蔣伯潛廣解《語譯廣解四書讀本——論語》，頁267。

258 《論語・泰伯》引自朱熹集註，蔣伯潛廣解《語譯廣解四書讀本——論語》，頁113。

259 《論語・陽貨》引自朱熹集註，蔣伯潛廣解《語譯廣解四書讀本——論語》，頁270。

260 熊十力撰《讀經示要》，（臺北：明文書局，1984），頁205-236。

真非，信手行去，更不著些覆藏。我今纔做得個狂者的胸次，
使天下之人都說我行不掩言也罷。[261]

鏗然舍瑟春風裏，點也雖狂得我情。[262]

狂者志存古人，一切紛囂俗染，舉不足以累其心，真有鳳凰翔
於千仞之意，一克念即聖人矣。惟不克念，故闊略事情，而行
常不掩。惟其不掩，故心尚未壞而庶可與裁。[263]

狂者志存古人，一切聲利紛華之染，無所累其衷，真有鳳凰翔
于千仞氣象。……予自鴻臚以前，學者用功尚多拘局。自吾揭
示良知，頭腦漸覺見得此意者多，可與裁矣！[264]

陽明的「狂者胸次」乃是自信本心良知的真是真非，心事光明磊落，
信手直行，無掩藏、無拘泥。不似鄉愿之媚君子、媚小人，狂者反求
諸己，不攀緣依傍。陽明因而說狂者如鳳凰翔於千仞，高亢遠塵，一
切紛囂俗情皆不足以累其心。雖然狂者闊略事情，行不掩言，但認得
良知明白，即是志其大，即是「志存古人」。龍溪承師說，言：「聖門
不取狷而取狂，以其見超而志大也。」[265]並且由「力」、「豪傑」、「掀
翻籠籠、掃空窠臼」來說狂者：

先師曰：「……作事能不顧人非毀，原是有力量之人，特其狂
心偶熾，一時銷歇不下，所患不能悔耳。今既知悔而來，得其
轉頭，移此力量為善，何事不辦？予所以與其進也。」……中
間豪傑之士能不包裹、能擔當世界者。[266]

261 《王陽明全集》，卷三，語錄三，頁116。

262 《王陽明全集》，卷二十，外集二，頁787。

263 《王陽明全集》，卷三十五，年譜三，頁1287-1288。

264 《王陽明全集》，卷三十二，補錄，頁1177-1178。

265 〈與沈伯南〉，《王畿集》，卷十二，頁325-326。

266 〈書休寧會約〉，《王畿集》，卷二，頁37-38。

（鄧定宇）曰：「學貴自信自立，不是依傍世界做得的。天也不做他，地也不做他，聖人也不做他，求自得而已。」先生笑曰：「如此狂言從何處得來？儒者之學，崇效天，卑法地，中師聖人，已是世界豪傑作用。今三者都不做他，從何處安身立命？自得之學，居安則動不危，資深則機不露，左右逢源則應不窮。超乎天地之外，立於千聖之表，此是出世間大豪傑作用。如此方是享用大世界，方不落小家相。子可謂見其大矣。……予所信者，此心一念之靈明耳。……非子之狂言，無以發予之狂見，只此已成大漏洩，若言之不已，更滋眾人之疑，默成之可也。」[267]

龍溪「寧為闊略不掩之狂，毋寧為完全無毀之好人」，[268]他說：「不務掩飾包裹，心事光明，是狂者得力處。」[269]狂者不掩飾包藏，光明灑落，勇於擔當，故是有力量之人。他記述陽明昔日講學山中，以學者包裹覆藏之心為患，而深許狂者之力能擔當，有過輒改。龍溪即以此勉勵參與講學的與會者，當以心事光明、力可擔當世界的豪傑自許。而在與鄧定宇的夜半密語中，又印許鄧子之狂言乃見其大矣。自得之學，自信自立，雖天、地、聖人亦不依傍。自信己心一念靈明，即可安身立命，即可超乎天地之外，立於千聖之表，而成出世間大豪傑作用。龍溪自信之狂溢乎言詞，以「出世間大豪傑」更進於依傍世界的「世界豪傑」，他說：「非子之狂言，無以發予之狂見，只此已成大漏洩。」則許「狂」之意甚明。而狂者不依傍世界，乃可掃空牢籠：

267 〈龍南山居會語〉，《王畿集》，卷七，頁167。
268 張園益《龍溪墓志銘》，引自王振復主編，楊慶杰、張傳友著《中國美學範疇史》，第三卷，頁216。
269 〈水西經舍會語〉，《王畿集》，卷三，頁61。

> 若要做箇千古真豪傑，會須掀翻籮籠，掃空窠臼，徹內徹外，
> 徹骨徹髓，潔潔淨淨，無些覆藏，無些陪奉，方有箇宇泰收功
> 之期。[270]
> 狂者行不掩言，只是過於高明、脫落格套、無溺於汙下之事，
> 誠如來教所云。夫狂者志存尚友，廣節而疏目，旨高而韻遠，
> 不屑彌縫格套以求容於世，……可幾於道。[271]

龍溪說要做「千古真豪傑」，要能掀翻籮籠束縛，掃除老套陳規，內
外骨髓通透潔淨，沒有掩蓋包藏，沒有曲附取媚，就如狂者脫落格
套，不屑於以成規俗套來迎合世人。

由狂者的狂心、狂言、狂見，知其標榜豪傑之力，能擔當世界，
能掀翻籮籠、掃空窠臼、脫落格套，自信自立。則陽明「鳳凰翔于千
仞」、「鏗然舍瑟春風裏」，灑落無累的狂者胸次與狂者氣象，在龍溪
已有改變，而黃宗羲更說：

> 泰州之後，其人多能赤手以搏龍蛇。傳至顏山農、何心隱一
> 派，遂復非名教之所能羈絡矣。……正其學術之所謂祖師禪
> 者，以作用見性。諸公掀翻天地，前不見有古人，後不見有來
> 者。……諸公赤身擔當，無有放下時節，故其害如是。……山
> 農游俠，好急人之難。[272]

與黃宗羲說的「赤手搏龍蛇」、「掀翻天地」、「赤身擔當」、「非名教所
能羈絡」、「游俠」形象相呼應，左東嶺即以「狂俠精神」為泰州學派

270　〈答李克齋〉，《王畿集》，卷九，頁206。

271　《王畿集》，附錄二，龍溪會語，頁786。

272　黃宗羲《明儒學案》，（臺北：世界書局，1992），卷三十二，泰州學案，頁311。

的主要特徵，並以王艮為「儒家狂者的典型」。[273]他引王世貞批講學者「借講學而為豪俠之具」，並稱之「江湖大俠」，[274]雖是貶語，但亦可見陽明後學的狂俠形象已深入人心。

陽明、龍溪自許為狂者，並非不知聖狂之分。陽明以狂者「一克念即聖人矣」，龍溪則言「克念謂之聖，妄念謂之狂」，[275]二人皆深知狂者「不克念」、「闊略事情」、「行不揜言」之失，陽明因而告誡弟子：「無以一見自足而終止於狂也。」[276]以曾點為典範的狂者，易生「輕滅世故，闊略倫物之病」，因而龍溪之取狂者，轉而著重其擔當世界的豪傑力量，以及解脫束縛、打破陳規的進取精神。二人之取「狂」，或如宋太宗、章太炎、熊十力之表章《儒行》，以正儒風。熊十力先生說理學末流「貌為中庸，而志行畏葸，識見淺近，且陷於鄉愿而不自覺其惡也。」[277]陽明之自許為「狂」，每每針對「鄉愿」而發，龍溪亦然。其取「狂」，可視為「因病立方」，然也因此提倡一代士風，特立獨行之士，多自我標榜為「狂」，並成為士人互相認同的一種標記，如王挺（王時敏之子）《挽馮猶龍》：

> 學道勿太拘，自古稱狂士。風雲絕等夷，東南有馮子。……笑罵成文章，燁然散霞綺。放浪忘形骸，殤咏托心理。……予愛

273 參左東嶺《王學與中晚明士人心態》，頁336-378。
274 左東嶺《王學與中晚明士人心態》，頁375。
275 〈別曾見臺漫語摘略〉，《王畿集》，卷十六，頁464。
276 《王陽明全集》，卷三十五，年譜三，頁1291：「昔者孔子在陳，思魯之狂士。世之學者，沒溺於富貴聲利之場，如拘如囚，而莫之省脫。及聞孔子之教，始知一切俗緣，皆非性體，乃豁然脫落。但見得此意，不加實踐以入於精微，則漸有輕滅世故，闊略倫物之病，雖比世之庸庸瑣瑣者不同，其為未得於道一也。故孔子在陳思歸，以裁之使入於道耳。諸君講學，但患未得此意。今幸見此，正好精詣力造，以求至於道。無以一見自足而終止於狂也。」
277 引自熊十力《讀經示要》，頁206。而黃道周作《儒行集傳》亦當有所為而作，可深入研究。

先生狂，先生忘予鄙。從此時過從，扣門輒倒履。[278]

王挺說馮夢龍是「狂士」，愛其「狂」而成至交。戴本孝樓身金陵長
干寺，與石濤曾同時寄居寺中，其〈長干雜感〉曰：「閑僧多愛老夫
狂，勸我冬暄解硯囊」。[279]戴本孝屢屢自稱「狂夫」，[280]他在京師與閣
爾梅（1603-1662）成莫逆之交，亦稱許閣爾梅「狂傲固無匹」。[281]石
濤也被稱「狂士」，他言下頗不以為然：

> 書法又一變矣，古人非擅奇秘，授以駭後世，然於今時絕寡曠
> 覽。此搨之變態，放目賞識不厭，覺古人之精靈，忽從筆端現
> 出，真乃天技耳。今人請消受，何如快哉！……非為古今糟粕
> 之論，清湘非狂士也，世以極稱，何可贅！贅書此數行，以為
> 古人是式，故餘賞識中千古不廢也。辛巳……清湘大滌子濟書
> 於青蓮草閣。[282]

或許就如邵長蘅（1637-1704）《八大山人傳》所言：「而或者目之曰
狂士，曰高人，淺之乎知山人也。哀哉！」[283]石濤說自己「以為古人
是式」，並大讚古人書法奇變萬態，其精靈現諸筆端，真如天技。雖
其技法已成絕響，然後人只須放目賞識，亦一大快事。石濤認為自己

278 引自左東嶺《王學與中晚明士人心態》，頁656。

279 引自許宏泉《戴本孝》，（石家庄：河北教育出版社，2002），頁45-46。

280 戴本孝《餘生詩稿》，上海圖書館四卷本，卷二，頁4，〈得廢穀皮紙作指掌小冊間
課一畫輒題一小詩以見意〉：「染成枯寂性，或恐笑狂夫」。又，卷四，頁10，〈白
龍潭觀飛瀑〉：「狂夫老秖愛狂歌」。又，許宏泉《戴本孝》，頁8，〈東杜三楚芳訊
老梅勝常否〉：「偏是狂夫興懶賒」。

281 參許宏泉《戴本孝》，頁62-65。

282 汪鋆錄〈清湘老人題記〉，收入吳辟疆校刊《畫苑秘笈》，頁6a。石濤此跋作於1701
年。

283 引自胡光華《八大山人》，（長春：吉林美術出版社，1996），頁336。

並非以古為糟粕，目空一切的「狂士」，而是能感通古人之「精靈」，貫通古今之技法者。他又說：

> 古人雖善一家，不知臨摹皆備，不然，何有法度淵源？豈似今之學者作枯骨死灰相乎？知此即為書畫中龍矣。[284]

石濤說能臨摹皆備，得法度淵源，才能貫通諸法，而神妙變化。若只拘泥一家，則如枯骨死灰，毫無創造活力。「狂士」在八大、石濤之時，可能不止是一種人格類型，而被賦與政治立場、畫派門戶色彩，石濤拒絕「狂士」的稱號，可能是一種表態，宣示他不願被劃在「正統」派門外。[285]然而，又如喬迅所說：「一種關於哲學宗教的地位與風格的根本分歧，正在另一個層面角力：一方是石濤對於個性參與的急進式主張，另一方為王原祁對於傳統內化的漸進式強調。除此之外，還有繪畫體力投放的分歧，即石濤的豐富多姿的即興創作，顯然跟那些認同政治權力的畫家的明顯克制互相對立。石濤的實踐，正針對著由政治所規範的社會架構而具體化的仿古主義。」[286]中央畫壇與

284 引自汪繹辰輯《大滌子題畫詩跋》，《美術叢書》，十五冊，三集，第十輯，頁28。

285 喬迅《石濤——清初中國的繪畫與現代性》，頁272：「石濤的職業生涯始於一個中央畫壇數十年間乏善可陳，以至畫學中堅主要處於區間畫壇的時代。然而，『三藩之亂』弭平後，清廷衝勁十足地重建宮廷的贊助，並強加推行仿古主義，使繪畫配合康熙皇帝日益提倡的正統意識型態，且於1690年代獲得顯著成功。……石濤抵達北京時，適逢康熙對朝中漢族知識分子施壓，逼使他們接受正統意識。……但並未成功打入剛剛重建的中央畫壇；……王原祁有一段評述……隱然將石濤貶至邊陲，只承認他在區間畫壇享有傑出地位。反之，石濤1694年對受推崇畫家的褒揚，可以解讀為他試圖反駁，為使區間畫壇超越中央成為文化主流：『此道從門入者，不是家珍，而以名振一時，得不難哉？』名振一時，等如艱苦得來的大眾認同，是不隨流俗的畫家用以取代預設和可支配之正統門限的另一選擇；但也是被拒諸門外的畫家藉以彌補其不受宮廷青睞的慰籍。可是，若以為區間和中央畫壇之間的關係經常處於敵對狀態，或甚至以此為特徵，則屬誤解。」

286 喬迅《石濤——清初中國的繪畫與現代性》，頁340-341。

區間畫壇、正統與野逸的互相競爭區別，確實也表現為對「力」的不同看法上：

> 石濤：情生則力舉，力舉則發而為制度文章，……舉乎力、發乎文章，以成變化規模。[287]
>
> 我豈關荊輩，扛鼎力深厚。[288]
>
> 須見筆力是妙。[289]
>
> 八大（1626-1705）：至哉石尊者，筆力一以騁。[290]
>
> 惲壽平：思翁筆力本弱，資地未高……孫子謂其不足在是，其高超亦在是……習氣者，即用力之過，不能適補其本分之不足，而轉增其氣力之有餘，而涵養未至，陶鑄琢磨之功不足以勝之，所以藝成習亦隨之或至，純任習氣而無書者，惟文敏用力之久，如瘠者飲藥，令舉體充悅光澤而已，不為騰溢故寧，恒見不足，毋使有餘，其自許漸老漸熟，乃造平淡。[291]
>
> 五松圖，神氣古淡，筆力不露，秀媚如婦人女子。[292]
>
> 但用筆全為雄勁，未免昔人筆過傷韻之譏，猶是仲由高冠長劍初見夫子氣象。[293]

惲壽平批「狂肆」之病，[294]雖然他亦稱許筆力雄厚而遒拔者，[295]但筆

287 引自喬迅《石濤──清初中國的繪畫與現代性》，頁342-343。

288 石濤〈和韻贈王叔夏〉，引自汪世清編著《石濤詩錄》，頁8。

289 《畫語錄·蹊徑章》，引自楊成寅編著《石濤》，頁270。

290 八大〈題畫奉答樵谷太守之附正〉，引自胡光華《八大山人》，頁305。

291 引自楊臣彬《惲壽平》，頁205。

292 引自楊臣彬《惲壽平》，頁212。

293 引自楊臣彬《惲壽平》，頁190。

294 楊臣彬《惲壽平》，頁199：「後世士大夫追風效慕，縱意點筆，輒相矜高，或放于甜邪，或流為狂肆，神明既盡，古趣亦亡，南田厭此波靡，亟欲洗之。」

力雄勁卻不能傷韻。他以子路初見孔子的狂俠形象，比喻用筆雄勁而傷韻者，正是指筆力狂肆、直露之病。他因而更傾向於秀潤、平淡、古淡的畫風，說董其昌筆力本弱，似不足而實高超，使氣力恒見不足，毋使騰溢為有餘，反而不會有習氣；筆力不露，神氣自然古淡秀潤。可知惲壽平並非一昧追求筆力，而是要化之以秀潤，收斂氣力，毋使傷韻。與之相較，八大說石濤「筆力一以騁」，則石濤對「筆力」的表達傾向奔放不羈，雖然他也說要「消去猛氣」，[296] 但他畫松「其勢似英雄起舞」，[297] 並以「扛鼎力深厚」推崇關仝、荊浩，所以「舉乎力」簡潔地表達出石濤對「力」的正面肯定。

　　就人格型態言，石濤從不諱言己為「狂」：

興盡悲來學古狂。[298]

使山人他日見之，不將笑予狂態否？[299]

在他的詩作中，石濤詳述「創作」的狂情、狂態：

細雨霏霏遠烟溼，墨痕落紙虬松禿。

君時住筆發大笑，我亦狂歌起相逐。

但放顛，得捧腹，太華五嶽爭飛瀑。[300]

295 楊臣彬《惲壽平》，頁185：「貫道師巨然筆力雄厚，但過于刻畫，未免傷韻。余欲以秀潤之筆化其縱橫，然正未言也。」頁186：「婁東王奉常家有華原小幀，壚壑精深，筆力遒拔……居然大雅。」頁213：「梅沙彌有此本，筆力雄勁，墨氣沉厚。」頁215：「梅花庵主筆力，有巨靈斧劈華岳之勢，非今人所能夢見。」頁216：「而王叔明作修竹遠山，亦稱湖州此卷筆力，不在郭熙之下。」

296 《畫語錄・林木章》：「其運筆極重處，卻須飛提紙上，消去猛氣。」引自楊成寅編著《石濤》，頁270。

297 《畫語錄・林木章》，引自楊成寅編著《石濤》，頁270。

298 石濤〈戊寅水寄項景原〉，引自汪世清編著《石濤詩錄》，頁28。

299 石濤〈題八大山人大滌草堂圖〉，引自汪世清編著《石濤詩錄》，頁29。

300 石濤〈訪戴鷹阿〉，引自汪世清編著《石濤詩錄》，頁20。

拈禿筆，向君笑，忽起舞，發大叫。一聲天宇寬，團團明月空
中小。[301]

新安之吳子又和，豐谿人也，遊戲於筆墨之外……每興到時，
舉酒數過，脫巾散髮，狂叫數聲，潑十斗墨，紙必待盡。[302]

狂歌、大笑、起舞、放顛、相逐、脫巾散髮、狂叫數聲，相應於如此
的狂情、狂態，石濤說畫作乃「狂濤大點生雲烟……崩空狂壑走天
半」，[303]「遮天狂壑晴嵐中……非烟非墨雜逐走……縱橫以意堪成
律」。[304]狂濤、狂壑、非煙非墨雜逐走的狂放，對石濤而言，乃是以
意縱橫而自成韻律，亦即「縱橫以意」為「寫意」的自然韻律。而惲
壽平則傾向以「縱橫」為一種雄獷傷韻的習氣，惲壽平說：

> 貫道師巨然筆力雄厚，但過于刻畫，未免傷韻。余欲以秀潤之
> 筆化其縱橫，然正未言也。[305]
> 巨然師北苑，貫道師巨然，貫道縱橫輒生雄獷之氣，蓋視巨然
> 渾古，則有敝焉。[306]
> 董宗伯稱，子久畫未能斷縱橫習氣，惟迂也無間，然以石田翁
> 之筆力為雲林，猶不為同魯所許，痴翁與雲林方駕，尚不免縱
> 橫，故知胸次習氣未盡，其於幽淡兩言睹目千里。[307]

301 石濤〈與友人夜飲〉，引自汪世清編著《石濤詩錄》，頁33。亦見汪繹辰輯《大滌
子題畫詩跋》，《美術叢書》，十五冊，三集，第十輯，頁5，文字稍異。
302 石濤〈題新安吳又和墨筆山水〉，引自汪繹辰輯《大滌子題畫詩跋》，《美術叢
書》，十五冊，三集，第十輯，頁83-84。
303 石濤〈過天地吾廬呈叔翁先生〉，引自汪世清編著《石濤詩錄》，頁34。
304 石濤〈題狂壑晴嵐圖〉，引自汪世清編著《石濤詩錄》，頁39。
305 引自楊臣彬《惲壽平》，頁185。
306 引自楊臣彬《惲壽平》，頁194。
307 引自楊臣彬《惲壽平》，頁199-200。

惲壽平說江貫道筆力雄渾，過於刻畫，有傷韻之弊，即是所謂縱橫習氣，他要以秀潤之筆來潤化縱橫雄獷之氣。惲壽平說董其昌以黃公望尚不免縱橫習氣，即在於胸次習氣未盡，故於「幽淡」之境乃相去萬里。

石濤狂情、狂態的「創作」，可以是「縱橫以意堪成律」，正在於「而狂而韻情難割」。[308]情雖狂而有韻，即使是狂濤狂塹，烟墨雜遝，亦是「情生則力舉」的自然表現。狂情的自然起伏變化，對石濤而言並不傷韻，也不是縱橫習氣，而是性靈的盡情揮灑：

> 千個詩成千手眼，一回把盞一顛狂……
> 性靈空處應揮灑，敢與才人說盛唐。[309]
> 揮毫落紙從天下，把酒狂歌出世中。
> 老大精神非不惜，眼前作達意無窮。[310]

狂者因灑脫無累，光明磊落，闊略不掩，發而為狂情、狂態，皆是揮灑性靈。亦如程邃（1607-1692）所言：「狂客獨含真」，[311]戴本孝所言：「狂到難教塊磊收」，[312]「且此狂歌露胸臆」，[313]狂者直露胸臆，真率不飾，胸中塊磊一吐為快。「創作」的狂情，即借筆墨以直抒胸臆、揮灑性靈。當然，石濤「創作」的狂情，亦有曾點怡然自樂，灑脫無累的胸懷，他說：

308 石濤〈客中贈友人〉，引自汪世清編著《石濤詩錄》，頁14。
309 石濤〈題墨梅七首〉，引自汪世清編著《石濤詩錄》，頁94。
310 石濤〈廣陵梅花吟八首〉，引自汪世清編著《石濤詩錄》，頁92。
311 程邃《蕭然吟》二卷，四庫禁毀書叢刊，（北京：北京出版社，1998），集116，頁436。
312 戴本孝〈題畫〉，《餘生詩稿》，上海圖書館藏四卷本，卷二，頁13。，惲壽平亦有相似說法，見楊臣彬《惲壽平》，頁200。
313 戴本孝〈贈龔半畝〉，《餘生詩稿》，清康熙守硯庵本，卷八，引自許宏泉《戴本孝》，頁56。

乃有怯暑老人，耽嬉稚子。把扇曳杖，扶攜至止。或臥或步，
意授頤指。作以觀夫，兒童之掇采奔兢，而歡同舞雩。[314]

此外，石濤「創作」的狂情，還有一個重要的意義，即「狂」可
以掃空窠臼、解脫牢籠、格去俗套，石濤說：

萬點惡墨，惱殺米顛；幾絲柔痕，笑倒北苑！……從窠臼中死
絕心眼，自是仙子臨風，膚骨逼現靈氣！[315]

仙子臨風，超塵絕俗，亦是狂者鳳凰翔於千仞氣象。狂者以意縱橫，
狂濤萬點，幾絲柔痕，皆自出手眼，掃空窠臼。惱殺米顛、笑倒北
苑，則見狂者絕其依傍，自信自立：

遊戲一端非草草，顛狂幾次又何妨。
白頭膽破驚天夢，獅子翻身解脫繮。[316]

遊戲筆墨絕非草率，而是要有不為聲利紛華籠罩的心態，如遊戲般自
在，自得其樂。遊戲筆墨的顛狂自在，自有衝破牢籠、解脫束縛的力
量，石濤說是「獅子翻身解脫繮」，董其昌則說是「透網鱗」。[317]「創
作」的狂情可以解脫束縛，因此可以矯正時風俗套：

翩翩立世，非獨以一面山川賄矚筆墨。……使余空谷足音以全
筆墨計者，不以一畫以定千古不得，不以高睨摩空以撥塵斜

314 石濤《課鋤圖》題跋，引自喬迅《石濤——清初中國的繪畫與現代性》，頁386。
315 石濤《萬點惡墨》題跋，引自喬迅《石濤——清初中國的繪畫與現代性》，頁337。
316 石濤〈王宮老墨〉，引自汪世清編著《石濤詩錄》，頁85。
317 董其昌〈畫訣〉，引自董其昌著，屠友祥校注《畫禪室隨筆》，頁107。

反，使余狂以世好自矯，恐誕印證。古人搜刮良多，能無同乎，能有同乎，期之出處，亦可以無恨于筆墨矣。[318]

石濤曾讚美高房山畫作「掃滅畦徑」，[319]石濤的友人張霑則讚美他「洗盡人間俗山水」。[320]石濤說自己「高睨摩空」，「狂以世好自矯」，則其「創作」狂情乃在於矯俗、脫俗、遠塵。「補天者」「高睨摩空」的狂者姿態，使他可以跳脫俗套與既有的蹊徑，獲得更寬闊的視野，把握「創作」的「一畫」本體，「絕去甜俗蹊徑」。[321]

石濤「創作」的狂情，使他能縱橫以意、揮灑性靈、掃滅畦徑、解脫束縛、自信自立、絕其依傍。因此石濤說要做「書畫中龍」，與「人中龍」意思相近，乃超脫塵俗、出類拔萃者。「龍」在明代，如季本（1485-1563）說：「龍之為物，以驚惕而主變化者也」，[322]明末清初，如惲壽平也說：「巨然行筆如龍，若于尺幅中雷轟電激，其勢從半空擲筆而下，無跡可尋，但覺神氣森然洞目，不知其所以然也。」[323]則「龍」有變化神妙、迅如雷電、無跡可尋之意。石濤說「創作」的顛狂，如「獅子翻身解脫韁」，解脫自在，而後「創作」得以自由馳騁，行筆如龍，變化無端。

石濤「創作」的狂態，除了如他所說：「郭忠恕狂態敘之，如鄙人恣情筆墨」，[324]是恣情縱橫，以畫抒情之外，尚有「迷狂」之意。此處的「迷狂」，指的是「外在於自身存在與某物同在」，「即人不『能』達到這種同在但這同在能來到人身上」，具有忘卻自我的特

318 石濤《高睨摩天圖軸》題跋，引自朱良志《石濤研究》，頁16-17。

319 引自汪鋆錄〈清湘老人題記〉，收入吳辟疆校刊《畫苑秘笈》，頁1a。

320 引自喬迅《石濤──清初中國的繪畫與現代性》，頁341。

321 語出董其昌〈畫訣〉，石濤曾在畫跋中引用，同注319。

322 見《王畿集》，附錄二，龍溪會語，頁785。

323 引自楊臣彬《惲壽平》，頁186。

324 汪鋆錄〈清湘老人題記〉，收入吳辟疆校刊《畫苑秘笈》，頁9a。

性。[325]石濤說：

> 草木難為匹，疏狂忽爾親。[326]
> 狂來無可對，潑墨染芭蕉。[327]

「迷狂」時忘我、無我，物我為一，無有對待。疏狂「忽」爾親，狂「來」無可對，「並不首先被設想為主觀性的一種行為……它不是行動（tun），而是一種遭受（Pathos）」。[328]「迷狂」的狀態，並非「創作」所獨有，惲壽平曾記述自己在秋夜時讀〈九辯〉諸篇：「橫坐天際，目所見，耳所聞，都非我有，身如枯枝，迎風蕭聊，隨意點墨，豈所謂此中有真意者非耶。」[329]「迷狂」時外在於自身存在，耳目見聞都非我有，乃橫坐天際的精神駕馭。此時觀自身如枯枝迎風蕭瑟，「身入」其境，迥異於主觀意識下的「行動」，而是人「遭受」了這種「同在」、「迷狂」。陽明心學者的「冥契」經驗也是「迷狂」：

> 陽明：嘗於靜中，內照形軀如水晶宮，忘己忘物，忘天忘地，與空虛同體，光耀神奇，恍惚變幻，似欲言而忘其所以言，乃真境象也。[330]
>
> 徐愛：與先生同舟歸越，論大學宗旨。聞之踴躍痛快，如狂如醒者數日，胸中混沌復開。[331]

325 參加達默爾著，洪漢鼎譯《詮釋學I真理與方法──哲學詮釋學的基本特徵》，頁183之注230，頁181。

326 石濤〈寫梅十首〉之七，引自汪世清編著《石濤詩錄》，頁67。

327 石濤〈題畫芭蕉〉，引自汪世清編著《石濤詩錄》，頁113。

328 引自加達默爾著，洪漢鼎譯《詮釋學I真理與方法──哲學詮釋學的基本特徵》，頁181。

329 引自楊臣彬《惲壽平》，頁198。

330 此為龍溪引述陽明之說，見〈滁陽會語〉，《王畿集》，卷二，頁33。亦見頁692。

331 事見《王陽明全集》，卷三十三，年譜一，頁1235。

> 汝芳：誠使虛中洞啟，靈竅牖通，若久藏蔀屋，忽馭崇臺，天
> 何蒼蒼，地何茫茫！則吾氣之所自出與氣之所自出，固
> 將一眸而可以盡收，一念而可以全攝，冥契融了，無隔
> 礙矣。[332]
> 忽爾一時透脫，遂覺六合之中，上也不見有天，下也不
> 見有地，中也不見有人有物，而蕩然成一大海，其海亦
> 不見有滴水纖波，而茫然只是一團大氣，其氣雖廣闊無
> 涯，而活潑洋溢。[333]

楊儒賓老師譯史泰司的《冥契主義與哲學》，以「內外契合，世界為一」為冥契主義第一義。[334]陽明說是與虛空同體，忘己忘物，忘天忘地，通體光耀明徹。徐愛則是如狂如醒，混沌無我。汝芳說是與大化之氣為一，如馭高臺，六合之中無天地人物，一時透脫，一眸盡收，一念全攝，冥契融了，全無隔礙。粗略地看，心學者的「冥契」經驗似乎在與大化、大宇宙的融契無礙，而「創作」所言之「迷狂」則著意於物我為一。二者似有境界成就上的差別。然而，如果我們仍然強調「冥契」與「迷狂」的高下差別，那麼這是以人為主體的思考；如果以「冥契」、「迷狂」皆是外在於自身而存在的「同在」，是一種遭受而非主觀性行動，則二者皆是無內無外、無己無物的冥契為一、感通無礙。

石濤「創作」的狂情縱橫、解脫自在、無依傍、無俗累，汝芳有一段話充分地表達了如此的「狂者胸次」：

> 汝若果然有大襟期，有大氣力，又有大識見，就此安心樂意而

居天下之廣居，明目張膽而行天下之達道。工夫難得湊泊，即
以不屑湊泊為工夫，胸次茫無畔岸，便以不依畔岸為胸次。解
纜放舡，順風張棹，則巨浸汪洋，縱橫任我，豈不一大快事也
耶？[335]

汝芳所言有大襟期、大氣力、大識見、明目張膽、不屑湊泊、不依畔
岸、解纜放船、縱橫任我，乃一派狂者氣象。狂者見道之大者，不屑
於彌縫格套，胸次茫無畔岸，「直與天地萬物上下同流」。[336]故狂者之
大氣力、大膽識、勇於掃空窠臼、掙脫束縛，乃因見其大者，直與天
地造化契合無礙。狂者的「縱橫任我」，非只出於個人情識的狂強、
意氣，而是與道冥契的自信自立。因此自信自立而來的自由自在，絕
非恣情放縱、無是無非，而是要「居天下之廣居，行天下之達道」，
在天人冥契為一的無涯汪洋中順風張棹；其「不依畔岸」，終究是為
了與大道冥合。石濤「創作」的狂情亦然，「情生則力舉」，力舉則得
以掃空窠臼、自由創造，但是此自由乃是天下達道中的自由。就如蘭
克對「自由」的說明：

自由是與力，甚至與原始的力聯繫在一起的。如果沒有力，自
由就既不出現於世界的事件中，又不出現於觀念的領域內。在
每一瞬間都有某種新的東西能夠開始，而這種新東西只能在一
切人類活動的最初和共同的源泉找尋其起源。沒有任何事物完
全是為某種其他事物的緣故而存在；也沒有任何事物完全是由
某種其他事物的實在所產生。但是同時也存在著一種深層的內
在聯繫，這種聯繫滲透於任何地方，並且沒有任何人能完全獨
立於這種聯繫。自由之旁存在著必然性。必然性存在於那種已

335 《羅汝芳集》，壹，語錄彙集類，頁62。
336 朱熹集註，引自蔣伯潛廣解《語譯廣解四書讀本——論語》，頁170。

經被形成而不能又被毀滅的東西之中，這種東西是一切新產生的活動的基礎。[337]

「創作」的狂情產生自由的創造力，但是所謂的「自由」亦立基於天地萬物既有的整體內在聯繫。因此，「創作」狂情的自由創造力，具有反抗既有格套、陳規之力，但又與此反抗的格套、陳規存在一種內在的聯繫。蘭克說「自由之旁存在著必然性」，石濤說是「具古以化」、「借古以開今」。[338]

三 癡與癖

「癡」與「癖」在此泛指有才智者對某種嗜好的狂熱、沉迷、堅持不移，展現為「創作」時的癡迷情態。自杜甫詩：「劉侯天機精，好畫入骨髓」，[339]雖然以才能藝術為「玩物喪志」的譏評從未斷絕，但心學以「道器合一」、[340]「文貫乎道而出于天」、[341]「體則性情皆體，用則性情皆用」，[342]確實為緣情而生的文藝癖好，在理論上肯認了其出於天、合於道的地位。以「癡」為號，元代畫家，如黃公望（1269-1354），號大癡、大癡道人、大癡學人。[343]王繹（1333-？），

337 加達默爾著，洪漢鼎譯《詮釋學I真理與方法──哲學詮釋學的基本特徵》，頁280。

338 《畫語錄‧變化章》，引自楊成寅編著《石濤》，頁265。

339 龔賢〈戊辰秋杪畫跋〉，引自蕭平、劉宇甲著《龔賢》，頁247。

340 龍溪〈書累語簡端錄〉：「道器合一，文章即性與天道不可見者，非有二也。」《王畿集》，卷三，頁73。

341 《羅汝芳集》，壹，語錄彙集類，頁479。

342 黃宗羲《孟子詩說‧公都子問性章》，引自張亨老師《思文之際論集──儒道思想的現代詮釋》，頁381。

343 見上海博物館編《中國書畫家印鑑款識》，（北京：文物出版社，1989），頁1131。

號癡絕生。[344]明代畫家，如孫龍（景泰-成化間），號都癡、都癡道人。[345]王鐸（1592-1652），號癡菴、癡庵道人、癡仙道人。[346]梅清，號梅癡。[347]石濤用印癡絕。[348]鄭燮（1693-1765）用印癡絕。[349]馮夢龍說：「凡情皆癡也」。[350]而文人士大夫亦屢言自己有烟霞癖、山水癖，張岱（1597-約1684）乃言：「人無癖不可與交，以其無深情也」，[351]情深而至成癡、成癖，既是文人擇友的一個認同特質，也成為文人風雅情趣的一種標榜。

癡與癖在陽明亦多表達為烟霞癖、山水癖，[352]而少有負面含義。龔賢曾說：「人之所以異于草木瓦礫者，以有性情。有性情便有嗜好。一無嗜好，惟恣飲啖，何異牛馬而襟裾也⋯⋯如宗少文帳圖繪于四壁，撫琴動操則群山皆響。前賢之好畫往往如是，烏能悉數。」[353]人有性情便有嗜好，此為人異於草木禽獸者。龔賢舉宗炳圖繪四壁，以為好畫入骨髓之例，並說前賢好畫往往如是，難以盡數。則畫家有畫癖，好畫成癡，皆是肯定其畫藝成就的一種表達方式。畫家「創作」之癡與癖，即是「創作」的深情：

344 中國古代書畫鑑定組編《中國繪畫全集》，（北京：文物出版社，1999），第九卷，圖版說明，頁9。

345 上海博物館編《中國書畫家印鑑款識》，頁862。

346 上海博物館編《中國書畫家印鑑款識》，頁121。

347 上海博物館編《中國書畫家印鑑款識》，頁866。

348 上海博物館編《中國書畫家印鑑款識》，頁209。「癡絕」一詞已見於《宣和畫譜》，言顧愷之「而俗傳謂之三絕，畫絕、癡絕、才絕」。參盧輔聖主編《中國書畫全書》，（上海：上海書畫出版社，1993），第二冊，頁63。

349 上海博物館編《中國書畫家印鑑款識》，頁1452。

350 馮夢龍《情史類略・情癡類》，高洪鈞編著《馮夢龍集箋注》，頁137。

351 張岱《陶庵夢憶》，（濟南：山東畫報出版社，2006），卷四，頁84。

352 如〈江施二生與醫官陶野冒雨登山人多笑之戲作歌〉：「江生施生頗好奇，偶逢陶野奇更癡⋯⋯平生山水已成癖，歷深探隱忘饑疲」，《王陽明全集》，卷二十，外集二，頁768-769。又頁725：「野性從來山水癖」，頁716：「性愛煙霞終是僻」，僻疑為癖之誤。

353 龔賢〈戊辰秋杪畫跋〉，引自蕭平、劉宇甲著《龔賢》，頁247。

程正揆：癡情發越。[354]

弘仁（1610-1664）：廿載有墨癡。[355]

龔賢：生平無可恨，癡絕已能傳。[356]

戴本孝：無絃亦寫心。癡毫藏曲折。[357]

一番世界一番癡。[358]

空慙衰拙益其癡，雲山移我枯槁性。[359]

枯毫突兀寫來癡。[360]

八大：數筆雲山賣爾癡。[361]

「創作」的癡情發越，源出於歷久不渝的深情。筆墨癡絕既能寫心以怡養性情，又能以癡動人、傳之後世，石濤「創作」的癡與癖亦不外如是：

放懷放癖始能言。[362]

不放癡狂態，怎消冷淡天？[363]

焦枯濃淡得新癡。[364]

予生徒向風塵老，爛醉揮毫有是癡。[365]

354 程正揆〈題畫贊〉，《青溪遺稿》，卷二十四，題跋，四庫全書存目叢書，集197，頁565。

355 弘仁〈畫偈〉，引自陳傳席《弘仁》，頁254。

356 龔賢〈寄張遴〉，引自蕭平、劉宇甲著《龔賢》，頁325。

357 戴本孝〈劉公勇索畫並題〉，《餘生詩稿》，上海圖書館藏四卷本，卷二，頁7。

358 戴本孝〈題一枝〉，《餘生詩稿》，清康熙守硯庵本，卷八。

359 戴本孝〈雲山四時長卷寄喻正庵〉，《餘生詩稿》，清康熙守硯庵本，卷十。

360 戴本孝〈四時雲山無盡圖卷為李廣寧使君作絕句八首〉，《餘生詩稿》，清康熙守硯庵本，卷十一。

361 八大〈題山水扇面〉，引自胡光華《八大山人》，頁335。

362 錄自《原濟山水行書詩卷》，見汪世清編著《石濤詩錄》，頁89。

363 石濤〈題蘭竹梅石圖〉，引自汪世清編著《石濤詩錄》，頁65。

364 石濤〈題畫贈彥懷居士二首〉，引自汪世清編著《石濤詩錄》，頁122。

365 石濤〈畫梅石竹子〉，引自汪世清編著《石濤詩錄》，頁149。

石濤說「創作」的癡與癖，能暢所欲言、抒情遣懷，他要在筆墨技巧的變化中沉迷而終老。且「創作」的癡與癖亦足動人，引起共鳴：

> 偶然拈筆寫秋巒，恍似游蹤出東絹。金君有癖與我同，每每神遊翰墨中。[366]
> 玉子馬生，寧澹之士也。探奇索難，喜親筆墨，樂與清湘游。每于市頭或睹余書畫，則饞不能去。家雖貧，必以數金購得，然後始快。今冬乙丑大雪，玉子外來，欣欣然就座，談及筆墨信心。此筆墨種子者，似不可多得也。余故急取素紙，呵凍滌硯，無論四時，隨筆灑去，以贈玉子，以消三載眼饞手渴之癖。[367]

有墨癡、畫癖之人，可相知相惜，交相感發，癡絕能傳世乃源於此。石濤說自己是「癡人」、[368]「癡老」，[369]神遊翰墨中的「創作」癡癖如宗炳，「老去尋癡足臥遊」。[370]

366 汪鋆錄〈清湘老人題記〉，收入吳辟疆校刊《畫苑秘笈》，頁10a-10b。

367 石濤〈題花卉茄豆卷〉，引自汪世清編著《石濤詩錄》，頁124。

368 石濤〈題梅竹小幅四首之二〉：「淡中滋味惟吾有，莫怪癡人坐夕陽」，引自汪世清編著《石濤詩錄》，頁97。值得注意的是，石濤之癡多與「梅」有關，頁91：「古花如見古遺民……閱歷六朝惟隱逸」，作為遺民、隱士象徵的梅花，屢屢牽動石濤故國之思的癡情，如「老夫舊有寒香癖」，見同書，頁92。又「未免癡心沒主張」、「倚杖成清癖」、「三人忍凍只般癡」、「冷光四射碧雲癡」，見汪鋆錄〈清湘老人題記〉，收入吳辟疆校刊《畫苑秘笈》，頁5a、8a、11b、16a。

369 石濤〈題狂壑晴嵐圖〉：「渾雄癡老任悠悠，重林飛白稱高逸」，引自汪世清編著《石濤詩錄》，頁39。

370 石濤〈松陰掠地圖〉：「江山助我頻拈筆，老去尋癡足臥遊」。引自汪世清編著《石濤詩錄》，頁154。

四 影響的焦慮

　　「影響的焦慮」為哈羅德‧布魯姆（Harold Bloom）所提出，白謙慎先生認為，「影響的焦慮」對晚明書法領域中「臆造性臨摹」的興起，有一定的影響。[371]「臆造性臨摹」與布魯姆的「創造性誤讀」，皆是遲到的「新人」，對前驅先輩強大壓抑力量的有意識偏離，因此「把他們對前驅的盲目性轉化成應用在他們自己作品中的修正比」，所謂「修正比」就是一種心理自衛機制。[372]而高居翰先生提出中國繪畫史在宋元之際，就其延續性的風格演變來說，發展歷史已經結束。「後歷史」的繪畫「創作」展現一種藝術史意識，一再回溯與過去歷史的關聯，為自己的創作找到歷史定位。[373]則是從「後歷史」的觀點，說明了歷史大師對「新人」的巨大束縛。

　　布魯姆提出六種「修正比」，反映「影響的焦慮」下的六種心理自衛機制。石濤處於高居翰先生所稱充滿藝術史意識的「後歷史」繪畫時期，對「創作」中之「影響的焦慮」提出了深刻的自覺與「自我拯救」。將之與布魯姆六種「修正比」對照，存在著微妙的相似，而這種微妙的相似也反映在陽明心學看待傳統經典與聖人的態度上。下文即試圖將石濤「創作」中之「影響的焦慮」，參照陽明相關的思想，類比布魯姆的六種心理機制分述之：

（一）惱殺米顛、笑倒北苑

　　布魯姆的第一種修正比「克里納門」（Clinamen），指的是有意識的誤讀，是創造性的糾正、偏離、修正。[374]高居翰先生說：「到了晚明

371　參白謙慎《傅山的世界——十七世紀中國書法的嬗變》，頁66-84。

372　參朱立元主編《西方美學名著提要》，（南昌：江西人民出版社，2000），頁622-623。

373　James Cahill, "Some Thoughts on the History and Post-History of Chinese Painting", The Archives of Asian Art, 55, 2005, PP.20-23.

374　參朱立元主編《西方美學名著提要》，頁623-624。

時期，代代相傳的作畫成規已經越來越失去活力，同時也成為畫家沉重的包袱，如何脫此困境乃是晚明繪畫的一個基本問題⋯⋯畫家可以根據既有的技法成規刻意用拙劣的方式加以模仿並改寫（parody）。」[375]而陽明自言：「其為〈朱子晚年定論〉，蓋亦不得已而然。中間年歲早晚誠有所未考，雖不必盡出於晚年，固多出於晚年者矣。然大意在委曲調停以明此學為重⋯⋯夫道，天下之公道也；學，天下之公學也，非朱子可得而私也，非孔子可得而私也⋯⋯然則某今日之論，雖或於朱子異，未必非其所喜也。」[376]則陽明之〈朱子晚年定論〉乃是有意識的誤讀，以朱子晚年徹悟「道問學」之非，痛悔其誤人誤己，而返歸於「尊德性」，故言「予既自幸其說之不謬於朱子，又喜朱子之先得我心之同」。[377]則陽明之〈朱子晚年定論〉亦可類比為「影響的焦慮」下，對朱子的「臆造性臨摹」。

當石濤說：「萬點惡墨，惱殺米顛；幾絲柔痕，笑倒北苑！」[378]他深知董源和米芾在繪畫史上已先行開創了典範，自己無法擺脫作為繼承者的強大束縛，他只能以戲擬、臆造性的仿作，有意識地改寫、迴避前輩大師的影響。他說：「倪高士有秋林圖，余今寫畫亦復有此，淋漓高下，各自性情。」[379]既以之為「淋漓高下，各自性情」，則反對步趨形似的摹仿膽寫，其意甚明：

> 今人不明乎此，動則曰：「某家皴點，可以立腳。非似某家山
> 水，不能傳久。某家清淡，可以立品。非似某家工巧，只足娛

375 高居翰《山外山──晚明繪畫（1570-1644）》，（臺北：石頭出版股份有限公司，1997），頁48。

376 〈答羅整庵少宰書〉，《王陽明全集》，卷二，語錄二，頁78。

377 〈朱子晚年定論〉，陽明序，《王陽明全集》，卷三，語錄三，頁128。又見於頁240。

378 石濤《萬點惡墨》題跋，引自喬迅《石濤──清初中國的繪畫與現代性》，頁337。

379 引自汪繹辰輯《大滌子題畫詩跋》，《美術叢書》，十五冊，三集，第十輯，頁31。

人。」是我為某家役，非某家為我用也，縱逼似某家，亦食某
家殘羹耳，于我何有哉！

或有謂余曰：「某家博我也，某家約我也。我將于何門戶？于
何階級？于何比擬？于何效驗？于何點染？于何韜韞？于何形
勢？能使我即古而古即我？」如是者知有古而不知有我者也。[380]

石濤認為動輒仿某家某派，縱使能夠逼似，也是為某家所役，食某家
殘羹；即使做到我即古而古即我，也是知有古而不知有我，於我何
有哉！

「創作」時籠罩在「影響的焦慮」下，以戲擬、臆造性的臨摹來
淡化前輩大師的巨大陰影，反對形跡之間的依擬仿象，也見於與「正
統派」夙有淵源的畫家，如：

> 程正揆：凡書畫不貴臨摹某家某體，一入此徑，便是優孟伎
> 倆……能神會者，定不向色相中著眼也……不知古人
> 用意到筆不到之妙，徒執死板丘壑，僅效其位置之重
> 疊，著色之青綠，于皴染處、變化處，總在夢中，故
> 習而成畫匠手，安得不俗？縱使畢竟求脫，油入麵
> 矣。……惟在游神筆墨之外，方不為岐徑所惑，從此
> 得入，再玩古人真蹟，定有針鋒相對也。[381]
>
> 惲壽平：石谷子凡三臨富春圖矣，前十餘年，曾為半園唐氏摹
> 長卷，時猶為古人法度所束，未得游行自在，最後為
> 笪江上借唐氏再摹，遂有彈丸脫手之勢……蓋其運筆
> 時精神與古人相洽，略借粉本而洗發自己胸中靈氣，

380 《畫語錄·變化章》，引自楊成寅編著《石濤》，頁265。

381 程正揆〈書蒼其弟畫卷後〉，《青溪遺稿》，卷二十二，題跋，四庫全書存目叢書，
　　集197，頁545。

> 故信筆取之，不滯于思，不失于法，適合自然，直可
> 與之并傳，追踪先匠，何止下真跡一等？[382]
> 此東園生遊戲塗抹，自取笑樂者也，覽者多以為似石
> 谷，又謂似子晉，更指某筆似某，某筆似某，墨華眩
> 惑，不復可辨，豈世無離婁耶？[383]

程正揆說書畫若以臨摹某家某體為能，便如戲子喬裝扮演，只是演繹
他人角色；執著色相形跡的模仿，不能得其神，終成畫匠。他主張臨
摹古人要游神筆墨之外，自出手眼，不蹈襲古法。而惲壽平則讚嘆王
翬善臨黃公望的富春圖，在於王翬不為古人法度束縛，運筆時精神與
古人相契，乃是借古人粉本抒發自己胸中靈氣，因此有彈丸脫手之
勢。所以他認為王翬是以臨摹為創作，信筆所之，妙合自然，無不合
法，無不成思。故其臨作不止是下真跡一等，而是可與原作並傳，力
追黃公望的藝術成就。在另一則畫跋中，惲壽平無奈地提到自己的遊
戲塗抹，卻被鑑畫者認為他在臨仿王翬、唐荌（1626-1690），直指他
筆筆皆仿似他人。可知石濤所說「余嘗見諸名家，動輒倣某家、法某
派」，[384]是個普遍的現象，並自然地反映在對書畫的鑑賞上。石濤也
如程正揆，批判臨仿古人的「優孟之似」：

> 優孟之似，似其衣冠耳。即衣冠而求優孟，優孟乎哉？余與古
> 人神情有出冠之外者，往往如是。[385]

石濤雖然也同程正揆，認為臨摹古人要得其神情，而不在形跡色相上

382 引自楊臣彬《惲壽平》，頁196-197。

383 引自楊臣彬《惲壽平》，頁203。

384 引自汪繹辰輯《大滌子題畫詩跋》，《美術叢書》，十五冊，三集，第十輯，頁28。

385 石濤1702年題畫詩，引自喬迅《石濤——清初中國的繪畫與現代性》，頁379。

求似，但他批判此「優孟之似，似其衣冠」外，又進一步質問「即衣冠而求優孟，優孟乎哉？」則是更徹底地批判動輒仿某家某派，轉益失真，已是即優孟的衣冠而求，連優孟都不是，遑論古人。而陽明〈五經臆說序〉：「名之曰〈臆說〉。蓋不必盡合於先賢，聊寫其胸臆之見，而因以娛情養性焉耳……嗚乎！觀吾之說而不得其心，以為是亦筌與糟粕也，從而求魚與醪焉，則失之矣。」[386] 亦以創造性臆說不必盡合於先賢，而在於得先賢與我同之心。如果學者不能掌握〈臆說〉的精神，又執守其訓釋以為定說，則所得只是筌與糟粕，魚與醪終不可得矣。〈臆說〉已是演繹先賢之說，如果學者又執守〈臆說〉的訓釋，則亦如石濤所批評的，乃「即衣冠而求優孟」，其失真愈遠，去古人之心愈遠。

（二）除卻荊關無筆意，繪成我法一家言

布魯姆第二種修正比「苔瑟拉」（Tessera），「即續完和對偶……前驅詩人的語詞務必要由後來者繼續完成或用新詞補充，否則就會被磨平……都是一種誤讀。」[387] 當陽明說：「予既自幸其說之不謬於朱子，又喜朱子之先得我心之同」時，他是以朱子的繼承者自居，認為自己的學說是朱子學的繼續完成和擴展，而這同樣屬於創造性的誤讀。

程正揆對於如何在「影響的焦慮」下，既能繼承前輩大師，又能繼續擴展、修正以開新面，可謂深有所得：

> 至元四大家，直接別傳，各出手眼，不相蹈襲，俱是古法而不用古法，乃真為董巨功臣爾。[388]

386 《王陽明全集》，卷二十二，外集四，頁876。

387 參朱立元主編《西方美學名著提要》，頁624-625。

388 程正揆〈書蒼其弟畫卷後〉，《青溪遺稿》，卷二十二，題跋，四庫全書存目叢書，集197，頁545。

> 荊關墨妙已作廣陵散，靈光歸然，唯北苑風雨歸舟，巨頭陀蕭
> 翼賺蘭亭爾。二圖予皆得熟遊，了然心目間二三十年。元人四
> 大家俱得其法，而各出一法，此善學董巨者也。此幅頗有合縫
> 處，亦足發所未發，此道無窮，神解者鮮。嗚乎！古人往矣，
> 當以質之數百年後之為董巨者爾。[389]

程正揆說荊關墨妙已成絕響，然而董源、巨然的繼承與修正，使荊
浩、關仝的繪畫語彙不致於被「磨平」。元四家俱得董、巨之法，又
各出手眼，各出一法，發董、巨之所未發，乃真能以神解繼承董、巨
者，乃「善學董巨者」，故謂之「真為董巨功臣爾」。程正揆自謂亦如
元四家能發董、巨所未發，使董、巨繪畫語彙繼續傳承發展，則數百
年後仍可見善學董巨者。他既認為在前驅大師的影響下，「創作」仍
有擴展、修正的空間，因此他讚許唐寅「學晞古無晞古到家處，是善
師古者」，[390]師法古人不能學到家，就是要留下「續完」的空間。石
濤在前輩大師的「影響焦慮」下，亦以「創作」可以是對前輩大師的
「續完」：

> 除卻荊關無筆意，繪成我法一家言。[391]
> 倪黃生面是君開，三十年間殆剪裁。
> 但見遠江拖綠樹，必然查畫上心來。[392]

389 程正揆〈自題畫〉，《青溪遺稿》，卷二十二，題跋，四庫全書存目叢書，集197，
　　頁550-551。而頁567，〈題畫冊〉：「予作此冊……意到手隨，工拙弗計也。其中不
　　易古法，亦有發古人所未發者，道理無窮盡，能自得師，豈惟書畫然耶？嘗愛黃
　　山谷有語云：『近到得古人不用心處』，此三昧語，無人拈出。」意思相近。
390 引自楊新《程正揆》，頁28。
391 石濤〈簡寄許勁庵〉，引自汪世清編著《石濤詩錄》，頁24。
392 石濤〈題龔賢《滿船載酒圖》二首，二瞻韻〉，引自汪世清編著《石濤詩錄》，頁
　　128。

嘗憾其泥古不化者，是識拘之也。識拘于似則不廣，故君子惟借古以開今也。[393]

晚明清初畫壇極為推崇荊浩、關仝。荊、關出現在推崇宋畫的畫史系譜中，乃是「逸家」、「隸家」畫繼王維之後的大師。王世貞門生詹景鳳說：「山水有二派：一為逸家，一為作家，又為行家、隸家。逸家始自王維……其後荊浩、關仝、董源、巨然……米芾、米友仁為其嫡派……而後有元四大家」。而崇元抑宋的董其昌於南北二宗論以：「禪家有南、北二宗，唐時始分；畫之南、北二宗，亦唐時分也……南宗則王摩詰始用渲澹，一變鉤染之法，其傳而為……荊、關……董、巨、米家父子（米芾及其子米友仁），以至元之四大家。」[394]也將荊浩、關仝列為南宗的大師。石濤曾說：「荊關耶？董巨耶？倪黃耶？沈文耶？誰與著名？」[395]則其言「除卻荊關無筆意，繪成我法一家言」，乃是自視為逸家、南宗畫史宗脈的傳人，並且在權威典範的影響下，不拘於求似，而是「借古以開今」，為古人開生面。亦即借由「新人」的補充、擴展，「續完」前驅的筆意、畫風。

（三）古人未立法之先，不知古人法何法

　　「克諾西斯」（kenosis）是布魯姆的第三種修正比，旨在打破與

393 《畫語錄・變化章》，引自楊成寅編著《石濤》，頁265。

394 參考高居翰《山外山——晚明繪畫（1570-1644）》，頁22-30，對晚明畫史宗脈的形成，以及由此而樹立的摹仿權威典範，作了仔細的歷史探源與分析。而古原宏伸〈晚明的畫評〉，收入《中國繪畫研究論文集》，（上海：上海書畫出版社，1992），頁484-501，則指出晚明所建立的宗脈譜系中存在著謬誤，他說：「明人以為在恢復古畫概念方面取得最大成功者（實際上最失敗者）是兩個華北派山水畫家——五代的荊浩和北宋的關仝。明人的這種謬誤是由兩個元代畫家的作品所造成的……在董其昌的南北二宗論中，把荊關列為南宗，這是個最令人費解的謎。但是無庸置疑，上述二幅作品是造成董其昌混亂的原因之一。」

395 汪鋆錄〈清湘老人題記〉，收入吳辟疆校刊《畫苑秘笈》，頁12b。

前驅的連續運動。在「克諾西斯」中，會發生一種與前驅有關的「倒空」或「退潮」現象，這是一種解放式的不連續性，其實質是企圖犧牲父輩，破壞前驅者的威力，以此來拯救自我，獲得一種新的優先權。[396]

自從象山「以為堯舜之前何書可讀」，欲與朱子辯，[397]心學者循此思路，試圖切斷與前聖先賢的連續性，重新獲得一種自主的優先權：

> 陽明：夫舜之不告而娶，豈舜之前已有不告而娶者為之準則，故舜得以考之何典，問諸何人，而為此邪？抑亦求諸其心一念之良知，權輕重之宜，不得已而為此邪？武之不葬而興師，豈武之前已有不葬而興師者為之準則，故武得以考之何典，問諸何人，而為此邪？[398]
>
> 龍溪：唐虞之時，所讀何書？危微精一之外無聞焉。[399]
>
> 近溪：殊不知揖讓征誅，堯、舜、湯、武之前，誰曾幹過？數聖人不過精明此心之體……若良知作主，則古今事變，裁制自由。[400]
>
> 李贄：夫天生一人，自有一人之用，不待取給於孔子而後足也。若必待取足於孔子，則千古以前無孔子，終不得為人乎？[401]

舜不告而娶、武王不葬興師、堯舜揖讓、湯武征誅，都無典故可為準則，無先聖先賢之事例可為遵循。回溯先聖未著書、未立準則典範之

396 參朱立元主編《西方美學名著提要》，頁625。

397 《象山全集》，（臺北：臺灣中華書局，1987），卷三十六，年譜，頁9。

398 〈答顧東橋書〉，《王陽明全集》，卷二，語錄二，頁50。

399 〈與陶念齋〉，《王畿集》，卷九，頁225。

400 《羅汝芳集》，壹，語錄彙集類，頁368。

401 《焚書》，（臺北：河洛圖書出版社，1974），卷一，頁16。

時，唯有良知作主，自可權衡輕重，裁制自由。故李贄說人不待取於孔子而後足，否則千古以前無孔子，人何以為人？可知陽明心學者追問先聖先賢未著書、未立準則之前，無孔子、無聖賢之前，人何以為人？準則典範由何而立？乃是為了從典範法則與聖賢的連續性中解放自己，把自己重新設想為混沌的開闢者，奪回自主的優先權。而石濤也是如此追問的：

> 古人未立法之先，不知古人法何法？古人既立法之後，便不容今人出古法，千百年來，遂使今之人不能一出頭地也。師古人之跡，而不師古人之心，宜其不能一出頭地也，冤哉！[402]

石濤說要「師古人之心」，即是要師法古人「在古無法，創意自我，功期造化」之心。[403]古人未立法之先，無法可法，只能是「創意自我」，法由我立，這是前驅畫家值得「新人」效法之處。石濤亦以為在時間序列上沒有優先權的「新人」，處於前驅立法之後，唯有割裂此連續性，置身於無法可法之地，重新獲取立法的優先權，才能在前驅巨人的陰影下一出頭地。如果不打破前驅立法的連續性，在古人立法之後，就不容許今人與古法分離，則今人在古人立法之後即喪失自主的優先權，不能自我立法，不能一出頭地，豈不冤哉！

　　石濤的畫家友人也有同樣的追問，戴本孝說：「董巨曾何法？迂癡恐自嘲」，[404]八大山人也詰問：「士大夫多譏東坡用筆不合古法，蓋不

402 引自汪繹辰輯《大滌子題畫詩跋》，《美術叢書》，十五冊，三集，第十輯，頁33-34。

403 劉道醇〈宋朝名畫評〉（原名〈聖朝名畫評〉），引自俞崑編著《中國畫論類編》，頁412：「范寬以山水知名……在古無法，創意自我，功期造化。」

404 戴本孝《題山水冊十二首》之五，見瀋陽故宮藏畫。引自許宏泉《戴本孝》，頁110。

知古法從何處出耳」。[405]而石濤更因此強力主張「古不閫則今不立」！[406]

（四）似乎可以為熙之觀，何用昔為

「魔鬼化」（Daemonization）或逆崇高，是布魯姆第四種修正比。當「新人」強者反對前驅的崇高時，就要經歷一個「魔鬼化」或「逆崇高」過程，抹殺前驅的獨特性，使其失去個性，暗示其相對虛弱。[407]

陽明認為聖人有過、有所不知、有所不能、有所憾：

> 勿以無過為聖賢之高，而以改過為聖賢之學；勿以其有所未至者為聖賢之諱，而以其常懷不滿者為聖賢之心。[408]
>
> 古之聖賢時時自見己過而改之，是以能無過，非其心果與人異也。[409]
>
> 只將此學字頭腦處指掇得透徹，使人洞然知得是自己生身立命之原，不假外求……皆是直寫胸中實見，一洗近儒影響雕飾之習，不徒作矣。某近來卻見得良知兩字日益真切簡易……人人所自有，故雖至愚下品，一提便省覺。若致其極，雖聖人天地不能無憾。[410]
>
> 聖人無所不知，只是知個天理；無所不能，只是能個天理。聖人本體明白，故事事知個天理所在，便去盡個天理。不是本體明後，卻於天下事物都便知得，便做得來也。[411]

405 八大《為西老年翁書行書扇面》，引自胡光華《八大山人》，頁312。

406 石濤《畫法背原・第一章》，圖版見於喬迅《石濤——清初中國的繪畫與現代性》，頁365。

407 參朱立元主編《西方美學名著提要》，頁625-626。

408 〈答徐成之 壬午〉，《王陽明全集》，卷二十一，外集三，頁810。

409 〈寄諸弟 戊寅〉，《王陽明全集》，卷四，文錄一，頁172。

410 〈寄鄒謙之 三 丙戌〉，《王陽明全集》，卷六，文錄三，頁204。

411 《王陽明全集》，卷三，語錄三，頁97。

陽明說聖賢高於凡人處不在無過，而在能改過。聖賢於天下名物度
數、草木鳥獸亦有所不知、有所不能，後人尊崇聖賢亦不需諱言其所
未至者，而是要知聖賢之心常不自滿，故「子入太廟，每事問」。聖
人之心與凡人無異，只要認得良知人人自有，不假外求，是自己生身
立命之原，則凡人一念警醒即能知覺；若推到極致，則雖聖人、天地
亦非完美無缺憾。誠如陳立勝先生所說，象山、陽明皆以為聖人不能
無過而貴在能改，聖人不能盡知，也非全能。與朱子主張聖人無過，
「聖人所知宜無所不至也，聖人所行，宜無所不盡也」，形成鮮明對
比。而陽明之主張「聖人有過」乃是一種針對凡俗之人成聖過程的工
夫論說，而非要使「聖人」「降格」，拉近常人與聖人之間的距離。[412]
陽明的「聖人有過」說，就其強調聖人亦須時時提撕、時時自見己過
而改之，以勉常人要兢兢業業，用困勉的工夫，確實有工夫論上的重
要意義。但是，陽明的「聖人有過」說亦有「一洗近儒影響雕飾之
習」的用心。陽明認為篤信聖人，不如反求諸己重要，[413]如果因篤信
聖人，認為聖人萬善皆備，聖人無所不知、無所不能，以至於為聖賢
隱諱曲飾，「亦是狃於聞見之狹，蔽於沿習之非，而依擬仿象於影響
形跡之間」，[414]終究是牽制於聖賢的影響，揣摩測度，無以自立。陽明
認為聖人並非萬善皆備，並非全知全能，因此為「新人」留下空間：

> 周公制禮作樂以示天下，皆聖人所能為，堯、舜何不盡為之而
> 待於周公？孔子刪述六經以詔萬世，亦聖人所能為，周公何不
> 先為之而有待於孔子？是知聖人遇此時，方有此事。[415]
> 其或反之吾心而有所未安者，非其傳記之訛闕，則必古今風氣

412 參陳立勝《王陽明「萬物一體」論──從「身-體」的立場看》，頁100-112。

413 《王陽明全集》，卷一，語錄一，頁5：「子夏篤信聖人，曾子反求諸己。篤信固亦
是，然不如反求之切。」

414 《王陽明全集》，卷二，語錄二，頁69。

415 《王陽明全集》，卷一，語錄一，頁12。

習俗之異宜者矣。此雖先王未之有，亦可以義起，三王之所以不相襲禮也。[416]

「聖人遇此時，方有此事」，聖人亦是歷史性的存在，有其局限性。故周公制禮作樂，堯、舜不能盡為之，而有待於周公；孔子刪述六經，周公不能先為之，而有待於孔子。聖人既有所不知、所不能、有所缺憾，故有待於「新人」，順應時代風氣習俗之異宜，而以義起之。若以聖人所言俱是普遍、永恆不變的真理，聖人所行皆是百世無以顛覆的規範，則只能是「死亡」的世界，「新人」亦無法出現。陽明主張回歸「心」作為準則，而聖人的典範必須經過「心」的裁斷。在此意義上說，聖人不再是無條件的崇高，甚至可以說，聖人的崇高在「心」的審判臺前已經「降格」：

夫學貴得之心。求之於心而非也，雖其言之出於孔子，不敢以為是也，而況其未及孔子者乎！求之於心而是也，雖其言之出於庸常，不敢以為非也，而況其出於孔子者乎！[417]

孔子之言與庸常之言，都需經過「心」的裁斷，如果「心」以之為非，雖其言出於孔子，亦不以之為是，則孔子言論的崇高性已經可以質疑，也可以被否定，聖人的崇高已被「降格」。

以貶抑前驅大師的崇高性，為「影響焦慮」下的「創作」力爭空間，早已見於張融（444-497）之言「不恨臣無二王法，恨二王無臣法」，蘇東坡（1037-1101）〈跋山谷草書〉：

曇秀來海上見東坡，出黔安居士草書一軸，問此書如何？坡

416　〈寄鄒謙之 二丙戌〉，《王陽明全集》，卷六，文錄三，頁202。
417　〈答羅整庵少宰書〉，《王陽明全集》，卷二，語錄二，頁76。

云：「張融有言：『不恨臣無二王法，恨二王無臣法。』吾於黔
安亦云，他日黔安當捧腹軒渠也。」丁丑正月四日。[418]

石濤也有相似的畫跋：

畫有南北宗，書有二王法，張融有言：「不恨臣無二王法，恨
二王無臣法。」今問：南北宗我宗耶？宗我耶？一時捧腹曰：
我自用我法。[419]

南朝的張融說「恨二王無臣法」，對王羲之（303-361或321-379）父
子的高超書藝持一種挑戰、倨傲的姿態，東坡與石濤雖以戲謔的方式
引用張融之言，然而其貶抑前驅大師的無上權威，力爭「新人」的
「創作」自由，則用意甚明。程正揆、戴本孝、惲南田也以相似的方
式，表達對前驅大師的挑戰：

程正揆：不恨我無二王法，恨二王無我法。筆墨妙義，何可不
參透此語？[420]
戴本孝：何妨龍尾渴，更向虎兒傳。[421]
惲南田：黃鶴山樵得董源之鬱密……予從法外得其遺意，當使
古人恨不見我。[422]

418 〈東坡題跋〉，卷四，引自楊家駱主編《宋人題跋上》，（臺北：世界書局，1974），
頁90。
419 引自喬迅《石濤——清初中國的繪畫與現代性》，頁336。畫跋見於石濤1667年作
《黃山圖》，石濤於1686年再題。圖版見喬迅書，頁327。
420 〈題銷夏圖冊〉，《青溪遺稿》，卷二十四，題跋，四庫全書存目叢書，集197，頁
565。
421 〈守硯畫冊題示屏星各家法十二首〉，《餘生詩稿》，清康熙守硯庵本，卷九。
422 楊臣彬《惲壽平》，頁194。而董其昌亦言：「嘗恨古人不見我也」，引自巫佩蓉《龔
賢雄偉山水的理論與實踐》，臺灣大學藝術史研究所，碩士論文，1994，頁71。

> 戲用兩圖筆意為此，似有一種天趣飛翔，恨不令迂老
> 見我也。[423]

他們異口同聲地表達「當使古人恨不見我」，頗有前驅亦需向「新人」學習之意，戴本孝即說要將渴筆之法傳給米元暉。而龔賢說：「我師造物，安知董黃」，[424]則站在「造物」的高度，貶抑一切前驅的崇高。石濤也從人歷史性存在的「時」，說明前驅的有限性，以及「新人」的超越：

> 筆墨當隨時代，猶詩文風氣所轉。上古之畫，跡簡而意澹，如漢魏六朝之句。然中古之畫，如初唐盛唐，雄渾壯麗。下古之畫，如晚唐之句，雖清麗而漸漸薄矣。到元則如阮籍王粲矣。倪黃輩如口誦陶潛之句，「悲佳人之屢沐，從白水以枯煎」，恐無復佳矣。[425]

石濤已體認到「筆墨當隨時代」，亦如龔賢說：「風氣所開，不得不爾」。[426]他認為上古的畫，跡簡而意澹；中古的畫，雄渾壯麗；下古的畫，清麗而薄；至於元則又崇尚古意、古風。每一時代皆因風氣所轉，筆墨各有特色。[427]他因而說「一代一夫執掌」，[428]「一人掌識一

423 楊臣彬《惲壽平》，頁201。
424 龔賢〈課徒畫說〉，引自上海書畫出版社編《龔賢研究》，朵雲63集，（上海：上海書畫出版社，2005），頁312。
425 引自汪繹辰輯《大滌子題畫詩跋》，《美術叢書》，十五冊，三集，第十輯，頁28。
426 〈書法至米而橫〉，引自蕭平、劉宇甲著《龔賢》，頁253。
427 喬迅認為石濤的上古是指唐及以前，中古是五代北宋，下古是南宋。參《石濤——清初中國的繪畫與現代性》，頁307。
428 引自汪繹辰輯《大滌子題畫詩跋》，《美術叢書》，十五冊，三集，第十輯，頁16。

代之事」。[429]前驅大師亦只能執掌一代，風氣所開，筆墨亦隨時代不得不變，而自有「新人」執掌一代之事。所以石濤批評時人之一味追求倪瓚、黃公望畫風者，一意簡澹枯寂，不能隨時代風氣所轉，恐無復佳矣。石濤認為前驅大師的崇高屬於他的時代，也如陽明之言「千聖皆過影」，[430]龍溪之言「莫將聖諦累凡夫」。[431]

「筆墨當隨時代」，屬於前驅的時代已逝，前驅只是「過影」：

> 人云：郭河陽畫，宗李成法，得雲煙出沒，峰巒隱顯之態，獨步一時，早年巧贍工致，暮年落筆益壯。余生平所見十餘幅，多人中皆道好，獨余無言，未見有透關手眼。今憶昔遊，拈李白廬山謠寄盧侍御史虛舟作，用我法，入平生所見為之，似乎可以為熙之觀，何用昔為！[432]

石濤認為當代有當代的「郭熙」。當代有當代筆墨的執掌者，何用昔為！

（五）我之為我，自有我在

「阿斯克西斯」（Askesis），是一種旨在達到孤獨狀態的自我淨化運動。自己必須與前驅分離，突出「以自我為中心」的唯我意識，是布魯姆的第五種修正比。[433]

陽明說：「影響尚疑朱仲晦，支離羞作鄭康成」，[434]「乾坤由我

429 汪鋆錄〈清湘老人題記〉，收入吳辟疆校刊《畫苑秘笈》，頁12b。而汪繹辰輯《大滌子題畫詩跋》，頁28則作：「自有一人職掌一人之事」。

430 〈長生〉，《王陽明全集》，卷二十，外集二，頁796。

431 〈桐廬安樂書院與諸生論學次晦翁韻四首〉，《王畿集》，卷十八，頁521。

432 石濤《廬山觀瀑圖》題跋，引自喬迅《石濤——清初中國的繪畫與現代性》，頁362。

433 參朱立元主編《西方美學名著提要》，頁626。

434 〈月夜二首與諸生歌於天泉橋〉，《王陽明全集》，卷二十，外集二，頁787。

在，安用他求為？千聖皆過影，良知乃吾師」，[435]他要擺脫朱子、鄭玄的影響，視千聖為過影，是因為「乾坤由我在」，不假外求：

> 「先認聖人氣象」，昔人嘗有是言矣，然亦欠有頭腦。聖人氣象自是聖人的，我從何處識認。若不就自己良知上真切體認，如以無星之稱而權輕重，未開之鏡而照妍媸，真所謂以小人之腹而度君子之心矣。聖人氣象何由認得？自己良知原與聖人一般，若體認得自己良知明白，即聖人氣象不在聖人而在我矣。[436]

「乾坤由我在」的唯我意識，一切反求諸己，絕其依傍，自作主宰。聖人氣象自是聖人的，是他自證自得，我無從識認，自然無從仿效。如果不就自己良知真切體認，只如無星之稱、未開之鏡，失去自家的準則，無法權衡輕重，也無從判斷是非。所以成就自家心體，自覺自主，「聖人氣象不在聖人而在我」，直下承擔，直造聖域，才是第一義。陽明說：「悟後六經無一字」，[437]錢德洪說：「非學聖人也，能自率吾天也」。[438]自率吾天，六經無一字，可如近溪之言：「至此則不必於仰，而至高在我；不必於鑽，而至通在我；不必於瞻察，而全體呈露於我矣。」[439]

書畫家宣稱「我法」以與前驅大師分離，早已見於魏晉的王廙（276-322）：「畫乃吾自畫，書乃吾自書」，[440]南朝張融：「恨二王無臣法」及宋劉道醇評范寬：「在古無法，創意自我」。[441]明末清初的畫

435 〈長生〉，《王陽明全集》，卷二十，外集二，頁796。
436 《王陽明全集》，卷二，語錄二，頁59。
437 〈送蔡希顏三首〉，《王陽明全集》，卷二十，外集二，頁732。
438 錢德洪〈天成篇〉，《王陽明全集》，卷三十六，年譜附錄一，頁1339。
439 《羅汝芳集》，壹，語錄彙集類，頁338。
440 王廙〈平南論畫〉，引自俞崑編著《中國畫論類編》，頁14。
441 劉道醇〈宋朝名畫評〉（原名〈聖朝名畫評〉），引自俞崑編著《中國畫論類編》，頁412。

家亦然：

> 程正揆：天心難挽遷流事，我法姑存淡遠間。[442]
> 　　　　圖入我法，動靜別致。[443]
> 　　　　蓋平原用筆，卻領會大令意，而出以我法。[444]
> 髡殘：　我說我法，爾點爾頭。[445]

程正揆與髡殘是至交，兩人皆說「我法」。程正揆說歷代的「我法」皆隨時遷移，他的「我法」只是「姑存淡遠間」，本身即是「遷流事」，乃遷流不息。龔賢既說「我法」，也說「我用我法」：

> 我用我法，我法盡而我即為後起之古人，今人未合心而欲與古人相抗，遠矣。[446]

「我法」如果枯竭，則我即成為不再創新的「古人」，而非「新人」。但「古人」也曾創造他的「我法」，龔賢批評時人，不能契合古人創造「我法」之心，即不能創造今人之「我法」，差古人遠矣。戴本孝有一方印為「我用我法」，[447]梅清則有一方印為「我法」，[448]他們兩人共同的友人石濤，則既說「我法」，也說「我用我法」：

> 除卻荊關無筆意，繪成我法一家言。[449]

442 〈題看山圖〉，《青溪遺稿》，卷九，七言律，四庫全書存目叢書，集197，頁449。
443 〈題畫〉，《青溪遺稿》，卷二十三，題跋，四庫全書存目叢書，集197，頁560。
444 《青溪遺稿》，卷二十六，襍著，四庫全書存目叢書，集197，頁574。
445 《奇石圖》題跋，引自薛鋒、薛翔著《髡殘》，頁111。
446 龔賢〈課徒稿一〉，引自《龔賢研究》，朵雲63集，頁300。
447 上海博物館編《中國書畫家印鑑款識》，頁1542。
448 上海博物館編《中國書畫家印鑑款識》，頁871。
449 石濤〈簡寄許勁庵〉，引自汪世清編著《石濤詩錄》，頁24。

> 是法非法，即成我法。[450]
>
> 予自晤後，筆即稱我法，覺有取得。[451]
>
> 一時捧腹曰：我自用我法。[452]
>
> 用我法，入平生所見為之。[453]
>
> 吾昔時見「我用我法」四字，心甚喜之。蓋為近世畫家專一演襲古人，論之者亦且曰：「某筆肖某法，某筆不肖。」可唾矣。[454]

在1691年《為王封濚作山水冊》題跋中，石濤翻然一悟只有一法，得此一法，無往而非法，並不拘於古法、我法或天下人之法。但石濤仍然繼續說「我法」，如《廬山觀瀑圖》題跋：「用我法，入平生所見為之。」此圖喬迅先生依「清湘陳人」的名款及畫風，認為當作於1698-1702年之間。[455]而在晚年所作的《畫語錄》中，石濤提出「一畫之法」，說「無法而法，乃為至法」，[456]仍然強調「我之為我，自有我在」：

> 我之為我，自有我在。古之鬚眉，不能生在我之面目；古之肺腑，不能安入我之腹腸。我自發我之肺腑，揭我之鬚眉。[457]
>
> 在於墨海中立定精神，筆鋒下決出生活，尺幅上換去毛骨，混

450 石濤《為禹老道兄作山水冊》題跋，引自喬迅《石濤——清初中國的繪畫與現代性》，頁338。

451 石濤《蘭竹圖軸》題跋，引自汪世清〈石濤散考〉，收入上海書畫出版社編《石濤研究》，（上海：上海書畫出版社，2002），頁49。

452 引自喬迅《石濤——清初中國的繪畫與現代性》，頁336。

453 石濤《廬山觀瀑圖》題跋，引自喬迅《石濤——清初中國的繪畫與現代性》，頁362。

454 石濤《為王封濚作山水冊》題跋，引自喬迅《石濤——清初中國的繪畫與現代性》，頁341-342。

455 參喬迅《石濤——清初中國的繪畫與現代性》，頁359。

456 《畫語錄‧變化章》，引自楊成寅編著《石濤》，頁265。

457 《畫語錄‧變化章》，引自楊成寅編著《石濤》，頁265。

　　　　沌里放出光明。縱使筆不筆，墨不墨，畫不畫，自有我在。[458]

袁宏道曾說：「真則我面不能同君面，而況古人之面貌乎」，[459]古人的
面貌、古人的情思都不能強行植入我的身心；我自有我的面貌，自有
我的胸懷，與古人無涉。只要是「創意自我」，能使尺幅蛻生新面，
閃耀創造的光芒，縱使是筆法、墨色、線條似乎毫無法度，也自成
「我法」，「自有我在」。而對此創造「我法」的唯我、孤獨狀態，惲
南田稱之為「精神寂寞之表」。[460]

（六）不道古人法在肘

　　「阿波弗里達斯」（A pophrades）或死者的回歸。作為完全成熟
的強者，他們獲得的成就領先於他們的前驅者，以至於在某些時候，
彷彿是前驅在模仿他們。也就是說「新人」強者已經具有前驅的特
點。這樣死去的前驅的回歸，其實是以「新人」的面目出現的。因
此，與其說「阿波弗里達斯」是已死前驅的回歸，不如說是「新人」
早年自我高揚的回歸。[461]
　　陽明既言「心之良知是謂聖」，則「千經萬典，顛倒縱橫，皆為
我之所用」，[462]而六經的實質在吾心：

　　　　故六經者，吾心之記籍也，而六經之實則具於吾心；猶之產業
　　　　庫藏之實積，種種色色，具存於其家。其記籍者，特名狀數目

458　《畫語錄・氤氳章》，引自楊成寅編著《石濤》，頁267。
459　引自高居翰《氣勢撼人──十七世紀中國繪畫中的自然與風格》，（臺北：石頭出版
　　　股份有限公司，1994），頁268。
460　惲南田：「吾嘗執鞭米老，俎豆黃倪，橫琴坐思，或得之精神寂寞之表……將與古
　　　人同室而溯游，不必上有千載也。」「似猶拘于繁簡畦徑之間，未能與古人相遇于
　　　精神寂寞之表也。」引自楊臣彬《惲壽平》，頁198、196。
461　參朱立元主編《西方美學名著提要》，頁626-627。
462　〈答季明德_{丙戌}〉，《王陽明全集》，卷六，文錄三，頁214。

而已。[463]

龍溪也說：

> 書雖是糟粕，然千古聖賢心事賴之以傳。聖賢先得我心同然，
> 有印證之義，其次有觸發之義，其次有栽培之義。[464]

六經是聖賢心事的記錄，如果不求其實質於我心，則六經只是影響恍
惚的虛文條目，懸空而無實。聖賢先得我心同然，六經也因此可以說
是我心的記錄。知道六經的實質在我心，則六經雖是虛文、糟粕，然
千古聖賢心事賴之以傳，皆可為我所用，對成就自家心體，可有印
證、觸發、栽培之義。近溪因此也說：「昔在書冊者，今皆渾全在我
此身。」[465]

陽明心學者同象山，皆言「六經注我」，[466]並且提出「公道」、
「公學」，重新回歸道統之中：

> 陽明：夫道，天下之公道也；學，天下之公學也，非朱子可得
> 而私也，非孔子可得而私也。[467]
> 龍溪：人人有個聖人，一念良知不容毀滅，便是聖人真面
> 目……致此良知……便是學聖人真工夫。考三王、俟後
> 聖而不謬不惑，信諸此而已。六經注我，而不以我注六
> 經，證諸此而已。[468]

463 〈稽山書院尊經閣記乙酉〉，《王陽明全集》，卷七，文錄四，頁255。

464 《王畿集》，附錄二，龍溪會語，頁757。

465 《羅汝芳集》，壹，語錄彙集類，頁56。

466 〈送劉伯光〉，《王陽明全集》，卷二十，外集二，頁742：「謾道六經皆注腳，還誰
一語悟真機」。

467 〈答羅整庵少宰書〉，《王陽明全集》，卷二，語錄二，頁78。

468 〈書顧海陽卷〉，《王畿集》，卷十六，頁476。

六經注我，六經為我所用，乃以致良知為「公道」、「公學」，非任何先聖先賢可得而私。聖人真面目、學聖真工夫，都可以良知檢驗之，考諸三王而不謬，以俟後聖而不惑，「實千古聖聖相傳一點滴骨血也」。[469]

千經萬典，皆為我用，則前驅的回歸，其實是以「新人」的面目出現；六經注我，又彷彿前驅是在向我模仿，向我學習。因此，前驅的回歸，是「新人」已經掌握前驅的成就，從早年的自我高揚，向傳統回歸。

石濤說「不道古人法在肘，古人之法在無偶」，[470]乃是「某家就我也」：

> 縱有時觸著某家，是某家就我也，非我故為某家也。天然授之也。我于古何師而不化之有？[471]

「不道古人法在肘」，不是我刻意去模仿某家，而是「某家就我」，是前驅大師以我的面目出現，彷彿來向我學習。所以古人之法在我的筆墨表現中皆已化為我法，為我所用。並且「古人之法在無偶」，前驅大師的「我法」以及石濤的「我法」，皆只是「一法」：

> 夫茫茫大蓋之中，只有一法，得此一法，則無往非法……並不求合古人，亦並不定用我法，皆是動乎意、生乎情、舉乎力、發乎文章，以成變化規模。噫嘻！後之論者指而為吾法也可，指而為古人之法也可，即指而天下人之法也亦無不可。[472]

469 《王陽明全集》，卷三十四，年譜二，頁1279。
470 石濤1697年〈題狂壑晴嵐圖〉，引自汪世清編著《石濤詩錄》，頁39。
471 《畫語錄·變化章》，引自楊成寅編著《石濤》，頁265。
472 石濤《為王封濚作山水冊》題跋，引自喬迅《石濤──清初中國的繪畫與現代性》，頁341-342。

只要是「動乎意、生乎情、舉乎力、發乎文章，以成變化規模」，就得「一法」，就能無往而非法。古人之法、我法、天下人之法皆要得此「一法」，得此「一法」則諸法皆為我用，無分古法、我法、天下人之法。因此，石濤的「一法」也是「公道」、「公學」，是根本之法，是千古畫學的「滴骨血」。石濤藉由「一法」的提出，又使自己從高揚自我，向整個畫學傳統回歸：

> 此道見地透脫，只須放筆直掃，千巖萬壑，縱目一覽，望之若驚電奔雲，飄飄自起。荊關耶？董巨耶？倪黃耶？沈文耶？誰與著名？……一人掌識一代之事，必欲實求其人，令我從何處說起。[473]

見地透脫，能得「一法」，只須放筆直掃，無往而非法。即是荊關、董巨、倪黃、沈文傳統的繼承者，掌識一代之事。

　　透過對布魯姆「影響的焦慮」六種修正比的分析，可以將石濤高揚自我的「自有我在」、「用我法」，與回歸傳統的「不道古人法在肘」、「某家就我」，視為影響焦慮下的整體發展。可以將「惱殺米顛、笑倒北苑」的臆造戲擬，與「除卻荊關無筆意」、「倪黃生面是君開」的補充發展，當作臆造性臨摹的兩種方式。也可以將回溯「古人未立法之先」的返歸歷史開端，與「何用昔為」、「筆墨當隨時代」的歷史進化觀，都一起接納為石濤影響的焦慮下，對「時」的不同思考。總而言之，石濤影響的焦慮所產生，諸多看似對立、矛盾的主張，都是焦慮本身的表現，而這個矛盾、衝突的焦慮情緒，也深刻地呈現為石濤的「創作」情態。

473 汪鋆錄〈清湘老人題記〉，收入吳辟疆校刊《畫苑秘笈》，頁12b。

第四章
繪畫的本體、工夫

　　本章將對石濤繪畫思想上的三個重要概念：一畫、蒙養、生活，以詞源探究的方式，從詞彙的使用脈絡，理解其意涵。

　　全論文的「本體」多在心學的語境下使用。心學論「本體」乃形質出現之前的「形上」之學，與亞理斯多德區分形式、質料以追問萬事萬物是其所是第一因，當歸「形下」之學者不同；心學「本體」因此也未涉及「唯心主義」（idealism，謝遐齡老師譯為形本論）或「唯物主義」（materialism，謝師譯為質本論）之爭。[1] 既然未見形質，故陽明心學者屢屢破除將「本體」「物」化、「實體」化的思考。如陽明言「太虛無形」、[2]「道無方體」、[3]「心無體」、[4]「無方體無窮盡」、[5]「安可以形象方所求哉」。[6] 龍溪言「良知惟無物，始能盡萬物之變」。[7] 近溪言「心性原屬化機，變見隨時，本無實體」、[8]「變易而無方，神妙而無體」、[9]「莫可方物探討，莫可言句形容」、[10]「無方無體」、[11]「其神

1　參謝遐齡老師〈格義、反向格義中的是是非非──兼論：氣本論不是唯物主義〉，（2009年陝西師範大學《長安大講堂》講稿），頁1-6。
2　《王陽明全集》，卷三，語錄三，頁106。
3　《王陽明全集》，卷一，語錄一，頁21。
4　《王陽明全集》，卷三，語錄三，頁108。
5　《王陽明全集》，卷二，語錄二，頁85。
6　《王陽明全集》，卷二，語錄二，頁62。
7　〈答季彭山龍鏡書〉，《王畿集》，卷九，頁214。
8　《羅汝芳集》，壹，語錄彙集類，頁277。
9　《羅汝芳集》，壹，語錄彙集類，頁70。
10　《羅汝芳集》，壹，語錄彙集類，頁72。
11　《羅汝芳集》，壹，語錄彙集類，頁63。

無方，其體無定，而其出無窮」、[12]「無體之體，其真體乎！」[13]不從已見形跡的形、質概念追問「本體」，心學的「本體」無形象、無方體、無實體、不可方物，程明道已言之：「道體物而不遺，不應有方所」。[14]而心學由「形上」、無物、無實體的「本體」以探求萬物之源，與程朱理學無不同，並且可以說是中國思想，不分儒、釋、道的共同傾向。因此，本章在探討石濤的「一畫」本體時，首先就排除了將「一畫」視為線條、一筆一畫的見解，[15]而其中包括禪宗「以杖面前畫一畫」、「以足畫一畫」等公案。[16]

　　張載（1020-1077）《正蒙・太和篇》：「太虛無形，氣之本體」，以「太虛」為「本體」，引來二程、朱子「渠本要說形而上，反成形而下」的非議，朱子並進一步批評張載《正蒙》說道體處「止是說氣」。[17]陽明說：「良知之虛，便是天之太虛；良知之無，便是太虛之無形。日月風雷山川民物，凡有貌象形色，皆在太虛無形中發用流行，未嘗作得天的障礙。」[18]則並不反對張載以「太虛無形」說「本體」。陽明說「孟子性善，是從本原上說。然性善之端須在氣上始見得，若無氣亦無可見矣……若見得自性明白時，氣即是性，性即是氣，原無性氣之可分也。」[19]又言：「以其流行而言謂之氣」，[20]乃是以「氣」為「性」之「用」。與張載「太虛無形，氣之本體」、「知虛

12 〈無閒堂稿序〉，《羅汝芳集》，貳，文集類，頁456。

13 《羅汝芳集》，壹，語錄彙集類，頁390。

14 《河南程氏遺書》卷第二上，《二程集》頁21。引自張亨老師《思文之際論集──儒道思想的現代詮釋》，頁203。

15 持此看法的，如俞劍華、黃蘭坡、周汝式、方聞，參朱良志《石濤研究》，頁10，注1。

16 參中村茂夫《石濤──人と藝術》，頁140。

17 參張亨老師《思文之際論集──儒道思想的現代詮釋》，頁203-205。

18 《王陽明全集》，卷三，語錄三，頁106。

19 《王陽明全集》，卷二，語錄二，頁61。又卷三，語錄三，頁101：「氣亦性也，性亦氣也，但須認得頭腦是當」。

20 《王陽明全集》，卷二，語錄二，頁62。

空即氣」，之以「太虛」為「體」，「氣」為「用」，皆在表示「體用不二」、「體用相即」之意。[21]則陽明可謂善解張載「太虛即氣」之說。

「氣」是「用」，故龍溪亦言「仁是生理，息即其生化之元，理與氣未嘗離也」，[22]但他又如朱子，批評張載《正蒙・太和篇》說：「是尚未免認氣為道，若以『清虛一大』為道，則濁者、實者、散殊者，獨非道乎？」[23]龍溪既以「仁」為「生理」，「息」為「理」的「生化之元」，即以「氣」為「理」的發用，理氣不離，則同於張載、陽明「體用不二」、「體用相即」之意。他雖不免落入朱子批張載「止是說氣」的理解，但是與朱子區分「理」為「形而上」、為「道」，「氣」為「形而下」、為「器」者仍然不盡相同。

張載的「太虛即氣」、陽明的「氣即是性，性即是氣」、龍溪的「理與氣未嘗離」，都在表示「體用不二」、「體用相即」，以彰顯「本體」的「活動義」，「本體」非超絕於形上，與形下隔絕的理體。[24]石濤的「夫一畫含萬物於中」，[25]乃陽明「凡有貌象形色，皆在太虛無形中發用流行」之意。其「化一而成氤氳」，[26]與張載「太虛即氣」同，皆表示「一畫」之為「本體」，與「氣」之「用」不離。故石濤的「一畫」本體，亦當由「體用不二」、「體用相即」，有「活動義」理解，而

21 張亨老師《思文之際論集——儒道思想的現代詮釋》，頁210-211：「此『虛空』是不能解釋成『氣』的，它實在是前後文中『太虛』的同義語……是以『虛空即氣』實際上是表示『體用不二』之意。」

22 〈致知議辯〉，《王畿集》，卷六，頁141。

23 〈水西經舍會語〉，《王畿集》，卷三，頁63。朱子批評張載「太虛即氣」，參張亨老師《思文之際論集——儒道思想的現代詮釋》，頁204-205。

24 參楊儒賓老師《儒家身體觀》，頁372-373：「王陽明說『性即是氣』，不是把性當成氣的述詞。他是強調性也有活動義……而依王陽明的用語習慣，只要活動處——不管形上或形下——都可以用『氣』字形容……他同樣要打通形上界與形下界的管道。此後，超絕的世界不見了，它活動於形上、形下的人之全幅世界。」

25 《畫語錄・尊受章》，引自楊成寅編著《石濤》，頁266。

26 《畫語錄・氤氳章》，引自楊成寅編著《石濤》，頁267。

非超絕的形上「本體」。並且，石濤亦非「元氣論」或「唯氣論」者。

　　強調「本體」有「活動義」，龍溪說「心則靈氣之聚」、[27]「知是貫徹天地萬物之靈氣」、[28]「心之靈氣」，[29]則是直接將「靈氣」歸為「本體」所屬。而石濤亦言「虛靈」本體，貫通為「筆頭靈氣」。[30]因此，石濤的「一畫」本體亦為「靈氣之聚」，這可以在「天蒙」、「鴻濛」、「混沌」、「氤氳」等語彙與「一畫」的關係上探求。「氣」雖為「用」，但不必然是形下、已見形質的概念，「氣」仍然有形上的意涵。「而王陽明的用法中，任何形上、形下的活動都可以用氣形容之，」[31]「氣」因而也是「本體」的規定。劉宗周亦如此，「蕺山嚴厲批判朱子的理氣觀，因為在朱子理、氣二分的義理架構中，『理』成了純然抽象之物。故蕺山將形下之氣上提，使形上之理取得活動義，而不再只是抽象、掛空之理。」[32]「氣」為「用」，又是形上的概念，李明輝先生說：「我們可以區分兩種不同的體用關係：其一是將體、用分屬形上、形下，成為『所以然』與『然』的關係，這可稱為『垂直的體用關係』；其二是將用視為體在同一存有層面上的具現，而非將體、用分屬形上、形下，這可稱為『水平的體用關係』。」[33]「氣」為「用」，又具形上的意涵，即是一種「水平的體用關係」，石濤的「一畫」與「氣」亦是「水平的體用關係」。

　　當然，我們也必須理解，陽明心學對「本體」的指述是「一物而

27　〈天柱山房會語〉，《王畿集》，卷五，頁117。

28　〈三山麗澤錄〉，《王畿集》，卷一，頁12。又頁348：「通天地萬物一氣耳，良知，氣之靈也……而靈氣無乎不貫。」

29　〈南雝諸友雞鳴憑虛閣會語〉，《王畿集》，卷五，頁112。

30　引自汪繹辰輯《大滌子題畫詩跋》，《美術叢書》，十五冊，三集，第十輯，頁31。《王畿集》，頁772：「知是心之虛靈」。

31　引自楊儒賓老師《儒家身體觀》，頁371。

32　引自李明輝《四端與七情──關於道德情感的比較哲學探討》，頁176。

33　引自李明輝《四端與七情──關於道德情感的比較哲學探討》，頁104。

殊名」的，[34]如「樂是心之本體」、[35]「至善者心之本體」、[36]「知是心之本體」、[37]「心之本體，即天理也……灑落為吾心之體」、[38]「靜者心之本體」、[39]「淡，原是心之本體」、[40]「虛寂者，心之本體」、[41]「定者，心之本體」、[42]「無欲者，心之本體」。[43]又或者稱「蒙體」、[44]「樂體」、[45]「獨之靈體」、[46]「知體」、[47]「無為之靈體」、[48]「中的本體」[49]等。由於問學對話所引述的經典、文獻語境不同，因此也從不同的面向指點出「本體」。其中亦多指涉「工夫」者，如「靜」、「無欲」、「定」、「無為」、「獨」等，由此可知，陽明心學「本體上說工夫……工夫上說本體……本體工夫合一」[50]的思想，亦反映在對

34 楊簡《己易》，引自朱伯崑《易學哲學史》，（北京：北京大學出版社，1988），中冊，頁560。

35 《王陽明全集》，卷三，語錄三，頁112。〈與黃勉之 二甲申〉，卷五，文錄二，頁194。《王心齋全集》，卷二，語錄，頁1b。〈答南明汪子問〉，《王畿集》，卷三，頁67。

36 《王陽明全集》，卷三，語錄三，頁97。

37 《王陽明全集》，卷一，語錄一，頁6。

38 〈答舒國用癸未〉，《王陽明全集》，卷五，文錄二，頁190。

39 〈答中淮吳子問〉，《王畿集》，卷三，頁70。

40 〈沖元會紀〉，《王畿集》，卷一，頁4。

41 〈東遊問答〉，《王畿集》，附錄二，龍溪會語，頁726。而頁26作：「寂者，心之本體」。頁78又稱之「寂體」。

42 《王畿集》，附錄二，龍溪會語，頁788。又頁140：「先師云『定者心之本體』」。

43 〈南雍諸友雞鳴憑虛閣會語〉，《王畿集》，卷五，頁112。

44 《王畿集》，附錄二，龍溪會語，頁720。

45 《羅汝芳集》，壹，語錄彙集類，頁164。

46 《羅汝芳集》，壹，語錄彙集類，頁126。又頁85：「蓋獨是靈明之知，而此心本體也……只一靈知，故謂之獨也。」《王畿集》，頁131：「獨知無有不良，不睹不聞，良知之體，顯微體用，通一無二者，此也……乾知即良知……不與萬物作對，故謂之『獨』。以其自知，故謂之『獨知』」，「獨知」又見頁51、29。

47 〈致知議略〉，《王畿集》卷六，頁131。頁33有「統體」之說，待考。

48 〈半洲劉公墓表〉，《王畿集》，卷二十，頁641。

49 《王心齋全集》，卷二，語錄，頁13b。

50 《王陽明全集》，卷三，語錄三，頁124。

「本體」的指稱中，可以視之為「工夫上說本體」的表述方式。

陽明說：「功夫不離本體；本體原無內外。只為後來做功夫的分了內外，失其本體了。如今正要講明功夫不要有內外，乃是本體功夫。」[51]陽明的「本體功夫」，乃是功夫沒有內外之分，亦即不是割裂寂、感，不是以寂為內，以感為外，而將工夫區分為寂之工夫、感之工夫。龍溪則稱之為「合本體工夫」，龍溪說：「『即寂而感行焉，即感而寂存焉』，正是合本體之工夫……蓋因世儒認寂為內、感為外，故言此以見寂感無內外之學。」[52]若是分工夫為內外，即是工夫與本體斷為兩截，將有逐物、泥虛之弊。石濤的「蒙養」、「生活」作為繪畫的工夫，亦當是「合本體工夫」，即「蒙養」非寂、非內，「生活」非感、非外，「蒙養」與「生活」無寂感、內外之分。

劉宗周發揮陽明「工夫上說本體」的思路，云：「學者只有工夫可說，其本體處，直是著不得一語。才著一語，便是工夫邊事。然言工夫而本體在其中矣。大抵學者肯用工夫處，即是本體流露處，其善用工夫處，即是本體正當處。非工夫之外，別有本體，可以兩相湊泊也。」[53]蕺山認為對「本體」的指稱，其實都是「工夫邊事」，但雖是說工夫，而本體在其中矣，並非工夫之外別有「本體」。所以蕺山在陽明、龍溪「本體工夫合一」、「工夫上說本體」的基礎上，進一步強調「非工夫之外，別有本體」，則是在顯明工夫的重要性上，說明

51 《王陽明全集》，卷三，語錄三，頁92。

52 〈致知議辯〉，《王畿集》，卷六，頁134。頁59：「是合本體的工夫」，頁67：「是合本體功夫」。頁133：「明道云：『此是日用本領工夫，卻於已發處觀之。』」頁78：「原是吾人本領功夫」。《羅汝芳集》，頁80：「工夫與本體，原合一而相成也……蓋因時，則是工夫合本體，而本體做工夫，當下即可言悅，更不必再俟習熟而後悅。」

53 《明儒學案·蕺山學案》，卷六十二，沈本，頁1559。引自張亨老師《思文之際論集——儒道思想的現代詮釋》，頁355。張亨老師說：「蕺山以『獨』為本體，已是偏在工夫上說。並認為非工夫之外，另有一個本體。這使得黃宗羲因此才發展出『心無本體，工夫所至，即其本體』之說。」

「工夫與本體亦一」。[54]本章討論石濤的繪畫「本體」與「工夫」，雖然分列「本體」、「工夫」為兩節，但並非在思路上認為石濤的繪畫「本體」、「工夫」可以二分，只是為了語詞探源的方便。

簡要歸納上述的討論，可以有助於確立石濤「一畫」本體的主要規定性，並釐清其「本體」、「工夫」的關係：

一　「氣」為「一畫」本體之「用」，彰顯「一畫」的「活動義」，體用相即，「一畫」非超越於形上而與形下隔絕。

二　「一畫」為「體」，「氣」為「用」，而「氣」亦屬「形上」，「一畫」與「氣」乃「水平的體用關係」，故石濤言「氣」，卻非「元氣論」或「唯氣論」者。

三　「本體」、「工夫」合一不離，本體無分內外、寂感，「工夫」亦然。「蒙養」與「生活」亦非一寂一感，一內一外。

第一節　繪畫的本體：一畫

石濤的「一畫」本體是帶著宇宙論色彩的，在探討石濤的「一畫」思想之前，先由「一畫」的詞義探源，掌握石濤之前，以「一畫」為「本體」的詞義發展。

一　「一畫」之為「本體」探源

「一畫」一詞與《易》密切相關，《世說新語・文學》「殷與孫共論易象妙于見形」下劉孝標（462-521）注：

54 劉蕺山言引自張亨老師《思文之際論集──儒道思想的現代詮釋》，頁355。而陽明只是說：「合著本體的，是工夫；做得工夫的，方識本體。」見《王陽明全集》，卷三十二，補錄，頁1167。

其論略曰：聖人知觀器不足以達變，故表圓應于著龜，圓應不可為典要，故寄妙跡于六爻。六爻周流，唯化所適，故雖一畫而吉凶并彰，微一則失之矣。[55]

此「一畫」當指「一爻」，亦見於朱子（1130-1200）：

太極之判，始生一奇一偶，而為一畫者二，是為兩儀。[56]

而以「一畫」為「本體」，已見於謝上蔡門人朱震（1072-1138），他著《周易集傳》，附〈易圖〉和〈易叢說〉，[57]〈易叢說〉：

至隱之中，萬象具焉，見而有形，是為萬物。人見其無形也，以為未始有物焉，而不知所謂物者，實根于此。今有形之初，本于胞胎，胞胎之初，源于一氣。而一氣而動，絪縕相感，可謂至隱矣，故聖人畫卦以示之。一畫之微，太極兩儀四象八卦無所不備。謂之四象，則五行在其中矣。[58]

「一畫之微，太極兩儀四象八卦無所不備」，則朱震之「一畫」乃

55 引自朱伯崑《易學哲學史》，（北京：北京大學出版社，1986），上冊，頁324-325。而頁326說：「據此，劉孝標注引，乃殷浩的《易象論》，是對孫盛的《易象妙于見形論》的反駁。」

56 引自朱伯崑《易學哲學史》，中冊，頁408。又頁478。

57 朱伯崑《易學哲學史》，中冊，頁339。

58 引自朱伯崑《易學哲學史》，中冊，頁369，「一畫之微」斷句原為「一，畫之微」，然頁370作者解釋說：「此『一』畫，雖然細微……就畫卦說，此一畫即邵雍說的太極之象，」因此以之斷為「一畫之微」文義較合理。

而同書頁368-369朱震曰：「易有太極，太虛也。陰陽者，太虛聚而有氣也；柔剛者，氣聚而有體也。仁義根于太虛，見于氣體而動于知覺者也。」則亦同張載「太虛即氣」。雖以「氣」為「用」，然「氣」乃形上概念，彰顯「本體」之「活動義」。故朱震雖言「一氣」、「一元之氣」，卻非元氣論或唯氣論者。

「本體」，而楊簡（1140-1225）〈家記—己易　泛論易〉亦然：

> 易者己也……包犧氏欲形容易是己，不可得，畫而為一。於
> 戲！是可以形容吾體之似矣……吾性澄然清明而非物，吾性洞
> 然無際而非量。天者吾性中之象，地者吾性中之形，故曰在天
> 成象，在地成形，皆我之所為也。混融無內外，貫通無異殊，
> 觀一畫其旨昭昭矣……言乎可指之象，則所謂天者是也，天即
> 乾健者也。天即一畫之所似者也。天即己也，天即易也。地者
> 天中之有形者也……吾未見夫天與地與人之有三也，三者形
> 也，一者性也，亦曰道也，又曰易也，名言之不同而其實一體
> 也……坤者兩畫之乾，乾者一畫之坤也……又曰吾道一以貫
> 之……皆我之為也。[59]

　　楊簡以「一畫」為「吾體」、為「天」之形容，「一畫」即「天」
即「我」即「易」即「道」，名言不同，而其實「一體」。乃以「一
畫」為「本體」，以「一畫」混融內外，貫通殊異，故曰「吾道一以
貫之」。則「一畫」既是「天」，又是「我」，與石濤「本之天而全之
人」的思想契合。「一畫」即「天」，乃偏於「乾健」以言，石濤《畫
語錄・尊受章》：「夫受畫者，必尊而守之，強而用之，無間於外，無
息於內。《易》曰：『天行健，君子以自強不息。』此乃所以尊受之
也。」言人當尊受「一畫」，即「一畫」之乾健不息以自尊自強，亦
如楊簡。石濤《畫語錄・一畫章》總結曰：「吾道一以貫之」，將「一
畫」與「一以貫之」連繫，也同於楊簡。

59 楊簡《慈湖遺書》，卷七，欽定四庫全書，（北京：鷺江出版社，2004），頁1a-3b。
　　而陸游（1125-1210）《劍南詩稿・讀易詩》已言：「無端鑿破乾坤秘，禍始義皇一畫
　　時」，引自薛永年〈畫法關通書法律——也談石濤一畫論〉，收入《石濤研究》，（上
　　海：上海書畫出版社，2002），頁197。陸游之詩「義皇一畫」已彰顯「一畫」的人
　　元意涵，但似偏負面。

　　元代郝經（1223-1275）《陵川集》論書法，說「萬象生筆端，一畫立太極」，[60]以「一畫」為「太極」，是生化萬象的本源。

　　入明之後，以「一畫」為「本體」，可見於王龍溪（1497-1582），他為「心極書院」作〈碑記〉，曰：

> 有無之間不可以致詰……蓋漢之儒者泥於有象……是為有得於太極似矣，而不知太極為無中之有，不可以有名也。隋、唐以來，老、佛之徒起……一切歸之於無，是為有得於無極似矣，而不知無極為有中之無，非可以無名也。周子洞見二者之弊……建立圖說，以顯聖學之宗，定之以中正仁義而主靜。中正仁義云者，太極之謂；而主靜云者，無極之謂；人極於是乎立焉……夫自伏羲一畫以啟心極之原，神無方而易無體，即無

60　薛永年〈畫法關通書法律——也談石濤一畫論〉，收入《石濤研究》，頁196-197。
　　而古雨蘋《戴本孝生平與繪畫研究》，中央大學藝術研究所，碩士論文，2009，頁123，引杜瓊〈贈劉草窗畫〉：「河圖一畫人文現，書畫已在羲皇時」，認為杜瓊的「一畫」可以是「最初之畫」或「這一圖畫」兩個意思之一。又說杜瓊在使用「一畫」這字眼時，未指涉太多形而上哲學觀念或創作原則論，而「河圖一畫人文現」可以翻譯成「河圖的出現，人類文明也因此誕生」。筆者認為杜瓊（1396-1474）並未以「一畫」為專有名詞，而只是說「河圖一旦畫出」。
　　而陳白沙弟子莊昶（1437-1499）《定山集》，卷十，〈鄭氏家藏古畫卷引〉：「畫，一也，而有以心以畫之不同者，何哉？蓋以心則天地萬物總吾一體，腮艸不除，皆吾生意；元會運世，皆吾古今；伏羲周孔顏曾思孟，皆吾人物；易書詩禮春秋，皆吾六經；帝力何有，太平無象，皆吾化育。畫，一我也；吾，一畫也。吾之與畫，未嘗有二，又豈可以差殊觀哉！苟或不然，而惟畫是尚，則雖輞川一畫，不過描之精熟而已。」（金陵叢書，丁集，翁長森、蔣國榜校印，上元蔣氏慎修書屋出版，1914-1916年刊）莊昶說同樣是繪畫作品，有的作畫者畫之「以心」，有的「惟畫是尚」，莊昶則強調「以心」的重要。作畫「以心」，則「畫，一我也；吾，一畫也。吾之與畫，未嘗有二」，以心作畫則我即畫，畫即我。我與畫為一。莊昶的「畫，一我也；吾，一畫也。」兩個「一」皆量詞，「一畫」非專有名詞。後文的「輞川一畫，不過描之精熟」，乃批評「惟畫是尚」，亦非以「一畫」為「本體」。朱良志《扁舟一葉——理學與中國畫學研究》，頁203，已引莊昶此言，然文字略不同。

極也。[61]

龍溪以「一畫」為「無極」，神妙無方、變易無體，但「無極」乃「有中之無，非可以無名」。即龍溪雖以「一畫」為「無極」，為「心」的本原，然「一畫」實是「無中之有」、「有中之無」，「有無之間不可以致詰」。石濤《畫語錄・一畫章》：「立一畫之法者，蓋以無法生有法，以有法貫眾法也。」又《畫語錄・了法章》：「是一畫者，非無限而限之也，非有法而限之也，」即以「一畫」非「無限」，亦非「有法」；若只以「無限」來理解，乃溺於「無」，若只以「有法」來理解，乃滯於「有」，二者皆是對「一畫」的限制。故「無法生有法」亦不可斷有、無為兩截，執著於「無生有」，此同於龍溪之「一畫」，乃「有無之間不可以致詰」。

近溪（1515-1588）亦以「一畫」為「本體」，李贄〈參政羅公〉記近溪學《易》於胡宗正，宗正謂曰：「若知伏羲當日從平地著此一畫耶？」[62]而近溪對「一畫」確實有悟：

> 此易之卦象，完全只太極之所生化。蓋謂卦象雖多，均成個混沌東西也。若人於此參透，則六十四卦原無卦，三百八十四爻原無爻，而當初伏羲仰觀俯察、近取遠求，只是一點落紙而已。此落紙的一點，卻真是黑董董而實明亮亮；真是圓陀陀而實光爍爍也。要之，伏羲自無畫而化有畫，自一畫而化千畫，夫子將千畫而化一畫，又將有畫而化無畫也已。[63]

61　見於《王陽明全集》，卷三十六，年譜附錄一，頁1335-1336。而《王畿集》，卷十八，頁514，〈一線天〉：「一線憑何有，還從無處來。二儀方合體，太極此分胎。邵子丸頻弄，庖羲畫始開。」乃是以「一線」發揮庖羲「一畫」之意。以「一線」之有從無而來，則以「一線」為「太極」，故龍溪之「一畫」實「有無之間不可以致詰」。

62　《羅汝芳集》，附錄，頁869。

63　《羅汝芳集》，壹，語錄彙集類，頁23。

近溪以「一畫」為「乾畫」、「太極」、「乾知」，[64]他說伏羲當初「只是一點落紙而已」，故又以「一點」稱之，言「保合初生一點太和」，[65]「合天人物我於一點虛靈不昧中」。[66]他闡發「一畫」之「自無而有」、「自有而無」的循環運動，說伏羲是發明「一畫」的「自無畫而化有畫，自一畫而化千畫」，即「一畫」的造生義；孔子則發明「將千畫而化一畫，又將有畫而化無畫」，即「一畫」的化無義。則伏羲與孔子乃闡明了「一畫」既有所「造」即有所「化」，既有所「化」即有所「造」的自身運動。近溪說《易》之卦象為太極生化，而卦象又復歸於混沌，亦在明「本體」由無而有，由有而無的自身運動。石濤《畫語錄・絪縕章》：「闢混沌者，舍一畫而誰耶？……自一以分萬，自萬以治一，化一而成絪縕，」亦在明「一畫」由闢混沌、自「一以分萬」，至「萬以治一，化一而成絪縕」，乃是一往一復、一順一逆；由一而萬，由萬化一；由闢混沌而復歸絪縕太和的循環運動，並且此流行運動彰顯為「氣」。

而近溪以伏羲「落紙的一點」為「一畫」，以「一畫」為「乾知」，為「一點虛靈不昧」，則又落於「心」的本體而言。他也說：

> 夫自伏羲畫乾而一之體立，繼自堯舜傳心而一之義彰……無非求夫此一之精微透徹而無內，渾淪統會而無外……忽然開口叫個「仁」字出來，便把身心、家國、天下萬世，一以貫之。[67]

64 《羅汝芳集》，壹，語錄彙集類，頁61：「夫自伏羲畫乾而一之體立，繼自堯舜傳心而一之義彰。」頁79：「則乾實統乎坤……浩浩其天，了無聲臭，伏羲畫之一，以專其統；文王象之元，以大其生，然皆不若夫子之名之以『乾知太始』，而獨得乎天地人之所以為心者也……而心，固天心，人亦天人矣。」頁81：「蓋伏羲當年……渾作個圓團、光爍爍的東西，描不成，寫不就，不覺信手禿點一點，原也無名，也無字，後來卻只得叫他做乾畫，叫他做太極也，此便是性命的根源。」

65 《羅汝芳集》，壹，語錄彙集類，頁134。

66 《羅汝芳集》，壹，語錄彙集類，頁18。

67 《羅汝芳集》，壹，語錄彙集類，頁61。

楊簡已言「乾者一畫之坤也」，近溪則直接以「乾畫」為「一畫」，為
「一之體」，為「仁」，乃言「一之體立」即可「一以貫之」。上言楊
簡以「一畫」為「我」，而言「吾道一以貫之」，與近溪皆彰顯「人
元」之意義。且陸王心學「一以貫之」，乃先「一」後貫，陸象山
說：「一是即皆是，一明即皆明」，[68]近溪也說：「蓋一明則皆明，一誤
則皆誤」。[69]石濤的「一畫」亦落於「心」而言，其《畫語錄・一畫
章》：「夫畫者，從於心者也……此一畫收盡鴻濛之外，即億萬萬筆
墨，未有不始於此而終於此，惟聽人之握取之耳。」、《畫語錄・山川
章》：「以一畫測之，即可參天地之化育也……我有是一畫，能貫山川
之形神。」、《畫語錄・皴法章》：「因受一畫之理而應諸萬方」，皆是
以人受「一畫」，人有「一畫」即可參天地化育，貫山川形神，彰顯
「人元」的意義。而此「一畫」即是「心」，《畫語錄・了法章》：「古
今法障不了，由一畫之理不明。一畫明，則障不在目而畫可從心，畫
從心而障自遠矣。」、《畫語錄・山川章》：「是故古人知其微危，必獲
於一。一有不明則萬物障，一無不明則萬物齊。」石濤以「一畫明」
即是「從於心」，即確立「一畫」、「心」之「本體」，即可「一是即皆
是，一明即皆明」，即可「一以貫之」。若是不能確立「一畫」本體，
「一誤則皆誤」，反受法障。故石濤強調「一有不明則萬物障，一無
不明則萬物齊」。[70]

68　《象山全集》，卷三十五，頁28a。

69　《羅汝芳集》，壹，語錄彙集類，頁185。

70　石濤《畫語錄・皴法章》：「一畫落紙，眾畫隨之；一理才具，眾理付之。審一畫之
　　來去，達眾理之範圍。」亦如同陸象山：「一是即皆是，一明即皆明」，在明「一以
　　貫之」，先「一」後「貫」之義。然「一畫落紙」的「一畫」在此指一筆一線。在
　　石濤之前，惲向（1586-1655）已有類似說法，見惲南田〈上伯父香山翁〉：「伯父教
　　我曰：作畫須求一筆是。……臨摹古人畫冊既卒業，取己所模本並觀，面目不相
　　遠，而都無神明，乃于伯父所謂一筆者欣然有入處。夫一者，什百千萬之所從出
　　也；一筆是，千萬筆不離于是，千萬筆者，總一筆之用也。」（引自楊臣彬《惲壽
　　平》，頁235。）則亦有以「一筆」為「體」，「千萬筆」為「用」之意。龔賢〈課徒

劉宗周（1578-1645）、黃道周（1585-1646）、覺浪道盛（1592-1659）亦皆以「一畫」為「本體」，先看劉宗周：

> 聖人作易，從一畫始，即太極也……此宓羲氏作易緣起也。聖人初然只是信手一下，遂為大易母，因而生生焉。[71]
> 聖人一一以身印之，見得盈天地間之理，總是吾心之理，於是會作一箇，分作千萬箇，信手一畫，捷不停手，再畫三畫。[72]

蕺山以「一畫」為「太極」，即「吾心之理」，「會作一箇，分作千萬箇」。他主張「上者即其下者也，器外無道也。即變通、即事業，皆道也，而非離器以為道也。」[73]「蓋曰道無道，即乾坤之生生而不息者是……強名之曰『太極』，而實非另有一物立於兩儀、四象之前。周子曰『無極而太極』，又曰『太極本無極』，斯知道者也。」[74]則是「一畫」本體並非超然於兩儀、四象之前而另有一物，「一畫」非「離器以為道」；「一畫」乃是自一分萬，而即「一」為「萬」，即「萬」為「一」；[75]「一畫」因而可以說是保存差異性的「一」，蕺山

稿一〉亦言：「一筆是則千筆萬筆皆是，一筆不是則千筆萬筆皆不是。」（引自《龔賢研究》，朵雲63集，頁297。）笪重光（1623-1692）〈畫筌〉：「千筆萬筆易，當知一筆之難。」（引自俞崑編著《中國畫論類編》，頁811。）三人之「一筆」已與王子敬的「一筆書」、陸探微之「一筆畫」指「連綿不斷」者不同。（見張彥遠〈歷代名畫記敘論·論顧陸張吳用筆〉，俞崑編著《中國畫論類編》，頁36。）而上引惲壽平文，同書頁234，已追問「宗少文一筆畫」與惲香山「一筆」之差異。

71 〈周易古文鈔〉，《劉宗周全集》，第一冊，經術，頁7-9。
72 〈周易古文鈔〉，《劉宗周全集》，第一冊，經術，頁238。
73 〈周易古文鈔〉，《劉宗周全集》，第一冊，經術，頁234。
74 〈周易古文鈔〉，《劉宗周全集》，第一冊，經術，頁234-235。
75 龍溪言陽明之學：「晚年造履益就融釋，即一為萬，即萬為一，無一無萬，而一亦忘矣。」見《王畿集》，附錄二，龍溪會語，頁693。《羅汝芳集》，壹，語錄彙集類，頁38亦言：「學問頭腦，含藏造化，妙在善自用心者，便畢竟得之，既能統萬為一，復能貫一於萬。」

因而說：「同乃所以為殊也」。[76]石濤《畫語錄・氤氳章》：「自一以分萬，自萬以治一」，《畫語錄・資任章》：「以一治萬，以萬治一」，乃是即「一」為「萬」，即「萬」為「一」，即是保存差異性的「一」，「一畫」本體並非與個別、變化的感性世界隔絕。故石濤《畫語錄・尊受章》曰：「夫一畫含萬物於中」。

黃道周言：「僕嘗耽浸此道三十餘年，以為千古聖賢，思歸無思，慮歸不慮，始於一畫，究於二十六萬二千百四十四……歷此人生象數之所從出……本自然之盈縮，依日月之遲疾，以求日月星漢之次，皆以一畫參十八變，視其歸奇盈縮之故……是為天道象數之所從出。」[77]黃道周以「一畫」為人生象數、天道象數之所從出，亦是以「一畫」為本體。而覺浪道盛則言：

> 天地萬物，非真陽皆不能生，所謂天地之大德曰生，生生不息之謂易，心之精神之謂聖。金剛先後智，以無所住而生之，伏羲之最初所畫，只一畫也，只此一畫，是乾卦之潛，復卦之初，非此一畫，由從何處得見天地之心乎。[78]

「一畫」即是乾卦、復卦的「乾畫」，由之以見「天地之心」，則「一畫」即本體之「心」。這段引文是覺浪的〈麗化說〉，亦在申述其〈尊火為宗論〉，主張五行中獨以火為正的要義。「這個論點是從《易經》來的，這是種講求『有』、『動』、『生』的思想……他認為這些工夫論語言都預設著有一真火存焉，此真火如復卦最下一爻……以火名心，

76　〈周易古文鈔〉，《劉宗周全集》，第一冊，經術，頁126。

77　黃道周《易說卷》，引自《蘭千山館法書目錄》，（臺北：國立故宮博物院，1987），頁289。

78　釋道盛說，大成、大奇等編《天界覺浪盛禪師全錄》，卷九，頁4。引自楊儒賓老師〈儒門別傳——明末清初《莊》《易》同流的思想史意義〉，收入鍾彩鈞、楊晉龍主編《明清文學與思想中之主體意識與社會　學術思想篇》，頁255。

此心自是生生不已之心。」[79]覺浪對孔子的禮讚無以復加，對陽明、近溪亦衷心嚮往，傷儒學道脈之衰，乃為信徒講《中庸》大旨。楊儒賓老師說：「他的佛法真是標準的人間佛教，不，是標準的人間儒教……他的性情論與儒門特別契合。」[80]與覺浪關係密切的龔賢（1619-1689）亦言及「一畫」：

> 忽天巖大和尚叩門見之……丈人用此為法，是以見遠于近，藏大于細，含萬有于空空……解庖犧之一畫，覺虞廷之十六字為多；信我佛之無旨，喚尹喜之五千文俱贅。[81]

程正揆（1604-1676）〈書龔半千畫〉言：「半千用筆墨，如龍馭風，如雲行空，隱現變幻，渺乎其不可窮，蓋以韻勝，不以力雄者也，吾道東矣。」[82]似有以龔賢為弟子之意，且程正揆與龔賢有同師董其昌之誼。[83]程正揆密友髡殘（1612-1673）於1658年皈依覺浪道盛，龔賢亦為覺浪門人，[84]則程正揆與覺浪門人髡殘、龔賢的關係皆非比尋常。程正揆〈題畫〉：「北窗心泯攤周易，已在羲皇一畫前」，[85]是畫家中較早談及「羲皇一畫」的。其詩意如陽明：「欲識渾淪無斧鑿……直造先天未畫前」、[86]近溪：「游意入無始，置身上鴻濛」，[87]其「一

79 引自楊儒賓老師〈儒門別傳──明末清初《莊》《易》同流的思想史意義〉，收入鍾彩鈞、楊晉龍主編《明清文學與思想中之主體意識與社會 學術思想篇》，頁255。

80 引自楊儒賓老師〈儒門別傳──明末清初《莊》《易》同流的思想史意義〉，收入鍾彩鈞、楊晉龍主編《明清文學與思想中之主體意識與社會 學術思想篇》，頁254-255。

81 龔賢1657年作《山水冊》題跋，上海博物館藏，圖版見劉墨《龔賢》，（石家庄：河北教育出版社，2003），頁14-19。

82 程正揆《青溪遺稿》，卷二十四，題跋，四庫全書存目叢書，集197，頁564。

83 張子寧〈龔賢與髡殘〉，收入《龔賢研究》，朵雲63集，頁48。

84 張子寧〈龔賢與髡殘〉，收入《龔賢研究》，朵雲63集，頁43。

85 程正揆《青溪遺稿》，卷十六，七言絕句，四庫全書存目叢書，集197，頁504。

86 〈別諸生〉，《王陽明全集》，卷二十，外集二，頁791。

畫」亦指能「闢混沌」、「開鴻濛」、具「人元義」的「本體」。就如劉勰《文心雕龍‧原道篇》所說：「人文之元，肇自太極，幽贊神明，易象惟先。庖羲畫其始，仲尼翼其終。而乾坤兩位，獨制文言，言之文也，天地之心哉！」[88]以人文之元由太極開其端，而伏羲始畫即在表彰此人文之元。龔賢此畫跋題於1657年，跋語所記乃天巖大和尚之言，[89]其「一畫」與「無」皆指本體，旨在闡明崇本貴無、繁不如簡之義。

戴本孝（1621-1693）於1686年秋曾上清涼臺拜訪龔賢，作長詩贈之，龔賢亦相贈以畫，[90]同年龔賢有詩曰：「阿翁與我最周旋」。[91] 1689年龔賢卒，戴本孝作五言二首弔之，並應諾孔尚任，完成龔賢未竟的《石門山圖》。[92]戴本孝弟移孝，師事覺浪道盛弟子方以智，戴本孝1666年得閱方以智《藥地炮莊》，他與覺浪另一弟子屈大均亦有交往。並且，戴本孝父親戴重師事鄭朝聘，鄭乃羅汝芳弟子。[93]戴本孝於1680年作〈放歌贈于湖散人〉，也言「一畫」：

87 〈登高望洞庭湖〉，《羅汝芳集》，參，詩集類，頁772。

88 劉勰著，王更生注釋《文心雕龍讀本上篇》，（臺北：文史哲出版社，1985），頁3。

89 龔賢1657年作《山水冊》題跋，上海博物館藏，圖版見劉墨《龔賢》，頁14-19，畫跋略識如下：「余作此為畫之基耳，忽天巖大和尚叩門見之，驚怪叫絕，撫案曰：『技亦至此哉！』侍者曰：『未也，此畫之基耳，由是而溪焉，由是而岸焉……』未卒，師瞋目視之謂：『當與汝三十棒！夫為學日益，為道日損，損之又損，至于無可損，夫是之謂道。丈人用此為法，是以見遠于近，藏大于細，含萬有于空空，捲雷霆于寂莫……令人望之不盡，思之不窮，猶之乎豎拂掄拳而令迷者悟焉。解庖羲之一畫，覺虞廷之十六字為多；信我佛之無旨，喚尹喜之五千文俱贅。汝但知買菜求益，而不知太羹玄酒之味也。』天巖去，余遂不能增一筆，僅述其說而誌其上焉，余亦不知說之非是。」

90 參古雨蘋編戴本孝年表，古雨蘋《戴本孝生平與繪畫研究》，頁175。

91 龔賢〈贈錦樹〉詩，引自林樹中〈龔賢年譜〉，收入《龔賢研究》，朵雲63集，頁250。

92 參古雨蘋編戴本孝年表，《戴本孝生平與繪畫研究》，頁176。

93 古雨蘋《戴本孝生平與繪畫研究》，頁129、136。

太古圖原在書前，一畫先開文字天。[94]

1691年〈華山王山史來金陵，以所著周易圖說述見示，余作希夷避召
崖圖并題長歌以贈之〉，又言「一畫」：

安得運會還太初，開天一畫無生有。
萬象流形畫在首，傾將沉濬寫洪濛。[95]

戴本孝強調「一畫」是無中生有，萬象流形皆出於畫；主張圖先於
書，「一畫」是文字先天的根本，開闢洪濛，為人元之始。而與龔
賢、戴本孝皆有交往的王士禎（1634-1711）[96]亦言「一畫」，「然則古
今文章，一畫足矣，不必三墳八索至六經三史，不幾幾贅疣乎？」[97]
悟得「一畫」本體，則文字書籍皆多餘，其意與龔賢所錄天巖大和尚
之言相近。

石濤與戴本孝相識於1684-1685年，二人相聚於南京一枝閣，[98]與
龔賢相識於1687年，相會於孔尚任的揚州秘園。[99]龔賢記天巖大和尚
言「一畫」於1657年，戴本孝言「一畫」亦早見於1680年，都比石濤
1697-1698年在《畫法背原·第一章》中提出「一畫」更早。[100]然
而，石濤對「一畫」的諸多闡發，又非程正揆、龔賢、戴本孝、王士

94 引自古雨蘋《戴本孝生平與繪畫研究》，頁122。

95 《餘生詩稿》，清康熙守硯庵本，卷十。

96 林樹中〈龔賢年譜〉，收入《龔賢研究》，朵雲63集，頁232，1661年龔賢作《贈王
士禎山水軸》，與王士禎、周亮工、漸江等人於揚州相聚。古雨蘋編戴本孝年表，
頁166、167、173，記載王士禎觀戴本孝畫、為作題跋，戴本孝作詩題畫贈之，時
間橫跨1665-1680。

97 王士禎〈花間蒙拾〉，引自朱良志《石濤研究》，頁11。

98 參古雨蘋編戴本孝年表，《戴本孝生平與繪畫研究》，頁174。

99 林樹中〈龔賢年譜〉，收入《龔賢研究》，朵雲63集，頁251。

100 參喬迅《石濤——清初中國的繪畫與現代性》，頁365。

禎等人所及。經過以上對「一畫」之為「本體」的探源，可以了解
「一畫」之為「本體」，從謝上蔡門人朱震、陸象山弟子楊簡、王陽
明弟子王畿、陽明後學羅汝芳、到被尊為心學殿軍的劉宗周，都屬於
朱伯崑先生所稱「心學派的易學」傳統，「此派以心性說易，以人心為
其易學的最高範疇，宣揚天人一本」。[101]黃道周易學著作，如《易・
本象》、《易象》、《三易洞璣》、《易象正》，[102]似偏象數易學，然而黃
道周與劉宗周為友，[103]覺浪道盛則推崇陽明、近溪之學，可以說，二
人之言「一畫」為「本體」亦與「心學派的易學」有淵源。[104]並且，
程正揆、龔賢、戴本孝、王士禎之言「一畫」，反映的應該是覺浪道
盛周圍文人圈對「一畫」的重視。同時也可以發現，石濤以「一畫」
為「本體」，他的思考比明末清初的同時代畫家更完整、更深刻，石
濤的「一畫」本體說，可以上承「心學派的易學」傳統而毫不遜色。

101 引自朱伯崑《易學哲學史》，中冊，頁519。而王畿在《龍溪王先生全集》，卷八，
〈語錄・易與天地準一章大旨〉，言：「易，心易也……易不在書而在於我，可以
臥見羲皇，神遊周孔之大庭，大丈夫尚友之志也。」已有「心易」之說。可參考
楊月清〈試論王龍溪的易學哲學〉，《周易研究》，2004年，第六期。
劉宗周則對「心易」有更多闡發，〈周易古文鈔〉，《劉宗周全集》，第一冊，經
術，頁215：「此伏羲氏之『心易』也，而一部易書從此開天立教。」頁219：「神
則即心是易矣。神无方，所以易无體」，頁221：「神，一道也。道，一易也。易，
一心也。心，一性也。性，一善也。」頁222：「人此易，心此易也……濬心易之
源，則道義皆從此出。」
陽明亦屬「心學派的易學」，《王陽明全集》，頁790：「乾坤是易原非畫，心性何形
得有塵？」頁1205：「易者，吾心之陰陽動靜也；動靜不失其時，易在我矣。自強
不息，所以致其功也。」頁1000：「承寄慈湖文集」。

102 參劉正成〈黃道周書法評傳〉，《中國書法全集56・黃道周》，（北京：榮寶齋，
1994），頁3、14。

103 參劉正成〈黃道周書法評傳〉，《中國書法全集56・黃道周》，頁6：「這時在朝廷當權
的正是東林的死敵溫體仁……先後有幾十個東林黨人被趕出政府，其中包括黃道周
的好友大學士文震孟、工部侍郎劉宗周、國子祭酒倪元璐、少詹事姚希孟等。」

104 中村茂夫《石濤——人と藝術》，頁140所錄禪宗公案的「師以杖面前畫一畫」、「以
足畫一畫」是否與「伏羲一畫」皆指「本體」？如何參悟？公案與易經的伏羲畫
卦是否有關？則有待研究。

二　「一畫」本體在「用」上的展現

「心學派的易學」以伏羲「一畫」為心性本體，並帶有宇宙論的色彩。強調「一畫」乃理氣不離、體用相即；「一畫」乃有中之無、無中之有、有無之間難以致詰；「一畫」的自身運動則是自無而有、自有而無，由一而萬、由萬化一，由闢混沌而還歸氤氳的往復循環；「一畫」即天、即道、即易、即無極、即太極、即吾心之理、即仁、即心、即我，以天人一本，彰顯人元義，曰「吾道一以貫之」；其一以貫之，乃一明則皆明，一誤則皆誤，是先一後貫，非先貫後一。故「一畫」神妙無方、變易無體，無形無物而萬象萬物具焉，乃是即一為萬、即萬為一。則「心學派的易學」其天人、理氣、體用、有無、一與萬的關係皆是相即不離，涵攝為一；雖展開為一個呈現差異性、一往一復的循環運動，然而始終在天人一本、道器不離、理氣相即、有無相生、渾融一體、感應貫通的整全理序中。石濤的「一畫」本體說，熟練地運用了「心學派的易學」觀念，以之論述「一畫」的重要理論，前無古人地闡發了「一畫」之為繪畫本體的要義，石濤的繪畫思想因而可以說在理論上取得了非凡的成果。

當然，石濤對「一畫」本體的論述，是與他的「創作」思想緊密聯繫的，以下即探討其「一畫」本體在「用」上的展現。

（一）「一畫之法」與畫法

「一畫」石濤或稱「一畫之法」，見於《畫語錄・一畫章》：「一畫者，眾有之本，萬象之根；見用於神，藏用於人，而世人不知，所以一畫之法，乃自我立。立一畫之法者，蓋以無法生有法，以有法貫眾法也……蓋自太樸散而一畫之法立矣。一畫之法立而萬物著矣。」石濤指「一畫」為「法」，亦如龍溪：「道本自然，聖人立教，皆助道

法耳，良知亦法也。果能自悟，不滯於法。」[105]即石濤強調，他立「一畫」為繪畫本體，亦「助道法」，乃立教以助人悟解本體，若本體則本然自足，不因石濤立「一畫之法」而有增減損益。此處之「法」在強調法自我立，即石濤之點明「一畫」就如陽明之拈出「良知」二字，[106]雖前人已用其詞，然而，立「一畫」為教法，則始於石濤。所以，「一畫之法」乃指立「一畫」為「本體」的教法，非指繪畫方法。石濤於《畫語錄・一畫章》末說：「太樸散而一畫之法立矣。一畫之法立而萬物著矣。」則再度強調「一畫」教法的「人元義」，使萬物之為萬物彰顯出來，乃從「人元」的角度說此為「太樸散」，並呼應章首所說的：「太古無法，太樸不散，太樸一散而法立矣。法於何立？立於一畫。」

石濤立「一畫」為繪畫本體的教法，落實為對繪畫方法的思考，則提出：

是法非法即成我法。[107]

不敢立一法，而又何能舍一法？即此一法，開通萬法。[108]

不立一法是吾宗也；不捨一法是吾旨也。[109]

105　〈歐陽南野文選序〉，《王畿集》，卷十三，頁348。

106　《王陽明全集》，卷三十四，年譜二，頁1279：「『某於此良知之說，從百死千難中得來……』先生自南都以來，凡示學者，皆令存天理去人欲以為本。有問所謂，則令自求之，未嘗指天理為何如也。間語友人曰：『近欲發揮此，只覺有一言發不出，津津然如含諸口，莫能相度。』……今經變後，始有良知之說。」

107　1680年代後期《為禹老道兄作山水冊》題跋，引自喬迅《石濤──清初中國的繪畫與現代性》，頁338。

108　1686年石濤為吳承夏所繪已佚畫作題跋，著錄於胡積堂《筆嘯軒書畫錄》，引自喬迅《石濤──清初中國的繪畫與現代性》，頁338。

109　1691年2月，石濤客慈源寺，為慎庵先生作《搜盡奇峰打草稿圖》題跋，引自張子寧〈清石濤《古木垂陰圖》軸──兼略析其畫論演進之所以〉，收入《藝術學》，第二期，1988年3月。

夫茫茫大蓋之中，只有一法，得此一法，則無往非法……其實不過本來之一悟，遂能變化無窮，規模不一……後之論者指而為吾法可也，指而為古人之法也可，即指而天下人之法也亦無不可。[110]

又曰「至人無法」。非無法也，無法而法，乃為至法。[111]

「一畫」本體既是無中之有、有中之無，則發其用為繪畫「創作」，亦不可落入有法、無法的執著。石濤所說「是法非法」、「不立一法……不捨一法」、「無法而法」，皆在破除對有法、無法的執著。這也是石濤在《畫語錄・了法章》所說的：「古之人未嘗不以法為也。無法則于世無限焉。是一畫者，非無限而限之也，非有法而限之也」。石濤也將他從「一畫」本體所悟的「一畫之法」，稱為一法、至法、我法；因為此「一畫之法」乃「即此一法，開通萬法」、「得此一法，則無往非法」，故稱之一法、至法；因為「一畫之法，乃自我立」，並且，「一畫」依楊簡之意，即是「我」，故又稱「一畫之法」為我法。[112]故石濤立「一畫之法」，乃以之貫通古今、人我之法。只要能悟解「一畫」本體，有而未嘗有、無而未嘗無，不滯於有、不淪於無，[113]則不分古今、人我，皆可一以貫之，或稱之為一法、至法、我法、古人之法、天下人之法皆無不可。

故知石濤立「一畫之法」乃是助人悟解本體的教法，而石濤以

110 1691年秋七月，石濤客慈源寺，《為王封濚作山水冊》題跋，引自喬迅《石濤——清初中國的繪畫與現代性》，頁342-343。

111 《畫語錄・變化章》，引自楊成寅編著《石濤》，頁265。

112 《畫語錄・遠塵章》，引自楊成寅編著《石濤》，頁272：「畫乃人之所有，一畫人所未有」，亦在強調「一畫」之教法乃石濤所立。

113 〈見齋說乙亥〉，《王陽明全集》，卷七，文錄四，頁262：「夫有而未嘗有，是真有也；無而未嘗無，是真無也……淪於無者，無所用其心者也，蕩而無歸；滯於有者，用其心於無用者也，勞而無功。」

「法」為教法，則見於他的題畫詩跋：「世尊云：『昨說定法，今日說不定法。』吾以此悟解脫法門也」。[114]「一畫之法」不是一般意義上的繪畫方法，石濤《畫語錄‧山川章》：「得筆墨之法者，山川之飾也」、《畫語錄‧運腕章》：「畫法不變，徒知形勢之拘泥」、《畫語錄‧兼字章》：「皆莫不有字畫之法存焉，而又得偏廣者也」，才是指繪畫方法。而石濤對一般的畫法只視之為「山川之飾」，而非「山川之質」，只強調不能拘泥定法不求變化，並未對特定的畫法深入探究或有所取捨，完全符合他「一畫之法」不立一法、不捨一法的教法精神。

（二）「一畫之法」與一筆一畫

「一畫」之為本體，乃由伏羲信手「一畫」，以之指稱萬物本源而來。石濤以「一畫」為繪畫本體，也與明清對「書畫一道」、「書畫同源」的探討有關。[115]石濤說「寫畫一道」，[116]又說「畫法關通書法

114 引自汪繹辰輯《大滌子題畫詩跋》，《美術叢書》，十五冊，三集，第十輯，頁30。

115 如宋濂（1310-1381）〈畫原〉：「倉頡造書，史皇制畫，書與畫非異道也，其初一致也。天地初開……莫得而名也……有聖人者出，正名萬物……然而非書則無記載，非畫則無彰施，斯二者其亦殊途而同歸乎？」朱同（1338-1385）〈覆瓿集論畫〉：「昔人評書法……斯評書也，而予以之評畫，畫之與書非二道也。」何良俊（1506-1573）〈四友齋畫論〉：「夫書畫本同出一源，蓋畫即六書之一，所謂象形者是也……陳思王畫贊序曰：『蓋畫者鳥書之流。』」李日華（1565-1635）〈竹嬾論畫〉：「古者圖書並重，以存典故，備法戒……余嘗泛論，學畫必在能書，方知用筆。」張庚（1685-1760）〈浦山論畫〉：「揚子雲曰：『書心畫也，心畫形而人之邪正分焉。』畫與書一源，亦心畫也。」以上引自俞崑編著《中國畫論類編》，頁95、97、108、130-131、225。諸人所論，有以「書」指文字或書法之差異，然從天地開闢以書畫表彰萬物、鑑賞方式、用筆、同源於心等角度探討書與畫的密切關係，提出書畫同出一源、書畫非二道，則反映出對書畫共同本源的關注。戴本孝說：「太古圖原在書前，一畫先開文字天」，亦可視為是關注書畫關係所提出的見解。而石濤則提出「一畫」為書與畫共同的本源。

116 石濤1703年畫跋：「寫畫一道，須知有蒙養」，又1702年《雲山圖》題跋：「寫畫凡未落筆先以神會」，引自喬迅《石濤──清初中國的繪畫與現代性》，頁364。又頁336：「書與畫亦等」。

律」，[117]《畫語錄》則有〈兼字章〉，都表明石濤對書法與繪畫所共有
的用筆線條的重視。石守謙先生說：

> 自從九世紀時張彥遠提出「筆蹤」論，以為「骨氣形似皆本於
> 立意，而歸乎用筆」以來，對繪畫中筆法（包括後來所謂的用
> 筆與用墨）的重視，一直在藝術界中佔據著一個重要的地位。
> 十世紀的荊浩在發表其山水畫論時，即以「筆法記」為題。十
> 一世紀後期的郭若虛在其《圖畫見聞誌》中亦有一節專論「用
> 筆得失」，以為「凡畫，氣韻本乎游心，神采生於用筆」。此對
> 筆法的用心，後來遂被學者引為中國繪畫傳統的特色之一。在
> 二十世紀初期，藝術界中關於傳統與革新的爭論中也接觸到這
> 個焦點。傳統派者以筆法為中國畫之特色而為西方所無者，當
> 然該保存而發揚。革新派者也不願放棄筆法，但將之視為當時
> 西方「進步」的後印象主義的源頭，而有所謂「線的雄辯」的
> 美稱。[118]

石濤以「一畫」為繪畫本體，落實為書畫用筆，堪稱「線的雄辯」宣
言，揭示了中國水墨畫的根本特質。他區分「以畫寫形」、「以形寫
畫」，[119]就如上一章所討論的，即是偏重寫形與偏重寫意的區別。除
了宋畫較強調形似，重視「寫形」外，中國水墨畫本質上仍偏重「寫
意」。諾曼·布萊松所指出的中國繪畫特色，乃在畫面的筆墨蹤跡上
留存畫家的身體勞動，展現「瞥視」邏輯下畫家運筆用墨的持續性變
化，用謝赫的說法，即是「氣韻生動」。而此「歷時性」的持續變
化，呈現出「身體的時間」，又成為一種律動。其實，布萊松所說

117 引自汪鋆錄〈清湘老人題記〉，收入吳辟疆校刊《畫苑秘笈》，頁5a。
118 石守謙《風格與世變》，（臺北：允晨文化公司，1996），頁19。
119 引自汪繹辰輯《大滌子題畫詩跋》，《美術叢書》，十五冊，三集，第十輯，頁33。

的，筆墨蹤跡所留存的畫家身體勞動，可以視為是立足於中西繪畫比
較觀點上，對張彥遠「筆蹤」論的深入解釋，並且在「文人畫」主張
以書法用筆入畫之後，其特色更加地凸顯。石濤重視「以形寫畫」的
「寫意」畫，他說：「千峰萬峰如一筆，縱橫以意堪成律」，[120]一筆隨
情意的起伏張弛，展現為筆墨線條的韻律，那麼石濤的「一筆」又是
什麼意思？再看兩則畫跋：

> 古人所謂一筆，畫千丘萬壑人物草木一筆而就。[121]
> 隨其手中之筆最先一畫如何，後即隨順成文成章。[122]

石濤「古人所謂一筆」，指的可能是張彥遠（九世紀）所說的：

> 或問余以顧陸張吳用筆如何？對曰：「顧愷之之跡，緊勁聯
> 綿，循環超忽，調格逸易，風趨電疾，意存筆先，畫盡意在，
> 所以全神氣也。昔張芝學崔瑗杜度草書之法，因而變之，以成
> 今草書之體勢，一筆而成，氣脈通連，隔行不斷。惟王子敬明
> 其深旨，故行首之字，往往繼其前行，世上謂之一筆書，其後
> 陸探微亦作一筆畫，連綿不斷，故知書畫用筆同法。」[123]

張彥遠的「一筆書」、「一筆畫」乃是意存筆先，畫盡意在，即隨
「意」運筆，使之「一筆而成，氣脈通連」。所以其能連綿不斷者，
「雖筆不周而意周」，[124]此為繪畫與書法在用筆上的共法。張彥遠已

120 1697年石濤〈題狂壑晴嵐圖〉，引自汪世清編著《石濤詩錄》，頁39。

121 石濤1699年作山水扇面題跋，引自汪世清編著《石濤語錄》，頁130。

122 石濤為洪正治所作《梅竹石圖》題跋，引自喬迅《石濤——清初中國的繪畫與現代
性》，頁268。

123 張彥遠〈歷代名畫記敘論〉，引自俞崑《中國畫論類編》，頁35-36。

124 張彥遠〈歷代名畫記敘論〉，引自俞崑《中國畫論類編》，頁37。

點出「寫意」與「一筆」的關係，亦即筆畫線條氣脈連綿，或緊勁或超忽，或飄逸舒緩、或雷馳電掣，皆在寫其「意」；唯有「意存筆先，畫盡意在」，才能「真畫一劃，見其生氣」。[125]石濤的「千峰萬峰如一筆，縱橫以意堪成律」，確實能精準地表達張彥遠所謂「一筆」的要旨。「一筆」既能「縱橫以意」，隨著情意起伏律動，自然「一筆而成，氣脈通連」，「千峰萬峰如一筆」。故石濤說「隨其手中之筆最先一畫如何，後即隨順成文成章」，「畫千丘萬壑人物草木一筆而就」，他所強調的「一筆而就」、「最先一畫」，即是張彥遠說的「真畫一劃」。也就是說「寫意」的一筆一畫才是真正能表現生氣的「真畫」，而非「界筆直尺」所畫出的死板線條。[126]所以確立了「最先一畫」是「寫意」的「一筆」，是真正有生氣的線條，就能以「意」縱橫，一氣連綿，一筆而就地「成文成章」。

石濤對「一筆」與「寫意」關係的理解，也與他所悟的「一法」乃「動乎意、生乎情、舉乎力、發乎文章，以成變化規模」，[127]「無乎非情也，無乎非法也」[128]有關。石濤所悟的「一法」即是「一畫之法」，是助人解悟「一畫」本體的教法，此「一畫之法」乃「動乎意、生乎情」，出於情意的一筆一畫即是「一畫之法」的根本筆法。故石濤既確立「最先一畫」是「生乎情」、是「寫意」的「一筆」，又說：

　　一畫落紙，眾畫隨之；一理才具，眾理付之。審一畫之來去，

125 張彥遠〈歷代名畫記敘論〉，引自俞崑《中國畫論類編》，頁36。

126 張彥遠〈歷代名畫記敘論〉，引自俞崑《中國畫論類編》，頁36：「夫用界筆直尺，界筆，是死畫也；守其神，專其一，是真畫也。死畫滿壁，曷如污墁？真畫一劃，見其生氣」。

127 石濤1691年《為王封濚作山水冊》題跋，引自喬迅《石濤──清初中國的繪畫與現代性》，頁342-343。

128 引自汪繹辰輯《大滌子題畫詩跋》，《美術叢書》，十五冊，三集，第十輯，頁33。

　　達眾理之範圍。[129]

　　以一畫觀之，則受萬畫之任。[130]

　　上一章已經討論石濤的「奇情四出不可當。山川物理紛投降」，說明石濤重「情」亦求「理」，乃是以「情」御「理」，故其「寫意」畫之精髓乃是融理入情，理在情之中。因此「寫意」的「最先一畫」一落紙，即確立了有生氣的真線條、真筆畫，故能「受萬畫之任」，因為萬畫亦不外乎以意縱橫，隨順「最先一畫」以成文章。也就是說石濤的「一畫之法」，確立了「最先一畫」為融理入情的「寫意一筆」，此「寫意一筆」即可「達眾理之範圍」，即可「縱橫以意堪成律」，即可「一筆而就」乃「成文成章」。

　　將石濤與惲香山（1586-1655）、龔賢（1619-1689）、笪重光（1623-1692）所說的「一筆」相比較，更能凸顯石濤「一筆」重情、寫意的特色：

　　　　伯父教我曰：作畫須求一筆是，侄了不知此語。暇則又曰：汝邱壑布置次第頗近，惟此一筆未是耳。臨模古人畫冊既卒業，取己所模本並觀，面目不相遠，而都無神明，乃于伯父所謂一筆者欣然有入處。夫一者，什百千萬之所從出也；一筆是，千萬筆不離于是，千萬筆者，總一筆之用也。[131]
　　　　筆法（宜）遒勁。遒者柔而不弱，勁者剛而不脆。一筆是則千筆萬筆皆是，一筆不是則千筆萬筆皆不是，滿紙草梗無益也……寓剛于柔之中，謂之遒勁。遒勁之法，不獨畫樹，畫山畫石皆用之。[132]

129　《畫語錄・皴法章》，引自楊成寅編著《石濤》，頁269。
130　《畫語錄・資任章》，引自楊成寅編著《石濤》，頁273。
131　惲南田〈上伯父香山翁〉，引自楊臣彬《惲壽平》，頁235。
132　龔賢〈課徒稿一〉，見《龔賢研究》，朵雲63集，頁297。

千筆萬筆易，當知一筆之難。[133]

惲南田因伯父要他求「一筆是」，而悟「一筆」為體，「千萬筆」為用，並且說臨模古畫要能悟「一筆」之體，才能得其神明，則惲南田得自惲香山的「一筆」，乃是本體的「一筆」。而龔賢的「一筆」則關注筆法的遒勁，指的是每一基本線條的品質，他說用筆遒勁就是寓剛於柔，如果能達到此要求，就是「一筆是則千筆萬筆皆是」。笪重光的「一筆之難」則在說明少比多更難表現。可見惲香山、龔賢、笪重光與石濤的「一筆」各有所重，而石濤在惲香山的本體之悟外，更強調「一筆」的「寫意」特質。

（三）「一畫」與氣

前文已經辨明石濤非唯氣論或元氣論者，石濤言「氣」乃是強調「一畫」本體的活動義。「氣」為「用」，「一畫」為「體」，然「氣」與「一畫」乃「水平的體用關係」，即「氣」非有形質之物，「氣」亦屬形上概念。石濤形上概念之「氣」，可以在「天蒙」、「鴻濛」、「氤氳」與「一畫」的關係上探求，留待下一節「蒙養」概念再討論。石濤《畫語錄·尊受章》：「夫一畫含萬物於中。畫受墨，墨受筆，筆受腕，腕受心。如天之造生，地之造成，此其所以受也。」天授人以「一畫」，乃是備具天地萬物為一體，而天地萬物之為一體，即展現為「貫通一氣」，[134]「天地渾鎔一氣」，[135]如陽明即言：「蓋天地萬物與人原是一體……風、雨、露、雷、日、月、星、辰、禽、獸、草、木、山、川、土、石，與人原只一體……只為同此一氣，故能相通

133 笪重光〈畫筌〉，引自俞崑編著《中國畫論類編》，頁811。

134 《畫語錄·境界章》：「先要貫通一氣，不可拘泥」，引自楊成寅編著《石濤》，頁269。

135 引自汪繹辰輯《大滌子題畫詩跋》，《美術叢書》，十五冊，三集，第十輯，頁19。

耳。」[136]石濤亦以天地萬物一氣貫通，故畫、墨、筆、手、心皆相通無礙，使「一畫」本體之思——筆頭靈氣——精神燦爛出之紙上，亦貫通為一。故「創作」之思，可以落實為筆墨語言而最終呈現為畫作上的精神。這不止是心不間身，也是物我不隔，使畫作凝聚為身、心、物、我的精、氣、神呈現。而精、氣、神亦如陽明所言：「夫良知一也，以其妙用而言謂之神，以其流行而言謂之氣，以其凝聚而言謂之精。」[137]因此，石濤以為畫作的「精神燦爛出之紙上」，乃因「氣勝」，並且，他也以「氣」論畫：

> 倪高士畫……而一段空靈清潤之氣，冷冷逼人。後世徒摹其枯索寒儉處，此畫之所以無遠神也。[138]
> 盤礴睥睨，乃是翰墨家生平所養之氣，崢嶸奇崛，磊磊落落，如屯甲聯雲，時隱時現。[139]
> 奮挒展臂襧處士，握手掀髯陳孟公，俠烈鎖沉真氣在。[140]
> 趙氏畫馬此八駿，生氣流溢鮫綃間……
> 我今日是相牛夫，空倚精神來按圖。[141]
> 人道龍鱗彷彿成，只今片墨氣如生。[142]
> 即如余圖此崇山峻嶺，窮谷削崖，則墨氣淋漓，宛得雲高汩日之勢。[143]

136 《王陽明全集》，卷三，語錄三，頁107。

137 〈答陸原靜書〉，《王陽明全集》，卷二，語錄二，頁62。

138 引自汪繹辰輯《大滌子題畫詩跋》，《美術叢書》，十五冊，三集，第十輯，頁32。

139 引自汪繹辰輯《大滌子題畫詩跋》，《美術叢書》，十五冊，三集，第十輯，頁29。

140 〈雙松石竹〉，引自汪繹辰輯《大滌子題畫詩跋》，《美術叢書》，十五冊，三集，第十輯，頁53。

141 〈題子昂神駿圖二首〉，引自汪世清編著《石濤詩錄》，頁32。

142 〈松山重疊〉，引自汪世清編著《石濤詩錄》，頁152。

143 汪鋆錄〈清湘老人題記〉，收入吳辟疆校刊《畫苑秘笈》，頁8a。

從窠臼中死絕心眼，自是仙子臨風，膚骨逼現靈氣！[144]

「一畫」本體就其流行言，即是絪縕渾鎔、一氣貫通。由心之虛靈貫
注為筆頭靈氣再呈現為畫面的靈氣、生氣、墨氣、空靈清潤之氣、盤
礡睥睨之氣、俠烈銷沉真氣，故「氣」即「一畫」，「一畫」即
「氣」，即體即用，體用不二。畫作上呈現的「氣」，石濤說「只今片
墨氣如生」，「氣」乃「一畫」生生不已、流行不息之「用」，「氣」因
此能彰顯「一畫」的生意、生氣與化生。石濤重「氣」，認為翰墨家
需養氣，自稱「傲骨全凭氣養之」，[145]又說「作書作畫，無論老手後
學，先以氣勝，得之者，精神燦爛出之紙上」。[146]

（四）「一畫」與我

前一章已從「創作」身心情態，討論石濤重「我」的意涵，乃在
「影響的焦慮」下，必須與古代大師切割，絕其依傍，自作主宰，所
凸顯的唯我意識。此處則由「我有是一畫」討論「我」為闢混沌者、
代言者：

> 太古無法，太朴不散，太朴一散而法立矣。法於何立？立於一
> 畫。一畫者，眾有之本，萬象之根；見用於神，藏用於人，而
> 世人不知，所以一畫之法，乃自我立。立一畫之法者，蓋以無
> 法生有法，以有法貫眾法也。[147]

太樸一散，法就自然創立，法從何創立？法乃由「一畫」本體創立。

144 《萬點惡墨題跋》，引自喬迅《石濤──清初中國的繪畫與現代性》，頁337。

145 〈長安人日遣懷〉，引自汪世清編著《石濤詩錄》，頁90。

146 引自汪繹辰輯《大滌子題畫詩跋》，《美術叢書》，十五冊，三集，第十輯，頁34。
又頁84以「氣運生動」題吳又和畫。

147 《畫語錄‧一畫章》，引自楊成寅編著《石濤》，頁264。

故太樸一散，法即由「一畫」創立，所以是「法自立」。[148]「一畫」已經發顯其妙用，並將其妙用寄託於人，只是世人「日用而不知」，所以石濤說「一畫之法，乃自我立」，乃是石濤揭明「一畫之法」。「一畫」本體已創立其法，並將其法的妙用寄託於人，「自我立」，並非說法是石濤創立的，而是說石濤是「一畫之法」的代言者，石濤揭露了「一畫之法」。故《畫語錄・兼字章》說：「天能授人以法……天能授人以畫」，「一畫之法」與「一畫」皆是天授人受，皆是「本之天而全之人」，「我」只是揭露者、代言者。然而天授人「一畫」，故石濤又說「我有是一畫」，[149]則我又是闢混沌者：

> 闢混沌者，舍一畫而誰耶……在於墨海中立定精神，筆鋒下決出生活，尺幅上換去毛骨，混沌裡放出光明。縱使筆不筆，墨不墨，畫不畫，自有我在。[150]

陽明有詩曰：「一竅誰將混沌開……須知太極元無極」，[151]龍溪亦言：「良知是鴻濛初判之竅」，[152]認為所以能闢混沌、開鴻濛者乃本體。石濤亦以「一畫」能闢混沌，「一畫」的「創造之光」、「精神之光」、「語詞之光」，可以開顯萬物，別出生面。由此強調「自有我在」，即在強調「我有是一畫」，我是闢混沌者，我當尊受此「創造之光」。石濤因此說：「一畫之法立而萬物著矣。我故曰：『吾道一以貫之』。」[153]

148　《畫法背原・第一章》：「法自立乃出世之人立之也，於我何有……因人不識一畫，所以太樸散而法自立。」圖版見喬迅《石濤——清初中國的繪畫與現代性》，頁365。

149　《畫語錄・山川章》，引自楊成寅編著《石濤》，頁268。

150　《畫語錄・氤氳章》，引自楊成寅編著《石濤》，頁267。

151　〈書汪進之太極巖二首〉，《王陽明全集》，卷二十，外集二，頁772。

152　《王畿集》，附錄二，龍溪會語，頁698。

153　《畫語錄・一畫章》，引自楊成寅編著《石濤》，頁264。

「一畫」本體確立了我為代言者、闢混沌者，而我有「創造之光」、「精神之光」、「語詞之光」，亦彰顯了「一畫」的「人元義」。

第二節　繪畫的工夫：蒙養、生活

　　石濤《畫語錄・尊受章》說：「夫受畫者，必尊而守之，強而用之，無間於外，無息於內。《易》曰：『天行健，君子以自強不息。』此乃所以尊受之也。」[154]人尊受「一畫」本體的工夫，乃「無間於外，無息於內」，似有內外的工夫之分，但《畫語錄・兼字章》，又說筆墨之用，乃是「放之無外，收之無內」。[155]石濤的繪畫工夫──蒙養與生活，是否可以分蒙養為內、生活為外？以下先由蒙養與生活的詞義探源了解。

一　蒙養、生活詞義探源

（一）蒙養

　　《周易・蒙卦・象傳》：「蒙以養正」，孔穎達疏為「能以蒙昧隱默自養正道」，[156]伊川釋為「養正於蒙」，[157]朱子釋為「明者之養蒙與蒙者之自養，又皆利於以正」，[158]仍未使用「蒙養」一詞。而據朱良志先生研究，北魏道武帝拓跋珪天興三年（AD 400）置四官，蒙養即為其一，其職比光祿大夫。「蒙養」為官職，北魏時已有，直至清代，康熙設有蒙養宮，為音樂教育場所，又有蒙養院，也是教育場

154 引自中村茂夫《石濤──人と藝術》，頁157-158。

155 引自楊成寅編著《石濤》，頁272。

156 孔穎達《周易正義》，《十三經注疏》，（臺北：藝文印書館，1989），第一冊，頁23。

157 程頤《易程傳》，（臺北：文津出版社，1987），頁46。

158 朱熹《周易本義》，（臺北：華正書局，1983），頁16。

所。[159]但北魏的蒙養官職務如光祿大夫，則是議論顧問性質的官銜，為何以「蒙養」稱之，仍有待研究。

　　可以確知的是，龍溪（1497-1582）屢屢使用「蒙養」一詞，並且在用法上已與「養蒙」略有分別，先看「養蒙」：

　　　　故曰「童蒙，吉」。後世不知養蒙之法，憂其蒙昧無聞，強之以知識，益之以技能，鑿開混沌之竅，外誘日滋，純氣日灕，而去聖愈遠，所謂非徒無益，而反害之也。[160]

　　　　天子新祚，睿知夙成，童蒙之吉，執事任養蒙之責，其功貴豫……在外，須復祖宗起居注舊制，訪求海內忠信文學之士數輩，更番入值，以備顧問，以供燕遊。在內，所賴全在中官……今日欲事蒙養，須與此輩通一線之路……所謂明聖學以成養蒙之功者，有如此……纂輯《中鑒錄》三冊，寄麟陽世丈處，可索取觀之。[161]

　　　　聖天子童蒙之吉，柔中臨之於上，元老以剛中應之於下……竊意養蒙之道，不在知識伎倆，只保全一點純氣……不得不與中官相比妮……錄為《中鑒》……托龍陽奉覽。[162]

　　　　聖天子在上，睿知夙成，童蒙元吉。竊念養蒙之道，不在知識技能……聖躬沖穎……不得不與中官相狎昵……錄為《中鑒》，並附數語，開其是非利害，使知所勸阻。譬之雷藏於澤、龍潛於淵，深宮固育德之淵澤也。[163]

龍溪於此談「養蒙之法」、「養蒙之責」、「養蒙之道」，皆在說童蒙之

159 朱良志《石濤研究》，頁58。

160 〈東遊會語〉，《王畿集》，卷四，頁87。又見附錄二，龍溪會語，頁720。

161 〈與陶念齋〉，《王畿集》，卷九，頁223-224。

162 〈與耿楚侗〉，《王畿集》，卷十，頁240。

163 〈與曾見臺〉，《王畿集》，卷二十，頁305。

養。並且，引文後三則談到「天子新祚」、「聖天子童蒙之吉」、中官、《中鑒》，彭國翔先生的研究指出，龍溪約在萬曆元年左右（1572），寫信給陶大臨（1527-1574）、耿定向（1524-1596）、曾同亨（1533-1607）等人，希望自己的《中鑒錄》能教化內廷的宦官，並進而達到對年幼新祚天子的「養正」之功，體現龍溪在「移風易俗」的「下行路線」取向外，仍然懷有「得君行道」的「上行路線」理想。[164]所以龍溪的「養蒙」說的是對「童蒙」的教育，近於朱子的「明者之養蒙」，而龍溪之言「蒙養」則為「自養」工夫：

> 貞晦者，翕聚之謂，所以培其固有之良，達其天成之用，非有加也。《蒙》之象曰「山下出泉」……蒙養之正，聖功也，翕聚所以為養也……主靜之學，在識其體而存之，非主靜之外別有求仁之功也。[165]
> 因諸友扣請，為發龍潛蒙養之義。[166]
> 聖學明，蒙養之功始有所就；人心和，協恭之化始有可成。養正之術，全在內外得人輔理……今日欲事蒙養。[167]
> 但蒙養貴正，是為聖功。[168]
> 所以主乎血氣者，性之靈也，先天地而生，後天地而存，變而未嘗變也。若此者，莫非真性之流行，未嘗有所強。蒙養以貞，可證聖功，自能宰萬物而不擾。[169]

164 彭國翔〈王龍溪的《中鑒錄》及其思想史意義〉，《漢學研究》，第十九卷，第二期，2001年12月，頁59-81。

165 〈書同心冊卷〉，《王畿集》，卷五，頁121-122。又見附錄二，龍溪會語，頁781，文字略有出入。

166 〈趙望雲別言〉，《王畿集》，卷十六，頁459。

167 〈與陶念齋〉，《王畿集》，卷九，頁223。

168 〈與朱越峰〉，《王畿集》，卷十，頁257。

169 〈三戒述〉，《王畿集》，卷八，頁193。

龍溪言「蒙養」乃自養的工夫，「蒙養」工夫在「識其體而存之」。龍溪說「養」在於翕聚，而翕聚，乃「培其固有之良，達其天成之用，非有加也。」。即「蒙養」乃是識認本體而存養之，使固有真性流行無礙，以達天成之用，並非對本性有所增減、有所勉強。必須強調的是，龍溪的「蒙養」工夫並非在本體上做工夫，陽明曾說：「如今要正心，本體上何處用得功？必就心之發動處纔可著力也」，[170]龍溪也說：

> 夫寂者，未發之中，先天之學也。未發之功，卻在發上用，先天之功，卻在後天上用。明道云：「此是日用本領工夫，卻於已發處觀之。」康節〈先天吟〉云：「若說先天無箇字，後天須用著工夫。」可謂得其旨矣……養於未發之豫，先天之學是矣。後天而奉時者，乘天時行，人力不得而與。曰「奉」曰「乘」，正是養之之功。若外此而別求所養之豫，即是遺物而遠於人情，與聖門復性之旨為有間矣。[171]

龍溪的「蒙養」工夫是「養於未發之豫」，是先天之學，但是先天、未發的工夫，要在後天、已發上用，故龍溪說後天的奉天時、乘天時，就是「蒙養」工夫的落實處。並且，龍溪提出「蒙」、「蒙體」，皆偏「氣」而言本體：

> 「蒙亨」，蒙有亨道，蒙不是不好的。蒙之時，混沌未分，只是一團純氣，無知識技能攪次其中。默默充養，純氣日足，混沌日開，日長日化而聖功生焉，故曰「童蒙，吉」……吾人欲

170 《王陽明全集》，卷三，語錄三，頁119。

171 〈致知議辯〉，《王畿集》，卷六，頁133-134。劉宗周也說：「學者只有工夫可說，其本體處，直是著不得一語。才著一語，便是工夫邊事。然言工夫而本體在其中矣。大抵學者肯用工夫處，即是本體流露處。」亦言工夫處乃本體流露處。劉宗周之言，引自張亨老師《思文之際——儒道思想的現代詮釋》，頁355。

覓聖功，會須復還蒙體，種種知識技能外誘，盡行屏絕，從混沌立根，不為七竅之所鑿。充養純氣，待其自化，方是入聖真脈路，蒙之所由以亨也。[172]

夫純一未發之謂蒙，蒙者，聖之基也……世之學者以蒙為昏昧，妄意開鑿……赤子之心，即所謂蒙……師云：「聖人到位天地、育萬物，只從未發之中養來。」其旨微矣。[173]

龍溪言「心之靈氣」、「心則靈氣之聚」、「知是貫徹天地萬物之靈氣」，乃強調本體之「活動義」，「氣」與「心」乃「水平的體用關係」，「氣」雖為「用」，仍是形上、未見形質的概念。龍溪的「蒙」是混沌未分的一團純氣，他又稱之為「蒙體」，又說即是「赤子之心」，也是強調「蒙體」的「活動義」，故從本體的發用──「氣」上說。就本體的「氣」上言存養工夫，龍溪說充養純氣，不以知識技能攪雜其中，即是從混沌立根，不為七竅所鑿，就能復還「蒙體」。所以可以說，龍溪的「蒙養」工夫乃是就本體之發用處做工夫，並非在本體上做工夫。對於「蒙」乃一團純氣，「混沌」未分，龍溪也用「鴻濛」、「絪縕」來說明：

未發之中，千古學脈……有未發之中，始有發而中節之和。神凝氣沖，絪縕訢合，天地萬物且不能違，此是先天心法，保命安身第一義。[174]

良知是鴻濛初判之竅。[175]

須從本源上徹底理會……從混沌中立定根基，自此生天生地生

172 〈東遊會語〉，《王畿集》，卷四，頁87。又見附錄二，龍溪會語，頁720。

173 《王畿集》，附錄一，大象義述，頁654。

174 《王畿集》，附錄二，龍溪會語，頁768。

175 《王畿集》，附錄二，龍溪會語，頁698。

大業，方為本來生生真命脈耳。此志既真，然後工夫方有可商
量處。譬之真陽受胎，而攝養保任之力自不容緩也；真種投
地，而培灌芟鋤之功自不容廢也……是從混沌中直下承當。[176]

「未發之中」是絪縕和合，良知是鴻濛初判，從本源上識認，即是從
混沌中立定根基。確立本體為主宰，如真陽受胎、真種投地，則攝養
保任的「蒙養」工夫得以從混沌中直下承當。可知，龍溪的「蒙養」
工夫，即是對此一團純氣、氤氳和合、混沌未開、鴻濛初判的存養與
保任，不雜以任何知識技能。而龍溪的「蒙」、「蒙體」之說，也可以
視之為「工夫上說本體」。

近溪（1515-1588）亦言「蒙養」，並如龍溪說性命的根源是「混
沌」、「太和絪縕」：

夫惟好生為天命之性，故太和絪縕，凝結此身……保合初生一
點太和，更不喪失。[177]
及到孔子……直至五十歲來，依然乾坤混沌，貫通一團，而曰
「天命之謂性」也。[178]
今觀幼稚兒童，援筆能工文論，再假心神開悟，蒙養端造聖
功，黜旁求而著近裡，率性粹而育天和。[179]

近溪重視本心的涵養、完養，以「本來赤子之心完養」，[180]即是保合
初生的混沌、絪縕太和，可知近溪的「蒙養」工夫與龍溪一脈相承。

176　《王畿集》，附錄二，龍溪會語，頁685。

177　《羅汝芳集》，壹，語錄彙集類，頁134。

178　《羅汝芳集》，壹，語錄彙集類，頁81。

179　《羅汝芳集》，壹，語錄彙集類，頁313-314。

180　《羅汝芳集》，壹，語錄彙集類，頁125。而劉宗周亦言「蒙者，人生之初也」，並
　　以「童心」釋「童蒙」見《劉宗周全集》，第一冊，頁49-50。

來知德（1525-1604）也用「蒙養」一詞，[181]他如龍溪，亦區分「養蒙」與「蒙養」：

> 教之利于正者，幼而學之，學為聖人而已……發蒙即養蒙，聖功乃功夫之功，非功效之功。[182]
>
> 要之，果之育之者，不過蒙養之正而已……佛老之德，非不育也，而非吾之所謂德。所以養蒙以正為聖功。[183]

來知德之「養蒙」亦是指「發蒙」，即朱子的「明者之養蒙」，乃對蒙者的教育，而其「蒙養」則是君子果行育德的「自養」工夫。然而，他釋「蒙」為：「昧也」，[184]以蒙昧無知為蒙。釋「童蒙」亦言：「童蒙者，純一未散，專心資于人者也……專聽于人」，[185]將純一未散解為童稚之一心聽於人，則與龍溪、近溪之釋「蒙」為一團純氣、氤氳太和、赤子本心者大不同。

石濤的「蒙養」工夫，亦涉及「蒙」、「天蒙」、「混沌」、「氤氳」、「鴻濛」：

> 寫畫一道，須知有蒙養。蒙者，因太古無法，養者，因太朴不散。不散所養者無法而蒙也，未曾受墨，先思其蒙；既而操筆，復審其養。思其蒙而審其養，自能開蒙而全古，自能盡變

181 楊成寅《石濤畫學》，（西安：陝西師範大學出版社，2004），頁38，已經提出來知德《易經集注》中出現「蒙養」一詞。

182 來知德撰《新校慈恩本周易集註》，（臺北：夏學社出版有限公司，1986），頁350-351。

183 來知德撰《新校慈恩本周易集註》，頁351-352。

184 來知德撰《新校慈恩本周易集註》，頁347。

185 來知德撰《新校慈恩本周易集註》，頁359-360。

而無法，自歸于蒙養之道矣。[186]

「蒙」是太古無法、太朴不散，「養」就是存養此不雜人為造作、混
然天成的本然。所以「蒙養」就是不散所養、無法而蒙，不以知識技
能攪雜其中，就是對「蒙」的保全與養護。石濤說由「思蒙」→「受
墨」→「操筆」，又須「審其養」，就是說從「本體之思」的發用，落
實為筆墨的操運，又再回復「蒙養」的工夫，才是「蒙養之道」。「蒙
養」工夫不外於筆墨操運的實踐，不是耽虛泥寂、不是在「本體」上
做工夫；「蒙養」工夫不外於「受墨」、「操筆」的用筆運墨實踐，又
能夠做到不雜知識技能的「無法而蒙」，關鍵在於要以「一畫」「開
蒙」，又「化一而成氤氳」：

> 寫畫凡未落筆先以神會……務先精思天蒙……以我襟含氣度不
> 在山川林木之內，其精神駕馭於山川林木之外，隨筆一落，隨
> 意一發，自成天蒙……自脫天地牢籠之手，歸于自然矣。[187]
> 筆與墨會，是為氤氳；氤氳不分，是為混沌。闢混沌者，舍一
> 畫而誰耶？……得筆墨之會，解氤氳之分，作闢混沌手，傳諸
> 古今，自成一家，是皆智得之也……在於墨海中立定精神，筆
> 鋒下決出生活，尺幅上換去毛骨，混沌裡放出光明……自一以
> 分萬，自萬以治一。化一而成氤氳，天下之能事畢矣。[188]

能「闢混沌」、「開蒙」的，不是知識技能、不是古今的成法，而是
「一畫」本體，石濤因此說「闢混沌者，舍一畫而誰耶」。「蒙」、「天

186 引自楊成寅《石濤畫學》，頁29。此畫跋見於胡積堂《筆嘯軒書畫錄》卷上著錄的
　　《僧石濤著色山水》，參朱良志《石濤研究》，頁672。
187 1702年《雲山圖》題跋，圖版見喬迅《石濤——清初中國的繪畫與現代性》，頁364。
188 《畫語錄・氤氳章》，引自楊成寅編著《石濤》，頁267。

蒙」、「混沌」、「氤氳」的生化、開闢，是「一畫」本體自身的發用，
是自然天成，人力不可得而預焉。這是石濤「蒙養」工夫，就「開鴻
蒙」、「闢混沌」、「解氤氳之分」、「透過鴻濛之理」[189]一端，即「自一
以分萬」的要旨。「開蒙」一端的「蒙養」工夫，在確立本體的自然
發用，不受古今成法、知識技巧的障蔽，即能「開蒙而全古」，即能
活化繪畫傳統。而石濤的「蒙養」工夫，在「自萬以治一」的一端，
則強調「歸于自然」、「化一而成氤氳」，由盡變而復歸「無法」。石濤
說「隨筆一落，隨意一發，自成天蒙」，由「受墨」、「操筆」以完成
「天蒙」，即能成「開蒙」之用，即是「以萬治一」，又復歸於「天
蒙」。故石濤的「蒙養」工夫，有「開蒙」、「化一而成氤氳」兩端，
有「自一以分萬」、「自萬以治一」一順一逆的循環反復；「蒙養」工
夫因而不落入「人之役法於蒙」：

> 世知有規矩，而不知夫乾旋坤轉之義，此天地之縛人於法，人
> 之役法於蒙，雖攘先天後天之法，終不得其理之所存。所以有
> 是法不能了者，反為法障之也。[190]

石濤說「一畫之法，乃自我立」，說「一畫」也是「法」，亦是助人悟
解本體的「法」。人如果執著「一畫之法」，耽泥於本體的混沌未開、
氤氳未分，也是一種法障。對於「先天心法」之氤氳、混沌、蒙、天
蒙的存養一產生法障，即使攘括一切先天、後天的「法」，也不能得
「法」中之理，不能得其理，即是障礙。可知石濤的「蒙養」工夫，
警醒人勿「役法於蒙」；「蒙養」之道乃是「一畫」「開蒙」的「自一

189 汪繹辰輯《大滌子題畫詩跋》，《美術叢書》，十五冊，三集，第十輯，頁16：「天
　　地氤氳秀結，四時朝暮垂垂。透過鴻濛之理，堪留百代之奇」。又汪世清編著《石
　　濤詩錄》，頁46：「直欲日月而開鴻濛」。
190 《畫語錄·了法章》，引自楊成寅編著《石濤》，頁264。

以分萬」，又「化一成氤氳」；是由「思蒙」→「受墨」→「筆操」的
「自成天蒙」；是由開闢混沌又復歸混沌的反復循環。故石濤的「蒙
養」工夫，不是在本體上做工夫，而是如陽明所說的「合得本體功
夫」，[191] 是「隨筆一落，隨意一發，自成天蒙」的即工夫即本體；是
如龍溪所說的「先天心法」，必須以「一畫」本體「開蒙」，不攙雜任
何知識技能的「並驅懷抱入先天」；[192] 是「精思天蒙」、「思其蒙」，又
不役於蒙、不生法障的「無法而蒙」。

（二）生活

　　相對於「先天心法」的「蒙養」工夫，是對「蒙」、「天蒙」之氤
氳、鴻濛、混沌、一團純氣的保任、存養，「生活」工夫可以說是
「後天」日用常行的感物應事。就如陽明詩「不離日用常行內，直造
先天未畫前」，[193] 先天未畫前，是混沌未分、鴻濛未開的氤氳和合，
就此「本體」流行之「蒙」察識端倪，乃是識仁、立體的「逆覺工
夫」，[194] 即是龍溪的「蒙養」工夫。而石濤則以「思其蒙」、「精思天
蒙」來表達對「本體」之「蒙」的逆覺察識。石濤的「蒙養」工夫在
於察識「本體」之「蒙」而存養之，而「生活」工夫則是筆墨形跡的
神通妙應。必須釐清的是，陽明強調先天未畫前不離日用常行；龍溪
也說先天的工夫要在後天上用，「蒙養」工夫落實於人情物理中；石
濤也明言「蒙養之道」不外於筆墨的「創作」實踐。因而可以說，
「蒙養」、「生活」是一以貫之的工夫整體，此中要義尚須下文疏解，
於此先探求「生活」的詞義。

　　朱良志先生說：「在古漢語中，『生活』一語是個熟語，它主要有

191　《王陽明全集》，卷三十五，年譜三，頁1306。

192　石濤〈酬答張鶴野〉，引自汪世清編著《石濤詩錄》，頁145。

193　〈別諸生〉，《王陽明全集》，卷二十，外集二，頁791。

194　參牟宗三《從陸象山到劉蕺山》，（臺北：臺灣學生書局，1990），頁124-129。

三種意義：一、同『生』，即安頓、生存、存活，這是就生命體的存在狀態而言的……二、指生動活潑的韻致。三、指具體的生活、活動，與今人所言之生活意思大體相當。從以上三義看，『生活』一語均與生命有關，生命是生活的本義……在古代漢語中，『生活』多和『生生』互用……從古代漢語的背景上看石濤的『生活』一語，可以發現，石濤所使用的是『生活』一語的古義，他的『生活』一語意同『生生』，也就是今人所說的『生命』，而僅僅從生活體驗或者從外在世界的美的角度都不足以表達石濤『生活』一語的確切內涵。」[195]石濤的「生活」一詞，筆者認為主要分兩義，一是與「蒙養」工夫相貫通的「生活」工夫，可以理解為與筆墨技巧、取形用勢相關的「生活體驗」，二是作為形容詞，描狀筆墨生動、靈活萬變。並且，石濤作為工夫的「生活」亦兼有形容詞所描狀之義。由陽明心學者談「本體」直貫發用的「生活」、活潑盎然，可見「本體」之養直貫而為「生活」工夫：

> 問：「先儒謂：鳶飛魚躍，與必有事焉同一活潑潑地。」先生曰：「亦是。天地間活潑潑地，無非此理，便是吾良知的流行不息。致良知便是必有事的工夫。此理非惟不可離，實亦不得而離也；無往而非道，無往而非工夫。」[196]

陽明說「必有事」的已發工夫、良知本體的發用流行，都是活潑潑地。天地間活潑潑地，無不是道、無不是工夫，即以「本體」的發用與已發的「工夫」都是活潑潑地生機盎然。龍溪也說：

> 讀書作文之暇，時習靜坐，洗滌心源，使天機常活，有超然之

195 朱良志《石濤研究》，頁65-66。
196 《王陽明全集》，卷三，語錄三，頁123。

興。[197]

密觀體時之所行持，其神尚有所未斂，其志尚有所未一，應感
酬問之間，尚涉依仿卜度，未能盎然以出之。[198]

洗滌心源的工夫，一貫而為天機常活的工夫。從「本體」的存養行
持，一貫而為應感酬問間的「盎然以出之」；先天的「蒙養」工夫，
即落實於「盎然以出之」、「使天機常活」的後天工夫上。近溪說：

蓋人身耳目口鼻，皆以此心在其中，乃生活妙應。生活妙應，
非仁如何？其生活應妙，必有節次分辨，即是心之義，而所由
以發用之路也。[199]

彼觀夫生民之林林總總於天地之間，即魚之物活潑於江湖河海
也，江湖河海，莫非此水流貫，而天地之間，又何往而非此道
以生活也哉？[200]

「本體」的發用，以個人言，乃是貫通於身心的「生活妙應」；以天
地言，乃是盈天地之間皆道的流貫、「生活」。近溪因而說「性機生
活，道妙圓通」，[201]即陽明所言，天地間活潑、「生活」，無不是道，
無不是工夫。

　　陽明心學者以「天機常活」、「活潑」、「生活妙應」、「生活」描狀
「本體」之發用，並以之為「工夫」落實處。由陽明認同「必有事
焉」的「工夫」是「活潑潑地」，到近溪以「生活」說之，則石濤以

197　〈北行訓語付應吉兒〉，《王畿集》，卷十五，頁441。
198　〈陳體時贈言〉，《王畿集》，卷十五，頁447。
199　《羅汝芳集》，壹，語錄彙集類，頁352。
200　《羅汝芳集》，壹，語錄彙集類，頁316。
201　《羅汝芳集》，壹，語錄彙集類，頁55。

「生活」為「工夫」，似已呼之欲出。如果將程正揆、靳應昇（1605-1663）、程邃、惲南田所使用的「生活」一詞與石濤作比較，就可以看出，將「生活」作為繪畫「工夫」，確是石濤的獨到之處：

> 那得磨墨拈毫作冷淡生活日子也哉！[202]
>
> 我求春賃無生活。[203]
>
> 寒枝千尺壓霜雪……拂漢凌宵自生活。[204]
>
> 子久神情于散落處作生活，其筆意于不經意處作滕理，其用古也，全以己意而化之。[205]

以上所用「生活」詞意，皆不外於朱良志先生所說「生活」的三種主要意義。石濤於1696年跋弘仁《曉江風便圖》：「公游黃山最久，故得黃山之真性情也。即一木一石，皆黃山本色，丰骨冷然生活。」[206]仍是一般的「生活」用法，而1702年《雲山圖》題跋：「隨筆一落，隨意一發，自成天蒙。處處通情，處處醒透，處處脫塵而生活，自脫天地牢籠之手，歸于自然矣。」[207]已將「生活」作為「蒙養」工夫通貫而下的流行發用。據朱良志先生的研究，石濤《畫語錄》成書於1696年底到1700年之間。石濤真正開始《畫語錄》的創作，大約在1693年南還至揚州之後。而《畫語錄》的定稿經石濤刪訂，故1702、1703年

202 程正揆〈題夏振叔卷〉，《青溪遺稿》，卷二十二，題跋，四庫全書存目叢書，集197，頁543。

203 程邃《蕭然吟》，四庫禁毀書叢刊，集116，頁417。

204 靳應昇〈撫松詩〉，引自程邃《蕭然吟》，四庫禁毀書叢刊，集116，頁425。

205 楊臣彬《惲壽平》，頁188。朱良志《石濤研究》，頁64已引此畫跋與石濤比較，認為惲南田並未將「生活」當作一個獨立的畫學術語。

206 引自陳傳席《弘仁》，頁299。有時石濤也將「生活」一詞拆開為「生……活」，如「古人用意，筆生墨活」，引自葉長海〈《石濤畫語錄》心解〉，收入《石濤研究》，頁179。

207 引自喬迅《石濤——清初中國的繪畫與現代性》，頁364。

的多則畫跋中，或已錄有《畫語錄‧筆墨章》全文，或已出現一畫、資任、蒙養等獨特的概念。[208]《畫語錄》中的「生活」，已是「工夫」概念，這是石濤的創見：

> 墨非蒙養不靈，筆非生活不神……山川萬物之具體：有反有正，有偏有側，有聚有散，有近有遠，有內有外，有虛有實，有斷有連，有層次，有剝落，有丰致，有縹緲，此生活之大端也。[209]
> 每每寫山水，如開闔分破，毫無生活，見之即知。[210]

墨要有「蒙養」的工夫才會靈透，筆要有「生活」的工夫才能神奇萬變。石濤的「蒙養」、「生活」工夫，分說之，則一偏於墨、一偏於筆；一偏於虛靈貫通為一的「氣」、一偏於山川萬物的具體樣態。石濤的「生活」工夫，乃偏重於用筆、山川萬物具體面貌的千變萬化，故石濤說如果寫山水落入格套，不知變化，即知無「生活」工夫。他又說：

> 墨受於天，濃淡枯潤隨之；筆操於人，勾皴烘染隨之。[211]
> 蓋以運夫墨，非墨運也；操夫筆，非筆操也；脫夫胎，非胎脫也。自一以分萬，自萬以治一。化一而成氤氳，天下之能事畢矣。[212]

則又是以「蒙養」工夫偏於「天」、「一」，「生活」工夫偏於「人」、

208 參朱良志《石濤研究》，頁667-676。
209 《畫語錄‧筆墨章》，引自楊成寅編著《石濤》，頁266。
210 《畫語錄‧境界章》，引自楊成寅編著《石濤》，頁269。
211 《畫語錄‧了法章》，引自楊成寅編著《石濤》，頁265。
212 《畫語錄‧氤氳章》，引自楊成寅編著《石濤》，頁267。

「萬」。因此，石濤的「生活」工夫，乃著重於用筆上對山川萬物具
體面貌的取形用勢、寫生摹景，強調人對用筆出神入化的實際操練。
但是，石濤在分言「蒙養」、「生活」各有偏重之外，他也將「蒙
養」、「生活」視為一個整體的繪畫「工夫」，因而合言之曰「蒙養生
活」，故探求二者的關係，才能窮盡石濤「蒙養」、「生活」的精義。

二　無內無外的工夫：蒙養與生活

　　當石濤說由「思蒙」→「受墨」→「操筆」→復歸「蒙養」時，
已經將「蒙養」工夫、「生活」工夫貫通為一，他的《雲山圖》題跋
也是如此。如果說石濤在分言「蒙養」、「生活」時，強調「蒙養」偏
於天、一、氣、墨，「生活」偏於人、萬、具象形質、筆；「蒙養」是
對受之於天的氤氳、混沌、鴻濛、一團純氣的存養，「生活」是操練
用筆以描繪山川萬物。似容易使人產生一種誤解，即以「蒙養」、「生
活」分屬於內在工夫、外在工夫而不相交涉。然而，當石濤在說「古
今字畫，本之天而全之人」、「吾道一以貫之」時，他其實是以「全」
與「一」的整全理序在思考問題，這樣的思考傾向，貫徹於他的繪畫
思想中，「蒙養」與「生活」的關係再次凸顯了他的思考傾向。並
且，他「先一後貫」，故先「蒙養」後「生活」的思想也是貫徹始終
的。石濤強調「寫畫一道，須知有蒙養」、「寫畫凡未落筆先以神
會……務先精思天蒙」，以之確認「蒙養」工夫的優先性，《畫語錄》
也說：

> 山川之形勢在畫，畫之蒙養在墨，墨之生活在操，操之作用在
> 持。善操運者，內實而外空，因受一畫之理而應諸萬方，所以
> 毫無悖謬。亦有內空而外實者，因法之化，不假思索，外形已
> 具而內不載也。是故古之人，虛實中度、內外合操，畫法變

備，無疵無病。得蒙養之靈，運用之神。[213]

「內實而外空」，乃偏於「蒙養」工夫，能得「一畫之理」，故通貫而為「生活」之筆操，亦可「應諸萬方」而毫無悖謬，但因其略於「生活」工夫，故仍稱之為「外空」，即《畫語錄・筆墨章》之「能受蒙養之靈而不解生活之神，是有墨無筆也」。「內空而外實」，乃偏於「生活」工夫，即對筆法、畫法的操練已至出神入化、不假思索，已能得山川萬物之外形，但因其略於「本體」的「蒙養」工夫，終究如無源之水，故仍稱之為「內空」，即《畫語錄・筆墨章》之「能受生活之神而不變蒙養之靈，是有筆無墨也」。相較而言，偏「蒙養」工夫的「內實而外空」，因能得山川萬物之「質」，故可毫無悖謬。比之偏「生活」工夫的「內空而外實」，雖得外形然不能得其「質」，則偏「蒙養」工夫，其失較小：

> 得乾坤之理者，山川之質也。得筆墨之法者，山川之飾也。知其飾而非理，其理危矣。知其質而非法，其法微矣。是故古人知其微危，必獲於一。[214]
> 因有蒙養之功，生活之操，載之寰宇，已受山川之質也。[215]

能得其「質」，比之得其「飾」更為重要。故石濤的「蒙養」工夫較之「生活」工夫，具有優先性。但是執於一偏都是不足的，石濤因而強調要「內外合操」、「必獲於一」，要質與飾、理與法、蒙養與生活皆合而為一，才真正能「無疵無病」。陽明心學者對「工夫」的思考，亦以「本體」之存養為首要工夫：

213　《畫語錄・皴法章》，引自楊成寅編著《石濤》，頁269。
214　《畫語錄・山川章》，引自楊成寅編著《石濤》，頁267-268。
215　《畫語錄・資任章》，引自楊成寅編著《石濤》，頁273。

人只要成就自家心體，則用在其中。如養得心體，果有未發之中，自然有發而中節之和，自然無施不可。苟無是心，雖預先講得世上許多名物度數，與己原不相干，只是裝綴，臨時自行不去。亦不是將名物度數全然不理，只要知所先後，則近道。[216]

陽明說「養得心體」的工夫為先，與之相較「名物度數」只是「飾」，要知道工夫以「養心」為先，「名物度數」為後，才是「有本之學」，[217]而非「無頭學問」。[218]但是，陽明也說名物度數不能置之不理，所以若執泥「養心」，養成空寂之性，其失一也：

君子養心之學……且專欲絕世故，屏思慮，偏於虛靜，則恐既已養成空寂之性……而不知因藥發病，其失一而已矣。[219]
朱子……獨其所謂「自戒懼而約之，以至於至靜之中；自謹獨而精之，以至於應物之處」者，亦若過於剖析。而後之讀者遂以分為兩節，而疑其別有寂然不動、靜而存養之時。[220]
時俗每外事為以求心體，至求心體，則又不悟真幾而落景象，更不思天體物而不遺，仁體事而無不在。[221]

「養心」工夫與「應物」工夫並非分為兩節，如果「外事為以求心體」，以為在日用應酬、感物應事之外，別有寂然不動、靜而存養的

216 《王陽明全集》，卷一，語錄一，頁21。
217 〈過豐城答問〉，《王畿集》，卷四，頁78：「未曾理會得寂體真機，行雲流水亦只是見上打發過去，不曾立得大本，所以不免茫蕩，應用處終是浮淺……此處得個悟入，方為有本之學。」
218 《羅汝芳集》，壹，語錄彙集類，頁50：「而工夫不識性體，性體若昧，自然總是無頭學問」。
219 〈與劉元道癸未〉，《王陽明全集》，卷五，文錄二，頁191。
220 〈答汪石潭內翰辛未〉，《王陽明全集》，卷四，文錄一，頁147。
221 《羅汝芳集》，壹，語錄彙集類，頁362。

工夫，即是玩弄光景，落入想望，亦非涵養本心的妙諦。所以陽明心學者亦確立「養心」工夫對「應物」工夫的優先性，並且認為執泥「養心」與偏於「應物」皆有其病。因此，陽明強調「養心」與「應物」工夫乃一以貫之、無內無外，只是一事：

> 惟其工夫之詳密，而要之只是一事，此所以為精一之學，此正不可不思者也。夫理無內外，性無內外，故學無內外；講習討論，未嘗非內也；反觀內省，未嘗遺外也。[222]
>
> 心何嘗有內外？……這聽講說時專敬，即是那靜坐時心，功夫一貫，何須更起念頭，人須在事上磨鍊做功夫，乃有益。若只好靜，遇事便亂，終無長進……功夫不離本體；本體原無內外。只為後來做功夫的分了內外，失其本體了。如今正要講明功夫不要有內外，乃是本體工夫。[223]
>
> 千變萬化，至不可窮竭，而莫非發於吾之一心。故以端莊靜一為養心，而以學問思辯為窮理者，析心與理而為二矣。若吾之說，則端莊靜一亦所以窮理，而學問思辯亦所以養心，非謂養心之時無有所謂理，而窮理之時無有所謂心也。此古人之學所以知行並進而收合一之功。[224]

陽明說「本體」無內外，「工夫」也不要有內外。講習討論、學問思辯、事上磨鍊的工夫，未嘗非內；反觀內省、端莊靜一的養心工夫，未嘗遺外；即工夫乃一以貫之，無內無外，只是一事。陽明說「工夫」無內無外，一以貫之，才是「本體工夫」，才是「精一之學」，才能「收合一之功」。龍溪也說：

222　《王陽明全集》，卷二，語錄二，頁76。
223　《王陽明全集》，卷三，語錄三，頁92。
224　〈書諸陽伯卷（二）甲申〉，《王陽明全集》，卷八，文錄五，頁277。

只是一事，不是內外交養。學問之道只為求放心，道問學只為
尊德性，外心外德性，另有學問，即是支離……古人之學，一
頭一路，只從一處養。譬之種樹，只養其根，根得其養，枝葉
自然暢茂，枝葉不暢不茂，便是根不得其養在。[225]
感生於寂，寂不離感。捨寂而緣感謂之逐物，離感而守寂謂之
泥虛。夫寂者，未發之中，先天之學也。未發之功，卻在發上
用，先天之功，卻在後天上用……寂非內而感非外，蓋因世儒
認寂為內、感為外，故言此以見寂感無內外之學。[226]

龍溪針對程朱學者區分「工夫」為內、外，及其「存中應外、制外養
中之學」、「內外交養」之說，[227]而重申陽明「工夫」只是一事，不是
內外交養，而是「寂感無內外」、「寂非內而感非外」。並且龍溪說
「只從一處養……只養其根」，而非內外交養的「二本支離之學」。[228]

　　石濤不只將「蒙養」工夫、「生活」工夫貫通為一；並且，在分
言「蒙養」工夫為氤氳之養、「生活」工夫為筆生墨活時，又言筆、
墨乃「放之無外，收之無內」：

墨能栽培山川之形，筆能傾覆山川之勢，未可以一丘一壑而限
量之也。古今人物無不細悉，必使墨海抱負，筆山駕馭，然後
廣其用。所以八極之表，九土之變，五岳之尊，四海之廣，放
之無外，收之無內。[229]

筆生墨活的工夫，自成「天蒙」，自歸於「蒙養」之道，也就是說

225 〈留都會紀〉，《王畿集》，卷四，頁98。
226 〈致知議辯〉，《王畿集》，卷六，頁133-134。
227 〈留都會紀〉，《王畿集》，卷四，頁98。
228 〈留都會紀〉，《王畿集》，卷四，頁98。
229 《畫語錄‧兼字章》，引自楊成寅編著《石濤》，頁272。

「墨海抱負，筆山駕馭」的「生活」工夫，亦在於「蒙養」。則「生活」的筆墨工夫未嘗不是內，「蒙養」的工夫亦未嘗遺外，故石濤說筆墨的「生活」工夫，不能以一丘一壑的取形造勢的有限來量度，筆墨的「生活」工夫在包納八極、九土、五岳、四海的萬端面貌時，自成「天蒙」。所以，可以說筆墨的「生活」工夫，「放之無外，收之無內」。並且，進一步推證，也可以說石濤的「蒙養」、「生活」工夫皆無內無外，而是一以貫之，只是一事，故石濤又合言之，稱之「蒙養生活」：

> 故山川萬物之薦靈于人，因人操此蒙養生活之權。苟非其然，焉能使筆墨之下，有胎有骨，有開有合，有體有用，有形有勢，有拱有立，有蹲跳，有潛伏，有衝霄……一一盡其靈而足其神？[230]
>
> 山水之任不著，則周流環抱無由；周流環抱不著，則蒙養生活無方。蒙養生活有操，則周流環抱有由……是以古今不亂，筆墨常存，因其浹洽斯任而已矣。然則此任者，誠蒙養生活之理，以一治萬，以萬治一。[231]

「蒙養生活」的工夫，由「一畫」「開蒙」，形諸筆墨操運，開顯山川萬物的胎骨、體用、開合、形勢、拱立、周流環抱、蹲跳、潛伏……乃是「以一治萬」；而筆墨操運對山川萬物神靈變化的開顯，又復歸氤氳、混沌，乃是「以萬治一」。即是「蒙養生活」的工夫，由「無法而蒙」→「開蒙而全古」→「盡變而無法」，乃由一而萬，復歸萬於一的反復循環。「蒙養」與「生活」只是一事，「蒙養」貫通為「生活」，是「以一治萬」；「生活」以開顯「蒙養」，是「以萬治一」；「蒙養」工

230 《畫語錄·筆墨章》，引自楊成寅編著《石濤》，頁266。
231 《畫語錄·資任章》，引自楊成寅編著《石濤》，頁273-274。

夫落實於「生活」工夫中，「生活」工夫亦在成就「蒙養」工夫；「蒙養」與「生活」工夫因而可以說是「無內無外」的繪畫工夫。

　　「蒙養生活」工夫無內無外、無疵無病。一分內外即知其判「蒙養」、「生活」為二事；一分內外則「蒙養」、「生活」如何貫通為一，即成問題；一分內外，或陷泥「蒙養」之「外空」，如文人畫中的「利家」畫，缺乏筆墨技巧；或執守「生活」之「內空」，如畫匠之畫，難以離塵脫俗。石濤的「蒙養生活」工夫，之所以可「無疵無病」，一方面乃因能「無法而蒙」，「受事則無形，治形則無跡」，[232]「一知其法，即功于化」，[233]故能避免「勞心於刻畫而自毀，蔽塵於筆墨而自拘」[234]的弊端。無法、無形、無跡，都在強調不受形跡、筆墨、成法的拘束，一切筆墨成法都要有「造」有「化」，去其法障。另一方面，又因能「盡變而無法」，避免人之「役法于蒙」，避免「無限而限之」，[235]落入「知其質而非法，其法微矣」[236]的弊端。不能被「蒙」的「無法」所役使，「無法」要能開出萬法而「盡變」，如果陷泥於「無法」，忽視筆法、畫法的重要性，也是一種法障，也會造成「一畫」開顯萬物生機的天授知能，因示微而落空。

　　石濤的「蒙養」與「生活」工夫，是對「本體」的逆覺體察和筆墨技法的操運。並且，「先天心法」的「蒙養」工夫，須落在「後天」的「生活」工夫上，故石濤又分墨運為「蒙養」，筆操為「生活」。這是因為「蒙養」工夫貫通於「生活」工夫，無內無外，只是一事。因此，「後天」的「生活」工夫，實即涵有「蒙養」、「生活」兩端；「先天」的「蒙養」工夫亦然。就此而言，可以說是即「生活」即「蒙養」，即「蒙養」即「生活」。石濤《畫語錄・兼字章》

232　《畫語錄・脫俗章》，引自楊成寅編著《石濤》，頁272。
233　《畫語錄・變化章》，引自楊成寅編著《石濤》，頁265。
234　《畫語錄・遠塵章》，引自楊成寅編著《石濤》，頁271。
235　《畫語錄・了法章》，引自楊成寅編著《石濤》，頁265。
236　《畫語錄・山川章》，引自楊成寅編著《石濤》，頁268。

說：「其具兩端，其功一體」，說的雖是字與畫的關係，但反映的卻是
石濤思想的一大特點，即石濤常把看似對立的兩端視為相互涵攝、一
個整體的自身循環，這樣的思維方式與《易經》的思維相合。

　　石濤的「蒙養」與「生活」工夫，也充分地表達一個明末清初文
人職業畫家的「創作」態度。文人職業畫家的「創作」不再只是業餘
遣興的「墨戲」，他必須講究筆墨技巧，以順應市場上贊助者、買家
的要求；他同時必須與職業畫匠區隔，《畫語錄・了法章》：「夫畫
者，形天地萬物者，捨筆墨其何以形之哉！」、《畫語錄・海濤章》：
「山海而知我之受也，皆在人一筆一墨之風流」，恰恰就在強調筆墨
技巧的表達能力時，他的「蒙養」與「生活」工夫貫通一體、筆與墨
「其具兩端，其功一體」地相融為一，表現其文人職業畫家的特殊領
悟。石濤了解文人畫家只強調「蒙養」工夫，不足以面對職業畫匠的
挑戰，只有具備筆墨技巧的「蒙養生活」工夫，才使文人職業畫家確
立了自身的優越性。因此，石濤所說的筆墨「生活」工夫又不止於現
諸形象的筆墨技法，也包括「如何筆墨」的「蒙養」工夫，石濤在談
筆墨時因而有其特殊性：

> 運墨如已成，操筆如無為。[237]
> 古人寫樹葉苔色，有深墨濃墨成分字、个字、一字、品字、厶
> 字，以至攢三聚五。梧葉、松葉、柏葉、柳葉等，垂頭、斜頭
> 諸葉，而形容樹木山色，風神態度。吾則不然。點有雨雪風
> 晴、四時得宜點，有反正陰陽襯貼點，有夾水夾墨、一氣混雜
> 點，有含苞藻絲、纓絡連牽點，有空空闊闊、乾遭沒味點，有
> 有墨無墨、飛白如煙點，有焦似漆、邋遢透明點。更有兩點未
> 肯向學人道破，有沒天沒地、當頭劈面點，有千巖萬壑、明淨

237 《畫語錄・脫俗章》，引自楊成寅編著《石濤》，頁272。

無一點。噫！法無定相，氣概成章耳。[238]

筆之於皴也，開生面也。山之為形萬狀，則其開面非一端。世
人知其皴，失卻生面，縱使皴也，于山乎何有？[239]

畫家不能高古，病在舉筆只求花樣，然此花樣從摩詰打到至
今。字經三寫，烏焉成馬，冤哉！[240]

顯然，石濤對「筆墨」的關注，更多地強調，運墨操筆的「法無定
相，氣概成章」。對古人寫葉、點苔、山石皴擦的「成法」，石濤說由
王維初創到如今，已累積許多皴、點的「花樣」，如果一再地抄襲仿
效，只能是揣摩失真，完全失去畫法初創時的「高古」意味。石濤反
對「舉筆只求花樣」，所以他說皴法要能「開生面」，窮盡山石的為形
萬狀，而不受現成的皴法限制。同樣地，石濤說到點葉、點苔之法，
更是打破分字、个字、一字、品字、厶字、攢三聚五等「花樣」，強
調「法無定相」。石濤的點，不在表現特定樹木山色的「花樣」，而是
以點表現風雪雨晴、陰陽反正、一氣混雜、纏絡連牽、空空闊闊、飛
白如煙、邋遢透明、沒天沒地、明淨等意象。可以說，石濤的點，比
之古法，進一步地抽離物的具體形象，表現更純粹的「筆墨」趣味。
並且，石濤的「筆墨」趣味，反對落入「定相」的形式化、制式化，
主張「氣概成章」，即是全畫幅筆墨的渾鎔一氣。因此，渾鎔一氣、
法無定相乃是貫徹於「筆墨」的「蒙養」工夫，就如「已成」、「無
為」亦是運墨、操筆的「蒙養」工夫。故知石濤所言「筆墨」工夫，
乃是「蒙養生活」工夫；是能逆求「混沌」、古人未立法之先，又能

238 引自汪繹辰輯《大滌子題畫詩跋》，《美術叢書》，十五冊，三集，第十輯，頁29。
亦見喬迅《石濤——清初中國的繪畫與現代性》，頁286，乃1703年石濤《為劉小山
作山水冊》題跋。

239 《畫語錄·皴法章》，引自楊成寅編著《石濤》，頁268。

240 俞劍華輯〈石濤題畫集〉，引自俞崑編著《中國畫論類編》，頁167。

「於墨海中立定精神，筆鋒下決出生活。尺幅上換去毛骨。混沌裏放出光明」，[241]即以筆墨為天地萬物「開生面」。

　　如果，有人質疑本章以「本體」、「工夫」討論石濤的繪畫思想失之太玄，除了石濤對「體用」、[242]「先天」、「後天」[243]等概念的運用自如外，不妨以石濤的自我辯解來回答：

> 或曰：「繪譜畫訓，章章發明；用筆用墨、處處精細。自古以來，從未有山海之形勢，駕諸空言，托之同好。想大滌子性分太高，世外立法，不屑從淺近處下手耶？」異哉斯言也！受之於遠，得之最近；識之於近，役之於遠。一畫者，字畫下手之淺近功夫也；變畫者，用筆用墨之淺近法度也。[244]

石濤的繪畫思想，在當時就被質疑是「駕諸空言」。然而，石濤則力言「一畫」，乃人受之於天的「本體」，是繪畫最切近的根本；反之，有關繪畫的筆墨技法知識，似乎和繪畫實踐關係最密切，卻容易產生法障，對繪畫「創作」的束縛也最深遠。所以，石濤認為自己闡發「一畫」的本體、工夫，非但不是「性分太高，世外立法」，並且是繪畫「創作」的淺近工夫、淺近法度。

　　石濤以「一畫」為繪畫本體，有時直指曰「心」，由「工夫上說

241　《畫語錄・氤氳章》，引自楊成寅編著《石濤》，頁267。

242　如《畫語錄・皴法章》：「峰不能變皴之體用」、《畫語錄・筆墨章》：「有體有用」、《畫語錄・一畫章》：「一畫者，眾有之本，萬象之根；見用於神，藏於用人」。引自楊成寅編著《石濤》，頁269、266、264。

243　《畫語錄・了法章》：「雖攘先天後天之法」、《畫語錄・兼字章》：「一畫者，字畫先有之根本也；字畫者，一畫後天之經權也」。引自楊成寅編著《石濤》，頁264、272。又見於汪繹辰輯《大滌子題畫詩跋》，《美術叢書》，十五冊，三集，第十輯，頁30：「定有先天造化」。又汪世清編著《石濤詩錄》，頁92、144：「都把先天托後天」、「並驅懷抱入先天」。

244　《畫語錄・運腕章》，引自楊成寅編著《石濤》，頁266-267。

本體」時又稱之為「蒙」、「天蒙」。本體上既不能做工夫，工夫乃落在本體發用的一團純氣上，稱「蒙養」工夫。「蒙養」工夫強調以「一畫」本體開蒙，純乎天，不攙雜任何知識技能，乃是「無法而蒙」。因此，訴諸人為的讀萬卷書、行萬里路、閱萬卷畫等畫家修養，都當歸入「生活」工夫。然而，石濤的「蒙養」與「生活」工夫，又是「一以貫之」，即「蒙養」即「生活」、即「生活」即「蒙養」，因而「無內無外」，只是一事。「只是一事」，知為「一本」，即是石濤的「蒙養」與「生活」工夫，亦是「本之天而全之人」，故不役於天亦不蔽於人。繪畫「創作」的「蒙養生活」工夫，即是在強調畫家筆操墨運的後天人為努力時，同時重視人向天、工夫向本體、後天向先天的回歸；「蒙養」與「生活」工夫乃展現為「一畫」本體自身的循環運動。

第五章
繪畫的超凡成聖

　　「超凡成聖」一向被用於宗教、道德領域，是心性修養的理想。喬迅先生在《石濤——清初中國的繪畫與現代性》書中，專列一章「修行繪畫」，他說：

> 當面對以繪畫為自我表現與私人情感流露的中國畫家的作品時，現代學者一種最有效的詮釋工具是自修（self-cultivation）的概念。根據這個觀點，繪畫實踐在自我表達方面，被視為具有自我觀照的意義，等同自我形塑與建構的「修行」（praxis）。廣義言之，自我修持的概念，作為明清知識分子文化實踐的定義特徵，是一切既有文人文化範疇的通行詮釋基礎，……石濤對於修行繪畫……可謂反思得最為深刻的其中一位畫家，長達四十年歲月間，他在畫作、題跋，及最終於畫論中再三回歸這個議題……但是，僅管石濤的濟世開示啟發大量作品，卻鮮有引起藝術史家的關注。這是現行學術界的普遍盲點，對於涉及許多哲學和宗教信仰五花八門的畫家，在十七世紀晚期繪畫功能脈絡之下宗教開示的重要性，至今尚未達成共識。[1]

　　「自我修持」的概念，作為明清知識分子文化實踐的定義特徵，從「工夫」論根本地反映中國傳統文藝觀，以文藝為「道」、為「天理之發生」的特質。喬迅先生關注石濤作為「禪師畫家」、「方士畫家」，

1　喬迅《石濤——清初中國的繪畫與現代性》，頁321-322。

在繪畫題材內容上的「濟世開示」，如此一來，則繪畫仍是宗教修行的一個法門，依然附屬於宗教。他因而進一步提出「自主的哲學」，討論明末清初社會意識世俗化、個人自主、社會多元存在的認同、以身為本的宇宙論、獨創主義、獨立精神的形而上學，以及石濤在此廣大歷史脈絡中，從其畫論著述暗示了繪畫自主之道的可能性。[2]

本論文一到四章，可視為乃從「理論」上理解石濤的繪畫自主思想。石濤說：「道外無畫，畫外無道，畫全則道全」，[3]已直接立足於繪畫，揭示其宇宙觀、身心觀，建立其本體、工夫，並直指繪畫「即可參天地之化育」。[4]本章則從「現實」上，探求明末清初社會對「異業而同道」的認同，以及畫家對繪畫自主的「自覺」，如何使「超凡成聖」的聖賢事業在繪畫中實現。

第一節　修行繪畫

此處借用喬迅先生「修行繪畫」一詞，更傾向於直指繪畫「創作」本身即是自我完成的「修行」，而非以繪畫作為「宗教開示」。如此，強調繪畫的自主性，並不必然即是純藝術或審美區分，而是在於闡明繪畫作為源始的真理發生，不是思想、宗教的附屬品，但繪畫仍然屬於宇宙的整全理序，並在其中獲得意義。如果「純藝術」主張繪畫不從屬於生活世界，是為了使繪畫從助人倫、成教化、存鑒戒的工具意義，轉為以繪畫本身為目的，只能說是現代性思惟的一廂情願。明末清初的文藝觀，在立足於傳統以文藝為道的理論基礎上，也反映了當時的社會「現實」，足以使文人職業畫家可以在繪畫中安身立

2　參喬迅《石濤──清初中國的繪畫與現代性》，頁371-376。

3　石濤《畫法背原‧第一章》，圖版見喬迅《石濤──清初中國的繪畫與現代性》，頁365。

4　《畫語錄‧山川章》，引自楊成寅編著《石濤》，頁268。

命。石濤說「筆墨資真性」，以專業畫家的身分提出「修行繪畫」，他
已經不止於將繪畫視為「宗教開示」或文人墨戲的抒情遣懷，所反映
的正是現實世界對文人職業畫家的角色認同。

一　「異業而同道」的多元認同

在緒論中討論的陽明「異業而同道」的思想，也廣泛地體現於
明末清初時人談論道德、技藝、事業，以之相並列的觀點，先看李贄
（1527-1602）：

> 如空同先生與陽明先生同世同生，一為道德，一為文章，千萬
> 世後，兩先生精光具在，何必兼談道德耶？人之敬服空同先生
> 者豈減於陽明先生哉？[5]
> 鐫石，技也，亦道也。文惠君曰：「嘻！技蓋至此乎？」庖丁
> 對曰：「臣之所好者道也，進乎技矣。」是以道與技為二，非
> 也。造聖則聖，入神則神，技即道耳。技至於神聖所在之處，
> 必有神物護持……神聖在我，技不得輕矣。否則，讀書作文亦
> 賤也，寧獨鐫石之工乎？[6]

羅汝芳（1515-1588）說：「世間各色技倆，熟極皆可語聖」，[7]亦同李
贄以技藝即是道，技藝能造聖的就是聖人，技藝能入神的就是神人；
造聖、入神皆操之在我，讀書、作文、鐫工皆然。故李贄說李夢陽
（1472-1530）的文章與王陽明（1472-1528）的道德同樣光耀於千載
萬世之後，李夢陽不必兼談道德，即可以其文章與陽明受到同等的敬

5　李贄《焚書、續焚書》，引自巫佩蓉《龔賢雄偉山水的理論與實踐》，頁41。
6　李贄《焚書》，（臺北：河洛圖書出版社，1974），卷五，讀史，樊敏碑後，頁217-
　　218。
7　《羅汝芳集》，壹，語錄彙集類，頁274。

重。可知，李贄肯定文章、技藝、道德即是道，皆可造聖入神，無須以道德統攝文章、技藝。則李贄雖不外於中國以文藝為道的傳統，但在「現實」的抉擇上，則進一步揚棄以道德為「本」，文藝為「末」的價值次序，而給予技藝、文章、道德並列的地位。李贄的看法在明末清初並非孤立的創見，詹景鳳（1532-1602）也說：

> 夫書六藝之一耳，造極則逸少起而與羲卦、禹疇、文象、孔論共懸日月，關萬古天地，為世世宗師，豈區區筆研可竟其真哉，第非筆研則末由入手。是以知書君子必求真於神志心慮之凝定澄滌，求筆研于池水盡黑……則與聖人之好古敏求、忘食發憤何以殊哉？[8]

王羲之的書法可與伏羲《易卦》、夏禹〈洪範〉〈九疇〉、文王《象傳》、孔子《論語》共懸日月，因為他的書法就如羲、禹、文、孔諸聖人開闢了萬古洪荒世界，可為世世代代的宗師。而程正揆（1604-1676）對文章、書畫、道德的並列地位，亦多所闡發：

> 琴棋書畫末技也而道存焉。心不清不細不純，不下苦工夫，安得名家？……予嘗謂小道可觀，推而廣之，皆可通乎身心性命之理。庖丁之解牛、堯舜之治天下，一致也，奚必講道學而後為聖賢也哉！[9]
> 石溪和尚……間作書畫自娛，深得元人大家之旨……石公眼明手快，不作事、不作理、不作事事無礙，方能從容拈出，文章、書畫、道德亦復如是。[10]

8　詹景鳳《詹東圖玄覽編》，收入盧輔聖主編《中國書畫全書》，第四冊，頁54-55。
9　程正揆《青溪遺稿》，卷二十六，襍著，四庫全書存目叢書，集197，頁573。
10　程正揆《青溪遺稿》，卷十九，傳，四庫全書存目叢書，集197，頁529。

> 昔人學蒲且子之弋而以釣聞，觀公孫大娘之舞劍而以書聖，何
> 嘗拘一法哉！髯公勉之！性命文章亦復如是，然不可與俗人言
> 爾。[11]

程正揆認為琴棋書畫雖被視為末技，但「皆可通乎身心性命之理」，
他說庖丁解牛的技藝與堯舜治天下的事業皆通於身心性命之理，皆可
為聖賢，而不必然講道德才能成聖賢。故知程正揆實際上是順著世人
以琴棋書畫為末技的成見，進一步辯證「末技」而道存焉，亦通乎身
心性命之理，並因此將技藝與事業、道德並列，言其皆可為聖賢。他
因此而言「文章、書畫、道德亦復如是」、「性命文章亦復如是」。徐
世溥（1608-1657）亦言：

> 當神宗時，天下文治嚮盛。若趙高邑、顧無錫、鄒吉水、海瓊
> 州之道德風節，袁嘉興之窮理，焦秣林之博物，董華亭之書
> 畫，徐上海、利西士之曆法，湯臨川之詞曲，李奉祠之本草，
> 趙隱君之字學。下而時氏之陶，顧氏之冶，方氏、程氏之墨，
> 陸氏攻玉，何氏刻印，皆可與古作者同敝天壤。[12]

雖然徐世溥仍將文人菁英列在藝術家和工匠之前，就如白謙慎先生所
解釋的「可見他在大的方面並沒有違背現存的意識形態和社會等級結
構。不過，他把陸子剛和時大彬等社會地位低微的工匠列入他的名單
並讚譽他們的成就，這一舉動本身，就頗能說明當時文人藝術家和工
匠之間的社會分野已不再壁壘森嚴了。」[13]徐世溥的名單，由道德風
節、窮理、博物、書畫、曆法、詞曲、本草、字學，再及工匠的技

11 程正揆《青溪遺稿》，卷二十二，題跋，四庫全書存目叢書，集197，頁545。
12 徐世溥信札，引自白謙慎《傅山的世界——十七世紀中國書法的嬗變》，頁44。
13 引自白謙慎《傅山的世界——十七世紀中國書法的嬗變》，頁46-47。

藝，確實仍展現出一定的價值次序，可以視為是平實地呈現當時的社
會價值結構。而書畫與工匠技藝的地位較諸前代更受重視，張岱
（1597-約1684）早已指出：

> 竹與漆與銅與窯，賤工也。嘉興之臘竹，王二之漆竹，蘇州姜
> 華雨之篸鏤竹，嘉興洪漆之漆，張銅之銅，徽州吳明官之窯，
> 皆以竹與漆與銅與窯名家起家，而其人且與縉紳先生列坐抗禮
> 焉。則天下何物不足以貴人，特人自賤之耳。[14]

做竹器、漆器、銅器與燒窯的工匠，雖在傳統上被視為「賤工」，但張
岱指出工匠「名家」已可與文人士大夫「列坐抗禮」，其為世所敬重可
見一斑。並且明末清初的書畫家也參與了一些傳統上屬於「賤工」的
製作，張岱即記載了陳洪綬為周孔嘉畫「水滸牌」，[15]陳洪綬（1598-
1652）被現代研究者認為，「在文人畫家的陣營中，同時又積極擁抱
大眾通俗文化者，陳洪綬無疑是最明目張膽，也是最有意識的一位。
從為《九歌》、《嬌紅記》、《西廂記》等書籍畫插圖，再到《水滸葉
子》、《博古葉子》等紙牌的繪製，都是對正統士大夫價值觀的一種挑
釁。這些作品不但在形式上屬於文人向所鄙夷的應用性『美工』範
疇，題材本身亦以通俗文學為多。」[16]然而，陳洪綬對賭牌、酒牌、
插圖等大眾流行文化應用性「美工」的參與，也非特例。[17]「除丁雲

14 張岱《陶庵夢憶》，（濟南：山東畫報出版社，2006），卷五，諸工，頁90。

15 張岱《陶庵夢憶》，卷六，水滸牌，頁115。

16 梅韻秋為石頭書屋藏陳洪綬《水滸葉子》所作解說，收入蔡宜璇主編《悅目──中
國晚期書畫·解說篇》，（臺北：石頭出版股份有限公司，2001），頁47。

17 王正華〈生活、知識與文化商品：晚明福建版「日用類書」與其書畫門〉，收入蒲
慕州主編《生活與文化》，頁449：「一如羅格·恰特（Roger Chartier）所言，目前
研究上所指『通俗文化』仍屬智識階層的範圍，尚未碰觸到非識字人口的文化，稱
之為『通俗文化』，不免失之荒謬。他並指出前此關於法國通俗文化的研究有二點
看似矛盾、實則相通的假設：一則認為通俗文化為獨立的範疇，與菁英文化互不關

鵬、吳廷羽之外，其他一些徽州畫家也與書籍插圖設計大有關聯，如孫逸曾作〈歙山二十四圖〉，後用木版印刷。蕭雲從的〈太平山水圖畫〉由四十三幅描繪徽州附近太平的風景圖畫組成，並於一六四八在徽州刊行。現藏於北京故宮博物院的弘仁六十頁〈黃山圖冊〉，原先可能就是打算用木版印刷的形式來出版的。實際上該畫冊中幾幅畫後來都在黃山地方志出現。弘仁繪畫中穩重的線條，至少有一部分應歸於他看過的木刻印刷，在這些木刻之中，明確的幾何圖形的外表形式比深奧的空間更為重要，其作品中一些敘事要素也許都被木板印刷作品插圖的習慣所支配。」[18]文人職業畫家參與「工匠」的製作，一方面提高了流行文化商品的藝術性，另一方面也吸納了紙牌、插圖等木刻版畫的精華。或許不應該只理解為陳洪綬在挑釁正統士大夫價值觀，也應該正視工匠名家可與文人士大夫「列坐抗禮」，即「異業而同道」多元社會價值的形成。多元價值的形成，可以將技藝、道德、事業的地位並列，從而促進各個社會階層所形成之社會空間的互動交流。丁雲鵬（1547-1621）、吳廷羽（生卒年不詳）、孫逸（？-約1658）、蕭雲從（1596-1674）、陳洪綬（1598-1652）、弘仁（1610-1664）的「跨界」創作，與陽明心學者講學大會中樵漁牧豎列坐的風氣，可謂相映成趣。程邃（1607-1692）就曾說：「第一儒宗仍道路，漁樵心口孰能閑」。[19]而本末觀念所帶有的價值次序，也因此被重新詮釋，方以智（1611-1671）說：

涉：其二認為菁英文化為社會文化的主控者，一般大眾受其灌輸教化，並進而接受主流文化。二點假設皆確定有一通俗文化的範疇，與菁英文化二元對立，某些物品本質上屬於『通俗文化』，可在所謂『通俗文化』的範疇內理解通俗文化。此二點假設放諸晚明文化的研究中，亦可見到。」理解「通俗文化」一詞所隱涵的假設與所指涉對象的謬誤，晚明清初文化現象習見的雅／俗、聖／凡、道／藝等概念，皆當進一步審視、釐清。

18 引自郭繼生《藝術史與藝術批評的實踐》，（臺北：國立歷史博物館，2002），頁75。
19 程邃〈三宿巖呈別黃石齋先生楊機部先生壬午之夏〉，《蕭然吟》，四庫禁毀書叢刊，集116，頁464。

道德、文章、事業，猶根必幹、幹必枝、枝必葉而花。言掃除
者，無門吹橐之糖煨火也。若見花而惡之，見枝而削之，見幹
而砍之，其根幾乎不死者？核爛而仁出，甲坼（殼裂之意）生
根，而根下之仁已爛矣。世知枝為末而根為本耳，抑知枝葉之
皆仁乎？則皆本乎一樹之神，含於根而發於花，則文為天地之
心。千聖之心與千世下之心鼓舞而相見者，此也。[20]

《文心雕龍‧原道》：「言之文也，天地之心哉！」[21]方以智說「文為
天地之心」，似承其說而又不然。劉勰《文心雕龍》有〈徵聖〉、〈宗
經〉、〈正緯〉、〈辨騷〉，皆強調文學與儒家經典、聖賢的關係，文學
創作在魏晉南北朝開始確立了它的獨立性，但仍未與道德心性之說產
生分庭抗禮的衝突。方以智則不然，他似乎面對著類似西方詩與哲學
之爭的辯難，故針對「掃除」文章的主張，力言文章不止根於仁，並
且文章即是仁，與道德、事業之根於仁無異。方以智說種子甲坼生根
時，種子本身已經爛了，他以此說明根、幹、枝、葉、花皆是此
「仁」轉化所出，外在型態雖不同，卻是難以分割的整體。既然是一
整體，則花葉枝幹砍削不生，根亦無法獨存，所以文章對於道德、事
業言，並非無關緊要的末技小道。方以智因此辯證了本末相互依存的
關係，也為文章與道德、事業的並列地位提出了其共同的根源——
仁。方以智曾引王畿（1479-1582）之說：

虛寂者，道之原。才能者，道之幹。文詞者，道之花。知全樹
之花皆核中之仁所為也，道器豈容兩截哉？[22]

20 方以智〈道藝〉，引自廖肇亨《中邊‧詩禪‧夢戲——明末清初佛教文化論述的呈
現與開展》，（臺北：允晨文化公司，2008），頁181。

21 引自王更生注譯《文心雕龍讀本上篇》，頁3。

22 方以智《青原志略》引用王畿之言，參廖肇亨《中邊‧詩禪‧夢戲——明末清初佛

參王畿：「道器合一，文章即性與天道不可見者，非有二也」[23]之說，則王畿以道德、事業、文章為道之根源、道之主幹、道之花，道與器合一不可截斷，道德、事業、文章皆出於「仁」；文章是「道」的花，亦「核中之仁」所化生，屬於「道」的全樹，不可分割。則方以智之說實有所本。其實，陽明心學者的本末之喻，多強調其一與全，反對截為兩段之對立，王艮（1483-1541）說：

> 論道理若只見得一邊，雖不可不謂之道，然非全體也。譬之一樹，有見根未見枝葉者，有見枝葉未見花實者，有見枝葉花實卻未見根者，須是見得一株全樹始得。[24]

道的全體如一株全樹，根、枝葉、花實皆為整全不可割離者，如果只偏重道德、事業、文章任何部分，雖不可不謂之道，然非全體。羅汝芳（1515-1588）也說：

> 枝葉與根本，豈是兩段。觀之草木，徹首徹尾，原是一氣貫通。若首尾分斷，則便是死的，雖云根本，堪作何用？[25]

因為「本末只是一物，始終只是一事，而中間更無縫隙也……蓋天下本末只共一物，未有枝葉而不原於根柢，根柢而不貫乎枝葉者也。」[26]

教文化論述的呈現與開展》，頁185。王畿〈刻陽明先生年譜序〉：「文辭者，道之華；才能者，道之幹；虛寂者，道之原；……有舍有取，是內外精粗之見未忘，猶有二也。」引自《王陽明全集》，卷三十七，年譜附錄二，頁1360。而陽明弟子對道德、事業、文章源出於道，多有發揮，如徐階〈王文成公全書序〉，鄒守益〈陽明先生文錄序〉，參《王陽明全集》，卷四十一，序說·序跋 增補，頁1565、1569。

23　〈書累語簡端錄〉，《王畿集》，卷三，頁73。

24　《王心齋全集》，卷二，頁2a-2b。

25　《羅汝芳集》，壹，語錄彙集類，頁207。

26　《羅汝芳集》，壹，語錄彙集類，頁248-249。

本末一氣貫通，只是一物，若是斬去枝葉、首尾分斷，則根本亦死、亦不堪為用。近溪說「天下本末只共一物」，就其流行而言即是「氣」，就其本體言即是龍溪、方以智所說的「仁」。方以智、龍溪、近溪皆將本末之喻中的根本、枝幹、花葉歸源於核中之仁，則「仁」為道德、事業、文章共同的根源，本末之喻中的「本」因而只是全樹中的一部分，也是核中之仁化生出的一種型態。所以，「仁」非道德所獨攬，事業、文章即為「仁」。根本、枝幹、花葉皆互相依存，以其不同型態展現「仁」、「道」的全體。因此，道德、事業、文章都是展現「仁」、「道」的全體所不可或缺者，王艮說見根未見枝葉，見枝葉未見花實、見枝葉花實未見根，都不足以見「道」之全體。如此一來，本末之喻中的價值先後次序，因強調「仁」、「道」的全體與本末的相互依存而被淡化。道德、事業、文章不再以價值先後加以區別，而是重視其型態的差異，視之為「仁」、「道」的一體展現。要保全一株全樹，一樹之神才得以生生不已；道德、事業、文章以其不同的社會角色，展現「異業而同道」的多元社會活力。

陽明心學者龍溪、近溪、李贄，在其本／末、道／器的思考中，皆表現出陽明「異業而同道」的思想。強調本與末，道與器相互依存的一體關係，以道德、事業、技藝並列，因其不同型態展現「仁」與「道」的文化多元面貌。就根而言，無不貫乎枝葉發乎花實；就花實而言，亦無不源於根本，通貫於枝幹。因此可以說，技藝亦自本乎「仁」，而通乎身心性命之理，與堯舜禹湯的聖王事業、孔子的道德教化，皆共懸日月、永垂百代。技藝不必兼講道德即可為聖賢，閻若璩（1636-1704）所提出的十四位聖人名單，正呼應了李贄、詹景鳳、程正揆的說法：

　　十二聖人者：錢牧齋、馮定遠、黃南雷、呂晚村、魏叔子、汪苕文、朱錫鬯、顧梁汾、顧寧人、杜于皇、程子上、鄭汝器，

更增喻嘉言、黃龍士凡十四人。謂之聖人，乃唐人以蕭統為聖
人之聖，非周孔也。[27]

閻若璩明言他所舉的「聖人」，如唐朝以蕭統為聖人之聖，「非周孔
也」。則是非以道德教化論之，乃是以「異業而同道」的多元認同，
稱茶癖詩人杜濬（1611-1687）、僧醫喻昌（1585-1664）、圍棋聖手黃
虬（1651-？）、書法名家鄭簠（1622-1693）與馮班（1602-1671）等
精於技藝者為聖。

　　如果蕭繼忠教屠者，言「即如爾業屠，戮稱如制即是聖賢事」，[28]
又是一個明顯的例子，有助於了解明末清初「異業而同道」的多元認
同已經形成，道德、文章、技藝之士皆可為「聖」，繪畫亦取得其自
主性，不須兼講道學而後為聖。那麼，明末清初的畫家是否有此自
覺？答案也是肯定的。

二　畫家的自覺：書畫非小道

　　詹景鳳、程正揆皆自覺到繪畫「創作」即是畫家的「聖賢事」，
這樣的自覺可追溯到南北朝宗炳的〈畫山水序〉：「聖人含道暎物，賢
者澄懷味像……聖賢暎於絕代，」[29]而朱景玄〈唐朝名畫錄序〉：「伏
聞古人云：『畫者聖也。』蓋以窮天地之不至，顯日月之不照。揮纖
毫之筆，則萬類由心；展方寸之能，而千里在掌。至於移神定質，輕
墨落素，有象因之以立，無形因之以生。」[30]則對畫家之為「聖」加
以說明。畫家之為「聖」，在於能窮天地之不至，顯日月之不照，以

27 閻若璩《潛邱劄記》，卷五，引自白謙慎《傅山的世界——十七世紀中國書法的嬗
　 變》，頁269。
28 引自鄧洪波《中國書院史》，頁425。
29 引自俞崑編著《中國畫論類編》，頁583-584。
30 引自俞崑編著《中國畫論類編》，頁22-23。

人文之光開闢混沌世界，參天地之化育。程正揆自覺畫家之「聖」，
多立足於繪畫看待世事：

> 樂水樂山，畫根于仁。[31]
> 蓋先生之治吾澴也，亦若畫焉。大如斧劈，細如牛毛，脫如解
> 索，快如捲雲，豈非以畫治者乎？……夫君之畫以民社，予之
> 畫在山水……雖然天地一畫師也，古今一畫圖也……化工在手，
> 天地不能範圍，況區區民社之寄也乎。故曰堯舜之治天下，庖
> 丁之治牛等，一技也而道存焉，知其解可與言畫也已。自古帝
> 王師相之得畫意者或寡矣，易象畫之始也，春秋畫之終也，筆
> 絕矣。經天地其上也，開國家其次也，立功名又其次也。[32]
> 居心涉世，又何可無畫意也哉？[33]

「畫根于仁」與堯舜治天下、庖丁治牛皆是技，而道存焉。程正揆認
為「天地一畫師」、「古今一畫圖」、「天地是一幅大山水」、[34]「平生一
幅畫」，[35]乃以畫家的本位看天地、古今皆是圖畫、皆是畫師，故言民
社的治理如同作畫，要能得畫意，才知道如何參天地之化育。廣而言
之，則居心涉世皆不可無畫意。程正揆強調「經天地其上也」，畫家
之「聖」即在於能「經天地」，「化工在手，天地不能範圍」，「手腕開

31 程正揆壬寅年為異三弟作《臥遊圖》題跋，乃引自日本出版品，出處一時失察。
32 程正揆〈書澴川令張公畫卷後〉，《青溪遺稿》，卷二十二，題跋，四庫全書存目叢
　 書，集197，頁543-544。
33 程正揆〈題畫付異三弟〉，《青溪遺稿》，卷二十四，題跋，四庫全書存目叢書，集
　 197，頁566。
34 程正揆〈書臥遊卷後〉，《青溪遺稿》，卷二十四，題跋，四庫全書存目叢書，集197，
　 頁565。
35 程正揆〈題畫三首〉，《青溪遺稿》，卷七，五言律，四庫全書存目叢書，集197，頁
　 430。

闢，竊恐天地未必勝畫工也」，[36]畫家之「聖」乃在於能「經天地」，以造化之手為手，開闢天地所未至者，此即畫家的「聖賢事」。石濤的畫家友人亦多表明此自覺：

> 查士標：莫言書畫尋常事，三紀無人愧後生。[37]
>
> 龔賢：畫非小技也，與生天生地同一手……欲問生天生地之手，請觀畫手。[38]
>
> 能品稱畫師，神品為畫祖，逸品幾畫聖，無位可居，反不得不謂之畫士。[39]
>
> 使作畫者皆能識畫，則畫必聖手……既能識，復能畫，則畫必有理。理者造化之原，能通造化之原，是人而天。[40]
>
> 戴本孝：天地一法象，筆墨萬理窟。[41]
>
> 畫師破鴻濛，此道孰鑽仰？[42]
>
> 造化在乎手，筆墨無不有。[43]

繪畫非尋常事、非小技，畫家能通造化之原，與生天生地同一手，故有「畫聖」、「聖手」之稱。「聖」有「通」義，[44]能感通造化之原，即是「造化在乎手」，即可得造化之理，即能「破鴻濛」以生天生地。

36 程正揆〈書臥遊卷後〉，《青溪遺稿》，卷二十四，題跋，四庫全書存目叢書，集197，頁565。

37 查士標《種書堂題畫詩》，下卷，清康熙43年查氏刻本，頁11a。

38 龔賢〈課徒稿三〉，引自《龔賢研究》，朵雲63集，頁305。又頁312：「造化一輪擎在手，生天生地任憑他。」

39 龔賢〈題周亮工集《名人畫冊》〉，引自蕭平、劉宇甲著《龔賢》，頁251。

40 龔賢《畫冊》跋，引自蕭平、劉宇甲著《龔賢》，頁255。

41 戴本孝〈示學畫者〉，《餘生詩稿》，清康熙守硯庵本，卷八。

42 戴本孝〈題四時畫長卷四首〉，《餘生詩稿》，清康熙守硯庵本，卷八。

43 戴本孝《象外意中圖卷》題跋，引自許宏泉《戴本孝》，頁104。

44 參楊儒賓老師《儒家身體觀》，頁190-195。

故戴本孝說「筆墨萬理窟」、「筆墨無不有」，畫家的筆墨世界自是萬物齊、萬理備，與天地造化感通為一。石濤也說：

> 書畫非小道，世人形似耳。出筆混沌開，入拙聰明死。[45]
> 筆墨之趣非尋常……奇情四出不可當。山川物理紛投降。或者抑，或者揚，造化任所之，吾亦烏能量。[46]
> 自笑清湘老禿儂，閒來寫石還寫松。人間獨以畫師論，搖手非之盜我胸。[47]

如上引龔賢以「能品稱畫師」，「畫師」在此乃指擅長筆墨技巧，徒泥守成法，未能通造化之原，即不能闢混沌、開生面者。石濤不以「畫師」自居，並非他認為繪畫是小技、不足以安身立命。石濤之所以對「人間獨以畫師論」，強烈反彈，以至於「搖手非之盜我胸」，乃在於「書畫非小道……出筆混沌開」，繪畫的「創作」要能得山川物理，感通天地造化，使山川萬物薦靈於我，成為天地山川的代言者。石濤說：「夫畫：天下變通之大法也，山川形勢之精英也，古今造物之陶冶也，陰陽氣度之流行也，借筆墨以寫天地萬物而陶泳乎我也。」[48]進一步闡明了「書畫非小道」。天下變通的大法、山川形勢的精華、古今造物的化育、陰陽氣度的流行，皆經畫家陶鑄涵泳而以筆墨表現於天地萬物的描繪中，所以畫家必須能感通天地的變化、形勢、化

45 石濤〈題春江圖〉，引自汪世清編著《石濤詩錄》，頁10。
46 石濤〈七夕詩〉，引自汪世清編著《石濤詩錄》，頁38。
47 石濤《山水冊》題跋，圖版見紫都、馬剛編著《石濤》，（北京：中央編譯出版社，2004），第三冊，頁352。而汪鋆錄〈清湘老人題記〉，頁1a：「已落畫師魔界，不復可救藥矣」，又汪繹辰輯《大滌子題畫詩跋》，卷四，頁85：「今天下畫師……事久則各成習氣」，知石濤之言「畫師」有貶意，乃承董其昌對「畫師」和「文人」的區別而來。參喬迅《石濤——清初中國的繪畫與現代性》，頁276-277，喬迅以明末清初畫家對「畫師」一詞的接納度不同。
48 《畫語錄·變化章》，引自楊成寅編著《石濤》，頁265。

育、流行，「道外無畫，畫外無道，畫全則道全」，立本於道，「讓」繪畫開顯道，繪畫「創作」即是畫家的「聖賢事」。

三　修行繪畫：筆墨資真性

明末清初的畫家自覺到「畫非小技」、「畫非小道」，「奚必講道學而後為聖賢」，已經於繪畫「創作」中安身立命，視之為「聖賢事」，故畫家乃以筆墨技巧的工夫可滋養心性，視繪畫「創作」為修行：

> 程正揆：以一技之長能尚論古人，足以變化氣質。[49]
>
> 查士標：煉向素紈丹已就，無人知是畫中仙。[50]
>
> 戴本孝：毫端裊清思，霞表恍佳觀……對此堪澄裏，安可等近玩。[51]
>
> 落筆我亦難自定，人豈能與天爭勝。空慙衰拙益其痴，雲山移我枯槁性。[52]
>
> 欲將形媚道，秋是夕陽佳。六法無多得，澄懷豈有涯。[53]
>
> 六法師古人，古人師造化。造化在乎手，筆墨無不有……蓋天地運會與人心神智相漸，通變于無窮，君子于此觀道矣。[54]
>
> 惲南田：筆墨一道，心手相通，方得畫中之味……當其興致展

49 程正揆〈題徐子固印譜〉，《青溪遺稿》，卷二十三，題跋，四庫全書存目叢書，集197，頁556。此雖言治印，推之繪畫亦當如是。

50 查士標《種書堂題畫詩》，下卷，清康熙43年查氏刻本，頁15b。

51 戴本孝〈題畫〉，《餘生詩稿》，清康熙守硯庵本，卷十。

52 戴本孝〈雲山四時長卷寄喻正庵〉，《餘生詩稿》，清康熙守硯庵本，卷十。

53 戴本孝《仿古山水冊》，圖版見許宏泉《戴本孝》，頁119。

54 戴本孝《象外意中圖卷》題跋，引自薛永年《橫看成嶺側成峯》，頁130。

穎，心忘於手，手忘於心，心腕相忘，神氣冥會，是
通僊境。蓋知繪苑中別有世界也。[55]

以繪畫「創作」為修行，可以「超脫世情」，陽明已言之：「雖小道必
有可觀。如虛無、權謀、術數、技能之學，非不可超脫世情。若能於
本體上得所悟入，俱可通入精妙。」[56]查士標將繪事比喻為仙家煉
丹，可以超凡成仙，如惲南田，將「創作」中心手相忘，神氣冥會的
迷狂忘我，比喻為仙境，說「創作」可通仙境，皆是陽明「超脫世
情」之意。程正揆說技藝足以變化氣質，戴本孝說繪畫「創作」可以
澄懷、可以觀道、可以移性，皆是以繪事為修行，足以滋養心性、超
脫世情。石濤也有相同的看法：

性筆與墨以寄閑情，古德云：何妨筆墨資真性，此之謂也。[57]
何如我醉呼濃墨，瀟灑傳神養性天。[58]
對花寫花訣淺深，就句索句大飛舞。以此吞作養心丸，劈開華
岳三千斧。[59]
非痴非夢豈非顛，別有關心別有傳。一夜西風解脫盡，萬峰青
插碧雲天。即此是心即此道，離心離道別無緣。唯憑一味筆墨
禪，時時拈放活心焉。[60]
眾中談說向模糊，吾固繪之味神理。[61]

55 引自承名世主編《惲壽平書畫集》，（北京：文物出版社，1987），頁15。
56 《王陽明全集》，卷三十二，補錄，頁1176。
57 汪繹辰輯《大滌子題畫詩跋》，《美術叢書》，十五冊，三集，第十輯，頁66。
58 汪繹辰輯《大滌子題畫詩跋》，《美術叢書》，十五冊，三集，第十輯，頁44。
59 汪繹辰輯《大滌子題畫詩跋》，《美術叢書》，十五冊，三集，第十輯，頁38。
60 石濤《溪山垂綸圖》題跋，圖版見喬迅《石濤——清初中國的繪畫與現代性》，頁
 333。
61 石濤《游張公洞之圖》題跋，引自喬迅《石濤——清初中國的繪畫與現代性》，頁
 348。

如鄙人恣情筆墨。神遊三昧者。[62]

率爾關情閒點筆，寫來春水化為仙。[63]

石濤認為筆墨「創作」可以寄閒情、資真性、養性天，是「養心丸」，是拈放活心的「禪」，可以在其中「味神理」、「神遊三昧」，是超越凡情求解脫的修行。

畫家以筆墨為「超脫世情」的修行，其「超凡成聖」的「心之思」，貫注於「筆頭靈氣」，使「精神燦爛出之紙上」，乃自然呈現於繪畫作品上：

程正揆：吳興公子學龍眠，慣買丹青入畫禪。下筆何嫌烟火氣，盡情傾倒向神仙。[64]

墨瀋烟霞畫裏禪，偶然平地作神仙。[65]

戴本孝：乃知畫理精微，自有真賞，非他玩可比。仙凡之別，能境見心，仁智所樂，不離動靜，苟非澄懷，烏足語此？[66]

世上山川總是塵，別向毫端窺造化。舉俗休驚二老狂，古今甲子誰羲皇。[67]

至境那自人間來，偶然心手隨時開。[68]

62 汪鋆錄〈清湘老人題記〉，收入吳辟疆校刊《畫苑秘笈》，頁9a。

63 汪鋆錄〈清湘老人題記〉，收入吳辟疆校刊《畫苑秘笈》，頁9b。

64 程正揆題錢舜舉《瑤池圖》，《青溪遺稿》，卷十四，七言絕句，四庫全書存目叢書，集197，頁483。

65 程正揆〈題畫九首〉，《青溪遺稿》，卷十六，七言絕句，四庫全書存目叢書，集197，頁502。

66 戴本孝晚年畫作題跋，引自許宏泉《戴本孝》，頁100。

67 戴本孝〈題溪山心影畫卷贈艾�〉，《餘生詩稿》，清康熙守硯庵本，卷八。

68 戴本孝〈雲山四時長卷寄喻正庵〉，《餘生詩稿》，清康熙守硯庵本，卷十。

梅清：幅中誰道無羲娲。[69]

畫家筆墨修行的仙凡境界，展現為畫作的仙凡之別。畫家在「畫裏
禪」中「作神仙」，亦使塵俗的山川豁塵蒙，超凡脫俗為仙境。戴本
孝說是「仙凡之別，能境見心」，畫家「超凡成聖」的「心之思」，即
展現於畫境中，石濤也說：

> 余常論寫羅漢、佛、道之像，忽爾天上，忽爾龍宮，忽爾西
> 方，忽爾東土，總是我超凡成聖之心性，出現於筆墨間……此
> 清湘苦瓜和尚寫像之心印也。[70]
> 從窠臼中死絕心眼，自是仙子臨風，膚骨逼現靈氣。[71]

石濤以繪畫筆墨的修行「養心」、「活心」，可從窠臼的束縛中超脫，
就能「洗盡人間俗山水」，[72]則其「超凡成聖之心性，出現於筆墨
間」，石濤因而形容自己的畫境如「仙子臨風，膚骨逼現靈氣」。則是
畫家「超凡成聖」的筆墨修行境界，自然反映於繪畫作品，而有仙凡
之別。故「超凡成聖」的畫家乃可以其畫作「說法」，[73]石濤讚八大山
人「筆硯精良迥出塵」，[74]並說觀八大山人之畫可滌塵俗：「寄來巨幅

69 梅清〈水部田綸霞先生屬寫長安移居圖並作短歌〉，《瞿山詩略》，四庫全書存目叢
　書，集222，頁670。
70 石濤1688年題萬曆年間人所作《羅漢圖》，引自張子寧〈石濤的《白描十六尊者》
　卷與《黃山圖》冊〉，《國立歷史博物館館刊》，第三卷，第一期，1993，頁61。
71 石濤1685年為蒼公作《萬點惡墨》題跋，引自喬迅《石濤──清初中國的繪畫與現
　代性》，頁337。
72 張霆跋石濤畫作，引自喬迅《石濤──清初中國的繪畫與現代性》，頁341。又頁326，
　湯燕生（1616-1692）跋石濤《黃山圖》也說：「通天狂筆豁塵蒙」。
73 靳應昇說程邃「程子說法為畫師」。見程邃《蕭然吟》，四庫禁毀書叢刊，集116，
　頁425。而天巖大和尚觀龔賢畫說：「丈人用此為法，是以見遠于近……令人望之不
　盡，思之不窮，猶之乎豎拂掄拳而令迷者悟焉。」見劉墨《龔賢》，頁19。
74 引自汪鋆錄〈清湘老人題記〉，收入吳辟疆校刊《畫苑秘笈》，頁12a。

真堪滌，言猶在耳塵沙歷。一念萬年鳴指間，洗空世界聽霹靂。」[75]

　　石濤自覺「畫非小道」，可以「筆墨資真性」，認為畫家以筆墨為修行，其「超凡成聖」的境界自然呈現於畫作，故即可以畫「說法」。則石濤以繪畫「創作」為畫家的「聖賢事」，以其理論與實際繪畫成就，體證了明末清初文人職業畫家在繪畫中安身立命的可能性。也完全呼應了龍溪「即業以成學」、東廓（1491-1562）「異業而同學」的觀點：

> 古者四民異業而同道，士以誦書博習，農以力穡務本，工以利益器用，商以貿遷有無，人人各安其分，即業以成學，不遷業以廢學，而道在其中。……昔者伊尹耕于有莘，而樂堯舜之道，便是即農以為學；傅說在于版築，膠鬲在于魚鹽，便是即工與商以為學。[76]
>
> 自公卿至于農工商賈，異業而同學。聞義而徙，不善而改，孳孳講學以修德，何嘗有界限？古之人版築魚鹽與耕莘齒胄，皆作聖境界。世恒訾商為利，將公卿盡義耶？[77]

雖然鄒東廓站在講學「化民成俗」的立場，說四民「異業而同學」，其學乃指「講學以修德」。然而，當他說古人版築、魚鹽、耕莘、齒胄，都是「作聖境界」時，則與龍溪言古之四民「異業而同道」、「即業以成學」同義。古人「即業以成學」，乃是如蕭繼忠教屠者「戥稱如制即是聖賢事」，四民素其位而行，即其職業以為修行，道即在其中，皆是「作聖境界」。當然，蕭繼忠所謂的「聖賢事」仍在強調道

75 石濤〈題八大山人大滌草堂圖〉，引自汪世清編著《石濤詩錄》，頁29。

76 王龍溪〈書太平九龍會籍〉，引自吳震老師《明代知識界講學活動系年》，（上海：學林出版社，2003），引言，頁12-13。

77 鄒東廓〈示諸生九條〉，引自吳震老師《明代知識界講學活動系年》，引言，頁16。

德行為，這是講學者的最大關懷。值得關注的變化則是，「即業以成學」的觀點所涵的職業平等思想，[78]以及由之而確立的職業自主性與教育多元化。明末清初畫家所揭示的對繪畫自主性的覺醒，是其中一個深刻而鮮明的例子，他們以繪畫「即業成學」，進而「即業成聖」。

第二節　超凡成聖

　　畫家自覺繪畫可與道德、事業並列，不必兼講道德即可成聖賢，則畫家之「超凡成聖」、「作畫中仙」、「通仙境」，當然不是以道德人倫為主，而在於「能通造化之原」，使「造化在乎手」，「作闢混沌手」。畫家以繪畫筆墨「資真性」、「養性天」、「澄懷」、「觀道」，其核心亦非道德心性修為，而是如孟子說的「上下與天地同流」、「萬物皆備於我」的感通無礙。然而，繪畫與道德、事業皆是「道」，皆根於「一畫」、「無極」、「心」、「仁」，[79]故三者來自共同的根源，因而貫通為一，相資相成；又以其不同型態確立自主性，成為社會整全理序的有機部分。畫家雖不必兼講道學即可成聖成賢，然繪畫亦非獨存於道德、事業之外的純藝術，而是繪畫不外於道德、事業的社會整體，以其型態彰顯「道」，畫家即在「畫全則道全」中成聖成賢。

　　宗炳說畫家成聖成賢即可含道暎物、澄懷味像，[80]朱景玄說畫之聖在窮天地之不至、顯日月之不照，[81]韓拙承朱景玄「畫者聖也」之說，言畫「以通天地之德，以類萬物之情」、「默契造化，與道同

78 參吳震老師《明代知識界講學活動系年》，引言，頁15。

79 本論文已引述石濤、戴本孝之言「一畫」、「心」為畫之本體，及程正揆之言「畫根于仁」，而龔賢則言：「此造物之權歟？畫家之無極也，不可不知」，引自龔賢〈課徒稿三〉，《龔賢研究》，朵雲63集，頁305。

80 俞崑編著《中國畫論類編》，頁583-584。

81 俞崑編著《中國畫論類編》，頁22-23。

機」，故稱「晉宋有顧、陸、張、展，畫之聖賢也。」[82]張懷則讚韓拙之畫「迥出塵俗……蘊古今之妙而宇宙在乎胸，窮造化之源而百物生於心」。[83]則自宗炳以來，畫家之「聖」，乃貴於能通天地造化之源，「讓」天地萬物在「道」中開顯。明末清初的畫家則強調畫家之聖在於能「開鴻濛」、「闢混沌」、為天地萬物「開生面」、「洗盡人間俗山水」；其「聖」亦在於能通造化之源，窮天人之際，使山川萬物薦靈，物我為一，形諸筆墨。畫以「俗病最大」，[84]乃是古今畫家的共同關懷。石濤說：「俗因愚受，愚因蒙昧」，[85]愚受有因依傍門戶，「自之曰：『此某家筆墨，此某家法派。』猶盲人之示盲人，醜婦之評醜婦爾！」[86]故為某家某派役使，是「食某家殘羹」，[87]不能神明變化。愚受也有因「小受小識」，[88]「徒知方隅之識，則有方隅之張本……得之一山，始終圖之；得之一峰，始終不變」。[89]愚受或者亦因「塵蔽物障」，[90]「勞心於刻畫而自毀，蔽塵於筆墨而自拘」。[91]石濤說他要「高睨摩空以撥塵斜反」，則必須立「一畫」之法。[92]因此，石濤認為畫家要「超凡成聖」，即在於「能識一畫之權，擴而大之」、[93]「立於一畫」。[94]

82　北宋韓拙〈山水純全集〉，引自俞崑編著《中國畫論類編》，頁659、671、679。

83　張懷為韓拙〈山水純全集〉所作後序，引自俞崑編著《中國畫論類編》，頁681。

84　北宋韓拙〈山水純全集〉，引自俞崑編著《中國畫論類編》，頁672。

85　《畫語錄‧脫俗章》，引自楊成寅編著《石濤》，頁272。

86　石濤1691年《搜盡奇峰打草稿圖》題跋，引自張子寧〈清石濤《古木垂陰圖》軸——兼略析其畫論演進之所以〉，頁145。

87　《畫語錄‧變化章》，引自楊成寅編著《石濤》，頁265。

88　《畫語錄‧尊受章》，引自楊成寅編著《石濤》，頁266。

89　《畫語錄‧運腕章》，引自楊成寅編著《石濤》，頁267。

90　《畫語錄‧皴法章》，引自楊成寅編著《石濤》，頁269。

91　《畫語錄‧遠塵章》，引自楊成寅編著《石濤》，頁271。

92　石濤1703年為程萬人作《高睨摩天圖軸》，引自朱良志《石濤研究》，頁17。

93　《畫語錄‧尊受章》，引自楊成寅編著《石濤》，頁266。

94　《畫語錄‧一畫章》，引自楊成寅編著《石濤》，頁264。

　　依傍門戶者易有習氣，終成盲人、醜婦；小受小識者泥守方隅，終成「枯骨死灰相」；[95]塵蔽物障者勞心刻畫、蔽於筆墨，其心不快，亦難作畫中神仙。對石濤言，「俗」多指因襲摹仿、不能開生面者。石濤雖非反對臨摹，但是臨摹古法要能「借古以開今」，[96]則必須「立於一畫」，使某家為我所用。當王原祁（1642-1715）說：「明末畫中有習氣惡派，以浙派為最。至吳門雲間大家如文沈，宗匠如董，膺本溷淆，以訛傳訛，竟成流弊。廣陵白下其惡習與浙派無異，有志筆墨者，切須戒之。」[97]王原祁直指南京、揚州畫家是習氣惡派，可知對什麼是「俗」，不同畫派間極可能是互相攻詰、針鋒相對的。[98]但是不管對「俗」的看法存在著多大的差異，「超脫世情」的聖境、仙境則是畫家的共同追求。本節的重心將探討畫家「超凡成聖」的聖凡之境，在明末清初的變異及特質，論其同而不求其異，因為這個共同的趨向是重要的時代精神指標。

一　方域具方壺

　　饒有趣味的是，石濤的「畫全則道全」，即畫業以成學，即畫業以成聖的思想，除了透顯出繪畫的自主性之外，其實也展現中國傳統「士」的精神面貌。他以筆墨修養心性，追求「超凡成聖」，乃意在以

95　石濤說：「古人雖善一家，不知臨摹皆備，不然，何有法度淵源？豈似今之學者作枯骨死灰相乎！知此即為書畫中龍矣。」引自汪繹辰輯《大滌子題畫詩跋》，《美術叢書》，十五冊，三集，第十輯，頁28。

96　《畫語錄・變化章》，引自楊成寅編著《石濤》，頁265。

97　王原祁《雨窗漫筆》，引自石守謙《風格與世變》，頁351。

98　石守謙先生說王原祁所指的「廣陵白下其惡習與浙派無異」，應該包括石濤在內。參石守謙《風格與世變》，頁351。而張子寧先生也指出石濤《搜盡奇峰打草稿圖》題跋中的「縱橫習氣」、「此某家筆墨，此某家法派」正是指以董其昌嫡傳自居的四王畫派而言，見張子寧〈清石濤《古木垂陰圖》軸——兼略析其畫論演進之所以〉，頁145。

畫「立法」，以畫明道；他在繪畫中「超凡成聖」，非止於個人的適性逍遙，也是「參天地化育」的拯救、承擔。所以他要高睨摩天以「撥塵斜反」，矯世之「俗山惡水」；[99]《畫語錄·尊受章》強調人要尊天之授，自強不息；《畫語錄·資任章》則在明「人能受天之任而任」，當「浹洽斯任」。明末清初文人職業畫家所強調的畫要有「士氣」，除了強調文人畫家和畫匠的區別外，[100]也強調要脫俗，董其昌說：

> 蘇門四友，惟山谷學不純師東坡，視之隱然敵國……山谷嘗為子弟言：士生于世，可百不為，惟不可俗，俗便不可醫也。臨大節而不可奪者，不俗也……世有不俗者，定不作書畫觀矣。[101]
> 士人作畫，當以草隸奇字之法為之。樹如屈鐵，山似畫沙，絕去甜俗蹊徑，乃為士氣。不爾，縱儼然及格，已落畫師魔界，不復可救藥矣。若能解脫繩束，便是透網鱗也。[102]
> 原之此圖雖仿趙千里，而爽朗脫俗，不為仇（實父）刻畫態，謂之士氣，亦謂之逸品。[103]

「士」以矯俗救弊自任，這樣的使命感也反應於文人職業畫家。黃山谷告誡弟子，士惟不可俗，一落俗就不可醫，因為一落俗即失去「士」的根本節操。董其昌強調畫要絕去媚俗的蹊徑，乃為「士氣」，如果不能脫俗，陷入塵世的牢籠，就入畫師魔界。石濤曾引述董其昌此段文字，以畫貴脫俗、勿入畫師魔界，亦強調畫要有「士

99　石濤說：「怪煞俗山惡水，累他虎頭大痴」，見汪繹辰輯《大滌子題畫詩跋》，《美術叢書》，十五冊，三集，第十輯，頁16。

100　龔賢〈課徒稿三〉：「畫要有士氣何也？畫者詩之餘，文者道之餘。不學道，文無根，不習文，詩無緒。不能詩，畫無理。固知書畫皆士人之餘技，非工匠之專業也。」引自《龔賢研究》，朵雲63集，頁305。

101　董其昌《畫禪室隨筆》，卷四，雜言下，引自屠友祥校注《畫禪室隨筆》，頁230。

102　董其昌《畫禪室隨筆》，卷二，畫訣，引自屠友祥校注《畫禪室隨筆》，頁107。

103　董其昌題顧懿德春綺圖軸，引自屠友祥校注《畫禪室隨筆》，頁109。

氣」。¹⁰⁴由文人職業畫家的強調「士氣」，可以理解在繪畫取得自主性的同時，也存在著由職業自主而墮入職業畫匠的可能性，或者說可能因職業畫匠的地位提昇，撼動文人職業畫家的優越地位。文人職業畫家強調「士氣」，貴其能脫塵絕俗，則又透顯出他們雖有安身立命於畫的自覺，但他們仍以「士」自命，他們乃以畫為業的「士」，相對於畫匠、畫工，他們有「超凡成聖」的追求，有「撥塵斜反」、「洗時俗竇」¹⁰⁵以改變世界的擔當。

「士」的以畫為業，可以視為明代的「士」在開拓社會和文化空間所取得的具體成果。¹⁰⁶而繪畫的「超凡成聖」，即使在明末清初「異業而同道」、「即業以成學」，工匠可與「士」列坐抗禮時，所呈現的仍是「士」的生命情懷。「士」可以是士大夫、高僧、道家名士、詩人，¹⁰⁷就明末清初言，文人職業畫家亦體現「士」的精神。畫家追求成「聖」、成「仙」，以畫開顯「道」，即是畫家明道救世的方式。明末清初的儒、釋、道三教，比之前代，帶有更濃厚的人間性、俗世化色彩。誠然，就如余英時先生所說：「中國當然也發生了超越世界和現實世界的分化，但是這兩個世界卻不是完全隔絕的；超越世界的『道』和現實世界的『人倫日用』之間是一種不即不離的關係……中國的超越世界沒有走上西方型的外在化之路。」¹⁰⁸中國的聖、凡之境確實不像西方彼岸、此岸般懸絕相隔，有其別於西方的本質特色。但是聖、凡之境在明中後期陽明心學者的論述中已有顯著變化，當然，變化可能早已形成，如明初的道士張三丰即提倡「在家出家，在塵出

104 石濤：「古人云作畫當以草書隸書之法為之，樹如屈鐵，山如畫沙，絕去甜俗谿徑，乃為士氣。不爾，縱儼然成格，已落畫師魔界，不復可救藥矣。」引自汪鋆錄《清湘老人題記》，收入吳辟疆校刊《畫苑秘笈》，頁1a。

105 石濤〈和韻贈王叔夏〉：「君真老成人，能洗時俗竇」，引自汪世清編著《石濤詩錄》，頁8。

106 參余英時《士與中國文化》，（上海：上海人民出版社，2003），新版序，頁3。

107 參余英時《士與中國文化》，引言──士在中國文化史上的地位，頁7。

108 余英時《士與中國文化》，頁5-6。

塵」。[109]以下即由陽明心學者對聖與凡的論述，了解其顯著變異與特色，並因之揭示明末清初文人職業畫家對聖、凡之境的理解。

「俗世化」、[110]「有限性」的獲取，[111]是西方近代文化的重要特徵。雖然「由於中國文化沒有經過一個徹底的宗教化的歷史階段，如基督教之在中古的西方，因此中國史上也沒有出現過一個明顯的『俗世化』的運動。」[112]但是「如果將此作為一個參照系來觀察16世紀的中國文化、思想的發展情景，那麼我們似乎也可以說，其間同樣有一個『世俗化』過程，並且有種種較為顯著的表現，其中一個突出的現象便是王門講學運動。事實上正是這一運動大大加速了儒家思想的往下『滲透』過程，同時也由此產生出眾多所謂的『平民思想家』。」[113]並且，陽明對「聖人」的理解，以聖人有過，聖人非無所不知、聖人非無所不能、聖人有憾，亦是正視人性理想在落實過程中所必然面臨的「有限性」，而有別於朱子的「聖人天縱多能」、「聖人萬善皆備，有一毫之失，此不足為聖人」及二程之力主聖人無過。[114]陽明正視「聖人」的「有限性」，[115]因而說：

> 周公制禮作樂以示天下，皆聖人所能為，堯舜何不盡為之而待

109 《三丰全集・水石閒談》，引自李霞《道家與中國哲學》，（北京：人民出版社，2004），頁5。

110 參余英時《士與中國文化》，引言，頁5-6。

111 參皮羅〈海德格爾和關於有限性的思想〉，收入海德格爾等著，孫周興等譯《海德格爾與有限性思想》，頁88：「笛卡兒以後全部哲學的任務在於，哲學被看作徹底且原始的有限性的一種緩慢的獲取。」

112 引自余英時《士與中國文化》，引言，頁6。

113 引自吳震老師《明代知識界講學活動系年》，引言，頁2-3。

114 參陳立勝《王陽明「萬物一體」論——從「身-體」的立場看》，頁100-112。

115 《王陽明全集》，卷六，文錄三，頁204：「若致其極，雖聖人天地不能無憾」。卷七，文錄四，頁253：「是明倫之學，孩提之童亦無不能；而及其至也，雖聖人有所不能盡也」。卷二十一，外集三，頁810：「勿以無過為聖賢之高，而以改過為聖賢之學；勿以其有所未至者為聖賢之諱，而以其常懷不滿者為聖賢之心」。

於周公？孔子刪述六經以詔萬世，亦聖人所能為，周公何不先
為之而有待於孔子？是知聖人遇此時，方有此事……講求事
變，亦是照時事。[116]

羲、黃之世，其事闊疏，傳之者鮮矣。此亦可以想見其時，全
是淳龐朴素，略無文采的氣象。此便是太古之治，非後世可
及……縱有傳者，亦於世變漸非所宜。風氣益開，文采日勝，
至於周末，雖欲變以夏、商之俗，已不可挽，況唐、虞乎！又
況羲、黃之世乎！然其治不同，其道則一……但因時致治……
況太古之治，豈復能行？……而必欲行以太古之俗，即是佛、
老的學術。[117]

羲、黃的太古之治，唐、虞的聖王之治皆一去不返、難以復行，只能
正視風氣益開、文采日勝的「世變」，因時致治。聖王之世的理想國
度不可能複製，即使是聖人在世，也要「遇此時」、「講求事變」。雖
然陽明強調「其治不同，其道則一」，然而既然宣示聖王之世「烏托
邦」的消失、不可復行，則儒家「烏托邦」所蘊含的人類基本願望，
與批判塵俗政治的積極意義亦被消解。縱使，「事實上，無論是鉅細
靡遺設計出的烏托邦，或僅簡略宣示理念的烏托邦，都是在人間『不
存在』的。在可行性上往往有根本的困難。」[118]陽明看破聖王之世一
去不返、難以復行，並非只是基於可行性的根本困難，或認為不可能
存在於人間，而是更根本的，陽明對「烏托邦」理想國度的嚮往已經
消失。他的「拔本塞源」論哀悼唐、虞三代之世既衰，「蓋至於今，
功利之毒淪浹於人之心髓，而習以成性也幾千年矣。」當務之急是昌

116 《王陽明全集》，卷一，語錄一，頁12。
117 《王陽明全集》，卷一，語錄一，頁9。
118 張亨老師《思文之際論集——儒道思想的現代詮釋》，（北京：新星出版社，2006），
 頁431-432。

明心學，「全其萬物一體之仁」，[119]以除本心之積染與壅塞。陽明的關懷不在政治的「烏托邦」，[120]聖王之世的「烏托邦」國度，更多的體現為個人修養境界的精神樂土：

> 人一日間，古今世界都經過一番，只是人不見耳。夜氣清明時，無視無聽，無思無作，淡然平懷，就是羲皇世界。平旦時，神清氣朗，雍雍穆穆，就是堯、舜世界。日中以前，禮儀交會，氣象秩然，就是三代世界。日中以後，神氣漸昏，往來雜擾，就是春秋、戰國世界。漸漸昏夜，萬物寢息，景象寂寥，就是人消物盡世界。學者信得良知過，不為氣所亂，便常做個羲皇已上人。[121]

耳目感官不向外逐物，意念思惟不起造作，沖淡平和，就是羲皇世界；神清氣朗，和和樂樂，就是堯舜世界；禮儀往來，井然有序，就是三代世界。如果能自信良知本心，守持夜氣清明，不為氣所亂，就是「羲皇已上人」。陽明並且說：「莫道仙家全脫俗，三更日出亦聞雞」，[122]龍溪也說：

119 〈答顧東橋書〉，《王陽明全集》，卷二，語錄二，頁55-56。

120 余英時《士與中國文化》，新版序，頁三：「宋代從王安石、二程到朱熹、陸九淵等人所念茲在茲的『得君行道』，在明代王守仁及其門人那裏，竟消失不見了。這個『變異』或『斷裂』還不夠使人驚異嗎？然而問題還遠不止此。十六世紀以後，部分地由於陽明學（或王學）的影響，仍然有不少的『士』關懷著合理秩序的重建，但是他們的實踐已從朝廷轉移到社會。東林講友之一陳龍正所標舉的『上士貞其身，移風易俗』（《明儒學案》卷六十）可以代表他們集體活動的主要趨向。所以創建書院、民間傳教、宗族組織的強化、鄉約的發展，以至戲曲小說的興起等等都是這一大趨向的具體成果。……明代的『士』在開拓社會和文化空間這一方面顯露出他們的特有精神。」

121 《王陽明全集》，卷三，語錄三，頁115-116。

122 〈遊通天巖次鄒謙之韻〉，《王陽明全集》，卷二十，外集二，頁747。

直心以動，自見天則，跡雖混於世塵，心若超於太古。[123]

何須來往桃源路，卻笑浮沉海藥船。能向箇中尋樂趣，一塵不
到是真仙。[124]

陽明既以「烏托邦」的樂土是精神境界，故言仙家亦在人間。龍溪承
師說，認為「一塵不到是真仙」，也是修養境界，故不必苦苦追尋桃
源仙境，[125]徐福的入海求仙亦是徒然，只要「心若超於太古」，羲皇
世界即在塵世中。陽明、龍溪之言仙境、羲皇世界在人間，並非出於
對仙家羽化成仙的反駁。實際上，就如前文所引張三丰言「在家出
家，在塵出塵」，明初的道教已有「俗世化」傾向，因而修正其出家
離俗、出世成仙的主張。[126]並且，佛教居士也反映了此趨向，如李贄
說：「夫念佛者，欲見西方彌陀佛也。見阿彌陀佛了，即是生西方
了，無別有西方可生也。見性者，見自性阿彌陀佛也。見自性阿彌陀
佛了，即是成佛了，亦無別有佛可成也。」[127]袁宏道（1568-1610）
詩曰：「欲尋真大士，當入眾生界。試觀海潮音，不離浙江外。」[128]
李贄說「無別有西方可生」，袁宏道說觀音大士在「眾生界」，就如狄
百瑞先生說的：「明代思想的一個有力元素，就是對現世救贖近乎入
迷的觀點」，[129]因此可以說，認為佛國淨土、仙界、羲皇世界就在現

123 〈萬履庵漫語〉，《王畿集》，卷十六，頁462。

124 〈飲葉鎮山少微山莊〉，《王畿集》，卷十八，頁548。

125 參張亨老師《思文之際論集──儒道思想的現代詮釋》，（北京：新星出版社，
 2006），頁420-423，歷來詮釋陶淵明的〈桃花源記〉，有當成仙境、實境、非仙境
 也非實有其地三類。龍溪此詩，由上下文意看，其桃源乃意指仙境。

126 李霞《道家與中國哲學》，頁5。

127 李贄《焚書》，卷四，豫約。引自潘桂明《中國居士佛教史》，下冊，頁737。

128 〈仲春十八宿上天竺〉，《袁宏道集箋校》，卷八。引自潘桂明《中國居士佛教史》，
 頁750。

129 WM. Theodore de Bary, "Individualism and Humanitarianism in Late Ming Thought" in
 Self and Society in Ming Thought by Wm. Theodore de Bary and the Conference on
 Ming Thought, P. 219.

世人間，可以視為中國在明代顯著形成的「俗世化」傾向，三教皆
然。李贄對聖人的「有限性」及「俗世化」趨向，表達得淺白而直
接：「聖人亦人耳，既不能高飛遠舉，棄人間世，則自不能不衣不
食，絕粒衣草而逃荒野也。」[130]明末清初的畫家對此也表達出相同的
觀點：

> 程正揆：兩間無彼此，高閣自羲皇。[131]
>
> 　　　　遙知天上無茲境，莫道人間不勝仙。[132]
>
> 髡殘：　汝未識境在西方，以七寶莊嚴，我卻嫌其太富貴氣，
> 　　　　我此間草木土石卻有別致，故未嘗願往生焉。他日阿
> 　　　　彌陀佛來生此土未可知也。[133]
>
> 　　　　不知仙佛者即世間人而能解脫者也。[134]
>
> 　　　　則容膝之所，衽席之間，大佛國也。舍此他求，則心
> 　　　　外生心矣。[135]
>
> 查士標：何必三山待鸞鶴，年年此地是瀛洲。[136]
>
> 龔賢：　樓頭高臥即神仙。[137]
>
> 　　　　何必逃秦入溪洞，桃花開處即仙源。[138]

130 李贄《明燈道古錄》，卷上，引自馬美信《晚明文學新探》，（桃園：聖環圖書有限
　　公司，1984），頁39。

131 〈題畫五首〉，《青溪遺稿》，卷十二，五言絕句，四庫全書存目叢書，集197，頁
　　472。

132 〈贈祖堂當家僧七十三首〉，《青溪遺稿》，卷十四，七言絕句，四庫全書存目叢
　　書，集197，頁484。

133 髡殘為樵居士作《物外田園書畫冊》題跋，引自薛鋒、薛翔著《髡殘》，頁98。

134 引自薛鋒、薛翔著《髡殘》，頁97。

135 髡殘致函郭都賢中丞，引自薛鋒、薛翔著《髡殘》，頁127。

136 查士標《種書堂題畫詩》，下卷，清康熙43年查氏刻本，頁9a。

137 〈木葉丹黃何處邊〉，引自蕭平、劉宇甲著《龔賢》，頁279。

138 〈人家俱闢向陽門〉，引自蕭平、劉宇甲著《龔賢》，頁294。

戴本孝：人間亦有真仙境，到處桃源認不妨。[139]

梅清：　非遠仙源，只在橋西。[140]

不管是程正揆的羲皇世界，髡殘的西方淨土、大佛國，還是龔賢、戴本孝的桃源仙境，或是查士標的海中仙山瀛洲，就在人間，不必舍此他求。甚至，程正揆說「莫道人間不勝仙」，髡殘也說終日在千山萬山中坐臥，勝於往生西方淨土。人間有勝於仙境、佛國，「高閣自羲皇」、「樓頭高臥即神仙」，只要能解脫塵俗擾攘，就是仙佛，就是羲皇上人，因此梅清也說仙源不遠，只在橋西。

石濤說：「已疑天上神仙子」、[141]「山海神仙何處逢」，[142]同樣認為仙境、羲皇世界乃個人修養境界，就在人世間：

聲落空山語，人疑世外仙。浮丘原不遠，蘿戶好同搴。[143]

黃海銀濤泛濫鋪，不期方域具方壺。[144]

三間茅屋帶松陰，抱膝高吟懶拂琴。萬古此日同一日，羲皇原不論山深。[145]

憑此高樓堪憩寂，無煩龍杖立天門。[146]

浮丘、方壺都在世間，茅屋、高樓就是羲皇世界，就是仙界。石濤既然懷疑天上神仙、山海神仙的存在，並且認為不必遠求世外仙境，而

139　〈張南邨歷游天台武夷歸，以山記詩卷見示二首〉，《餘生詩稿》，清康熙守硯庵本，卷九。

140　〈題畫〉，《天延閣後集》，卷二，四庫全書存目叢書，集222，頁393。

141　〈題墨梅七首〉，引自汪世清編著《石濤詩錄》，頁94。

142　〈題著色山水〉，引自汪世清編著《石濤詩錄》，頁152。

143　〈煉丹臺逢篛庵吼堂諸子〉，引自汪世清編著《石濤詩錄》，頁48。

144　〈光明頂〉，引自汪世清編著《石濤詩錄》，頁121。

145　〈題山水冊四首〉，引自汪世清編著《石濤詩錄》，頁129。

146　〈題雲山無盡圖三首〉，引自汪世清編著《石濤詩錄》，頁137。

仙境與羲皇世界就在人間。所以當他說：「持來一卷經綸地，世外烟
霞紙上逢」，[147]乃是以畫卷為他明道致用的「經綸地」，世外仙境、太
古羲皇世界因而可能「紙上逢」，呈現他修行繪畫的境界。[148]他要
「大滌為盧謝塵網」，[149]實際上是以世外仙境並不存在，只能在他安
身立命的大滌堂中，以筆墨修行，遠塵脫俗，「超凡成聖」。如此看
來，則程正揆說「墨瀋烟霞畫裏禪，偶然平地作神仙」、[150]查士標說
「煉向素紈丹已就，無人知是畫中仙」、[151]戴本孝說「仙凡之別，能
境見心」，[152]都是以「仙」指筆墨修行的境界。畫家們以修行繪畫超
脫世情，終究呈現為紙上的世外烟霞；畫家追求的「超凡成聖」，不
是遠求世外仙境、西方淨土或太古的羲皇世界，而是以筆墨「洗盡人
間俗山水」，以畫明道，以畫說法的「畫聖」境界。當然，明末清初
的文人職業畫家們喜歡將筆墨修養的境界，用「畫中仙」、「通仙境」
來形容，則適性逍遙的意味多一些，但是他們「撥塵斜反」的關懷，
仍顯露「士」要明道濟世的生命情操。

147 〈長干寫雪〉，引自汪世清編著《石濤詩錄》，頁20，疑「長干」當作「長安」。

148 此詩據汪世清編著《石濤詩錄》頁21考證，是石濤1690年為王騭作長安雪景圖上
　　題詩，王騭時為戶部尚書，詩中石濤以大司農稱之。故「持來一卷經綸地，世外
　　烟霞紙上逢」亦不排除有歌頌王騭治理下的京城如仙境之意。但是筆者認為石濤
　　既言「敲冰取水供筆墨，磊落奇觀意不窮。持來一卷經綸地，世外烟霞紙上逢」，
　　則亦可兼指自己筆墨造詣的「超凡成聖」。石濤之意可以兼涵二者，即以京城之仙
　　境也須「超凡成聖」的畫家才能描繪。

149 〈薄暮同蕭子訪李簡子〉，引自汪世清編著《石濤詩錄》，頁35。

150 程正揆〈題畫九首〉，《青溪遺稿》，卷十六，七言絕句，四庫全書存目叢書，集
　　197，頁502。

151 查士標《種書堂題畫詩》，下卷，清康熙43年查氏刻本，頁15b。又查士標跋龔賢
　　冊頁：「野遺此冊，丘壑、筆墨皆非人間蹊徑，乃開闢大文章也！」引自巫佩蓉
　　《龔賢雄偉山水的理論與實踐》，國立臺灣大學藝術史研究所，碩士論文，1994，
　　頁77-78。

152 戴本孝晚年畫作題跋，引自許宏泉《戴本孝》，頁100。

二　無事於遙探

　　陽明心學者對託古改制的聖王之治不再嚮往，政治「烏托邦」的
消失，與世外仙境、佛國淨土的懷疑，同樣呈現在明末清初文人職業
畫家「超凡成聖」的追求中。明末清初的「俗世化」傾向、「有限
性」的覺醒、「烏托邦」的消失，都指向生命關懷重心與價值權威的
轉移。韓莊說是階級秩序的權威由政治宇宙論中心轉向個人主體，[153]
喬迅說是由王朝宇宙論到以身為本之宇宙觀的崛起。[154]改變在於，由
外在聖王權威所普照的理想國度，轉向修養境界的精神樂土；無須遠
求世外樂土，樂土美地就在人間；超凡的聖人亦是常人，[155]要在日用
常行中超脫世情。陽明說：「饑來吃飯倦來眠，只此修行玄更玄。」[156]
而陽明後學也傾向關注百姓日用之道，如周海門（1547-1629）說《大
明律》不可不看，《春秋》、《易經》、《書》、《禮》、《樂》都在其中。
羅汝芳在講會上喜歡講演《太祖聖諭》，並強調《鄉約》、《會規》的
教化意義，都表現出對百姓日用相關現實問題的關注。[157]由慕外遠求、
企高望深轉向淺近、尋常處，近溪著墨甚多：

> 是皆擬聖太高、覓道太遠……顧不知仁不遠人、道不下帶，至
> 聖優域，不出跬步間也。[158]

153 參喬迅《石濤──清初中國的繪畫與現代性》，頁373-375。A. John Hay, "Values
　　and History in Chinese Painting, II: The Hierarchic Evolution of Structure" Res:
　　Anthropology and Aesthetics 7-8 (Spring-Autumn), 1984, PP.103-136.

154 參喬迅《石濤──清初中國的繪畫與現代性》，頁371-376。

155 羅汝芳說：「聖人者，常人而肯安心者也……故聖人即是常人。」見《羅汝芳
　　集》，壹，語錄彙集類，頁143。

156 〈答人問道〉，《王陽明全集》，卷二十，外集二，頁791。

157 參吳震老師《明代知識界講學活動系年》，引言，頁18-22。

158 《羅汝芳集》，壹，語錄彙集類，頁7。

> 故舜稱大知……然所好者，卻是邇言，所用者，卻是庶民之
> 中。淺近庶民，卻正是率性自然而不慮不學者。[159]
> 蓋《大學》規格多重設施，《中庸》平常乃其基本。故明德率
> 性，日用平常，乃是二書張本。今天下萬民萬物俱平常過日……
> 今欲反歸平常。[160]

近溪要從「擬聖太高、覓道太遠」的臆想、執著中，反歸日用平常，學習淺近庶民的率性自然，因為道不遠人，即日用平常就是「至聖優域」：

> 今受用的，即是現在良知，而聖體具足。其覺悟工夫，又只頃
> 刻立談，便能明白洞達，卻乃何苦而不近前。況此個體段，但
> 能一覺，則日用間，可以轉凡夫而為聖人。[161]
> 人徒見聖人之成處，其知則不思而得，其行則不勉而中，而不
> 知皆從孝、弟、慈之不慮而知，不學而能中來也……看著雖是
> 個尋常，其實都是神化。[162]
> 此只是人情繞到極平易處，而不覺功化卻到極神聖處也。[163]
> 造道必以中庸為至，而聖神功化，咸歸百姓日用之常。[164]

近溪以「現在良知」不慮而知、不學而能，是成聖的根本，他說「枝葉則愈尋而愈遠，根本則愈探而愈近」，[165]他要回歸平常、淺近，就

159 《羅汝芳集》，壹，語錄彙集類，頁164。

160 〈報許敬庵京兆〉，《羅汝芳集》，貳，文集類，頁668-669。

161 《羅汝芳集》，壹，語錄彙集類，頁105。

162 《羅汝芳集》，壹，語錄彙集類，頁134。

163 《羅汝芳集》，壹，語錄彙集類，頁56。

164 《羅汝芳集》，壹，語錄彙集類，頁313。

165 《羅汝芳集》，壹，語錄彙集類，頁224。

是要返歸不慮不學的良知良能，即可在尋常日用間超凡成聖。所以他說平易、尋常的百姓日用處，其實是極神聖處，「故善求道者，不求諸古，只求諸今；不求諸聖，只求諸愚」，[166]「聖賢有不如愚夫婦處」，[167]則近溪比之陽明「無間於聖愚」，[168]又進一步肯定當代、平常日用之道。近溪特別重視孝、弟、慈，因為孝、弟、慈是「大人不失赤子之心之實理、實事」，[169]切近百姓的作用實事，是愚夫愚婦共知共能者，也是「化民成俗」[170]的首要之務：

> 試看，今時閭閻之間，愚惷之婦，無時不抱著孩子嬉笑，夫嬉笑之語言最是淺近。閭閻之村婦，最為卑下，殊不知赤子之保、孩提之愛，倒反是仁義之實而修、齊、治、平之本也。[171]

仁義之實就在鄰里村婦抱著孩子嬉笑的淺近語言中，在村婦對幼兒的懷抱哺育、對孩童的慈愛煦伏中。而天人精髓、學問樞機也都在此淺近、平常中立定腳跟。[172]

石濤曾經是個風萍不繫、海鶴難馴的「東西南北人」，他1686年上京前，自述「生平負遙尚，涉念遺塵埃……尋遠游以成賦，將擴志於八紘。」[173]負遙尚、尋遠游，與《畫語錄・運腕章》之強調「淺

166 《羅汝芳集》，壹，語錄彙集類，頁149。

167 《羅汝芳集》，壹，語錄彙集類，頁164。

168 〈答聶文蔚〉，《王陽明全集》，卷二，語錄二，頁79：「良知之在人心，無間於聖愚，天下古今之所同也。」

169 《羅汝芳集》，壹，語錄彙集類，頁146。

170 《羅汝芳集》，壹，語錄彙集類，頁237：「古今學術，種種不同，而先生主張獨以孝弟慈為化民成俗之要。」

171 《羅汝芳集》，壹，語錄彙集類，頁149。

172 《羅汝芳集》，壹，語錄彙集類，頁234：「蓋我太祖高皇帝天縱神聖，德統君師，只孝弟數語，把天人精髓，盡數捧在目前，學問樞機，頃刻轉回腳底。」

173 石濤〈生平行　留題一枝別金陵諸友人〉引自汪世清編著《石濤詩錄》，頁18。

近」形成極大的對比：

> 或曰：「繪譜畫訓，章章發明；用筆用墨，處處精細。自古以
> 來，從未有山海之形勢，駕諸空言，托之同好。想大滌子性分
> 太高，世外立法，不屑從淺近處下手耶？」異哉斯言也！受之
> 於遠，得之最近；識之於近，役之於遠。一畫者，字畫下手之
> 淺近功夫也；變畫者，用筆用墨之淺近法度也；山海者，一丘
> 一壑之淺近張本也；形勢者，韡婋之淺近綱領也。[174]

石濤辯駁自己並非世外立法，而是從「淺近」處談書畫的法度、功
夫、張本、綱領。「淺近」處即是人受之於天的先天根本，天授人
受，天雖似遠，然人受之而得於己，則切近於自身。石濤晚年心境由
「尋家」而「還家」，「大滌為廬謝塵網」，以一管筆安身立命，[175]並
呼應著他在大滌堂時期，以落款、用印揭示自己為「贊之十世孫阿
長」，[176]尋回自己的血脈宗支。他要在繪畫中「超凡成聖」，卻強調當
從「淺近」的先天根本處入手，而「運腕」就是尊受天授，任造化所
之，以去知識障蔽的「淺近」入手處。石濤也在題畫詩中揭示他不遠
求、就淺近的心境：

> 乃有怯暑老人，躭嬉稚子。把扇曳杖，扶攜至止。或臥或步，

174　《畫語錄・運腕章》，引自楊成寅編著《石濤》，頁266-267。

175　石濤約1702年後寫與江世棟的信札，引自喬迅《石濤——清初中國的繪畫與現代
　　性》，頁215：「弟所立身立命者，在一管筆。」

176　喬迅整理出石濤晚年用印、落款，如1697「贊之十世孫阿長」印，1699「于今為
　　庶為清門」印，1701、1702「極」、「若極」款，1702「靖江後人」印，1704前「大
　　滌子極」印，1705「極」、「若極」印、款，1707「大本堂」、「大本堂極」、「大本堂
　　若極」印。大本堂是1368年奉明太祖之命修築於南京皇城中，作為教養皇子及其
　　他皇族之用，石濤是朱贊儀的十世孫，朱贊儀應曾在大本堂裏上學。參喬迅《石
　　濤——清初中國的繪畫與現代性》，頁172-181。

意授頤指。徐以觀夫，兒童之掇採奔競，而歡同舞雩。香積乍啟，巵缽雜陳。烹從新摘，供謝外賓。鹽猶露泹，羹挾霧氳。葩攢箸吐，齒頰芳芬。資飽飫于澹泊，息喧囂以盤桓。……迎皎月于樹梢，聊捫腹以睥寬。信矣乎，優哉遊哉，可以卒歲，而併無事于遙探。[177]

我愛二童心，紙鷂成游戲。取樂一時間，何曾作遠計？[178]

在石濤的菜園中，老者、稚子、兒童嬉戲笑語，或臥或步，採擷奔競，滿園歡愉，石濤比之為曾點的「舞雩」之樂。同樣是日常生活中習見的場景，也同屬閭巷鄰里長幼有序的人倫同樂，程明道說曾點的「浴乎沂，風乎舞雩，詠而歸」，乃「樂而得其所也」，朱子承明道之意解釋為「他看日用之間，莫非天理，在在處處，莫非可樂」，故又言曾點能「樂其日用之常」。[179]石濤確實是從「樂其日用之常」來理解曾點之志的，或者也可視為石濤在自表其志。石濤說就此優遊、盤桓，可以息喧囂，可以卒歲，而「無事于遙探」。就如赤子無染的真心，取樂於當下，「何曾作遠計」。也如他1706年《梅花圖》題跋所說的：「既能安老日，猶剩少年時。月是君家夢，雲非世外奇……休全石硯荒。看深無所說，就淺有餘狂。」[180]石濤能「安老日」，不再遠

177 石濤1700《課鋤圖》題跋，引自喬迅《石濤──清初中國的繪畫與現代性》，頁386。

178 石濤1695《花卉人物雜畫冊》，第六幅《二童放風箏》題跋，引自喬迅《石濤──清初中國的繪畫與現代性》，頁404。

179 參張亨老師《思文之際論集──儒道思想的現代詮釋》，（北京：新星出版社，2006），頁469-484。

180 圖版見喬迅《石濤──清初中國的繪畫與現代性》，頁418-419。惲壽平言「妙在淺近，而遠不能過也」，見楊臣彬《惲壽平》，頁183。龔賢畫跋則記載天巖大和尚以「見遠于近」乃龔賢畫之「說法」，圖版見劉墨《龔賢》，頁19。畫家強調「淺近」是否造成視覺上相應的效果，如韓拙〈山水純全集〉所載：「世有王晉卿者……偶一日於賜書堂，東掛李成，西掛范寬。先觀李公之跡云：『李氏畫法，墨潤而筆精，烟嵐輕勃如對面千里，秀氣可掬。』次觀范氏之作，又云：『如面前真

求世外之奇，而能「樂其日用之常」。不作遠計，無事遙探，即在大
滌堂中安老，在修行繪畫中得其所。他以筆墨修行「超凡成聖」，而
成聖的根本在「淺近」處，在生活日用之間。陽明說：「不離日用常
行內，直造先天未畫前」，[181]石濤則立「蒙養生活」工夫。

　　大滌堂就是石濤的樂土美地。石濤廁身明末清初文人職業畫家之
列，在社會多元價值成形的「現實」條件下，以其「天授」之姿，在
繪畫理論與「創作」實踐上，證成了繪畫的自主性。同時，他也是對
修行繪畫有高度自覺的畫家。繪畫「創作」即是修行，筆墨可以資養
真性，可以感通造化之源，可以「撥塵斜反」，是畫家的「聖賢事」、
「經綸地」，畫家的仙境、樂土不在世外，而在他以「一管筆」安身
立命的「大滌堂」中。

山，峯巒渾壯雄逸，筆力老健。此二畫乃一文一武耶？」見俞崑編著《中國畫論
　　類編》，頁676。高木森先生說「我們看宋畫是欣賞它的咫尺千里之勢，看明朝畫
　　則欣賞它那萬里皆在眼前的親切之感」，見氏著《中國繪畫思想史》，（臺北：東大
　　圖書公司，1992），頁348。宋畫、明畫在視覺上的差異，原因可能很多，包括水
　　墨用筆的問題，而其思想上的成因亦有待深入探討。
181　〈別諸生〉，《王陽明全集》，卷二十，外集二，頁791。

參考書目

一 古籍

孔穎達，《周易正義》，《十三經注疏》，第一冊，臺北：藝文印書館，
　　　1989。

王守仁撰，吳光、錢明、董平、姚延福編校《王陽明全集》，上海：
　　　上海古籍出版社，1997。

王艮，《王心齋全集》，臺北：廣文書局，1987。

王廙，〈平南論畫〉，收入俞崑編著《中國畫論類編》，臺北：華正書
　　　局，1977。

王畿撰，吳震編校《王畿集》，南京：鳳凰出版社，2007。

內院奉敕撰，《宣和畫譜》，收入盧輔聖主編《中國書畫全書》，第二
　　　冊，上海：上海書畫出版社，1993。

石濤撰，汪繹辰輯《大滌子題畫詩跋》，黃賓虹、鄧實編《美術叢
　　　書》，十五冊，三集，第十輯，臺北：藝文印書館。

石濤，《畫語錄》，收入楊成寅編著《石濤》，北京：中國人民大學出
　　　版社，2003。

石濤撰，汪世清編著《石濤詩錄》，石家庄：河北教育出版社，2005。

石濤撰，汪鋆錄〈清湘老人題記〉，收入吳辟疆校刊《畫苑秘笈》，臺
　　　北：漢華出版社，1971。

石濤撰，俞劍華輯〈石濤題畫集〉，收入俞崑編著《中國畫論類編》，
　　　臺北：華正書局，1977。

朱同，〈覆瓿集論畫〉，收入俞崑編著《中國畫論類編》，臺北：華正
　　　書局，1977。

朱景玄，〈唐朝名畫錄序〉，收入俞崑編著《中國畫論類編》，臺北：
　　華正書局，1977。

朱劍心選注《晚明小品選注》，臺北：臺灣商務印書館，1999。

朱熹，《周易本義》，臺北：華正書局，1983。

朱熹集註，蔣伯潛廣解《語譯廣解四書讀本──論語》，臺北：啟明
　　書局。

《全唐詩》，上海：上海古籍出版社，2006。

米友仁，〈元暉題跋〉，收入俞崑編著《中國畫論類編》，臺北：華正
　　書局，1977。

何良俊，〈四友齋畫論〉，收入俞崑編著《中國畫論類編》，臺北：華
　　正書局，1977。

宋濂，〈畫原〉，收入俞崑編著《中國畫論類編》，臺北：華正書局，
　　1977。

李日華，〈竹嬾論畫〉，收入俞崑編著《中國畫論類編》，臺北：華正
　　書局，1977。

李贄，《焚書》，臺北：河洛圖書出版社，1974。

李驎，《虯峰文集》，四庫禁毀書叢刊，北京：北京出版社，2000。

來知德，《新校慈恩本周易集註》，臺北：夏學社出版有限公司，
　　1986。

宗炳，〈畫山水序〉，收入俞崑編著《中國畫論類編》，臺北：華正書
　　局，1977。

查士標，《種書堂題畫詩》，清康熙43年查氏刻本。

洪丕謨編，《道教氣功要集》，上海：上海書店，1995。

計成著，趙農注釋《園冶圖說》，濟南：山東畫報出版社，2005。

荊浩，〈筆法記〉，收入俞崑編著《中國畫論類編》，臺北：華正書
　　局，1977。

張岱，《陶庵夢憶》，濟南：山東畫報出版社，2006。

張庚，〈浦山論畫〉，收入俞崑編著《中國畫論類編》，臺北：華正書局，1977。

張彥遠，〈歷代名畫記〉，收入俞崑編著《中國畫論類編》，臺北：華正書局，1977。

梅清，《瞿山詩略》，四庫全書存目叢書，集222。臺南：莊嚴文化出版社，1997。

梅清，《天延閣刪後詩》，四庫全書存目叢書，集222。臺南：莊嚴文化出版社，1997。

梅清，《天延閣後集》，四庫全書存目叢書，集222。臺南：莊嚴文化出版社，1997。

梅清，《天延閣贈言集》，四庫全書存目叢書，集222。臺南：莊嚴文化出版社，1997。

符載，〈觀張員外畫松石序〉，收入俞崑編著《中國畫論類編》，臺北：華正書局，1977。

笪重光，〈畫筌〉，收入俞崑編著《中國畫論類編》，臺北：華正書局，1977。

莊昶，《定山集》，金陵叢書，丁集，翁長森、蔣國榜校印，上元蔣氏慎修書屋出版，1914-1916年刊。

莊萬壽導讀，《列子》，臺北：金楓出版社，1988。

郭熙、郭思撰〈林泉高致〉，收入俞崑編著《中國畫論類編》，臺北：華正書局，1977。

陳榮捷，《王陽明傳習錄詳註集評》，臺北：學生書局，1998。

陸象山，《象山全集》，臺北：中華書局，1987。

程正揆，《青溪遺稿》，四庫全書存目叢書，集197。臺南：莊嚴文化出版社，1997。

程智，《程氏叢書・東華語錄》，日本：內閣文庫。

程頤，《易程傳》，臺北：文津出版社，1987。

程邃，《蕭然吟》，四庫禁毀書叢刊，集116，北京；北京出版社，
　　1998。

馮夢龍撰，高洪鈞編著《馮夢龍集箋注》，天津：天津古籍出版社，
　　2006。

黃公望，〈寫山水訣〉，收入俞崑編著《中國畫論類編》，臺北：華正
　　書局，1977。

黃宗羲，《明儒學案》，臺北：世界書局，1992。

黃宗羲，《南雷文案》，臺北：商務印書館，1970。

黃道周，《易說卷》，收入《蘭千山館法書目錄》，臺北：國立故宮博
　　物院，1987。

黃庭堅，《山谷題跋》，收入盧輔聖主編《中國書畫全書》，第一冊，
　　上海：上海書畫出版社，1993。

黃錦鋐註譯，《新譯莊子讀本》，臺北：三民書局，1981。

楊起元，《太史楊復所先生證學編》，四庫全書存目叢書，子90，濟
　　南：齊魯書社，1996。

楊維楨，《東維子文集》，四部叢刊本，集部，1494-1499冊。

楊簡，《慈湖遺書》，欽定四庫全書，北京：鷺江出版社，2004。

董其昌著，屠友祥校注《畫禪室隨筆》，南京：江蘇教育出版社，
　　2005。

詹景鳳，《詹東圖玄覽編》，收入盧輔聖主編《中國書畫全書》，第四
　　冊，上海：上海書畫出版社，1993。

劉宗周撰，吳光主編《劉宗周全集》，杭州：浙江古籍出版社，
　　2007。

劉道醇，〈宋朝名畫評〉（原名〈聖朝名畫評〉），收入俞崑編著《中國
　　畫論類編》，臺北：華正書局，1977。

劉勰著，王更生注譯《文心雕龍讀本上篇》，臺北：文史哲出版社，
　　1985。

戴本孝，《不盡詩稿》，清康熙守硯庵本。

戴本孝，《餘生詩稿》，上海圖書館藏四卷本。

戴本孝，《餘生詩稿》，清康熙守硯庵本。

韓拙，〈山水純全集〉，收入俞崑編著《中國畫論類編》，臺北：華正
書局，1977。

羅汝芳撰，方祖猷、梁一群、李慶龍等編校整理《羅汝芳集》，南
京：鳳凰出版社，2007。

蘇軾，〈東坡題跋〉，收入楊家駱主編《宋人題跋ⱼ》，臺北：世界書
局，1974。

二　今人著作

（一）中文

D.C. 霍伊著，陳玉蓉譯《批評的循環》，臺北：南方出版社，1988。

W.T.Stace 著，楊儒賓譯《冥契主義與哲學》，臺北：正中書局，1998。

《大辭典》，臺北：三民書局，1985。

上海博物館編，《中國書畫家印鑑款識》，北京：文物出版社，1989。

上海書畫出版社編，《龔賢研究》，朵雲63集，上海：上海書畫出版
社，2005。

中國古代書畫鑑定組編，《中國繪畫全集》，第九卷，北京：文物出版
社，1999。

方聞，〈宋元繪畫典範的解構：「形似再現」終結後中國繪畫的再生〉
摘要，收入王耀庭主編《開創典範──北宋的藝術與文化研
討會論文集》，臺北：國立故宮博物院，2008。

方聞著，李維琨譯《心印──中國書畫風格與結構分析研究》，西
安：陝西人民美術出版社，2006。

王正華，〈生活、知識與文化商品：晚明福建版「日用類書」與其書

畫門〉，收入蒲慕州主編《生活與文化》，北京：中國大百科全書出版社，2005。

王汎森，《晚明清初思想十論》，上海：復旦大學出版社，2004。

王振復主編，楊慶杰、張傳友著《中國美學範疇史》，第三卷，太原：山西教育出版社，2006。

王德峰，《藝術哲學》，上海：復旦大學出版社，2007。

王德峰，〈從康德的「想像力難題」看近代美學的根本困境〉，《雲南大學學報》，第二卷，第三期，2003。

包弼德著，劉寧譯《斯文：唐宋思想的轉型》，南京：江蘇人民出版社，2000。

古雨蘋，《戴本孝生平與繪畫研究》，國立中央大學藝術學研究所，碩士論文，2009。

古原宏伸，〈晚明的畫評〉，收入《中國繪畫研究論文集》，上海：上海書畫出版社，1992。

古清美，〈羅近溪「打破光景」義之疏釋及其與佛教思想之交涉〉，收入聖嚴法師等編著《佛教的思想與文化：印順導師八秩晉六壽慶論文集》，臺北：漢光出版社，1991。

左東嶺，《王學與中晚明士人心態》，北京：人民文學出版社，2000。

白謙慎，《傅山的世界——十七世紀中國書法的嬗變》，臺北：石頭出版股份有限公司，2005。

皮羅，〈海德格爾和關於有限性的思想〉，收入海德格爾等著，孫周興等譯《海德格爾與有限性思想》，北京：華夏出版社，2002。

石守謙，《風格與世變》，臺北：允晨文化公司，1996。

安徽省文學藝術研究所編，《論黃山諸畫派文集》，上海：上海人民美術出版社，1987。

朱立元主編，《西方美學名著提要》，南昌：江西人民出版社，2000。

朱伯崑，《易學哲學史》，北京：北京大學出版社，1988。

朱良志,《石濤研究》,北京:北京大學出版社,2005。

朱良志,《扁舟一葉——理學與中國畫學研究》,合肥:安徽教育出版社,2007。

朵雲編輯部編,《董其昌研究文集》,上海:上海書畫出版社,1998。

牟宗三,《心體與性體(一)》,臺北:正中書局,1989。

牟宗三,《從陸象山到劉蕺山》,臺北:臺灣學生書局,1990。

何炎泉,〈押為心印——北宋文人尺牘中的花押〉,收入王耀庭主編《開創典範:北宋的藝術與文化研討會論文集》,臺北:國立故宮博物院,2008。

余英時,《士與中國文化》,上海:上海人民出版社,2003。

吳訥遜,〈董其昌與明末清初之山水畫〉,收入《董其昌研究文集》,上海:上海書畫出版社,1998。

吳震,《明代知識界講學活動系年》,上海:學林出版社,2003。

吳震,《陽明後學研究》,上海:上海人民出版社,2003。

吳震,《羅汝芳評傳》,南京:南京大學出版社,2005。

吳震,〈「事天」與「尊天」——明末清初地方儒者的宗教關懷〉,《清華學報》,新三十九卷,第一期,2009。

吳震,〈十六世紀中國儒學思想的近代意涵:以日本學者島田虔次、溝口雄三的相關討論為中心〉,《臺灣東亞文明研究學刊》,第一卷,第二期,2004。

吳震,〈無善無惡——從陽明學到陽明後學〉,收入劉東主編《中國學術》,第十三輯,北京:商務印書館,2001。

呂妙芬,《胡居仁與陳獻章》,臺北:文津出版社,1996。

呂妙芬,《陽明學士人社群——歷史、思想與實踐》,臺北:中央研究院近代史研究所,2003。

呂妙芬,〈詩人施閏章:一個理學家的後裔〉,發表於「涓滴成流——日常經驗與凝聚記憶」研討會。

呂妙芬，〈儒釋交融的聖人觀：從晚明儒家聖人與菩薩形象相似處及對生死議題的關注談起〉，《中央研究院近代史研究所集刊》，32期，1999。

巫佩蓉，《龔賢雄偉山水的理論與實踐》，臺灣大學藝術史研究所，碩士論文，1994。

李志綱，〈程邃研究〉，《朵雲》，中國繪畫研究，總第四十六期，上海：上海書畫出版社，1997。

李明輝，《四端與七情——關於道德情感的比較哲學探討》，臺北：國立臺灣大學出版中心，2005。

李焯然，《明史散論》，臺北：允晨文化公司，1991。

李萬才，《石濤》，長春：吉林美術出版社，1996。

李霞，《道家與中國哲學》，北京：人民出版社，2004。

杜維明，《杜維明文集》，武漢：武漢出版社，2002。

汪世清，《卷懷天地自有真——汪世清藝苑查疑補證散考》，臺北：石頭出版股份有限公司，2006。

汪世清，〈石濤散考〉，收入上海書畫出版社編《石濤研究》，上海：上海書畫出版社，2002。

汪世清，〈董其昌的交游〉，收入 Wai-Kam Ho ed., The Century of Tung Ch'i-Ch'ang 1555-1636 Vol. Ⅱ, Kansas City and Seattle: The Nelson-Atkins Museum of Art and University of Washington Press, 1992。

宗白華，《藝境》，合肥：安徽教育出版社，2006。

承名世，〈惲壽平書畫藝術概論〉，收入《惲壽平書畫集》，北京：文物出版社，1987。

林月惠，〈一本與一體：儒家一體觀的意涵及其現代意義〉，《原道》，第七輯，2002。

林樹中，〈龔賢年譜〉，收入《龔賢研究》，朵雲63集，上海：上海書畫出版社，2005。

俞崑編著，《中國畫論類編》，臺北：華正書局，1977。

姜一涵，《石濤畫語錄研究》，臺北：蕙風堂筆墨有限公司出版部，
　　　　2004。

胡光華，《八大山人》，長春：吉林美術出版社，1996。

胡賽蘭，〈明末畫家變形觀念的興起（下）〉，《雄獅美術》，1977，81期。

島田虔次，〈王陽明與王龍溪——主觀唯心論的高潮〉，收入《日本學
　　　　者論中國哲學史》，北京：中華書局，1986。

徐復觀，《中國藝術精神》，臺北：學生書局，1988。

栗山茂久著，陳信宏譯《身體的語言——從中西文化看身體之謎》，
　　　　臺北：究竟出版社，2008。

馬丁・海德格爾著，陳嘉映、王慶節合譯，熊偉校，陳嘉映修訂《存
　　　　在與時間》，北京：三聯書店，2004。

馬丁・海德格爾著，孫周興譯《林中路》，上海：譯文出版社，2004。

荒木見悟著，杜勤、舒志田等譯《佛教與儒教》，鄭州：中州古籍出
　　　　版社，2005。

荒木見悟著，連清吉譯〈陽明學的心學特質〉，《中國文哲研究通
　　　　訊》，第二卷，第四期。

荒木見悟著，廖肇亨譯《明末清初的思想與佛教》，臺北：聯經出版
　　　　公司，2006。

郝大維、安樂哲著，施忠連譯《漢哲學思維的文化探源》，南京：江
　　　　蘇人民出版社，1999。

馬美信，《晚明文學新探》，桃園：聖環圖書有限公司，1984。

高友工，〈試論中國藝術精神（上）〉，《九州學刊》，1988，二卷，二期。

高木森，《中國繪畫思想史》，臺北：東大圖書公司，1992。

高居翰（James Cahill）著，李佩樺等譯《氣勢撼人——十七世紀中國
　　　　繪畫中的自然與風格》，臺北：石頭出版股份有限公司，
　　　　1994。

高居翰，《山外山──晚明繪畫（1570-1644）》，臺北：石頭出版股份
　　　　有限公司，1997。

高桂惠，〈西遊補：情欲之夢的空間與細節的意涵〉，收入余安邦主編
　　　　《情、欲與文化》，臺北：中央研究院民族學研究所，2003。

康德著，鄧曉芒譯，楊祖陶校《判斷力批判》，北京：人民出版社，
　　　　2004。

張子寧，〈石濤的《白描十六尊者》卷與《黃山圖》冊〉，《臺北國立
　　　　歷史博物館館刊》，第三卷，第一期，季刊，1993。

張子寧，〈清石濤《古木垂陰圖》軸──兼略析其畫論演進之所以〉，
　　　　《藝術學》，第二期，1988。

張子寧，〈龔賢與髡殘〉，收入《龔賢研究》，朵雲63集，上海：上海
　　　　書畫出版社，2005。

張汝倫，《現代西方哲學十五講》，北京：北京大學出版社，2003。

張亨，《王陽明與致良知》，臺北：中央研究院，2002。

張亨，《思文之際論集──儒道思想的現代詮釋》，北京：新星出版
　　　　社，2006。

張亨，《思文之際論集──儒道思想的現代詮釋》，臺北：允晨文化公
　　　　司，1997。

張哲嘉，〈明代方志的地圖〉，收入黃克武主編《畫中有話──近代中
　　　　國的視覺表述與文化構圖》，臺北：中央研究院近代史研究
　　　　所，2003。

許宏泉，《戴本孝》，石家庄：河北教育出版社，2002。

郭曉川，〈試析「石濤畫語錄」產生的理論背景〉，收入《石濤研
　　　　究》，上海：上海書畫出版社，2002。

郭繼生，《藝術史與藝術批評的實踐》，臺北：國立歷史博物館，2002。

陳立勝，《王陽明「萬物一體」論──從「身-體」的立場看》，臺
　　　　北：臺灣大學出版中心，2005。

陳來，《有無之境——王陽明哲學的精神》，臺北：佛光文化事業有限
　　　公司，2000。

陳時龍，《明代中晚期講學運動（1522-1626）》，上海：復旦大學出版
　　　社，2005。

陳時龍，〈十六、十七世紀徽州府的講會活動〉，《國立政治大學歷史
　　　學報》，第20期，2003。

陳傳席，《弘仁》，長春：吉林美術出版社，1996。

喬迅（Jonathan Hay），《石濤——清初中國的繪畫與現代性》，臺北：
　　　石頭出版股份有限公司，2008。

彭國翔，《良知學的展開——王龍溪與中晚明的陽明學》，臺北：學生
　　　書局，2003。

彭國翔，〈王龍溪的《中鑒錄》及其思想史意義〉，《漢學研究》，第19
　　　卷，第2期，2001。

彭新偉，《伽德默爾對詩與哲學關係的闡釋》，復旦大學哲學系，碩士
　　　論文，2004。

曾偉綾，《梅清（1623-1697）的生平與藝術》，國立中央大學藝術學
　　　研究所，碩士論文，2008。

程玉瑛，《晚明被遺忘的思想家——羅汝芳（近溪）詩文事蹟編年》，
　　　臺北：廣文書局，1995。

程步奎，〈明末清初的繪畫與中國思想文化〉，《當代》，第九期，1987。

紫都、馬剛編著，《石濤》，北京：中央編譯出版社，2004。

楊月清，〈試論王龍溪的易學哲學〉，《周易研究》，2004，第六期。

楊成寅，《石濤畫學》，西安：陝西師範大學出版社，2004。

楊成寅編著，《石濤》，北京：中國人民大學出版社，2003。

楊臣彬，《惲壽平》，長春：吉林美術出版社，1996。

楊國榮，《楊國榮講王陽明》，北京：北京大學出版社，2005。

楊新，《程正揆》，上海：人民美術出版社，1982。

楊儒賓，《儒家身體觀》，臺北：中央研究院中國文哲研究所籌備處，1996。

楊儒賓，〈儒門別傳——明末清初《莊》《易》同流的思想史意義〉，收入鍾彩鈞、楊晉龍主編《明清文學與思想中之主體意識與社會_{學術思想篇}》，臺北：中央研究院文哲研究所，2004。

溝口雄三，〈論明末清初時期在思想史上演變的意義〉，收入《日本學者論中國哲學史》，北京：中華書局，1986。

溝口雄三著，索介然、龔穎譯《中國前近代思想的演變》，北京：中華書局，1997。

聖嚴法師，《明末佛教研究》，臺北：法鼓文化公司，2000。

萬青力，《萬青力美術文集》，北京：人民美術出版社，2004。

廖肇亨，《中邊‧詩禪‧夢戲——明末清初佛教文化論述的呈現與開展》，臺北：允晨文化公司，2008。

漢斯-格奧爾格‧加達默爾著，洪漢鼎譯《詮釋學 I 真理與方法——哲學詮釋學的基本特徵》，臺北：時報文化出版公司，1993。

熊十力，《讀經示要》，臺北：明文書局，1984。

劉正成，〈黃道周書法評傳〉，《中國書法全集56‧黃道周》，北京：榮寶齋，1994。

劉梁劍，《天‧人‧際：對王船山的形而上學闡明》，上海：人民出版社，2007。

劉墨，《八大山人》，石家庄：河北教育出版社，2003。

劉墨，《龔賢》，石家庄：河北教育出版社，2003。

潘立勇，〈陽明心學在美學上的意義與影響〉，《文藝研究》，1995。

潘桂明，《中國居士佛教史》，北京：中國社會科學出版社，2000。

蔡宜璇主編，《悅目——中國晚期書畫‧解說篇》，臺北：石頭出版股份有限公司，2001。

蔡星儀，〈程邃繪畫藝術管窺〉，收入安徽省文學藝術研究所編《論黃山諸畫派文集》，上海：上海人民美術出版社，1987。

蔣年豐，〈從「興」的精神現象論《春秋》經傳的解釋學基礎〉，收入楊儒賓、黃俊傑編《中國古代思維方式探索》，臺北：正中書局，1996。

諸橋轍次，《大漢和辭典》，臺北：藍燈文化公司。

鄧洪波，《中國書院史》，臺北：臺灣大學出版中心，2005。

鄭志明，《明代三一教主研究》，臺北：學生書局，1988。

鄭培凱，《湯顯祖與晚明文化》，臺北：允晨文化公司，1995。

盧輔聖主編，《中國書畫全書》，上海：上海書畫出版社，1993。

蕭平、劉宇甲著，《龔賢》，長春：吉林美術出版社，1996。

薛永年，《橫看成嶺側成峯》，臺北：東大圖書公司，1996。

薛永年，〈畫法關通書法律——也談石濤一畫論〉，收入《石濤研究》，上海：上海書畫出版社，2002。

薛鋒、薛翔著，《髡殘》，長春：吉林美術出版社，1996。

謝遐齡，〈「心即理」辨〉，《雲南大學學報：社會科學版》，2008，第七卷，第四期。

謝遐齡，〈直感判斷力：理解儒學的心之能力〉，《復旦學報》，2007，第五期

謝遐齡，〈格義、反向格義中的是是非非——兼論：氣本論不是唯物主義〉，2009年陝西師範大學《長安大講堂》講稿。

羅森著，張輝譯《詩與哲學之爭》，北京：華夏出版社，2004。

饒宗頤，《畫䫲》，臺北：時報文化出版公司，1993。

龔鵬程，《晚明思潮》，臺北：佛光人文社會學院編譯出版中心，2001。

（二）英、日文

Richard M. Barnhart, Peach Blossom Spring, New York: Metropolitan Museum of Art, 1983.

Norman Bryson, Vision and Painting—The Logic of the Gaze, New Haven: Yale University Press, 1983.

James F. Cahill, "Some Thoughts on the History and Post-History of Chinese Painting" in The Archives of Asian Art, 55, 2005.

James F. Cahill ed., Shadows of Mt. Huang, Berkeley: University Art Museum, 1981.

James F. Cahill, "Confucian Elements in The Theory of Painting" in Arthur F. Wright ed., The Confucian Persuasion. Stanford, California: Stanford University Press, 1960.

James F. Cahill, "Style as Idea in Ming-Ch'ing Painting" in Maurice Meisner and Rhoads Murphey ed., The Mozartian Historian Joseph R. Levenson. Berkeley: University of California Press, 1976.

Ju-Hsi Chou, In Quest of The Primordial Line: The Genesis and Content of Tao-Chi's Hua-Yü-Lu. Princeton University, Fine Arts, Ph.D., 1970.

Craig Clunas, Pictures and Visuality in Early Modern China, Princeton: Princeton University Press, 1997.

Craig Clunas, "Shitao" in Art Bulletin, Vol. 84, issue 4, 2002.

A. John Hay, "Values and History in Chinese Painting, II: The Hierarchic Evolution of Structure" Res: Anthropology and Aesthetics 7-8 (Spring-Autumn), 1984.

A. John Hay, "Subject, Nature, and Representation in Early Seventeenth-Century China" in Wai-Ching Ho ed., Proceedings of the Tung Ch'i-Ch'ang International Symposium. Kansas City, Mo.: Nelson-Atkins Museum of Art, 1992.

Jonathan Hay, Shitao—Painting and Modernity in Early Qing China, New York: Cambridge University Press, 2001.

Maxwell K. Hearn, How to Read Chinese Painting, New York. New

Haven and London: The Metropolitan Museum of Art and Yale University Press, 2008.

Martin Heidegger, "Letter on Humanism" in David Farrell Krell ed., Basic Writings, New York: HarperCollins, 1977.

Wai-Kam Ho ed., The Century of Tung Ch'i-Ch'ang 1555-1636 Vol. II, Kansas City and Seattle: The Nelson-Atkins Museum of Art and University of Washington Press, 1992.

Wai-Kam Ho, "Tung Ch'i-Ch'ang's New Orthodoxy and The Southern School Theory" in Murck Christian ed., Artists and Tradition: Uses of the Past in Chinese Culture. Princeton, N.J.: Princeton University Press, 1976.

Ray Huang, 1587 A Year of no Significance: The Ming Dynasty in Decline, New Haven and London: Yale University Press, 1981.

Kenneth K. Inada, "A Theory of Oriental Aesthetics: A Prolegomenon" in Philosophy East and West, Vol.47, Number 2, April 1997, University of Hawaii Press.

Hongnam Kim, "The Dream Journey in Chinese Landscape Art: Zong Bing to Cheng Zhengkui" in Asian Art, Vol. III, No. 4 Fall 1990, Oxford: Oxford University Press, 1990.

Joseph R. Levenson, "The Amateur Ideal in Ming and Early Ch'ing Society: Evidence from Painting" in Chinese Thought and Institutions, Chicago: University of Chicago Press, 1967.

Richard Vinograd, "Private Art and Public Knowledge in Later Chinese Painting" in Suzanne Küchler and Walter Melion ed., Images of Memory: On Remembering and Representation, Washington, D.C. : Smithsonian Institution Press , 1991.

Richard Vinograd, "Origins and Presence: Notes on the Psychology and Sociality of Shitao's Dreams" in Ars Orientalis Vol.25, Chinese

Painting, 1995.

Joel C. Weinsheimer, Gadamer's Hermeneutics: A Reading of Truth and Method, New Haven and London: Yale University Press, 1985.

WM. Theodore de Bary, "Individualism and Humanitarianism in Late Ming Thought" in Self and Society in Ming Thought, New York and London: Columbia University Press,1970.

小林宏光，〈安徽派の絵画——画派の成立まで〉，《実践女子大學美學美術史學報》，四，1989.

中村茂夫，《石濤——人と藝術》，東京：東京美術，1985.

西上実，〈戴本孝について〉，收入《鈴木敬先生還暦記念：中國繪畫史論集》，東京：吉川弘文館，1981.

《明清の書と絵画》，東京：読売新聞社，1992.

哲學研究叢書・學術思想叢刊 0701026

欲辨生涯態，其如宇宙寬

——以陽明心學為理解視域再探石濤繪畫思想

作　　者　林惠英
責任編輯　官欣安
特約校稿　龔家祺

發 行 人　林慶彰
總 經 理　梁錦興
總 編 輯　張晏瑞
編 輯 所　萬卷樓圖書股份有限公司
　　　　　臺北市羅斯福路二段 41 號 6 樓之 3
　　　　　電話 (02)23216565
　　　　　傳真 (02)23218698

發　　行　萬卷樓圖書股份有限公司
　　　　　臺北市羅斯福路二段 41 號 6 樓之 3
　　　　　電話 (02)23216565
　　　　　傳真 (02)23218698
　　　　　電郵 SERVICE@WANJUAN.COM.TW
香港經銷　香港聯合書刊物流有限公司
　　　　　電話 (852)21502100
　　　　　傳真 (852)23560735

ISBN　978-986-478-543-8

2022 年 2 月初版
定價：新臺幣 580 元

如何購買本書：

1. 劃撥購書，請透過以下郵政劃撥帳號：
　帳號：15624015
　戶名：萬卷樓圖書股份有限公司
2. 轉帳購書，請透過以下帳戶
　合作金庫銀行　古亭分行
　戶名：萬卷樓圖書股份有限公司
　帳號：0877717092596
3. 網路購書，請透過萬卷樓網站
　網址　WWW.WANJUAN.COM.TW

大量購書，請直接聯繫我們，將有專人為
您服務。客服：(02)23216565 分機 610

如有缺頁、破損或裝訂錯誤，請寄回更換

國家圖書館出版品預行編目資料

欲辨生涯態,其如宇宙寬 ：以陽明心學為理解視
域再探石濤繪畫思想/林惠英著. -- 初版. -- 臺
北市 ： 萬卷樓圖書股份有限公司, 2022.02
面 ；　公分. -- (哲學研究叢書. 學術思想叢
刊 ;701026)
ISBN 978-986-478-543-8(平裝)

1.(清)石濤 2.學術思想 3.書畫 4.藝術哲學

944　　　　　　　　　　　　　110017620